美術／滄海叢刊

莊申　編著

根源之美

東大圖書公司印行

國立中央圖書館出版品預行編目資料

根源之美／莊申編著--再版--臺北市
：東大出版：三民總經銷，民81
面　；　　公分
ISBN 957-19-0826-6 （精裝）
ISBN 957-19-0827-4 （平裝）

1.藝術—中國　2.文化史—中國
I.莊申編著

909.2/856

© 根源之美

編著者　莊申
發行人　劉仲文
出版者　東大圖書股份有限公司
總經銷　三民書局股份有限公司
印刷所　東大圖書股份有限公司
地址／臺北市重慶南路一段六十一號二樓
郵撥／〇一〇七一七五—〇號

初版　中華民國七十七年十一月
再版　中華民國八十一年五月

編　號　E 94015①

基本定價　壹拾壹元壹角壹分

行政院新聞局登記證局版臺業字第〇一九七號

版權執照臺內著字第六七三四五號

根源之美　東大圖書公司

編號 E 94015①

ISBN 957-19-0826-6 （精裝）

目錄

5

中國藝術的巡禮（代序）

藝術的存在，在形式上，與文學不同，與宗教更不同。由文化的觀點來看，思想是根源，形式是表現。假如沒有思想，藝術、文學與宗教，可能都難以存在。根據這個觀點，藝術、文學與宗教都不是一個孤立的文化現象。它們的不同，只是表現形式的不同。譬如表現藝術之形式的色彩、線條、體積和重量，雖然異於表現文學之形式的文字、語言、聲韻和辭藻，可是由色彩與線條和由文字與辭藻所表現的思想，在本質上，是沒有分別的。

中國文化有許多特徵。發源於中國國境以內，而且連續發展六千年，從未間斷，是中國文化的特徵之一。外來的文化，當其初入中國，由於表現的形式有異，每對中國文化發生劇烈之衝擊與震盪，間或產生莫大之影響，然而時間稍長，外來的文化因素漸為中國文化傳統消融，終於無聲消失。現在就把這兩個觀點稍加發揮，作為中國藝術的概論。

繪畫的世界：山水畫在十世紀以後超越宗教畫，正由於知識分子的隱逸與自然觀戰勝宗教性的來生觀

在公元前三世紀的戰國時代，中國東部的近海地區，產生追求個人長生的神仙觀。到公元前二世紀的漢代，這種浪漫的觀念既在思想上受到重視，又在行動上得到組織，就形成道教了。在當時，道教的主要發展地區是河南、河北、山東與江蘇。但在漢末，道教的發展竟

與一種武力的政治叛亂有關。這種叛亂雖經平定，但在上述各地區內的道教藝術，卻蕩然無存。大概在公元前一世紀，道教的一支從山東渡過渤海，傳入遼寧。在遼東半島之尖端的旅順附近，發現過若干漢墓。墓室壁上飾有繪畫。其內容包括乘雲而至的身有兩翼的神仙，以及在雲下煉丹與膜拜的修士。道教的修煉，就是丹鼎與符籙。漢人對於神仙世界的嚮往與對道教的修煉方式，在漢墓壁畫中，都有明確的表現。

到五世紀，道教已從遼東半島的南端推進到遼寧以北的吉林。吉林省集安縣的通溝，目前保存了不少那時的壁畫。在通溝，仙人是常見的主題。那些仙人或乘龍、或乘鳳、或騎鶴、或駕車、或身附兩翼，而在空中自由遨遊。有時在仙人的下面，還畫有三個小島來代表道教的理想世界——海外三仙山。根據這些壁畫，南北朝時代的畫家雖沒表示如何修煉，但對道教的未來世界之美好的嚮往，似乎比漢代的畫家更殷切。

在從四至六世紀的兩百年內，當時的知識分子對於道教的神仙世界，與畫家們同樣的關心。譬如從晉代的何劭、郭璞，到北周的庾信，與北齊的顏之推，都寫過不少詩題是「遊仙」或「神仙」的詩篇。從神仙傳與遊仙詩的編寫，可見在南北朝時代，希望自己可以變成神仙，長生不老，從而追求未來的美好世界，是當時的藝術家與知識分子的共同心願。他們的畫與詩，是企求理想世界之思想的兩種代表。另外，葛洪與干寶編過「神仙傳」與「搜神記」。

印度佛僧常在深山之中鑿崖為窟。從四世紀起，中國佛僧既在甘肅西北角的敦煌城外鑿山為窟，也按照印度之傳統而在窟內飾以繪畫與雕刻。在四與七世紀之間的南北朝壁畫，在內容方面，並非完全模倣印度，但最重要也最普遍的壁畫——經變畫，卻是佛教的。所謂經變畫，是以若干連續

相貫的畫面來表達佛經之內容。當時經變畫的表現方式，與現在的連環畫頗相近似。這種敘事性的經變畫的個別內容雖然不同（譬如薩埵捨身餵餓虎，尸毗王割己肉餵餓鷹，須達那爲助人而以親生子女佈施於人），但主題是一樣的：畫家用不同人物的不同行爲來反覆強調佛的慈悲；佛在他的前生已經是慈悲爲懷的。

七至十世紀間的隋唐壁畫，在內容上又有不少改變。譬如敦煌地方長官的畫像與其出巡之景，是前所未有的。然而隋唐時代最重要的壁畫，還是佛教的經變畫。在唐代，經變畫不再採用故事的形式；連續相貫的敘事經變畫，這時已在中國繪畫傳統之中消失。唐代的經變畫的畫面中央，常是一個大水池，池中建有宮殿台閣。佛坐殿前，菩薩分坐兩旁，樂隊與舞女演奏於前，散花天女飛舞於空，最特殊的是若干剛由人間昇到佛教天堂的佛徒的靈魂，與在唐代流行淨土宗的思想有關。由這種經變畫的畫面所表現的未來世界，他們在水池中嬉玩，好像一羣小孩。

所謂淨土，意思是毫無罪惡的樂園，普通是以西方作爲淨土之代表的。佛徒一旦物故，他的靈魂可由引路菩薩導至西方淨土，永享安樂，淨土裡的佛，是阿彌陀佛，他是佛教的未來世界。所以淨土天堂裡的佛，是阿彌陀佛，是佛教的未來佛，而非前生曾經是薩埵或尸毗王的過去佛，釋迦牟尼。

根據以上的簡論，南北朝爲隋唐時代佛教壁畫的主要差異，不是淨土經變在畫面上取代前生經變，而是未來世界在思想上取代前生世界。道佛兩教的教義雖有顯著的差異，可是佛徒們在隋唐時代描繪海外仙山的意義並無分別。總之，佛道兩教的宗教畫，雖然在完成的時間、分佈的地點與繪畫的風格等方面，都有相當的差異，不過這兩種宗教繪畫，對於未來世界的追求，是一致的。這種一致性，不正是對於來生觀的表現嗎？易言之，繪畫豈不是思想的表現嗎？

十世紀以後，宗教繪畫逐漸衰落，山水繪畫卻漸漸與盛。到現在為止，山水還是中國繪畫最重要的題材。宗教畫與山水畫的彼消此長，也許可從思想方面來解釋。道佛兩教各有其未來之理想世界，然欲追求理想世界，必須通過宗教性的活動，譬如佛徒要唸經與拜佛，道徒要煉丹與求符。中國知識分子的宗教信仰既然向來薄弱，在行動上，他們更不屑於按照瑣碎的宗教活動去尋求一個理想世界。易言之，中國知識分子要從現實生活之中，另闢蹊徑，所以他們的理想世界與宗教無關。

從戰國時代起，中國知識分子就有隱逸的觀念。孔子與莊子各有「賢者避世」與「賢者伏處大山堪巖之下」之論。所謂避世，是對現世不滿。如果沒有能力去改善現世，只好逃避現世，退隱山林。莊子的意思是現世未嘗不好，不過離開現世去隱居似乎更好。孔子與莊子的隱居的態度雖異，卻同為後世隱居觀的思想根源。既然隱居，故可以儘情的遊山玩水。但山水遊覽既非日日可為，而風光美景也非舉目可得。宗炳認為對畫可當「臥遊」，就是這個意思。因為，自然美景是中國知識分子的理想世界。他們以畫中之山水代表自然美，所以畫中山水也就是他們理想世界的象徵。這樣說，中國山水畫的筆墨表現，只是中國藝術的表面現象，在中國山水畫的後面，既有隱逸思想的存在，也有以山水表理想世界的自然觀的存在。山水畫在十世紀以後超越宗教畫，正由於知識分子的隱逸與自然觀戰勝宗教性的來生觀。這豈非是中國思想之表現的另一例？

中國的雕刻，始於六千年前的新石器時代。其性質則大致分屬非宗教雕刻與宗教雕刻等兩類。從質料上看，以單一原料（玉、石、土、木、鐵、銀、骨、角、牙）的使用，多於複合原料（鉛、錫、銅之合金為青銅、漆與絹合用為來紵）。從地理上看，北方的作品多於南

方的。

　非宗教雕刻之內容，大致可按其製作之目的而分爲四種。第一種是爲了陪葬而特製的。陪葬雕刻始於新石器時代，才有大規模的製作。在戰國時代，玉石雕刻漸少，土木雕刻漸增。在當時，土木雕刻雖較盛於長江流域之中下游地區，但到秦代，以近年從陝西臨潼秦始皇墓中所發現的陪葬雕刻皆爲陶俑爲例，泥雕的重要性已經擴展到黃河流域。秦墓中的泥雕，不但數以千計，而且尺寸龐大，每件都與眞人同高。在風格上，由泥雕所表達的嚴肅與認眞的感覺，已臻完美之境。在漢代，玉、石、土、木的陪葬雕刻繼有發展，但以靑銅（甚至鎏金）製作，似又成爲風尙。近年從甘肅武威漢墓中所發現的靑銅奔馬，蹄踏飛燕，造型生動，是一件風格突出的陪葬雕刻。

　從漢初開始到淸初爲止，在天子、大臣甚至地方官吏的墓前都常放置若干大型石雕。漢代陵墓前的石雕本以動物爲主。到唐代，在動物的行列中增加人物。此後，人獸並列，成爲定制。有翼之獸，本爲亞洲西部之藝術題材。漢末東傳入華，六朝各陵之前，普遍採用。至唐則以雙翼加於馬身，形成天馬。宋代以後，有翼之獸既難採用與中國文化抗衡，終於消逝。

　自漢代起，中國顯赫之家族，每立祠堂。堂前之有檐石柱（當時稱爲石闕）分置正對祠堂的神道入口之兩側。祠堂與雙闕之石壁，每有浮雕（間有線刻）。所用之題材，或爲日常生活，或爲神話與歷史人物之離奇與忠義故事。此類浮雕雖爲主題之表現，開創新穎之方式，然以祠堂與石闕的體積有限，難有偉大之作。

　除此以外，戰國與漢代之佩玉，以及漢代用靑銅製作，但常以人形或獸形表出之油燈、燭台、香爐，元代之銀質人形酒杯，明淸時代之竹刻筆筒等，既與以上二種非宗教雕刻性質迥異，雖可稱爲實用雕刻，實即古代之工藝美術。

在宗教雕刻方面，佛教雕刻之重要性，遠逾他教之作品。譬如道教雕刻，今已罕見，是爲顯例。佛教雕刻之表現方法，大致有四：一爲石窟雕刻，按照印度方式，鑿山爲窟，復於窟壁或中央，製作石雕或泥塑。二爲獨立圓雕，但以木石之用，多於靑銅、鎏金與夾紵。三爲模壓浮雕，先製模型，印之於土，可以大量生產。唐代以後，此法不行。四爲建築浮雕，大多附雕於佛塔或城門。四類之中，又以石窟雕刻分佈最廣，歷時最久，藝術價値亦最高。

　根據以上簡論，中國早期之非宗教雕刻，無論是陪葬的、陵墓的，還是堂闕的，無不皆爲紀念死者而作。惟後期之宗教雕刻，無論是石窟的、圓雕的、模印的，還是建築物，則多爲在世之佛徒而製。由早期之非宗教性轉變爲後期之宗教性，可以看出在四世紀之前，中國人對於死者來生之注意，大於自身之現世。但自佛教傳入中國，膜拜佛相之風漸興。至此，中國人對於死者之來生，雖未遺忘，然對自身之現世與來生，逐漸關懷。所以，由非宗教雕刻的獨一發展，轉變到宗教雕刻與非宗教雕刻的並存，正代表中國人人生哲學的改變。

　欲明中國建築與城市設計，首先必須瞭解某一建築之個體特徵與由若干建築共同形式之合體特徵。中國任何建築，小至民居、中至寺廟、大至宮殿，莫不由臺基、屋身，與屋頂三部分共同築成。遠在三千四百年前，商代之屋宇，已以此式建築。在香港，以中環之文武廟與灣仔之玉虛宮爲例，廟身建於臺基上，不與地面接觸。臺基之使用，爲中國建築之個體特徵。如把四幢具有個體特徵之屋宇，分建於四方，無論各房在結構上是否聯接，四屋之間，存有空地，形成小院。此等由個體建築組成之四合院，爲中國之合體建築。據慣例，在四合院內，坐北朝南者稱爲正房，由家長居住，建於東西方者稱爲廂房，子女居住，建於南方者，既爲四合院之入口，常由家庭中地位最低之由成員居住。小院既可種植花木，移自然之美於屋外，亦每爲戶外起

居，甚至婚喪集會之所在。

中國家族每樂羣居，意即上下兩代甚至上下四代同住，形成四世同堂之局面。家族成員過多，非一院所可容納，可在第一院之後，加築四幢屋宇，形成另一四合院。必要時可在二院或三院之後，增建第三院與第四院。每一四合院既自為單位，已有三代或四代之家族，乃可按家族地位之高下，而分住前後院，每一代雖各住一院，卻無礙於數代同住之羣居。據中國倫理觀念，孝順為人倫大事。遵從長輩之意旨固然是孝，隨時奉侍父母尤為更實際之孝行。由於羣居，子女們由一院入另一院，對於父母之照顧，無交通之延隔，至為方便。實行羣居，居民方能按照倫理觀念並存。中國之四合院建築，在佈局上富於彈性，既能羣居，又能每院獨立，也能發揮孝道。四合院既在建築上有其特殊風格，又能在精神上與中國倫理觀念密切配合，這正是中國建築合體特徵中最重要的一點。

把四合院之規模擴大，再轉用於宗教，遂可形成寺廟。坐北朝南者稱為主殿，在東西兩側者為偏殿，南面僅設山門。然各殿之間，乃至偏殿與山門之間，常有走廊。走廊之外，再築圍牆。廟之南方雖無建築，由於走廊之使用，寺廟之佈置仍未脫離四合院之格局。一般廟宇多由二至三院合成（大廟則有四院），每一院，在術語上稱為一進。寺之主殿與民居之正房，既皆處於最後一進之北，主殿與正房在四合院內之地位，亦正相當。由山門經前殿而至主殿之垂直空間，為四合院平面佈置之中軸線。

如果把寺廟之建築規模再加擴大，可以看出明清兩代之紫禁城，甚至整個北京城之佈局，皆以中軸線為中心，而在線之兩側對稱發展。

總之，四合院之佈局，在思想上，能與中國之倫理觀念密切配合；在建築上，富於伸縮性，所以小至民居、寺廟，大至宮城，乃至北京城，

無不為四合院之使用，其分別乃在單式與複式之不同，以及面積與深
度之大小而已。

　　綜合以上所論，中國之雕刻與宗教壁畫畫代表吾人之來生觀，中國
之建築代表吾人之倫理觀，中國之山水繪畫代表吾人之隱逸觀。雕刻、
繪畫、建築之藝術形成雖然各異，其於中國思想的表現是一致的。從
這裡，可以回到本文的第一段，中國藝術的存在，不是一個孤立的文
化現象，它是中國人文思想的表現。

甲編
先秦時代

商周時代的甲骨文

清末光緒二十五年（一八九九），住在北京的王懿榮，因爲生病而在中藥店裏配了幾劑藥。王懿榮旣知道龍骨上不會有文字，也看得出來刻在他的藥材上的字，是一種古文字。於是他立刻趕到那家中藥店去，把所有的龍骨都買下來。甲骨文的研究，就是這麼開始的。

甲骨文的起源

大致說，中國在新石器時代，先後產生過彩陶、黑陶與印陶等三種不同的文化。彩陶文化分佈在西北與黃河中游、黑陶文化分佈在東方與黃河下游、印陶文化分佈在東南與長江中下游。彩陶文化的特徵是用紅色的陶土製造器物，再在器物表面繪以作爲裝飾的各種圖案。當時各部落雖各有其獨立的圖騰信仰（把某種生物神聖化，再加以崇拜，在人類學上稱爲圖騰信仰），却沒有占卜的習慣。黑陶文化的特徵是用黑色的陶土製造器物，與用牛、羊、鹿，或其他獸類的肩胛骨來占卜。卜法是用火灼骨的反面，然後以正面的

藥材之一是龍骨。王懿榮旣知道龍骨上不會有文字，也看得出來刻在他的藥材上的字，是一種古文字。於是他立刻趕到那家中藥店去，把所有的龍骨都買下來。甲骨文的研究，就是這麼開始的。

裂紋的形狀，作爲所卜之事的答案。至於印陶文化的特徵，是用一般的粗陶土製造器物（然後用各種模型在器物的表面印出幾何形的花紋），與用龜的甲的反面挖出小槽，用火灼槽，然後根據龜甲正面的裂紋的形狀，作爲所卜之事的答案。

西元前十六世紀，商代雖然一方面統一各部落而建立中央王權，同時又脫離新石器時代而進入青銅器時代，但在另一方面，却又吸收了新石器時代的文化傳統，所以商人不但具有圖騰信仰，同時也有占卜的習俗。不但如此，商人的占卜，是旣使用獸骨、也使用龜甲的。在卜法方面，商人也先在骨與甲的反面鑽挖小槽（見圖一），同時也憑骨與甲的正面的裂紋，作爲所卜之事的答案。可是在新石器時代，無論是用獸骨，還是用龜甲占卜，在得到答案之後，所卜的內容與所得的答案，都並不加以紀錄。但在商代，所卜的內容與所得的答案，不但都要紀錄下來，而且這些紀錄，一般都由當時的史官，以紅的顏料寫在每一次占卜時新得到的裂紋旁邊

（見圖一）。也正由於這種特性，這些文字紀錄常常稱爲卜辭。又因卜辭是寫或刻在獸骨與龜甲上的，所以這些文字又稱爲甲骨文。綜合這些卜辭，既可以看出商代曾與那些民族作戰，以及每次戰事的勝負情形，又可了解商代有那些君王、以及他們怎麼祭祀、怎麼打獵、或者生了什麼病。此外，根據卜辭，也可以知道當時的自然現象（譬如什麼時候有日蝕），甚至當時的禮法與曆法是怎麼樣的。從藝術的觀點來看，甲骨文固然有其書法之美，但從歷史的觀點來看，卜辭却應該視爲可以解釋商代歷史的史料。這就可以證

明甲骨文何以是古文獻了。商代末期的國都是河南北部的安陽。從淸末開始，商代的甲骨文的出土地點，一直是安陽。

甲骨文的時間與地理

一九五四年與一九五六年，考古家曾在山西省趙洪縣與陝西省省會西安的附近，發現過少數刻有文字的卜骨。一九七五年，考古家又在北平近郊的昌平，發現了幾十片殘破的卜甲。根據卜辭的內容與發現地的地理沿革，發現於西安與北平的，屬於西周時代（西元前十二世紀），而發

■圖一： 商代晚期的朱書甲骨文與灼槽

現於趙洪的，甚至可能晚到春秋時代。由於這些新發現，不但把甲骨文的地理，從河南擴展到鄰近三省，更知道甲骨文使用的時間，似乎可從商代，經過周代、延長到春秋時代。目前我們所知的甲骨，在地理上，大概無不得自河南、河北、山西與陝西等四省。而甲骨文使用的時間，從盤庚算起，到春秋時代的初期（西元前十四世紀後期至公元前九世紀前期），前後大約五百年。

甲骨文的書法風格

盤庚十四年（西元前一三八八），他把商代的都城從亳遷到河南的安陽，西元前一一二三年，商被周所滅亡。根據卜辭的內容與史官的名字等十個標準，在從盤庚把商代的國都定在河南安陽那年算起，一直到周代滅了商代，商代的立國，一共兩百七十年。在這段時期之中，商代的歷史，是與下列八代的十三位皇帝相關的：

```
盤庚
｜小辛
｜小乙—武丁—｜祖己
　　　　　　｜祖庚
　　　　　　｜祖甲—｜廩辛
　　　　　　　　　｜康丁—武乙—文武丁—帝乙—｜帝辛
```

在書法方面，從盤庚到武丁是第一期（西元前一三八四——一二八一）、從祖己到祖甲是第二期（西元前一二八〇——一二四一）、從廩甲

到康丁是第三期（西元前一二四〇——一二二七）、從武乙到文武丁是第四期（西元前一二二六——一二一〇）、從帝乙到帝辛是第五期（西元前一二〇九——一一二三）。在書法上，商代這五期的甲骨文是各有面目的。第一期的特徵是字體可大可小；小字清秀（見圖二），大字風格雄偉（見圖三）。以後各期的字體，大致都以小字為主。可見第一期的大字，從西元前一二八一年以後，已經罕見了。第二期的特徵是字體大小，結構工整而嚴謹。第三期卜辭的字體大小，與第二期的很接近，可是風格軟弱，結構潦草。第四期甚至有時連文句也有顛倒或重複的現象。第五期的稍大，在風格上，儘管字體峭勁，卻有幾分暴戾之氣。至於第五期的，字體最小，風格最秀麗，行列也最整齊。根據這些比較，商代的甲骨文，雖在公元前十四至十三世紀，字跡大而風格豪放，但從此以後，直到公元前十二世紀初期，都以小字為主，而且也不再有豪放的風格，甚至在書寫與刀刻方面，還顯得潦草。不過為了適於用刀刻劃，甲骨文的筆法是直線多於曲線的。這是五期甲骨文的共同特徵。

根據近年的考古發現，商代後期甲骨文在書法上的小與潦草的特徵，似乎到春秋時代依然存在。以一九七六年在陝西岐山縣所發現的西周初年的甲骨文為例、其中有一塊卜甲的碎片，面積

雖然只有二點七平方厘米（與鈕扣的大小相同），却刻了六行甲骨文，一共三十個字（見圖四）。商代的甲骨文是從來不會寫得那麼小，也沒有這麼精細的。再以從趙洪縣發現的春秋時代卜甲上的八個文字爲例（「化宮□三止又疾貞」見圖五），刻工不但粗疏，而且潦草。譬如「宮」、「疾」二字的一些筆劃的刻線，因爲沒有連接起來，還是各自獨立的。即使用比較潦草的，商代的第二期甲骨文爲例，每個字都是由兩條刻線合成的，絕不會潦草到兩條刻線還沒有連接成一條

■圖二：商代第一期的小字甲骨文

的那種程度。商代武丁時代的甲骨，字大，筆劃有力，氣度雄偉，真是古代書法的瓊寶。它在書法上的價值，比在趙洪縣所發現的要大得多了。

周代的甲骨文，共有多少單字，現在還不清楚，不過商代甲骨文單字的總數，大概不會超過四千六百多個，可是現在能夠辨認的，恐怕還不到一半。中國文字的構造，大致有象形、形聲、會意、指事、轉注、假借等六種原則。在甲骨文中，象形文字是最多的；譬如 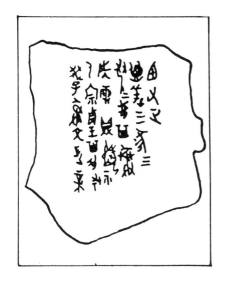 字用縱橫交錯的阡陌來代表田、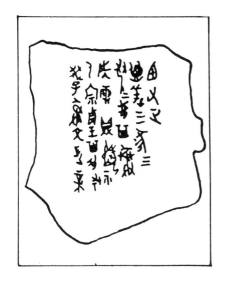 字用曲折的河道與跳起來

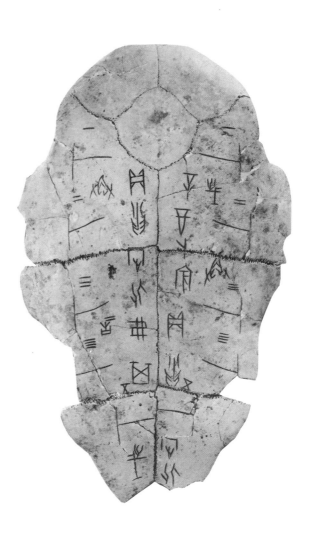

■圖三：商代第一期的大字甲骨文

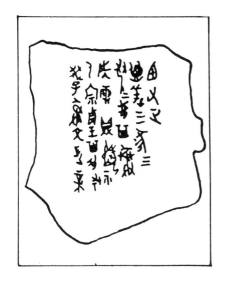

■圖四：周代甲骨文的放大摹本

的浪花來代表水、□字用連續相交而向上翻騰的火焰來代表火、□字用糾結扭曲的線條來代表絲，這些字都由從上到下的筆劃所形成。可是在甲骨文中借用動物的形狀而形成的象形字譬如□（馬）、□（虎）、□（龜）、□（象），雖然動物的原形，一目瞭然，這些字卻都是直立的，而不是橫立的，看起來，好像每一種動物都在躺著，從沒有站著的（祇有□是鹿的象形字，所表示的是一隻側面而立的鹿，是一個例外。而□和□分別用彎曲的牛角與羊角代表牛與羊，也是一種例外）。此外，別的字，不屬於會意字（譬如□字是乳，女子哺乳的意思是看得很清楚的），就屬於形聲字（譬如□字是鳳，是借用風吹開鳥尾之羽毛的形狀與風字的聲音而共同構成鳳字的）。至於用指事、轉注、和假借等三種原則所創造的字，在甲骨文中，還沒有發現，這就證明甲骨文的歷史，在現有的中國文字之中，是最古的。

■圖五：春秋時代甲骨文的摹本

竹木之簡

——書籍卷冊形式的根源

根據古文獻，蔡倫是在東漢的永元九年（西元九十七年），開始用麻頭和樹皮等材料來造紙的。經過幾年的試驗，造紙成功，到元興元年（西元一〇五年），蔡倫才把紙的發明，向漢和帝報告。一般史書雖然常把中國紙的發明，定在元興元年，不過二十世紀的考古家，曾於一九三四年與一九五七年，分別在新疆羅布淖爾與陝西灞橋的古墓裏發現過兩種用麻造的古紙。新疆的廢墟與灞橋的古墓的時代，都在西漢（西元前二〇四～西元七年）。從這兩次考古發現，可以證明紙在中國的使用，應該比元興元年早得多。

竹是熱帶與亞熱帶的常見植物。現在中國的黃河流域，由於氣候寒冷，很少有竹。然而根據物候學方面的證據，在從商周到秦漢的這一段將近兩千年的時間之內，當時的黃河流域的氣候，遠比現在的黃河流域的氣候溫和。所以那時的黃河流域，不但適應犀、象等等熱帶動物的生存，竹的生長，也很普遍。由於竹的份量輕便、質地

堅硬，在紙還未發明以前，甚至在蔡倫造紙以後，住在黃河與長江流域之許多地區的居民，都常把竹身剖為狹長的竹條（西北一帶，因為缺竹，常把松、杉、或柳樹切成狹長的木條），再把種種不同的文書，寫在這些竹條或木條上。

剛剛切開的樹，尤其是剛剖開的竹，因為含有水份，如不加以處理，經過一段時期，容易腐朽或者遭受蟲蛀。因此新剖開的竹身，常用「殺青」的方法加以處理。所謂「殺青」，就是把竹身在火上烘烤，使竹肉裏的水氣蒸發。竹木經過殺青，就可以切成細長條，以供書寫了。在漢代，這種竹木條，通稱為「簡」，比較寬的簡，則稱為「牘」。

根據文獻與考古發現，竹簡與木簡似乎有幾種不同的長度。第一種長度是古代經典的長度。根據鄭玄的說法，書寫《易經》、《詩經》、《書經》、《樂記》、《禮記》、與《春秋》等六種經書之簡牘的長度是兩尺四寸，書寫《孝經》

■圖一： 漢代的詔書簡

的簡的長度是一尺二寸，而書寫《論語》的長度，只有八寸。《孝經》雖在漢代已經公認是經，地位却不及《易經》、《詩經》等六經。至於《論語》，更是遲到唐代才正式列爲儒家的經典。在漢代，《論語》的地位還不及《孝經》。既然書寫六經的簡，長於《孝經》，而《孝經》的，又長於《論語》，可見經書愈重要，簡的長度愈大，經書愈不重要，簡的長度也就愈小。

第二種長度是政府詔令的長度（見圖一）。根據蔡邕，書寫政府詔令的簡的長度是兩尺或一尺。考古家於本世紀初期在敦煌附近發現了許多寫着漢代政府詔令的木簡，長度大致是二十四公分。這個長度與漢代的一尺的長度，大約是相等的。至於書寫公文報告的木簡，與書寫私人信件的簡的長度，則各在一尺五寸與一尺左右。後代把私人信件稱爲「尺牘」，正由於漢代的信件簡牘的長度，不能超過一尺。

簡最後一種長度，只有五寸，這是竹木簡牘裏的最短的長度。一九〇八年在內蒙古所發現的木簡之中，就有這種長僅五寸的木簡。在漢代，蒙古是中國邊疆的軍防地帶。想要通過哨兵的崗位，必須有一種「符」。這種五寸長的木簡，就是符。符是一種文件，其功用却與現代的通行證相等。沒有符，當然就不能通過哨兵站。現在粵語中的「冇符」，代表沒有辦法的意思。不介紹木簡，就不會發現粵語「冇符」一語的來源，竟與古代的簡書的使用有關。

簡牘的長度既然有好幾種，每一隻簡牘上的字數，也經常是因爲長度的不同而有所差異的。一般的簡，只在正面書寫一行文字（見圖二），比較寬大的簡，可在正面書寫兩行文字（見圖三），有時可以多至八行。每行文字，大致都在二十字以下。一九五七年在甘肅武威出土的一批木簡，內容是《儀禮》，每簡字數界於六十至八十之間，是字數最多的一種。

既然多數的簡牘只能書寫一行或兩行文字，所以較長的文書，無論是公文、是經典、是兵法、還是法律，是需要用許多隻竹木簡才能書寫完畢的。爲了便於閱讀，以及便於保存，這些木簡常用繩索綑綁起來，形成一排。在寧夏省所發現的漢代木簡之中，就有綁成一排的（見圖四）。根據第七簡上的永元五年，這些木簡寫於西元九

■圖二: 從寧夏省居延所發現的一些無
　　　槽漢代木簡

■圖三: 從寧夏省居延所發現的一些漢代無槽木
　　　簡

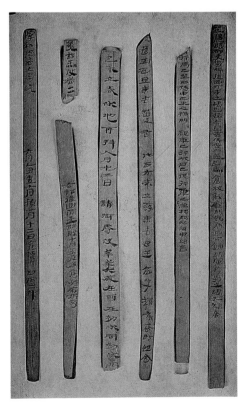

■圖五： 經甘肅武威所發現的有槽木簡

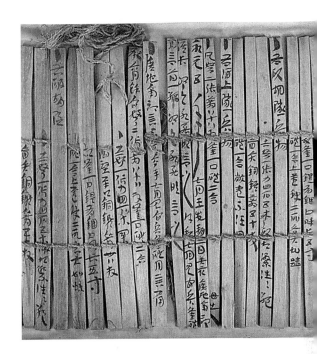

■圖四： 在寧夏省居延所發現的無槽木簡
（兵物冊）

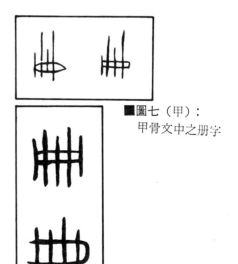

■圖六：漢代有凹槽的書簡

十三年。

還有一些比較長的木簡，在接近上下兩端的地方與中部的右側，都用刀從簡的邊緣，向簡的中央凹刻進去，成爲小槽（見圖五）。這些小槽是爲了便於把竹木之簡加以綑綁而特別凹刻的。而把竹木之簡加以綑綁的目的，是在使大量的簡，按照應有的順序，排列在一起。易言之，凹刻小槽，是爲了易於保存木簡。至於比較短的木簡，譬如以文字內容是「春君，幸勿相忘」的這條木簡爲例（見圖六），可以看出來這六個字，分明是一封文字簡單可是情意深長的情書。木簡末

——

端的小槽，也許是春君在收到她的情郎的來信之後，爲了保存這封情書，而特別凹刻的。大概春君曾經收到不少情書，她爲了可以不時翻閱，所以用一條繩子繞在這一批情書木簡的凹槽裏，這樣，她的情書，就可以紮成一冊，不會遺失了。

看來用大批木簡來紀錄一部經書，由於所用的木簡或竹簡的數量很多，在這種簡的末端，通常是不刻凹槽的。因爲卽使沒有凹槽，由於簡的數量多，一條或多條繩索，也可以把它們綁得很緊。可是要把單獨使用的木簡或竹簡，（譬如春君的情書）加以保存，就需要在簡的末端刻以凹槽，這樣，繩索才不會滑脫，木簡也才不會遺失。

根據在商代使用的甲骨文，與在商周時代共同使用的刻於靑銅器上的銘文，古代的「冊」字（見圖七），正是由繩索綑綁起來的一批簡牘的

■圖七（甲）：甲骨文中之冊字

■圖七（乙）：靑銅器銘文中之冊字

形象。由這個字的構造，可以推想簡牘的使用，可能早在商代，已經開始了。

麻繩不但既堅而韌，而且售價不高。也許由於這兩種原因，綑綁簡牘的繩索，大半是麻繩。絲價既貴質量比麻繩稍爲好一點的繩索是絲繩。所以古代的簡牘是不常用絲繩綑綁的。孔子因爲喜歡閱讀《易經》，他把書寫着《易經》而綑成一排的木簡，經常的翻來翻去，最後把綑綁簡牘的皮條，也弄斷了三次。這項記載一面說明孔子讀書甚勤，另一方面也可說明在麻繩與絲繩之外，皮條也可用來綑綁簡牘。

■圖八：發現於甘肅省武威東漢墓中的《儀禮》木簡卷

把幾隻木簡綑在一起，這個小單位稱爲「冊」。譬如在寧夏省所發現的那一排漢代的木簡（見圖四），就是「冊」。但把幾個冊綑在一起，這個大單位卻稱爲「編」。冊與編是指綑着或平攤的簡牘的名詞。如果把簡牘捲成這樣的形式似乎比平攤開來的編，更易於保存。

一九五九年在甘肅武威發現內容是《儀禮》的一批木簡，有十六隻木簡就是捲成筒狀的（見圖八）。捲成筒狀的編，當時又特稱爲「卷」。在漢代，古文本的《尚書》的編數是五十九、卷數卻是四十六。看來卷、編、與冊雖然同是簡牘的

幾種單位，可是每一卷可以包括幾編，而每一編又可以包括幾冊。自此以後，卷、編、與冊都被後人所接受，成爲書籍制度上的專門用語。

根據以上的介紹，漢晉時代的竹木之簡，主要是當作紙的替身來使用的，因此保存在這些簡牘上面的，大半都是文字。可是在漢代，以在居延所發現的木簡爲例，在文字以外，偶然也有一些繪畫（見圖三）。這種繪畫，筆墨簡單，雖然藝術價值不高，至少是與文字無關的。從形象上看，這種木簡上的繪畫，都是人像，他們長着巨眼和長髯，面目猙獰。據《左傳》裏的記載，從春秋時代（西元前七至五世紀）開始，當時已有一種鬼怕桃木的傳說。治理鬼的，是兩位神人；一位叫神荼，另一位叫鬱壘。大槪根據這種傳說，到了戰國時代（西元前五至三世紀），又產生一種爲了避鬼而在門外豎立用桃木刻成的人像的風俗。居延位於寧夏的沙漠區域之中。沙漠地區是沒有桃樹的。當地的士兵，雖然擔負着防守邊區的重任，還是怕鬼的。這些用不屬於桃木的木料所畫成的巨眼長髯人像，可能就是代表神荼或鬱壘的「桃人」。這麼說，在漢晉時代的竹木之簡裏，除了能夠看到與當時的軍事、禮儀、社會、和學術有關的史料，也保存了一些與民俗有關的材料。

在世界文物史上，埃及、希臘、與中國，是三個不同的文化的發源國。可是埃及最早的文書，完全寫在用紙草（papyrus）所製成的草紙上（英語中的 paper 就從 papyrus 這個字演變而來）。至於希臘最早的文書（甚至羅馬最早的文書），大半寫在羊皮上。爲了便於保存，埃及的紙草紙與希臘的羊皮，都經常捲成卷形。中國的竹木簡牘，既載有中國早期的文書，也可捲爲小卷，從世界文明史的立場來看，不能不說是一種巧合了。

岩　畫

——中國最早的繪畫

關於岩畫

從考古學的立場來看，距今大約二萬至六千年前的舊石器時代，也許是具有人類生活紀錄的最早的時代。當時的人類還沒有文字，他們的生活紀錄，是很簡單的繪畫。

舊石器時代的繪畫，在地理位置方面，大部份集中在法國與西班牙交界處的邊境。在這兩國的國境邊緣，有許多天然的山洞。大約繪成於兩萬年前的世界上最古的繪畫，現在還相當完整的保存在這些山洞裏的石壁上。在內容方面，各種野生動物的寫生，在畫題的比例上，佔了百分之八十以上，其餘的，多爲人體與大自然的物事。

在畫風方面，這些動物與人體等，完全以橘紅或赭紅色的礦物性顏料繪成。所有的形象，固然頗以體積來表示，但也不乏輪廓線條的使用。這些遠古的畫蹟既然繪於石壁，而所用的顏料也得之於石，所以這些原始繪畫，無論是在考古

學還是在人類學上，一向是稱爲「岩畫」（Rock Painting）的。

除了存於法、西兩國邊境的那一羣岩畫，在北歐與北美（加、美兩國）以及澳洲與非洲等地，也都發現過以礦物顏料畫在石壁上的岩畫，就不過在時間上，在這幾個地區所發現的岩畫，其完成的時間而言，都比較晚。最早的，也不過只有幾千年的歷史。

中國岩畫分布五區

世界各地的初民文化，從由舊石器時代演進到新石器時代的發展史上看，大致相差不遠。所以在中國各地，正像在歐、美、澳、非各洲，也有岩畫的存在。中國的岩畫，過去在學術上既爲人忽視；其現況又受到人爲的破壞，一向是默默無聞的。

大概到一九六〇年代，中國的岩畫，才由於考古學家的發現與調查，而開始逐漸受到學術性的注意。根據現有的資料，中國的岩畫的地理分布，大致可以劃分爲下列五區：第一區是東北區，在黑龍江與吉林兩省，都曾發現過岩畫。但是數量都不多。第二區是正北區，在內蒙古的西起阿拉善左旗，東至烏拉特中後聯合族旗，長約三百公里的地區之內，發現了數以千計的岩畫。第三區是西北區，但在此區內，保存於新疆省各地的岩畫，似乎比保存在甘肅省的要多一點。第四區是西南區，雲南與廣東、廣西兩省是這一區

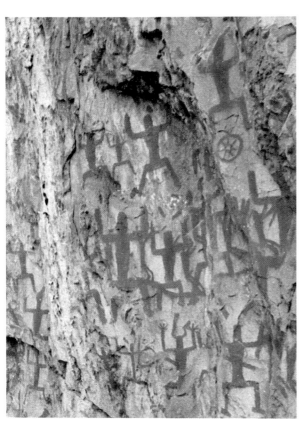

■圖一： 位於廣西花山的古代岩畫

的岩畫的集中地。第五區是東南區，一九七二年在江蘇省連雲港附近的孔望山，發現過一批用線刻形式完成的岩畫。此外，在香港的一些島嶼上，也發現過一點線刻岩畫，不過爲數不多。

中國岩畫的特徵

就表現方式而言，前四區岩畫有些值得注意的共同的特徵：

甲、顏料：這四區的岩畫不但完全用礦物質的顏料加以完成，就連顏料也以橘紅或赭紅色爲主。從這個角度上看，中國的岩畫與存於歐、

美、澳、非各洲的岩畫，似乎頗為接近。用橘紅色完成的岩畫，採自廣西花山（花山位於廣西寧明縣，見圖一、二），而用赭色完成的岩畫，採自雲南滄源（其地在雲南西南部，鄰近緬甸，見圖三）。在視覺上，橘紅色的花山岩畫不是比赭紅色的滄源岩畫鮮艷得多嗎？

乙、人形：：在中國的四區岩畫裏，人形的表出，大牛是正面的，但動物的表出，却大牛是側面的。這也可說是岩畫的世界性特徵。在完成於舊石器時代的歐洲岩畫裏、和完成於新石器時代的美、非、澳洲岩畫裏（見圖四），人體與動物是在淺赭色的底色上完成的。

也大多各以正面與側面表出。

丙、底色：根據彩圖一與彩圖二，花山的石岩的表面本是淺青色。但是石岩的表面大都被後加的淡黃色遮住。以橘紅色完成的人形，是直接畫在淡黃色的底色之上，而不是畫在淺青色的岩畫在淡黃色的底色之上，而不是畫在淺青色的岩面上。再看彩圖一，石岩的表面本為淡黃色。但這層本色被後加的淡赭色遮住（在淡赭的底色上還有橘紅色的斑點。這些斑點是由岩畫家加上去的，還是自然形成的，現不可知）。以深赭色所完成的動物與人形，也不是直接畫在石壁上，而是在淺赭色的底色上完成的。

■圖二： 廣西省寧明縣花山岩畫現址

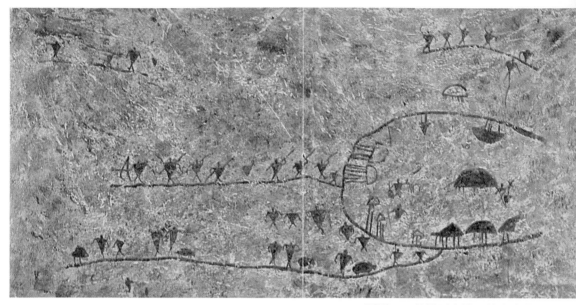

■圖三：位於雲南滄源的古代岩畫

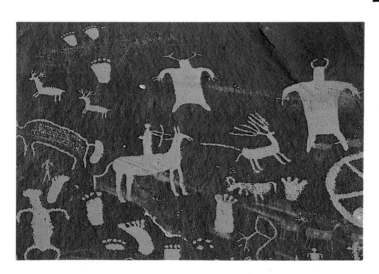

■圖四：美國猶他州（Uta）的印第安人岩畫

除了這幾種特徵，爲中國岩畫所共有而外，上述四區岩畫的表出手法，似也不盡相同。譬如就人體而言，花山石壁上的那一羣，兩臂上舉，兩腿半蹲，軀體較長，有如一段樹幹。這種畫法，與美國猶他州的印第安人的岩畫（見圖四），似乎相當接近。另外在新疆裕民縣的岩畫，人體也是長方形的。在某些人體上，連手指與腳掌也

都畫得清清楚楚，畫家的觀察力與表現力，看來似比滄源的岩畫家稍強。

在滄源岩畫上，手指與腳掌，是從未見於人體的。在另一方面，在滄源的岩畫中，人體的手臂並不完全向上高舉，有的兩臂下垂，有的還拿着長棍。動作既然繁多，似比花山的岩畫家更知道如何在簡單的表現中要求變化。

中國西南區的岩畫家，又常把人體的形狀以三角形加以表出，例如在滄源，人體就是三角形的。在中國岩畫中，像滄源岩畫家所使用的，把人體用三角形加以表出的手法，並不多見。

中國岩畫表現手法的區域性，也可以花山與滄源為例而得見。在花山，眾人雜遝而立，立足點並未表出。但在滄源，無論人、獸，乃至建築，無不分別表出於直線或曲線之上。這些線條既可代表地平線之存在，也可表現大地表面的平直與起伏，甚至有些地方，彎曲廻旋（見圖三）。

存疑待解

從這些分析，可以看出岩畫——中國最早的繪畫，與現有的國畫，差別甚大。岩畫注重體積而忽略線條。國畫卻一向是注重線條的，二者正好相反。此外，岩畫着重顏色的使用；不但所有的主題都用顏色加以表現，甚至畫面還要先加一層淡色作底色。這種畫法也與在一張白紙或素絹

上作畫的國畫傳統大不相同。想要了解中國繪畫的發展，對於岩畫的這些特點，豈可不知？

關於中國岩畫，有兩個問題還沒解決。在時代方面，這些岩畫的歷史，都不超過五千年。但究竟完成於何時？在作者方面，各區岩畫的分佈若不在中國的邊疆，就在沿海。這些岩畫真是邊疆部族的遺跡嗎？企待中國考古學家能為我們解決這些問題。

楚繒書上的繪畫

四九年出土於長沙郊外古墓中

一九四九年，在中國湖南省省會長沙郊外，發現了一座古墓，墓中文物甚多，但重要的一件，是一塊大概時代可以推溯到西元前四百年的中國古絹。絹的尺寸是縱長十五吋（約三十八厘米），橫長十八吋（約四十六厘米）。古絹出土時，是放在該墓的一個竹篋裏的。古絹的中央共有二十一行文字（右邊十三行的文字是從上向下寫的，但是左邊八行的文字，却是從下向上寫的。要研讀這二十一行文字，必需在讀到第十四行的時候，把古絹全部轉動，由下向上的文字才能由上向下）；在這二十一行文字的四週，又畫着四棵樹與十二個形態奇特的圖象。儘管古絹圖文並茂，不過學術界一向認爲這塊絹上古文字的價值大於圖象。既然繪是不同的絹的總名，而湖南在戰國時代，又曾是楚國領土的一部份，所以自從這塊古絹出土以來，學術界一直把它稱爲「楚繒書」，而不稱爲「楚繒畫」。

繪書出土不久，就由 John H. Cox 收買，

到一九六〇年代初期，又由紐約的富翁沙克來氏（Sackler）購得。一九六七年，位於紐約的哥倫比亞大學的藝術與考古系，還特別爲討論這幅繪書的內容，而召開過一次國際性的學術討論會。

見於繪書的樹木與奇形怪狀的人物，本來都是用顏色表出的。繪成的時間既然超過西元前兩千年，原來的顏色已經十分模糊。不過哥倫比亞大學曾使用紫外線攝影術而對繪書進行攝影。冲印出來的照片，效果良好。本書畫頁所見的彩色繪書，就是根據一九六七年的紫外線攝影所得的照片而摹繪的。

樹木是四方與四季的象徵

分佈在繪書四角的四棵樹木，其表出的方式與所具的顏色，是完全不同的。就顏色的使用而言，東北角的樹是青色的、東南角的樹是紅色的、西南角的樹，綠色，西北角的，黑色。關於這四棵樹，學術界的一般意見，都以爲它們各

為一個方位的代表。不過哪一棵樹代表哪一個方位，學者之間的意見，似乎還不是十分統一的。

用比較可信的說法來解釋，這青、赤、綠、黑四色，各自代表東、南、西、北等四方。而這四方又各自代表春、夏、秋、冬四季。理論的建設並不複雜：東方是日出的方向，代表一天的開始。天曙欲明之際，天空是青色的。如果把時間較短的天的單位，換成時間比較長的年的單位。根據同樣的邏輯，南方是日正當中的方向。正午之時，日色炫目，所以用紅色來代表日光的強與熱。假使把天的觀念，再換成年的觀念，一年最熱的季節，就是夏季。同樣的，西方是日落的方向，代表一天的黃昏。如把一天換成一年，那接近歲暮的日子，就是秋季。而北方是無日的方向。當太陽完全隱沒，黑暗就跟著來臨。如用年的觀念來比喻，陰暗的北方，正相當於風雪嚴寒的冬季。基於這種宇宙觀，所以青木代表東，也代表春，赤木代表南，也代表夏，白木代表西，也代表秋，黑木代表北，也代表冬。在繪畫上，青、赤、黑三色各與東、南、北三方位相當。只有代表秋季的樹木，顏色不是白色的而是綠色的。也許在西元前四百年，畫家還不容易找到礦物質的白色來作畫吧。

在思想史上，漢代是五行觀念最盛行的時代。無論是宗教、學術、政治，無不都要以五行之說來解釋。亦即是以金、木、水、火、土等五種物質與其作用，來解釋和管理時令、方向、神靈、音律、道德，甚至於帝王的系統、和國家的制度。這種思想雖然不容易確切指出是在什麼時候發生，但其成為系統的學說，是戰國時代（西元前五至三世紀。）楚繪書不正是戰國時代的楚國的畫蹟與書法嗎？這東南西北方位與春夏秋冬四季的配合，正好是五行觀念的開始。從楚繪書不但可看到戰國時代的文化密切相關。藝術是一種外形，其內容與當時的畫風，也可看到當時的思想。

原始繪畫展現了寫意和工筆風格

就這四棵樹木的表出方式而觀察，這位在繪畫上作畫的藝術家的表現手法，也頗值得注意。首先，可以看出青木代表一棵初生的樹；色青欲滴，樹幹無根。應該是白色卻以綠色表出的白木，葉色既然有深有淺，樹根也可清楚得見，象徵此樹已經完全成長。至於赤木，所表出的只是一根嫩枝，而不是一棵完整的樹。黑木的表出雖也以局部代替整體，不過所表現的卻是在一棵老幹上所抽發的新枝。根據這些觀察和分析，這四棵樹的表示方法，可說是完全不同的。

其次，對於樹葉的表現，也有兩種不同的方

■圖一： 戰國楚繒書

（長沙出土・摹本・美國紐約沙克來氏藏）

式；青木、赤木與黑木的樹葉都用筆尖點出，沒有輪廓。白木的樹葉却不是用筆尖點出，而是用細線勾出葉的橢圓式的形狀；輪廓線的存在是清晰可見的。唐代的藝術批評家，曾在第九世紀第一次指出，在繪畫的風格上，有疏、密二體的對立。其實這疏、密二體也就是現代的評論家常常提到的寫意與工筆。用楚繪書爲例而觀察，那代表寫意畫風的疏體，不就是沒有輪廓線的青木、赤木與黑木嗎？還有，那代表工筆畫風的密體，不就是用細緻的輪廓線而畫成的白木嗎？疏體與密體、或寫意畫風與工筆畫風的對立，是早在西元前三百年已經並存的。也虧得這位無名畫家對於這四棵樹木的表出，採用了輪廓線與無輪廓線等兩種不同的畫風，才使得畫面上的風格，有一點變化。假如四棵樹的樹葉完全用同一種畫風來完成，用藝術性的眼光來看，豈不太單調，太呆板嗎？有不同的風格，就是有變化的要求。而有變化的要求，也正是美的表現。這楚繪書上的楚國繪畫，是值得珍惜的。

戰國時代的昇天圖

一九四九年，有人從湖南長沙戰國時代的楚墓裏，得到一幅畫有動物、飛鳥、與人物的帛畫（當時的帛，就是現在的絹）。這幅畫，高三一、寬二二・五厘米（見圖一）。一九七三年，考古家又從長沙的戰國楚墓裏，發現了一幅畫有動物、游魚與人物的帛畫。該畫高三七・五、寬二八厘米（見圖二、圖三）。本書第四篇所介紹的

繪書繪畫，雖然也是戰國時期的楚國繪畫，不過繪書在繪畫之外，還有幾百個古文字。因此，那幅畫不能算是獨立的繪畫。這兩幅帶有飛鳥與游魚的帛畫，既然沒有文字，似可算為迄今所知的，在絲織品上完成的，時代最早的畫蹟。

■圖一：楚國女子跟隨龍鳳昇天圖

帛畫裏的龍

■圖三：楚國男子乘龍帶鷺昇天圖

■圖二：楚國男子乘龍帶鷺昇天圖（原蹟）

這幅帛畫的彩色圖版，雖然遲至一九八〇年，始見發表，但其初摹本卻遠在一九五三年，業已刊佈（見圖四）。現在不妨一面比較一九五三年的初摹本與一九八一年的新摹本（見圖五），一面考察這幅帛畫上的動物、飛鳥、與人物，究竟代表什麼意義。首先考察動物。據《莊子》與《山海經》，有一種動物，旣能潛隱於水，也能飛騰於天。這種動物，就是龍。《莊子》大致著於戰國時代之後期，也即西元前四世紀之末期。《山海經》的著成時代稍爲複雜；「山經」著於戰國中期或西元前四世紀中期、「海經」著於秦

圖四：一九五三年之摹本

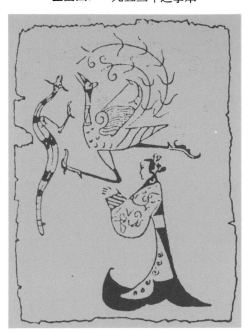

漢之間，也即西元前三至二世紀之間。這兩幅帛畫既發現於戰國末期的楚墓，亦即繪於西元前三世紀初。當楚國畫家在完成這些帛畫的時候，心中應該已有龍的觀念。中國人雖然認爲龍是一種可昇天也可入水的兩棲動物，不過在形象上，卻一向認爲龍是有脚而沒有翅翼的。在這個認識之中，中國的龍，可以分成兩大類；有角的是一類，沒有角的又是一類。有角龍又有兩種；有一隻角的，專名是蛟龍、有兩隻角的，專名是虬龍。虬是盤曲的意思。用虬來稱呼龍，雖然不知是指龍的身體彎曲，還是指龍的雙角彎曲，不過如果虬龍是指身體彎曲的雙角龍，難道單角的蛟龍的身體，就不能彎曲嗎？因此，所謂虬龍，也許應該指一種頭上有兩隻彎角的龍。至於無角的螭龍，意思就是一種黃色的龍。這樣說，根據角數來分類，中國的龍，或許不外三種；單直角的龍是蛟龍、雙彎角的龍是虬龍、沒有角的黃色龍是螭龍。在彩圖一的畫面上，頭無角而身有脚的蜷尾動物，儘管看來像是蛇，實際上，它正是一條螭龍。可是在彩圖一，螭龍却畫成是一種頭有雙角、身有一腿而沒有蜷尾的動物。因此，在一九五〇年代，郭沫若就把這種單腿動物，當作夔來解釋，因爲在古文獻裏，確有若干記錄，認爲有一種叫做夔的殘暴動物，是只有一條腿的。

帛畫裏的鳳

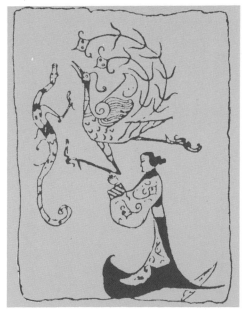

圖五：一九八一年之摹本

再看畫面上的鳥。《山海經》裏提過一種名叫鳳凰的鳥。其實這個名詞應該稍加糾正，因為鳳是雄鳥、凰是雌鳥。根據晉人在四世紀時為《山海經》所寫的注，鳳的特徵是頭像雞、下巴像燕、頸子像蛇、背像烏龜、尾巴像魚尾。從畫面上看，雖然這五種特徵好像都有關係，其實這隻鳳在形象方面最大的特徵，是它有一條像孔雀之尾鳳那樣的長尾，而不是晉人所說的頭像什麼、背像什麼。甚至連遠在商代與周代所使用的甲骨文與篆書之中，也已經根據這個長尾的特徵而創造了鳳字。既然在戰國時代以前的文字裏，已有鳳字，《山海經》裏又有與鳳和凰有關的記載，同時在時代上，《山海經》也是寫於戰國時代的著作，楚國的畫家當然可以利用古文字對於鳳的特徵的表示，而對它的長尾的形象，加以強調。綜合以上的資料，這隻長尾鳥，應是鳳。

昇天觀念的形成

中國人對於神的觀念，遠在商代，已經產生。不過，從商到周，中國人對於神與人的界限，分得很清楚。神住在天上，高不可攀。人對神，祇有崇拜與敬畏。到戰國時代，中國人開始產生仙的觀念。所以除了某些神，仍然是神，許多神已經隨着當時的觀念的改變，而變成神仙。在性格上，神仙是隨和可親的。這種觀念的改變，在寫於戰國時代的若干著作之中（特別是《莊子》、《離騷》和《楚辭》），是表現得十分強烈的。儘管神仙是隨和的，可以接近的，可是他們住在天上，沒有特殊的交通工具，人類登不了天，當然也見不着神仙了。於是從戰國時代開始，由於上天與求仙的觀念的刺激，當時的人就把龍與鳳假想為可以帶着人類登天與求仙的特殊交通工具。在這幅帛畫之中，穿着長裙的女性不正站在龍鳳之下嗎？畫家所表現的，正是由龍鳳引導這位女性昇入天國的景象。

怎麼知道她已昇入天堂呢？據彩圖一或者圖五，她裙腳的右面，有一塊尖形的東西，代表初弦的月亮。我們彷彿看見婦人緊隨着龍鳳，遠離人世，慢慢的接近天國。初月已在她的腳下；成為全圖的背景了，她還在繼續上升。

如把圖四、五互相對照，可以看出來，除了把螭龍畫成變，是一種錯誤，初月不見於人側，也是明顯的錯誤。這些錯誤的形成，是由於在一九五三年，未能洗清這幅帛畫面上的污泥。錯誤雖可原諒，不過郭沫若既把龍視為變，又把引頸伸腿的鳳的形象，解釋為善與惡的鬥爭，那就過於牽強了。

龍魚的帛畫

在彩圖二與彩圖三的畫面上，有一條龍，把

身體曲成U形。表出於龍身中央的，是一個身上佩着劍、頭又戴着冠的男子。他一面靠在龍尾上，一面用手拉着已經綁在龍頸上的繩子。龍腹下面，有一條魚。龍尾之上，有一隻鷺。魚是水裏的生物。要把魚畫在龍的下方，才能表示長龍準備離開水面，然後昇天。魚的位置，與表出於龍鳳帛畫裏的月亮，是相同的。用魚作為全畫的背景，與把初月作為昇天之婦女的背景，其處理手法相較也是相同的。然而男子既能手拉繩索，控制長龍，就更能顯出楚國畫家對於兩性的表現，手法不一。男子能夠御龍，顯出男性的雄健，女子緊隨龍鳳，顯出女性的溫柔。

　總之，從這幅帛畫，不但能夠看出在戰國時代住在楚國的人對登天與求仙的嚮往，也可看出當時的繪畫家對於線條的運用，和對構圖的佈置，已有相當高的水準。一般說來，以墨完成的線條來完成畫面，是中國繪畫的特徵之一。以這兩幅昇天圖為例，以墨線完成畫面的傳統，遠在西元前三世紀的末期，已經開始了。再從線條的本身來看，由於沒有粗與細的變化，同時也很少有直角的表現，所以線條不但顯得輕盈、細長，也顯得宛轉、流暢。明代的藝術評論家，認為中國的人物畫家對於衣紋的表現，共有十六種。其中歷史最久的，是在第四世紀由東晉畫家顧愷之所使用的「高古遊絲描」。可是根據這兩幅楚國的《昇天圖》，早在戰國時代之末期，已有「遊絲描」之使用。如果把這兩幅《昇天圖》與顧愷之的作品互相比較，它們才真是「高古」的畫蹟。

陝西的史前彩陶

一九二○年代，黃河流域的彩陶，首先發現於河南澠池之仰韶村。後來又在青海發現許多彩陶遺址，其中以發現於馬家窰的，無論在藝術價值上還是學術價值上，都最有代表性。一九五○年代的中期，在陝西西安的半坡村遺址，又發現了一批內容非常豐富的彩陶。如果發現於河南仰韶的和發現於青海馬家窰的，各自代表黃河中游與上游的彩陶，發現於陝西半坡的，就應該代表黃河中游的支流──渭河平原上的彩陶。在年代上，半坡彩陶大約製於西元前六○八○至五六○○年之間，馬家窰的，大約製於西元前三一九四五一五至二四六○年左右，而仰韶的，大約製於西元前四五一五至二四六○年左右。在黃河流域之內，半坡彩陶的製作，似乎時間最早。

製作的方法

根據在半坡發現的器物，當時的陶器製造，雖然可能有時採用構造簡單的輪臺進行修削的工作，主要的製作過程是以手操作的。先選好質料較細的黃土，用水調拌，搓成泥條；然後一面把泥條上下重疊，一面不斷的廻旋盤繞，作出陶坯。製成雛形後，需要用手蘸水，把由泥條疊成的坯面，均勻抹平。經過這個步驟，才適合把雛形改製，成爲所需要的形態。器形既定，最後的工作是用轉輪把器物的口部重新修整一下。抹平坯面，是把泥條與泥條之間的空隙，重新修整和澤潤。等到坯土全乾，再經過窰燒，陶器就可以使用了。

半坡陶器的表面裝飾，有兩種系統。第一種系統是在壓磨之後，乘着坯土尚未全乾，用纏有繩索的模子來壓印、或者用相當鋒利的器具來錐刺坯面。由於繩模的壓印和尖器的錐刺，在坯面留下的繩紋與小孔，就形成器物的裝飾。在半坡發現的史前陶器中，帶有這類裝飾的器物，佔絕大多數。第二種系統是在壓磨之後，用黑、赭、或白色的礦物質顏料，在坯面上繪畫各種花紋。

不經過這個步驟，無論是食物還是食物，都會由器物裏面流洩出來，那就缺少實用的價值了。器物半乾時，需用光滑的石子去壓磨陶坯。壓坯是使陶土的結構更加緊密、磨坯是使坯面平整和澤潤。

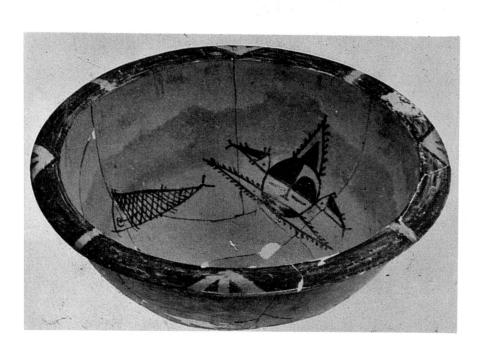

■圖五：西安半坡出土的人面魚紋盆

雌魚產卵，動輒萬千。在新石器時代，人類——是企望能夠像魚一樣的大量繁殖後代的象徵。對於魚的繁殖力之強大，既然無法解釋，不能不半坡彩陶的第二類花紋，是人與魚的結合（對魚表示敬仰。因此用魚作為彩陶的裝飾，可能——見圖五）。人的頭部與臉部共同組成一個圓形。

頭與臉各佔半圓。面部的雙眼用橫的長線表示，鼻子用短而稍粗的倒T形表示。眼以上的前額，被頭髮擋住，完全看不見。不過頭髮由頭頂中央分成兩半，左半全黑，右半黑白各半。鼻以下的下顎，完全塗滿黑色，只有用橫H形表出的口部，全用白色，是例外。人臉沒有耳朵，但在耳的位置，各有一條黑白相間的魚。下顎的兩側，也各有一條無頭魚。但兩魚的頭與人面的嘴，可說是互相重疊的。人的頭頂上，豎立着一個邊緣附有許多短線的銳角三角形。這種畫法，與人面下顎兩側無頭魚的畫法是一致的。在人面下方的兩側，又各有一條魚；右側的擡頭向上，左側的，擺尾向下。魚既是繁殖力的象徵，在此盆內，把三條無頭魚畫在人面的頭頂與下顎之兩側，也許正代表人類企求魚類，把它們的大量繁殖後代的能力，傳給人類。人面閉着雙眼，可能正表示他們處在企求狀態的，既神秘又虔誠的境界之中。

陝西彩陶的第三類花紋是動物，內容包括走獸、飛鳥、與爬蟲。鳥紋既殘缺不全，就是走獸中的羊也只有羊角與部分羊頭，這兩種都無須詳論。第二種走獸是鹿，在表現的形態方面，有的跳躍，有的靜止。可是在器物上，所佔的比例很小。在爬蟲方面，目前有兩種：發現於臨潼的是蛙，已（見圖是龜，亦已殘缺。發現於半坡的，

二）。蛙的表示雖然古拙，却饒有生趣。如果說魚紋的表出，採取側面，人臉的表出，採取正面，蛙紋的表出，應該是用俯視法來完成的正面。與表出人臉時所用的正面對視的手法，是有分別的。易言之，根據陝西彩陶，可以發覺遠在西元前五千年左右，當時彩陶畫家，已經知道使用幾種不同的透視法，來表現種種不同的裝飾圖案了。

江蘇的史前彩陶

中國史前的彩陶，是在一九二○年代發現於黃河流域的。集中在黃河流域之中游地區（也即河南、陝西、山西諸省）的彩陶，屬於仰韶文化時期。產生的時間，大致是在西元前四五一五年至二四六○年之間。集中於黃河流域之上游（也即甘肅、青海兩省）的彩陶，屬於馬家窯文化時期。產生的時間，大致是在西元前三一九○年至一七一五年。在一九五○年代，考古家才在長江流域發現史前的彩陶。發現於湖北的，也即長江中游的史前彩陶，屬於屈家嶺文化時期。製作的時間，大致是在西元前二五五○年至二一九五年之間。至於發現於江蘇的，也即長江流域之下游地區的史前彩陶，屬於青蓮崗文化時期。製作的時間，大致在西元前三五○○年至三○○○年之間。從時間上看，長江流域的彩陶，介於黃河流域的仰韶彩陶與馬家窯彩陶之間。

在地理上，江蘇彩陶的主要發現地，集中於江蘇北部邳縣的大墩子、江蘇中部洪澤湖以北淮安的青蓮崗、以及江蘇南部太湖以東與以北的吳縣和圩墩。早期的江蘇彩陶，可以一九五五年在

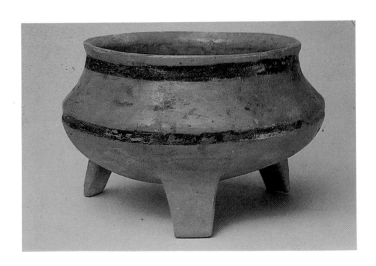

■圖一：早期江蘇彩陶之鼎

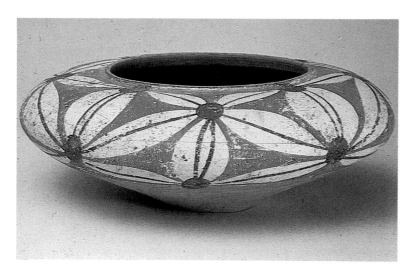

■圖二：後期江蘇彩陶之缽

南京的北陰陽營出土的陶鼎（見圖一），作為代表。

就造型而言，這件圓鼎的形狀簡單，可是趣味古樸。以薄片形成的直腿與以較厚的胎土製成的圓形鼎身，在視覺上，造成強烈的對比。把兩條粗的黑線，分別施於鼎頸與鼎腹，一方面在風格上，造成平衡與平行的效果；一方面又在視覺上，強調了圓的重要性。這種裝飾手法，是富於原始意味的。

後期的江蘇彩陶，無論在器形上、花紋上，與早期的器物都有很明顯的差異。大致說，在邳縣大墩子出土的器物，是最具代表性的。譬如從大墩子出土的陶缽（見圖二）、和陶壺（見圖三），都是非常完美的作品。

從造型方面觀察，陶缽的缽口比早期的陶鼎的鼎口要小一點。同時缽底平坦，沒有短腿。此外，缽的身體是扁平的。如果鼎因有腿而有加強高度的傾向，缽正好由於體扁與缺腿而有擴張長度的意味。與陶鼎相較，鼎與缽可說完全是兩個不同的類型。不但如此，這種扁體的陶缽，在黃河流域的彩陶之中，幾乎可說是不見蹤跡的。所以在器形上，這種無腿的扁體陶缽，可以視為長江流域下游地區之彩陶的一種典型。

在裝飾圖案方面，這件陶缽的圖案題材是由許多連續相接的花瓣共同組成的。圖案的完成過

■圖三：江蘇史前陶缽上裝飾花紋的展開

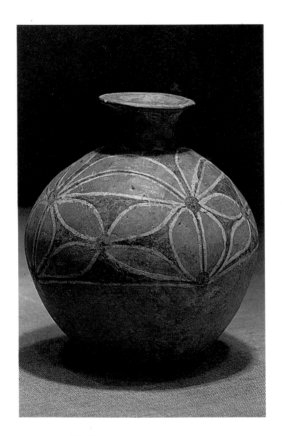

■圖四：後期江蘇彩陶之壺

程要分幾次：首先，在整個器物上（除了沒有圖案的部份），要塗上一層白色的陶衣。陶衣乾了以後，再以深咖啡色畫出幾個圓點（作為定點），最後，再以各圓點為花心，來完成花瓣。花瓣裏

雖有一條或兩條直線，花瓣的本身却是沒有輪廓的；製陶人必須把棕色直接塗到缺面，形成花瓣的外形。看來在花瓣裏畫出直線，可能具有兩種意義：甲、連絡各花心之間的空間，乙、施塗棕色時，可以利用這些直線，作爲花瓣的中線，而

易於完成沒有輪廓的花瓣之外形。如果把陶缺上的花瓣圖案，像一疋布一樣的展開，可以得到一條連續的花紋（見圖三）。

另外一件陶壺（見圖四），也是極具代表性的器物。在造型上，這隻壺的身體圓膨膨的，幾

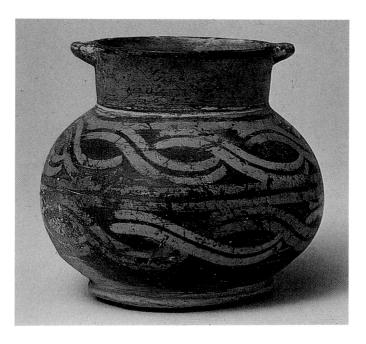

■圖五：晚期江蘇彩陶罐上的繩紋

乎接近一個圓球形。壺頸短而粗，壺口的邊緣向外伸延。壺的粗頸與敞口，雖然沒有顯著的特色，無論如何，以球形作爲壺身的造型，在黃河流域的彩陶之中，也可說是不見蹤迹的。所以在器形上，這隻球形壺，正如見於圖二的扁體缽，也是長江流域下游地區之彩陶的一種典型。

在圖案方面，此壺的中部，雖然也以花朵作爲壺身的裝飾花紋，不過，在花朵之兩側，又各有一組樹葉。花瓣朵與樹葉的分別是很明顯的：花瓣的體積既大，又有一條中央直線，樹葉的體積不但小，也沒有那條中線。花朵與樹葉的距離既近，所以左右兩側的樹葉，有時可與三片花瓣形成一個組合，這時，花朵就有五片花瓣。可是如果把樹葉與花朵各個視爲一種獨立的圖案，則每一組樹葉各有四片樹葉，而中央的花朵，就祇有三片花瓣了。樹葉與花朵的關係，既可隨時變動，也就說明完成於這隻陶壺上的圖案，比完成於陶缽上的圖案，是更富於彈性的。圖案既有彈性，說明設計圖案的思想也就比較複雜。

陶壺上圖案的複雜性，並不止於花朵瓣數的隨時增減；譬如從畫的技法來看，無論是花瓣還是樹葉的邊緣，都有一條白色的輪廓線。甚至花瓣的中央直線，也是夾在兩條白線之內的。使用白色輪廓線的理由很簡單，花瓣與樹葉是由咖啡色畫成的，但花瓣與樹葉以外的空間，却由深赭色填滿。咖啡色與深赭色的色差不很明顯，可是把白色施用於咖啡色與赭色之間，這三種顏色，就既調合又能分出色調深淺的層次了。在技法上，如把施用白線，成爲花瓣之輪廓的畫法，與完成於陶缽之上沒有白線的畫法相較，就顯得複雜了。

發現於江蘇南部吳縣之澄湖（太湖東岸）的一件小型陶罐（見圖五），大約製成於西元前二五〇〇至二〇〇〇年之間，可視爲晚期的江蘇彩陶之代表作品。在造型上，如與前述之彩陶壺互相對照，不難看出晚期的作品，對於從後期開始創造成型的球形的使用，大致是保留的。可是罐頸既經加寬、罐口與罐底的平面又遭盡量放大，在視覺上，此罐在高度方面的發展就相對的減低了。

在色調上，器物表面的花紋雖因金黃色而顯得鮮艷奪目，但以黑色作爲底色，使得整個圖案的表現，增加了沉悶的感覺。還有，關於花紋的位置的處理，是以兩條平行的橫線把罐腹分爲兩半的。雖然上半部的花紋稍短而下半部的稍長，不過上下兩半的花紋都以橫行的繩紋構成，連續不斷。易言之，從花紋的多少與位置而言，時代愈早，花紋愈簡單，所佔的空間愈少；時代愈後，花紋愈複雜，所佔的空間也愈多。

最後應指出，在地理上，這種橫形繩紋的使

用，除了於江蘇的史前彩陶，也見於在一九五八年首次發現於四川巫山的，也即長江流域之中游的史前彩陶（見圖六）。屬於大溪文化的四川彩

■圖六：四川巫山大溪文化彩陶豆上的繩紋

陶，在時代上，約製於西元前三八二五至二四○五年之間。易言之，從時間上看，四川彩陶的晚期與江蘇彩陶的晚期，大致同時。也許表出於吳縣的黑底小陶罐上的橫置的繩紋，與巫山的彩陶是不無關係的。如果真是這樣，出現於史前彩陶表面上的橫置的繩紋，也許是由長江中游傳到長江下游的。

總之，早期與後期的江蘇彩陶，尤其是由於花瓣與樹葉紋的使用，甚有地方性。晚期的江蘇彩陶既與四川的史前彩陶有共用的花紋，恐怕從西元前二五○○至二○○○之頃，江蘇的史前文化已經不再是獨立的地方性的文化了。

史前的陶鬶

從西元前四○四○到二三四○年，山東省中南部與東南部的原始部落，產生了一種大汶口文化。

龍山文化

大概從西元前二三一○到一八一○年，也即當晚期的大汶口文化仍在山東繼續發展之際，在黃河流域之中游的河南、陝西，以及黃河下游的山東，又產生了一種龍山文化。龍山文化在這三個地區的發展，並不是統一的。譬如陝西與河南的龍山文化，都沒有黃陶而只有灰陶與紅陶。山東的龍山文化，卻旣有紅陶、又有白陶與黃陶。

大汶口文化

屬於大汶口文化的陶器，就陶土而言，共有砂質黃陶、泥質紅陶與黑陶等三類。砂質黃陶的需火量低，泥質紅陶與黑陶的需火量高。就器形而言，早期大汶口文化（西元前四三○○到三五○○年）的器物是以鼎、缽、豆爲主的。中期大汶口文化（西元前三五○○到二八○○年）的器物，除了鼎和豆，增加了壺、盃、尊和鬶（見圖一、二）。晚期大汶口文化（西元前二八○○到二四○○年）的器物，在上述各種器物之外，又增加了瓶與高足杯。從器物的造型方面看，鼎、盉、鬶都是三足器，而缽、豆、尊、瓶和高足杯却都是平底器。可以說，在大汶口文化時期，陶器的發展有兩個方面，一個是有足的，另一個是平底的。這兩個系統的發展，旣是平行的，也是共存的。

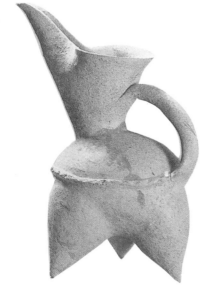

■圖一：山東大汶口文化的陶鬶

平底器共同發展的現象。根據產物，大汶口文化乎完全相當，就器物的造型而言，也有三足器與器。龍山文化既在時間上與晚期的大汶口文化幾豆。在構造上，前四種是三足器，後五種是平底鬲、甗、鬹（見圖三）、甗、罐、杯、盆、碗、在器形上，龍山文化陶器的主要器形是鼎、其是山東的龍山文化，卻以黑陶最重要。此外，陝西龍山文化雖無黑陶，可是河南的，尤

的新石器時代文化的一種特徵。的使用（見圖一、二），是代表黃河中游與下游與龍山文化的地區，可以說，三足器（特別是鬹）

■圖二：山東大汶口文化的陶鬹

河姆渡文化

化。製於河姆渡時期的浙江陶器，絕大部份是黑在浙江餘姚的原始部落，發展了他們的河姆渡文大約西元前四三六〇到三三六〇年之間，住

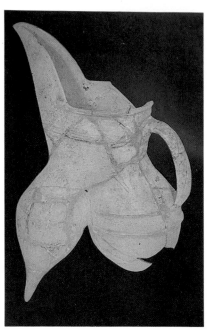

■圖三：山東龍山文化的陶鬶

馬家濱文化

大概在西元前三六七○到二六八五年，浙江的史前文化又以嘉興爲中心而發展成馬家濱文化。在這時期，由於黑陶的產量突然減少了，形成泥質的、尤其是夾砂的紅陶器物的驟然增加。從器形上看，在馬家濱文化的陶器裏，既有缽、鉢、和盂。在造型上，這些器物不是平底的，就是圓底的。三足器是沒有的。

陶。不過由於夾雜了稻穀與其他植物的莖或葉，這種黑陶含有相當高量的炭質。在品質上，河姆渡文化的黑陶，既與河南龍山文化的黑陶有異，與山東龍山文化的，光澤晶瑩、而且薄如蛋殼的黑陶，在品質上，更加不同。河姆渡文化的陶器，以釜與罐的使用最普遍。此外，還有杯、盤、缽、和盂。在造型上，這些器物不是平底的，就是圓底的。三足器是沒有的。

良渚文化

西元前二七五○到一八九○年，以浙江杭州爲中心的部落，又發展了良渚文化。在這時期，黑陶又取代在馬家濱文化時期的紅陶的地位，而恢復其重要性。根據製作技術，良渚文化有兩種，第一種是祇有一層灰胎黑陶的陶衣。陶衣既容易脫落，品質也差。另一種是表裏全黑的薄胎黑陶。雖然還沒能達到薄如蛋殼的地步，品質是相當好的。在器形方面，這時期的浙江陶器既有杯、碗、盆、罐、盤、豆、壺、尊、釜等平底器，也有鼎、鬶等三足器（見圖四），和一種大口的尖底器。在良渚文化時期，平底器與三足器的發展，與馬家濱文化時期一樣，也是同時的、

盤、罐、杯、瓶、觚、尊、豆、釜，也有鬶、盃、鼎、甗。前十種是平底器，後四種是三足器。

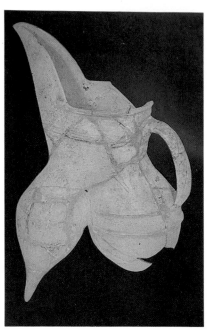

■圖四：浙江良渚文化的陶鬶

平行的。

良渚與龍山文化的關係

如上述，大汶口與河姆渡文化的發展，在時間上，大致相同。在地理上，大汶口文化位於黃河下游，河姆渡位於長江下游。在器形上，前者有平底與三足器的平行發展，後者有平底與圓底器的平行發展。像鬹這樣的三足器既只見於前者，而像釜這樣的圓底器又只見於後者，大汶口文化與河姆渡文化的發展，顯然是各自獨立的。

可是在黃河中下游發展的龍山文化之中與在長江下游發展的良渚文化之中，都有三足的鬹。

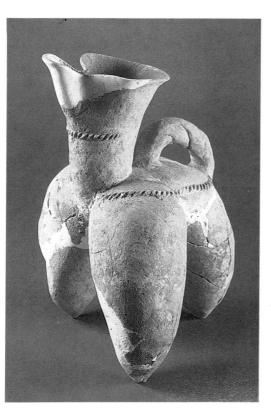

■圖五：廣東石硤文化的陶鬹

在時間上，這兩種文化也大致同時。如果良渚文化的確是浙江的獨立文化，應該不會有只見於黃河流域的鬹。良渚文化既有鬹，說明浙江的史前文化可能曾經受到龍山文化的影響。在浙江，初次使用鬹的，不是良渚文化而是馬家濱文化。

這樣說，以杭州灣爲中心的浙江文化，在西元前二三六〇年以前是獨立的區域性文化，到西元前二八〇〇年以後，以鬹的使用爲例，黃河流域文化的成份，似乎已經滲入浙江文化了。

石峽文化

從西元前二三八〇到二〇七〇年，以廣東北

部的曲江為中心，發展了石峽文化。這個文化的
陶器雖以灰陶為主，却和山東的龍山文化一樣，
也有少量的黑陶、白陶與紅陶。石峽文化的器物
種類不多，從器形上看，主要的器物，例如盤、
釜、豆、壺、罐、甑、杯，都是平底器，只有鬶
是三足的（見圖五）。曲江旣接近江西，而從
西元前二三三五年前後發展於江西修水的山背文
化，在時間上，與廣東的石峽文化也大致相同。
在修水，也發現過鬶。這樣說，廣東的鬶，也許
不是從浙江經過福建而傳入廣東的。從浙江經過
江西再傳到廣東北部，似乎更有可能性。

商代的象與象尊

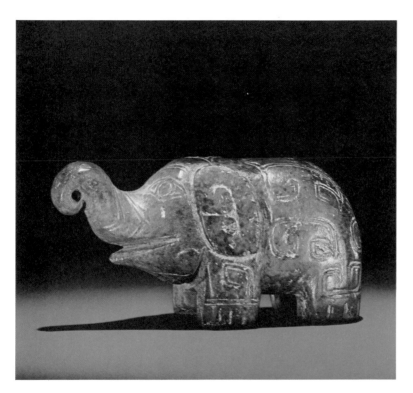

■圖一： 商末的玉象
　　　　（河南安陽婦好墓出土）

象在中國的歷史

誰都知道象是熱帶與亞熱帶地區的野生動物。象在二十世紀的地理分佈，主要是非洲（南非）、印度、泰國、和緬甸。在中國境內，除了雲南西南一隅，並沒有象。見於本篇之彩圖的幾

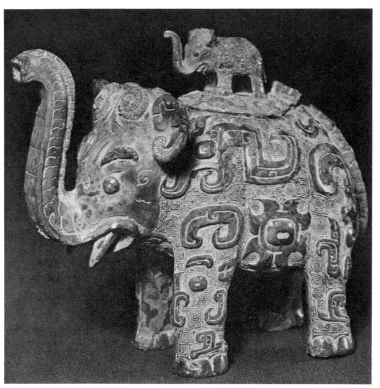

■圖二：　商末周初之青銅象尊
（藏美國華府弗里爾美術館，出土地點不詳）

隻銅象和玉象，不但在時間上，鑄造和雕刻於商代的末期（西元前十一世紀），而且在風格上是相當寫實的。如果在商代末期的中國境內並沒有象，當時的銅器鑄造人和玉器雕刻人，眞能運用他們的想像力而創造這種長鼻的野生動物形象嗎？

在地質學與古生物學上，第四紀是指西元前

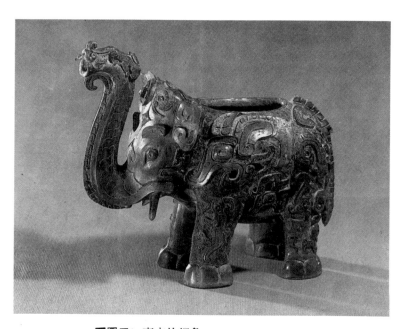

■圖三： 商末的銅象

（藏於湖南省博物館，湖南醴陵出土）

一萬年開始的時代。由西元前一萬年到五千年，除了南美洲和大洋洲各島嶼（包括澳洲），世界各地都有象的存在。根據近人對古文獻和氣候的研究，中國在第四紀的後半段（由西元前五千年開始），氣候與地形的變化，非常劇烈。在西元前三千年，中國的北方不但氣候炎熱，而且到處——都是池沼。在這種沼澤地帶之中，又佈滿了原始森林。這樣的地理環境與現時的南非、印度、和緬甸大同小異，因此非常適合於象的生存。本世紀初期，考古學家與地質學家曾經先後在蒙古沙漠地區與北平附近，分別發現象的骨骼與象的長牙的化石。這些發現證實在西元三千年前，當時蒙古的地理環境與現在蒙古的景觀完全不同。到西元前十六世紀左右的新石器時代，蒙古的沼澤因為天旱而乾涸，原始森林也跟著枯死。地理環境的改變使得當地的象，不得不為尋求合適的生存地區，自北向南「移民」。

到西元前十一世紀，蒙古的象羣已經移到現在黃河流域中部的河南省。商代的主要領土正在河南。所以商代的銅器鑄造人和玉器雕刻人，能夠根據他們實際的觀察，而創造了象的造型。不但如此，就在當時所使用的文字（卜辭，通稱甲骨文）之中，也已有「象」這個字。試看本篇所附的幾個象字（見圖四），不都在形態上強調象的彎曲自如的長鼻嗎？中國文字是用六種不同的方法加以構造的。形式接近圖畫的文字，如可根

■圖四： 商代甲骨文裏的象字

據所表示的物體形狀而瞭解到所表現的內容，一向稱爲象形字。「象」這個字正是一個標準的象的形狀。見於圖一的子母象，據說是在安陽出土的。安陽正是商代的最後一個國都，其地理位置在今日河南省北部。這件子母象，或者可當作它們在黃河流域定居時的形象紀錄來看待吧。

在周代前期，也卽是西元前十世紀，黃河流域的雨量大減，氣溫降低。影響所及，沼澤乾涸，森林死亡。但是當時的長江流域的中下游，却氣溫溫暖和、林木豐茂、池沼遍野。象與別的野生動物，又由黃河流域的中游向南遷移，從而棲息於湖北、湖南、江西等省。湖南與湖北的古名不是叫雲夢澤嗎？這種沼澤地帶正是熱帶的野生動物的樂園。

一九七五年二月，湖南醴陵的鄉民發現了一件銅象（見圖三，現在收藏於湖南省博物館）。象身上的蓋子在出土時已經散失，所以蓋子是怎麼設計的，無法推測。但據湖南省博物館的報告，這件銅象的鑄造時期是在商代末期，相當於西元前十一或十世紀。這隻銅象又該是中國象在長江流域定居時的造型紀錄了。

一九五六年二月，考古學家在中國西北部甘肅省酒泉縣的近郊，發現了兩座漢墓。有一座漢墓飾有壁畫。畫裏的野生動物有象。在文獻方面，在西漢末年（西元一世紀的前幾年），王莽

篡位，奪取了劉家的政權，而建立了他的新國。可是他在位不足十四年，劉家的後裔劉秀，又推翻了王莽的新國，而建立了東漢。當劉秀與王莽作戰時，他曾使用過象陣，因此取得軍事上的勝利。所謂象陣，是以步兵驅趕大批象羣向敵軍衝鋒的一種戰術。河南與甘肅的象，或者是原來生長在黃河流域的野象的子孫吧！根據這些考古的與文字的資料，大概到西元一世紀初年，中國象的一部分已經遷往長江流域，但必然還有一部分繼續活動於黃河流域。此後黃河流域的象，據估計，大概由於不能適應氣候與地理環境的轉變，慢慢絕跡了。

從西元一世紀以後，雲夢澤一帶的氣候與地理環境，也逐漸發生變化。當地的象羣爲了尋求適合生存的地區，不得不作第三次的遷移而繼續向南「移民」。秦始皇三十三（西元前二一四年）統一中國後，把他的版圖分爲三十六郡，其中一郡，就叫象郡。此郡旣以象爲命，當然是由於在象郡之內，野象很多。象郡的位置，大概在今廣西的東北與湖南的西南一帶。可見到西元前三世紀起，中國的象，已經離開雲夢澤而漸向中國的西南部遷移。到了宋代初期（第十世紀），在文獻之中，象在中國境內的活動地區是廣東的潮州與循州。潮州接近福建，其地理位置不必多說。循州的轄地就是現在惠陽，其地在香港西北

方，離深圳還不到二百里。時間再晚一點，到了清代初年（十七世紀的中期），除了在雲南與泰國和緬甸的邊界上，還有少量的象羣，廣東境內已經不再有象。從十八世紀中期開始，象由雲南進入泰國與緬甸兩國的熱帶森林地區。目前除了在雲南，偶然還可以看到象，這種龐大的野生動物，可說已經絕跡於中國了。可是在生物學史上，象在中國卻有一萬年以上的歷史。

什麼是象尊

中國古代的銅器，一向稱為青銅器。銅色既黃，而且硬度低。如把鉛、錫和銅共溶，這種合金除了硬度高，顏色也略帶青色。古代的銅器都是為了能夠傳諸久遠而選擇青銅為原料的。以青銅製造器物的歷史固可推溯到商代的初期（西元前十六世紀），但是直到商代末期，青銅器的使用人卻一直是當時的天子與諸侯。平民是沒有資格使用青銅器的。

商代的青銅器雖然包括種種武器，主要的器物却是禮器。所謂禮器，是天子與諸侯在某些重要場合——譬如祭祀、婚嫁、訂盟、和劃定疆土範圍，都要舉行一些儀式。這些儀式既要根據已定的禮節來進行，所以在這些儀式中所使用的青銅器就通稱禮器。商代的禮器大致分裝盛食物的、裝盛酒漿的、和樂器等三大類。在酒器中，尊是比較重要而形式也比較多的一種。一般的尊，通常是圓形的，如果形體接近長方形或多邊形，通稱為方尊。此外，還有以動物和飛禽為器形的鳥獸尊。本篇所介紹的象尊（見圖二），是鳥獸尊裏比較特殊的一個類型。試看那子母象尊不是有蓋的嗎？把蓋子由象背上拿下去，象的身體是空的，為婚姻或祭祀而用的酒，就裝盛在象的身體裏。需要酒的時候，把酒由象鼻裏倒出來。蓋上本應有一個普通的小把手，但用一隻小象站在蓋上，豈不比一個普通的把手更具有設計性的意義嗎？子母象大小不同，儘管主題連續出現，在視覺上，卻沒有重複的感覺。這件象尊真是中國古代藝術的珍奇之寶。

古代的犀與犀尊

犀在中國的歷史

五十萬年至三十萬年前的那段時期，在地質學上稱爲第四紀，在考古學上稱爲舊石器時代。根據地質學、古生物學、人類學、與考古學的綜合研究，在第四紀，中國已有猿人的存在。所謂猿人，是一種從古猿進化而成的人類的祖先。根據一九二一年在北平近郊周口店所發現的北京人，和一九六五年在雲南省元謀縣所發現的時代更早的元謀人，可以證明在第四紀，猿人在中國的地理分佈是很廣的。

在第四紀，不但已有猿人，也已有不少哺乳動物。本書前篇所介紹的象和本篇所介紹的犀，都是那時期和人類並存的巨形野生動物。根據古生物學的分類，活動於中國的最早的犀，是雙角犀，其形態與在第四紀活動於歐洲的梅氏犀是相當接近的。在生物學上，雙角犀的特徵是具有完整的鼻間板和簡單的上臼齒，以及沒有門齒。到西元前五千年的新石器時代，在雙角犀之外，又有一種披毛犀。

本書前篇所介紹的象，都生息於湖沼地帶；因爲牠們體積雖大，卻都是必須依靠水草和樹葉爲生的草食獸。牠們的出沒，雖以河套草原爲主，但在山西與河北，也都發現過犀的化石。一九七四年，在浙江西部也發現過舊石器時代的石器和犀骨。可見在西元前六千至五千年，無論在黃河還是長江流域，都有犀的蹤跡。不但如此，當時的犀，也是獵人爭取的對象。

到唐代中期（第九世紀中期），原來生存於黃河流域之熱帶地區的野生動物，因氣候變化，都已遠離黃河流域而移居於中國西南地區。唐代重要的文學家韓愈（七六八──八二四）在元和十四年（八二〇），在廣東東北角的潮州擔任

位於綏遠、寧夏兩省之間的河套地區，現在不但氣候寒冷，土壤貧乏，林土也是罕見的。然而根據在當地發現的古生物的種類，可以反證在西元前六千至五千年，河套地區不但有廣大的草原和湖泊，草原之間還有面積頗大的原始森林。此外，當時當地的氣候也遠比現在溫暖得多。大批熱帶地區的野生動物，譬如象、犀、鹿、駝鳥、野馬、羚羊等，都生息於湖沼地帶；因爲牠們

過一個時期的地方官。當時潮州城外水塘中的鱷魚很多。韓愈曾經下令以毒箭來射殺這些鱷魚。

大中元年（八四七）又因受貶而到潮州城時，不幸翻船，人雖得救，隨身所帶的文玩書畫，却都掉到水裏。因為鱷魚太多，不敢搶救，只好眼看着他的收藏逐一沉於水底。這兩項紀錄證明熱帶動物之一的鱷魚，到九世紀中期在廣東的繁殖頗盛。此外，在接近緬甸的雲南西部地區，也有鱷與犀的存在。看來，犀在唐代的地理分佈，似乎是比鱷魚更為狹窄。

清初的廣東文人屈大均（一六三○──一六九六），在康熙初年曾著《廣東新語》二十八卷。對於廣東的各種動植物都有詳細的記載。但對於犀，他只說犀角的來源是暹和占城（兩地各為今之泰國與越南）。廣東境內有無犀的存在，他是一字沒提的。看來似乎到十七世紀的下半期，犀已絕跡於廣東。總之，犀的南遷是由於中國的氣溫，在最近的五千年內，不斷的降低。影響所及，湖沼乾涸，森林草原枯死。為了尋求適合生存的熱帶性的草原沼澤區，犀的生息地點，不得不從北方逐漸向南遷移。大概到十七世紀，犀已移居於中國的疆土以外了。

什麼是犀尊

商代的天子與諸侯，在婚嫁、訂盟、劃界、戰勝等重要場合，需要祭祀天地和神祇。祭祀的過程又須遵照制訂的禮儀。向天地或神祇進獻酒食也是祭禮的一部分。所以盛裝酒食的銅器總稱禮器。禮器之中，盛酒的器皿很多，尊只是盛酒器之一種。香港的市民買賣汽水，都說一尊（樽）而不說一罐或一瓶，用尊來代替瓶，正是口譯古代銅器名稱的遺存。普通的尊的器形非圓即方。比較不常見的是所謂的「犧尊」。這種尊的器形，既不圓，也不方，而是鑄成鳥或獸的形象的。所以人們常把犧尊稱為鳥獸尊。

所謂「犧尊」，過去有兩種解釋：據第一種，犧尊應該讀成「沙尊」。因為酒尊的外部鑄有鳳鳥的。鳳的羽毛婆婆娑娑，以後，婆字又改成沙。據第二種，犧代表祭祀時所用的牛。有的酒尊的外部鑄着以牛為形的裝飾圖案，所以這種尊應稱犧尊。根據這兩種解釋，犧尊應該讀成牛尊。

其實這兩種解釋的根據，都是銅尊外部的花紋。這樣的觀察不夠深入。既然所有用來祭祀的動物，都稱為「犧」，所以利用牛、羊、象、犀、甚至貓頭鷹等鳥獸之外形而鑄成的青銅酒尊，都應該稱為犧尊。前篇所介紹的象尊，固然是犧尊，本篇所介紹的犀尊，也是犧尊。也就是說，犧尊應該是用來稱呼鳥獸的比較正式的名詞，鳥

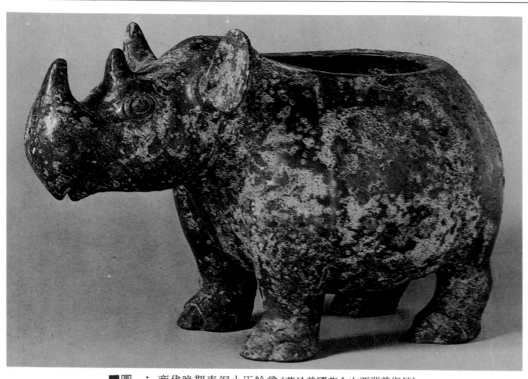

■圖一： 商代晚期青銅小臣艅尊（藏於美國舊金山亞洲美術館）

獸尊只是一般性的通俗名詞而已。過去的理論家用尊的外部的圖案來解釋犧尊，大概因為他們沒有留意鳥形或獸形的銅尊的器形。如果這種理論家能夠注意到鳥獸尊的外形，也許他們是會另有解釋的。

商代的小臣艅尊（見圖一），在清代道光二十三年（一八四三）發現於山東省梁山縣的壽張。據錢國養的《吉州金石志》，此尊出土之後，曾歸山東曲阜衍聖公府（就是孔子後代的宅府）。後來不知為什麼原因，又成為潘祖蔭（一八三〇——一八九〇）的收藏。潘祖蔭雖是蘇州人，曾在北京擔任工部尚書。這件小臣艅尊大概就是潘祖蔭在北京得到的。以後，此尊何時由潘家賣出，以及何時運到美國，現在都不可考。但在一九四〇年代，小臣艅尊已屬芝加哥富豪勃倫德治（Arery Brundage）的收藏。一九六六年，勃倫德治把他所收藏的中國文物三萬五千多件，捐送給舊金山的第揚博物館（M. H. de Young Memorial Museum）。該館在得到這批捐贈之後，改名亞洲博物館（Asian Art Museum）。

商代的銅器，常在器物的本身，刻一段銘文，說明鑄造這件銅器的原因。在小臣艅尊的尊底，就有銘文二十七字（見圖二）。釋成語體文，銘文內容說：「皇帝為了征伐人方，而在丁巳這天視察了夔國的京師，同時賞賜給小臣艅一

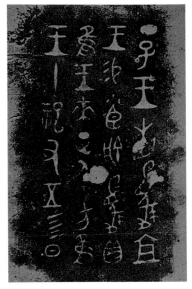

■圖二： 商代末期小臣艅的銘文

些貝殼。皇帝賞貝的那天，是他第十五次大祭的日子，那天也是一個假日。」在商代，貝殼是當作錢幣使用的。皇帝賞賜貝殼，就等於皇帝賞給小臣艅一些現金。

從藝術創造的眼光來觀察，小臣艅尊的表現是寫實性相當高的作品，尤其是犀的頭、眼、和蹄的表出，最爲生動。遺憾的是犀的四肢太短，頸也沒能表現出來。

一九七三年在陝西省興平縣出土了一件漢代的銅犀尊（見圖三）。商代雕塑的不成熟的缺點，在漢代，以在興平縣出土的這件銅犀尊爲例而言，都得到合理的改正。試看漢犀在頭與軀體之間不是有些平行線嗎？它們既代表犀頸的皺紋，又不言可喻的。漢犀的四肢的骨節是交代得很清楚的。旣有骨節的表現，犀的四肢的長度，也就合理的增高了。特別值得注意的是嵌

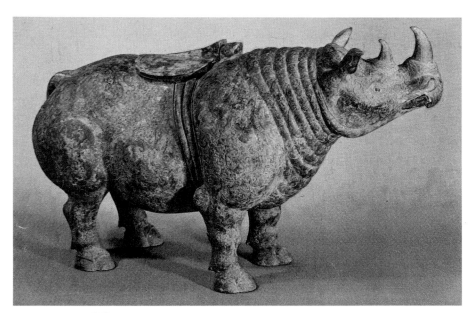

■圖三： 西漢錯金銀雲紋銅犀尊（一九六三年在陝西興平出土）

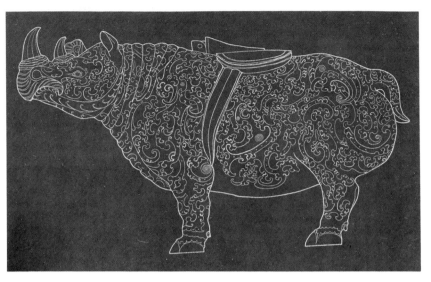

■圖四： 西漢錯金銀雲紋銅犀尊的摹本

在犀身上的金銀細線（見圖四）。這些細線是犀身的長毛的表現，也許與平出土的銅犀，正是一隻曾經在黃河流域生存過的披毛犀呢。

商代的鴟鴞尊

鑄造中國古代銅器的材料，是一種合金。大體上這種材料是由銅、鉛、錫共溶而成的。以金屬材料鑄造器物的意義，是要求器物的本身堅固，不易受損，萬世流傳。銅的溶點高、硬度低。可是以鉛與錫和銅共溶的合金，不但溶點低，硬度也高。所以合金是比單獨以銅來鑄造器物更有保存價值的金屬。銅與鉛、錫共溶之後，顏色略帶青色。這種合金，就是青銅。以黃色的銅與淡青的青銅相比，青銅非但比黃銅更有嚴肅性，似乎也更富於神秘感。

禮器遠比兵器更有代表性

以青銅製造器物的歷史，固然可以根據近三十年來中國的考古收穫，而推溯到商代的初期（相當於西元前十六世紀），不過，由鳥形表出的商代青銅器物，卻大致是在商代末期（西元前十二世紀）才有的。

商代雖然已有青銅的兵器（譬如銅刀、銅斧、與銅箭頭等），然而無論在種類上、器形上、還是在藝術風格上，禮器都遠比兵器更有代表性。

所謂禮器，就是當時天子與諸侯在某些重要場合（譬如天地與鬼神的祭祀、子女的婚嫁、條約或盟約的訂立、疆土範圍的劃定、天子之卽位等），都要舉行一些儀式。儀式的進行旣需要根據某些禮節，在這些儀式中所使用的青銅器，就通稱為禮器。

按照各種器物在使用方面的功能，從商代開始，中國的青銅器大概分為食器、酒器、與樂器三大類。顧名思義，食器用來盛載食物、酒器用來裝盛酒漿，而樂器則是敲擊作聲的器物。大概到了周代的後期（春秋時代，西元前七世紀和以後的一百多年），才又在上述三大類器物之外，增加了水器（在洗手的過程中，用來盛水和倒水的器物），成為禮器裏的一個新的類別。

在商代的青銅器裏，尊是比較重要也比較多的一種盛酒器。一般的尊，大都是圓形的，通稱的一種盛酒器。如果形體接近長方形或多邊形，通稱方尊。此外，還有以動物或飛禽的形狀作為器形的鳥獸尊。關於商代的獸尊，本書的第九、與第十篇，已經介紹過象尊與犀尊。本篇所介紹的是商

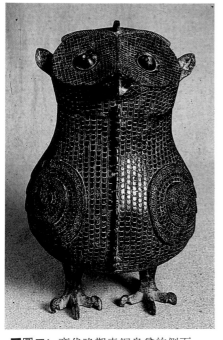

■圖二：商代晚期青銅鳥尊的側面
（藏於美國明尼亞波里斯藝術學院）

代的鳥尊。

婦好墓從未受到盜竊

商代，究竟有多少種鳥類活動於中原地區，直到目前，還不十分清楚。不過婦好墓的發掘，已爲這個問題提供初步的答案。一九七六年，考古研究所在中國河南安陽清理了商代末年的婦好墓。婦好是武丁的太太，而武丁又是商代末期的一個天子（詳見本書第一篇的商代世系表）。商代的這位皇后的姓名，不但在甲骨文裏屢見不鮮，而且生前更曾帶領軍隊，征討四方。她的活動時期，大致在西元前十三與十二世紀之間。

過去的商代古墓，大都在考古發掘之前，受到盜竊，因此很難知道商代墓葬中究竟有什麼陪葬品。婦好墓既是從未受到盜竊的商墓，考古學的價值就更大了。在此墓中，一共發現了銅器一〇九件、玉質與石質的雕刻八一八件；此外，還有骨質與象牙的雕刻，數量亦頗可觀。在八一八件玉石的雕刻之中，商代的飛禽，除了一種怪鳥不知究竟是什麼種類之外，只有鶴、鷹、鴿、燕、鵝、鴟鴞、鸚鵡、和鸕鷀等共八種。在由婦好墓出土的青銅器之中，有一件鳥尊就以鴟鴞作爲器形。可是除了鴟鴞，那見於玉石雕刻的七種鳥類，都不曾用來作爲銅尊器形的主題。看來在商代，鴟鴞也許是比鷹、鴿、鶴、燕、鵝等七種飛禽更受重視的一種生物。一九三〇年，美國學者瓦特布萊（Florance Waterbury）曾經在其《中國早期之文學與象徵》（Early Chinese Symbols and Literature）一書中，認爲在商代，鴟鴞的活動是晝伏夜出，故其形象代表以權威征服黑暗，成爲商代王族死後之特有的象徵。中國考古學與人類學方面的學者，旣然對於鴟鴞在商代的象徵意義，迄今未有解釋，瓦特布萊的看法值得注意。

風格由寫實向抽象演變

以本書前兩篇所介紹過的象尊與犀尊爲例，商代的獸尊，大都一尊一獸（但前篇所介紹的商代的象尊，因在尊蓋上表出小象，形成子母象

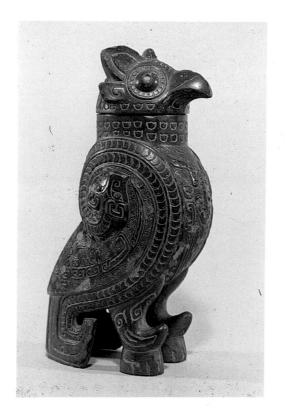

■圖三： 商代晚期的青銅鳥尊

尊，可算例外)。商代的鳥尊，大致也是一尊一鳥。根據一件商代末期的青銅鳥尊的正面（見圖一）與側面（見圖二），鑄器人對於鴟鴞（一說像貓頭鷹一類的鳥）的形象的表現，是非常寫實的。鳥頭上突出的雙眼，和向外伸出的短嘴，尤其生動傳神。為了表示鳥身上的軟毛，鑄器人先在鳥的頭上、身上、頸上，刻了許多平行短線，又在每兩條平行線之間填滿U形的小塊（不過中國考古學家對這種U形小塊的傳統術語一向稱為「鱗紋」）。鴟鴞的翅則以顯著的漩渦紋加以表出（漩渦紋一直向後延伸，其終點在鴟鴞的背

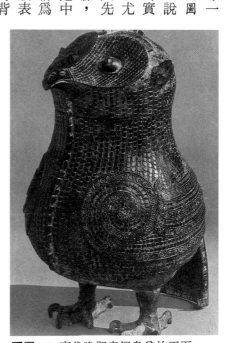

■圖一： 商代晚期青銅鳥尊的正面
（藏於美國明尼亞波里斯藝術學院）

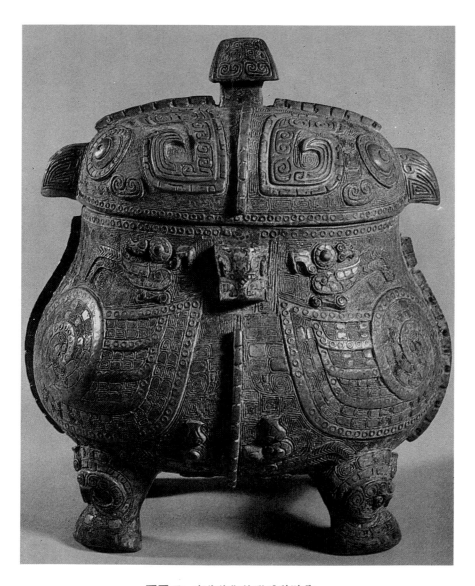

■圖四： 商代後期的聯體鴟鴞尊

上。附圖上看不見）。

鷗鶿尊上的漩渦，不但有明顯凸出的輪廓線，而且在每兩條輪廓線之間，又填滿許多細小的漩渦紋。這種小渦紋，在中國考古學上，向稱雲紋，因爲古代的「雲」字，一向寫成一個小漩渦形。不過古代的「回」字的形狀與雲字很接近，因此雲紋有時也稱回紋，這是比較混亂的。

這隻鷗鶿的雙爪，刻劃精細，頗具眞實感。祇有鷗鶿之尾的製作，是比較誇張的。此尾不但長得拖到地面，而且全尾散開，成爲弧形，缺乏眞實感。在風格上，誇張與寫實並用，顯然並不調和。不過在製作上，尾長垂地，可能是想利用尾與兩足形成三個定點，維持器身重量的平衡。

第二件商代鷗鶿尊的製作（見圖三），無論是鳥的造型、所用的圖案、和以尾撐地以維持器身平衡的設計方式，如與第一件鷗鶿尊相比（見圖一、二），雖然不能說完全一樣，至少是十分相近的。比較顯著的差異是在第二件鳥尊之中，鷗鶿的雙爪不但已經相當形式化，而且還各自放在一塊「墊腳石」上。這就更顯得在第一件鳥尊之中，鷗鶿的雙腳旣然各爪張開，而且爪尖帶鈎，具有強烈的寫實風格了。

第三件靑銅鷗鶿尊的形象比較特別（見圖四）。鑄造人把兩隻鷗鶿加以簡化，因此，它們的身體雖然相連，但頭、足却是各自獨立的。在觀念

上，複式製作雖比鷗鶿的單一的表現，複雜得多。可是在風格上，由於若干裝飾性的圖案的增加（譬如把鷗鶿眼睛繞以鱗紋、在腿上、在嘴上也刻以三角形的線條、更飾以雲紋），眞正能夠表現這兩隻鷗鶿的寫實風格，已經幾乎完全不存在了。藝術風格的演變，似乎永遠是由寫實走向抽象的。由商代的鳥尊來看，中國上古銅器的風格變化，似乎也是這樣的。

商周時代的圓鼎

從商代到戰國時代，即從西元前十六世紀到西元前三世紀的這一千兩百餘年的時間之內，中國古代的皇帝與貴族，在祭祀、婚嫁、或訂盟之類的隆重場合，需要使用各種「青銅器」。「青銅器」這名詞，要稍加解釋。鉛與錫的硬度高、熔點低、色澤灰暗而微紅。銅的硬度低、熔點高、略黃而微紅。把這三種礦物共熔於一爐，不但可使其合金的硬度增高、熔點下降，就是合金的顏色也變成淡青色；增加在視覺上的神秘與莊嚴之感。把中國古代用鉛、錫、與銅的合金鑄造的器物，稱爲青銅器，固然有別於純銅的器物，事實上，也多少得名於這種合金的顏色。青銅器的形式雖然不少，卻以盛裝食物與酒漿的器物最多。在盛裝食物的青銅器之中，鼎可說是最重要的一種。

鼎的形制溯源

遠在西元前六千年至西元前一千六百年的新石器時代，古代的中國人已經能夠利用泥土，製造不少陶器。在那時，有一種叫做鬲的器物，其使用是相當普遍的（鬲的讀音是力）。用香港讀者的常識來解釋，鬲的上半部，很像一個圓形的、或橢圓形的砂煲。鬲的底無論是尖的還是圓的，都不能平穩的站立。爲了補救這個缺點，鬲的底部附加了三條短腿。鬲腿的功能是既能維持鬲身平衡而不倒，又能支持鬲的上半部的重量。

在新石器時代的後半期，中國遠古的文化的發展，雖已脫離陶器時代而進入青銅器時代，鬲的形狀與功能，不但未遭遺棄，更由青銅器的鑄造人繼承下來。因此，在商代，陶鬲固然很多，青銅的鬲，爲數也頗不少。

就商代的青銅鬲來觀察，尺寸都不大，商代的鬲的容量，可說並不大。根據這一現象來推測，商代的皇帝與貴族們，在祭祀的時候，由祭者獻給受祭者的食物，在數量上，似乎是有限的。到了商代的後期，大概由於祭者獻給受祭者的食物的數量，逐漸增多，青銅鬲的容量，已不足以盛裝大量的食物。爲了解決實際的需要，另鑄一批較大的器物，是確有所需的。可能鼎就是爲了配合這種新的需要，根據鬲的器形加以改造，而在商代後期所形成的，一種新的青銅容器。

青銅鼎的紋飾演進

現藏於美國加州舊金山之亞洲藝術博物館的銅鼎（見圖一），就是在商代的末期鑄成的。從器形與紋飾兩方面來看，此鼎有若干特徵，值得注意：第一，鼎的三條腿是實心的柱狀直腿。腿上沒有花紋。第二，頗似砂煲的鼎身，在輪廓上，既不直，也不圓，却略帶向外突出的弧形曲線。第三，鼎身的紋飾，由一條平坦的間隔線，區分爲上、下兩部分。上部分以圓渦紋與四瓣目

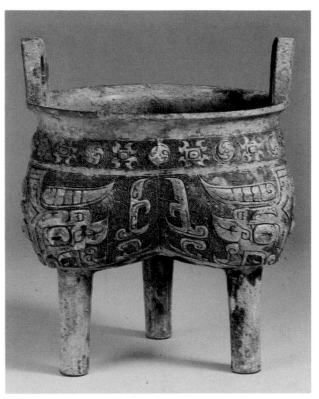

■圖一： 商代後期的圓鼎
（高二四點七厘米）

紋互相間隔，形成圓環，週而復始。下部則以饕餮紋與直立的小龍紋，相互間隔。饕餮紋的位置是直接安排在鼎腿上的。兩隻小龍，左右對稱，組成一對，安置在兩個饕餮紋的中間。無論是在鼎身的上半部還是下半部，都以一羣雲紋，作爲底紋。雲紋的構造簡單，特徵是連續廻旋，很像香港身份證上的指紋。在商代初期，雲紋一度是青銅器上的主要花紋。到商代末期，當許多更有雕刻性的大型紋飾，陸續形成，雲紋的重要性，一落千丈；除了作爲大型紋飾的底紋，已不再

是獨立使用的花紋了。本書的第十一篇，曾經
介紹過商代末期的鴟鴞尊。在那件鳥形的青銅鼎
上，雲紋也是用作其他大型而富雕刻性之紋飾的
底紋。

饕餮二字，現已不常見。對於本書的一般讀
者，也許需要在此略加說明。首先，饕餮的讀音

是陶鐵。其次，在古代的神話之中，龍有九個兒
子，每一個小龍無不各有專名。在個性方面，龍
之九子也各有嗜好。饕餮是龍的第五個兒子，他
的嗜好是大吃大喝。在青銅器的紋飾之中，饕餮
的形相常以張着大口的獸面來表示（在圖一，這
個獸面只能看見一半。但在圖二，可見全形）。

■圖二：西周前期的圓鼎
（高一二二厘米）

■圖三：西周後期的圓鼎（毛公鼎）
（高五三厘米）

把嗜吃的饕餮的臉作爲圖案，鑄在盛裝食物的青銅器上，有兩種作用：甲，饕餮的臉，爲器物的花紋。乙，饕餮的臉，成爲一種象徵──希望被獻以祭品的人或神，可以像饕餮一樣的大吃大喝一番，享用由祭者所供獻的食物。

商周圓鼎器形流變

一九七九年，考古學家從陝西省淳化縣西周時代的古墓裏，發現了不少珍貴的文物。文物之一是一件高一百二十二厘米，重二百二十六公斤的圓鼎（見圖二）。在現存的圓鼎之中，這是體積最大的一件。從器形與紋飾來觀察，這件西周圓鼎與商代後期的圓鼎，頗有差別：首先，此鼎的三腿已由圓柱形改爲獸腿形，腿細而蹄粗（特別接近象腿）；同時，不但在腿的中部，增加四條突起的凸線，又在腿的上部，增加突出的

三角形扉稜。其次，鼎身輪廓之外形已經接近直線。第三，在裝飾方面，雖然取消了平面的雲紋，卻加強了富有立體感的雕刻性的紋飾。因此，兩隻捲尾的長龍，共同組成鼎身上半部的花紋。龍的身體各自獨立，卻又由兩個龍頭互相組合，形成另一個獸面──饕餮。這種可分亦可合的紋飾，雖首見於商代的青銅器，卻以西周時代青銅器的使用比較普遍。最後，此鼎在每一隻獸腿形的鼎腿之上，各有一個鋬（鋬的讀音是般，鋬是把手的意思）。而商代的鼎，是沒有鋬的。這件大鼎既有三鋬，也可看出商代與周代的圓鼎，在器形上，是頗有分別的。

鑄成於西周末期，或西元前九世紀的毛公鼎（見圖三），由於刻有一篇可以探求周代歷史的長文，從清末以來，一向被視為一件重要的銅器。可是從器型上看，此鼎的鼎腿既然在造型上，更像獸腿，而在構造上，花紋的表出，也更簡單。商代的鼎，小而精緻、西周前期的鼎，大而威嚴、西周後期的鼎，笨重而缺乏藝術性。根據這三件青銅器，鼎在風格上的演變，大致可以明瞭了。

商周時代的方鼎

鼎是古代貴族在祭祀或其他隆重場合用來盛裝食物的青銅器。在形制上，鼎有方圓兩種。本書第十二篇，對商周兩代的圓鼎，已略有介紹。本篇要繼續介紹的，是商周兩代的方鼎。

商代初年的獸面乳釘紋方鼎

一九七四年九月有兩件商代初年的青銅鼎，在河南省鄭州張寨出土。其中一件，重八二‧四公斤、高一〇〇公分、口徑縱六〇‧八、橫六二‧五公分、腹深四六公分（見圖一）。這件鼎的口徑，雖然在縱與橫的關係上，有兩公分的差異，事實上，在視覺上，等於縱橫相等，也就是各邊相等，可說是真正的方鼎。每一邊的中部，都有一隻橫着拉開的饕餮的面孔。而在饕餮的兩側與下方，又各有四至五排突起的小圓點，所以這件方鼎，從出土以後就按照傳統的術語，而稱爲獸面乳釘紋方鼎。所謂獸面，就是饕餮的臉，而乳釘紋，是因爲那些突起的圓點，形似人或獸的乳頭。關於饕餮，本書在討論商與周的圓鼎的時候，已經有所介紹，這裏不必重述。至於乳釘紋，在造型上，大致有兩種形狀，一種小而圓，很像是人的乳頭，見於圖一的正是這種類型。另一種長而尖，比較像獸類的乳頭。這兩種乳釘紋，過去雖然都認爲是商代青銅上常用的花紋，卻不知道那一種的時代較早。這件獸面乳釘紋方鼎既然出土於商代初年的墓葬，可見圓形乳釘紋的使用，似乎早於尖形乳釘紋。在製作方面，饕餮紋是以突起的線條完成的。到了商代末期，以見於圖二的后母辛鼎爲例，這種突起的線條就被突起的浮雕所取代。最後要指出這件方鼎的四隻鼎腿，不但在寬度方面，從上向下，慢慢縮小，而且這些鼎腿，都是空心的。所以用空心的腿所支持着的，接近正方形的、又帶有由單線所構成的饕餮和圓乳紋，可說是商代初年的方鼎的特徵。這些特徵，到了商代末年，差不多完全改變了。

綜合現存的青銅器與近年的考古發現，商周兩代的圓鼎，在數量上，遠較方鼎爲多。但在所有的青銅鼎之中，卻以形式屬於方鼎的司母戊鼎，體積最大（見圖三）。此鼎遠在一九三九

的人，手拿着內，內的彎曲的部分正可抵住手掌的後面。看來這彎曲的內，是為增加手掌與戈的把手之緊密結合而特別設計的。這件銅戈的內與援，附有不少綠松石。這些石片是為了增加銅戈的裝飾而鑲在戈身上的。鑲有綠松石的戈，是商代的天子在祭祀天地時的儀仗武器。在作戰時，沒有人會用這種滿身飾以寶石的兵器來斷殺。儀仗武器是按照實用的兵器形態而仿製的。祭祀的戈既有彎胡，可見在商代，可能還有一種旣可用來作戰而又具有彎胡的戈。這樣說，商代的第一

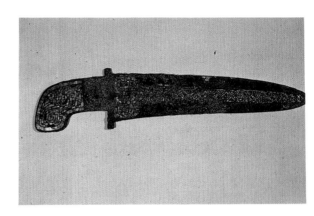

■圖二：商代的彎內青銅戈

種與第二種戈的不同，似乎完全是由於內的形態的不同。

作戰方式變兵器也改進

到了周代的末期，也卽西元前八至七世紀，當時的戈，又由於構造的差異而發生了不少形態上的變化（見圖三）。以一件在彎胡部份刻有文字的青銅戈為例，首先，由於把胡的下闌盡量的向下延長，所以在援與胡之間，形成一個半圓形。在戰爭之中，如果需要用戈來砍傷敵人，使

■圖三：春秋末期彎曲內長胡的青銅戈

用這種具有弧形的胡的戈，當然比使用商代的直胡戈，是更有功效的。

第二，在西周末年或春秋時代，戈的使用，已由直接手握戈的內而戰鬥，改爲把戈固定在「柲」上。所謂柲（是古代的術語），也就是一隻長木柄。戈與柲的結合，是清楚可見的（見圖四）。

不過戈需要柲，是由於戰爭的方式的改變。怎麼說呢？在商代與周代的前期，當時的戰爭是步戰。步戰就是由士兵們拿着長度不很大的兵器，

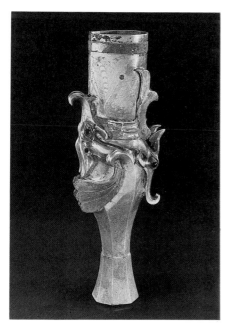

■圖五：戰國時代戈柄的鐏

且走且戰。因爲是步戰，所以商代的士兵，可以手握直胡或彎胡的戈，而面對面的廝殺。到周代末期與春秋時代，作戰的方式已由步戰改爲車戰。車戰就是駕着馬車來作戰。車速既然快於步行，無論是戰車上的人攻擊地面上的人、或者是地面上的人攻擊戰車上的人，還是戰車上的人攻擊另一架戰車上的人，在戰車的快速轉動之下，如果兵器太短，根本不能傷害對方。所以爲了配合車戰，戈的使用，已由直接手握戈的內，改爲用手握着在柲的一端綁着銅戈的木柲。戈既有柲，使用人就可揮動長柄，而對距離比較遠的敵人，進行遙擊了。根據這種瞭解，把戈綁在柲上而揮戈作戰，是由於車戰取代了步戰。

第三，據圖三，在戈的內與胡上，有四個長

■圖四：戰國時代戈、鐏與柲的結合關係

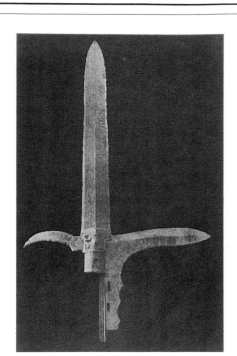

■圖六：戰國時代之戟

形的孔。這些術語稱爲「穿」的孔，正是爲了便於把皮條或繩索由孔裏穿過去，再把戈綑綁在柲上而特別設計的。柲的上端既有銅戈，必有相當的重量。如果不在柲的下端增加若干重量，使柲的上端重，下端輕，在使用的時候，似乎並不方便。爲了達到柲的兩端的重量，上下相等，大概到戰國時代（西元前五至三世紀），兵器製造家又設計了一個叫做鐓的銅管（見圖五）。戈與鐓的重量，即使並不完全相等，相差也不會太大。當柲的上端綁着戈，下端套着鐓，柲的兩端的重量就大致相等了。在作戰時，戈的使用人，就不會因爲柲的兩端重量不勻，而產生不易使用戈的感覺了。

可攻擊前、左、右三方敵人

到戰國時代，戈在構造上，又發生若干變化。以一件在河南出土的銅戈爲例而論（見圖六），首先，胡與援雖然仍像春秋時代的戈那樣的，形成一個半圓形，但胡的邊緣却特別設計了若干鋸齒。在用半圓形的部分去砍擊敵人之際，如果這些鋸齒十分銳利，似乎比雙鋒更容易傷害人體。其次，這件兵器的內，已經改製爲一個鐮刀式的彎刀。用援胡之間的半圓部分，固然可以砍擊敵人，但把援後面的內改爲彎刀，可在以援胡之間的雙鋒對付一方之敵的同時，再以彎刀來對付另一方的敵人。第三，把處於援與彎刀之間的上闌，儘量向上延長，一面形成一把長劍，一面又形成一個空管。柲的上端既可套進長劍之下的空管裏，也可由皮條或繩索通過穿，而把戈綁在柲上。這樣，這件兵器就可以同時攻擊前、左、右三方面的敵人了。

到春秋時代爲止，戈與柲的結合，完全依賴綑綁。從戰國時代開始，戈與柲的結合，旣可套柲入管，又可用皮條或繩索綑綁，結合的方法是雙重的。當然，雙重結合法的使用，也就代表兵器製造的技術的進步。戈在增加了彎刀與長劍之後，已經由普通的戈演進爲複式的戈。複式的戈，就是戟。

一九七八年，有一隻在戰國時代的曾侯乙墓裏出土的青銅戈（見圖七），發現於湖北隨縣。此戈柲的上端是一隻戟。不過戟的內，還未發展成彎刀形。所以這隻戟不能像見於圖六的那種戟，可以同時應付來自三個方向的敵人。不過在這隻戟的柲上，却有兩隻戈，同時綁在戟的下面。這樣看來，在戰國時代的末期，雖然有的戟已經取代了戈，可是有時為了增強沒有彎刀的戟的攻擊力，是可以把戈與戟同時使用的。曾侯乙墓大概是在楚惠王五十六年（西元前四三三年）為曾侯乙所建立的。出於此墓的戈與戟，既然同在一隻柲上，這種複合武器似應該視爲西元前五世紀

■圖八：清代戰場
　　　所用的戟

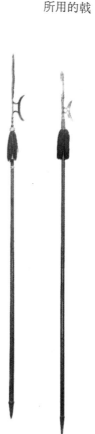

上半期的新式兵器。但如把清代作戰所用的長戟（見圖八），和清代皇帝儀仗隊中所用的長戟相較，可以看出，清代的戟，既沒有內、又沒有援，這樣的戟雖然在構造上，與唐代的戟約略相似（關於唐戟，參閱本書第六十六篇的彩圖一），早已脫離了戰國時代的戟的形態，幾乎可以算成一種完全不同的兵器

■圖七：戰國時代戈戟
　　　同柲的複合兵器

的戟，和清代皇帝儀仗隊中所用的長戟（見圖九），與戰國時代的銅戟相較，可以看出，清代的戟，既沒有內、又沒有援，同時又在戟身上，附加了有雙的弧形部份，這樣的戟雖然在構造上，與唐代的戟約略相似

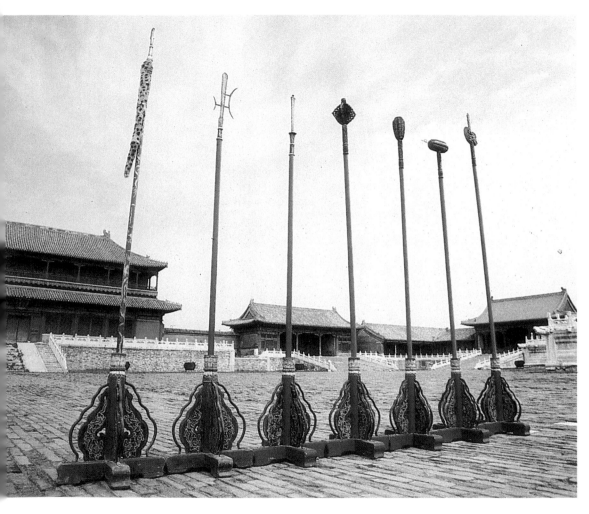

■圖九: 清宮儀仗所用的戟

先秦時代的銅劍

一九五七年，陝西灃西之張家坡古墓，出土了一把青銅劍（見圖一(1)）。此劍不但形如柳葉，而且長度很小（二七厘米），扁平的柄雖比劍身略窄，却與劍身連接在同一平面上。在構造上，劍的身與柄，沒有明顯的劃分。劍柄上的兩個小孔，似乎是爲固定木柄而特別設計的。劍柄放在木柄上，再用銅釘穿過銅柄上的小孔，可把銅柄固定在木柄上。銅劍增加劍的長度，也易於用手把持。張家坡古墓的時代，據從墓中出土的其他文物來看，大致可以定在西周中期，也卽西元前十世紀。扁柄而具柳葉形的銅劍，是中國銅劍的最早形態。

■圖一： 周秦之間銅劍的發展概況
 (1)：西周中期的柳葉劍
 (2)：戰國末期的巴人劍
 (3)：春秋時代的圓柄有環帶格劍
 (4)：春秋時代的圓柄有環帶格劍
 (5)：戰國末期的圓柄有環帶格劍
 （吳王劍）
 (6)：秦代的長柄無環帶格劍

一九五四年，考古學家在四川的巴縣與廣元，發現若干戰國末期（西元前三世紀）的巴人（四川的原始居民）的青銅劍（見圖一(2)）。這種銅劍之劍身雖然增長，而且柄上的圓孔，也由雙孔增爲三孔，但劍柄不但仍然扁平，劍身與劍柄也仍然鑄於同一平面。看來此劍雖然具有戰國銅劍的新特徵，卻也保存了若干從西周中期以來所形成的典型。由四川巴人劍的發現，說明扁柄劍的使用，在時間上，由西元前十世紀延續到西元前三世紀，在地理上，也從關中的陝西，越過秦嶺，向南發展，到達四川。

春秋時代的銅劍

一九五五年，有些銅劍出土於河南洛陽的中州路（見圖一（3））。一九五七年，又有些類似的銅劍出土於河南三門峽上村嶺的虢國墓（見圖一（4））。上村嶺劍的特徵是：劍柄已由扁平的銅片改成圓柱體。由於柄形的改變，它已不能也不需要與木柄相連。由於柄形的改變，它已不能也不需要與木柄相連。所以柄上是沒有穿釘孔的。可是柄的末端却有一塊圓餅（術語是「首」）。首的出現，可能一方面需要用它擋住手掌心的後面，當兵器互擊時，手裏的劍才不致由於敵劍的震動而脫手。另一方面，也可把手掌固定在首之前與劍身以後的位置。此外，劍身的中部凸起，稱為劍脊。西周的劍是沒有脊的。

中州路出土的銅劍，在構造上，又有新的改進：除了劍柄的末段有首以外，不但在柄身上增加兩個圓環，又在劍身之末段，增加了一塊大致是方形的「格」。增加圓環，是使柄身不會過於光滑，也就是更利於用手去掌握劍柄。增加格，是既把劍身與劍柄徹底劃分為兩部分，也更可用它來擋住劍柄。這樣，在互鬥之中，手掌有格的保護，就不會輕易為敵劍所傷了。

根據在上村嶺與在中州路出土的實物，可以看出春秋時代的銅劍，在長度上，大致在二八至四○厘米之間，譬如在上述兩地出土的銅劍的長度，都是三三厘米。與長度是二七厘米的西周的柳葉劍相較，這種劍，在長度上，已經略為增加了。

戰國時代的銅劍

在戰國時代，吳國打敗了鄰近的越國。可是越王勾踐臥薪嘗膽，不忘前辱。他終於在西元前四七二年，打敗吳軍。等到吳王夫差自殺，吳國反被越國所滅。但在西元前三○六年，越國又被楚國所滅。

一九七六年二月，河南輝縣發現一把吳王夫差劍，長五九‧一厘米。同年四月，從湖北襄陽的楚墓裏，又出土了另一把吳王夫差劍。雖然出土時此劍已斷，不過劍長可能只有四○厘米。這兩把劍的長度雖不相等，劍身上却都刻有「攻吾王夫差自作其元用」等十個篆文。此外，一九六四年，山西原平縣還發現過一把吳王光劍，劍長五○‧七厘米，劍身除刻「攻吾王光自用劍」等

■圖二：戰國末期之越王句踐劍

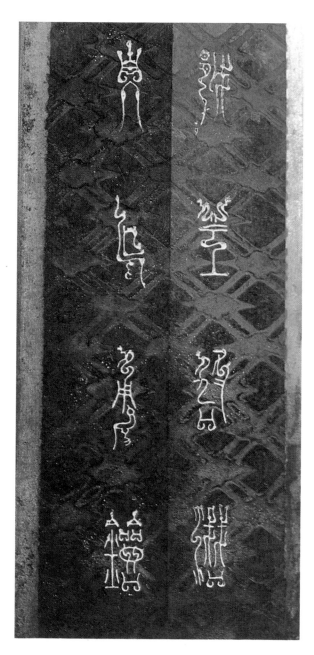

■圖三：句踐劍之銘文「越王鳩淺自作用鐱」

八個篆文，遍飾火焰形的花紋（見圖一(5)）。

一九六五年，有一把全長六四‧一厘米的長劍，出土於湖北江陵（見圖二）。此劍之劍身，除了鋪滿藍色琉璃，又在藍琉璃上飾以菱形花紋。在靠近劍首的地方，還刻着分成兩行的八個篆文：第一行是「越王鳩淺」，第二行是「自作用鐱」。鳩淺就是勾踐，鐱就是劍。八個字的意思是「這是為越王勾踐之使用而鑄造的劍」。（見圖三）

從春秋到戰國時代（西元前九世紀到三世紀），山西屬於晉國、湖北與河南屬於楚國、江蘇屬於吳國，浙江屬於越國。可是吳國的銅劍何以會出土於晉國的領土呢？還有，吳王夫差與越王勾踐的自用銅劍何以又出土於楚國的領土呢？

在春秋時代，晉國本以鑄劍著名。西元前五七六年，晉、吳兩國聯盟，不久，兩國又聯婚。由於這種婚姻關係，晉國才把它的鑄劍術傳授給吳國。到戰國時代，吳國所鑄的劍，似乎已經青出於藍，比晉劍還好。吳王光劍在山西出土，可能是吳王把此劍送給晉王，作為紀念。越滅了吳，

越王把吳王夫差劍從江蘇帶囘浙江作爲戰利品。但楚滅越後，楚王不但把已經在越的吳王夫差劍帶囘湖北與河南，作爲戰利品，就是越王勾踐的劍，也由他帶到湖北，作爲戰利品。所以吳劍出土於山西，以及吳劍和越劍出土於湖北，是要用史實才能解釋的。

以吳、越兩國之劍爲例，戰國銅劍的特徵是長度大，柄與身的劃分非常清楚。柄的中部雖然不一定都有環，柄的末端與身的後端却是各有首與格的。同時在劍身飾以幾何形花紋、與刻以接近鳥形的篆文，也都是新的風氣。

秦始皇時代之銅劍

越滅吳、楚滅越、秦又滅楚。有一種秦國的銅劍（見圖四），一九七四年發現於陝西臨潼的秦始皇兵馬俑坑。此劍的劍柄既沒有首，還是扁平的。同時劍的身與柄也鑄於同一平面。儘管劍的長度增加到九〇厘米，這種劍，雖不再具柳葉之形，但其柄的鑄造，與前述的巴人劍一樣，却是柳葉劍傳統的延續。從兵馬俑坑裏發現的第二種銅劍的劍柄是圓柱形的。柄末既附着首、身末也附着格（見圖一⑥）。如與同坑出土的扁柄劍相比（見圖四），這種劍的長度，雖然稍稍短，從構造上，似乎又與上村嶺銅劍之劍型傳統有關了。

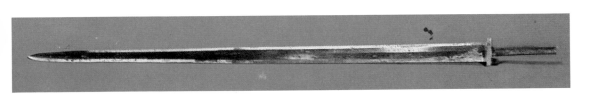

■圖四：秦始皇陵出土之銅劍

總之，從長度上看，周劍長三〇厘米、春秋劍長四〇厘米、戰國劍長六〇厘米、秦國劍長九〇厘米。可見時代愈後，長度愈大。這似乎是銅劍發展的通性了。

古代的石斧與銅斧

根據文化史的觀點，在中國，從西元前兩萬年到西元前六千年的這一萬四千年，是稱爲舊石器時代的。而從西元前六千年到西元前一千五百年的這四千五百年，則稱新石器時代。舊石器時代的石器，大致分屬於砍伐器、尖狀器、刮削器、與兩端器等四大類型。至於新石器時代的石器，雖然在數量上，遠較舊石器時代的器物爲

■圖一： 新石器時代的有孔石斧（上海出土）

■圖二： 新石器時代的有肩石斧（小屯出土）

多，但在器形上，這時期的幾種最主要的器物，譬如石斧、石刀、石碎、石鑿、與石鏟，大致都是舊石器時代石器之類型的演變。從上海出土的石器（見圖一），就是新石器時代的一件石斧。

新石器時代的石斧，從器形上看，大致分屬三種不同的類型；第一種的形式接近短棒、第二種是有肩的、第三種是有孔的。所謂有肩石斧，是以同一塊石材，製成在斧身上面附有把手的石斧（見圖二）。這隻把手，在考古學上是稱爲肩的。所以有把手的石斧不稱把手而稱有肩石

斧。至於有孔石斧，顧名思義，是在斧身上留有一個圓孔（根據考古學上的專門名詞，這個孔慣稱為穿）。一般的有孔石斧是不帶把手的。

在使用有肩石斧的時候，如果用手緊握把手，的確比沒有把手的短棒形的石斧，易於用力砍削。同樣的，在使用有孔石斧的時候，如果把石斧的上端，握於掌心，再把拇指穿過圓孔而與此手的其他各指相連，就可以提起有孔石斧而任意劈砍了。儘管有肩石斧與有孔石斧在石斧的類型上，大有分別，前者的肩與後者的孔，都是為了增進斧的工作效能而特別製作的。

銅斧與有肩石斧

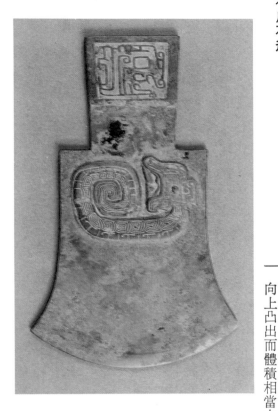

■圖三：商代晚期的龍紋戚

新石器時代的石斧，無論是有肩的、還是有孔的，在從商代到漢代的這兩千年之內（西元前十七世紀到西元三世紀），似乎都對後代的文化，產生相當的影響。位於美國華盛頓州（Washington）西雅圖之西雅圖美術館（The Seattle Museum of Art）藏有一件商代的銅戚（見圖三）。所謂戚，根據漢代的字典裏的解釋，就是一種大銅斧。不過這種銅戚，只在祭祀的典禮中才加使用，可見它是具有專門用途的禮器而不是一般的兵器。

此斧之斧身，由兩側之對稱而幽美的曲線，構成一個鐘形的輪廓。斧身的上緣，連接着一個向上凸出而體積相當大的把手。假如把史前時代

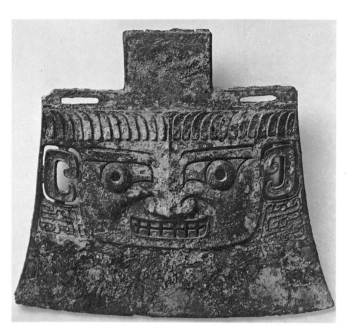

■圖四：商代晚期的蚩尤鉞

的有肩石斧與由西雅圖美術館所收藏的商代銅戚互相對照，雖然兩者的質料，一爲石塊、一爲青銅，迥然有別，卻不難看出帶有把手的銅戚，在器形上，就是新石器時代的有肩石斧的嫡傳。

現藏於西德西柏林之遠東博物館（Museum für Ostasiatische Kunst）的青銅蚩尤鉞，是商代晚期的，也即是西元前十二至十一世紀的一件青銅兵器（見圖四）。所謂鉞，雖然又是青銅大斧的另一種專稱，實際上，鉞與戚，都是大斧的別名。以柏林的銅鉞與西雅圖的銅戚互相對照，儘管戚的身與肩，都長於鉞的身與肩，二者的器形，大致沒有很大的分別。不過如從斧身所裝飾的圖案與這兩件兵器的使用方法來觀察，戚與鉞卻有相當明顯的差別。

先來檢查兩者的裝飾花紋吧。施於戚身的是一隻蜷曲的小龍。它頭上有角、全身有鱗。它睜大了眼、又張開了嘴，好像小狗似的正想玩弄自己的尾巴。施於戚肩的花紋，既已簡化，又是用抽象的形式來表示的，所以不很容易辨認。如果仔細觀察，可以發現這一花紋應該是一隻龍頭。它也是張開嘴的，眼睛是一個方框，鼻尖向前伸出，又從鼻尖上長出一隻帶有小鉤的角。

施於銅鉞的花紋，卻是一個人面。它既與龍形無關，這個圖案可說是完全屬於另一個系統的。在中國古代的神話之中，蚩尤是天上的惡神，他既是人身而牛頭的炎帝的後代，所以他雖有人類的頭（而且會說人話）身體卻還是野獸的（有一種紀錄甚至說蚩尤的身體就是牛的身體）。他的頭，長得最特別，據說全是銅做的，只有額是鐵做的。這樣的相貌當然不會好看。儘管如此，蚩尤卻擅長於兵器的製造。無論是長兵器裏的矛與戟，還是短兵器裏的斧與箭，他都可以把它們做得很好。瞭解了蚩尤的形態與特長，就不難看出來作爲銅鉞之中央圖案的人面，可能正是

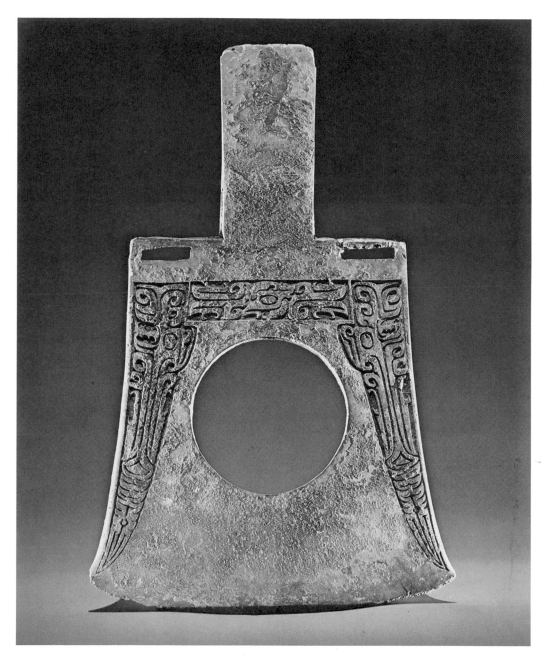

■圖五：商末婦好墓出土的大銅鉞

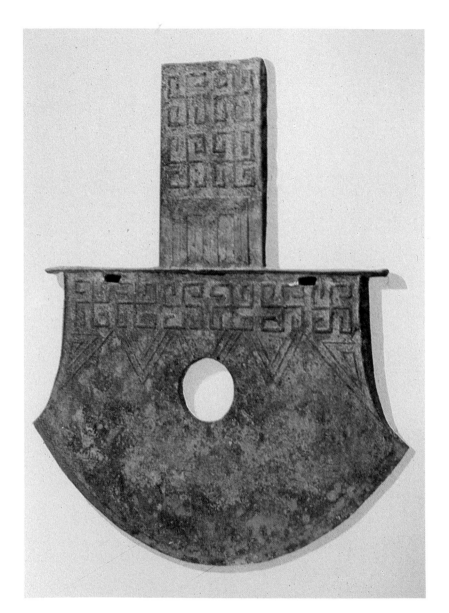

■圖六：戰國時代中山國的銅鉞

蚩尤的猙獰的臉。何以呢？

神話中的蚩尤的毛髮是形如劍戟的。這兩種兵器既然比較長，構造又比較複雜，形如劍戟的毛髮是不容易按照神話的描寫而加以表示的。刀既是兵器，尺寸又比較短，所以用刀來代替劍戟，成為一個變通的辦法。在銅鉞的人面上，它雙耳以上的前額，長滿了形如小刀的短髮，大概正是劍戟之髮的象徵。這個人面的雙眼，既大且

圓，不像是人類的却像是牛的眼睛。蚩尤旣有牛的身體，怎麽不可以把這項特徵加以變通，而在他的人面上加上一對牛眼呢？

銅斧與有孔石斧

在商代末期，婦好是一位女英雄。她帶領精兵，與夷族作戰。在她的墓裏所發現的銅鉞（見圖五），是在鉞身附有一個大孔的。

一九七四年有一件鑄造於中山國的銅鉞（見圖六），在河北中部出土（在戰國時代，中山國是一個小國，後來被滅於秦的趙國所滅）。這件銅鉞的特徵是旣在器身的一側附有把手，又在器身的中央附有圓孔。如與圖一裏的石斧互相對照，在商末婦好墓裏出土的大銅鉞上，與由中山國所製作的銅鉞之上的，圓孔的來源，豈不可用新石器時代有孔石斧斧身的圓孔來解釋嗎？

中山國銅鉞把手之靠近鉞身的那一部分，是一個圓管。把木柄由管中穿過去，並且把柄的上端套在柄的銅帽裏，再把柄的下端套在柄鉞裏，固然可以手揮木柄，增進銅鉞的砍擊力，就在不使用銅鉞的時候，也可把銅鉞靠在牆上，而把許多銅鉞，排列整齊。中山國銅鉞的木柄早已毀壞，可是在銅鉞出土的時候，銅鉞的帽與鉞還是存在的。把木柄套入鉞肩上的圓管，就斧與柄的結合而言，是一種比較先進的方法。現在柏林的銅鉞肩部的兩側，各有一個扁形的長方孔。銅鉞與木柄的結合，是要先用繩索穿過這兩個長方孔，再絪在木柄上，然後才可使用銅鉞的。從中山國所發現的銅鉞旣採用穿柄法，似乎比絪柄法，更能增加柄與鉞的結合。這當然是一種技術的改良。由石斧演變到銅斧，使我們一方面看到二者之間的器形上的關係，一方面也看到技術的改良。這些改良證明中國文化的發展，就以銅斧的製作而言，是沒有間斷的。

先秦時代的鏡與鐘

在秦代（西元前二四八——二○七年），中國的青銅樂器大致包括鐃、鉦、鐲、鐘、鎛、鈴、錞與鼓等八種。鈴、錞與鼓的形態，完全不同，是三種各自獨立的樂器。至於鐃、鉦、鐲和鎛，有的是鐘的雛形，有的是鐘的變形，都可以算為鐘類的樂器。因此，先秦的青銅樂器，在形態上，雖然多至八種，在種類上，也許只有鐘、鈴、錞與鼓等四種。

先秦時代的中國青銅器，除了樂器，還有禮器、水器、兵器與雜器。雜器的內容，過於龐雜，暫不討論。在其他四大類別之中，禮器所包括的器物，總數在三十五種以上，種類最多（本書在第九、十、十一、十二與十五等五篇所介紹的器物，都是禮器中最常用的，也是最重要的兩種）。兵器所包括的器物，總數在十種以上，種類稍少（本書在第十四、十五、與十六篇，已經介紹了戈、戟、劍、斧等四種）。水器所包括的，只有五種，種類又少一點。樂器所包括的銅器中，樂器的種類，恐怕是最少的。既然只有四種，種類比水器還少。在先秦時代的

鐃、鉦與鐲

所謂鐃與鉦，都是可以手持的鐘形樂器。不過在體積上，鐃扁而短，鉦直而長。一九五九年發現於湖南省南寧縣之郊外的青銅鐃（高七十公分，重七十斤），鑄於商代晚期，也即是鑄於西元前十二世紀初期（見圖一）。以此鐃為例，在構造上，鐃是由上下兩部組合而成的。鐃的上半部是一隻共鳴箱、下半部是一隻空心的柄。使用者把手指合攏，再把手掌緊貼鐃柄，可以用手柄而把鐃舉起來。柄的上端與共鳴箱連接。此箱的形狀，略似一個扁平的球體。用比較接近的實物來形容，鐃的共鳴箱好像是一隻上下兩端被橫着切掉的檸檬。位於柄之上端的一塊狹長的銅片（術語稱為「舞」），形成共鳴箱的箱底。兩塊具有輕微之弧度的銅板，既互相平行、又與舞相連，形成共鳴箱的左右兩壁。與舞相對的那一部分，既然絲毫不受阻擋，鐃的共鳴箱，可以說是開口的。

需要使用的時候，把鐃口向天舉起，再用另

一隻手裏的木槌去敲擊共鳴箱的箱壁，這樣，鐃就可以發聲奏樂了。據《十三經》裏的《周禮》的記載，鐃是止鼓的樂器。鼓聲雖然低沉，鐃聲卻是高昂的。中國古代的音樂演奏，沒有指揮。在演奏的過程中，如果需要把鼓聲停止下來，用口語指揮，豈不要破壞調和的音律？但連續敲擊銅鐃，可用鐃的鏗鏘之聲，作為聽覺上的一種記號，而使鼓手不再擊鼓。這樣說，鐃聲雖可止鼓，但在演奏方面，鐃的功用是有限的。

■圖一：商代的鐃

像見於圖一的那種銅鐃，重量既有數十公斤，想要單臂舉起，再用另一隻手裏的木槌去敲擊鐃的共鳴箱，必須有極好的臂力。在商代末年，樂手們用單臂舉起七十公斤的銅鐃，也許不算一回大事，現代的樂手們，恐怕卻難以勝任。商代的中國人，豈不比現代的中國人，孔武有力得多嗎？

在裝飾方面，見於此鐃共鳴箱之中部的粗糙浮雕，是一種簡化的獸面紋（饕餮），正對着鐃

■圖二： 戰國時代的倒U形紐鐘

柄那條好像是冰棒（粵語是雪條）的柄的直形突起凸線，是獸的鼻。連接在鼻下面的兩隻橫形小鈎，是獸面上的鼻孔。位於此鼻之兩側，而表面附有刻紋的圓形突起物，是獸面上的雙眼。鼻孔兩側與眼與鼻之間的其他凸線，代表獸面的長毛。至於分佈在獸面紋之四周與鐘柄上的刻紋（大致以簡單的漩渦紋加以表現），一向是稱爲雲紋的。先秦以前的書法經常把雲字寫成疑問號的

形狀。疑問號的形狀豈不正是簡化的雲形嗎？

西元前十二至十世紀的手持鐘，體形細長。這種細長的鐃，在周代，稱爲鉦。鐃與鉦，是黃河流域的居民對於這種體形有異、而構造與功用並無不同的手持鐘的兩種稱呼。至於鐸（或者句鑃），雖然一向罕見，在構造上，因爲身體扁平，大致與商代的鐃比較接近。現在可知的鐸，都發現於東南沿海。這一地區的

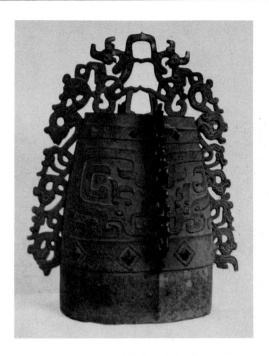

■圖三：周代的透空紐鐘

鑄與編鐘

江蘇與浙江，在春秋與戰國時代（西元前七至三世紀），是稱爲吳與越的。在那時，各地的方言，獨立使用。譬如以「筆」爲例，河北的燕語稱之爲「弗」；湖南、湖北的楚語稱之爲「聿」；江蘇的吳語却又稱之爲「不律」。鑼的器形旣然與鏡相同，但名稱有異，而其出土區又在吳越兩地，也許鑼或句鑼，正是吳越地區對於鐘形器的稱呼。鏡、鉦、鑼的構造與功用旣無不同，這三種手持樂器，豈不都是鐘嗎？換言之，它們豈不屬於同類嗎？

鉦與鑼雖是鏡的變形，鏡的主要變化，却不是鉦與鑼，而是另一種大鐘（見圖二）。周鐘的體積比鏡、鉦與鑼都大；在重量上，經常超過一百公斤。鐘旣具有這樣的重量，在使用的時候，恐怕是難以一手持鐘一手敲擊的。爲了處理這百餘斤的重量，周代的鐘，大都懸在空中，然後才能敲擊。爲了便於懸掛，周鐘的柄，不但先由圓筒形演變爲八角形，再由八角形演變爲倒U形（見圖二），最後再演變爲術語是「紐」的透空柄（見圖三）。這個紐是由兩個連環相套的小紐共同組成的。上面的紐，鑄成鐘形，比較大，下面的紐，接近方形，體積小得多。這種透空紐，從藝術的眼光看來，比倒U形的實紐，更富於裝飾趣味，是不言可喻的。

可是這位鑄器人對於圖案的設計，並非到此爲止。譬如說，透空紐的兩旁，各鑄有一連串連環相接的野獸（術語是「夔」）。此鐘之共鳴箱的上半部，又有兩串連環相接的夔，分佈於箱的前後兩面。此外，箱面上又飾有兩隻相對而立的大夔。夔是以側影表出的，所以每隻只能表出一隻眼睛。夔眼上面是長着角的頭頂，眼前面是張開的大嘴。爲了表示夔的前足，從眼後的身體上，向下垂着倒T形的小鈎。在時代上，這件透空紐鐘，鑄於周康王十六年（西元前一〇六三年）。

■圖四：清代用黃金鑄成的黃鐘

一九七三年考古家在四川省涪陵小田溪發現了三座戰國時代的巴人墓，見於圖二的倒U實紐鐘出土於一號墓。在鐘身上，雖然沒有記載製作此鐘的時間的銘文，不過在三號墓中，却發現了一件青銅兵器，據其銘文，那件兵器鑄於秦昭王二十六年（西元前二八一年）。看來這件倒U形實紐鐘的製作年代，至少也應在秦昭王二十六年或此年之前。在發現的時候，此鐘是與十三件青銅鐘，一齊出土的。這十四件，形戈一組，成爲編鐘。編鐘的體積，由大到小，慢慢遞減。體積既異，敲擊的時候，鐘聲可以隨時變化。製於周康王十六年的那種大鐘（鑄，見圖三），像鐃與鉦一樣，是必須單獨使用的。由單獨使用的鐃與鉦，演進到單獨使用大鑄，再演進到同時使用一套編鐘，從演奏的立場來說，這豈不是文化的進步嗎？

從文獻上看，從宋到清，也卽從西元第十世紀開始，直到民國建立之前，歷代的宮樂必有鐘

的使用。但在其他的演奏場合，除了祭祀孔子，鐘是很少使用的。雖然如此，清代初年，還用黃金鑄過一套鐘（見圖四）。在這隻金鐘上，鈕不但又恢復成實心的，而且還是用兩條互相糾結的龍的身體來表示的。此外，在鐘身的中部，又各有幾條浮雕的龍。如與商代的鐃、周代的鎛、和戰國時代的透空鈕鐘相比，這件清代的金鐘，除了質料採用黃金，顯得富麗以外，在設計上，似乎並無新意。在清代，生產中國青銅器物的最高峯，早已成爲陳迹了。

戰國的觴與後代的曲水流觴

截不住酒就要作詩

古人不但相信有鬼，而且認為鬼氣不祥。所以每到農曆三月，無論男女老幼，常常要把全身大洗一次。意思是把身上的鬼氣洗掉。這種意義特殊的沐浴地點，經常是在郊外。可是全家到郊外去洗濯全身，不但不方便，也不雅觀。大概從晉代開始，洗刷鬼氣的古俗，已經頗有改變。譬如在東晉穆帝的永和九年（三五三），有四十二位文人，就在三月三日那天，在浙江會稽（即今浙江諸暨）的蘭亭，選擇了一條彎曲的小河，一面觀看水景，一面飲酒。時代再晚一點，到了唐代，除在水邊飲酒，又增加了跳舞助興的節目。

酒是怎樣飲的呢？原來要先把酒裝在一種叫做「觴」的酒杯裏，然後把觴放到河的上游，讓它順水漂流。坐在河下游之兩岸的文人，要想辦法截住載酒的觴。凡截住觴的，就飲掉觴裏的酒。截不住觴的人，不但無酒可飲，還要受罰，罰的方式是要立即作一首詩。

蘭亭附近那條曾有四十二位文人觀水與賦詩的小河，雖然早已乾涸，可是永和九年之春在蘭亭附近舉行的那次聚會，卻成為歷史上的一件勝事。譬如在第八世紀，唐代的安樂公主就在長安附近（長安是唐代的國都，即今陝西省西安），設計過九曲流杯池。所謂九曲池，大概形容池水的流動，要轉九個彎。而所謂流杯，則不但指觴裏有酒，觴還是順水漂流的。安樂公主所設計的此池相近的漂酒河，現在已不可考，不過與九曲流杯池的遺跡何在，至少在亞洲，還有好幾處。

何以要說在亞洲而不說在中國呢？因為在九曲流杯池之後的第一條可以漂酒的小河是設計在新羅之慶州的。朝鮮以前分為三個國家，位於現在北韓的國家，叫高勾麗、位於南韓之西的，叫百濟。在慶州之南約一公里的地方有一座鮑石亭。亭內有一條彎曲的小河。此河雖然現已乾涸，但在第九世紀，新羅的景哀王是曾坐在這條彎河旁邊，與其妃嬪一齊

韓國的流杯池

新羅、位於南韓之東的，叫新羅。在慶州之南約一公里的地方有一座鮑石亭。亭內有一條彎曲的小河。此河雖然現已乾涸，但在第九世紀，新羅的景哀王是曾坐在這條彎河旁邊，與其妃嬪一齊

流杯共飲的。從隋代到唐代，日本政府不斷派遣官員，率領他們的佛僧、學生，與其他方面的人物到中國來學習佛法、法律、醫術、天文等等。他們回國時，又從中國帶回不少唐代的書籍、書法、繪畫、藥材與佛經。從朝鮮到中國來的人，似乎很少把中國的器物、書籍與圖畫帶回國。然而在慶州鮑石亭附近那條可以流杯的小河，卻是新羅人憑他們對中國文化的認識，而在其本國重新設計的（儘管日本人從中國回日本的時候，帶走不少中國的文物，可是這種可以流觴的人工小河，日本人卻從未設計過）。這樣說，由安樂公主在第八世紀所設計的九曲池，可能在第九世紀，仍然存在，不但如此，甚至唐代的九曲池，也可能是新羅之鮑石亭外可以流觴的小河的底本。

宋代的流觴亭

長安的九曲池與慶州鮑石亭畔的曲水，都是由人工在室外修築的。九世紀以後，曲水流觴的風氣雖未中斷，但可以流觴的曲水之所在地，卻逐漸發生變化了。譬如說，目前在中國所可見到的，唐以後的人工曲水，大概以崇福宮側的泛觴亭，時間最早。崇福宮位於河南省登封縣城以北四里，是一座在唐代的建築規模上發展起來的道觀。據說當宋真宗在位時（九九八——一〇二二），他曾經在這座道觀裏為民祈福。此外，北

宋初期的著名人物，例如司馬光與范仲淹，在退休以後，都曾在崇福宮裏，修養天年。泛觴亭的彎曲水道以外（見圖一），空無所有。此亭既以泛觴為名，想必在十一世紀，水道是暢通的。也許宋真宗或者司馬光等人，都曾在此亭中酒於觴、漂觴於水、再截觴而飲吧。這麼說：在第八與第九世紀，漂流酒觴的曲水，地點都在室外，但到第十一世紀，流觴的曲水，雖由人工修築，地點都在室外，但到第十一世紀，流觴與截觴，已經導引到涼亭裏。也即是說，流觴與截觴，已從室外改為在室內舉行了。

清宮裏的兩個流觴地點

清代的國都定在北京。清代的皇帝雖然從未到登封去為民祈福或到登封附近的嵩山去祭天，

北

5　0　　　　2公尺

■圖一：河南省登封縣崇福宮泛觴亭的人工流觴河道遺蹟

■圖二： 北平中南海的清代曲水《流水音》

■圖三： 北平寧壽宮花園的清代曲水

但他們對於在涼亭內，用曲水流觴的方式來飲酒的這件事，似乎卻頗感興趣。至少目前在北平，兩條可以流觴的曲水，都是在清代修築的。一條在中南海（見圖二）、另一條在故宮博物院的寧壽宮花園裏（見圖三）。以築在寧壽宮花園的曲

水為例，存在這些彎曲的水道裏的水，好像是完全靜止的，並不會流動。事實上，這些水是可以流動的。原來寧壽宮花園裏的曲水的來源，是裝在附近之假山下的一條水溝。先從清宮之衍祺門內的一口井裏，打起井水，倒入特置的大缸裏，然後把缸裏的水，倒入隱藏在假山之下的水溝裏。水溝的盡頭，與亭內的曲水的起點，是互相連接的。當隱藏着的水溝充滿了井水，自然要流入亭內的曲水裏。同時，當曲水的水道充滿了水，這些水既然再無他處可去，就不斷的洄漩與流動。如果在這時把裝了酒的觴放入曲水，酒觴就可以在曲水裏順水而漂流了。

什麼是觴

所謂「觴」（音場），是用一層非常薄的木板所做成的，一種橢圓形的酒杯。觴的形狀雕像半個蛋殼，器身的長邊，却各附有一塊又扁又平的木片，作為把手（把手的術語是「耳」），左右相對。古人因為觴有兩耳，好像鳥有兩翼，又常把這種飲器稱為羽觴。杯型完成之後，要在木板上纏上一層布。然後再在布面上塗上一層漆，乾了以後，再塗第二層，甚至許多層（據傳統術語，這種製作方法，稱為「夾紵」）。當製作人認為觴已具有理想的厚度，就在最後一層漆面上，描繪各種花紋（多數是幾何形的圖案），作

為裝飾。使用觴的時候，飲者的兩手，各持觴的一耳，再把酒由觴的短邊，倒入口中。儘管最後才成為觴的木杯，在其製造過程中，旣要纏布、

■圖四：漢代的魚紋漆觴

■**圖五：**湖南長沙馬王堆漢墓出土的漆觴與盛觴
　　　　的漆盒

又要塗漆，由於在質料上，薄木片與絹（或布）都很輕，當觴用夾紵法製成以後，仍然可以浮在水面，隨波漂流。

在器物學的發展史上，觴是在戰國時代（西元前五至三世紀）開始使用的。到了漢代，觴的使用更加普遍。

近年從湖北的漢墓裏發現過一對漆觴（見圖四）。一九七二年從湖南長沙馬王堆的第一號漢墓之中，所發現的一組漆觴，是西漢前期的（見圖五）。在藝術風格上，這兩批漢代的漆觴都用黑漆纏繞薄絹與木板，也都用紅漆在黑色的背景上，描繪裝飾主題。王羲之與其友人在三五三年用來盛酒而隨波漂流的觴，大概與漢代的這兩批羽觴，在器形上，是沒有變化的。知道了觴的形狀、又知道了在河邊觀水的來源，與後代的人工曲水的變化，蘭亭雅集究竟是怎麼一回事，也就不難瞭解了。

戰國與漢代的漆器

本書的第四篇曾經指出，中國最早的繪畫，大概是分佈於邊疆各地的岩畫。岩畫家在作畫前，需要先在岩石的表面，加上一層底色，然後才在底色上面表出各種畫題。這種畫風雖開始於西元前六千年至西元前一千六百年的新石器時代，但到西元前五至三世紀的戰國時代，以當時漆器上的繪畫為例而言，岩畫的傳統，似未中斷。

一九四一年，有一件戰國時代的漆奩（見圖

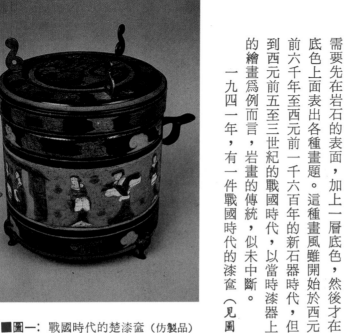

■圖一：戰國時代的楚漆奩（仿製品）

一），出土於湖南長沙（奩的讀音是鏈，是古代婦女裝盛化粧用品的有蓋圓盒）。在戰國時代，湖南是楚國的領土。這件漆奩（高十七‧九厘米，直徑十三‧五厘米），就是從古代楚國的墓裏發現的。

漆奩造型的源流

奩有蓋，蓋上有近似阿拉伯數目字6形的三隻提手（提手的古名是「耳」）。奩身作圓筒形，外壁中部有一隻把手（把手的古名是「鋬」），也是阿剌伯數字的6形。此外，外壁下端又有三隻支持奩蓋與奩身的短腿，奩腿的外形完全是獸腿的形狀。本書在第十三篇曾經介紹商、周兩代的三件青銅圓鼎。其中兩鼎的鼎腿都以獸腿的形狀表出。大體上，如把鼎身加長、成為圓筒形，再在筒邊附加三隻獸形腿，就能找出奩的器形之淵源。可見商、周時代的青銅器的造型，到了戰國時代，已由漆工充分利用，而轉到其他的器物上。在花紋方面，奩蓋的外圈，是若干以雲紋組成的連續性的圖案。儘管中央部分缺少鳥頭，大

■圖二： 戰國時代楚國漆奩奩身中部畫面的展開

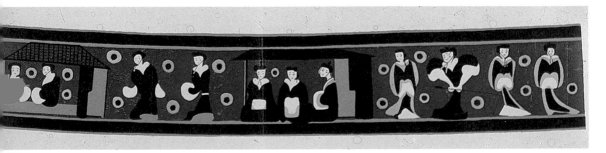

致是變形的蟠鳳紋。

奩身佈滿花紋：上下兩端各有連續性的圖案
一條，大致亦以雲紋組成，一如奩蓋外圈之圖
案。奩身中部共有平房兩座，婦女十一人。根據
她們的位置、動作與關係，整個畫面可以橫着展
開（見圖二）；從右向左，分成四組。第一組共
四人。站在三位女郎之間，手持教鞭，而又把雙
手和教鞭放在腰部的，是一位中年的女性舞蹈教
師。她上身的外衣相當寬大，彷彿因爲學生不肯
服從指導而大呼小叫。她捲起兩袖，漲着胸口，
又喘着氣。站在她兩旁的三位女郎，穿着同樣的
衣服，不過前面的兩位，面部向右，而後面的一
位，面部向左。她們好像都對這位老師的嚕囌不
休，頗不耐煩。

第二組的三位女郎，大概剛練完舞蹈，全部
坐在平房裏休息。第三組的兩位女郎，也許未能
及時搶到第二間平房裏的位置來休息，所以其中
一人兩袖下垂，彷彿在袖中攤開兩手，表示無可
奈何。另一人拂袖成圈，表示不高興。至於第四
組的兩位女郎，安然坐在平房裏的蓆上。由席地
而坐轉變爲坐在椅上，是中國人在生活史上的一
大變遷。大體上，椅是在漢代以後（西元二世紀
以後）才有的（不過這已是文題以外的事）。
從人物的佈置的立場看來，這四組分屬兩

類，甲類在室外，乙類在室內。漆奩上的《舞罷小憩圖》的佈局，是由室外進入室內、由室內到室外、再由室外進入室內，最後，再由室內到室外。也即全圖之結構，是甲、乙、甲、乙的交替使用。把由室外進入室內、再由室內換到室外的方法重複使用，不但可以構成這件漆奩上的《舞罷小憩圖》，在原則上，更可把一個橫着設計的畫面，加以無窮止的延長。由甲與乙的交互使用而完成的畫面，在結構上，是前所未有的新風格。這種畫風正是戰國時代之繪畫的特徵。

漆畫與岩畫的關係

這十一位婦女的衣服雖然都以黑、白與暗赭三色表出，但無論是人與人之間的空間、還是人與屋之間的空間，無不完全填以深橙色，作為背景。以深橙色作為背景，以襯托人物衣服的黑白相間，當然比把背景不加顏色，更能顯出人物的動作與表情。《舞罷小憩圖》雖然直接完成於底色之上，不過用深橙色做為漆奩主題畫的背景，與岩畫家在淡色的底色上作畫的傳統，是一脈相承的。

由奩演變為圓盒

戰國時代的漆奩雖以深橙色作為奩身繪畫的背景，但到漢代（西元前一世紀至西元二世紀），

漆奩所用的顏色却有所改變。大體上，漢代漆器之外的外壁，無論是器蓋、還是器身，常為黑色，內壁則常用深紅色。近年在湖北與在湖南長沙馬王堆出土的（見本書第十八篇《戰國的觴與後代的曲水流觴》之附圖四、五），和在廣西出土的漢代漆器（見圖三），都各以紅、黑二色，施於器物的內壁與外壁。在外壁的黑色上，有時再加以各種幾何形的圖案，作為裝飾。這種作法，直到東晉時代（西元四世紀），依然不改。怎麼證實這個看法呢？

顧愷之，是東晉時代著名的畫家。他的《女

■圖三： 漢代的漆盒（廣西出土）

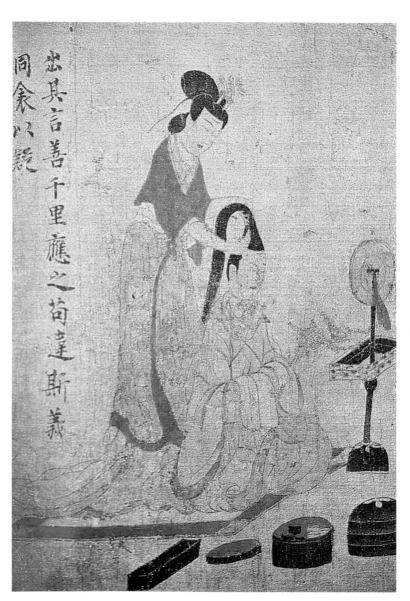

■圖四：《女史箴圖》(部份)，晉代顧愷之作

史箴圖》（現藏英國倫敦大英博物館），在可以知道畫家之姓名的畫蹟裏，是歷史最久的一卷。《女史箴圖》是分段而畫的，其中一段，畫着兩位女郎坐着化粧。右邊的那一位，持鏡對照。左邊的那一位，坐在席上，面對架在鏡臺上的圓鏡。她的身後，另有一人，爲她梳粧（見圖四）。

在鏡臺旁邊，有兩個圓盒。其中一隻，盒蓋是蓋在盒上的。盒蓋與盒身的內壁的顏色雖然無法可知，盒的蓋與身的外壁，卻都是黑色。那另外一隻圓盒的盒蓋，因爲是反着放在地面的，可以清楚的看到盒蓋與盒身之內壁，是深紅色的。既然這兩隻圓盒的內外壁，各爲紅色與黑色，而漢代

的漆器，也是內紅外黑，可見由顧愷之畫在《女史箴圖》裏的圓盒，就是當時的漆器。而東晉時代的內紅外黑的漆器，也正是漢代漆器傳統的延續。

　　前面已經指出，奩是婦女盛裝化粧品的器物。在戰國時代，銅鏡是否裝在奩內，現在還沒有考古學上的證明。但以顧愷之的《女史箴圖》爲證明，卻可看出，到西元四世紀，當時婦女裝盛化粧品的器物，已由有腿的奩改爲無腿的圓盒。在質料上，因爲漆器的重量輕，適於婦女使用，所以東晉的圓盒，還是漆器。

先秦時代的鳥形雕刻

考古家近年在黃河流域中游發現了不少可能是夏的遺址。夏的存在，看來雖然稍有蹤跡可尋，可是商代迄今仍是中國歷史上最早的王朝。商的始祖是帝俊，他的後人是帝嚳。然據學者近年對古史的分析，帝俊與帝嚳也許是同一個人。因此中國古史對這兩人的記述，有一部分是重複的。按照古史文獻，帝嚳共有四妻。簡狄爲他生了契、姜嫄爲他生了后稷。後來契建立了商、后稷也建立了周。

據說簡狄與她的妹妹一同住在瑤臺上。其實此臺高達九層，應該是一座高樓。有一次，天上的上帝派一隻燕子到瑤臺去，看看這兩姐妹的日子過得怎麼樣。燕子到達目標後，就一面來囘的飛，又一面輕輕的叫。這兩姐妹非常喜歡飛燕，就想辦法把它捉住，關在籠裏。後來因爲想要再看看牠，於是又把籠子打開。燕子雖然因此逃走，却在籠裏留下兩隻蛋。簡狄吞吃了燕蛋以後，就懷了孕，接着就生了契。簡狄旣因吞食燕蛋而受孕，可見燕就是契的父親。契旣是商的始

祖，燕就成爲所有商人的始祖。

由於圖騰信仰，商人對於燕是崇拜的。在商代的玉石雕刻之中，燕的形象是相當普遍的。有一隻玉燕，大概是商代中期（西元前十四世紀）的作品（見圖一）。雕刻家所表現的，大概是燕

■圖一：商代中期的玉燕

■圖二：商代後期的玉燕

子展開雙翼，在簡狄眼前輕巧翱翔的景象。從製作的立場上看，這件作品除把玉石自然的形狀改爲一隻飛燕的形狀，可說沒有任何藝術的表現。甚至連表示燕尾的那條不明顯的凹線，也許還是根據玉石原有的形狀而加工完成的。

商代後期的雕刻家，也刻過一隻玉燕（見圖二）。它刻製的時間約在西元前十三世紀。在時間上，比已經介紹過的那一隻，晚了大概一百年，甚至還不止一百年。從刻製的立場上觀察，在這隻玉燕的頭上，不但已用一個小孔來表示鳥的眼睛，而且也用許多鋸齒形的突起小塊，來表示燕之兩翅在羽毛開展之後的形象。如與沒有眼睛的那一隻玉燕相比，有眼的這隻，當然是比較成熟的作品。可是無論是第一隻還是第二隻，玉

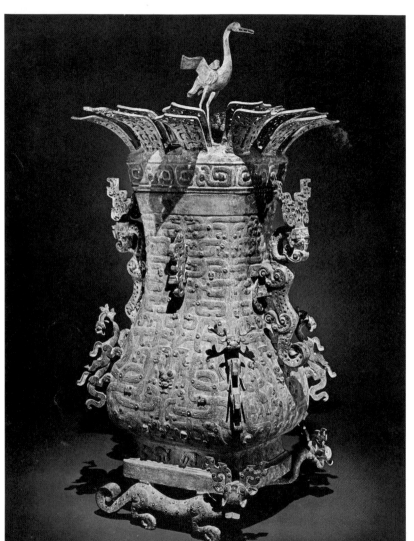

■圖三：春秋時代後期的青銅立鶴方壺

燕的表現手法，都是平面的。平面的雕刻所代表的是比較原始的美。

立於一件青銅方壺之壺蓋的那隻鶴（見圖三），如與商代之平面玉燕互相比較，在風格上，是大異其趣的。這件方壺，高三尺七寸，遠

在一九二三年之秋，已經發現於河南省中部的鄭縣，目前藏於北平故宮博物院，是我國歷代青銅器裏的珍品之一。

表現於此壺壺蓋上的那隻白鶴，站在兩層蓮瓣之間的空間裏。它一面張開長喙，一面鼓動翅

勝。根據這兩種動作，這隻鶴好像一面發聲欲鳴，一面又振翅欲飛。這樣寫實的立體圓雕，在商、周時代的平面的石質雕刻互相比較，實在是風格上的一種突破。

這件青銅方壺的本身既沒有銘文，故其鑄成時代是難以確定的。不過在鄭縣的墓中所發現的青銅器，共有百件以上。其中有一件，據器身所刻的銘文，應該稱為王子嬰次盧。在文獻中，嬰次是子儀的另名，而子儀就是鄭國國君的太子。他在西元前六八〇年（魯莊公十四年），被傅瑕殺死。王子嬰次盧就是為了紀念子儀之死而特鑄的。立鶴方壺既與王子嬰次盧埋於同一墓內，看來這件方壺的鑄製，可能與王子嬰次盧同時，也即其鑄造時間可能是西元前七世紀末期。

根據這樣的推論，以青銅器為質料，以寫實圓雕為表現手法的鳥形雕刻，大約在西元前七世紀末期（也即是春秋時代的後期），首先出現於黃河以南的河南省。

河南的南部與西南部是與湖北相鄰的。從春秋時代起，直到戰國時代的末年（西元前三世紀後半期），河南的南部與西南部，一直是楚國的領土。而河南的中部，在春秋時代屬於鄭國，到戰國時代，屬於韓國。鄭縣的地理位置既在河南中部，事實上，從春秋時代到戰國時代，等於是處在楚國的北方領土與鄭國和韓國的南方領土的邊界上。春秋時代的鄭國與戰國時代之韓國的文化，都高於同時期的楚國文化。所以楚國的文化雖然有其獨立的面目，卻時常受到楚國以北各國的文化的影響。怎樣證實這一論點呢？

一九七八年，考古家在湖北北部的隨州，也即鄰近河南西南部的地方，發現了一座古墓。根據從墓中出土的文物，墓主姓曾名乙，是一位諸侯。其墓大概是在西元前四三三年左右建成的。在此墓中出土的一萬多件陪葬品，應該也是西元前五世紀初期製成的。在這批陪葬品內的青銅立鶴（見圖四），從藝術發展的觀點來看，是非常重要的雕刻。

鶴的頭、頸、身、翅與腿，雖然都用立體圓雕的形式代表，可是由於藝術家的誇張，鶴頸不但特別細瘦，而且分外頎長。此外，鶴頭兩側既然附加了幼鹿的枝角，使得這件雕刻既不是鶴也不是鹿。換言之，在春秋時代由雕刻家使用於青銅雕刻的寫實主義的表現手法，到戰國時代初期，大體上，已由楚國北方的中原地區，傳入楚國。這件立鶴如果沒有鹿角，就完全是一隻鶴的表現是寫實的。可是鶴頭上既有鹿角，它就既不完全是鶴，也不完全是鹿了。這件青銅雕刻的主題是曖昧不明的，它表現也是既寫實又抽象的，從完全寫實發展到一半寫實一半抽象，代表一種新概念與新風格的誕生。

■圖四：戰國時代初期的立鶴方壺

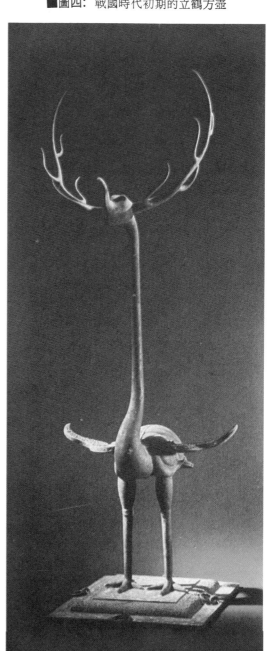

這麼說，根據這四件鳥形雕刻，從西元前十四世紀到西元前第五世紀的這九百年內，中國雕刻的發展過程，似乎共有三個階段：第一個階段是商周時代，表出的方式是寫實的平面雕刻。其質料是玉石、其地域在黃河以北的河南境內。第二階段是春秋時代，表出的方式已由寫實的平面轉變為立體而寫實的圓雕、其質料是青銅、其地域在黃河中游的河南境內。第三階段是戰國時代，表出的方式又由立體的寫實圓雕轉變為立體的抽象圓雕、其質料也是青銅、但其地域已由黃河流域擴展到長江流域的支流地區。總之，由平

面轉變為立體，由寫實轉變為抽象，是中國先秦雕刻的兩大重要發展。

戰國時代的佩玉

西元前一〇二七年，商滅於周。周代一面建都於鎬（今陝西西安郊外），一面開始把天子的兄弟封爲諸侯。諸侯的爵位雖有高下，但每一位諸侯都由天子分給他一塊土地，算是他私有的疆土。西元前七七〇年，周平王把國都由鎬遷到洛（今河南洛陽郊外），新國都的地理位置既偏於周代國土的東方，而周平王又不是能幹的君主，從這時起，周代天子漸難控制各地的諸侯。到西元前六世紀，竟有六十個以上的諸侯國家，同時並存；周代天子的權與勢，顯得更加薄弱了。從西元前四五三年開始，較弱的諸侯國慢慢的被較強的諸侯國以武力消滅，最後，在黃河流域，只剩下齊、燕、韓、趙、魏、與秦等六國，而在長江流域，只剩下楚國。七國互峙，歷時兩百年。到西元前二二一年，以陝西爲根據地的秦國，又以武力平定其他六國，於是中國才算統一。從西元前四五三年到西元前二二一年的這兩百三十三年，是中國歷史上的戰國時代。

玉的使用，根據近年的考古發掘，可以推溯到西元前十七世紀的夏代。從此以後，直到周平王遷都，也即在從夏末到西周末期的一千多年之中，中國雖有不少用玉刻成的飛禽、人物、動物，甚至水族生物，不過在此期間，玉的主要用途，卻是禮器的製作。商與周的天子都要祭祀。天子祭祀時所用的玉器，就是禮器。

到戰國時代，玉質的禮器，固然逐漸減少，就是用玉雕刻的飛鳥、人物與動物，也慢慢的少見了。取而代之的，是一大批與祭祀無關的新玉器。譬如說，在日用品中，髮上的笄、梳髮的梳、衣帶上的帶鉤、陪葬品中的璧、環、玦，都是用玉作的。劍上有不少配件，雖然多還有，在軍事上，指揮軍隊所用的兵符，有些兵符也是用玉作的。（一般的兵符，常常採用虎的形狀。每一套虎符，無論是銅的還是玉的，一定分成兩半，半隻虎符是用青銅製造，不過有時候，半隻虎符存在天子宮中，另一半由領兵的大將保管。如果天子要派大將出征，要先把宮中的半隻虎符，送給統兵的大將去對勘。一定要兩隻半邊虎符，能夠完全脗合，配成一隻完整的虎，大將才接受天子的命令而領兵出征。如果天子的

命令雖然下達，但是拿不出宮中的半隻虎符，大將可以拒絕接受命令。粵語的「冇符」，代表沒有辦法的意思。這「冇符」二字，正是古代軍事術語遺留至今的殘痕）。

除此之外，戰國時代最重要的玉器，大概是佩玉。顧名思義，佩玉就是若無特別原因就不從身上除下的玉器。《禮記》的「聘義」篇，紀錄了孔子與子貢的一段對話。在這段對話裏，孔子認為玉有十德，也就是十種象徵性的意義。管仲是西元前第七世紀的人，時代比孔子還早兩世紀。他的著作後人是通稱《管子》的。在《管子》的「水地」篇裏，雖然只記載了玉的九德，不過管子認為玉有象徵性的意義，與孔子的想法相同。大概就因為玉的象徵意義受到重視，所以在戰國時代，佩玉突然流行起來。

現在香港有些男性市民，常在頸上掛一件小型的玉環。這件小玉環，就是佩玉。香港男性的佩玉既然只有一件小玉環，如與戰國時代的佩玉相較，差別頗大。首先，在戰國時代，男子所佩的玉，是一整套。其次，當時的那一套佩玉，是掛在腰帶上的。大致說，在四十年前，戰國的佩玉究竟是怎麼樣組合的，還不十分清楚。不過近年來，由於實物的發現與對古文獻的整理，可知那時的佩玉，應該是由璧、珩、衝與牙等四種玉器和一些石球共同組成的（見圖一）。

在組織上，這一套佩玉的第一件，也是位置最高的那一件，是一件圓形而中央有圓孔的片狀玉器。所謂「璧」，是一件圓形而中央有圓孔的直徑只有玉肉的闊度的一半。標準的璧，一定要圓形的直徑只有玉肉的闊度的一半。在小璧的下面，也即是全套佩玉裏的第二件，是珩。所謂「珩」，在形態上，就是全套佩玉裏的四分之一。珩的下面，也即佩玉的第三件，是一件大璧。第四件，又是珩。第五件，也即在整套佩玉裏，中央有圓孔，而位置又最低的那一件，是「衝」。初期的衝，大致是方形玉片，以後逐漸改為圓形玉片。（一九八三年十月至十二月，在香港藝術館與敏求精舍合作的中國玉器展覽會之中，有兩件中央有圓孔的，正方形的片狀玉器，正是戰國時代佩玉裏的衝。可惜在為此展覽而編寫的《中國玉雕》之中，這兩件玉器僅稱長方片，而未能根據古玉之術語，而稱之為「衝」）。衝的兩側，各有一件上端稍粗下端稍細的「牙」。

圖一：戰國時代的一套佩玉

■圖二：戰國時代的一套龍紋佩玉

遠古人類，在獵取猛獸或擊斃敵人之後，爲了表揚個人的戰績，往往把獸牙或人牙佩帶於身。以玉製牙，正是初民社會生活方式之遺存。

這裏有一套戰國時代的佩玉（見圖二）。佩玉的各組成份子都已齊全，只是未用繩索穿連而已。在這套佩玉之中，位置最高的，是一件小璧。此璧之下，是一件珩。珩的下面，是一件咖啡色的大璧。第四件又是珩。在珩下面，按照圖一，應該是一件方形的衝與兩隻半圓形的牙。可是在這一套佩玉之中，方形的衝已被一件中型的圓璧所取代，而衝兩側的牙，也已被兩隻彎曲的小龍所取代。總之，在這套未加穿連的佩玉之

中，把珩的長度加大，與用璧和小龍分別取代衝和牙，都顯示出這套佩玉的設計人，已經對戰國時代的典型佩玉，在造型上，有所變化。所以，這套佩玉的製作時代，或者應在戰國時代的末期，也即西元前三世紀初期。

這種變化又見於現藏美國華盛頓之佛利爾美術館的另一套戰國時代的佩玉（見圖三）。如與圖一所示的戰國時代的佩玉互相比較，在組織上，佛利爾的這一套，變異甚大。首先，圓形的璧，完全不存了，取而代之的是「琚」。位置最高的兩件小玉管，以及位在雙人之下的長玉管，都是琚。璧的消失，大概是因爲在戰國時代，小

■圖三： 戰國時期的一套舞女龍紋佩玉

型的璧，是陪葬品的一種。佩玉既爲生人設計，怎會把陪葬品隨身佩帶？其次，隨着璧的消失，衝也不復存在。第三，珩的造型，發生劇烈的變化。珩的造型，本是一個圓環的四分之一。長琚下面的珩，雖已演變爲雙頭而連身龍形，還略存

圓環的四分之一的原形，但長琚上面的珩，改爲兩個幷立的舞女，與珩的原形，可說毫無關係了。

一九六五年，考古學家在江蘇蘇州發現了張士誠之母的墓葬（張士誠在元末起兵稱雄，但被

■圖四：元末明初的佩玉

明代的開國者朱元璋所滅）。在此墓中發現了連在皮帶上的佩玉（見圖四）。看來那一對半月形的玉器，還多少保留古代的衝的形態。可是在組織上，元末明初的佩玉，件數很少，如與戰國時代的佩玉互相比較，已經不可同日而語了。

戰國與漢代的銅屋

西元前四七三年，浙江的越王勾踐在臥薪嚐膽之後，發憤圖強，滅了江蘇的吳國。從此，浙江與江蘇都成爲越國的國土，一直到西元前三○六年，越國才被位於湖南、湖北、與安徽的楚國所滅。一九八二年，考古家在浙江省的紹興城外，發現了一座古墓。根據從墓內出土的銅器的銘文，此墓可能建於戰國時代的初年，時間正在越滅吳之後不久。從此墓所發現的陪葬品，共有一千兩百多件，其中雕以瑪瑙與玉質的器物最多，但在考古學上，價值最大的，卻是一件迄今猶未發現於同時代之任何墓葬的銅屋（見圖一）。

此屋建於平臺之上。東西兩牆，各長十一・五厘米，飾以長方形的格子，形成落地立壁。北牆在中央開有小窗。南面無牆，完全敞開。連柱平臺與屋簷的兩隻圓柱，把南面的空間分爲三部分，正中的明間稍寬、兩側的次間稍窄。屋頂由四個三角形共同組成。在各角滙集之處的屋頂尖上，豎有一條八角形的空心柱，高七厘米。柱頂上鑄有一隻大尾鳩。全屋由平臺至鳩首的高度是十七厘米。在視覺上，此屋看來好像是正方形，

事實上，它南北長而東西短，其平面應該是接近正方形的長方形。

屋內共有七人，分成兩排，置於小腹上，皆採跪坐之姿。前排有兩人雙手交叉，另一人舉手持槌，正欲擊鼓。鼓與鼓架，放在叉手跪人的身旁。後排二人吹笙，二人撫琴。在原始社會，大型建築既可爲首領住所，也兼爲公共慶典的場所。這間銅屋既容七人，面積已經稍大，可能是一種大型建築的模型。銅屋內既然沒有任何日常生活的設備，可見這個空間可能不是部落首領的居所，而是越族用作祭祀的廟堂之類的大型建築。

在建築史上，從漢代（西元前二○四年至西元二二○年）以來，中國建築的屋頂，大致分屬廡殿、懸山、歇山、囤頂與攢尖等五種不同的風格（見圖二）。除了廡殿頂專門使用於宮殿或寺廟等大型建築，囤頂專門使用於民居以外，懸山與歇山都既可使用於宮殿、寺廟，也可使用於民居。至於攢尖頂，大多使用於涼亭或小閣一類小型而較具獨立性的建築。這座銅屋的屋頂，正屬於攢尖頂。由於此屋的發現，不但可把攢尖頂的

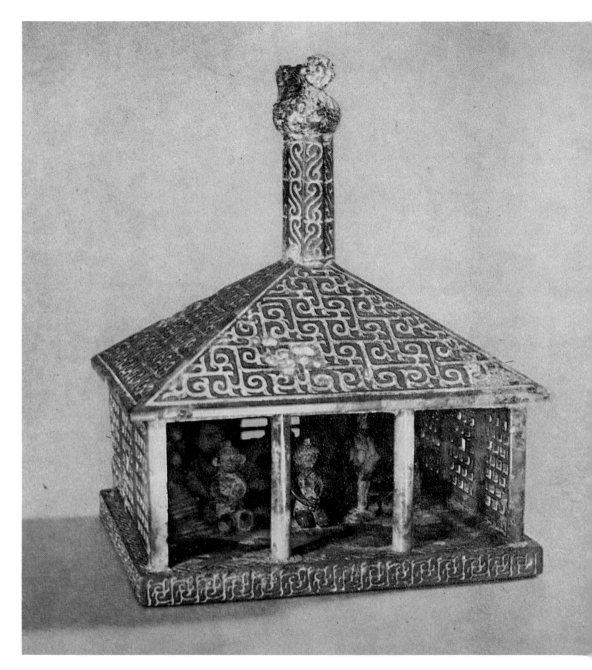

■圖一: 戰國初期具有鳥柱的四角攢尖頂銅屋

殿

懸山

歇山

囷頂

四角攢尖

■圖二：中國建築所用的五種屋頂

歷史，從漢代推溯到戰國初期，也即由西元前三世紀推到西元前五世紀，而且根據前面的討論，這座銅屋的性質類似舊日的寺廟，正是當時的主要建築。至少在西元前五世紀的後半期，攢尖式屋頂曾經使用於大型建築。把攢尖頂作爲涼亭或小閣的屋頂，在建築史上，是相當晚的事。沒有這件銅屋的出土，便無從發現攢尖頂還有這麼一段輝煌的歷史。

根據人類學的立場，這件銅屋頂上的八角柱，可能與越人的圖騰信仰有關。所謂圖騰（Totem），本來是美國印第安人語言裏的一個名詞。圖騰的原義是對於生物的（特別是動物的）崇拜。古代的部落民族，因爲對於自然界的許多現象無法解釋，所以產生恐懼。跟着又對造成恐懼感的生物產生敬仰。最後，又把這種敬仰轉變爲對於生物的崇拜。由於這種圖騰崇拜，不同的部落民族，相信他們的祖先就是那種受到崇拜的生物的後代。古人或古代的部落，常用某種生物的名稱呼他們自己，正由於圖騰的崇拜。在中國古代的傳說之中，三皇之一是有巢氏、黃帝是有熊氏。巢是鳥住的巢，所以有巢氏固然是一個部落對於鳥的圖騰崇拜的代表，而有熊氏也代表一個部落對於熊的圖騰崇拜。

在時間上，圖騰崇拜的產生，是從舊石器時代（西元前兩萬至西元前六千年）開始的。可是

■圖三： 西漢末期具有懸山頂的銅屋

直到新石器時代（西元前六千至西元前一千五百年），這種信仰仍未中止。譬如商代早期，相當於是新石器時代的末期。在新石器時代的末期，商人的圖騰信仰，並未停止。譬如在《詩經》裏，商代的始祖是契，而契却是由鳥生出來的。《詩經》是周代的作品。《詩經》既有契生於鳥的記載，可見周人對於商人的鳥圖騰信仰是毫不懷疑的。契的另一個名字是少皞，他未建立商代以前的本土，大致分佈在現在的山東省之南部與江蘇省之北部。這一區域是中國東方的沿海區。《尚書》把這一地區的東方之夷稱為鳥夷之名，豈不正好可以代表他們是由鳥生出來的契的子孫嗎？在圖一，銅屋屋頂既然竪着高柱，柱頂又飾有大尾鳩，看來這隻鳥柱的存在，正可說明越族對於鳥的圖騰崇拜。這樣說，鳥圖騰的信仰，不但在時間上從舊石器時代延長到新石器時代，而且在地理上，也由江蘇省的北部向南擴展到浙江省的北部了。

另一件銅屋（見圖三），在一九七一年發現於廣西合浦的一座西漢末期的，也卽西元一世紀初期的古墓。屋長七九‧三、寬四二‧七、高三七‧三厘米。在體積上，漢墓的銅屋比越墓的戰國銅屋要大得多。此屋屋頂無柱，可是四面有牆，中間有門。門開兩扇，各懸門環。門下有檻。屋頂由兩個長方片共同組成，兩片相交之處向上突起，成為屋脊。這種屋頂，正是前面已經提過的懸山頂。

漢代的屋瓦有兩種，第一種的半弧形向上，稱為仰瓦、另一種的半弧形向下，稱為覆瓦。屋瓦的使用時，兩行仰瓦之間，要舖一行覆瓦。覆瓦的行列既然仰俯相間，從而形成波浪形。屋瓦的最前端，是一個圓片，俗稱瓦當。瓦當上常有用模型印出來的圖案化的文字或簡單的圖形。也許由於銅屋不易鑄造，所以瓦片既非立體，仰瓦與覆瓦還是可以分辨的。屋側牆上，飾有大型的十字，與近年從廣州發現的，西漢時代之陶屋牆壁上的十字裝飾非常接近。這種十字裝飾，在黃河流域所發現的漢代屋宇模型上，是不見蹤迹的。看來以廣東與廣西的銅屋與陶屋為例，嶺南的地方文化的雛形，遠在西漢末期，或一世紀初期，已漸形成了。

中國錯金技術的發展

根據在河南省北部安陽縣發現的器物,在商代代末期的時候有些兵器是完全用錫做的。又有些器物因為含銅量高達百分之九十八,幾乎也可說是用純銅做的。可是銅與錫的硬度都不大。所以用銅或錫做成的器物,如果受到重大的打擊或壓迫,常會變形或損壞。不過如把銅與錫一齊融化,就變成合金,而合金的硬度是大於銅或錫的。

用合金鑄造的器物,因為硬度大,比純銅或純錫的器物要耐用得多。大致說,從西元前十二世紀開始,商代的銅器幾乎完全都是用青銅鑄造的。以青銅鑄造器物的風氣,從商而周、又從周而春秋、而戰國。到了漢代,因為鐵的使用慢慢普及,青銅的使用也就慢慢衰退。到南北朝時代,青銅器的鑄造大體可說已經中止了。

青銅器的化學成份

有人曾對商、周、春秋、戰國的青銅器的化學成分,作過科學性的分析與統計,然後得到一種結論。根據這個結論,商與周的(也即由西元前十四至十世紀之間的)青銅器,以銅質量最多。

大致說,那時的青銅器的含銅量,幾乎都在百分之八十五至八十五左右。自此以後,青銅器的含銅量就逐漸減少。譬如春秋與戰國時代的青銅器的含銅量,大多介於百分之六十五與七十五之間。與商、周的青銅器相比,這時期的青銅器的含銅量,已經減少了大約百分之十。但在另一方面,錫的成分則逐漸增加。在商代的青銅器之中,錫的含量只有百分之二點五,但到戰國時代,錫的含量卻增加到百分之十四。所以中國早期的(商與周的)與後期的(春秋與戰國的)的青銅器的差別,從科學的觀點來看,可說是化學成分的不同。不過這種差別,不經過科學鑒定,在視覺上,是難加辨認的。

錯金工藝的時代

如果需要從視覺上對中國早期與後期的青銅器加以辨認,一般而言,器物的形態、花紋的內容、銘文的長短、以及錯金的使用,是四個重要的標準。所謂錯金,就是把黃金或白銀嵌入青銅之表面的一種工藝技術。合金的硬度雖然大於銅

或錫，可是黃金的硬度又大於合金。青銅的色調暗，金與銀的色調強。把硬度大而色調強的黃金與白銀，嵌入硬度小的合金裏去，不但形成色調暗的青銅器的表面裝飾，也可以成爲把表面裝飾（圖案或文字）加以長期保存的一種方法。

在時間上，把金、銀嵌入青銅，是從春秋時代的後期（西元前六世紀）才開始使用的工藝技術。西元前六世紀以前的、與南北朝以後的（西元六世紀）青銅器，則罕有錯金的文字或花紋。所以對古代器物的時代的判斷而言，是否使用錯金，成爲鑒定上的一個標準。

在商、周時代，鑄製青銅器以前，要先用陶土做一個青銅器的模型（術語叫「笵」）。爲器物所需要的花紋，也要先刻在笵上。鑄器時，把銅錫的合金液體，直接倒入陶笵。合金凝結後，可以發現笵上的造型與花紋，完全轉移到青銅器上去。這些花紋，不需要另外加工。可是在春秋與戰國時代，錯金技術興起，在做陶笵時，需要先在笵上刻好若干凹槽。等器物鑄成，才能在槽裏嵌入金銀。也卽錯金青銅器，在鑄成之後，還有另一道加工的手續，這道手續，就是錯金。

準備嵌入青銅器的質料，在黃金之外，有白銀，也有寶石。金與銀旣可以扭曲，也可打平。既有打平的金片與銀片、也有扭曲的金絲與銀絲。把金片與銀片嵌入器物，多用硬物捶打。嵌入金絲與銀絲，卻不用捶打法，而改用壓擠法。壓擠金銀絲的工具，常用玉或瑪瑙作成，因爲這兩種質料的硬度很大，能夠壓擠金銀絲而本身並不受損。

金銀片或金銀絲嵌入凹槽之後，很難與槽口完全同樣高低。爲使金或銀能與青銅在嵌有金銀的地方，不停的打磨，一直磨到金或銀與槽口的表面處於同一平面才停。以後，需用木炭和清水在槽口再加打磨。第一次打磨是使槽口平坦，第二次打磨是使槽口光滑。

前面提到厝石。所謂厝，就是《詩經》的《小雅》在「鶴鳴」篇裏所說的：「他山之石，可以爲錯」的錯石。而錯石就是用來打磨的工具石。根據以上的介紹，錯金就是需要加以打磨的嵌金或嵌銀。

錯金的種類

前面說過，錯金器物的表面裝飾，有金、有銀，也有寶石。而在錯金的技術方面，有片也有絲。現在就把這幾大類，各舉一例，說明中國古代錯金工藝的成就。

第一個例子是兩個圓筒，這兩個筒是一件叫做「節」的文物的兩段（見圖一）。所謂節，是因爲這件器物是做照竹節的形狀而鑄製的。全節

共有五段，三段是車節、兩段是舟節。這件節是在西元前三二三年，由楚懷王發給受封在湖北的鄂君啓的水陸通行證。根據節上用金絲嵌成的文字，楚懷王向鄂君啓保證，在通過楚國所有的關卡時，只要他自己的商人出示此節，所帶的貨物都可免稅。此節既然晚近發現於安徽省壽縣，可見屬於鄂君啓的商人，的確拿着這件節，由湖北到了安徽。在技術上，這些節上文字，是金絲嵌銅的成就。

第二個例子是一隻高五厘米長十厘米的青銅牛（見圖二）。牛臥於地，前後肢各向後方與前方彎曲。牛頭與牛身形成九十度的直角。在裝飾方面，除了牛身，牛的口、鼻、眼、耳、角，無不飾有幾何形的銀片。這件青銅牛是銀片嵌銅的

■圖一：　戰國時代楚國的青銅節（嵌金絲）

■圖二：　戰國時代的青銅臥牛（嵌銀片）

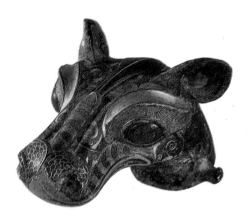

■圖三： 戰國時代的青銅軜（嵌金絲與金片）

例子。

一九五一年發現於河南輝縣的軜（見圖三），是馬車上的一種零件。野獸頭上的毛是用金絲嵌成的，寬大的眼眉卻是用金片嵌成的，這件青銅軜，是金片與金絲同用的例子。

出土於陝西省寶雞的銅壺（見圖四），是一件盛酒器。在器頸與器身右上方的黃色幾何紋，是金絲與金片。在器身左下方的白色幾何紋是銀片、而器身上的心形與三角形的物質，是綠松石、而紅色的圓點，是紅寶石。所以這件銅壺，不但在色彩方面，五色繽紛，而且在質料方面，是金、銀與寶石一同嵌入青銅的例子。以上四種錯金的青銅器，都是戰國時代的工藝。

■圖五： 東漢末期的鐵鏡
（嵌金絲與銀絲）

■圖四： 戰國時代的青銅壺
（嵌金、銀與寶石）

第五個例子是鑄於東漢時代亦即西元三世紀的一面鐵鏡（見圖五）。鏡背上的五隻野獸，是由金絲與銀絲一齊嵌出來的。可見到了漢代，儘管鐵已取代了青銅，不過錯金的技術還是繼續受歡迎的。然而從時間上看，錯金工藝的發展，到了東漢，已經接近尾聲了。

乙編
秦、漢與南北朝時代

西漢與北魏的木板漆畫

中國最古的繪畫形式，可能是用採自礦物的顏料而完成於石壁的岩畫。以廣西花山與雲南滄源的岩畫爲例，中國最古的繪畫的特徵是：甲，對於形體的表出而言，體積的重要性，遠逾線條。乙，對於顏色的使用，橘紅色與赭紅色是最重要的色彩。此外，所有的形體，不是直接繪於石壁，而是在加於石壁之表面的底色上完成的。丙，人體的表出，大致都是正面的。西漢的木板彩畫，似乎一面是岩畫的傳統的賡續，一面是新畫法的建立。

漢代的木板漆畫

一九七九年三月，考古學家在江蘇省邗江縣的郊區，因爲清理一座西漢時代的木槨墓，從墓裏發現了兩塊木板彩畫。這兩塊木板的長度雖都是四十七厘米，不過其中一塊的寬度是二十八厘米，而另一塊的寬度是四十七厘米，所以兩塊木板的大小並不相等。在小木板上，共繪四人，分爲兩層，上下各二。上層的人物，形象如何，未有資料。下層二人（見圖一），一人身材高大，

手持長物（似爲木杖），面右而立。另一人身形矮小，佩長劍。雙袖雖然蓋住兩手，兩手齊舉胸前，好像作揖問候。

看清了畫面的內容，再來看表出於木板下端的這兩個人，與岩畫傳統有何關係。首先，就人物之表出方式而言，形體的表現仰賴於體積的表現。人物的面孔，乃至劍、杖，雖都有輪廓線的使用，但體積的重要性遠逾線條，是一目瞭然的。其次，木板上所用的顏料，旣是漆，而漆的來源是植物，所以就顏料的來源而論，得自植物的漆畫與得之礦物的岩畫是頗有不同的。在西漢木板漆畫中，左立者之領口、袖口、長袍之邊緣，都施以朱色。而朱色又與古代岩畫家所喜用的橘紅色十分相近。高矮兩人所着的長袍，似乎是紫色，卻又像是墨與紫的混合色。無論袍色是純紫色還是紫色與他色的混合色，在岩畫裏，是向所未有的。顯然到了西漢時代，當時的畫家雖在用色方面，有時採用朱紅，似乎遵循古風，但在另一方面，旣然發現了從植物中才能得到的紫色的美，就中國繪畫用色之發展而

言，紫色的使用，不能不說是一種突破了。

第三，木板的表面，原來是敷以底色的。這層深赭色的底色，在附圖一的右下角，還看得見。木板上其他部分的底色，也許由於化學性的變化，剝落殆盡。這一高一矮的兩個人，既然本來是畫在一層底色上，而不是直接畫在木板上，豈不與新石器時代的岩畫家把人形與動物畫在石壁的底色上的傳統完全一樣嗎？此外，木板的堅固性與能夠保存的時間的長度，雖然不如岩石，然而卻都勝於後代所用的白紙與素絹。也許正由於木板堅硬，可施底色，所以到西漢，木板彩畫雖然還保存岩畫的傳統的一部分，卻已取代了岩畫。

北魏的木板漆畫

從一九六五到一九六六年，考古學家又在山西省大同市的郊外，發現五世紀末期的司馬金龍的墓葬（根據在此墓中出土的墓志，司馬金龍死於北魏初期的太和八年，四八四年）。在此墓中，發現了較完整的五塊木板漆畫與若干漆畫碎片。完整的木板的尺寸是長約〇‧八米、寬約二‧五米、寬約〇‧二米。木畫是兩面有畫的。出土時，向上的一面，色彩雖然鮮明，向下的一面，則因嚴重受潮，以致難以辨明畫面內容。

■圖一：西漢時代的木板漆畫

■圖二：北魏時代的木板漆畫

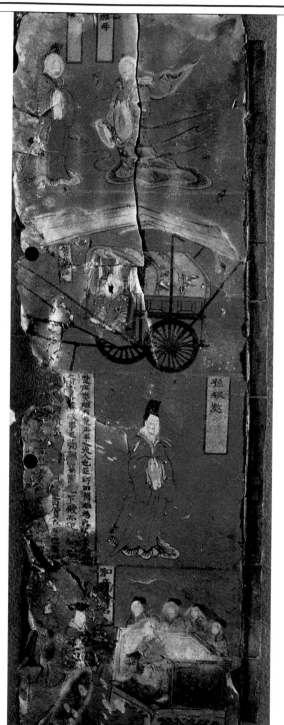

本書所介紹的，是這五塊大型木板漆畫的第三塊（見圖二）。

這塊木板的畫面上，由上而下，共分四層（每層所佔的空間，大約在十九厘米至二十厘米之間）。每層各畫若干歷史人物。第一層的畫面，是男女各一人，相對而立，根據寫在長方型的空框裏的題欵，男人是啓，女人是啓母。在第二層

的畫面，表出一輛有蓬的雙輪車，坐在車裏的人，頭部已經損壞得完全不能辨認。根據寫在下空框裏的題記，這人是魯母師。在第三層的畫面裏，畫着一個男人，拱手、戴冠，向右而立。據他身側空框裏的題記，這人應是孫叔敖。不過在漆板上，敖字是寫成「敖」的。（把某一個字的正體用一個隨意寫成的別體來代替，是北魏時

代書法的通性。在古代，

碑文裏是不能有別字的。可是北魏時代的許多墓碑裏的字，也常用別體，譬如在「魏章武王元斌墓誌」裏，於字寫成「扵」，在魏吳屯爲亡妻郭僧造象的銘文裏，所字寫成昨。這種沒有規律的怪寫法，與在司馬金龍墓裏發現的漆畫畫家，把散字寫成「敖」字，是沒有分別的）孫叔敖的左側，還有五行長題（題文不錄）。最下面的一層，表出一位貴婦坐在四週繞以屏風的方形榻上。屏風的後面，侍女四人，各現半身。榻前另有侍女一人，捧物而來。在表出於捧物者與坐榻者之間的空框中，題着「和帝□后」等四字。

根據圖二，可以看出北魏時代木板漆畫與西漢木板漆畫的異同是：第一，整塊木板雖在畫面上分爲四層，不過每一層都用一種暗紅色作爲畫面的底色。這種暗紅的底色雖然在色彩上，與西漢木板漆畫上所使用的深赭色有異，但在功用上，卻同是人物畫的背景。也卽是西漢時代繪畫的傳統，在北魏時代，依然存在。

第二，可是在另一方面，像西漢畫家在木板漆畫上大膽使用紫色，從而增加視覺上色感之強烈對比的畫法，在北魏，似已不存。因之，無論在這四層的那一層，畫面的色彩都十分單調。甚至在第三層，孫叔敖所穿着的紅色長袍，與暗紅色的底色，幾乎是分辨不清的。在第四層，屏風

的顏色雖然淺淡，但坐在榻上的貴族的四周，用淡黃色的屏風加以環繞，其用意也只在強調坐榻人物的身分之突出，並不在色彩的明暗之對比。

第三，在北魏時代木板漆畫上，每一層人物的旁邊，都在底色上留出一個填以土黃色的空框。然後又在空框裏題以標明人物身分的文字。在畫面上，這些文字所佔的空間雖然不大，但是文字既可說明人物的身分，重要性却是相當大的。北魏的木板漆畫，因爲在畫面上增加了說明人物身分的文字，與西漢的木板漆畫，是明顯不同的。

可是在畫面上增加文字的繪畫，並不始於北魏。發現於河北省望都的東漢壁畫，就在人物身旁，題着可以辨別人物身分的文字。西漢的木板漆畫，因爲畫成於東漢之前，所以只有畫，沒有文字。北魏的木板漆畫，既然畫成於第五世紀之末期，與從東漢時代興起的新畫風，相去不遠，所以也在畫面上增加文字。　總之，北魏時代的繪畫，以發現於山西的北魏時代的木板漆畫爲例，它既與漢代的木板漆畫有關，此外，它與漢代繪畫的其他傳統，也是不無關係的。

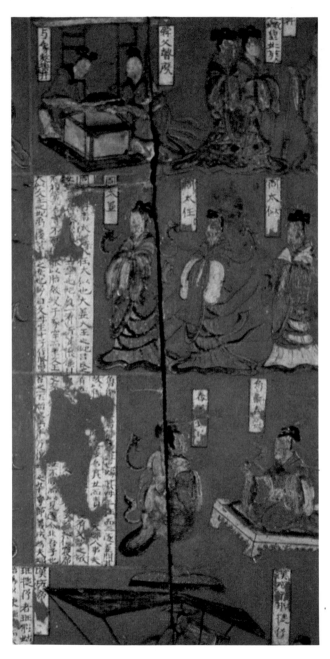

■圖三： 北魏時代的木板漆畫

陸機的平復帖

陸機的生平

陸機（二六一──三○三），字士衡，吳郡華亭（今江蘇上海）人。是活動於三國末期與西晉初期之間的政治人物與文學家。三國時蜀將關羽在湖北被吳兵所擒，不屈而死。蜀帝劉備牽川兵自蜀攻吳，先勝後敗，死於白帝城。擊敗劉備的吳將陸遜，就是陸機的祖父。

太紀四年（二八○），晉滅吳而統一中國，三國時代成為過去。陸機身遭亡國之恨，隱居十年。但到晉武帝太康十年（二八九），他終於放棄隱士的生活，而由江蘇遠赴河南，投身於政治。

首先，他通過名士張華的推薦，而由於買謐的親信。稍後，陸機先脫離了買謐而轉投趙王司馬倫，接著又直接參與誅殺買黨的事件，受封關內侯。也正由於這事而使他牽涉到西晉初政治史上的「八王之亂」。司馬倫篡位後，自己稱帝。但不久便被齊王司馬冏所殺。陸機因為是趙王的黨羽，幾乎也被齊王所殺。他幸虧得到成都王司馬穎出面營

救，才得偷出。以後，就由於成都王的關係而擔任平原內史（內史的官階是第五品。不過內史既不是中央政府的官，也不是地方官。它只是王的封官）。晉惠帝泰安元年（三○二），成都王與河間王司馬顒共同起兵，討伐長沙王司馬義。這時陸機被任命為河北大都督，率兵出征。他的官職雖高，卻缺乏大將之才。當河間王與成都王的聯軍被長沙王的孤軍擊敗，陸機也由於遭受謠言的誣謗而終於被殺。

甚麼是帖

見於本篇彩圖的《平復帖》，是寫於西晉時代的，也即三世紀的一封信。信的末尾雖然沒有名款，卻從十二世紀以來，一致公認為是陸機的筆跡。古代沒有照相機、也沒有複印機，凡有值得留起來作為參考、甚至學習的字蹟，只能加以臨摹，或在臨摹之後再加以翻刻。刻在石板上的字蹟，有的稱為刻石、有的則稱為石碑。但刻到木板上的字蹟，卻一律稱為帖。

帖的內容，大致分為兩種，第一種是著名的

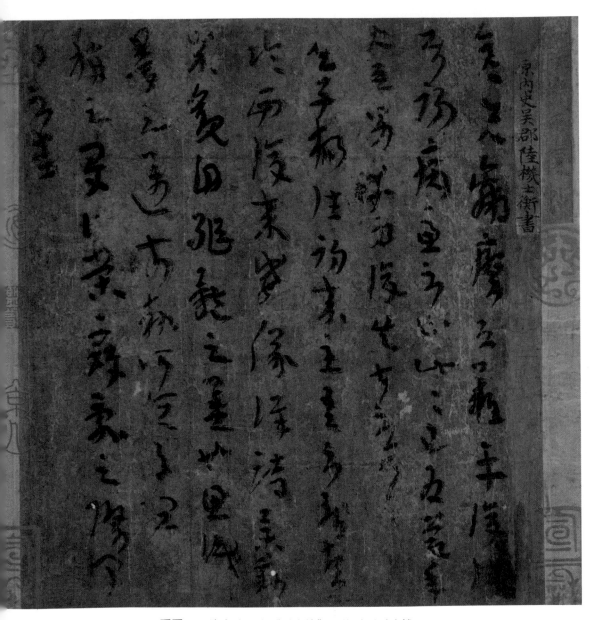

■圖一：清宮珍藏之《平復帖》，傳為西晉陸機
　　　所書

書法家的作品，第二種是普通的往來信件。在一般情形之下，書法家的作品經常是爲了某種情形或爲某一特別場合所寫的，所以常用那件事情作爲帖的名稱，譬如王羲之的《蘭亭序》是爲紀念在蘭亭所舉行的一種集會所寫的，所以通稱《蘭亭帖》（關於王羲之爲什麼要寫《蘭亭序》，參閱本書第十八篇《戰國的觴與後代的曲水流觴》）。但一般的來往的書信卻很難根據信的內容而爲它定名。因此，有不少的古代書信，就由後人把信件之前一兩個字挑選出來，作爲該帖的名稱。把陸機的這封信，稱爲《平復帖》，正由於此信的第二句含有「恐難平復」之句而得名。

平復帖的內容

《平復帖》共有八十六個字，分爲九行，寫在一張紙上。現在裱成一個卷子。信紙的前面有一條細長的白絹標籤，絹上寫着十一個字，從現存的「原內史吳郡陸士衡書」等九字來推測，缺失的前兩字大概是「晉平」（前面說過，陸機是擔任過平原內史之職的）。這十一個字，本來是所名唐人爲「平復帖」所寫的標籤，後人重裱時，就把唐人的標籤由卷子的外面拆下來，裱到陸機的原蹟前面去了。在這條淺灰色的絹，絹上寫着「陸機平復帖」五字，從

位置上看，也許此籤的第一個字應該是「晉」，現在也損毀不存了。押在「平復帖」之右上角、右下角與左上角的雙龍印、「宣和」與「政和」印，都是北宋的徽宗皇帝的御璽。那原來用金色所寫現在變成淺紅色的「晉陸機平復帖」六個字，也是宋徽宗的手筆。所以「平復帖」雖然寫於西晉，但現存於此帖帖文之旁的兩條標籤，一出於唐、一出於宋，也都有相當的歷史。

平復帖的內容，一共包括八十六個字。現在按照各行的原有字數，把帖文抄錄如下：

「彥先羸瘵，恐難平復。往（第一行）
屬初病，慮不止此，此已爲慶。承（第二行）
□唯男，幸爲復失前憂耳。往（第三行）
吳子楊往初來主，吾不能盡（第四行）
臨西復來，威儀詳跱，舉動（第五行）
成觀，自軀體之美也。思識（第六行）
量之邁前。勢所恒有，宜□（第七行）
稱之。夏伯榮寇亂之際，聞（第八行）
問不悉。」（第九行）

如果陸機需要使用現代的語體文，他這封信恐怕要寫成這樣：

「彥先的身體，因爲生病而虛弱，恐怕很難恢復原狀了。我起初擔心他的病況比現在的還嚴重。他既有兒子服侍，如果能夠這樣活下去

我不但無需為他憂慮，而且還覺得他是值得慶賀的。

「上次吳子楊到我這兒來，好像沒有人看得起他。這次他到西方去之前，又到我這兒來。如把他現在的儀表和動作，和他上次的舉動互相比較，他目前不但已能顯出男人的軀體之美，就連見識也大有進步了，這是值得稱讚的。

「至於夏伯榮，由於內亂，他的下落還沒有消息」。

這卷《平復帖》雖然不能算為中國最早的書法名蹟，但至少可以算是由生平有紀錄的人物所

■圖二：乾隆帝重刻宋《淳化閣帖》鈎摹底本及搨本的夾板

完成的最早的書法。從書法的演變軌迹上看，到漢代為止，無論是篆書還是隸書，每一個字都是一個獨立的結構。可是到東漢末年與三國時代，開始產生把字體結構加以簡化的章草。根據這種簡化運動，不但字的上半與下半、或者左半與右半可以連接，字的筆劃也可以減少。把章草再加簡化，就形成行書了。陸機的這八十六個字，既像章草（譬如第一行的平，第二行的初、為、慶，第三行的復、失，和第四行的初、來等字），又像行書（譬如第二行的慮，第四行的初，第五行的臨、復、詳，第六行的觀、軀、體、思、識，

■圖三： 乾隆帝重刻《淳化閣帖》的鈎摹底本

第七行的邁、前，和第八行的亂等字），正是中國書法史上，一件足以代表中國字體由章草趨向行書的，過渡時期之風格的作品。

在十七世紀初年，滿洲人建立清代。那時清人的文化程度並不高。但到清代中期，也即十八世紀，清人佔據中國已有百年，他們的生活，不斷的受到中國文化的影響。所以乾隆皇帝在位

時，一面大量搜集中國文物，一面又把中國過去的書法名蹟，刻於木板，印成帖。《淳化閣帖》，就是清代重刻的一種著名的帖（見圖二）。由清宮對於《平復帖》的收藏與對《淳化閣帖》的重刻，旣證明滿人重視中國文化，也說明清代皇帝們對於中國古代書法的欣賞，成爲清代宮廷生活的一部分。

第五世紀的佛教本生壁畫

敦煌首先與佛教文化接觸

根據近年的考古發掘，商代的、周代的、和秦代的壁畫，曾在河南、陝西兩省陸續發現。而漢代的壁畫，則早在一九三〇年代，也曾在河南與遼寧分別發現。從內容上看，到秦代為止，中國遠古的壁畫，如非簡單的圖案，就是日常生活的紀錄，與宗教是沒有關係的。如以在遼寧營城子所發現的漢代末朝的壁畫為觀察對象，畫面不但表現了仙鶴、雲氣，也表現了道士和長着翅膀的羽人。從漢代開始，仙鶴已是神仙的座騎，而羽人，更在漢代的詩歌之中，曾經多次被當時的詩人當作神仙的象徵。遼寧壁畫中所表現的仙鶴、道士和羽人，代表在漢代末年，一般人民對於求仙和長生的道教思想的追求。

此後，道教的思想更以遼寧半島的南端為根據地，逐漸向同一半島的北部擴張，且在第五世紀（南北朝時代）到達吉林。在吉林與目前北韓邊境的輯安古墓中，發現過一些充滿道家思想的壁畫：有些仙人，長着羽翅，乘着仙鶴，又有些

仙人，光着腳，吹着樂器，都在天空中御風而行。為甚麼在第五世紀的壁畫裏會有光腳的仙人呢？據戰國時代的哲學家莊子的說法，一般人的呼吸利用口鼻，仙人是用腳後跟來呼吸的。

佛經雖在東漢末年（第一世紀）已經傳到當時的國都洛陽，可是佛教在中國的普及，卻是好幾百年以後的事。佛教是發源於印度的。由印度到中國的通路一向是由印度向北，經過阿富汗而到達中亞細亞，再折而向東，經過漢唐時代的西域（也就是現在的新疆），穿過甘肅省內的河西走廊，連接中國各地。由西域進入甘肅後的第一個以中國人為主的城市是敦煌。所以在地理上，敦煌是在中國本土之內，首先與佛教文化有所接觸的城市。

壁畫多表現佛教本生故事

遠在西元前一世紀（相當於中國的西漢初期），印度的佛僧已經興起一種在附近有水源的絕壁上，用人力開鑿石窟的風氣。這些石窟的面積不等，不過最小的，也能容納三十個佛僧同時聽

■圖一：《捨身餵虎圖》，北魏時代的《本生故事》（全圖）
　　　　（原在敦煌第二四八窟之南壁）

■圖二： 《捨身餵虎圖》，北魏時代的《本生故事》
（這是張大千先生的現代摹本）

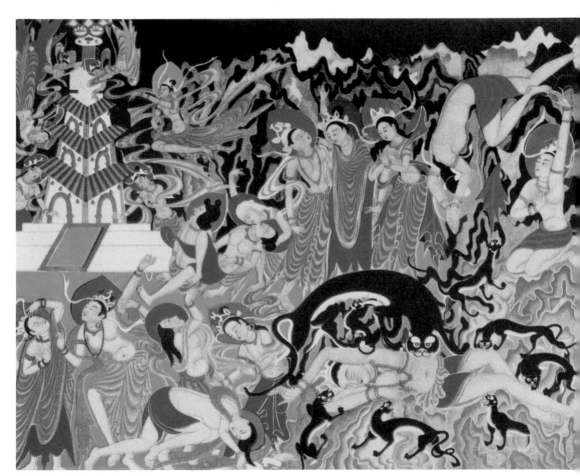

講。而石窟的四壁與入口，常常飾有豐富的雕刻與壁畫。到第六世紀為止，在印度，這種石窟既是佛僧求知與修行之所在，也經常是佛教的藝術中心。從內容上分析，印度石窟裏的雕刻與壁畫，大部分都在表現佛教的創始人釋迦牟尼（Sakyamuni）的過去的生活。所謂過去的生活，也即是釋迦牟尼在未降生到人間以前的俗世生活，而指釋迦牟尼的前生的事蹟。據印度的古代文字，前生事蹟是 Jataka。這個梵字，在唐代以前譯為中文的印度佛經之中，是稱為「本生」的。

敦煌的城外有一座鳴沙山，山下有一條河。這種地理環境，與印度佛僧在其國內開鑿石窟時所選擇的，絕壁附近需有水源的條件正相符合。於是從第三世紀開始，已有些中國佛僧，按照印度的傳統，在敦煌城外的鳴沙山，以人力開鑿石窟；從而建立在中國境內由中國人營造的，印度式的佛教活動中心。不過目前在敦煌所保存的最早的石窟，只能推溯到第五世紀的中期——也就是南北朝時代的北魏時代。

薩埵太子據說卽佛祖的前身

從北魏時代到元代——也卽由第五世紀到十四世紀，在這一千年的悠長歲月之中，敦煌鳴沙山的懸崖上，一共開鑿了將近一千個石窟。當地

人是把這些石窟通稱為千佛洞的。本世紀初年，法國的伯希和氏（Paul Pelliot），對敦煌各窟的總數，作過一個編號的工作。一九四〇年代，畫家張大千到敦煌去臨摹保存在石窟裏的歷代壁畫，又對各窟加以編號。一九五九年，敦煌文物研究所再對各窟重新編號。本書本篇所介紹的壁畫，就是北魏時代的壁畫（見圖一）、與張大千的摹本（見圖二）。

印度既早有描畫本生故事的傳統，而在第五世紀初年，華僧法盛又著《菩薩投身餓虎起塔因緣經》，來宣揚釋迦牟尼的慈悲心。所以捨身餵虎的本生故事，成為敦煌石窟的壁畫，是有其歷史背景的。

根據法盛此經，印度某一國王，有三位太子，幼子是摩訶薩埵。一日，三位太子出游，發現在山谷中有一母虎與其初生之七隻小虎。母虎無力覓食，奄奄一息。小虎因缺母乳，亦皆待斃。在歸途中，薩埵騙其二兄先行，自己走下山谷，脫除衣衫，臥於虎旁，準備以身餵虎，挽救大小八虎之生命。然而母虎太弱，不能張口咬食薩埵。三太子急爬上山，先以竹刺己身，隨後縱身跳至母虎身旁。母虎先用舌舐血，以恢復體能。繼而率領諸小虎，食盡三太子的屍身，然後全家離去。薩埵之兄久候其弟不至，回山尋找，發現薩埵之衣與骨。急返王宮，傳報噩訊。國王

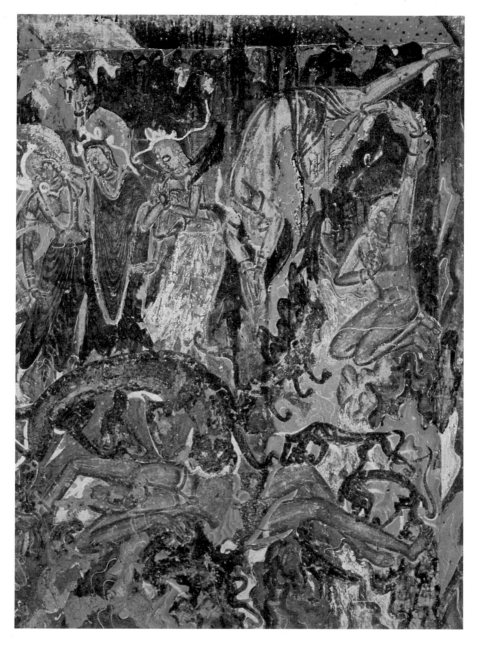

■圖三：《捨身餵虎圖》，北魏時代的《本生故事》（部份）
（原在敦煌第二四八窟之南壁）

與后趕至山谷，目睹愛子遺骨，昏倒在地。嗣後國王乃在薩埵捨身之地，建造佛塔，超渡其魂，早日升天。本生故事之結語說：：誰是薩埵？他就是釋迦牟尼未降生前的前身。

根據此經與其壁畫，在北魏時代，佛教所強調的教義是佛之慈悲與對萬物之博愛。這種入世的思想，與在中韓邊境所見的道教壁畫的出世思想，是絕不相同的。在畫面中，薩埵由山上躍下（見圖一、三的右上角）、母后昏倒（見圖一、三的右下角）、諸虎食人（見圖一、三的左下角）、父王淒然坐地、（見圖一、三的左上角）與會飛的天使圍繞佛塔（亦見圖一、三的左上角），表示了五個不同的場面。把在不同的時間之內所發生的不同的情況，表現在同一個畫面裏，是第五世紀的佛教壁畫的特徵。同時，把這五個場合，用從畫面的右上角、而右下角、而左下角、而上角的五個場面，按照這個隱蔽的U形來發展，使畫面的五個場面，也是第五世紀的佛教壁畫的特徵。不過這種特徵，從文化史的立場上看，與中國自己的繪畫傳統，並無關係，這是應該加以指出的。

第五世紀的佛教連環壁畫

一千五百年前的連環圖

香港街頭的書報攤，經常出售「公仔書」。這些連環圖畫的特徵是用許多不同的畫面來表示一個完整的故事。看「公仔書」，等於是在看一場電影或一齣戲。其實用不同的畫面來表示一個完整的故事的表現手法，遠在一千五百年前，已經存在於中國。祇是不注意中國藝術的人，不知道有這回事而已。

印度的佛經之一類，是 Jataka，這個梵文名詞，在中國的音譯是闍陀伽，意譯是本生經。所謂「本生」，就是記述釋迦牟尼之前身事蹟，也卽是專門介紹釋迦牟尼未誕生之前的生活情形的著作。在這些本生經之中，有一部《鹿王本生經》。這部經書雖是由印度僧人用印度的古文（梵文，Sanscrit）寫的，不過早在三國時代的吳的時代，已由一個從中亞細亞來的，叫做塞支謙的和尚，把它從梵文譯為中文。以後，在晉代末年的愍帝建興時代（三一三——三一六）又由另一個由中亞細亞來的，叫做竺法護的和尚，第

二次把它譯為中文。到第五世紀，此經旣然已有兩種中文譯本，當時中國的佛教徒，對於這部經書的內容，是不會生疏的。南北朝時代的北朝畫家，就曾根據這部梵經的中文譯本，而畫過「公仔書」式的連環畫。現在先把《鹿王本生經》的中容，簡單的介紹一下，然後再看看第五世紀的內國畫家，怎麼用連續的畫面來表現這部佛經的內容。

九色鹿的故事

從前在恒河的河邊，有一個國家。有一隻全身長滿九種不同顏色的毛的鹿，住在恒河河邊一個很幽僻的地方。牠的好朋友是一隻烏鴉。有一天，九色鹿在河岸上發現有一個遇溺的人，隨着河裏的波浪，急流而下。九色鹿跳入河中，歷盡艱辛，終於把被淹的人救回岸上來。

這個人經過休息，說出他的名字是調達。他一面向九色鹿叩頭，感謝牠的救命之恩，一面表示他願意從此作為鹿的奴隸，「使你不乏水草，讓我還要為你尋求珠寶，讓

你比別人更漂亮。」九色鹿回答他：「我既不需要奴隸，也不需要珠寶。你的家人恐怕現在還在尋找你，你還是快點回家去吧。不過我希望你不要向任何人提起你曾經在這兒見到我。」調達在離開之前，跪在九色鹿的面前發誓：「我一定不說出你的藏身之所。假使我違背誓言，我就全身長滿疗瘡，嘴裏也會發出惡臭。」

有一晚，這個國家的王妃做了一個夢，她在夢中看到一隻毛有九色的鹿。夢醒之後，王妃想以九色的鹿毛來做她座位的皮墊，就通過國王而下令到全國各地去捕捉九色鹿。「誰捉到它，就賞他一金碗的白銀與一銀碗的黃金。」調達聽到這個消息，忘記了他的誓言，就向國王告密。國王與他的士兵，在調達的導引之下，很快的找到九色鹿的匿身之處。可是這時候，九色鹿還躺在草原上睡覺。

烏鴉發現了國王與軍士，連忙把鹿叫醒。這時軍士已經把鹿包圍起來，準備用刀殺鹿了。九色鹿連忙跳到國王面前，並且說：「你要殺我，我決逃不了。可是一個賢明的國君，會濫殺無辜嗎？」經過一番問答，大家才知道這隻鹿的調達，是一個忘恩負義的人。於是國王下令不准任何人去殺害九色鹿。就在這隻鹿恢復自由的同時，調達的身上忽然長滿流着膿水的瘡，而他的嘴裏也開始散佈令人討厭的臭氣。不但如

此，從這時起，再沒有任何人理他。至於那貪

■圖一：《鹿王本生故事》之一
（調達遇救與調達發誓）
（原畫在敦煌第二五七窟）

■圖二：《鹿王本生故事》之二（國王聽稟）

（原畫在敦煌第二五七窟）

壁畫怎樣表現故事

這幅壁畫的第一段的左下角，有一隻鹿，身負一人，涉水而過（見圖一）。鹿身上的斑點，代表牠的九種毛色。手抱鹿頸的人，就是調達。藍色的水，代表波浪洶湧的恒河。河的右岸上，九色鹿站在中間，調達跪在鹿的面前，彷彿正在發誓。在這一段的右上角，鹿頭放在鹿脚旁邊，表示牠已蜷身而眠。在壁畫的第二段有兩個人騎着馬，面對着鹿（見圖二）。騎着黑馬的人，戴着皇冠。這個人當然是國王。他後面的那個人，應該是帶路的調達。這一段表示國王在調達的導引之下，找到了九色鹿。

第三段有三個人；兩個人坐在屋頂下，一人跪在屋側的一幢長形建築之前（見圖三）。到南北朝時代為止，中國的皇宮常在宮門兩側築有兩幢長形建築。這些建築是稱為闕的。後來常有人

心的王妃，因為見到已經到手的九色鹿又跑不見了，竟至氣憤而死。《鹿王本生經》最後一句說：「你知道這個捨身救人的九色鹿是什麼人嗎？牠就是釋迦牟尼佛的前身。」

目前保存在甘肅省敦煌千佛洞第二五七號石窟裏的壁畫，就是以《九色鹿本生經》為思想依據而畫成的，中國最早的佛教連環畫。這幅畫完成於北魏時代，也卽西元第五世紀的中期。

■圖三： 《鹿王本生故事》之三（調達告密）
（原畫在敦煌第二五七窟）

以闕直接代表皇宮，或間接代表天子（岳飛在其《滿江紅》裏說：「待從頭收拾舊山河，朝天闕。」這個闕，就代表天子）。大概敦煌的畫家認為宮殿不容易畫，所以把宮殿畫成有屋頂的平房。可是平房一側既然有闕，這間平房就可以代表宮殿了。那麼坐在宮殿裏的一男一女，應該是國王與王妃了。而跪在闕旁的人，也可斷定為調達了。

第四段（見圖四），一人騎馬，一人全身附有白斑。馬上的人，是國王，有白斑的人，是調達。這一段表示調達忽然全身長滿膿瘡，他指手劃腳的，好像悔不當初，非常痛苦。

從這四段壁畫中，可以看出在第五世紀完成的連環畫，有幾種特徵：甲，在內容上，它是佛教的宣傳畫。乙，在畫面上，它突出主題，忽略次要（烏鴉、軍士都省略了）。丙，在構圖上，畫面上的故事的順序並不完全按照經文的發展，譬如根據經文，調達告密在前，長瘡在後。但在壁畫裏，調達長瘡那一段夾雜在告密與放鹿等兩段的中間，是不合理的。這麼說，在第五世紀的北魏時代，敦煌的佛教畫家對於一個長篇故事的多元場面的表現，似乎在處理手法上，並不統一。譬如在本書的前一篇，《捨身餵虎》的多元場面，是按照時間的前後來表現的。但在《鹿王本生故事》之中，多元場面似乎並不採用這個原

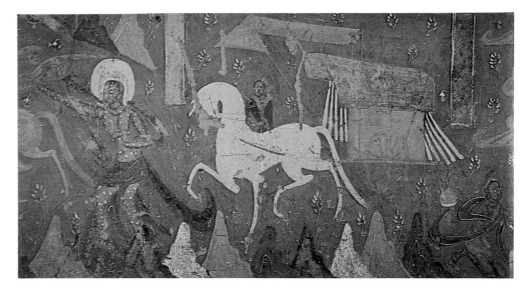

■圖四：《鹿王本生故事》之四（調達長瘡）
（原畫在敦煌第二五七窟）

則。也許在當時，印度的本生故事剛剛傳入中國，敦煌的佛教畫家還沒有建立統一的處理方法，所以不同的畫家，使用不同的畫法。儘管如此，從藝術史的立場來看，用連環畫來表示同一人物的多次出現的多元場面，或者同一故事的不同情節的多元場面，是五世紀的中國繪畫的一項重要特徵，是無可置疑的。

神仙——第五世紀的道教壁畫

死後還要活

到紀元前十一世紀為止，在商、周兩代，中國人對於生與死的觀念，與後代人對生與死的觀念，有很大的差別。在當時，認為人死之後，會變成鬼。鬼會在另一個世界裏繼續生存。活着的人，不但要經過死的階段，去變成繼續活下去的鬼，就連生前的身份，從人變成鬼之後，也照樣維持；是君的還是君，是臣的還是臣，是奴隸的也還照樣是奴隸。其次，人的統治者是天子，鬼的統治者却是上帝。人活在天與地之間，鬼却活在天上。在商、周時代的中國人的思維之中，既沒有陰世，也沒有長生不死的神仙。

方士鼓吹的神仙觀

到西元前第四世紀，也卽是戰國時代的後半期，神仙的觀念，才在東海的海邊，由一批方士們提倡起來。所謂方士，是一種身份比較特殊的人，他們或者藏有許多藥方，或者懂得種種神奇的方術。邢寺，象末毋忌、王白喬、羨門子寫等

幾個方士，都曾在位於東海海邊的燕國，修煉仙道。據說這幾個人都能把自己的靈魂，從體內排擠出去，而在空中自由的遨遊。燕國的國王昭王（西元前三一一年——二八一年）、和齊國的國王威王（西元前三七八年——三三二年）、宣王（西元前三三二年——三一四年），對這批修煉仙道的方士，都非常相信。他們聽說：「渤海裏有三座神山——一座叫蓬萊、一座叫方丈、一座叫瀛洲。山上不但有許多仙人，而且還藏有一種靈藥，吃了以後，可以長生不死。」既高興，又嚮往。所以屢次派人乘船入海，去探訪這三座神山的下落。不要說燕國與齊國的國王的使者沒找到神山，就到西元前三世紀，秦始皇派徐福入海去作巡訪的時候，這三座神山的下落究竟何在，還是沒有答案的。

莊子的神仙觀念

除了燕國的方士的推動，早期的神仙觀念的形成，與莊子所說的「真人」，似乎也頗有關係。

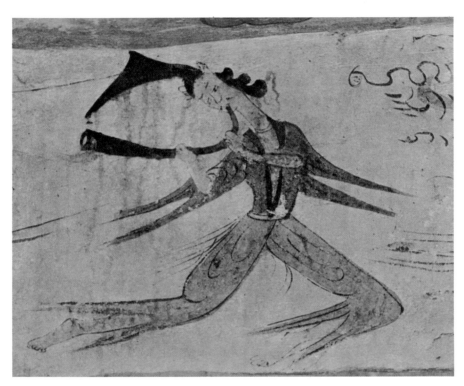

■圖一： 北朝的道教壁畫（畫題可能是用脚後跟
　　　　呼吸的仙人）

嚨呼吸，可是眞人却是用脚的後跟來呼吸的。完成於中國與北韓邊界的一幅壁畫，描繪了一個一面吹着角、一面在天空飛行的仙人（見圖一）。

仙人是赤足的。何以要赤足呢？那不正是莊子所說的，仙人以脚後跟來呼吸的表現嗎？眞人的呼吸旣與常人不同，所以具有種種爲常人所不能爲

的本領，譬如眞人不但入水不濕、就是入火也不感到熱。當然，他們的身體也不會被火燒焦。有一位名叫列禦寇的，不但可以騰空而起，而且更能御風而行。還有，住在藐姑射上的神人，皮膚潔白得好像冰雪一樣，神情也柔和得好像未婚的少女一樣。這些神人的飲食與普通人很不相同，他們吸的是風，飲的是露水。他們如果要出去，不是乘了雲氣，就是駕着飛龍。莊子所說的眞人，與後來所想像的仙人是非常類似的。莊子的卒年雖然迄今仍未考定，不過他的生年是西元前三六九年。如果他的卒年是在四十歲以後，在可能在西元前三二九年前後，正好是莊子的中年。

從時間上看，莊子的中年，應該正與齊威王、齊宣王、以及燕昭王聽從方士的話，而積極派人入海搜求海上三神山的那段時期，大致是同時的。

根據這些資料，可知仙人的觀念的形成，是在西元前第四世紀的前期。而最先產生這種觀念的地點，是在燕國，也就是現在的河北省。這種觀念後來又由燕國傳到齊國，也就是現在的山東省。從地理上看，河北與山東都在東海的海濱，是由於大海汪洋，容易引人遐思，產生浪漫的思想。

跨鶴而飛的丁令威

從西元四世紀的下半期開始，山東的居民，

■圖二（甲）：漢代的青銅羽人之側面

渡過渤海，以移民的方式而大量湧入遼東半島。他們最初定居於遼寧省的南部。不過到五世紀，遼東半島南部的居民已向北拓展，逐漸達到遼寧省的北部。從山東移民而來的居民，本來大都是道教徒，等到這批移民的後裔向北推展，到達遼寧省的北部，道教的神仙觀念，也就由濱海區域傳入中國東北部的內陸。

一九七五年，考古學家在河南發現了一座漢墓。從墓中出土的許多文物之一，是一件用青銅製成的跪坐人像（見圖二甲、乙）。在這件銅像的身上，不但長着一對翅膀，在他的腿上也長滿了羽毛。這種人，大概就是漢代詩歌中所描寫的

「羽人」吧。羽人既有一對翅膀，當然和鳥一樣，是能夠在空中自由飛翔的，是他的赤足。除了翅膀和羽毛，羽人最值得注意的，是他的赤足。前面說過，赤足的觀念可能得自「莊子」。可是莊子並沒說赤足的神仙是長着翅膀和羽毛的。這麼說，由漢代雕刻家用靑銅表現的羽人，似乎有兩個來源，根據「莊子」，雕刻家爲羽人表現了赤足，根據他們自己的新觀念，雕刻家爲羽人表現了翅膀和羽毛。

如對中國中古時期的文學發展史加以觀察，可以看出從第四世紀開始，南北朝時代的詩人們非常醉心於「遊仙」和「神仙」詩。詩的長短與好壞都可不論，凡詩題標明爲「遊仙」或「神仙」的詩，內容一律是對於神仙的自由世界的嚮往。

最早寫出「遊仙詩」的似乎是晉代的張華（二三

■圖二（乙）：漢代的靑銅羽人之背面

二——三〇〇）。以後，在南朝，成公綏、何劭、張協、郭璞、庾闡、湛方生、戴田高，無不都寫過這類詩。在北方，顏之推和庾信也都寫過同類的詩。「遊仙詩」的盛行，反映在戰亂動盪的社會中，一般人對於自由與和平的嚮往。所以在文學上產生浪漫思想的「遊仙詩」。除了「遊仙詩」外，在南北朝時代，一般人對於神仙的喜愛，也可從《跨鶴圖》，看到不同的表現。在第五世紀，現在的北韓，當時稱爲高勾麗，是一個獨立的國家。高勾麗的邊境是現在的吉林省，也就是遼寧的鄰省。而輯安是處於吉林與高勾麗的邊界上的小城。這幅《跨鶴圖》就是在輯安的古墓中所發現的，第五世紀的道教壁畫（見圖三）。

根據《搜神後記》，有一個叫做丁令威的遼

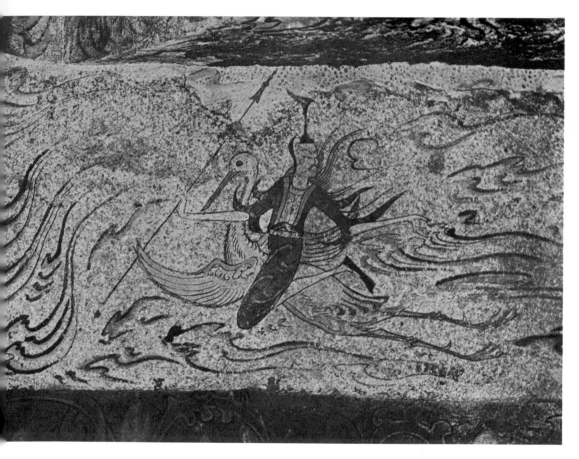

■圖三： 北朝的道教壁畫（畫題可能是跨鶴而飛
　　　　的丁令威）

東人，一直在別處學道。有一天，他變成一隻鶴，飛回遼東。在沒到家之前，他先在城門前的大石柱上歇一會。突然有個年輕人用弓箭來射他。箭雖沒射中他，丁令威却從此不再囘家了。根據這部書，在遼東旣有丁令威化身爲鶴的傳說，而壁畫的所在地也正在遼東，《跨鶴圖》裏的那位跨鶴人，或許就是丁令威吧。如果不把丁令威表出於鶴背，而只畫一隻鶴，似乎不容易表達丁令威因爲學道而能自由變化的道家思想。另一方面，如在畫面上表出一隻短箭，箭形也易與表示雲氣的線條混亂。但把短箭改爲長槍，而且由丁令威執槍在手，他受擊而飛走的情節，就表現得很生動了。根據輯安壁畫，可以看出到第五世紀爲止，當時的遼東半島，在思想上也還是道家的。由西域傳來的佛教，在這時，似乎還沒進入遼東呢。

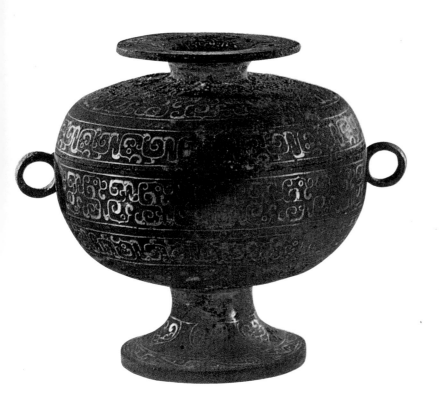

戰
國
的
豆
與
漢
代
的
爐

■圖一： 戰國時代錯金銅豆

中國在黃河流域的史前文化，以分佈在黃河中游與上游的仰韶文化，與分佈在黃河下流的龍山文化為最早。仰韶文化的特徵是使用在器物表面塗着顏色的彩陶，使用地區以河南、甘肅、青海等地區為主。龍山文化的特徵是使用器物表面十分光滑的黑土陶器，使用地區以山東為中心。

在西元前一千六百年左右，山東的史前民族常常用黑陶製造一種形狀很像是高裝而長柄之酒杯的器物。這種器物，在考古學上是稱為豆的。龍山文化後來逐漸由山東向西擴展，到達河南。而商代的國土大致就是河南。商代的文化既然受到龍山文化的影響，所以在商代，儘管用黑土製成的陶器，並不多見，可是以陶製豆的風氣，仍然盛行。不過除了陶土，商人偶然也用木頭、石頭、骨頭、甚至象牙來製造豆。不過在形態上，商代的豆，已經漸漸擺脫高裝長柄酒杯的外型。像碗上，商代的豆很像一隻下面附有把手的碗。像碗下既有粗重的把手，是不宜於時常移動位置的。這種豆，顯然是為了盛裝祭品而特別製造的。

豆的演變

到了西周末年（西元前十世紀），周人不但開始以青銅（銅、鉛、與錫的合金）鑄豆，同時又對豆的外型有所改變。周代的豆的形態，很像

一個盤子；不過盤心的邊緣向上捲起，與盤心形成九十度的垂直線。盤心的下面也附把手。把手的長度雖無定制，大致是實心的。

到了戰國時代（西元前五至三世紀），西周的盤式豆，又被另一種新的外型所取代。以戰國的錯金銅豆為例（見圖一），盤的部分因為體積的擴張，已經形成一種極具柔和之美的半球體。用現代的日常用品來作譬喻，這樣的造型與一隻盛裝白蘭地的酒杯之外形是相當接近的。豆身的兩側，各有一隻小環（術語是耳）。環是為了便於豆的移動而設計的。除此以外，豆身的上面，又增加了一個蓋子。蓋子的中央，是由一段短而實心的銅柄，而與柄端之圓片相連的。在造型上，豆身是一個半球體，而豆蓋也接近一個半球體。把豆蓋安放在豆身上，就可由兩個半球體形成一個球形。這樣上下極端對稱的造型，在商與周的青銅器裏，是向所未有的。這種以分體組合全體的設計手法是新穎的，而由球形體所帶來的圓潤的曲線、與流暢的輪廓，也是美的。

戰國時代的青銅器，雖然在風格上，缺乏為商代的銅器所獨具的肅穆與莊嚴之感，以及為周代的銅器所獨具的敦厚與磊落之趣，可是由圖一那件錯金銅豆所表出的，風格上的圓潤與流暢，卻正是戰國時代的青銅器的特色。在表出裝飾圖案的手法上，把硬度大的金或銀，打成細絲，編

■圖二：西漢時代錯金博山銅爐

■圖三：西漢時代騎獸人物博山銅爐

成花紋、再縋入硬度小的青銅器的表面，也是別出心裁的一種方法。這種把硬絲縋入軟體的裝飾手法，在考古學上，稱爲錯金。錯金圖案雕在戰國時代開始使用，對漢代的銅器而言，似有深遠的影響。譬如那件在西漢時代製成的博山爐（見圖二），不就使用了錯金的裝飾花紋了嗎？

在功用上，豆是在祭禮中盛裝各種菹與醢的器物。所謂「菹」（音魚），就是一種用鹽漬

的青菜（或許與粵語中稱爲雪菜的雪裏紅有點相似），而「醢」（音海），就是肉醬。如果把豆蓋翻過來，放在祭臺上，豆身與豆蓋正可各盛一種菹與一種醢。

爐的形成

在一九六八年，從河北滿城之古墓中出土的博山爐（見圖三），是西漢時代的文物。中國的

青銅器的發展，不但在西漢時代（西元前二世紀到西元一世紀），已近尾聲，而且在西漢的銅器之中，也沒有豆。所以豆的歷史，從新石器時代算起，雖然超過兩千年，但在銅器之中，豆的歷史，大致只有七百年左右。豆雖在西漢已經消失，可是戰國時代的豆的造型，在西漢的銅器之中，似乎並未完全斷絕。譬如說，見於圖二的錯文博山爐、滿城出土的博山爐（見圖三），與另一件西漢博山爐的爐身（見圖四），既然都鑄為半球體，與銅豆之豆身的器形，顯然是一脈相傳的。如果必須分辨戰國的與西漢的半球體的差

別，不過是前者的器身扁平，兩肩有耳，後者的器身豐滿，兩肩無耳而已。

可是由銅豆演變到銅爐，在形態上最顯著的差異卻是：甲，把爐身下面的把手的單調的形態，儘量的加以改變；像在圖三、圖四，實心的把手已為騎獸人物和鳳、龜所取代，而在圖二，不但把實心的把手改為空心的，更在空心的把手的表面刻以花紋。乙，因為在爐身之下附加圓盤，騎獸的人與鳳和龜的位置，正好固定在圓盤的圓心上。丙，不但把爐蓋改為一座小山，還在山上刻以野獸與人形。

■圖四：西漢時代的青銅博山爐

改蓋爲山與附加圓盤的意義何在？大致說，這兩種設計可能與道教的思想不無關係。遠在戰國時代，中國東部的濱海區已經產生過神仙的觀念。到了秦代，更認爲東海之中有三座仙山，山上住着神仙。所以秦始皇曾經派遣徐福帶領三百童男童女入海尋山。這一批人雖然一去不返，神仙的觀念在中國東部並未中斷。博山爐下面的圓盤，如果加滿了水，是可以代表東海的。爐蓋上的小山，不正是海外仙山的象徵嗎？海外仙山是長年雲霧瀰漫的。爲了表示這一點，漢代的人把燃着的香料放進爐裏（漢代的香，是一塊一塊的），形狀與一塊西點相近。現在的香，長長的一條，是晚出的形式），等香烟由爐蓋上的峰與峰之間的空際裏，或人與獸之間的空際裏飄散出來，也就有幾分雲霧瀰漫仙山的意思了。

中國的青銅器，是由什麼人設計的，歷史上一向沒有紀錄。但是博山爐的設計人，却可據《西京雜記》，而知是住在長安（今陝西西安）的丁緩，（關於《西京雜記》的作者，有的說是漢代的劉向、有的說是六朝的吳均、有的說是晉代的葛洪，向無定論。所以很難說有關博山爐的首次紀錄，見於何時）。不過見於圖二與圖三的那兩件博山爐，旣然出土於中山王劉勝與其妻竇綰的陵墓，而劉勝又死於漢武帝元鼎四年（西元前一一三年），可見丁緩的活動時代必在元鼎四

年之前。這已是題外的話了。

■圖四：戰國時代的橋紐銀印

■圖五（甲）：漢「廣陵王璽」金印之全形

的使用仍比石印普遍。但到明清時代，銅印似乎只限於官印。文士與畫家所用的印章，可說已經完全改用石印和其他質料了。

在構造上，銅印分為有紐與無紐等兩大類。所謂紐，就是突起於印之頂端，便於用手拿印的那一部份。見於圖三的子母印，就是無紐印。戰國時代的印紐，似乎全是半圓的弧形。譬如見於圖二甲與圖四的，各為一方銅質的方印與圓印。鑄造這兩方銅印最上端的弧形，術語稱為「紐」。

這兩方印雖在構造上分成三層，不過當時的銅印，並非完全如此。譬如有些戰國的銅印，就只鑄成薄薄的一層。而有些漢代的銅印，也只有一層。可見除了子母印是漢代的新發明，漢印的構造，大致按照戰國時代的舊傳統。

藝術上的運用

在另一方面，如與戰國銅印的印紐相較，漢印印紐的題材，是非常豐富的。譬如印文是「軍

■圖六（甲）：漢代「旃郎厨丞」銅印之全形

■圖五（乙）：漢「廣陵王璽」
　　　　金印之印文

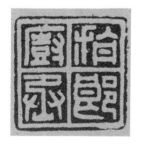

■圖六（乙）：漢代「旃郎厨丞」
　　　　　銅印之印文

司馬之印」的銅印（見圖一）、和金質的廣陵王
璽（見圖五、甲）的印紐都是龜形，此外，印紐
還有蛇形（見圖六、甲）、馬形（見圖七）。印紐
旣因鑄成各種動物的形狀，而富於雕刻的價值，
印章的藝術趣味，就更濃厚了。

　從印文的刻法來觀察，遠在戰國時代，鑄印
人已經知道如何使用「陽文」與「陰文」。所謂
陽文，是使印章上的文字的筆劃凸起，而陰文，
是使印章上的文字的筆劃凹陷。如果印章蘸了印
泥，鈐蓋在紙上，陽文的印文是紅色的，陰文的
印文是白色的。用實例來說，「孫成」印的印
文，是陽文（見圖二、乙），「軍司馬之印」

■圖七： 漢代「親趙侯印」銅印之全形

魚鳥蟲形文字

現在就把漢代印章之中其有鳥形、魚形與蟲形的文字，各舉二例，以說明鳥蟲書在漢代的流行。鳥形文字印之第一例的印文是「日利」（見圖八）。利字的結構，雖然不難辨認，可是日字的變化就相當大。日字的一般寫法，是在一個縱立的長方形裏，附加一筆短短的橫劃。在圖八，日字的長方形的外框雖然存在，框內的短橫劃，却不但改用長的直劃，而且更用一個幾乎完全是正面的鳥形來代替這筆直劃。漢代文字對於鳥形的充分利用，在「日利」印之中，得到最好的說明。鳥形文字印之第二例的印文是「武意」（見圖九）。武字是分成上下兩半的。每一半都包括一隻仰望的鳥。

（見圖一）與「廣陵王璽」（見圖五、乙）的印文，是陰文。

從文字的風格來觀察，戰國與漢代的銅印文字，大致分為兩大類型。第一類型，是一般性的篆書，也就是用來刻成「孫成」與「軍司馬之印」的那種書體。在風格上，這種書體的直劃與橫劃，多於彎曲的筆劃。不但如此，每一筆劃都剛強有力。這種書法，是篆書的正體。第二類型，則或以鳥形、蟲形、與魚形，代替橫劃與直劃，或者在橫劃與直劃鄰近的空間，附加鳥形、蟲形、與魚形。代替與附加的結果，使得文字的原有構造，非常不易辨認。這種在書法史上稱為「鳥蟲書」的書法，是篆書的變體。

■圖八： 日利（漢印鳥蟲書）

■圖一一：郭意（漢印篆書）

■圖九：武意（漢印鳥蟲書）

■圖一〇：夷吾（漢印鳥蟲書）

魚形文字印之第一例的印文是「夷吾」（見圖一〇）。吾字是由五字與口字共同組成的。據

一般的寫法，五字的第一筆與最後一筆應該都是平的橫劃。但在此印之中，五字的這兩筆已完全由平置的兩條魚形所取代。魚形文字印的第二例，也見於「武意」印。（見圖九）。印文的「意」字的第一筆，據慣例，應該是一點。但在篆書中，這一點，却經常改爲橫劃，譬如在印文是「郭意」的漢印裏，意字的這一點，就是橫劃（見圖一一），然而在圖九，意字的第一筆，不但由點改爲橫劃，橫劃還是由魚形來代替的。這條魚不但有眼、有鱗、也有鰭和尾。刻印者簡直是把代表這一點的這條魚，當作一幅畫一樣的，加以細心的刻劃。

至於蟲形印之第一例的印文是「王莫書」

■圖一三：王武（漢印鳥蟲書）

（見圖一二）。王字的最後一筆橫劃，不但儘量向下延長，而且這條延長線還是由許多連續的S形來完成的。在形象上，這些S形，無論是用來表示直線或是延長線的S形，無不都是小蟲的形狀。蟲不但有彎曲捲扭的身體，還有比較顯著的蟲頭。蟲形文字印之第二例的印文是王武（見圖一三）。武字的上半部雖然又使用了魚形，其下半部與王字的最後橫劃之延長線，却都是蟲形。

根據上舉各例，漢代的一般篆文與成為篆文之變體的鳥蟲書，在風格上有什麼不同，應該可以分辨了。

■圖一二：王莫書（漢印鳥蟲書）

戰國與漢代的玉璧

戰國時代末年，趙、齊、秦、楚等四國，都是當時的大國。在疆域上，趙國位於現在的河北省之南部、齊國在今山東省、秦國在今陝西省、楚國在今湖南、湖北、河南、與安徽等四省。趙惠文王十六年（西元前二八三年），趙國出兵攻齊，不但獲勝，還佔領了齊國之領土的一部分。

趙國攻齊以前，楚國的玉匠卞和，刻成了一塊璧。當時各國都把此璧稱爲和氏璧。大概在趙國戰勝齊國之後，趙王得到了和氏璧。秦國的昭王聽到這個消息，給趙國的惠文王寫了一封信，信中表示他願意用秦國的十五個城市來交換這件和氏玉璧。趙王就派藺相如帶着和氏璧到秦國去辦理交換的事。

秦昭王見到這件玉璧，不但高興得很，而且還從殿後叫出一批美人來，與他一同欣賞。至於用城來換璧的事，他連提也不提。藺相如是一個很有急智的人。他一看情勢不妙，於是對秦王說：「這塊璧是有缺陷的。不過這種缺陷只有我才能看得見。請你把玉璧交給我，我把缺陷指給你看。」藺相如拿到和氏璧以後，一面把身體靠

在殿柱上，一面對秦王說：「我知道你並沒有用城市來換玉璧的誠意。要是你叫人來捉我，我先把玉璧在柱上撞碎，然後我再撞柱自殺。」秦王爲了保全和氏璧的完整，趕快向藺相如在地圖上指劃，有那十五個城市是要割讓給趙國的。

藺相如看出秦昭王雖在地圖上指指點點，其實這些動作都是假的。於是他又對秦王說：「趙王在派我把璧送到貴國來之前，爲了表示對你的敬意，戒葷五日，戒葷五日。你眞想要得到這塊璧，也應該齋期過後，你再在殿上大宴賓客。到那時候，我才能把和氏璧奉獻給你。」秦昭王既不知道藺相如這麼說是他想出來的脫身之計，同時又看出藺相如是不能以武力屈服的人，就答應了他提出的條件。藺相如回到賓館，趕快叫他的隨從換上破衣服，再把和氏璧隱藏在破衣服裏，然後從小路偷離秦國。等到秦王戒葷期滿，和氏璧早已送回趙國了。秦昭王覺得他雖可用受騙的理由把藺相如殺掉，不過和氏璧終是無法到手的。與其殺掉藺相如而得罪趙王，還不如維持秦趙兩國的邦交。於是他按照外

交禮節，正式接見藺相如。接見完畢，藺相如安然囬到趙國。「價值連城」與「完璧歸趙」這兩句成語，就是根據由司馬遷寫在《史記》裏的這段史事而產生的。

中國的青銅器時代，可能是從西元前十八世紀的夏代開始的。到戰國時代的末期（趙攻齊的時候），已經接近銅器時代的尾聲。銅器時代的文化雖比石器時代的文化進步，不過銅器時代的許多器物却常是石器時代的器物的演變。譬如本書在第十七篇所介紹的銅斧，就由石斧演變而來。玉璧的來源，也正如此。

在新石器時代，曾有一種圓形而有孔的石斧（見圖一）。在使用上，有肩石斧與長方形有孔石斧的劈斫力，都大於圓斧。所以到銅器時代，儘管圓斧的形態依然存在，這種器物已經不再當作斧來使用。在名稱上，這種平而有孔的圓玉，已經改稱爲璧。在質料上，璧由普通的石塊改用

■圖一：新石器時代之有孔石斧

名貴的玉石來製作。而在功用上，璧更成爲天子與諸侯祭天時的專用器物。趙王與秦王想要得到和氏璧，大概正由於用著名的刻玉師傅所製的璧

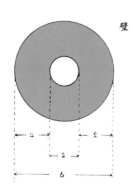

■圖二：璧、環、瑗形制比例圖

璧

環

瑗

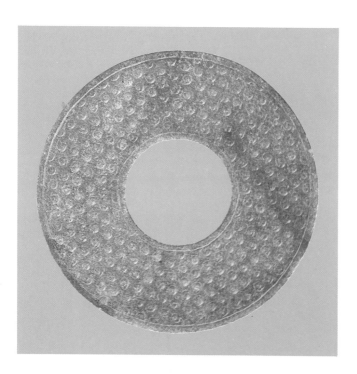

■圖三：周代雲紋璧

來祭天，可以在羣臣之前，大事炫耀。

從構造上，把一塊玉製成中央有孔的圓形玉板，共有三種不同的形態。根據《十三經》裏的《爾雅》，圓玉中央的孔稱爲「好」，而圓玉的本身則稱爲「肉」。如果好與肉的直徑相等，這樣的有孔圓玉，稱爲「環」、如果好的直徑大於肉的直徑，這第二種有孔圓玉，稱爲「瑗」、如果肉的直徑大於好的直徑，這第三種有孔圓玉，

才稱爲「璧」（見圖二）。這三種有孔圓玉的名稱，旣在字音上，淸脆動聽，而且圓玉又能代表隨和與溫柔的性格，所以在過去，環、瑗、璧三字，常被借用爲人的名字。譬如在唐代，玄宗的寵妃楊貴妃的本名，就是楊玉環。在明代，文徵明是著名的書畫家，他的本名是文璧。到淸末民初，在廣州佛山以燒製石灣窰陶器而聞名的陶工，是文如璧。

由裝飾的立場來說，一般的璧可以分成素璧與穀璧兩大類。所謂素璧，是肉上毫無花紋的樸素的璧。至於穀璧，通常在玉的表面，刻有簡單而凸起的幾何紋（見圖三）。這種花紋雕與銅器上的雲紋，屬於同一類型，過去的收藏家，往往把這種花紋稱為「穀紋」或「蒲紋」。其實用穀與蒲來解釋雲紋，是不足信的。在時代上，素璧與穀璧的製作，從商周到戰國，歷時超過千年。

戰國末期，璧的製作，在穀璧的原有基礎

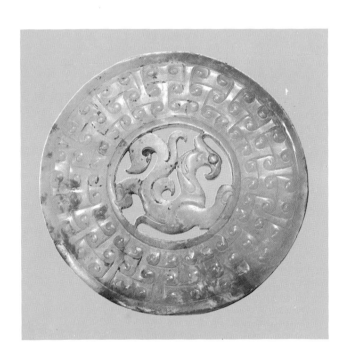

■圖四：戰國末期附鳥雲紋璧

上，發生了許多變化。在花紋上，璧的第一種變化，是這塊璧肉上的雲紋，先由形狀像是電話耳機的兩個圖案，形成一組左右對稱的花紋。然後每一組這樣的花紋又與另一個單獨的雲紋，互相連接（見圖四）。這樣的圖案組織，不見於商與周的穀璧。除此以外，此璧在裝飾上的更重要的變化，是在璧的「好」裏，增加了一個雕空的生物。它嘴帶彎鉤、頭上有冠、身上有翅，看來很像是一隻鸚鵡。

■圖五：西漢初期附鳥雲紋璧

把飛鳥與玉璧結合的作法，雖然肇始於戰國末期，或西元前三世紀的後半期，可是到西漢初年，或西元前一世紀初年，這樣的裝飾手法，不但沒有停止，似乎比在戰國末年，更受歡迎。有一件漢代的大璧，在一九八三年六月，發現於廣州越秀公園附近象崗山的古墓（見圖五）。根據考古家的研究，此墓的墓主是趙眜，他就是在粵自稱南越王的趙陀的孫子。此璧通高十四厘米，在佈局上，中央是一個矩形的透空框。框的下面是一隻小龍，框的左右兩側，各與玉璧和玉

矛相連。在趙眜的墓葬裏發現了一件刻有「文帝九年樂府工造」之銘文的銅鏡。所謂文帝，就是趙眜，而文帝九年，在年代上，相當於漢惠帝三年，或西元前一九二年。此璧既與銅鏡一同葬於趙眜墓內，故其製作年代，不能遲於西元前一九二年。根據這一年代，就璧的製作而言，玉璧的飛禽，不但已在西漢初年由璧的中央圓孔裏移了出來，改立在璧的頂端，而且與戰國末年的玉璧互相比較，這隻鳥的姿勢與神情，也都更加活潑與生動。

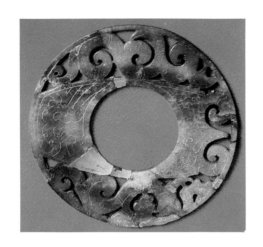

■圖六：西漢中期附鳥雲紋璧

近年考古家又在北平市的西南郊外，發現過一座西漢時代中期的墓葬。據調查，此墓大約建於西元前八十至四十五年。墓主可能是漢武帝的兒子或孫子。從此墓中所發現的玉璧（見圖六），既然沒有附帶的鳥，應該是另一個新的類型。在裝飾方面，整個璧的肉身，雖然完全不用雲紋，却改刻成透空的、抽象的鳥紋。從工藝製作的立場上看，戰國與西漢的玉璧，比商與周的素璧和穀璧，有意義多了。

漢代的壺與南北朝的尊

■圖一： 漢代的鎏金乳釘銅壺

在目前的生活之中，如果說到壺，首先聯想到的是茶壺，其次是酒壺。不論是茶壺還是酒壺，這種器物是由橢圓形的壺身、向前伸的壺嘴——與弧形的壺柄所共同構成的。可是如對中國日用器物的形態演變史略加檢查，可發現這樣的壺的歷史並不很長。

古代的壺，至少直到漢代末年，也就是到西元三世紀初期為止，雖然在功用上，也是盛酒的器物（飲茶的風尚，大致說，要到北宋中葉，也即十一世紀，才漸普及），在形態上，那時的壺是既無柄也無嘴的。根據本篇的附圖，可以看出來漢代的酒壺的外形，其主要變化似乎只限於壺頸；因為壺頸是既可較直（見圖一）又可較彎曲的（見圖二）。至於漢壺的壺身，通常都是橢圓形，而壺底也都附有一個圓圈（術語上，這個圈稱為「圈足」）。壺的豎

■圖二：漢代的彩畫陶壺

立，正是由於圈足的存在。總之，漢代的無柄而圈足的壺，與現代的有柄而無足的壺，在造型上，是大異其趣的。

由於近年的考古發掘，在河北滿城、湖南長沙、與廣東廣州的漢墓裏，都發現過無柄而有足的酒壺。在質料上，這些酒壺大半都以陶泥製成（雖然在滿城，有些壺是青銅的，而在長沙，又有一些壺是用漆作的）。黃河的南部卻是黃河的沖積平原，所以河北該是廣義的黃河流域的一部份。至於湖南與廣東，

黃河並不流經河北，但

既然各由長江與珠江流過省境，當然是典型的長江流域與珠江流域的省份了。在滿城、長沙、與廣州等三地之漢墓中，旣然都有無柄與無嘴的酒壺，這些考古發現正可證實漢代對這種酒壺的使用，就其地理分佈而言，是北自黃河流域、中經長江流域、而南達珠江流域的。在這距離長達三千里以上的漢代領土之內，無柄又無嘴的壺的型態，從北到南，是一致的。

儘管壺在漢代曾經普遍流行，同時儘管漢代日用器物的傳統，雖在許多方面，在南北朝時代有所賡續（參閱本書第三十三篇對於漢代與南北朝時代之陶罐的討論），可是到了南北朝時代，壺却突然消聲歛迹了。在當時，就酒的盛裝而言，壺的普及與性似乎已被尊所取代。

從器形上看，南北朝的尊與漢代的壺，大體是相同的（特別是兩者非但都無柄也無嘴，而且也都是身形近於橢圓而下有圈足的器物），可是這兩者也並非毫無差異，譬如，在尺寸方面，漢代的壺的高度，大致不超過五十公分，而南北朝時代的尊，有時却高達八十五公分。如再用更實際的例子來作比較，見於圖二的漢代陶壺，高五○・一公分，但是南北朝時代的陶尊（見圖三與圖四），其高度都超過七○公分。其次，在裝飾方面，如果只以陶壺來作比較（漢代的銅壺與漆壺，因爲

質料有別，暫不討論），漢代的陶壺，常以突起的粗弦紋、或者頗爲精美的刻線來完成裝飾性的圖案。這些細緻的線條常是在壺身未乾之前，用一種鋒利的器物在陶泥上刻劃成平行的或彎曲的形狀，從而形成裝飾花紋。除此以外，也有一些簡單的花紋，是用梳子在未乾的器身上加以按壓而產生的。至於在陶壺上用筆細細描畫花紋（見圖二），可說並不多見，而且在地理上，用筆畫出花紋的陶壺，似乎只見於黃河流域各地，特別是河南、河北兩省。

如對南北朝的蓮花尊仔細觀察（見圖三），可以看出漢代陶壺上的各種裝飾，到了南北朝時代，雖非都已遭受淘汰，至少已經不具重要性。取而代之的是層層堆砌的蓮瓣。在製於漢代和三國時代的陶器上，旣然都沒有植物性的圖案，蓮瓣的出現，的確使人耳目一新。先看在一九五五年發現於河北景縣的那一件：器高約七十公分（見圖三），尊頸由三條弦紋分成兩段；上半段附有幾朵花、下半段附有捲袖而舞的飛天（參閱本書第五十三篇對於飛天的介紹）。不但如此，就是鷄蛋形的尊身和圓筒形的尊足，也都各由兩部分共同組成。尊身的上半部是一朵向上生長的蓮花，下半部是一朵向下垂的蓮。上下兩部的蓮運動方向雖然相反，却因此而形成結構上的對稱美。尊的垂蓮部分，共有四個層次，這種多層堆

砌的裝飾方式既不見於漢代與三國的陶器，應該是在南北朝時代，也卽在西元四至六世紀之間所流行的新穎的裝飾手法。垂蓮的上面兩層的蓮瓣較短，以浮雕的方式表現，層面突起；最下面那層的蓮瓣較長，先以平面的方式表現，再由尖刀刻劃細線，表出蓮瓣之輪廓。至於尊的仰蓮部分的蓮瓣，無論是形或質，都具有眞實感，這樣的寫實作風與施於垂蓮的裝飾趣味，顯然是風格懸殊的。至於發現於湖北武昌的蓮瓣尊（見圖四），其造型雖與在河北出土的那一件，完全相同，不過其壺頸之上半不附裝飾，而且在壺身與壺足

上，對於忍冬的使用，顯較景縣的陶匠，更爲廣泛。

根據圖一與圖二，漢壺雖有兩隻大環，却並不在肩頸之間附加半圓形的小環（術語稱爲「系」）。漢代與南北朝的陶尊不但圈足，而且以從河北與湖北出土的蓮瓣尊爲例，都在肩頸之間附加六系。根據這兩項觀察，南北朝的陶尊的形態的來源，旣與漢代的壺直接相關，與漢代和南北朝的六系罐也是不無關係的。漢代民歌雖有「蓮葉何田田，魚戲蓮葉間」的描寫，但在藝術上把蓮

■圖三：北朝的青釉蓮瓣陶壺

花作為一個主題或者說一種裝飾圖案，却是佛教自印度傳入中國以後的事。也卽是，大體上，是西元四世紀以後的事。

在中國藝術中，能夠在空中飄遊的人物，在戰國時代，大都跟隨着或駕馭着能飛的龍與鳳（見本書第五篇），在漢代，開始有長着翅膀的羽人（見本書第二十八篇），到了南北朝時代，又有一些仙人，或者赤着脚、或者乘着鶴，在空中自由遨遊。至於飛天，無論其性別是男是女，儘管形體飄逸，也可以御風來去，却終究是佛經裏

■圖四：南朝的青釉蓮瓣陶壺

虛創的人物。易言之，在南北朝時代，表現在中國藝術裏的飛天，與從戰國到南北朝時代的，中國文化裏能飛的人物的傳統，是不相干的。

總之，南北朝的蓮瓣陶尊，在器形上，與漢代的和當時的器物有關，在裝飾上，與佛教文化的傳播有關。由這一件日用品的來源，似乎可以看出來，南北朝是中國文化多元化時代的開始；在南北朝時代的中國文化之中，滲雜着外來文化的成分，已經可以看得很清楚了。

漢代與南北朝的陶罐

在中國，罐是一種很普遍的盛物器。直到現在，許多家庭裏都還使用着罐。早期的罐，是以陶土製作的。在陶器的發展史上，最早的罐，可以追溯到紀元前十六世紀之前。許多中國遠古時代的器皿，不是早已絕迹，就是早已改形。只有罐，不但從紀元前二十世紀以前的時代一直使用到二十世紀，經歷了四千年以上的悠長歷史，而且在器形方面，這種盛物器，始終沒有十分劇烈的變化。要想在現代器皿之中找出大致還保留着四千年前之原形的盛物器，罐恐怕是最有代表性的一種。

一九五八年，中國考古學家在河南偃師的二里頭，發現了一些遠古文化的遺址。經過近年仔細的研究，辨明二里頭地下文化層的上兩層，其時代大概是在紀元前三千五百五十五年左右，這個時代，相當於商代。同一地下文化層的下兩層，其年代約在紀元前三千八百七十年左右。這個年代當然比商代還要早出至少三百年。在文獻方面，只有夏代是早於商代的。所以那兩層比商代的文化還要早的文化層，應該是夏代文化的遺

址。從夏代文化層裏所發現的陶器之中，罐是比較常用的一種盛物器。從器形上看，夏代的陶罐分屬於兩種造型；一種比較矮，另一種比較高（較高的那種，在考古學上稱為深腹罐）。這兩種陶罐的高度雖然不同，但是頸部內收、腹部稍脹、底部平坦，却成為它們的共同特徵（見圖一甲）。

在商代，陶罐仍是常用的盛物器。商代前期與中期的陶罐，大致以深腹的造型居多（見圖一乙）。到了商代的後期，罐身才縮短了一點，就其上半部的造型而言，頸部內收、腹部稍脹，受到夏代陶罐的傳統的影響，是明顯可見的。可是商罐的罐底部份，却由平底改為略近半圓形的尖底，成為新的造型。根據考古學上的證據，尖底的罐，可以直接放在火坑上，以供燃燒。罐的功能，既與現代家庭煲湯的砂煲相近，也與用來炒菜的鍋或鑊相差不很遠。不過在商代以後，以西周時代的與春秋時代的灰陶器為列，陶罐的造型，却

以平底為主（見圖一丙、丁），那就不是炊器而是盛器了。

到了漢代，民間的器物除了以陶土製作，中國的原始瓷器，也從漢代的初期（西元前二世紀）開始，逐漸產生於黃河流域的下游各地。在製作方面，原始瓷器的表面施有瓷釉。釉的功能是既可防止漏水，又能增加器物的堅固性。從這觀點看，原始瓷器的製作如與陶器互相比較，當然是

（甲）：夏代陶器

（乙）：商代早期陶器

（丙）：西周陶器

（丁）：春秋陶器

（戊）：漢代陶器

■圖一：由夏代至漢代的陶器

進步的。就在器形方面，漢代的陶罐與原始瓷罐，也頗有顯著的差異。大致說，陶罐的最大平面直徑，大半都在罐身的中部（見圖一戊），此外，也有若干陶罐把最大的平面直徑置於罐之肩部，然而這一類的造型在比例上，只佔少數。但是原始瓷罐的最大平面直徑，幾乎都在肩部。另一方面，陶罐沒有系，而原始瓷罐，幾乎無不有系。所謂「系」，是在罐身的平面直徑最寬之處

所附加的兩個弧形小拱，根據漢代的字典，系就是繫，而繫就是聯繫。大概在漢代，為了使用上或搬運上的便利，在原始瓷罐的罐身是要綁以繩索的。在罐身附加弧形的系，也許正是為了便於固定繩索的位置而特別設計的。有一件青釉罐（見圖二），雖然製於三國時代之初期，正是漢代

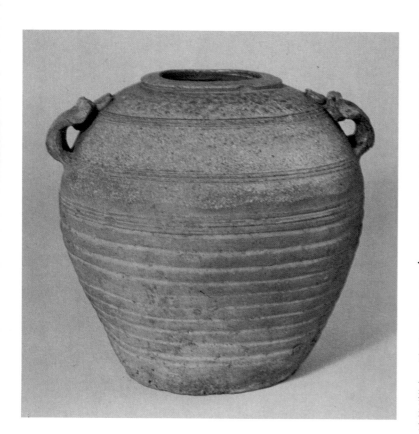

■圖二：三國時代初期的青釉罐

原始瓷罐的類型。此外，製於西晉（約西元三世紀末年或四世紀初年）的青釉罐（見圖三），既然肩有兩系，也正是漢代原始瓷罐之典型的賡續。從漢代初期以來，直到唐代末年為止，也即在從西元前二世紀到西元十世紀的這一千二百餘年之中，中國的罐，大致都有系。

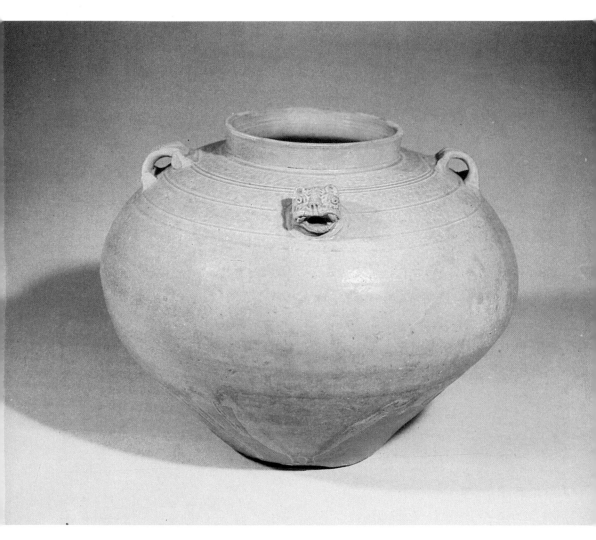

■圖三: 西晉時代的青釉雙系罐

在裝飾方面，在西晉時代的青釉罐上，刻有三組平行的線條。它們圍繞此罐之肩部，廻旋一週，形成圓圈。這種好像一條直線一樣的平行的線條，雖然形態簡單，傳統的術語却把它們稱爲「絃紋」。這一名詞之形成，似乎是可以解釋的。以三國時代的青釉罐爲例（見圖二），如果以此罐肩部的雙系作爲起點與終點，位置最高的一組線條正好與兩系垂直相交。刻紋與系的關係，正像弓上或琴上的絃；兩端是拉緊的。假使

把這些刻紋改稱線條，似乎不容易表出兩端拉緊的意味。從「絃紋」這一個術語的使用，可以看出古代的名詞，涵義甚深。用現代的美學思想來看，「絃紋」可以代表一種由於線條的存在所產生的力。如果把「絃紋」改稱「線紋」，似乎難以表達力的存在。「絃紋」這一術語與古代的美學觀念頗有關係，可惜在「絃紋」還在使用的當時，以這個名詞來表達力之存在的美學觀念，並未受到應得的重視。現在想要利用傳統的術

■圖四：商代後期的白陶罍

語，來重新整理古代的美學，因爲資料不足，似乎是力不從心的。

除了絃紋，西晉原始瓷罐（見圖三），是以一隻富於雕刻意味的獸頭作爲主要裝飾的。遠在商代後期（西元前十一世紀），以在安陽出土的白陶器物爲例，已有以獸頭爲飾的先例（見圖四）。不過在商代的白陶罐上，獸頭的位置很低。後代陶器器身上的獸頭，幾乎從不放到那麼低的位置上。此外，以獸頭作爲陶器器身的主要裝飾，似乎也要遲到漢代，才比較普遍。到西晉時代（西元三世紀中期至四世紀初期），以獸頭

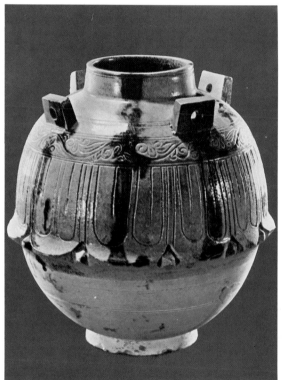

■圖五：北齊時代的綠彩黃釉四系罐

爲飾，已經略爲過時；因爲在那時，若干陶器已經慢慢與鷄頭結合，從而逐漸促成鷄首壺的造型了（請參閱本書第三十七篇《兩晉與六朝的鷄首壺》）。

如果西晉的雙系原始瓷罐應該視爲漢代陶罐的傳統之延續，北齊的四系罐（見圖五），就不能不視爲南北朝時代的陶罐的新類型。首先，在造型上，北齊陶罐的最大直徑，可說已經縮減到極限，而且罐口與圈足的直徑，大致相等。因此，在視覺上，北齊的陶罐特別能夠表現一種穩定感。這種形體接近橢圓的造型，是新穎的。

其次，在南北朝時代，一般器物的系，在數量上已由一對增加到兩對（甚至也有三對的）。這兩對系的位置，就一般情況而言，是各領一個方位的：東對西，南對北。但在這件北齊陶罐上，兩對系的位置，却稍有變化；它們不在東、南、西、北，而是各據東南、西南、西北與東北的。第三，絃紋雖然仍舊存在，但是如與西晉的原始瓷罐相較，其重要性已經大不如前。系下面的忍冬紋與蓮瓣紋，不但形像新穎，而且所佔據的空間，也遠在絃紋之上。忍冬與蓮瓣，才是南北朝時代的陶器與瓷器上的主要飾紋。

關於蓮瓣，據本書的前一篇，可說是從印度傳來的佛教文化的圖案。至於忍冬，雖然在南北朝時代，也見於北魏太和時代（四七七——四九八）在山西大同之雲崗所開鑿的佛教石窟之窟壁，大體上，却是利用連接中國與歐洲的「絲路」而由歐洲傳入中國的希臘愛琴文化的圖案。在南北朝時代，蓮瓣與忍冬，雖然是當時瓷器上的主要飾紋，其來源却出自兩種不同的外國文化，這是需要附加說明的。

總之，以西晉與北齊的兩隻陶罐為例，既可看出它們與漢代傳統的關係，也可看到新圖案的使用、和新風格的建立。不但如此，南北朝時代的造型，還是隋唐兩代陶罐之器形的根源。當然，這一點，需要另加討論了。

漢代的鋪首

■圖一：臺灣居民大門之鋪首

以龜頭與蛇頭表示的鋪首

在臺灣與香港，許多樓宇的住戶常在大門口的鐵閘上、還有，在中國各地的宮殿與廟宇（譬如香港九龍的黃大仙廟）之正殿與側殿的門上（木門上的。

見圖二），常常釘有一隻嘴裏唧着一個圓環的獸頭（見圖一）。這個獸頭，雖在明、清兩代的建築術語中稱爲獸面，但在唐代以前，是稱爲「鋪首」的。而且在二十世紀之前，經常是釘在兩扇

所謂「鋪」，根據漢代的字典，就是拊（拊的讀音就是鋪），而拊是可以當做擊與捫等兩種意義來解釋的。所謂擊，具有敲打之義，而捫則具有以手撫摸之義。至於首，根據鋪首的構造，當然是指那個口啣圓環的動物的頭部。綜合拊字的兩種涵意，鋪首就是一種安放在門板上，既可用手敲打也可撫摸的動物的頭部。

如果門板堅硬厚重，或者大門與內廳的距離較遠，門外的人，即使用手敲門，門內的人，似乎未必能夠聽得到。可是在門外敲門的人，如用鋪首嘴裏的圓環去敲擊門板，金屬與木板的敲

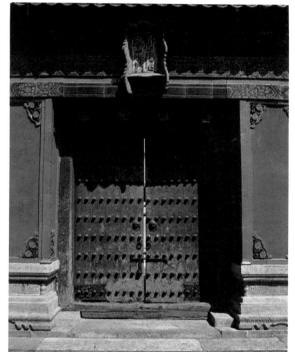

■圖二：清宮某殿殿門之鋪首

擊之聲，當然要比用手敲門時所產生的聲音響亮得多。屋內的人聽見門上發出金屬敲門之聲，就可迅速應門或開門。所以口啣圓環的鋪首，本來是為一種實用之功能而設計的。

現在要追究的，是這個嘴裏啣有一個圓環的獸首，究竟是什麼動物的頭部。為了尋求這個問題的答案，漢代的與漢代以後的文獻，就都需要加以檢查了。

漢代的哲學與一般風俗，充滿陰陽五行的觀念。由於這種觀念的盛行，漢代的中國人認為宇宙的四方，分屬於四種靈物：東方屬於龍、西方

屬於虎、南方屬於鳳、北方屬於龜。也許由於龜、蛇有時可以同處一穴，所以在漢代的藝術之中，在表出北方之靈物的時候，有時是把蛇附在龜的身上一同表出的。在漢代的紀錄中，當時的鋪首，有時是以龜頭或蛇頭來表示的。漢代的風俗與思想既然充滿陰陽五行的觀念，用龜與蛇的頭來表示門上的鋪首，固然一方面可能是由於四種靈物裏的龜的崇拜，另一方面也許是由於龜頭與蛇頭的形象簡單。在造形上，龜頭是遠比龍頭、虎頭、與鳳頭易於製作的。漢代的龜頭與蛇頭鋪首雖然迄今尚未發現，不過漢代的鋪首與龜、蛇兩物的關係，是應該瞭解的。

以龍來表示的鋪首

除了龜，四靈裏的龍，與鋪首上的動物也是不無關係的。據中國的藝術傳統，龍的身體不但柔軟，而且細長。由於這兩種特徵，龍的外形，常是彎曲蜿蜒的。除此以外，龍的頭上有角、嘴邊有鬚，身上還有腿。在中國的傳說之中，龍曾生有九個兒子。他最小的兒子，名叫「椒圖」。不過這九兄弟却未有任何一人，能具有像他們的父親一樣的龍的形象。

譬如據一種寫成於第四世紀的記載，椒圖的形狀竟是與螺獅比較接近的。所謂螺獅（或叫獅螺），也叫蝸蠃，是一種近似蝸牛的軟體動物。

在蝸牛與蝸蠃的軟體上，都有一層硬殼。不過蝸牛殼的旋紋是向右轉，而蝸蠃殼的旋紋却是向左的。椒圖既像蝸獅，應該是頭上既無硬角、嘴邊也無長鬚的。此外，椒圖的身上當然更加不會有四條腿。總之，根據這項紀錄，椒圖的相貌與龍的相貌，可說是毫無關係的。

儘管龍是一種虛構的動物，可是在漢代，它是高踞四靈之首的。它的生活，到底是怎麼樣，在古代文獻之中，一向是少有描述的。不過，《易經》對龍既有「見龍在田」與「飛龍在天」的說法，而《易經》又大體可說是在周代寫成的哲學作品，可見在周代的中國人的想像之中，龍是既能隱伏在地上，又能騰昇於天空的神奇性的動物。在傳說之中，椒圖是喜歡把自己封閉起來的。椒圖的相貌雖不像龍，但他喜愛封閉的性格，大概與龍的既能隱伏又能騰昇的特性，多少還有一點關係。

所謂封閉，在思維上，屬於一種抽象的意念。在藝術上，想把這種抽象的意念用實際的形象加以表示，似乎是頗不容易的。可是在觀念上，封閉具有隱藏的意義。把自己的大門關起來，避戶不出，也可算是隱藏。古代的藝術家，從戰國時代開始，常把椒圖表現爲一個安放在門上的、嘴裏啣有一隻圓環的獸頭。把椒圖放在門上，也許就是利用門

可以關閉的特性，來表示椒圖的喜歡封閉的性格。

古籍對鋪首來源解釋不同

在十五世紀寫成的著作，對於鋪首的來源，與編於第二世紀的字典對鋪首的來源的解釋，是有些差異的。據十五世紀的著作，有一種叫做「

福祉的象徵作用。一九八三年考古家在廣州發現

■圖三： 西漢初期之鎏金銅質鋪首

獸吻」的動物，專門愛吃陰邪的東西。門上啣有一隻圓環的獸頭，就是獸吻的頭。這樣的聯想並不難產生。門既可以關閉，因此具有阻擋陰邪之物的功用。把獸吻的頭安放到門板上去，既可強調獸吻專吃陰邪的功能，也具有爲門內的人增加

了一座西漢初期的葬墓。在此墓中發現的鎏金銅質鋪首（見圖三），是釘在木棺上的。各種建築物的門雕可以開也可以閉，木棺在裝了屍體之後，卻不需再開。棺上所釘的鋪首，當然不是為了敲出響聲而是為了避邪。根據近年的考古發現，可以看出來，在第二世紀所提出來的，鋪首只能釘在門板上的說法是不夠詳盡的。

第二世紀的與十五世紀的這兩種說法，在內容上，雖都出於虛構，在時間上，相差幾達一千三百年。不過如據考古發現來判斷，也許第二種說法的產生，應該遠在十五世紀之前。製於西漢中期或西元前一世紀中期的，一件鎏金的青銅鋪首（見圖四），近年發現於北平市的西南郊。在一九八三年發現於廣州象崗山，製於西漢初年或西元前二世紀初期的鋪首，也是鎏金銅質的（見圖三）。這兩種鋪首的形象都相當兇猛。椒圖既然形如螺獅，也即是一隻軟體動物，它的頭部絕不應該具有兇猛的形象。如把口中啣有大環的獸頭視為專門愛吃陰邪之物的獸吻的頭，鋪首的兇猛之相，才能用獸吻的個性加以解釋。假如這樣的推論接近事實，十五世紀之著作對於鋪首的解釋，似乎不但比較合理，同時也是可以根據西漢時代的鎏金銅鋪首的發現，而有實物為證的。根據以上的討論，鋪首的來源，既與漢代的五行思想有關，而鋪首的形象似乎也與漢代的藝術傳統

有關。

在構造上，漢代的鋪首有兩種類型：普通的類型是以鼻子鈎着圓環的獸首構成的，這樣的類型，不但見於圖四，也見於圖五。在風格上，圖四的鋪首的鼻子短，圓環大，圖五的鋪首的鼻子長，圓環小。比較特殊的類型是，鋪首雖有獸面，鼻孔中卻是沒有圓環的（見圖六）。由出土的實物上看，普通的類型多於特殊的類型。也即是說，有環的鋪首，多於無環的。

見於圖七的鋪首是唐代的。在唐代，當時的鋪首的鼻子並不向下延長，所以圓環是直接由獸嘴叼啣的。在構造上，這種口叼圓環的鋪首與漢代的穿鼻鋪首，具有明顯的差別。也即是，如果要分別漢代與唐代的鋪首，至少在構造上，可以看出它們的風格是不同的。

除此以外，見於圖六的，是一隻漢代的玉鋪首。在構造上，這隻鋪首的獸鼻雖然向下延長，卻沒有圓環。不過獸鼻的末端是向內彎的，也許在這彎曲的部份，原來是有一隻圓環的。如果這個推測無誤，這隻玉鋪首，也應該屬於有圓環的普通鋪首。

在資料上，見於圖三、四、五的鋪首是青銅的、見於圖七的是陶質的、見於圖六的，是玉的。可見到唐代為止，製作鋪首的材料雖然共有三種，但是玉既太貴、又太硬，陶土又太容易破

嘴的圓環裏，套着一隻大環的。這隻大環，既不穿過獅鼻，也不由獅口叼啣。在構造上，希臘武士甲上獸面與圓環的關係，與中國的鋪首，並不完全相同。可是在希臘，把圓環與獅面加以連繫，與在中國，把圓環與椒圖或獸吻結合在一起，仍

有共同點。中國人把鋪首安放在建築的門上，固然一面具有敲門的實際功用，一面也具有歡迎靈物和避邪的象徵意義，可是中國人卻從不因爲鋪首能夠避邪而把獸面安放到武士的鐵甲上。而希臘人儘管常常把獸首安放到武士的鐵甲上，卻

■圖七: 唐代的陶質鋪首

■圖九： 飾有黃金鋪首的希臘鐵甲

從不把同樣的獸首，安放到建築物的門上。希臘人何以要把獸面施之於甲，固然還需另加解釋，不過根據中國與希臘的鋪首，可以了解獸面啣環這個主題，在歐洲的地中海區域與在遠東的大陸區域，都曾流行，不過兩者的使用，卻是完全不同的。關於這一點既然牽涉到比較文化學的範圍，不如留給這方面的專家去討論了。

■圖八：希臘鐵甲上的黃金鋪首

廣東與廣西的印紋陶器

大概在從西元前六千年到五千年的那一千年之內，也卽在中國新石器時代的初期，居住在廣東北江流域中游之英德一帶的原始部落，使用過一種陶器。這種陶器因爲含有相當多的砂粒，品質很粗糙。當器物用手製成，表面也用手抹平，製器人曾用刻有幾何花紋的木板，用力拍打或按壓未乾的器物。木板上的花紋印到陶器的表面之後，就形成陶器的裝飾圖案了。廣東原始陶器時代最早的花紋，是一種形似漁網的方格紋（見圖一、甲）

■圖一（甲）：方格紋

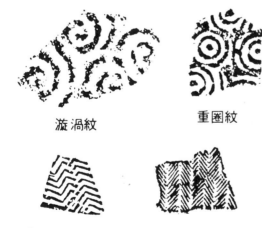

漩渦紋　　　　　重圈紋

曲尺紋

■圖一（乙）：漩渦紋、重圈紋、曲尺紋

新石器時代中期的陶器

大概從西元前五千年到四六〇〇年，住在英德以北的曲江與始興一帶的原始部落，使用過另一種陶器。與這些陶器一同出土的，是大量的石器。銅器是完全沒有的。在考古學上，這五百年，是新石器時代的中期。產生於這時期之內的陶器

也是用手製的。不過陶土所含的砂粒既小又少，在品質上，已比新石器時代初期的陶器稍佳。在器物對裝飾花紋的使用率方面，沒有花紋的，佔百分之七十五，飾有拍印花紋的，佔百分之二十五。再就這時期的花紋而言，在斜格紋以外，增加了曲尺紋、*漩渦紋*、重圈文等（見圖一、乙）。此外，還有用指甲做為模型而壓印的指甲紋。就新石器時代中期廣東印紋陶各種花紋的使用率而言，曲尺紋的使用接近百分之四十八。這種花紋的普及性，大於*漩渦*與雙圈等花紋，是非常明顯的。

在這些幾何花紋之中，曲尺紋的使用最普遍。在新石器時代中期廣東印紋陶各種花紋的使用率而言，曲尺紋的使用接近百分之四十八。

新石器時代晚期的陶器

從西元前四六○○到一五○○年，是新石器時代的晚期。在這三千年內，曲江一帶的部落民族，雖然仍舊繼續使用各種石器與手製的陶器，不過在比例上，含有砂粒的陶器的使用率，已經減低到百分之三十五，而泥質軟陶的使用率，卻相對的增加到百分之六十七，可見當時陶器的品質，已又較前略為提高。

在裝飾方面，沒有花紋的，在比例上，由新石器時代中期的百分之七十五，降到百分之五十三，而飾有拍印紋的，由新石器時代中期的百分之二十五，增加到接近百分之二十九。至於花紋

■圖一（丙）：重叠曲尺紋

春秋與戰國時代的陶器

的種類，雙圈紋與指甲紋是繼續存在的，可是使用率都很少。比較重要的花紋是方格紋，譬如雙線方格紋、網狀方格紋、井字方格紋、米字方格紋，以及卍字方格紋等六種複雜的形式，都是根據舊有的單線方格紋而發展出來的新花紋。在這時期，曲尺紋的使用，比以前更普遍了。在表出的方式上，這種花紋不但可粗、可細、可疏、可密，甚至還有互相重疊的（見圖一、丙）。曲尺紋的使用率，在比例上，由新石器時代中期的百分之四十八升到百分之五十七。此外，在廣東的北江流域，還有雲雷紋的使用，以及曲尺紋與雲雷紋的共同使用。

在同一時期，廣東南部的珠江三角洲，除對曲尺紋與雲雷紋偶然有所使用以外，產生了S形紋。這種幾何花紋是由比較彎曲的直線，或附有曲線的直線構成的（見圖一、丁）。發現S形紋的地點，是廣州市附近的佛山。到目前，S形紋似乎還未在北江流域發現過。雖然在新石器時代晚期的廣東，曲尺紋、方格紋、與雲雷紋的使用，是北江流域與珠江三角洲共有的現象，可是雲雷紋與曲尺紋的聯合使用，是北江流域印紋陶的特有花紋，而S形紋，却是珠江三角洲之印紋陶的特有花紋。

■圖一（丁）：S形紋

經過新石器時代（西元前六〇〇〇——一五〇〇年）的長期發展，廣東的印紋陶，在春秋時代（西元前七至五世紀），特別在戰國時代（西元前五至三世紀），達到最高峯。在這五百年之內，廣東印紋陶的最重要的花紋，是所謂夔紋（在學術上，最早注意到夔紋的，是在廣東傳教的意大利傳教士。在他們寫於一九四〇年代的考古報告裏，夔紋是稱爲雙F形紋的。）

根據考古調查，在廣東境內，使用過夔紋的印紋陶遺址，超過一百七十處。大致說，夔紋在廣東省境內的地理分佈是北至曲江、南至接近香港、東至廣東與福建交界區的大埔、西至廣東與廣西的交界區（位於廣西境內的灌陽、恭城、富川、賀縣，以及廣西桂江流域的桂林、平樂、與昭平等地，都發現過帶有夔紋的印紋陶）。如把觀察的範圍再加擴大，並不只限於廣東；在廣東西北的湖南省境內與廣東北部的江西省境內，也都發現過裝飾有夔紋的陶器的殘片。把發現於江西西北部進賢縣的夔紋陶片（見圖一、戊），與發現於廣西富川的夔紋陶片（見圖一、己）互相對照，可以看出它們大致相同。不過，在表現上，進賢的夔紋比較剛直、富川的比較柔軟。在構造上，進賢夔紋的出爪部位在花紋的上半段，出爪的方向向左，富川的出爪部位在花紋的上半段，也可在花

紋的下半段，而且出爪的方向既可左，也可右。

在時間與地理上，進賢的夔紋陶器，在西周的晚期使用於長江流域中游，富川的，在春秋時代使用於桂江流域。根據這些比較，廣西富川與江西進賢的夔紋，大致出於同一系統。不過當江西的夔紋傳到廣西，在表現與構造上，已經有所改變。另一方面，就在春秋時代，廣西的夔紋依然

■圖一（己）：廣西夔紋

■圖一（戊）：江西夔紋

獨立使用，與夔紋在江西的使用方式是一樣的。——

到春秋與戰國之間（西元前五世紀），夔紋——

在表現方面，既從進賢與富川的單線，變成雙線

的使用，發生第二次變化。變化之後的特徵是，

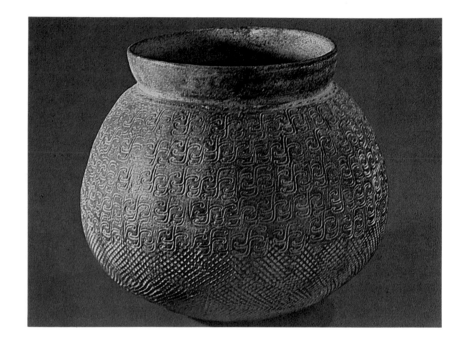

■圖二：　發現於廣西賀縣的夔紋陶罍

平行，而線條的形態，也變得更曲折、更柔軟。
此外，又開始與格紋同時使用，形成一個複合
體。發現於廣西賀縣的夔紋陶罍（見圖二），是
製於這時期的一件代表作品。這些特徵，到了戰
國時代（西元前五至三世紀），不但保持不變，
而且更形成廣東與廣西印紋陶的主要圖案。發現

於廣東五華的夔紋罍（見圖三），是這時期的代
表作品。印紋陶在兩廣的發展，從新石器時代早
期到戰國時代，超過五千五百年，可說是源遠流
長了。

■圖三：發現於廣東五華的夔紋陶罍

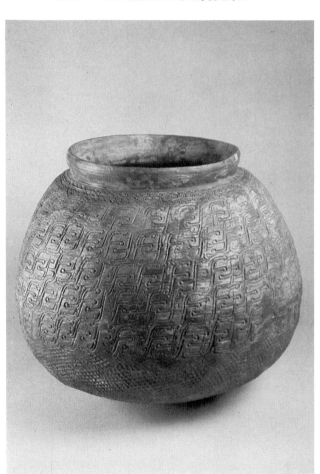

北齊的陶瓶與胡騰舞

一九七二年，中國的考古學家在河南省北部安陽縣的西北郊區，發現了范粹的墓葬。根據從該墓中出土的石質墓志，范粹曾經擔任過南北朝時代北齊朝（五五〇——五七七年）的涼州刺史。所謂涼州，相當於現代的甘肅省的東南部，而所謂刺史，是一種區域性的地方官。任職於甘肅而

■圖一：　北齊時代（六世紀中期）的赭釉陶質扁瓶

死於河南的范粹，雖然不是北齊朝的重要人物，而北齊朝建國不足三十年，也不是中國歷史上一國重要的時代。可是從中國文化史的某一個角度來看，從范粹墓裏所發現的赭釉瓶（見圖一），卻是非常重要的文物。

這件陶瓶，高二十公分，通身塗滿赭黃色的釉。瓶身上半稍窄而下半稍寬，形狀與杏仁的輪廓是有幾分相似的。在製作方面，此瓶最大特徵是扁而平。因爲是扁的，所以從正面看，面積不小，但從側面看，祇是細長的一個窄條。瓶有短頸，頸有敞口，口上無蓋。在瓶的肩、頸相連處，飾有一串凸起的小珠。肩的兩側，各有一個小孔，向上突起。孔的位置剛好分佈在頸底珠串的兩端。自漢代以來，中國北方陶質器物的肩部，常常飾有一對由考古學家稱之爲「系」的半圓形小環。北齊扁瓶頸側的圓形小孔，可能是從漢代陶瓶的牛圓雙系演變而成的。

赭釉陶瓶扁面所飾的人物，從內容上看是很值得注意的。瓶面人物雖僅五人，却分三組：左面一組的前立者，左手拿着一具五絃琵琶，右手彈奏，器身向下，器頂在立者的右肩上。後立者雙手各執一隻銅鈸，似欲對擊。右面一組的前立者，面有鬚，雙手執笛吹奏。後立者雙手高舉，面向舞者，正在拍掌喝彩。在兩組人物之間的地面上，放着一具小型的蓮臺。臺上有舞者一

人。舞者的右臂微曲而橫展，左臂直伸而下垂。雙足雖然躍離蓮臺，却掉首回顧右側拍掌之人。五人之中，以舞者的表現最特殊，他的神態既生動，表情也活潑（見圖二）。

在從范粹墓裏發現的北齊赭釉瓶的瓶面上，既然有人舞蹈、又有人伴奏，在此關鍵，把中國的樂舞發展，稍加介紹，以便明瞭在這件扁瓶上所表現的樂舞，屬於那一類型，是有必要的。大體上，從樂舞史的立場看，漢代、南北朝與唐代，可說是三個完全不同的時期。漢代的樂舞，固然一方面保存了從商、周時代所建立的傳統，而另一方面，也有一些新的發展。不過無論是舊傳統的延續，還是新傳統的建立，漢代的樂舞，是中國的樂舞。到了南北朝時代，流行於西域的一些樂舞，穿過中國的西北邊疆，逐漸傳入中國內陸。所謂西域，雖然包括現在的新疆，主要的地域却是中央細亞。也卽是在中國的樂舞傳統之中，開始渗入外國文化的成份。到了唐代，宮廷的樂舞設立「十部伎」（相當於十個中樂樂團，不過團員却全部是女性）。十部之中，竟有八部與西域的樂舞有關。可見在音樂與舞蹈的演奏方面，中國人傾心外來文化的趨向，以從漢代經過南北朝到唐代的這幾百年爲例，是與日俱增的。

在唐代，尤其在唐玄宗的開元（七一三──

七四一）與天寶（七四二——七五五）時代，便有一種胡騰舞，在民間非常流行。根據唐代詩人們的描寫，當舞蹈進行之際，胡騰舞的舞者有時要蹲下來、有時要跳起來、有時要在空中翻筋斗、有時要作快速的旋轉（舞者旋轉得太快了，他的身影看來像是一個圓形的車輪）。舞者有時也可表演一些慢動作，譬如有時要把身體向後彎、同時雙手扠腰，使全身的弧形看來像是半圓的月

亮。從唐詩的描寫，胡騰舞的舞者既需能夠快轉，又需不時向空中騰躍，動作是非常激烈的。在另一方面，中國傳統的舞蹈，一向注重動作的細膩與體態的輕巧，與胡騰舞的特徵正好形成強烈的對比。根據唐代的文獻，胡騰舞起源於石國（其地即今中央亞細亞之塔什干 Tashkand），約在第六與第七世紀之間（隋代末年）傳入中國。

八世紀後半期的詩人白居易，因為目睹胡騰舞的

■圖二

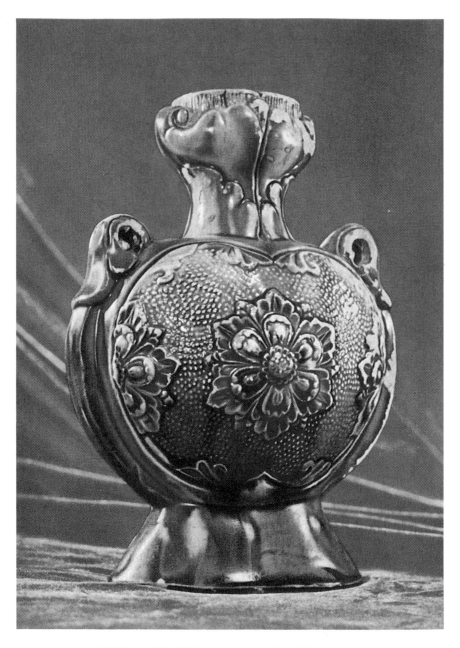

■圖三：唐代前期（八世紀前期）的三彩釉陶質扁瓶

演奏，還爲這種快速的舞蹈，寫下了讚揚的詩篇。可是由於范粹墓的發掘和赭釉扁瓶之發現，胡騰舞應該遠在第六世紀之中期（北齊時代），已經傳入中國了。

從動作上看，蓮臺上舞者的雙足躍離地面。這種舞姿與唐詩中對於胡騰舞的描寫是符合的。躍離地面就是騰起於舞蹈的地點。胡騰舞裏的騰字，就指躍離地面的動作而言。據唐詩的描述，胡騰舞的進行，是由琵琶和橫笛伴奏的。在赭釉瓶上，伴奏的樂器，正是琵琶和橫笛。除了這兩種樂器，還有銅鈸，却是爲唐詩所未提到的。唐詩中說胡騰舞的舞者膚「肌膚如玉鼻如錐」、「織成蕃帽虛頂尖」。第一句是說胡騰舞的舞者膚白、鼻高，第二句是說他們頭戴尖帽。從附圖一看來，舞者與伴奏者都是高鼻的胡人，而所謂尖帽，也可在手執銅鈸的那個伴奏者的頭上看得很清楚。總之，根據這件扁瓶上的裝飾人物的內容和與扁瓶一齊發現的墓志的時代，胡騰舞由西域傳入中國的時間，可以提早到六世紀的中期。北齊的赭釉扁瓶的時代，既可更正中國文獻中關於胡騰舞傳入中國的時期之記載，所以在中國文化史上，是一件非常有歷史意義的文物。

上海博物館藏有一件唐代的三彩釉扁瓶（見圖三）。在器形上，除了瓶底增加高足、瓶頸增長、和把瓶頸的體積增大，在造型上，唐三彩扁瓶與北齊赭釉扁瓶，可說是一致的。這又是南北朝器物之器形對於後代器物的影響了。

以此壺的製作時代，如果不在太和五年，似乎該比太和五年還早。

根據這兩項考古資料，似乎可以看出來把西晉的，或三世紀後半期的鷹首壺改爲鷄首壺，發生於東晉初年，或三世紀後半期，或四世紀前半期。到東晉末年，無把手的鷄首壺，不但已經改成有把手的，同時更把鷄頭的體積儘量增加，使得壺肩上的立體裝飾，旣有鷄頭，也有鷄頸。

另一件鷄首壺（見圖三），也是東晉時代的陶器。它雖然滿身遍施灰黃色的釉，這種釉色還是稱爲靑釉的。旣然這件鷄首壺在造型上，附有把手，而鷄頭又與鷄頸相連，可見此壺的製成時代，如與發現於江蘇無錫的那件黑釉鷄首壺的製成時代相較，卽使並非同時，也應相差

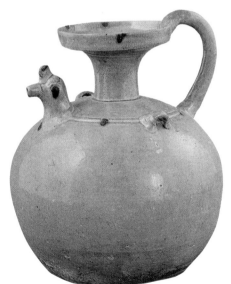

■圖二（乙）：東晉末期的鷄首壺

■圖三：東晉時代的靑釉鷄首壺

不遠。看來這件靑釉鷄頭壺似乎也應製於太和五年或三七〇年前後。

美國華盛頓的佛利爾美術館，藏有一件黑釉的陶壺（見圖四）。在造型方面，此壺旣然具有長頸、盤口、鷄頭與把手，看來與見於圖四的靑釉鷄首壺是十分相似的。可是如果仔細比較，又可看出在黑釉壺上的鷄頸的長度，比靑釉壺上的鷄頭更長。此外，黑釉壺的壺身旣然接近橢圓形，與靑釉壺的圓腹的造型，也不相同。這樣說，儘管在製作上，這件黑釉鷄首壺與那件靑釉鷄首壺或者出於同一傳統，但在完成之後，二者似乎並不屬於同一類型。現在需要知道的，是這

■圖二（丙）：六朝時代南齊朝
　　　　　的雞首壺

件長身的黑釉雞首壺，究竟製作於什麼時代。

一九六六年，有一件青釉雞首瓷壺（見圖二、丙），發現於貴州省平壩縣的馬場。在造型上，這件雞首壺的頸的長度，雖然比黑釉雞首壺身的雞頸稍短，不過此壺的壺腹也接近橢圓形。這種長身壺腹，可以算為現藏於華盛頓的與發現於貴州省的兩件雞首壺的共同特徵。貴州馬場的古墓，沒有刻着年代的墓磚。所以建築此墓的絕對年代，似乎難知。然而此墓中所發現的一件陶罐，在罐上寫着「永元十六年正月二十五日」等字的銘文，似乎頗有助於長身雞首壺的年代的斷定。銘文中的永元，是六朝時代南齊明帝的年號。永元十六年相當於西元五一五年。長身的青釉雞首壺，旣與寫着永元十六年的陶罐發現於同一墓，所以長身青釉雞首壺的製作，必不得晚於五一五年。華盛頓的黑釉雞首壺旣亦長身，與發現於貴州的長身雞首壺，儘管釉色不同，顯

(圖四照片)

■圖四：東晉時代的黑釉雞首壺

然都不屬於圓腹類型。所以黑釉鷄首壺的製作年代，可能與長身青釉鷄首壺的時代一樣，也是第六世紀的前半期。根據這項考古資料，東晉末期的，也卽四世紀後半期的圓腹鷄首壺，到六朝中期，也卽六世紀的前半期，又已改變成橢圓形的長身類型。

一件青釉的羊頭壺（見圖五），相當值得注意。由於考古資料的發現，由西晉時代的鷹頭改

■圖五：東晉時代的青釉羊首壺

爲東晉與六朝時代的鷄頭，改變的跡象是清晰可尋的。可是羊頭壺的製作，却非常少見。所以羊頭壺的絕對年代，難以判定。不過在這件陶壺上，羊頭是無頸的。這樣的表現方式，與使用於太和時代的，有鷄頭但無鷄頸的鷄首壺的表現方法，可說相當接近。根據這個特徵，也許無羊頸的羊頭壺也應與無鷄頸的鷄首壺一樣，是東晉初年的，也卽是西元四世紀前半期的產品吧。

中國的圍棋和棋盤

中國的圍棋，究竟在什麼時代，由什麼人發明，詳情已難細考。在紀元第四世紀的晉代，雖有堯舜各造圍棋以教其子的說法，這項記載卻並非十分可靠。《左傳》在襄公二十五年那一條之下，記着衞太叔曾經說過「奕者舉棊不定」的話。所謂奕者，指下棋的人。而棊正是棋的古字。至於襄公二十五年，相當於西元前六二六年。根據這項資料，圍棋的歷史，似乎至少可以追溯到西元前七世紀的初期，也就是春秋時代的初期。

圍棋的哲學意義

對奕雖是帶有娛樂性的活動，在技術上，需要詳細的考慮和通盤的計劃。所以中國圍棋（甚至象棋）的進行，不只可以訓練奕者的思考能力，也可促發奕者的聰明才智。從文獻上看，這種遊戲不但很早成爲文人嗜好的娛樂消遣，也頗受文學家的讚揚。譬如遠在後漢時代，馬融（西元七九──一六六年）已經作過一篇《圍棋賦》。賦文的大要是說：棋賽一開始，要先佔據棋盤的四個角落。「偶然也可以躍過一些空間，而到棋

盤的中心地區發展。」「如果因爲貪心而深入不應該去的地方，士卒會遭砍殺而死。」「必須詳加考慮，看到以後幾步棋的發展狀況，戰事才能獲得勝利。」到了晉代，卒於西元三○八年的曹攢，又作了一篇《圍棋賦》。但他除了繼續發揮馬融的意見，對於圍棋之戲，沒有新的觀點。

曾經編寫二十四史之一的《漢書》的班固（西元三二──九二年），在後漢時代，無論在史學還是在文學方面，都是重要的作家。在這篇文章裏，他對圍棋也作過一篇《奕旨》。根據古代的宇宙觀，天圓而地方。把棋盤做成方形，其義正在表現地的形狀。棋盤上的線條，無論是縱的還是橫的，都是筆直的；爲什麼不用彎曲的線條呢？班固說：古人相信神靈。神靈雖然有異於人，卻與人一樣，生活在地表上。所有的神靈都是正直的，而不是偏邪的。在棋盤上的線條都劃成直線，正是神靈在地表活動的象徵。至於圍棋的棋子的顏色，有黑有白，也可以解釋。班固以爲黑與白，正好是宇宙的陰與陽的代表。

看來，遠在西元前二世紀，當時的文人們已對圍棋和棋具的價值，產生不同的看法。馬融是從奕棋的進行來介紹奕者應該注意的技術原則，然後他再從那個原則加以引伸，而喻之以用兵之道。同時他也勸誠下棋的人，不可貪心。馬融的《圍棋賦》可說是以圍棋為實例而對人生哲學的討論。至於班固的《奕旨》，是以到漢代為止的宇宙觀去討論圍棋的象徵意義，這種論點又與近代哲學的形而上學的論點十分相似了。

棋盤上的線條的數目

班固雖然對棋盤上的直線的涵義有所解釋，但是在他的時代，圍棋棋盤上的直線一共有多少條，他却隻字不提。從文獻方面觀察，圍棋棋盤上的線條數目，也有種種不同的紀錄。據第一種說法，直線與橫線各有十七條，據第二種說法，直線與橫線各十八條，而據第三種說法，直線與橫線，各有十九條。在時間上，十七條線的棋盤，使用於漢代（其實是唐代）。一直到現在，中國的圍棋棋盤，無論是直線、橫線，都是十九條。文獻上的紀錄固然把漢、唐、宋三代的圍棋棋盤（又叫枰）制度，劃分得很清楚。事實上，考古方面的資料，也是不應忽視的。現在不妨根據幾種現存的出土文物，把圍棋棋盤的劃

線數目，重新檢討一下。

一九五二年，考古學家從中國河北省望都縣的一號漢墓裏，發現過一具後漢時代（也卽馬融與班固之時代）的石棋盤。盤高十四公分，每邊長十四公分，上有縱橫線各十九條。

一九五九年，考古學家又發現了一具隋代的瓷棋盤。這是從河南省安陽縣的張盛墓裏出土的。盤高四公分，每邊長一〇‧二公分。橫線與直線各十九條。

一九七三年，考古學家又在新疆省吐魯番的阿斯塔那村之一〇六號古墓裏，發現了一具唐代的木棋盤。在棋盤上的直線與橫線，也各為十九條。

根據以上所列舉的，從地下出土的漢、隋、唐三代的棋盤，橫線與直線的總數都是十九條。而在文獻紀錄上，漢代的棋盤，應有十七條。刻着十九條線的棋盤應該是到宋代才有的。看來，考古學上的實物與文獻上的紀錄，並不符合。究竟是文字記載有誤，還是實物劃線不確？這個問題值得深入討論。

有一幅《奕棋美人圖》（見圖一），在一九七二年出土於新疆吐魯番的一八七號唐墓。根據此畫的畫風與在同墓中所發現的，帶有唐玄宗天寶三年（紀元七四四年）之文字紀錄的文物，這幅畫應當是西元八世紀中期的作品。在此圖中，

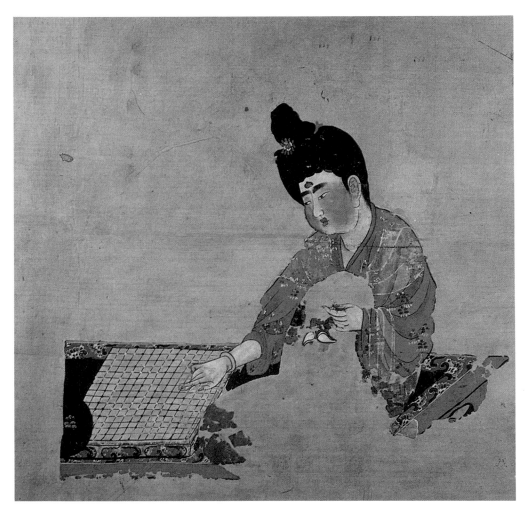

■圖一: 唐代《奕棋美人圖》中之舊式棋盤 （縱橫罫線應各十七條）

棋盤的直線是十六條，橫線是十七條。十六與十七之數字不符合，不過十六大概是十七之誤。畫家信手劃線，沒有注意到橫線與直線的數目應該是互相一致的。如果十六確是十七之誤，這隻棋盤的縱橫罫線，應該各有十七條。再把文獻上的紀錄配合起來，可以看出這幅唐畫中所見的棋盤，應與在望都漢墓中所發現的石棋盤一樣，屬於漢代式的棋盤。邊疆之地，容易保存古俗。在唐代，當時的棋盤雖已改用十九條縱橫罫線，但在漢代流行的，縱橫罫線各十七條的老式棋盤，可能在新疆各地是仍然沿用的。

位於日本奈良的正倉院，保存了一隻木畫紫檀棋盤（見圖二）。所謂「木畫」，是唐代的一種工藝美術。做法是先用紫檀或桑木做成各種器物，然後再把用象牙、鹿角、或黃楊木做成的各種裝飾圖案，鑲嵌到紫檀或桑木裏去，作為器物的表面裝飾。這種做法，與在先秦與漢代流行的以黃金或白銀嵌入青銅器的「錯金」術是一樣的（參閱本書第二十三篇《中國錯金技術的發展》）。木畫紫檀棋盤的盤面，除了罫線（縱橫各十九條），是用象牙絲嵌成的，又有四十七個花眼。棋盤四面的邊緣，也用木畫之法，分成四格，每格各以染色之象牙所嵌成的動物或人物作為裝飾。由棋盤之四角再與另一條扁形直木相連，形成墊高棋盤的底座。棋盤的東北與西南角上，各從棋盤的邊緣上，附設一隻抽屜。一屜內有一隻木龜，另一屜內有一隻木鼈。挖空的龜、鼈的腹部，正好用來裏盛棋子。

「木畫」雖是唐代的工藝美術，這種裝飾作法，就在當時，已經由中國流傳到其他國家。譬如正倉院的木畫紫檀棋盤，據日本方面的文獻紀錄，就是由百濟國王義慈送給日本宮廷中鐮足大臣的禮物。所以製作這隻木畫紫檀棋盤的師父，可能是百濟人而不是唐代的中國人。

■圖二： 百濟國所製新式（木畫紫檀）棋盤
（縱橫罫線各十九條）

木畫紫檀棋盤上的罫線，既然縱橫各有十九條，它與在一九七三年由考古家在新疆吐魯番所發現的唐代木棋盤盤面上的罫線的數目，是一致的。可見在新疆，雖然保存了縱橫罫線各十九條的古式棋盤，也有罫線各十九條的新式棋盤的使用。木畫紫檀棋盤上的罫線既然縱橫各有十七條，似乎又可說明在唐代，介紹到其他國家去的棋盤，是新式的。縱橫罫線各有十七道的老式棋盤，在唐代，也許除了保存在西域一隅，在內陸各地，已經不再使用了。

■圖六: 唐代的陶俑（人與物合成的組俑）

的香燭店總要以細竹爲骨，外貼以紙，作成各種
汽車、人物、樓房，以供市民焚化。這些以竹片與
紙作成的冥器，顯然又是古代陪葬品的遺存了。

現的。全坑雖未完全發掘，但是按照坑的面積，與已經從坑裏發掘出來的陶俑之排列方式來推算，坑內陶俑的總數，應在六千件以上。二號坑佔地六千平方米，發現於一九七六年。坑內共有戰車八十九乘、騎兵俑二百餘人、步兵俑六百餘人。三號坑佔地不到六百平方米，發現於一九七八年。坑內有戰車一乘、步兵俑六十八件。根據這三個俑坑裏的車馬與兵俑分佈情形，大致說，在一號坑裏的，是秦國的兵士們在作戰時所使用的兵陣模型、在二號坑裏的，是秦國的戰車在作戰時所使用的車陣的模型。至於在三號坑裏的俑數既然不足百人，看來像是號令這幾千件兵士與幾十乘戰車的指揮所的模型。

據考古調查的結果，秦始皇陵的內城雖有五個城門，外城卻只有一個城門；門是建於東牆的。既然想要進入秦陵，必須首先通過外城的東門，而三個俑坑的位置，也都發現於秦陵以東。可見把由一號坑與二號坑中之兵俑所組成的步兵兵陣與戰車車陣佈置於東方，具有象徵的意義。軍隊之主力面向東方，豈不具有全軍一致保護秦始皇陵之入口的意義嗎？七千多件陶俑埋葬在秦陵附近，就中國的陪葬歷史而言，到現在為止，這是數目最大的一次重要發現。

大致說，遠在西元前三千年，蘇末人（Sumer）已經知道如何用馬駕車。所謂蘇末，是中東的一個古國，此國之領土，大體與現代的伊朗的國境相當。大概又過了兩千兩百年，到了西元前七世紀，當亞述帝國（Assyria）取代了巴比倫（Babylon）而稱霸於中東，他們才把馬與交通的或運輸的車輛分開；車既成為戰車，騎馬而作戰的騎兵，也從此形成亞述軍隊裏的一個獨立兵種。

在中國，大致說，大概在商代的後期（西元前十四世紀），才有馬車，而且那時的馬車也不是為戰爭而使用的（傳說黃帝伐蚩尤，發明了指南車，恐怕也只是傳說而已）。大概要到商代的最後一兩年，當周武王與兵討伐商紂王的時候，在中國的戰爭之中，才開始使用戰車。到春秋時代（西元前七七〇——四七六年），戰車的使用達到最高峰。譬如處於山西的晉，因為擁有四千乘戰車，不但嚇壞了當時所有的諸侯，也從此成為一等強國。稍遲一點，到了戰國時代，騎術才由邊疆上的遊牧民族傳入中國。由於戰車的笨重與行駛的遲緩，同時也由於騎兵的輕便與速度的敏捷，騎兵的重要性，就在很短期間，超過了戰車。到秦始皇的時候，戰車雖未完全受到淘汰，不過使用率已經很低。那時的戰車，常常是在步兵的保護之下，與騎兵共同作戰的。根據這樣的簡單比較，可以看出中東各國對於馬的使用，雖然早於中國，可是對戰車與騎兵的使用，似乎比中國還晚一點。

■圖三：秦始皇陵出土的箭手俑　　　　　■圖二：秦始皇陵出土的將軍俑

以下對發現於秦陵坑俑裏秦代的雕塑，稍加介紹。首先要注意的是四匹戰馬與三位騎兵的陶俑（見圖一）。騎兵們不但各着制服，臉上也都帶有同樣嚴肅的表情。服從紀律與勇敢作戰的精神，可以在他們的臉上一覽無餘。接着要注意的是一位在唇上留着八字短鬍的青年將軍（見圖二）。堅毅、果斷、機警和自信，經過雕塑家的手，在他的臉上，是表現得非常明確的。這裏有一位半蹲又半跪的箭手（見圖三）。從他的面部表情看來，他雖因服從命令而不得不執行射擊的任務，但在他的心裏，似乎存有一點無的放矢的茫然之感。根據圖二與圖三，將與兵的不同的氣質，不是可以清楚的加以分別嗎？秦陵的兵馬俑，不但大小與眞人眞馬同高，而且表情眞實，眞是中國藝術的瑰寶。

漢代與南北朝時代的墓前石獸

漢代以前的雕刻，大致是陪葬品（請參閱本書第三十九篇）。漢代的雕刻，雖然仍有不少是爲陪葬而製作的，但在墓前安放大型的石質雕刻，卻突然成爲一種新的風氣。

從甘肅一直通到新疆的祁連山的地區，在西漢（西元前二○一──西元二十四年）的前期，

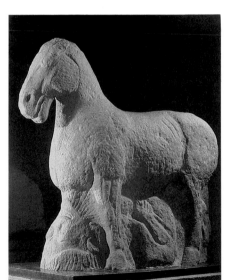

■圖一： 西漢霍去病墓前石雕
（馬踏匈奴，刻於西元前一一七年）

是匈奴人的根據地。從西元前一二七年到西元前一一九年，漢代的大將霍去病，率領了中國的騎兵，與匈奴人數度交戰。雖然雙方的損失都不小，不過霍去病不但終於奪取了祁連山，而且還把匈奴人從中國的西北邊疆趕到蒙古的沙漠裏去。西元前一一七年，霍去病病死。漢武帝爲了

紀念他的戰績，特別在當時的國都（今陝西西安）附近，建造一座象徵祁連山的假山。霍去病的墓建在假山之頂，此外，又在山坡與山腳，安放了十六件大型的石質雕刻；在題材的表現方面，既有單件的（譬如伏虎與臥牛）、也有複合的（譬如野人抱熊）。不過其中最有代表性的，是一隻雄健的戰馬，把一個年老的匈奴人，踏在蹄下（見圖一）。

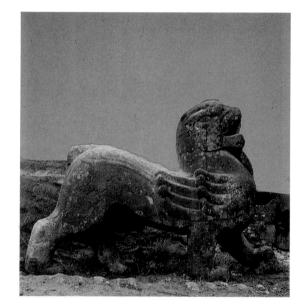

■圖二：　東漢高頤墓前石獸（刻於二〇九年）

東漢（西元二十五──二二〇年）的葬禮與假山無關。所有的墳墓，假如不在地面上，必定埋在地面下。因此東漢的大型石質雕刻的位置，既不在山上，也不在地底；完全是安放在地面上的墳墓之前的。四川雅安存有建於漢獻帝建安十四年（二〇九年）的高頤墓。此墓之前的石獸，

只有三對，幾乎只佔去霍去病墓前之石獸總數的三分之一，可是在高頤墓前，除了石獸（見圖二），還有一對石闕。西漢的墓葬是沒有石闕的。

從東漢開始，墓前的直路，稱爲神道。立在神道之盡頭，而刻有死者之生平的石板稱爲碑。在漢墓的佈局上，碑以碑陰（碑的反面）對着墓門。闕則立於神道之入口處的兩側。闕是一種扁形的有簷建築；；在構造上，通常分爲兩層或三層，最下面的那層的體積最大，以上各層，愈高愈小。

■圖三： 南朝梁代蕭績（南康簡王）墓前之石獸
　　　　與石柱

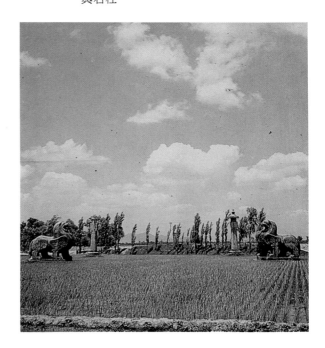

從三國時代的吳（二二二——二七八年）、經過晉，以及宋、齊、梁、陳（五五七——五八八年），這三百六十餘年的時間，在中國歷史上，合稱六朝。六朝裏的最後四朝，也叫南朝，所謂南朝，是與北朝相對的一種稱呼，把南朝與北朝合起來，也就是中國歷史上的南北朝。從宋朝到陳朝，這四朝的國都一直設在江蘇南京（當時稱爲建康）。以現存的實物而論，在墓前安放大型石質雕刻的風氣，在南朝，似比在漢代更加

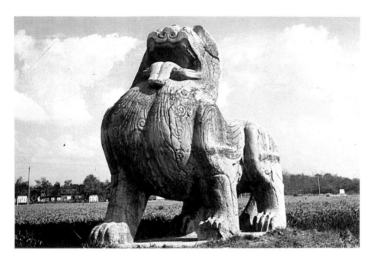

■圖六（甲）：南朝梁代蕭景（吳平忠侯）墓前
　　　　　　有翼石獸（正面）

到唐之過渡時期的制度。自唐以後，直到清代，在陵前同時安放三對或更多的石獸，已經完全是與漢代的、和南北朝的制度都無關的新制度了。

高頤墓前的石獸，不但頭上有角，而且身上有翼。世間雖無這種奇形怪獸，但在亞洲之最西端，無論是在亞述（Assyria，由西元前三十七世紀到西元前七世紀）、是在巴比倫（Balylon，由西元前二十二世紀到西元前六世紀）、還是在波斯（Persia，由西元前九世紀到西元前五世紀末），有翼之獸一直是在上述各國流行的藝術主題。漢代與南朝的陵墓之前的有翼獸，與西亞的藝術傳統是有關係的，何以呢？

在漢代，中國與西方溝通的道路，並不只限於穿過戈壁沙漠的絲路。從中國的雲南，通過緬甸，可以連接印度洋。這條陸道，古稱永昌道。大概在西元前一世紀的下半期，西亞的有翼獸，經過海道的傳播，從波斯灣出海，經過印度洋，傳到中南半島。然後又通過永昌道而傳入中國西南邊陲。高頤墓前的有翼獸，就是利用西亞之藝術主題而完成的大型石質雕刻。在時間上，當有翼獸從雲南傳入四川，已在三世紀的初期。此後，這個藝術主題又因爲長江之由西而東，而由四川傳播到中國之內部。就現存之實物而論，在五世紀，也即在南朝時代，傳到江南。位於南京附近之丹陽縣東北，存有六朝時代之梁朝武帝的

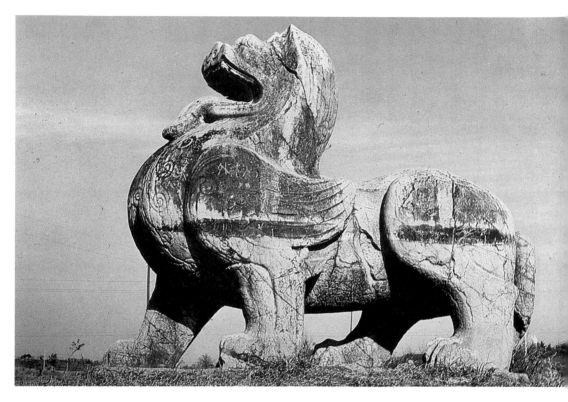

■圖六（乙）：南朝梁代蕭影吳平忠侯，墓前有
　　　　　　翼石獸（側面）

南北朝時代的釋迦牟尼的禪坐像

在伽藍的菩提樹下修成正果

發源於印度的佛教，是從印度向北，經過阿富汗以及中亞細亞，折而向東，再經過中國歷史上古代的西域（也就是現在的新疆省），才傳到中國的。在中國本土內，首先與佛教文化有所接觸的，是甘肅省西北角的小城敦煌。從第五到第六世紀，由中國佛僧以人力在敦煌城外絕壁上所開鑿的石窟，可說是中國境內歷史最久的，一批印度式的佛教文化中心。在那些石窟裏，佛僧們不但可以聽講論道，繕寫佛經，成為進修的場所，由於在石窟窟頂與四壁上，飾有無數的壁畫和塑像，這個學習佛教教義的文化中心，也可說是佛教的藝術中心。

在印度，釋迦牟尼（Sakyamuni）代表過去的佛、阿彌陀佛（Amitabha）（也稱無量壽佛（The Amitayus Buddha））代表現在的佛、彌勒佛（Maitreya）是代表未來的佛。

第五世紀的敦煌壁畫，其內容雖然大致以佛教的創始人釋迦牟尼的前生故事為主，如以第五

世紀的敦煌塑像作為觀察的對象，可以發現由當時的佛教雕塑家所選擇的題材，雖非釋迦牟尼的前生故事，却經常是釋迦牟尼。因此，可以看出，從第五到第六世紀，中國佛僧們對於釋迦牟尼的信仰與尊崇，大於阿彌陀佛與彌勒佛。

現存於敦煌第二五九窟這個號碼的北魏時代的泥質敷彩塑像（第二五九窟這個號碼，採取敦煌文物研究所的編號），是釋迦牟尼的禪坐像（見圖一）。在中國早期的佛教塑像裏，這一尊不但保存得相當完好，在風格上也十分重要。首先，從形象上看，釋迦牟尼身披白領而通體是赭紅色的袈裟，凝神端坐。佛之兩腿，平置於臺，而左右對盤。兩掌前後相掩（右掌的五指平伸，擋在五指平伸的左掌之前），放在脚跟上（不過脚跟由袈裟的下擺遮蓋，在泥質的塑像上，是看不見的）。佛的面孔上的特徵是雙眉修長，彎曲如弓，同時嘴角淺帶微笑。佛髮的表示，也很特別：第一，頭髮分成兩層；上層的，塑成圓球形。第二，下層的，不但蓋住頭顱，而且茸毛沿頂兩耳，幾垂於肩。第

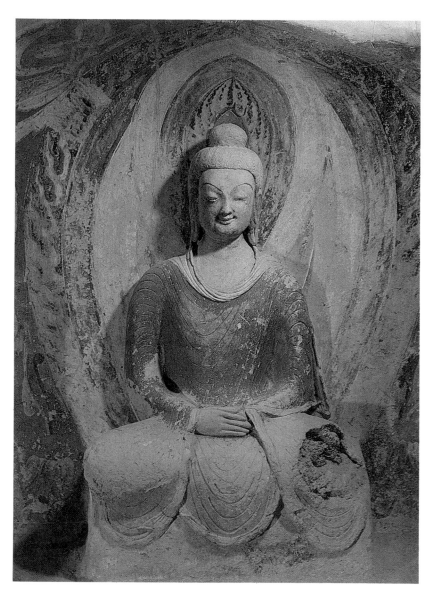

■圖一： 北魏時代之泥質敷彩釋迦牟尼禪坐像
（在敦煌第二五九窟）

三，下層的佛髮，飾有連續性的三角形波浪紋。可是上層的球形佛髮，可能因爲後世的修補，已將原有的波紋線條，塗抹殆盡。

在印度，釋迦牟尼是在伽闍（Gaya）的菩提樹下沉思修行，而終於悟道，最後終於修成正果的。當他沉思修行時，採取兩腿對盤，兩掌平放脚跟的姿勢，而凝神端坐。這種凝神沉思的坐姿，稱爲禪坐（現代口語裏的打坐，就是根據禪坐之古名而演變出來的），但把雙掌平放脚跟，在印度，稱爲 dhyanamudra。這個名詞，在唐代以前已經譯爲中文的佛經裏，譯爲「定印」。

佛教雕塑家對於釋迦牟尼的身分的表示，有若干不同的方式。禪坐雕是表示釋迦牟尼的方式之一，但對阿彌陀佛和彌勒佛的表出，卻不但不常用禪坐之姿，就連手掌的安排，也罕用定印。

早已對禪坐像的方式作出改動

現藏美國舊金山亞洲藝術博物館的釋迦牟尼禪坐像（見圖二），是鎏金的。所謂鎏金，是在黃銅的表面，鍍之以金。此像在佛座上刻有戊戌的年款。該年相當於晉成帝咸康四年，也相當於西元三三八年（在那一年，大書法家王羲之十七歲，領導著名的淝水之戰而擊敗苻堅的謝安，年十八歲）。根據正統式的歷史觀，此像鑄成於東晉初期。這尊禪坐釋迦牟尼的雙手，也前後相掩

的豎着，放在對盤的脚跟上。與敦煌第二五九窟裏的泥質敷彩禪坐釋迦牟尼像互相對照，這泥、銅二像的手掌表出方式，是完全一樣的。

可是在印度，禪坐的釋迦牟尼的手掌卻不是前後相掩，而是上下相疊的。本世紀初德國探險家勒寇克（Le Coq）曾在古西域西端之葉爾羌（Yarkand）附近的 Tum-shuk，就發現過一尊完成於第五世紀的木質禪坐釋迦牟尼。此佛的雙手，既不按照犍達羅派（Gandhara）的傳統而平放，也不像中國的鎏金佛和泥質坐佛把兩手豎直，而是斜放的。在視覺上，雙手斜放，旣像平放，也像豎放。旣然鑄於西元三三八年的鎏金佛、與塑於第五世紀的泥佛的雙手，都以前後相掩來取代上下相疊的方式，可見中國早期的佛教雕刻，從一開始，就已對印度式禪坐像的表出方式有所改動。這種改動，如從印度佛教藝術的立場而言，固然可說不完全符合傳統，但從另一角度來看，又何嘗不可說是中國的佛教藝術直接受到西域的佛教藝術的影響？

在袈裟的衣褶方面，敦煌的泥塑家採用線刻的方式；以細而尖的鋒叉，在泥面劃出許多半圓形的細線。鑄造了鎏金禪坐佛的雕刻家，則在佛衣的前襟，表出許多凸起的半圓形平行線。泥佛衣上的劃線，雖難表出立體感，鎏金佛衣上的凸起的層面，却略有立體的感覺。雕塑家對於泥佛

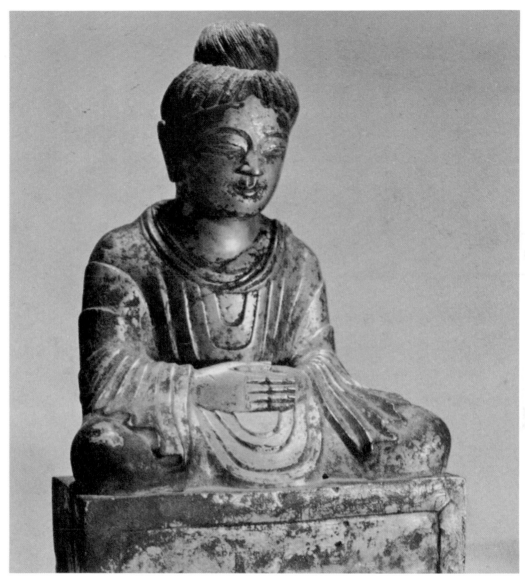

■圖二： 鑄於紀元三三八年的鎏金釋迦牟尼禪坐
像（在美國舊金山亞洲藝術博物館）

與鎏金佛袈裟上褶線的表現手法雖然不同，但二佛袈裟上所採用的半圓形的平行線條，如說同出一源，是明顯可見的。

在印度的西北部，從西元前一世紀開始，產生了佛教雕刻藝術的犍達羅派。在風格上，這一派的特徵至少有兩點：在佛衣的前襟上，刻以半圓形的平行凸線。同時，在佛髮上，刻以波浪紋。敦煌第二五九窟的泥佛，雖然在佛髮上，使用了犍達羅派的波浪紋，卻把佛衣前襟凸線改成凹下的劃線。鑄於西元三三八年的鎏金佛雖然在佛衣的前襟，保存了凸起的褶紋，卻把佛髮的波浪紋改變成許多劃以直線的短髮。

這樣看來，從第四世紀開始，中國的佛教藝術家似曾在雕塑方面，對由西域傳來的印度風格，加以相當的改動：佛髮與佛衣上的衣線，都與犍達羅派的原型，不盡相同。根據以上所論，經過第四與第五世紀這兩百年，中國式的佛教雕刻的風格，已經逐漸建立了。

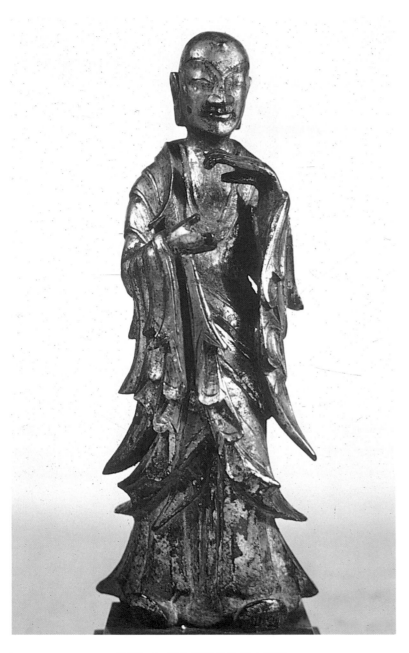

南北朝時代的鎏金羅漢

■圖一： 南北朝時代的鎏金羅漢

「羅漢請觀音」與宗教

由於特別的原因，幾個朋友聯合起來，宴請一個人。被請的人感到不好意思了，主人卻說：「不要緊，我們是羅漢請觀音。」意思是說，你的地位比我們重要，好像是觀音，我們的地位是次要的，好像羅漢。這句俗語的本義代表一種謙虛的態度，可是由宗教的立場來看，是完全錯誤的。何以呢？

在地理上，遠在印度，在時間上，遠在西元前二世紀，佛教已有大乘與小乘之分。所謂大乘，在教育上，採用集體學習的方式。所有的僧侶不但要同時研讀同樣的經文、背誦同樣的篇章、聆聽同一個演講、而且要穿同樣的僧衣、再住在同一個地方。用這樣的方式來研討佛教之精義，正如同許多乘客，付上同樣的票價，乘搭同一架巴士，面向同一個方向進行。因此，大乘（Mahayana），在印度的梵文中，正是一輛大車的意思。

至於所謂小乘，在教育上，採用個別自修的方式。既不規定必須參加晨唱與晚誦、也不規定聆聽演講、甚至連住的地方，也是各自獨立的。彼此之間既不需要互相討論，所以各行各素，獨來獨往。這種學習態度，等於各踏單車，或者自架房車。所以在梵文之中的小乘（Hinayana），

就是一輛小車。天資聰慧的小乘僧侶，可能會比大乘僧侶較先領悟佛學哲理之要義，也等於駕駛自用房車，會比巴士先達目的地。然而天資遲鈍的人，因為缺少與第二者討論的機會，可能終生不能領悟佛學真諦，那就等於自踏單車而迷失方向，如果不是完全不能到達終點，至少是比乘搭巴士還要慢的。

在學習的方式上，大乘與小乘，雖然絕不一樣，可是在教義上，這兩派都尊奉釋迦牟尼為佛。不但如此，無論是大乘、還是小乘佛教，都認為釋迦牟尼是有一些助手的。根據大乘佛教，釋迦牟尼的主要助手，大概是三對菩薩（Bodhisattva），第一對是觀音（Avalokiteśvara）與大勢至（Mahasthamapraptea），第二對是觀音與彌勒（Maitreya），第三對是文殊（Manjuśri）與普賢（Samantabhadra）。而在小乘佛教方面，佛的助手是羅漢（Arhat）。所以成為佛之助手的人物，雖然因為大乘與小乘佛教之歧異而有分別，可是在地位上，大乘的菩薩與小乘的羅漢，是完全相等的。所以說，在「羅漢請觀音」這句俗語中，觀音的地位高於羅漢，也即是大乘佛教的佛之助手的地位，高於小乘佛教的佛之助手的地位，是完全沒有宗教根據的說法。

根據一種在五世紀上半期由梵文譯為中文的印度佛經，最初的羅漢只有十六人。此外在六世

紀到十世紀之間，由張僧繇與貫休所繪成的羅漢圖，也都是十六人。但到北宋中葉的十一世紀，羅漢的數目，卻由十六人增到十八人。數目的增加，是由於把十六羅漢之中的一位，重覆了一次，同時又把一位印度佛經的作者，也誤視爲一位羅漢。繪於六世紀的羅漢畫今已無存。但在雕刻方面，有一些六世紀的作品，卻還幸能保存。

鎏金羅漢的手與面

有一件大約鑄於六世紀中期或後期的羅漢（見圖一）是鎏金的。所謂鎏金，用現代的術語來說，就是鍍金。用更通俗的例子來解釋，好像手錶與打火機的表面，看來金光閃爍，其實只是鍍金而非純金。在六朝時代（三至六世紀），特別是在六世紀，以鎏金的方法鑄製小型的佛教人物的雕刻，似乎相當普遍。這件鎏金羅漢（現藏美國麻省哈佛大學福格美術館），高約五英吋强，正是典型的六世紀的小型鎏金雕刻。

從圖像學（iconography）的立場上觀察，這件鎏金雕刻最引入注目的地方，當然是他的雙手。在佛教藝術之中，佛與其助手的手姿態，一向稱爲手印（Mudra）。手印的動作，代表特別的象徵意義。譬如在附圖一，羅漢的上面的手掌之掌心向下，而下面的手掌之掌心却向上。常人大概很少會用他們的雙手做出這個動作。這種以上

下相對之雙手加以表出的手印，稱爲覆缽（Bud-dhapatra）。釋迦牟尼在其生前，經常以缽化緣（請求施捐食物充饑），雲遊各地。當他在菩提樹下悟道成佛之後，他的化緣缽又成爲釋迦牟尼懲罰惡魔的武器。惡魔來侵的時候，他只要把缽翻轉，缽裏就產生一種力量，而把惡魔困在缽裏，魔旣不能逃走，也無法作怪。這位鎏金羅漢的一上一下的雙手，正以一種象徵性的手法，表示佛的化緣缽的存在。羅漢旣是佛的助手，所以他能代表釋迦牟尼來翻轉法缽，困住惡魔。

在幾乎是相同的時代，活動於中國西北邊疆的雕刻家，曾在甘肅與新疆交界處的敦煌石窟裏，塑造了一批雕刻。西北邊疆，物資缺乏，民生窮苦。所以敦煌石窟裏的雕刻，是以滲合了碎草或麻筋的泥土作爲質料而塑製的。現存於敦煌二七五窟的，交脚而坐的彌勒佛（見圖二），是一件完成於六世紀後半期的泥塑。羅漢旣可以小乘佛教裏的佛之助手的身份，代表釋迦牟尼作出覆缽的動作，菩薩當然也可以大乘佛教裏的佛之助手的身份，而做同樣的動作。敦煌二七五窟的交脚彌勒菩薩，不也正以上下相對的雙手來表出覆缽手印嗎？

鎏金羅漢的面部表情，如與泥塑的彌勒互相對照，顯得非常生動，是值得注意的。根據他的嘴角與雙頰，羅漢似乎正在微笑。他的微笑，

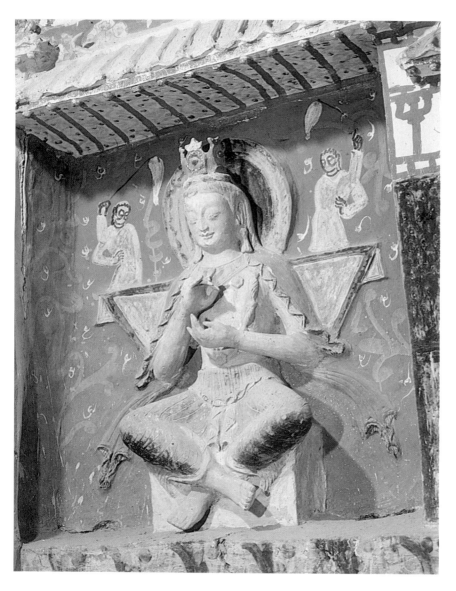

■圖二： 南北朝時代敦煌第二七五窟交脚彌勒菩
薩

代表一種由戰勝惡魔而引起的喜悅。由於他的微笑，我們彷彿聽見這位佛的助手正在宣告：佛法無邊，惡魔難逃！

羅漢的袖口與衣襟的下端，鑄成銳利的尖角，向外突出。這些尖角一面層層相叠，另一方面，魚貫而下。在風格上，帶有尖角的僧衣，正是六朝時代的佛教雕刻的特徵。敦煌的泥塑彌勒菩薩，雖然也完成於六世紀，不過塑工既不能把泥土做成尖角，向外突出，尖角的風格，似乎成爲佛教金質雕刻的獨有風格了。

寬三米、高三・二米。每磚長三八厘米，寬一九厘米，厚六厘米。每磚所飾之題材，或爲雙龍、飛馬、或爲歷史人物、或爲日常生活，絕無雷同。其浮雕技法雖爲漢代傳統之影響，但在浮雕的磚面施以顏料，使得畫面更具裝飾的意味，却是南朝墓磚的新特徵。把舊傳統加以改良，具有新的意義，就是文化的進步。南朝的彩色浮雕磚，對墓葬藝術的發展而言，當然是一種新貢獻。

漢與南北朝的鼓吹樂

在鄧縣南朝墓東壁的一塊浮雕磚上，共有四人。在畫面上，前面二人一面吹着長角、後面二人一面打着鼓、一面搖着一串圓形的小東西，同時一面向前步行（見圖一）。要說明這四個人的動作，應該先把漢代與南北朝時代的俗樂，稍加瞭解。

在西漢時代，中國的音樂的製作、演奏、與發展，是由政府的樂官全權負責的。當時的樂官分屬兩署：屬於太樂處的樂官，專門負責雅樂，也就是從周代以來（西元前七世紀），已經製作完成的，特別爲皇帝而演奏的音樂。至於屬於樂府署的樂官，專門負責俗樂，也即是從漢武帝時代以後的（西元一世紀中期），才從各地探集的歌曲。這樣說，西漢的雅樂既是古典的、也是宮廷的，俗樂的情形正好相反；不但是近代的、而且還是民間的。

到東漢時代，太樂署沒有重大的改變，不必再提。但那時的樂府署，却改稱黃門樂署。此署樂官所管理的是兩種俗樂；一種是黃門鼓吹樂，另一種是簫鐃歌樂。在當時，鼓吹樂的演奏，既只限於吹樂器裏的笳與角，以及擊樂器裏的鼓，所以特稱鼓吹樂。又因爲這種樂曲只由黃門樂署的樂工負責演奏，所以又稱黃門鼓吹樂。鼓吹樂是從西域（也即今之新疆與中央亞細亞的東部）傳入中國的。根據中國人的立場，鼓吹樂就是胡樂。西漢的俗樂是中國的地方音樂，東漢的俗樂却在中國的地方音樂之外，又包括了外國音樂的成份。不但如此，在東漢，當朝廷舉行祭祀大典以及皇后出行，也都要有鼓吹樂的演奏。這樣說，從西域傳入中國的鼓吹樂，雖未正式列入雅樂，但既爲宮廷生活服務，事實上，似已兼有雅樂的性質與功能了。

把鼓吹樂作爲皇后出行時的音樂，大概有兩種原因：第一、演奏此樂時所需的樂器不多，易於携帶；第二、笳、角、與鼓都易於使用。雅樂的樂器不但多，而且常是弦樂器（譬如琴、瑟之類），在行路時，幾乎是無法演奏的。鼓吹樂既在漢代已可演奏於途，經過了三百年，到了南北朝，這種演奏方式，就慢慢的形成一種特別的傳統。由圖一可以見到的，正是典型的鼓吹樂的演

奏。

在南北朝，把鼓吹樂在行列的進行之中加以
演奏，是對行列裏的主人表示敬意。可是從此之
後，約定俗成；到目前，在中國若干保守地區，
甚至在臺灣的某些地方，婚禮與喪禮的隊伍的進
行，也常由鼓吹手加以導引。他們的鼓吹樂曲，
與從漢代以來屢加使用的鼓吹樂是否有關，因為
向來未經學術調查，不得而知。但把鼓吹手安置
在婚隊與喪隊的最前端，向死者或婚者表示敬意
而奏鼓吹樂曲，却不能不說是中國古制的殘痕。

在東漢時代，皇后出行，既需衞隊，又需鼓
吹樂手。也許爲了配合騎兵衞隊的速度，鼓吹曲

■圖二： 北朝的陶質鼓吹樂俑

的演奏，需要在馬背上進行。這一風氣，直到南
北朝時代，仍然如此。一九五四年考古學家從陝
西省西安市的郊外，發現了北魏時代的墓葬。見
於圖二的一件陶俑，是出土於此墓的一個騎兵。
他舉着長角，正在對空而吹（見圖二）；形像是
相當生動的。

根據這些考古發現，我們不但能夠對南北朝
時代的墓內浮雕、與陪葬陶俑的內容，稍有認
識，而且也能對中國古代音樂與現代民俗之間的
關係，增加瞭解。必須把文獻與有關的實物互相
參照，或者互相印證，才能對中國文化的形成，
得到合理的解釋與認識。

丙編

隋、唐與五代時代

游春圖

——中國最早的山水畫

以本書在第三篇所介紹的岩畫爲例，遠在新石器時代（西元前六千年至西元前一千六百年），中國最早的繪畫，是以當時人民的日常生活爲題材而表出的。這些岩畫，旣是人物畫，也是紀錄性的繪畫。再以本書在第四篇所介紹的楚繪畫爲例，到了西元前三世紀，也即在戰國時代的末期，樹木才開始成爲繪畫的一種題材。眞正的山水畫，要在戰國時代七百年後（東晉時代），也即在西元第四世紀的前半期，才有所發展。

第四世紀的山水畫

顧愷之的《女史箴圖》，是一卷分段而畫的人物畫，目前是倫敦大英博物館的藏品。其中一段，雖在山邊畫着彎弓欲射的人，但把獵人除去，這一段是可當做山水畫來看待的（見圖一）。這一段畫面的中央，是一條小溪。溪水清澈見底，所以連河底的圓石子，都粒粒可數。小溪的對岸是幾座小丘。而溪的此岸，則在一片小樹林

■圖一： 東晉時代顧愷之作《女史箴圖》的一部份

的前面，畫有幾塊大石。無論是小丘還是大石，都以若干三角形，重疊互置。在小丘的頂上，一叢叢的小樹，連綿不斷。在小溪消失之處，山丘形成一片絕壁。像一堆鮮草菇樣的小樹，羣立在壁頂的路旁。而在壁底的山路上，有兩隻野兔，追逐躍戲。小溪的位置既經表出於山丘與大石之間，自然形成全圖的中心所在。此圖最重要的結構要素，既爲溪流與山石，野獸與樹木的存在與否，顯然是次要的。可見從第四世紀以來，中國畫家對於風景的表達，就是山與水。

中國的藝術傳統把風景畫稱爲山水畫，是對畫面的結構要素的強調。在《女史箴圖》卷之中，顧愷之對於山石和樹叢，雖然各施淡赭與淡綠，但他對於小石表面狀況的表現，是只有渲染，而沒有皴線之使用的。除了不能看到顏色的使用，根據本篇的附圖，顧愷之的山水畫的面目，是可以看得很清楚的。

在顧愷之活動時期的三百年之後，是隋代。出生於山東省的北方畫家展子虔，是一位既能畫人物畫，又能畫建築畫和山水畫的全能畫家。他在人物畫方面的畫風，因爲沒有可靠的與山水畫方面的畫蹟流傳於今，現已難知。不過展子虔在建築畫與山水畫方面的畫風，却都可由《游春圖》而有明確的認識。《游春圖》是一個短而高的橫卷，長八〇・五厘米，高四三厘米，現藏北平故宮博

物院（見圖二）。

《游春圖》的構圖原則

從構圖的立場來觀察，《游春圖》的中央是一個小湖，湖的左右兩側，各有村落、樹木、石岸，雖然右側上方的小橋、瀑布、高峰、白雲，是左側下方那一部份所沒有的。根據這一觀察，《游春圖》主要的構成要素，和在顧愷之的《女史箴圖》卷裏的那段山水一樣，還是山與水。如果《游春圖》的觀者，可以像站在湖水左側樹下的白衫人一樣的置身於畫，不難發覺此圖中央的湖水，其位置似與顧愷之那段山水畫裏的小溪，正好相當。在湖後面的小橋之後聳立的幾座山峰，其地位也正與顧愷之畫裏的小溪對岸的山丘相當。而湖水前方由白衫人站立的那片湖岸、山坡和樹林，其地位也正與顧氏畫中小溪之前的小溪、樹林和大石相當。甚至於在《游春圖》的湖水右側，那些騎著馬又環湖而行的游春人，其地位也與在顧愷之畫裏的，在絕壁之前追逐於途的野兔，沒有太大的分別。

根據這樣的分析和比較，可以看出來，在畫面上，《游春圖》的佈置，雖然比顧愷之的《女史箴圖》卷裏的那段山水畫，複雜得多，可是如以《游春圖》的構圖原則與顧愷之的山水畫的構圖原則互相比較，這兩幅畫的分別可說並不顯著，

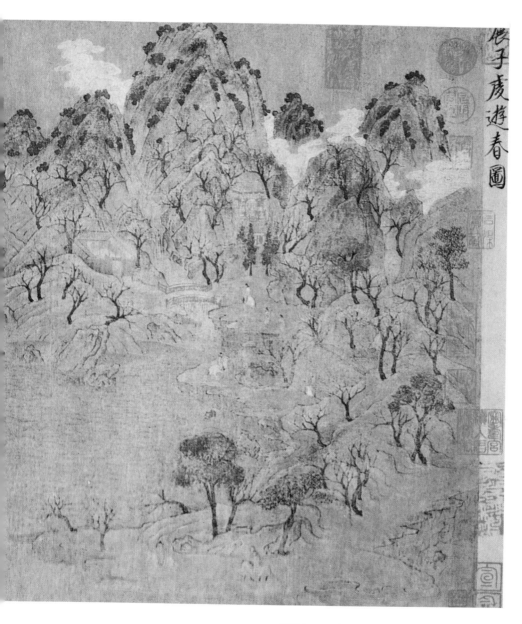

■圖二：《游春圖》，隋展子虔作

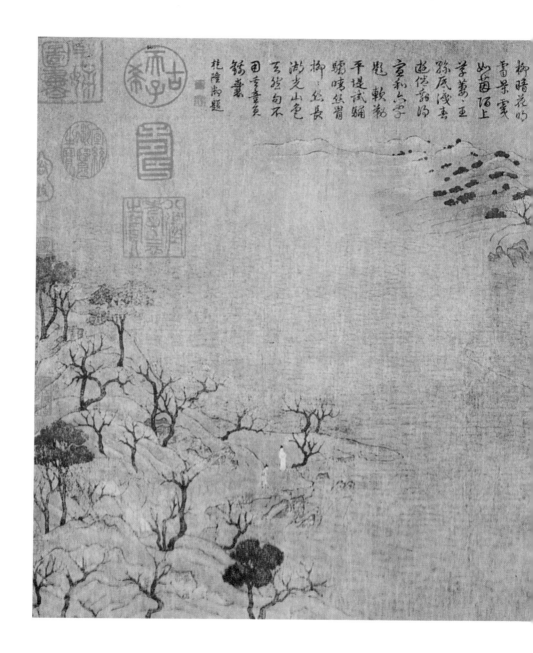

至少第四世紀的顧愷之和第六世紀的展子虔，在他們的山水畫裏，都把水安排在兩山之間。也許這種構圖，正是發展到第七世紀為止的，中國山水畫的典型吧。

雖然展子虔的《游春圖》，在構圖方面，與從四世紀以來的山水畫的傳統，密切相關，其實在展子虔的山水畫作品之中，就是山峰的結構，也與四世紀的山水畫之傳統，相去不遠。以湖水右側與小橋之後的山峰為例，山的外形仍是直立的三角形，而每一個三角形的山峰，又以許多形體較小的三角形，相互重疊而成。同時，在每一個小三角形的表面，或在每一個三角形的表面，也都只有顏色的渲染，而沒有皴線的使用。在顧愷之的《女史箴圖》卷的那段山水畫中，小溪對岸的山丘，不就是以同樣的方法表出的嗎？由《游春圖》的構圖原則和山石的表示方法，第四世紀的與第七世紀的山水畫，一脈相傳，是清楚可見的。

展子虔既是第七世紀的畫家，在《游春圖》中，自然有其與第四世紀的畫風有異的新特徵。先看看在構圖方面，這幅畫有什麼新風格。首先應該指出，湖水右側的石岸，是以半圓形的佈置，而把觀者的視線，由右下角的石坡引至右上角的小橋，再通過小橋，而把觀者的視線，引到四合院式的小村落。在畫面上，這條視線的移動，是由幾位騎在馬背上的游春人的，繞湖而行的廻旋路線而形成的。視線既需由前向後移動，畫面的深度，就因此而形成。

深度的表出，需要有遠近的對比。在《游春圖》中，右下角與左下角遙遙相對的湖岸，都是近景。由近景的湖岸，逶迤而前，通過小橋，直到四合院式的村落為止的空間，都是中景。由此的村落向左發展的一串山丘，成為遠景。這些山丘的高度一面逐漸減低，一面又逐漸把距離推遠。最後，它們終於在天水相交之處消失。消失點的所在，大致是安排在左下角的湖岸上方的。

觀者的視線如果由左下角橫移到右下角，又由右下角移到右上角，最後，才由右上角移到左上角。他的視線需要由左下角橫移到右下角，又由右下角移到右上角，最後，才由右上角移到左上角。通過這樣的安排，畫面的每一角落，無不由展子虔各予不同的使用。左上角雖然稍為空曠，卻更能顯出湖面的遼闊。總之，展子虔對於空間的深度的處理，如與顧愷之相比，是更成功的。

■圖一：吐蕃酋長棄宗弄贊之塑像

步輦圖

——唐代的歷史紀錄畫

在中國的西方與北方的邊疆，在隋、唐兩代，分佈着不少的遊牧民族。大致說，在中國正北的是突厥（其地在今外蒙古）、在西北的是高昌（其地在今新疆吐魯番）、在西方的是吐谷渾（其地在今青海一帶）與吐蕃（其地在今四川之西部、與西康、西藏之間）。為了能夠安撫這些

■圖三： 棄宗弄贊與文成公主之彩色塑像
（現存西藏拉薩大昭寺）

祿東贊到達長安之後，由唐太宗親自接見。──

王的護送之下到達吐蕃。那時的吐蕃很少房屋；

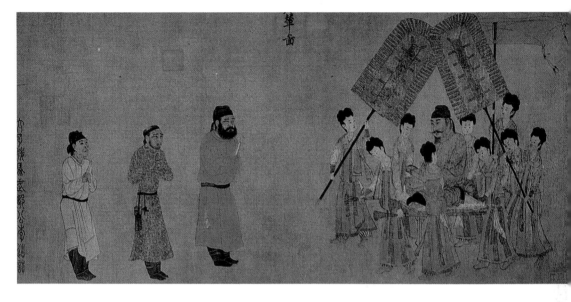

■圖四：傳閻立本作《步輦圖》（現藏北平故宮博物院）

步輦圖呈示「賓主」美學觀念

《步輦圖》（見圖四），相傳是唐初閻立本的畫蹟，現藏北平故宮博物院。此圖所表示的，正是祿東贊朝見唐太宗的場面。畫卷的右端有九個宮女，環繞在坐於步輦之上的唐太宗的四周。畫卷的左面沒有宮女，全是男子。中立而着錦袍的，是贊禮官和通譯。在他前後各着紅色與白色長袍的，就是祿東贊。三人之衣著雖有差異，卻無不面向太宗，神態恭然。根據這一觀察，《步輦圖》雖是一幅人物畫，卻不是普通的人物畫。《步輦圖》的畫面是一段歷史的紀錄。右邊的一組，人數多，左面的一組，人數少。在右面，唐太宗軒昂而坐，在左面，所有的人物，蕭立相向。根據這些對照，可見在構圖上，右邊那組人物的重要性，大於左邊的那組。

從北宋時代中期開始，中國的繪畫理論，在分析山水畫的時候，常用賓與主的觀念來批評山水畫的結構。現在用《步輦圖》為例，可以看出賓與主的美學觀念，似乎並不是宋代山水畫家的創見。由唐太宗坐在中間的那一組的重要性，既然大於以祿東贊為中心的那一組，豈不可說右邊一組是主而左邊一組是賓？何況再以他們實際的身份而論，唐太宗也確是主，而祿東贊也確是賓呢？

祿東贊的服飾，從服裝史的立場來看，是很有趣味的。第一，他的衣袖很窄，比穿紅袍與穿白袍的贊禮官和譯員的衣袖窄得多。第二，在圖案方面，他衣上的圖案，是以許多圓點圍繞一隻小鳥而構成的。在西元二至六世紀之間，這種圖案是在薩珊王朝 (Sasanian Dynasty) 時代，流行於波斯帝國 (Persia) 境內的圖案。在祿東贊的衣上，既有流行於波斯的薩珊王朝的圖案的使用，似乎可以說明如果他的衣料不是從波斯輾轉得來，必定是對波斯的圖案的模倣。假如事實的確如此，在第七世紀的中期，位於西藏和西康的吐蕃，對於西方文化，和唐代一樣，也是歡迎的。

總之，從閻立本的《步輦圖》裏，不但可以看到一段以繪畫代替文字的歷史，也可看出唐代人物畫家使用構圖方式所表出的賓與主的美學原則。此外，還能看到波斯的絲織工藝之圖案、以及吐蕃人的窄袖服裝。所以這卷畫，無論是從歷史意義上看，還是從藝術意義上看，都是一件重要的作品。

虢國夫人遊春圖

——唐代貴族生活的紀錄畫

開元二十三年（七三五），容貌艷麗的楊玉環，被選為唐玄宗的兒子壽王李瑁的妃子。兩年以後，玄宗寵愛的武惠妃病死。玄宗一面把楊玉環召入自己的宮中，一面給他的兒子另找一個妃子。奪媳為妻雖是亂倫的行為，可是他是皇帝，他要這麼做，誰也管不了。到天寶四年（七四五），二十七歲的楊玉環就受封為地位只比皇后低一等的貴妃了。這時候，她的三位姐姐，雖然一個嫁給崔峋、一個嫁給裴某人、一個嫁給柳澄，不過玄宗因為喜歡楊貴妃，在天寶七年（七四八），又把這三位大姨各自封為韓國、虢國、與秦國夫人。這是皇帝可以封給大臣之妻的最高頭銜。到天寶十一年（七五二），楊貴妃的遠親楊國忠，又奉派為宰相（地位相當於行政院院長）。這時候，楊家的人不但在宮內佔了優勢，就在唐代的中央政府之中，也建立了鞏固的政治勢力。在當時，楊家姐妹與楊國忠的一舉一動，都是引人注目的。難怪虢國夫人春日出遊，也會

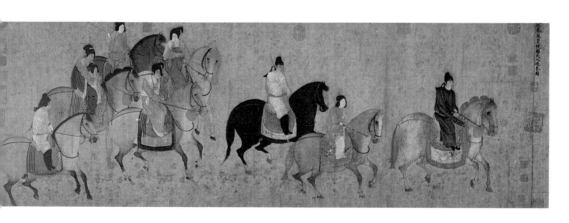

■圖一：《虢國夫人遊春圖》，宋徽宗摹唐張萱原作

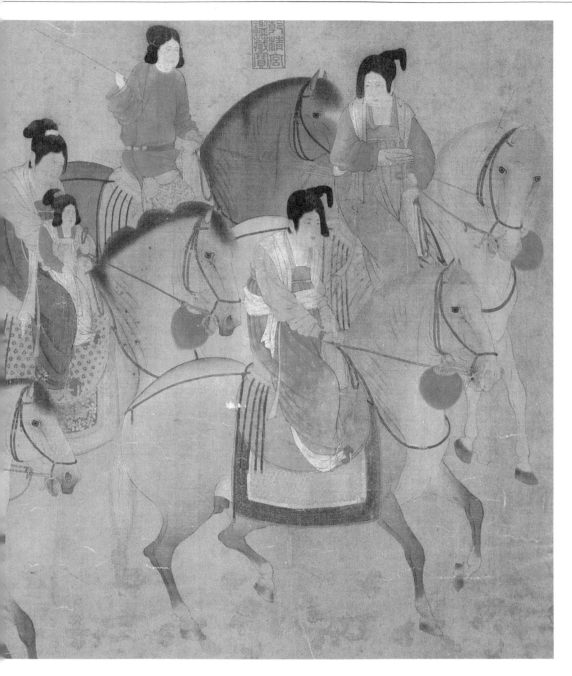

■圖二：《虢國夫人遊春圖》內之貴婦

被當時的畫家張萱用他的畫筆加以紀錄了。

遼寧省博物館藏有一卷《虢國夫人遊春圖》（見圖一）。據說是北宋時代的徽宗皇帝根據張萱之原作而完成的摹本。全圖共繪八匹駿馬，除了其中一匹多載了一個女童，其餘各四，都是一馬一人。在構圖上，這卷畫大致分成兩組。第一組共有三匹馬，各馬之間，稍有距離。第二組共有五匹馬，各馬之間，稍有距離。前排是兩位貴婦（見圖二），後排是三個侍從；侍女與抱着女童的保姆，緊隨於兩位貴族之後，白衣的家奴，偏於一旁。

這最後三人，兩女一男，形成橫排，與第一組裏大致形成直隊的二女一男，不但在人數方面，完全相等。而且也在佈局方面，縱橫垂直，富於變化。除此以外，這前面三人，既引導中間的兩位貴婦，後面的三人又跟隨中間的貴婦，所以這兩位貴婦，高於畫面的其他三男三女，正可由於她們得到家奴、侍女、與保姆的前呼後擁，而特別顯得突出。

何以知道貴婦以外的三位女性的身份是侍女與保姆呢？根據她們的髮型與年齡，似乎可以得到這個問題的答案。在髮型上，穿着紅衣的兩個侍女，都把她們的頭髮，編成兩個短而圓的髮髻；蓋在耳朵上。這種常用紅絹紮在髻中央的髮

髻，在唐代，稱為「垂練髻」（見圖二），是專為女童與侍女所設計的髮型。所以在此圖中，兩位貴婦的髮型，當然不會採用垂練髻。梳着垂練髻的紅衣女郎，既很年輕，她們豈不是侍女嗎？還有，由保姆抱着而坐在馬上的女童的髮髻，也是垂練髻（見圖二）。此髻為女童與侍女所專用的說法，豈不在這卷畫，完全看得到嗎？

至於一手抱着女童而一手拿着馬韁的那位女性，不但年紀大，而且她的頭髮，在兩鬢的，並不蓋在耳朵上，在頭頂的，儘量向上梳，然後再向後彎。這樣的髮髻，在形態上，好像由花枝上伸展出來的一朵花，在唐代，這種髮型，稱為「百合髻」（見圖三）。髮髻的名稱雖然漂亮，也是專為侍女設計的。穿着白衣黑裙的這一位，年齡既是中年、手裏環抱着女童、而頭上又梳有百合髻，她的身份，自然也是侍女。她既能一面騎馬、一面照顧孩子，看來經驗是相當豐富的。她真正的身份，可能不是一般的侍女，而應該是保姆。

如與侍女的垂練髻和保姆的百合髻相較，兩位貴婦的頭髮，雖然也在臉旁紮成好像是垂練髻一樣的髮髻，可是這樣的髻只有一個，而不是一對。所以一隻耳朵露於髮外，另一隻耳朵卻掩蓋在不成對的垂練髻之下。此外，貴婦們頭頂上的髮髻，雖然本來相當高，卻故意由頭頂中央向一

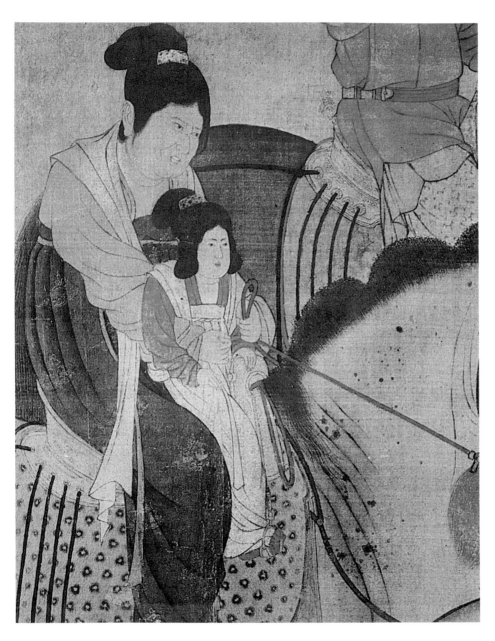

■圖三：唐代的「百合髻」

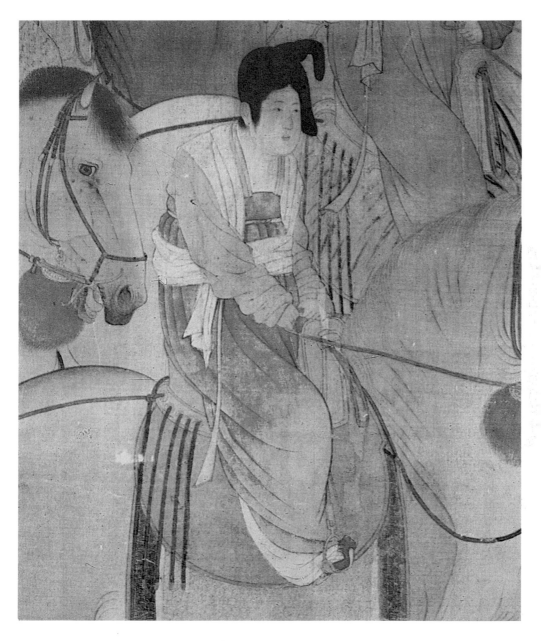

■圖四：唐代的「墮馬髻」

邊垂下，形成幾乎是九十度的直角。這種髮型，在唐代，有「墮馬髻」的專稱（見圖四）。所謂墮馬，不是說梳着這種髮型的人，在騎馬時必會墮馬，而是以墮馬的動作，來形容這種髮髻先由頭頂中央向左傾、再向下垂的結構上的特徵。

在文獻中，虢國夫人是相當特別的。虢國夫人每次去朝見唐玄宗，一定帶着一百多個隨從，其中有侍衞、有侍女、也有保姆。在這卷畫裏的，開道的男性，與騎在保姆之旁的另一男性，都缺乏男性軒昂的氣概，他們可能正是聽慣了主人之呼喝的侍衞。梳着垂練髻與百合髻的女性，則各爲侍女與保姆。虢國夫人既然連朝見皇帝都要帶着侍衞、侍女與保姆，她春日出遊，當然更要帶着這一羣人。何況這一次她是連自己的女孩，也一齊帶出去的呢！

古人不但相信有鬼，而且認爲鬼氣對於人身是有壞影響的。所以每到農曆三月，無論男女老幼，常常要在三月三日那天，把全身大洗一次。這種特別沐浴的地點，經常是在郊外。如果在家裏和平常一樣的洗身，豈不是把鬼氣仍然留在家裏了，洗了豈不等於沒洗？意思是把身上的鬼氣洗掉。

《論語》裏有這麼一段：「暮春者，春服既成，冠者五六人、童子六七人，浴乎沂，風乎舞雩，泳而歸。」看來就在春秋時代，就連孔子好像也與他的一批學生（有的已經成年，有的還沒成年），在某一年的三月，一齊在郊外洗身。三月是春季的最後一個月，所以在前引的《論語》之中，要把孔子與其弟子在郊外洗身的時間，稱爲暮春。

可是全家到郊外去洗濯全身，不但不方便，也并不雅觀。因此到了晉代，古代洗刷鬼氣的風俗，已經有所改變。譬如在東晉穆帝的永和九年（三五三年），當時有四十一位文人，就曾在三月三日那天，在浙江會稽（即今諸暨）的蘭亭，選擇了一條彎曲的小河，一面飲酒、一面作詩。著名的書法家王羲之，不但參加了這個雅集，還特別爲這次聚會，寫了一篇短文，文題是《蘭亭序》（序是古代的文體之一。唐初詩人王勃寫過《滕王閣序》，盛唐詩人李白寫過《春夜宴桃李園序》。所以古代的序，種類較多，並不限於寫在一本著作之前，又稱爲序的那篇文章）。晉代的四十一位文人在河邊雅集，就是用郊外的河水洗濯全身，清除鬼氣的一種象徵。晉人對於清除鬼氣的簡化方式，在唐代還在使用。

盛唐的偉大詩人杜甫寫過一首著名的《麗人行》。此詩一開始就說：「三月三日天氣新，長安水邊多麗人」。三月三日既是清除鬼氣的日子，可見在唐代的首都長安（今陝西西安），必有不少女性，在三月三日那天，採取由晉代流傳下來的清除鬼氣的象徵方式，而在水邊遊玩。

唐代的長安，在東南角上，有一個稱爲曲江池的大水池（此池現已乾涸，但據考古調查，池的遺址的面積約七十萬平方公尺，東南最寬處約六百公尺，南北長約一千四百公尺）。這個水池旁邊，長滿了花草和綠樹，是長安的一個名勝區。在唐代，不但新中舉的進士都要到曲江池來玩玩（同時飲酒作樂），在三月三日這天，長安的居民更要到曲江池來玩水（或者看水），作爲洗刷鬼氣的象徵。杜甫在《麗人行》中所說的「長安水邊多麗人」的水，大概就是曲江。虢國夫人遊春的地點，大概也是曲江。

由《麗人行》所提到的那一羣麗人究竟是什麼人呢？據杜甫的詩篇的描寫，正是虢國與秦國兩位夫人及其隨從。這樣看來，在《虢國夫人遊春圖》中的兩位貴婦，大概也正是楊貴妃的兩位姐姐；虢國夫人與秦國夫人。要透過風俗、歷史與文學裏有關的資料，才能對《虢國夫人遊春圖》的內容，也即與中國文化的關係，得到比較深入的瞭解。

楊國忠與虢國夫人雖然同宗，不過却是遠親。楊國忠旣然擔任宰相，地位僅次於皇帝。大概爲了追求權勢與奢侈的生活，虢國夫人是有些曖昧關係的。這樣，虢國夫人的地位，比秦國與韓國夫人的地位就更高了。在此圖中，也許穿着紅裙而緊隨於黑馬之後的貴婦就是虢國夫人

（見圖四）。至於在此圖中穿着藍裙的那位貴婦，旣然面向着虢國夫人，不但暗示她的地位，是次要的，就在畫面上，把她的位置放在虢國夫人的旁邊，也顯得她的重要性，是次要的。大概這位藍色長裙的貴婦，就是秦國夫人吧。

八達遊春圖

——五代貴族生活的紀錄畫

臺灣故宮博物院藏有一幅《八達遊春圖》（見圖一）。完成此畫的畫家是趙喦，他是五代時期的第一代——梁代（九〇七——九二三）的駙馬。據一種寫於十一世紀的紀錄，趙喦善畫人馬；當時其他畫家所畫，都不及他。此圖既有人又有馬，所表現的正是趙喦最拿手的題材。

中國史學家常用一個複合名詞，把一羣時代大致相同、性格與專長也大致無別的人物，完全包括在內。譬如漢代的「商山四皓」、魏晉之間的「竹林七賢」、唐代的「酒中八仙」、明代的「前七才子」與「後七才子」，以及清代的「揚州八怪」，無不以一個複合名詞包括一羣人。

「八達」雖然也是一個複合名詞，不過「達」的意義較廣，此字既可指見識高超的「達人」，也可指職位顯赫的「達官」。中國歷史上曾經先後有兩批八達。第一批活動於三國時代之魏國與西晉的初年。司馬家的朗、懿、孚、馗、恂、進、

除了司馬懿曾經領兵與諸葛亮作戰，較有名氣，其他七人，並沒有著名的事蹟。看來趙喦畫蹟裏的八達，不會是司馬家的這八兄弟。

歷史上的第二批八達，指光逸、胡母輔之、謝鯤、阮放、畢卓、羊曼、恒彝、與阮孚等八人，他們都活動於東晉時代。這八人所共有的特徵，是善於飲酒。譬如阮孚的職位是一位將軍的秘書。在晉代，不但一般人都戴帽，作為一個政府的官員，當然更是需要戴帽的。但阮孚卻不僅因為沒錢買酒，而要把他的皮裘拿去換酒，有時甚至由於飲酒過量，以致脫了帽子、蓬頭散髮，儀容甚差。有一次，阮孚與另外「七達」中的六個人先把房門關起來，再把渾身上下的衣服脫得精光，就這麼赤條條的狂飲了一天。這時候，另「一達」光逸剛從別處來到。他因為進不了已關了門的房屋，只好先在室外脫掉衣服，然後鑽到狗竇裏去學狗叫。胡母輔之聽見這種人為的狗吠

是這八個人又日夜不分的開懷痛飲起來。根據這些記載，似乎第二批「八達」只是八個放誕不經的文人。假如趙嵒眞要描畫他們，即使不能將這八位狂士裸裎散髮的情形，加以表現，至少也不會放過他們瘋狂飲酒的事蹟。根據這個推論，恐怕趙嵒是不會把這一羣放浪不羈、卻無不善於飲酒的八達，畫成氣度軒昂之騎士的。

帽子的形式不是晉代的

後梁的開國皇帝是身為八子之父的朱溫。他得到天下以後，在開平元年（九○七），為諸子封爵；封朱友珪為郢王、朱友璋為福王、朱友貞為均王、朱友雍為賀王、朱友文為博王。甚至他已去世的長子朱友裕，也在同年得到郴王的追封（只有他的第七個兒子朱友孜，在九○七年，是沒有爵位的）。趙嵒既是後梁的駙馬，也就是朱溫的女婿。由於郎舅親戚的關係，趙嵒與朱溫的八位王子，當然是很熟悉的。看來朱溫的八個兒子，很可能是《八達遊春圖》裏的八達。

他們的帽子不但都是黑色的，而且還是分為兩層的。較大的下層部份雖可包住頭底，較小的上層部份卻從下層部份的後面，向上突起，超過上層部份的最高點。此外，在下層部份的兩側，還附有兩條短翅。用這種方式作成的帽子的正式名稱是「幞頭」。從西元四二○年起，黃河流域的北魏、西魏、北周、北齊，與長江流域的宋、齊、梁、陳互相對峙，形成南北朝。到隋文帝開皇九年（五八九），他平定了陳朝——南北朝時代的最後一個王朝，而統一中國。此後，經過唐，直到五代初期的後梁，也即在從六世紀末期到十世紀初期的三百多年之中，幞頭一直流行於文人與文官的生活圈內。

幞頭就是在隋朝時代才出現的男帽。

官服的顏色不是晉代的

除了帽子，這些騎士的服裝，也值得注意。在三、四世紀，無論職位之高低，晉代的官服，一律是紅色的。到了六世紀的唐代，官服的顏色，才有所變化。官職在三品以上的，官服是紫色、五品以上的，官服是紅色、六品與七品的，是綠色、八、九兩品的，是青色（請參閱本書第六十八篇《唐代官員的紫衣與魚袋》）。《八達遊春圖》中的八位騎士，如果是晉代的人物，無論是司馬家的八位兄弟，還是阮孚等那批狂士，所穿的官服，應該全部是紅色的。但在此圖之中，八位騎士的服飾正好是紫、紅、綠、青等四色。所以無論是從帽型還是從服裝來判斷，這八位騎士都絕不應該是晉代的人物。反之，根據他們的帽型與服飾，這八位馬上人物與唐代的文化是有關的。

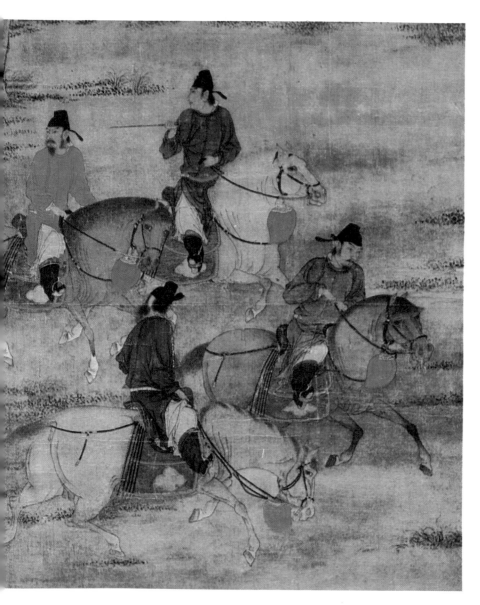

■圖一： 《八達遊春圖》

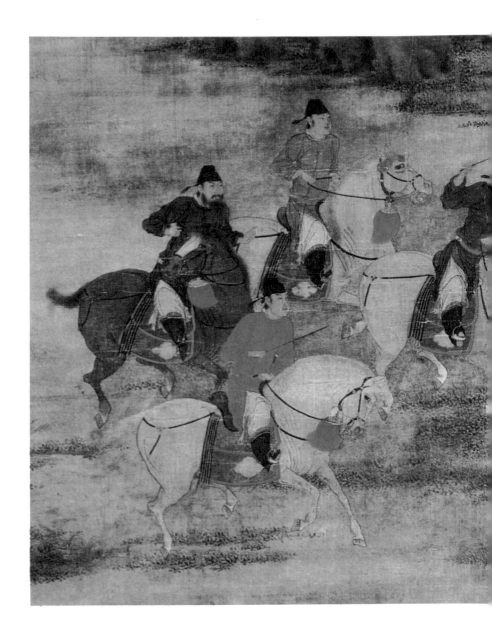

朱溫雖然篡唐而建後梁，但他初立國時，並未改變唐代的典章制度。所以在《八達遊春圖》中，朱溫的八個兒子，還穿着唐代的官服。朱溫在九一二年封子爲王時，他的長子已不在世。此圖既有八人，也許由趙喦所描畫的，是朱溫的長子未死之前八兄弟一齊騎馬遊春的情形。如果這樣的推論可以成立，圖中八位騎士究竟是誰，就可以得到解釋了。

永泰公主墓的壁畫

一九七八年春季，各省近年出土文物在香港公開展出，轟動一時。展品之一就是永泰公主墓壁畫的摹本。參觀過出土文物展覽的香港居民，對於那件壁畫的摹本，也許記憶猶新。

中國古代的繪畫，到唐代為止，大多是壁畫。可以描繪壁畫的場所，除了宗教建築與宮殿以外，大概就以陵墓爲主。唐代的宗教建築雖然偶有遺存（例如山西省的佛光寺，就是唐代末年宣宗大中時代，即西元九世紀中期的建築），可是唐代的宮殿，却已蕩然無存。至於唐以前的宗教建築與宮殿，更是毫無蹤影。只有保存在唐代與唐代以前陵墓中的壁畫，只要不曾受到破壞，無不成爲研究漢、魏、隋、唐諸代畫風之演變的重要材料。甚至對於自漢以迄於唐的社會的瞭解，這些壁畫也同樣的具有源流性的價值。永泰公主陵的壁畫，亦不例外。

永泰公主的本名是李仙蕙，她是唐中宗的第七個女兒，也卽是一度篡奪了唐代政權的女皇帝武則天的孫女。永泰公主在武則天久視元年（西元七〇〇年）九月，以郡主的身份，下嫁武延

基。其夫既爲武則天的姪孫，可見他們是以姑表兄妹的身份，親上加親而結婚的。可是她在七〇一年（大足元年）九月因病而死。其父中宗卽位爲帝以後，才追封她爲永泰公主。同時在七〇六年，一面准許把她的墓陪葬於乾陵，一面又特別准許把她的墓改稱爲陵。

所謂乾陵，就是唐高宗（六五〇──六八三）的陵，其地在今陝西省的乾縣。在封建時代，任何人的墳墓，如能建在皇帝的陵的附近，都稱爲陪葬。能夠得到陪葬的機會，當時認爲是一種榮耀。李仙蕙的墓，既得稱陵，所以築於乾陵之側約兩公里半之處。在唐代，只有皇帝、后妃、太子、與公主的陵，才准在墓外的地面部分，列以石獅、武侍、與華表（一種形似石柱的裝飾）。永泰公主的墓，既然准許稱之爲陵，所以墓外地面也有石獅、武侍、與華表。

唐墓的結構和類型

在結構上，唐代一般的墓，分爲三種，第一種是長方形的、第二種，接近正方形、第三種，

是橢圓形的。不過無論那一種，從地面到墓室之間，一定都有一條短短的通道。至於墓室的頂，有的採用平頂，有的採用穹窿（由下面仰視，好像一個半圓形的球體）。屬於帝王、太子、與公主的陵，在結構上，比一般的墓要複雜得多。

大體上，唐代的陵，共有三部分，最先是墓道、然後是甬道、最後才是墓室。所謂墓道，在功用上，雖與一般唐墓的短道相類，不過，墓道並非平坦的通路，而是一條逐漸斜入地心的坡道。此外，在這條傾斜的墓道上，常常附設天井，而牆上也常有一個個的小龕（特別留出來的方洞形的空間），用來放置陪葬的物品。與墓道相接的甬道，距離很短（以永泰公主陵而論，甬道的長度，大概只有墓道的六分之一）。甬道的盡頭，才是採用穹窿頂的墓室。

永泰公主墓的壁畫題材

在永泰公主陵內，無論墓道、甬道、還是墓室的牆壁，甚至墓頂，都有壁畫的裝飾。由於長期埋於地下，受到自然侵蝕的破壞，陵裏不少的壁畫，已經受到損毀。但是大體上，這些壁畫還保存得相當完好。按照壁畫的內容，此陵的壁畫，根據主題，共有四類：第一、天體圖。第二、四靈。第三、各種圖案。第四、人物。所謂天體圖，就是對於日、月、星辰、和銀河的表現。其

位置只在墓室的頂部。關於天體圖的表現，遠在漢代，已經成為墓室壁畫的一個題材（例如在河南洛陽所發現的西漢時代的，即西元前二世紀的磚墓裏，已有天體圖的描畫）。把天體圖畫在墓室頂部，具有象徵性的作用；意思是讓墓裏的死者的靈魂，依然可以見到日、月、星辰與銀河。象徵死者雖在黃泉之下，但她所見的大自然，仍與生前無異。

簡化的四靈

至於四靈，就是四種守護四個方向的動物；具體的說，青龍守護東方、白虎守護西方、朱雀守護南方、玄武守護北方。所謂朱雀，既不是孔雀，也不是鵪雀，而是鳳。至於玄武，指黑色的龜。把龍、虎、鳳、龜組合成四靈，雖然經過很長的時間，不過遠在周朝，這種四靈的觀念，已經形成。到了漢朝，又由於當時五行學說的盛行，所以四靈不但各守一方，而且各有一種顏色。根據五行學說，宇宙之中，本有金、木、水、火、土等五種元素，每一種元素，也各有一色。演變到最後，木在季節上，代表春，在方向上代表東，守護之靈是青龍。火代表夏與南方，守護之靈是朱雀。金代表秋與西方，守護之靈是白虎。水代表冬與北，靈物是玄武。在漢墓的壁畫

■圖一: 唐永泰公主陵第一墓室東壁（九人）與
　　　　北壁（一人）之壁畫

在上述各種器物之外，永泰公主陵壁畫中的人物，對於唐代士女的服飾與髮型，是極引人注意的資料。見於圖二與圖四的兩個男侍，都穿着翻領的衣服。這種翻領的形狀，與現代男性的西裝的衣領幾乎是一樣的；領子不但是雙料的，也是由領口折向胸前的。在永泰公主陵的壁畫，既可見到翻領長裙，又能見到波斯的玻璃杯，可見在八世紀的初期，中國文化之中，西方文化的滲入已經很深。

至於髮型，在木柱以左的乙組壁畫之中，手捧長方形盒子的第三個宮女、與廻首後顧的第七個宮女、以及在木柱以右的甲組壁畫之中，手捧圓盒的第四個宮女、還有手捧綠碗的第六個宮女的髮型（圖二），大致都是「螺髻」。所謂螺髻，顧名思義，是把長髮捲成一個形如田螺一樣的髮髻。在此壁畫中，螺髻的出現，高達四次，可見它是八世紀初期比較流行的一種髮型。在彩圖上，手捧圓盒的宮女，其髮型彷彿是一個V型。如用唐代的文獻與壁畫互相印證，V型的髮髻，可能就是「雙鬟望仙髻」。見於圖二甲乙組、以及圖三之第一人的髮髻甚高，或者就是唐代貴族婦女喜用的「高髻」。總之，從文化史的立場來觀察，永泰公主陵的壁畫，是極富資料性的畫蹟。

如從藝術史的立場再加觀察，此陵壁畫也另有一種歷史的意義。譬如圖二甲組之第六人，也即手捧綠碗的宮女、與在圖二乙組手捧方盒的宮女的造型，便非常值得注意。由於這兩個宮女的頭部與腰部，用柔和的曲線扭向一側，以致全身的形狀，都略約形成英文的S形。這個S形的造型，在世界藝術史上，最早出現於希臘末期的雕刻；有名的愛神像（Venus of the Milos）的身體，就是用S形來加以表出的。

由於希臘人的政治勢力和武力曾經控制印度，長達二百年，所以希臘末期的雕刻風格，又曾影響了印度的早期的佛教雕刻。完成於西元一世紀的若干印度石刻，其人物的身體，也曾用S形的手法來加以完成。等到印度的佛教藝術風格傳入中國以後，S形的人身造型又逐漸在中國（特別是在唐代）得到傳播。在永泰公主陵裏的，手捧燭臺的宮女，其身體略呈S形，也無疑可爲這個觀察，提出一種證據。限於篇幅，對於此陵壁畫在藝術史上的其他的重要性，不能一一詳細討論了。

搗練圖

——唐代婦女生活的紀錄畫

■圖一： 臺灣埔里高山族婦女以木杵搗米

■圖二（丙）：《搗練圖》（唐代張萱原作，北
　　　　宋徽宗摹本）的「熨練」

■圖三： 《熨練圖》（北宋的壁畫，現存河北井
陘宋墓中）

就一般情形而論，唐代的中國婦女，大概除須負責零瑣的日常家務，還要負責家庭成員的衣着的製造。所謂「搗練」，事實上，就是製衣工作的前奏。由盛唐時代的宮廷畫家張萱，所畫的《搗練圖》（見圖二甲、乙、丙），就是一幅專門描寫唐代婦女從事搗練工作的生活紀錄畫。關於「搗練」一詞的寫法，在唐人的文字之中似乎並不一致。譬如在杜甫（七一二——七七〇）的「秋風」詩裏，「搗」字就寫成「擣」。但却從沒有把「練」字寫成「鍊」字的。有人把搗練寫成擣鍊，那當然是一種錯誤。

不過「搗」又是一個從農業史上借用過來的名詞。在發明碾米機之前，把稻粒變為米粒，要經過「搗」的手續：先把稻粒盛在碗形的木盆之中（這木盆的專門名詞是「臼」），然後由兩個農夫面面相對的分立於木臼兩邊，手持與《搗練圖》中所見到的、形式相近的木杵，一先一後的打擊臼中的稻，以便把稻殼除去。住在臺灣中部埔里（日月潭附近）的高山族的婦女，目前還保存着用木杵在木臼裏搗穀的風俗（見圖一）。大概在搗稻的功能受到普遍的注意之後，這種農業操作的程序，又由對稻的處理轉用為對絲織品的處理。所以，「搗練」之名可能是由「搗穀」之名演化而來的。

雖然如此，盛練的器具，却不再因襲盛稻器

廷畫家吳道子，就沒受過高等教育。可能張萱也屬於這一類畫家。如果這一推測無誤，他把「搗練」作爲描繪的對象，似乎並不基於這種婦女的勞力工作之富於文學性與歷史背景；而是由於他對實際生活的觀察。根據前舉的李欣的詩，在唐代，連禁苑中的宮女，也得擔負搗練的工作。張萱既是盛唐時代的宮廷畫家，描繪在他的《搗練圖》裏那些婦女，也許就是當時的宮女吧。

在宋徽宗摹本的張萱《搗練圖》卷之中，畫面的人物可以根據她們的工作，分成三大段：第一段共四人（見圖二、甲）。地面上擺着一隻裝有白練的長方形的砧。兩位手持長杵的宮女，各自站在木砧的前面與後面，似乎正在用杵搗練。第三位站在木砧之右，似乎準備參加搗練的工作，不過她手裏的長杵，還沒從地面上舉起來。最後一位，站在砧的左邊，她一面把杵靠在肩上，一面用左手捲起右臂的衣袖。由這些動作，知道她也準備參加搗練。根據畫面上的這一段，大概搗練的工作，通常是由兩個人同時進行的。多的時候，四個人也可以一齊工作。

第二段有三個人（見圖二、乙）。右邊的兩個人，分坐在地氈與圓橙上。坐在地氈上的那一位，在她的面前，有一隻插在木座上的纏線棍。根據這位宮女，不但張開雙臂，而且張開手指。她的動作，她很像是在整理一條長線。而坐在圓

橙上的宮女，右手拿着一塊衣料，左手上揚，好像正在縫製衣服。在她的身後，有一個梳着垂練髻的少女，蹲在一隻火盆旁邊。盆中既有發紅的熱炭，而這個少女又手持長柄圓扇，可見她的工作是負責把木炭燒熱。她大概怕火盆裏的炭灰被風吹起來，迷了眼睛，所以雖然在用扇子搧火，卻掉過臉來，注視縫衣服的人。爲什麼要搧火呢？這個問題的答案，見於這卷畫的第三段。

在這一段裏又有四位宮女（見圖二、丙）。其中兩位，面面相對，雙手緊拉着一匹剛剛搗好的練。另一位婦女，手持熨斗，正在熨練。第二段的少女負責搧火，就是要火盆裏的木炭能夠保持熱量，供給熨斗之所需。一個小女孩，覺得把這匹練拉長，很好玩，於是彎着身體，又舉着袖子，好像正在被拉直的白練下面，鑽來鑽去。已經長成少女的小女孩的姊姊，不再頑皮了，她站在熨練者的對面，專心注視熨練工作的進行。

如前述，搗練是晉代以來久被詩人吟詠的婦女的勞動工作。另一方面，熨練雖然很少見於晉唐間的詩作，卻是絕對女性化的工作之一。此外「搗」與「熨」的動作，不但都比「捲」的動作易於表出，而且在畫面上，這兩種女性化的動作，也是柔美的、和富於詩情的。至於「捲練」，不但是消耗體力的粗重的勞動工作，而且就從藝術性的眼光來看，捲練也不是很優美的動作。甚

至於在擣衣的全部過程之中，婦女所負責的只是「擣」與「熨」，至於「捲」，或是由男子擔任的工作。譬如在河北省的井陘，近年發現一座北宋墓，墓壁飾有紀錄墓主生活的壁畫（見圖三）。在此圖中，雖然表現了熨練的場面，仍然沒有捲練的動作。所以在張萱的畫卷中，甚至在井陘宋代壁畫中，他們所表出的只是「擣練」與「熨練」，而不能與杜詩所述的「擣」、「熨」、「捲」等三個步驟，完全脗合。

總之，如果「捲練」是男性的工作，張萱的畫卷可說已把由女子擔任的工作，全部表現無遺。另一方面，如果「捲練」也和擣練、熨練一樣，同樣是由女子所擔任的工作，那麼，張萱僅僅特別表出「擣」與「熨」，而省略了「捲練」的進行，可見他對畫面上的題材的選擇，是以美的前提爲決定的。他表出了富有美感的動作，而省了那些在畫面上美感較少的。如果唐代的婦女眞要負責「捲練」的工作，而張萱僅僅根據美的感覺而表出「擣練」與「熨練」等二步驟，那麼，用近代的美術思潮來批評，張萱的畫風似與唯美主義的作風相近。

在歐洲藝術史上，唯美主義是要到相當於中國的明代末年的十七世紀，亦卽所謂的「巴洛克時代」，才逐漸以意大利爲中心而擴展於西歐其他各國的。假如中國的藝術史工作者能從唐代的畫蹟之中，找到更多的證據，從而證實在中國，也有「唯美主義」或「巴洛克風格」的存在，那必將是比較藝術史上的大發現。

唐代的花鳥畫

考古學家近年從新疆吐魯番阿斯塔那村的唐墓裏，發現了六幅唐代的花鳥畫。從中國美術史的立場來看，這六幅壁畫所代表的意義，非常重大。畫面的尺寸，今雖不詳，但這種資料的缺乏，卻無礙於對這一組花鳥畫的欣賞與瞭解。如何能夠考定原畫的繪成時代，是最重要的事。現在需要先把這一組花鳥畫的繪成時代試加確定，然後再對畫面的內容和風格，稍作分析。

唐代以前沒有花鳥畫

中國壁畫的歷史，從文字紀錄上考察，可以推溯到西元前六世紀的春秋時代。但是由於近年來中國考古學界豐碩的發現，又可根據所發掘到的實物，而把中國壁畫的歷史，由春秋時代而追溯到西元前九世紀的西周時代。不過，直到東漢末年（西元三世紀初期）為止，中國壁畫的內容，一直以人物為主──舉幾個例來說明：一九五七年在河南洛陽發現的西漢末年壁畫（時代約在西元前一世紀之末期），表現了劉邦與項羽為主的「鴻門宴」的歷史故事。一九五二年在河北

望都、與一九七二年在蒙古和林格爾所發現的東漢壁畫（時代各在西元二世紀與三世紀），表現了墓主生前的種種生活情形。一九三〇年代在遼寧營城子發現的東漢壁畫（時代亦在二世紀），則與道教的長生或求仙的思想有關。這些漢代的壁畫，都以人物表現為主。

到了南北朝時代，雖然在甘肅敦煌的佛教壁畫、與在吉林輯安的道教壁畫裏，偶然可以見到簡單的、或者是圖案式的山水林石、彩雲高樹、及一些飛禽走獸，可是這些景物都只是人物畫或者宗教畫的背景。無論是花與鳥，還是樹與獸，都還不是獨立的畫題。一九七二年在甘肅嘉峪關附近，發現了一些（約繪於西元三世紀初年至四世紀初年之間），非宗教的壁畫。這些壁畫雖然對於西北邊陲地區的一般人民的生活，有寫實性的紀錄，但畫面上仍然缺乏對於花與鳥的表現。

隋代的壁畫，在過去是從未有所聞的。直到一九七六年，考古學家從山東嘉祥發現了一座建於隋文帝開皇四年（西元五八四年）的古墓，又

從此墓中發現了幾幅人物畫，才使學術界對於隋代的繪畫的風格，稍有所知。可是在隋代的壁畫裏，也還沒有花鳥畫的蹤跡。

文獻裏的唐代花鳥畫

到了初唐時代（西元七世紀初期），唐太宗的弟弟漢王李元昌（唐高祖李淵的第七個兒子），畫過體積較大的鷹、鶻、和雉。太宗的姪子江都王，畫過體積較小的麻雀。而太宗的最小的弟弟滕王李元嬰，則精於描繪蝴蝶。元嬰的姪孫李湛然（後來也繼封爲滕王）則綜合漢王與滕王之所長，而兼畫蜂、蟬、燕、雀。李湛然的活動時代，雖然已在唐玄宗時代（西元八世紀初期），不過在中國畫史上，第一次把昆蟲與飛禽當作一

■圖一： 新疆吐魯番阿斯塔那唐墓壁畫
　　　　㈠藥苗錦雞（全圖）

個獨立的畫題而加以表出的，似乎是初唐的幾位皇親畫家。以上是文獻方面的記載。

此後，在文獻上，武則天時代（西元七世紀下半期與八世紀的前四年）的薛稷、唐玄宗時代（西元八世紀初期到中期）的馮紹政和郎餘令、以及唐德宗時代（八世紀後期）的邊鸞，都是唐代有名的花鳥畫家。在畫題上，薛稷與馮紹政都喜歡畫鶴，此外，郎餘令喜歡畫鳳、馮紹政也能畫雞。至於邊鸞，他到底喜歡以那幾種花草和那幾種禽鳥作爲畫題，現在已經無法詳考。可是根據唐代的畫史，邊鸞所畫的是「折枝花鳥」。薛稷畫鶴，是以六幅爲一組而加以表現的。這兩項紀錄與在新疆吐魯番唐墓所發現的六幅花鳥畫的時代，有極密切的關係。

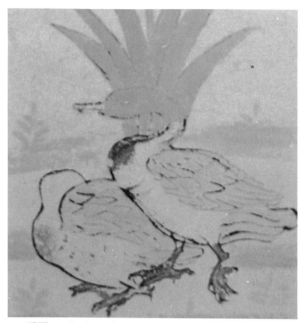

■圖二（乙）：新疆吐魯番阿斯塔那唐墓壁畫㈡
　　　　　蔦草雙鴨（局部）

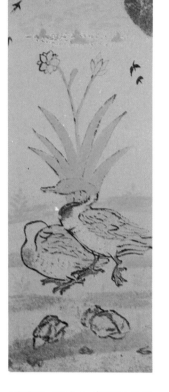

■圖二（甲）：新疆吐魯番
　　　　阿斯塔那唐墓壁畫㈡
　　　　蔦草雙鴨（全圖）

六幅花鳥畫的時代與風格

　　所謂「折枝」，是對於樹木或花鳥的局部表現，而不是對於一整株樹，或者一整棵花草的全形的描繪。既然「折枝花鳥」是在紀元八世紀末期由邊鸞所創立的，一種局部性的構圖，可見在七世紀初期，當漢王和江都王表現花鳥的時候、以及當薛稷在七世紀下半期，郎餘令、和馮紹政八世紀前半期表現花鳥的時候，他們所畫的飛禽，如果帶有花草與樹木爲陪襯，這些成爲禽鳥之背景的花、草、樹、木，可能不是局部的「折枝」，而是一整株樹或者一整棵花。從新疆吐魯番之唐墓中發現的花鳥畫，在數目上，既然是以六幅形成一組，在構圖上，畫在各種鳥類後面的花草，也都是全形而非折枝，可見這六幅唐代的花鳥畫

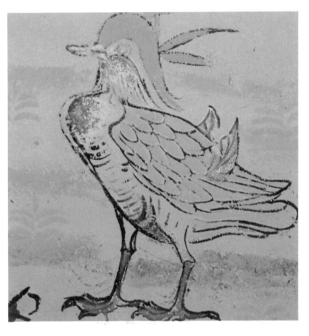

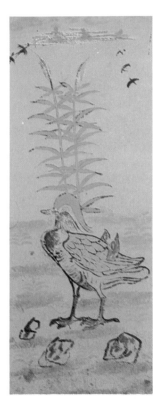

■圖三（乙）：　新疆吐魯番阿斯塔那唐墓壁畫㈢
　　　　　　　水蓼鸂鶒（局部）

■圖三（甲）：　新疆吐魯番
　　　　　　　阿斯塔那唐墓壁畫㈢
　　　　　　　水蓼鸂鶒（全圖）

■圖五（甲）：新疆吐魯番
　　阿斯塔那唐墓壁畫㈤
　　蒲公英錦雞（全圖）

■圖四：新疆吐魯番阿斯塔
　　那唐墓壁畫㈣藥苗
　　家鴨（全圖）

的時代，似乎既不能早於薛稷，也不會遲於邊鸞，也卽其繪成時代，大致應在西元七世紀下半期與八世紀下半期之間。

在內容方面，這六幅唐畫，按照從右到左的順序，各爲《藥苗錦鷄》（見圖一）、《鳶草雙鴨》（見圖二）、《水蓼灦鷞》（見圖三）、《藥苗家鴨》（見圖四）、《蒲公英錦鷄》（見圖五）、和《萱草灦鷞》（見圖六）。所以這一

組畫雖然共有六幅，但由於內容重複，實際上，只表現了家鴨、錦鷄、和灦鷞等三種禽鳥。

在表現的手法方面，有三點值得注意：第一，每一幅都以淡綠色來渲染整個畫面。在視覺上，淡綠色產生一種淸爽優雅的感覺。這種通幅設色的畫法，後來大槪失傳了（它與從元代以來所流行的、畫面的空白不加顏色的畫法，是完全不同的兩個傳統）。第二，構圖的原則，是兼顧

■圖五（乙）：新疆吐魯番阿斯塔那唐墓壁畫㈤
　　　　　蒲公英錦鷄（局部）

■圖六（乙）：新疆吐魯番阿斯塔那唐墓壁畫㈥　　■圖六（甲）：新疆吐魯番
　　　萱草鸂鶒（局部）　　　　　　　　　　　　阿斯塔那唐墓壁畫㈥
　　　　　　　　　　　　　　　　　　　　　　　　　萱草鸂鶒（全圖）

深度與高度之表現的。把碎石表出於各種禽類之
前，和把各種花草表出於禽類之後，是使畫面增
加遠近的關係。把三兩成行的小鳥表出於彩雲之
前，是使畫面顯出地面與高空之間的距離，也就
是對於高度的表現。第三，由於吐魯番位於唐代
西域之絲路上，把下面三幅與上面設計成遙遙相
對的對稱式構圖，可能與從拜占庭帝國（也卽東
羅馬帝國）所傳來的對稱式的構圖有關。

總之，這六幅花鳥壁畫旣爲唐代的繪畫提供
了新資料，也爲中西的文化交流提供了新資料，
是非常值得重視的。

敦煌的水月觀音

在佛教藝術之中，特別是佛教繪畫之中，觀音菩薩是一個非常重要的畫題。而「水月觀音」又是對觀音的形相之表出的一個重要的方式。想要知道什麼是「水月觀音」，似乎應該首先瞭解什麼是「觀音」，什麼是「菩薩」。

所有菩薩都是佛的助手

所謂「菩薩」，本是「菩提薩埵」這四個字的簡稱。在印度的古代梵文之中，有 bodhisattva 這樣一個字。這個字，在唐代以前已經譯成中文的佛經之中，是譯爲菩提薩埵的。也許這四個字不易連讀，於是把它簡化，成爲「菩薩」。在佛教教義上，菩薩的工作是協助佛來引渡現實世界的一切眾生；脫離苦海，先到達彼岸，再昇上佛教的天國。在這個工作未完成之前，所有的菩薩（包括觀音在內）都是佛的助手。等到引渡的工作完成，即所有的人類都已登上天堂，菩薩再無任何工作，他們就可變成佛了。這樣說，菩薩現有的身份是佛的助手，將來的身份是佛。

所有菩薩都是佛的助手，他們就可變成佛了。這樣說，菩薩現有的身份是佛的助手，將來的身份是佛。

的譯名。這個字共包括 avalokita 與 isvara 等兩部分，avalokita 是「觀」的過去分詞，isvara 是「主」。把這兩部分結合起來，成爲「觀主」。梵文中又有 svara，其義爲「音」。看來把 avalokitesvara 譯爲觀音，是由於把此字的 isvara 誤讀爲 svara 而造成的。只有曾經赴印取經，懂得梵文的高僧玄奘，把 Avalolitesvara 譯爲「觀自在」，才更正了把 isvara 讀作 svara 的錯誤。可是被譯錯了的「觀音」，現在卻成爲一個普遍流行的名詞。觀自在倒反而罕爲人知。

觀音菩薩的表出方式有三

在中國的佛教藝術之中，觀音菩薩的表出方式，大致有三種。據第一種，觀音菩薩的表出方式的身旁。如果中立之佛是釋迦牟尼，觀音與彌勒站在兩旁，成爲一對侍者；觀音站在佛的右側，彌勒站在佛的左側。如果中立之佛是阿彌陀佛，觀音又與大勢至形成另一對侍者，通常是觀音在左，大勢至在右。總之，如果觀音是以侍者之身

還是站在阿彌陀佛之左，者稱爲脇侍菩薩。由一尊佛與一對脇侍菩薩所組成的單位，在佛教藝術上，稱爲「一舖」。

表出觀音菩薩的第二種方式，是以觀音與文殊和普賢二菩薩一同表出的。把這三位菩薩一同表出的最早的實例，見於河北省寶坻縣廣濟寺的三大士殿。此殿始建於遼聖宗時代，在太平五年（西元一○二五年）完成。在三大殿內，可能出於十一世紀著名雕塑家劉鑾之手的「三大士」，是以觀音居中，文殊在左，普賢在西而佈置的。

表出觀音菩薩的第三種方式，是把這位菩薩當作一個特別的主題，而單獨表出。在「一舖」之中，觀音的地位次於佛，在「三大士」之中，與文殊和普賢不相上下，只有在第三種表出的方式之中，觀音的地位最爲顯著。在佛教雕塑之中，單獨表現的觀音，有時手持寶瓶、有時手持蓮花、有時手持柳枝、有時身具六頭、九頭，甚至十一頭。但在佛教繪畫方面，則以坐在水旁的「水月觀音」，成爲觀音最突出的造型。什麼是「水月觀音」呢？

傳觀音菩薩住今印度旁遮普省

在唐代以前已有不少佛經，由印度梵文譯爲中文。其中最重要的是《般若經》、《法華經》、《涅槃經》、與《華嚴經》等四種。在這四大

安帝義熙二年（西元四○六年）由佛陀跋陀羅(Buddhabhadra)與支法領二人共同譯出的。到了唐代，實叉難陀(Siksauauda)又在唐德宗貞元十六年（西元八○○年）把《華嚴經》重新翻譯了一次。根據《華嚴經》的最後一章，觀音菩薩住在補怛洛迦山裏。在此山西面的巖谷中，有一塊幽靜的地方，「泉流縈映，樹木蓊鬱，香草柔軟」。觀音菩薩就在這個巖谷裏的一塊金剛寶石之上，以「禪坐」的方式，「跏趺而坐」（關於「禪坐」，請閱本書第四十二篇《南北朝時代釋迦牟尼的禪坐像》）。

經書中所說的補怛洛迦山，大概是眞有其地的。唐代初年，玄奘自印度取經回國，曾著《大唐西域記》來專門記述他兩次往返中亞細亞與印度時所經過的國家。此書卷十在記述秣羅矩吒國的時候，提到布怛羅迦山：「山徑危險，巖谷敧傾，山頂有池，其水澄鏡。池側有石天宮，觀自在菩薩往來游舍。」大概玄奘所記的布怛邏迦山，就是《華嚴經》所說的補怛洛迦山(Potalaka)，其地在今印度西北方的旁遮普省(Punjab)。

在唐德宗的時代，在宗教方面，由實叉難陀所譯的《華嚴經》的新譯本既已完成，而由佛陀跋陀羅和支法領所合譯的《華嚴經》的舊譯本，也已在中國流行了將近三百年。在藝術方面，唐

代的山水畫本來已在唐玄宗時代（第八世紀中期）有所發展，到了唐德宗時代的第九世紀，把簡單的山水畫，配合到人物畫裏去，成爲附有山水背景的人物畫，也就慢慢流行起來。《華嚴經》裏所描寫的補怛洛迦山，既有幽美的景物，又是觀音菩薩居住的地方，所以，把觀音菩薩表出於山水之間，以描繪補怛洛迦山的景致，王子可恨生

唐德宗時代新興起的，帶有山水背景的人物畫的風氣互相脗合。

從文獻方面看，第一個創造了《水月觀音圖》造型的畫家，可能是活動於唐德宗時代的人物畫家周昉。他的《水月觀音圖》雖然未能流傳至今，但這畫題的內容，似乎仍可由斯坦因（A. Stein）

■圖一： 敦煌千佛洞所發現唐代末年之絹本《水月觀音圖》

■圖二：甘肅安西榆林窟第一窟之 《 水月觀音
　　　圖》（原作於西夏時代，十二世紀。此
　　　爲張大千之摹本）

年的《水月觀音圖》（見圖一），而大致可得推想。

　　畫在此圖中的觀音，一手托着寶瓶，一手持以柳枝，坐在石岸上。岸前的流水，也許就是補怛洛迦山山谷中的水池吧。蓮花旣是佛敎的象徵，又可點綴景物，所以水中的紅蓮與岸上的綠竹，形成對比。敦煌附近的楡林窟之第一窟，保存了一幅西夏時代的，也卽十二世紀的《水月觀音圖》，（高四尺六寸，寬五尺一寸），現在刊印出來的是張大千的一九四〇年代的摹本（見圖二）。

　　見於唐末的（也卽十世紀初年的）絹本《水月觀音圖》裏的景物，在十二世紀的壁畫之中，依然存在。只有朵朵彩雲和向觀音禮拜的善才童子，才是唐代傳統以外的新景物。把兩圖互相對照，後者不但色彩艷麗，構圖也更複雜。除此之外，在西夏時代的壁畫之中，在童子的上方，也卽在整個構圖的右上角，是有一角新月的。十世紀的《水月觀音圖》，雖然有水，卻沒有月。這種設計上的缺陷，要到新月一角出現於十二世紀的《水月觀音圖》的時候，才得到改善。在西夏的《水月觀音圖》中，旣有水又有月，如與唐末之有水而無月的《水月觀音圖》互相比較，標準的《水月觀音圖》，是要到相當於北宋時代之中期的西夏時代，才完成的。

敦煌的飛天

造型上與基督教的天使顏相似

在中國藝術之中，飛人的形象，大概是後漢時代開始有的。山東嘉祥的武梁祠是後漢末年的小型建築（建於西元二世紀中期）。祠壁刻着有翼的羽人，騎在龍背上。在河南出土的二世紀的漢磚上，也有些羽人。他們雖不乘龍，但鼓翼而飛，翱翔於空中。

在遼寧營城子的漢代末年的壁畫裏，有一位仙人，立於雲端，飄然而至。到了南北朝時代，在中國藝術中，能飛的人物，就更多了。在遼寧輯安（也即中、韓交界處）的五世紀古墓內的壁畫裏，有些仙人，或者光着脚，或者乘着龍，或者演奏着樂器，而在雲間飛行。這些壁畫的內容，都與從漢代起，就在中國北方的濱海各省發展起來的道教思想有關。

當道家的長生的思想，從中國東部向東北部發展之際，印度的佛教思想却從中國的西北，逐漸傳入中原各地。所以就現存的佛教藝術古跡而言，成爲佛教藝術中心的遺址，其地理分佈不在

西北，就在華北。譬如敦煌的千佛洞、安西的萬佛峽、天水附近的麥積山、永靖附近的炳靈寺，都位於甘肅境內，大同附近的雲崗則位於山西境內。這些都是西北區的著名佛教石窟。至於在華北，在河南境內有洛陽附近的龍門和鞏縣附近的石窟寺、在河北境內有天龍山和響堂山。這些石窟，都在第五與第六世紀之內，逐一建立。

在這些佛教石窟裏，特別是在敦煌、雲崗、龍門和鞏縣等地的石窟裏，無論是窟壁的浮雕還是窟頂的壁畫，也都常有若干能在空中飛行的人。如果能把佛、道兩教在第五世紀內所完成的壁畫去互相對照，可以看出這兩者對於空中飛人的表示，是各有手法的。

大體來說，道教的飛仙，身上都長着翅膀，造型與後代基督教藝術中的天使十分相似。這種有翼的飛仙，當然是漢代的羽人的傳統的延續。

在佛教藝術裏，儘管有些人物能够飛行，却完全是沒有翅膀的。其次，道家的羽人，雖然按照《莊子》的解釋，需要用脚後跟呼吸，而成爲在空中遨遊的赤脚大仙，身上的衣着，永遠是整

■圖一： 敦煌第三二〇窟壁畫（臨本）之飛天，
　　　　（原作繪於初唐時代）

■圖二：敦煌第四十四窟壁畫（臨本）之飛天，
　　　　（原作繪於中唐時代）

整齊齊的。更詳細的說，道家的飛仙們不但穿着衣服，有的還戴着冠。但是佛教的飛行天使，卻從一開始，就是赤裸着上衣的。第三，道教的飛仙們，大都是男性，而佛教的，大都是女性。除了這些差異，佛、道兩教的飛行人物，也有相同的一面，在動作上，他們不是吹着簫、擊着鼓、就是彈着琵琶。

脫衣獻佛的是會飛的男性

　　道家的飛仙因爲身上有翅，一向稱爲羽人。佛家的飛行人物，是另有專稱的。根據由印度梵文寫成的佛經，男性的飛人稱爲「犍闥婆」（Gandharva），女性的稱爲「提韓」（devi），後來通稱飛天（Apsara）。犍闥婆不但是提韓的丈夫，

■圖三： 敦煌第四十四窟壁畫（臨本）之飛天，
　　　　（原作繪於中唐時代）

而且是「天龍八部」之一，所謂「天龍八部」，
就是天（Deva）、龍（Naga）、夜叉（Yaksa）、
乾闥婆、阿修羅（Asura）、迦樓羅（Garuda）、
緊那羅（Kimnara）和摩睺羅茄（Maharaga）。
這「八部」有的是龍、有的是鳥、有的是人，都

是保護佛法的。
　男性飛人犍闥婆，住在佛教天宮裏的十寶山
上。他們不飲酒，不吃肉，專門採集百花的香露
（中國的神人，除了吸風、喝露水，並不吃常人所
吃的食品。看來中印兩國能飛的人的飲食習慣，

是一樣的。這一點頗堪注意。每當釋迦牟尼說法講經，進入高潮，他們就由空中播散天花，以表歡欣。據鳩摩羅什在五世紀譯成中文的《妙法蓮華經》裏的《譬喻品》，有一次，天龍八部見到釋迦牟尼的大弟子舍利弗（Sariputra）因為聽講而得「無上正等正覺」（阿耨多羅三藐三菩提記 Anu Hara Samyak Sambodhi）「心大歡喜，踴躍無量，各脫身上衣，以供養佛」。這段經文可能是乾闥婆在造型藝術中赤裸上身的文字依據。

一九八〇年，中國旅遊出版社出版了一部大型的彩色畫冊（書名就叫《敦煌飛天》），專門介紹敦煌歷代壁畫中的飛天。在這部畫冊裏，由常書鴻、李承仙夫婦合寫的一篇文章（題目也叫「敦煌飛天」），認為飛天的赤裸上身，是由於見到舍利弗得到無上等正覺，所以脫衣獻佛。這種解釋，難以令人信服。在上引的經文裏，脫衣獻佛的是會飛的男性——犍闥婆，而不是會飛的女性——提韓或飛天。在中國的佛教藝術中，犍闥婆雖然很少見，飛天却是屢見不鮮的。是否因為犍闥婆已經把上衣獻給釋迦牟尼了，妻子為與丈夫採取相同的行動，同時也為了向釋迦牟尼致敬，所以把她們的上衣也脫去了？這個問題是還需要深入研究的。

本篇所介紹的飛天，都是敦煌壁畫的臨本。

第一幅的原作，見於敦煌第三二〇窟，是初唐時代，也即第七世紀上半期的作品。那時候的風格，上承北魏時代（第六世紀）的餘緒，喜用棕色（見圖一）。其他兩幅的原作，見於敦煌千佛洞之第四十四窟，都是中唐時代，也即八世紀下半期的作品。到了中唐，由於當時的畫家已經脫離了南北朝時代的壁畫傳教，所以不用棕色。根據這兩幅原作的摹本來看（見圖二、三），飛天們的膚色，已經改用粉黃。對於人體的表現而言，粉黃比棕色是更具真實感的。在動作上，無論飛天們是在奏樂，還是在散花，姿態永遠瀟灑逍遙，身材也永遠婀娜豐滿。她們是佛教藝術中造型最幽美的人物。

阿彌陀經與經文變相繪畫

漢桓帝建和二年（西元一四八年），安世高（Parthama Siris）與支婁迦讖（Lokaksin）同年來華。前者來自安息（Parthia，即今伊朗的南方）、後者來自月支（大致即今印度以北的阿富汗）。在此後的三十年內，中國佛徒的佛經，大多譯自上述兩僧。安世高所譯的，大多是小乘佛典，但由支婁迦讖所譯的，不但在教義上，大致是大乘的，而且在內容上，又與淨土的信仰有

■圖一：唐代的附圖本《阿彌陀經》

又舍利弗極樂國土

重欄楯七重羅網七

行樹皆是四寶周通

繞是故彼國名為極樂

又舍利弗極樂國土有

其十池底純以金沙

地四邊階道金銀瑠璃

頗梨合成上有樓閣

＊充滿

關。所謂淨土，就是佛教的理想世界。阿彌陀佛（Amitabha）、或稱無量壽佛（Amitayus），也就是掌管淨土的佛。根據支婁迦讖所譯的《般若三昧經》，如果佛徒專心思念阿彌陀佛，有的人在一日一夜之後（最多在七日七夜之後），就會在一種虛幻的境界之中看見他。凡是在生前見過阿彌陀佛的佛徒，在他死後，阿彌陀佛就會來引導他，把他帶到西方的淨土裏去，永享極樂。看來在漢代中期或二世紀後半期，中國佛徒對於阿彌陀佛與淨土，已有初步的認識。

半世紀以後，西域佛僧康僧鎧，在三國時代魏國的嘉平四年（二五二），在河南洛陽譯經。所譯諸經之中，包括《無量壽經》兩卷。一百五十年之後，另一位非常重要的西域佛僧鳩摩羅什（Kumarajiva），於十六國裏的姚秦弘始四年（四〇二），又在陝西長安（今西安）譯經，其中包括《阿彌陀經》一卷。大約二十年後，即在南北朝時代的宋代元嘉初年（四二四左右），畺良耶舍又在南京翻譯了《觀無量壽經》三卷。到第五世紀末年，菩提流支也在洛陽譯經，其中有《

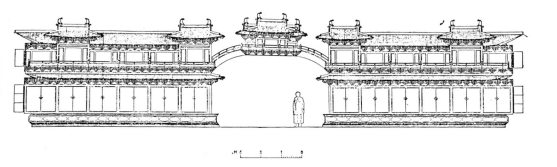

■圖二：山西大同華嚴寺薄伽教藏殿壁藏西面立面

無量壽經論》。與佛教之阿彌陀佛和其淨土信仰最有關係的經典，就是上述的這四種著作。第六世紀初年，這三經一論既在中國都已各有譯本，而對中國佛徒不但可以根據這四部佛教的經典，同時對阿彌陀佛淨土的觀念增加了深刻的認識，同時對阿彌陀佛的信仰，似乎也更加堅定了。

一九五六年的春季，考古家在浙江省龍泉縣的金沙塔裏，發現了一些唐代佛經的殘片（見圖一）。把還可辨認的二十一行經文與已經譯成中文的佛經互相對照，可以發現這些殘存的佛經，正是由鳩摩羅什所譯的《阿彌陀經》。

唐代的佛教徒，爲了向一般智識較低的人去推進佛教，常常採用「變文」與「變相」。所謂「變文」，是以通俗的文字，把佛經裏的故事，加以改寫。至於「變相」，就是用圖畫的形式，把佛經的內容或佛經裏的故事，加以表現。由金沙塔裏所發現的《阿彌陀經》既然帶有圖畫，這些圖畫，應該正是唐代的經變。把《阿彌陀經》增加插圖，說明這部大乘佛經，在唐代，似乎比在唐代以前，更加流行。

在畫面中央的前方，是一個長方形的水池，池後是三幢雙層的樓閣。樓閣右方，有三個人坐在樹下（其中一人已損，只有頭部略可辨認）。樓閣左方，有三個人，或立或跪。根據經文，長着蓮花的水池，叫七寶池。所謂七寶，就是金、

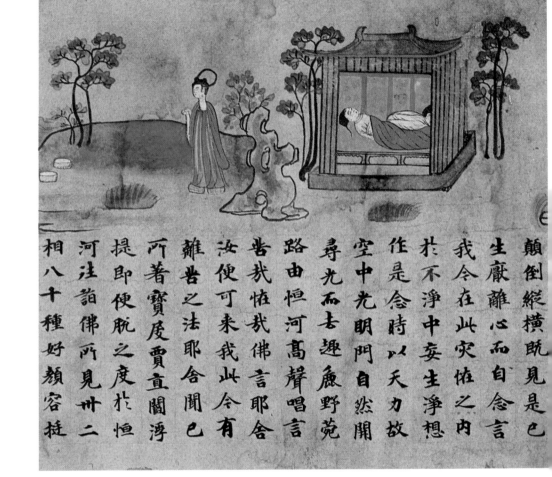

相八十種好顏容挺
河注詣佛所見卅二
提即便航之度於恒
所著寶度賈直闇浮
離咎之法耶舍聞已
汝便可来我此今有
昔我憍我佛言耶舍
路由恒河高聲唱言
尋光而去趣廛野莵
空中光明門自然開
作是念時以天力故
於不淨中妄生淨想
我今在此灾愇之内
生厭離心而自念言
顛倒縱橫既見是已

■圖三： 唐代《過去現在因果經》經變之日本摹
本（作於九世紀初期）

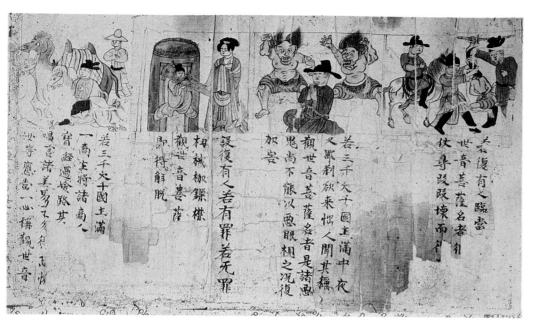

■圖四：唐代《法華經》經變殘本

銀、瑠璃、頗梨（頗梨就是玻璃。在西元前，玻璃的主要產地是埃及。印度既然罕見玻璃，所以列為七寶之一）、車渠（是產於熱帶海中的貝殼類的軟體動物。其內殼閃閃發光，是印度人喜愛的裝飾品的原料）、赤珠、與瑪瑙。池邊上紅、黃、黑三色相間的方塊，就是七寶的象徵。池中的蓮花，如與樹下人物的尺寸相較，雖非大如車輪，還是相當大的。

至於那三幢樓閣，由於是以天橋互相貫連，看來十分特別。其實這種建築手法，直到北宋中期，依然存在。譬如位於山西省大同城內華嚴寺的薄伽教藏殿之壁藏，雖然分爲左右兩壁，但以天橋於空中相連（見圖二）。壁藏與天橋之製作年代，約在遼重熙七年（一○三八，相當北宋仁宗寶元二年）。在《阿彌陀經變相》之中，七寶池左側三人，雖然行動不一，卻無不手持鮮花，面向池左。所以位於池塘左右兩側的那兩組人物，在畫面上，雖有水池之隔，却由於面面相對，而一面得到構圖上的呼應，一面也可保持畫面的對稱與均衡。

水池右側身披紅色袈裟之人，左掌向外，舉至胸前。在佛教藝術之中，這一動作，是無畏（abhaya）的象徵（皈依佛法，便可無畏）。只有佛，才有資格以手掌作出無畏的動作。此人既

■圖五：明版《水滸傳》（刊印於一五九四年）

然居中而坐，表示地位重要，而且手示無畏，應當是佛。坐在佛之右側的那一位，兩手合掌，這種動作，表示對於佛的讚禮（Vara），他的地位較低，應該是一位菩薩，也即是佛的助手。根據這一畫面，任何人只要像手持鮮花的那三個人一樣的皈依佛法，生前既可以無畏，死後也可由阿彌陀佛把他導引到淨土，住在面對七寶池的七重樓閣裏，享受清福。

五世紀中期，梵僧求那跋陀羅（Gunabhadra）把《過去現在因果經》由印度古文譯成中文。經

文的主要內容是介紹釋迦牟尼的一生。中國的佛教畫家，過去雖然曾經根據《過去現在因果經》的經文而為此經畫過變相，現在完全失傳了。據日本方面的文獻，日本的佛教畫家曾在七五三與七五六年，以唐代的經變為底稿，而畫了三種《過去現在因果經》的摹本。到了九世紀初期，又以八世紀的摹本為底稿，而畫過第二次摹本（見圖三）。根據日本的這個摹本，可以看出：把畫面佈置在經文的上方，與在浙江龍泉所發現的唐代的《阿彌陀經》經文變相

作為單位的嗎？這個「卷」的名詞，就是由古代的卷子本的書籍裏書保存下來的。《劉中使帖》既用藍色的紙張來書寫，可見顏真卿所用的這張紙，大概本來是一張抄書的紙。他一時沒有別的紙，順手就把這封信寫在抄書的藍紙上了。

從書法的角度來看，《劉中使帖》也有些值得注意的地方。首先，幾乎所有的字跡，都以中鋒書寫。而所有筆劃的粗細，變化不大。其次，每一個字的大小，雖有分別，但大體上，可說變化也不大。最顯著的當然是「耳」字。此字之末筆，順流直下，佔據了整個一行的地位。這種奔放有力的長筆劃，在當時是稱為「屋漏痕」的。房屋漏雨，水自牆壁流下。其動勢正與「耳」字末筆的奔勢相當。第三，「聞」字的橫豎筆劃，互相平行，與顏真卿的正楷的佈局，看來也十分相近。總之，在唐代的書跡之中，顏真卿的《劉中使帖》，不但寫在難得一見的藍紙上，而且字體是行書，是一件非常難見的珍品。

隋唐時代陶罐的發展

■圖一： 唐代黑釉藍斑無系罐

據本書第三十三篇，在從漢代到南北朝的這一後期），罐的主要發展，可說是系的變化。在漢九百餘年之中（西元前三世紀初年至西元六世紀代，罐的製作，是由無系演變到有系。到南北朝

黃河流域中游區域的產品。其中尤以陝西銅川、和河南郟縣、安陽、湯陰等地爲其製造中心。這件黑釉藍斑的四系罐（高三九・五公分），代表河南郟縣黃道堡窰，在第七與第八世紀之際的產品的風格。

■圖三：唐代黑釉藍斑四系罐

唐代有系罐的第二類，是直系罐。漢代器物上的系，都是彎曲的弧形系。這種弧系，雖在南北朝時代繼續使用，不過，在同一時期的若干器物上的系，又常常做成直立的片狀。譬如本書在第三十三篇所介紹的，北齊陶罐的四個系，就都

以直立的片狀表出。唐代第二類有系罐的系，正是這種直立的片狀系。譬如在一件唐代越窯的青釉六系罐上（見圖四），四隻弧狀曲系，置於罐口的南北兩方位，是面面相對的，另有兩隻片狀直系，置於罐口的東方與南方，也是兩兩相對的。六系的陶罐，雖然遠在第三世紀，已經使用，但與四系罐相較，始終不是一種很普遍的類型。到了唐代，六系罐的製造就更見稀少了。這

■圖四：唐代青釉六系罐

件六系罐，既有曲系，又有直系，在唐代器物中，可說是相當難得一見的一件標本。

根據以上的論析，可以看出，唐代有系罐裏的第一類，因為採用了彎曲的弧狀系，大致可以視為漢代陶器之傳統的再現。而唐代有系罐裏的第二類，由於系的造型，採取直立的片狀系，大致也可視為南北朝時代陶器的傳統的擴張。唐代的無系罐，如前述，是曾經中斷的漢代傳統的再

現。至於有足而無系的三彩罐，因爲兼用了獸腿式罐，短足與無系的兩個傳統，其製作之根源，比直系罐、曲系罐、與無系罐的來源，更要複雜。

唐代的陶器與瓷器，就一般情況而言，有不少突破舊制的新發展。可是在罐的製作方面，無論是直系的、曲系的、無系的、乃至有足的，都是漢代與南北朝時代的傳統的延續。這些陶罐的造型，旣有明顯的淵源可尋，說不上有什麼突破。至於唐代的陶器與瓷器，究竟在那些方向，有突破性的發展，需要另加討論了。

■圖一： 唐代三彩罐

唐 三 彩

一九〇五年（清光緒三十一年），由於鐵路工程的進行，有大批釉色鮮艷的陶器，出土於河南省洛陽郊外的唐代墓葬。在這批器物出土之前，在一般人的觀念之中，在中國，只有明、清兩

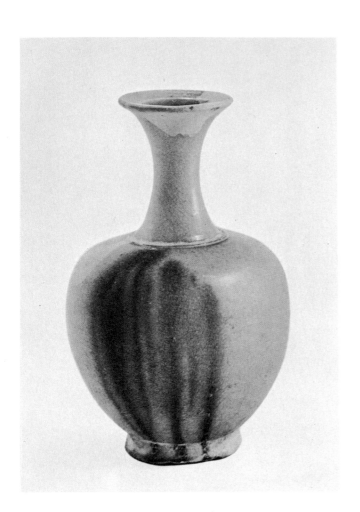

■圖二：北齊長頸瓶

代的窯工，才能把兩種以上的陶釉，同時使用到同一件器物上去。所以當這批多彩的陶器剛從唐墓發現，並沒有一個通用的名詞，可以用來稱呼它們。當這批器物落入北京的古玩商之手，他們就把這批新出土的多釉唐陶，稱爲「唐三彩」。從此以後，在中國方面，無論是古董界、收藏家、甚至各博物館，無不沿用此名。西方的學術界，在過去，也是根據中國的稱呼而把這些施有多種釉色的唐陶稱爲唐三彩的。不過從一九三〇年代起，西方的中國陶瓷學者，已經根據這種器物釉料的化學特徵，而把「唐三彩」改稱爲「鉛釉陶」。但是，到目前爲止，無論是在中國、還是在西方，「唐三彩」還是比較能夠代表唐代陶器裏的，一個公認的類型的名稱。

顧名思義，在所謂的「唐三彩」器物上，釉的使用，必在兩種以上。其實「唐三彩」只是一個一般性的名詞。譬如有些「唐三彩」器物的釉色，並不止三種，此外，有若干「唐三彩」器物，只有兩種釉色。不過唐代的多釉陶器，無論所用的釉，是在三種以上，還是在三種以下，都

■圖三：唐代三彩錢櫃

一律稱為「唐三彩」。就釉色而言，唐三彩是以黃、綠、白等三色為主，藍色與紅色，只是偶然一見而已。從化學分析的立場來看，以上諸色的形成，是由於陶土含有銅、鐵、鈷、錳等等化學元素。如果在釉裏滲以鉛灰，再用不超過八百度的溫度來煅燒，陶土中所含有的化學性金屬元

素，就先因氧化而還原，然後再熔化在鉛釉裏。這些已經熔化的各種元素，在煅燒的過程中，一面形成自上而下的直線式之流體，一面又流入其他已熔化的元素的流體之中。在陶器完全乾燥之後，表面上的釉色，有的自成系統、有的諸釉相交（見圖一）。在視覺上，兩種或多種釉色滙集在一齊，就形成一種類似水彩畫之畫面的效果：不同的顏色互相浸潤在含有大量水份的畫紙上，雖然矇矓，却富於美感。

在七十年代，考古學家從河南安陽的北齊（西元五五〇——五七七年）墓葬裏，發現了一件以黃釉爲底色的長頸瓷瓶。（見圖二）。在瓶頸之

■圖四：唐代三彩假山池塘

下，有幾條綠釉，形成平行的垂直線，一直流到瓶底的圈足上。北齊雖在唐代立國之前四十年，已經被隋滅亡，但是在六世紀中期所開始的、把兩種不同的陶釉使用到同一件器物的製作方法，不能不說是唐三彩的傳統的根源。在唐代以陶瓷製成的日用品，除了極少見的攪胎瓷，釉色是相當單純的，在黃河流域的陶瓷器大都只用黑、白兩種釉色，在長江流域的，則使用淡青、淡灰等釉色。在攪胎瓷以外，只有「唐三彩」是同時使用多種釉色的。不過唐三彩器物却不是日用品。

唐代的中央政府，在睿宗太極元年（西元七一二年）、玄宗開元二十九年（西元七四一年）、以及憲宗元和六年（西元八一二年），曾經多次頒發命令，規定每一個不同等級的官員，在死後入葬時所准許使用的明器之件數。所謂「明器」，就是陪葬品。而唐三彩就是爲陪葬而特製的陪葬品。根據這三次頒令的時間，以及考古學家近年對唐代墓葬的發掘之結果，唐三彩的主要發展時期，大概就在由唐高宗到唐玄宗（西元六五〇——七五六）的這一百年之間。安祿山與史思明等兩次叛變事件平定之後（西元七六二年），由於戰亂與對回紇部族的軍隊的負擔，唐代政府的國庫，突然變得十分空虛，就在民間，爲死者舖張厚葬的風氣，也漸衰退。影響所及，唐三彩的

■圖五：唐代文官立俑

製作，也就在西元八世紀的後半期，驟然減量。到了唐代末期，也即西元九世紀，三彩明器的製作，大致已經停頓了。

唐三彩器物雖然大多發現於河南洛陽與陝西西安，不過，根據近年的考古調查與發掘，可知在黃河流域，三彩器的製作中心，是河南鞏縣的

黃冶窯。在江蘇出土的三彩器物，無論是釉色、還是造型，都與在河南和陝西所發現的，頗有差別。也許在黃河流域以南，還有另一個三彩明器的製作中心。一九七五年，南京博物院等三機構，在江蘇揚州的唐代城址中，發現了將近六百件三彩器物的碎片，以及完整的雙系魚壺、水盂、和

■圖六: 唐代三彩販酒胡人俑

■圖七：唐代三彩鎮墓獸

人面，看來揚州頗似是三彩明器在長江流域的製作中心。不過這項推測，還有待更有力的考古發現作爲證明。

在地理分佈方面，除了黃河流域的陝西與河南、以及長江流域的江蘇，都曾發現過大量的三彩器物，根據本世紀的，特別是中日戰爭之後的考古發現，遠在中國東北區的遼寧省、西北區的

新疆、甘肅兩省以及華中區的湖北省者曾發現過完整的、破損的三彩明器，乃至三彩陶器的碎片。可見以唐三彩器物陪葬的風氣，在唐代，並不只限於當時的中原與江南之繁華地區，就是遠在邊疆各區，也是照樣盛行的。

唐三彩既然是爲陪葬而製作，所以器物的內容很複雜。而唐代其他各窰的產品，就沒有這個

現象。大體上，唐三彩的內容，包括以下四大類：第一類是各種器物，凡是死者生前所用的，無論是食具、茶具、玩具、文具、寢具（譬如枕頭）、以及其他的生活用品，譬如錢櫃（見圖三）、甚至園林的一部分，譬如一個小池塘與塘邊的假山（見圖四），無不各有三彩陶器之模型，用以陪葬。

第二類是人物，其中以文武官員之立像（見圖五）、家庭女侍之立像、和胡人之立像或坐像較多。關於後者，譬如手抱大型皮囊的胡人坐俑（見圖六），所表現的就是一個從中央亞細亞到唐代中國來的販酒商。裝在他的皮囊裏的，就是當時的「白蘭地」。此外，天王踏鬼立像（見本書第六十六篇《唐代的天王與天王俑》的附圖），也很普遍。與立像相較，坐像似乎較少。本書第六十九篇《唐代的戎裝與華服》介紹了一位坐着演奏的女郎（她的樂器現已不存）。她下身穿着綠裙、上身穿着赭色窄袖緊身T衫、而外罩「半臂」。這件女俑不但造型生動，而且身穿當時的流行衣裝，無疑是唐三彩裏的一件珍品。此外，在唐三彩裏還有若干表出於動物身上的人物（譬如騎馬擊鼓、和騎駱駝而演奏音樂的人物，見本書第三十三篇《古代的陪葬品》之圖五），不過數量很少。

第三類是動物，其中尤以牛、羊、馬、狗、駱駝、和面目猙獰之鎮墓獸（見圖七），和與動物有關的交通工具，譬如牛車、馬車最多。第四類是禽鳥，以雞、鴨、鵝、和鸚鵡較多。唐代名地的陶瓷製作中心，雖然偶有人物或動物的產品，主要產品卻以日用品為主。但是根據以上的分類，唐三彩器物的製作，是以人物、動物、和禽鳥為主的。易言之，就藝術的觀點而言，製作三彩器物的陶工，應該稱為雕塑家。譬如見於圖六的胡人俑、和見於圖七的鎮墓獸，形象生動活潑，當作一件雕刻品來看待，豈不比把它視為一件陶器更有意義嗎？

唐代的金質酒器

根據文字紀錄與現存實物，唐代的載酒器，就質料言，大致有金質（包括銀質）、石質（包括玉質與其他寶石）、和其他質料（包括木料和玻璃）等三大類別。本篇先介紹唐代的金質酒器。綜合唐代詩文、小說，與筆記資料，當時的金質酒器共有樽、罍、壺、盆、甌、巵、鵝等七種，及壺、瓶、榼、醢等四種銀器。飲酒器皿方面，則有金叵羅、金觴、金杯、金盞、金碗、銀船等五種金器與一種銀器。

中國唐代以前的載酒器，大致是用青銅和陶土做的。在漢代以前，青銅酒器的使用，有不少規矩。首先，使用人必須是貴族，如果不是天子，至少是諸侯。其次，器物的使用，必須按照特定的禮節。第三，器物的鑄造每與國家最隆重的典祀有關（例如對天地或祖先的祭祀、天子或公主的婚嫁、以及條約的簽訂等）。從漢代開始，青銅酒器的使用，才不完全限於貴族，器物的使用也逐漸擺脫了古代的儀禮的限制。至於用夾紵法做成的酒器，在原則上是平民百姓使用的。平民飲酒，不受繁縟禮節的限制。

青銅盛酒器，共有十五種，青銅的飲酒器種類雖少，也有五種。在這二十種酒器之中，又以尊、罍、彝、卣、觚、壺等五種盛酒器和爵、斝等兩種飲酒器的使用比較普遍。在唐代的十種盛酒器之中，樽、罍、壺等三種，與青銅酒器有關。但是唐代的飲酒器皿，大都與青銅酒器無關。這一現象值得注意。

唐代的金樽

漢代以前的青銅尊共有三種形狀、一種圓腹、一種方腹，最後一種則以禽獸形象表出。圓尊與方尊的使用，大概可以追尋到西元前十四世紀，鳥獸尊的歷史稍短，也可上溯於西元前十二世紀，從西元前二世紀的漢代開始，鳥獸尊的鑄造已經很少。方腹的銅尊也逐漸形成體積較長的鈁。只有圓尊，依然是常用的盛酒器。在漢代，尊是可以寫成樽的。其字既在尊的左邊附加木字，也許在漢代以前，曾有把樹幹挖空成爲可以盛酒的圓尊的事實。近五十年來的考古學固然爲古史提供不少有用的新資料，却還沒發現過木尊。如果漢

■圖一： 唐代金花鸚鵡紋金尊
（或稱罐，一九七○年陝西西安出土）

代真有木尊，無論在器形上有什麼特徵，盛過酒以後，較易腐爛，因此，漢代的木尊毫無蹤跡可尋，是不足為怪的。唐代盛酒的金尊，既然寫成金樽，應與漢代以前的木樽有關。漢代的木樽既然無蹤可尋，唐代的金樽又該是什麼樣呢？

一九七○年，中國的考古學家在陝西西安的南部發現了一個唐代的地窖。窖中藏有一千多件文物，其中金質與銀質的器物就有二百七十件。在這批金銀器裏，有一件銀質而嵌金的盛器（見圖一），從一九七二年以後，所出版的幾種書刊，不但都把它稱為提梁罐，有的刊物更把它稱為日常用品裏的盥洗器。在古代，許多不是金的金屬，都可稱為金。譬如在漢代，銅是稱為赤金的。一直到現在，金、銀、銅、錫等五種礦物金屬，還是合稱五金。同時銅與錫或者銀與銅互相滲合以後的質料，也還稱為合金。這件銀器的表面既然嵌有用金質做成的種種圖案，把它稱為金罐，似無不可。可是這件金罐的形態既與古代的圓尊有點相近，或許是可由金罐改稱金尊的。唐代文獻裏的金樽，也許正可用這件嵌金的銀尊，做為還原它的器形的標準。把它定為盥洗器和把它稱為罐，恐怕都不很恰當吧。

唐代的銀壺

青銅器裏的壺是體積較大的一種容器。在器形上，壺身大致是一個圓形或方形的桶，壺口朝上，直徑很大。既沒有突出的壺嘴，也沒有柄。壺壺身兩側有時附加一對有環的耳，左右對稱。壺的這個形態，到西元第二世紀的漢代為止，大致沒有變動。一九七○年在西安地窖裏所發現的唐代文物中，有一件鎏金舞馬銜杯銀壺（見圖二）。以這件銀壺為例，可以看出唐代的壺的結構，已經逐漸脫離青銅酒壺的古典的器形。首先，像水桶那樣由上而平開的大口，已經不復存在。取而代之的是一個略為傾斜而向上突出的壺嘴。其次，成雙的環耳也已不復存在，在壺身上附有一隻半圓形的長柄。觀察如能再詳細一點，可以發現銀壺的嘴與柄在位置上，是前後呼應的。如果這隻銀壺的壺嘴能夠再長一點，而壺柄的位置，能由壺頂改到壺身的一邊（馬的後面），整個壺的造形便與現在日用品裏的，酒壺或茶壺的造形十分接近了。另一方面，如果銀壺的壺嘴能夠更長，向天的壺口能夠完全打開，同時壺柄能夠完全橫越壺口，其造形便與現代家庭裏的，或茶樓裏用來煮水或盛水的水壺的形式相當。

在唐代，經過中央亞細亞而傳入中國的亞洲西部的服裝，在當時是很流行的。在飲食方面，位於亞洲西部的波斯國的酒，在唐代，特別是在當時的國都長安（就是發現了舞馬銀壺的西安），也是十分時髦的。中央亞細亞的胡人，為了經商

謀利，往往利用駱駝爲交通工具，而把波斯酒轉運到中國來。以盛酒而論，木桶或陶缸都是最好的容器。可是在轉運途中，木桶或陶缸，不但都會因爲本身的重量而增加駱駝的負荷，同時木桶或陶缸也不能承受壓力和衝撞。皮袋的重量旣輕，又不怕壓力和衝撞，所以從第六到第九世紀，胡人把波斯酒轉運到中國來，都利用皮袋（見圖三）。

　在器型上，銀壺的造形旣有皮袋的軟的性質，也還帶有一些靑銅酒器的造形的意味。所以銀壺

■圖二：唐代鎏金舞馬銜盃銀壺
　　　（一九七〇年陝西西安出土）

■圖三：唐代三彩販酒胡人俑

什麼是舞馬

的造形，用一句成語來描寫，是中西合璧。它在結構上的特徵，是介於古代的青銅酒器與現代酒壺的形態之間。由一雙環耳轉變成一隻單耳，以及由平開口轉變爲斜伸的嘴，或許是壺在結構上的主要變化。由本篇所介紹的唐代銀壺，或可視爲在這種變化過程中的一件證物。

最後要附加介紹一下鎏金舞馬銜杯壺上的舞馬。在安史之亂以前（七五五），唐玄宗常常在他過生日的那一天（當時把這一天稱爲「千秋節」），先接受文武百官的朝拜與祝賀，跟着舉行盛大的宴會，在文武百官之外，也宴請在中國的外國使者和國內各民族的首領。宴會之後，再舉行各種表演。在上午舉行的，是人的演奏；主

345

斜伸。壺身的另一側是一把長柄；它一面連接壺頸與壺身，一面又與壺蓋遙相呼應。同時附在壺柄上的短鍊又與壺嘴相聯繫。如與本書在第五十八篇所介紹的，唐代鎏金舞馬銜杯銀壺互相對照，這金銀二壺的差異是相當明顯的。

「金壺醉老春」

唐代的日用器皿之中，有兩種容器；一種通稱「龍耳壺」，另一種通稱「鳳首壺」，造型都非常新奇。這兩種容器不只見於黃河流域生產的唐三彩以及白胎器物，就在當時的銀器之中，也可見其蹤迹。從第七世紀到第八世紀，龍耳壺與鳳首壺的使用相當普遍。根據器物學的觀點，這兩種造形特異的容器，大概都是從波斯（就是現代的伊朗）傳到中國的。它們從地中海的東岸，穿越中央亞細亞，抵達中國。然後，又以中國為基地，跨越黃海，而傳入日本。

在唐代，以中央亞細亞為通道而傳入中國的西方文明，無論是服飾、飲食、器物、樂舞，都十分興旺。而且根據近年的考古報告，鷄首壺似在南北朝時代已經傳入中國。因此，鷄首壺在唐代流行，可以視為由南北朝時代開始的，熱衷於西方文明的興趣的延續。而鳳首壺在唐代的流行，似乎一面是由於它的造型接近於南北朝時代的鷄首壺，一方面也由於唐人對於西方文明的喜

愛。根據這樣的瞭解，從咸陽出土的唐代金壺，大致上可說是南北朝時代的鷄首壺造型的演變。

盛唐時代的詩人韓翃在一首詩裏曾說：「玉佩迎初夜，金壺醉老春。」（詩題是「田倉東亭夏夜飲，得春字」）這最後一句怎麼解釋呢？從南北朝時代到宋代這一千年間，中國民間所釀的酒，常在春天釀成。大凡在酒名中帶有春字的，都是春天釀成的酒。以唐代的酒為例，關中富平所產的酒叫「富平春」、河南滎陽所產的叫「土窟春」、四川成都所產的叫「燒春」、雲安所產的叫「麴米春」、浙江杭州所產的叫「梨花春」，白居易飲過「麴米春」，杜甫飲過「梨花春」。根據前引的那些與酒名有關的資料，韓翃的詩最後一句大概是說：「金壺裏既然盛着在春天釀成的酒，就是飲醉了，也是值得的。」韓翃是活躍於第八世紀下半期的詩人。在咸陽所發現的金質酒壺，會不會就與在咸陽出土的金壺形態相類，甚至相同呢？這倒是很可能的。

什麼叫「羽觴」、「流觴」

一九七〇年從西安唐代地窖所出土的文物，多達一千餘件。在這批文物中所發現的金樽與銀壺，本書已在前一篇，稍有介紹。這一批唐代文

■圖二：唐代的金觴（一九七○年，西安出土）

物中，又有一件金觴（見圖二），也很值得介紹。金樽、金壺與銀壺都是盛酒器。金觴卻是一種飲酒器，功用和酒杯一樣。觴音場，它的造型是比較有趣的。首先，它的器身是半個橢圓形，好像半個蛋殼。器身的兩條長邊，各附有一片又平又扁的把手（把手的術語稱「耳」），左右對稱。古人因為觴有兩耳，好像鳥有兩翼，常把這種飲器稱為「羽觴」。使用的時候，飲者用兩手拿著雙耳，把酒從觴的短邊倒入口中。

在古代，每年春天，社會各層階級的人，無論貴賤，無論男女，都要到城外的河裏洗一次身。不但從《詩經》的記載，知周代已有這種習俗，甚至在某年的春天，連孔子也曾領着他的一批學生，一齊在郊外的河裏洗澡。據說要這樣洗一次身，才能洗去身上的災氣。可是在第四世紀的晉朝，這個風俗已經大有改變，變成到河邊去賦詩、飲酒、和看風景。西元三五三年（永和九年）的春天，書法家王羲之就曾與十幾位文人一齊聚會在浙江會稽的蘭亭，亭外有一條小河，這些文人就坐在河的兩岸，飲酒賦詩。酒是怎樣飲的呢？原來一些僕人把觴裝滿了酒，由河的上流漂下來。凡能截住觴的，便飲掉觴裏的酒。如果截不住觴，不但無酒可飲，還要受罰。所謂罰，就是作一首詩。

從戰國時代開始所製的觴，既然都有耳，也許遠在西元前五世紀，觴已是可以盛着酒而又能飄浮於水面的飲器。對於王羲之等文人而言，耳的作用一面是飲酒時的把手，一方面也是為了易於在水面受截而特別設計的。所以晉人特別把觴改稱為「流觴」。在第八世紀，唐代的安樂公主也在當時的國都長安附近，設計過九曲流盃池。所謂九曲流池，大概形容池水的流動要轉九個彎，而所謂流盃，正是可以漂流的羽觴，不但是金製的，而且很薄，刻劃精緻，絕非平民所能用。也許安樂公主在九曲流盃池中所用的流盃，就是見於圖一的羽觴吧。

「觴」的歷史與出口

在青銅酒器之中，尊與壺的使用都可上溯至西元前十二世紀。但根據考古學方面的資料，最早的觴，似乎不會超過西元前五世紀，也就是戰國時代的初期。可見與尊和壺的歷史相較，觴的歷史相當晚。

戰國時代的觴，是由一層非常輕薄的木板來製做的。器身完成以後，在布面或木面上，需要塗上一層或多層漆。最後在除去由木板所作的原型之後，再在漆面上描繪種種圖案，作為裝飾。所以從質料上看，觴不是青銅器，這與尊和壺所用的質料完全不同。

根據近五十年的考古資料，觴的出土地點，

大多集中在湖南、湖北、和河南的南端。在戰國時代，這三個區域都是楚國的領土。直到目前為止，在黃河流域，似乎還沒發現過戰國時代的觶。從漆觶的地理分佈來判斷，觶也許本來是楚國平民的飲酒器。

從西元前第一世紀開始，漢代的四川，取代了戰國時代的湖南、湖北，成為新的漆器手工業的中心。由一九三〇到一九四〇年代，日本的考古學者在現在的北韓境內，發現過在漢代修建的王旰、王光等人的古墓。從這些漢墓裏，就出現過一些漆觶。根據寫在觶的底部的銘文，有些觶是由四川的漆匠製造的。製作的時間，從西元前八十五年到西元七十一年，歷時一百五十六年。可見漢代四川的漆業，除了供應全國的需要，還可向外輸出。

唐代金觶的文化意義

在唐代的金質酒器之中，除了觶，可以直接用來飲酒的器具，還有兩種盃；一種有把手，另一種沒有把手。不過無論是有把手的，還是沒有把手的，唐代的金質酒盃，大體上，都是從中央亞細亞所傳入的西式酒盃的摹倣（這一點，本書的下一篇，有比較詳細的介紹）。這樣說，在唐代，當時的飲酒器似乎可以分成兩個類型，第一類型代表傳統的中國文化，觶正是這個類型裏的

一種。第二類型代表新傳入的西方文化，有把手的和沒有把手的酒盃，正是這個類型裏的一種。在唐代，觶的存在，代表傳統文化的延續。這是值得注意的。

唐代的酒杯

李白與酒中八仙

西元七四二年，唐代著名的詩人李白，初到國都長安。不久，經過皇太子的顧問賀知章的引見，李白成爲唐玄宗的寵臣。那時剛好渤海國（位於現在的東北）送來一封國書。此書不但措詞強硬，而且還是用奇異的文字寫成。玄宗的文武大臣，沒一個能看得懂這封國書，更不用說怎麼寫覆書了。玄宗正在焦急時，李白立即在金鑾殿上，寫了一封「答蕃書」。這封國書不但也用渤海國的文字寫成，而且更以唐玄宗的口氣把渤海的酋長好好的教訓了一頓。玄宗看見李白爲他解決了一件外交上的大難題，當然寵心大悅，於是向李白賜酒千鍾。以後，又委派李白作翰林院的供奉。

唐代的翰林院是專門委派有成就的文人來擔任御前顧問的機構。供奉雖然有職無官，不過身份是相當高的。所以從七四二年到七四三年，李白不但常與一般顯貴飲酒作樂，而且又結交了另

一批人文，維然這些人文刀
一七月义刀
白不
份是
任御

每人的酒量都不錯。這一批人就是包括李白自己在內的「酒中八仙」。

西元七四三年，李白辭掉供奉，離開長安，而在河南的開封附近旅遊。在這時期，他寫過一首有名的詩，詩題是《將進酒》。詩裏有兩句：「烹羊宰牛且爲樂，會須一飲三百杯」。他在另一首詩題是《將進酒》的詩裏說：「白髮三千丈」。白髮再長，也不會長到三千丈。「白髮三千丈」當然是一種誇張。要飲完三百杯才能酩酊醉倒，想必又是李白慣用的誇張語法。不過要他一醉三十杯，大概是頗有可能的。唐代的鍾就是杯的代稱，而李白每在飲下三十杯酒之後，便會酒醉。可見他的酒量並不大。

唐代的幾種銀製酒杯

西元七五八年，李白被貶到荒僻的貴州省去。在赴貶途中，他又作了一首詩（詩題是《流夜郎贈辛判官》），回想他在長安擔任供奉時得意的生活。詩裏有兩句是這麼寫的：「昔在長安醉花

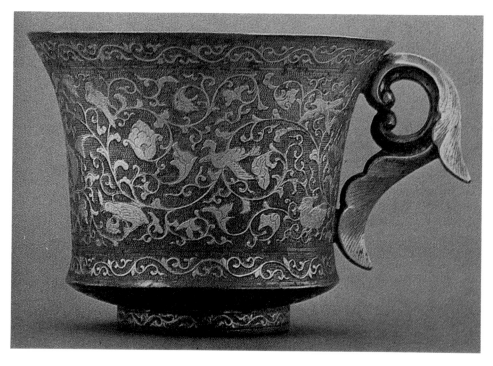

■圖一（甲）：唐代金質酒杯的第一類（環形把
　　　　　手圓身杯）

顯貴飲酒時，所用的酒器是什麼樣的？當他在河南旅遊時，所用的酒器又是什麼樣的呢？

西元一九六三年，陝西省省會西安東南郊的沙坡村出土了十五件唐代的銀器，其中有銀杯六隻。其形態大致可分三種：第一種附有環形的

■圖一（乙）：唐代金質酒杯的第一類（環形把手圓身杯）

把，形似現在的茶杯（見圖一、甲）。關於這隻銀杯，有不少值得注意的地方。譬如在花紋方面，除了在杯身的上下兩端，以及在杯的圈足上，共有三條平行的忍多紋，杯身的大部份是由一大條好像藤蔓一樣的花枝作為裝飾的。這種花枝，宛

■圖一（丙）：唐代金質酒杯的第一類（環形把
　　　　　手八角杯）

轉曲折，具有高度圖案化的設計趣味。它一面利 ──── 用許多 S 形逐漸向前發展，一面又在枝幹之上，

■圖一（丁）：唐代金質酒杯的第一類（環形把手八角杯）

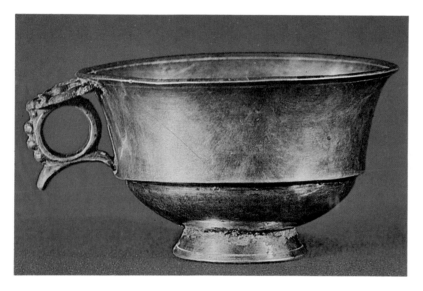

■圖一（戊）：唐代金質酒杯的第一類（環形把
手圓身銀杯）

增加花朵與花葉，此外，又在枝與花、葉之間，點
綴了一些飛鳥。這種花枝在器物學上，通稱「纏
枝」。平行的忍冬紋既見於北魏時代（五世紀前

期）的雲崗石窟的窟壁，又見於北齊時代（五
世紀中期）的四系陶罐（見本書第三十三篇的彩
圖四），可說是一種古典的花紋。然而纏枝卻是

在唐代中期發展起來的新圖案。環狀的把手是用忍冬葉覆蓋的。這是對於古典的忍冬紋的一種新的表現方式。

圖一乙的造型與圖一甲可說完全一樣。所不同的是在圖二乙，在花紋方面，既沒有忍冬，也沒有纏枝。金杯的杯身有一些用許多小圓圈連接而成的圖案──寶相花。每一個圓圈裏，本來都嵌有一顆寶石。可見這隻金杯在剛製成的時候，必定是富麗堂皇的。

■圖二（甲）：一九七○年十月在西安市南郊何家村出土的「狩獵紋高足酒杯」

圖一丙與圖一丁雖是具有環形把手的短足杯，不過杯身卻分爲八格。每格之中都有用浮雕或線刻完成的人物作爲裝飾。大體上，這種八角杯是對拜占庭帝國的金質器的摹倣。

第二與第三種都沒有環形的把，但第二種的杯足比較長（見圖二甲），第三種的杯足比較短（見圖三甲）。這三種銀杯，都是酒杯。一九七○年，又從西安東南郊的何家村出土了唐代的文物一千多件，其中包括金質與銀質的器物兩百七

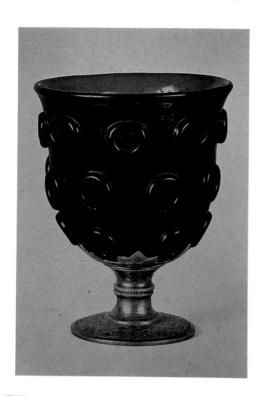

■圖二（乙）：拜占庭帝國的紫琉璃無把手高足
　　　　圓身杯（唐代第二類金質酒杯的
　　　　模型）

十件。在這批金銀器裏，又有六隻銀質的酒杯。其中有兩種，與在沙坡村所發現的，在形態上，可說完全一樣。所見的，是唐代貴族所用的酒杯的一種典型。李白在長安時，既曾與一些貴族一同飲酒，這三種酒杯，可能他都使用過。

陝西出土唐代高足銀酒杯

從器形上看，這隻銀杯（見圖二）是以上下兩部組成的。上部的杯身，形式很像一隻倒過來的大銅鐘。下部是杯足。杯托由杯足向下伸延，

連接在一個形狀像是一朵倒過來的牽牛花的底座上。有唐一代，這隻圓柱形的杯托就稱爲高足。此外，在杯底與底座的高足的中部，附有一個扁平的橢圓體。形狀很像一個算盤上的算子。因此這隻銀杯應該叫做高足酒杯。

位於日本京都附近的奈良，有一座建於西元八世紀中期（七五一至七六一之間）的正倉院。院內藏有一隻紫色的琉璃杯（見圖二、乙）。杯身外形亦作倒鐘形。下面有一個銀質的底座。在杯身與底座之間的圓柱，是這隻琉璃杯的高足。

足的中部有一道向外突出的圓圈。這隻紫琉璃杯
本是拜占庭帝國的產物。它從歐洲，經過絲道，
傳入中國，又從中國，傳入日本。因此，如果以
這座紫琉璃杯為證據，可以看出，發現於西安沙
坡村的高足無把手銀杯（見圖二、甲），既然在
器形上，幾乎與紫琉璃杯完全一樣，所以唐代的
無把手高足酒杯，是以由拜占庭輸入的進口貨為
樣本而倣製的。根據同樣的理由，在何家村出土
的無把手高足金杯（見圖二、丙），既與在沙坡
村出土的無把手高足銀杯幾乎完全一樣，它的模

型，必定也是拜占庭傳來的器物。
　在這隻從何家村出土的，無把手的高足銀質
酒杯的杯身與高足的底座上，都刻有精緻的花紋，
但整個酒杯並沒有任何文字。但在何家村，與這
隻銀杯同時出土的銀碗的碗底，却刻着這麼幾個
字：「宣徽酒坊字字號」。在唐代，與皇帝的日
常生活有關的機構，常稱為坊。譬如專門給皇帝
演奏雜技和戲劇的機構就稱教坊。所謂「宣徽酒
坊」，其職掌大概與清代的皇宮裏的「御茶膳
房」很相似；不但負責皇帝飲食的管理，也負責

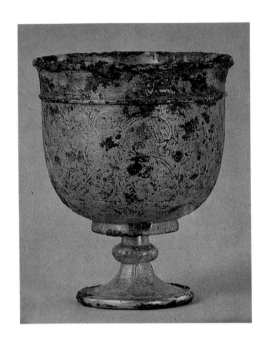

■圖二（丙）：唐代金質酒杯的第二類（高足無
　　　　　把圓身金杯）

飲膳器具的製造與保管。在南北朝時代，有一位叫做周興嗣的文人，曾用一千個不同的字，寫了一篇文章。這篇文章就稱爲「千字文」。「千字文」的前兩句是：「天地玄黃，宇宙洪荒」。在這兩句之中，字字是第五個字。也許這隻銀碗是由宣徽酒坊所造的，給皇帝用的一批銀碗裏的第五隻。根據這個推論，唐代御用的銀碗，既刻有宇字號，看來宣徽酒坊曾以「千字文」爲系統而把宮城裏的飲膳器具加以編號。

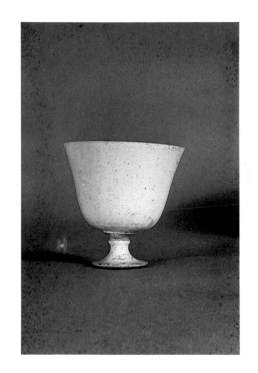

■圖二（丁）：唐代白釉高足無把圓身酒杯（摹做唐代金質酒杯的第二類）

李白所用的酒杯

唐代的長安城，在設計上，分成九十個長方形的區域。每一區，在行政上，稱爲一坊。如以現在的西安與唐代的長安互相對照，何家村應該就是唐代的興化坊。在第八世紀，唐玄宗的堂兄李守禮，封爲邠王。邠王府就設在興化坊。唐代的宮城雖建在長安城的北部，却遠離長安東南區的住宅區。如果由宣徽酒坊所造的御用酒器，一

直留在宮裏，其出土地點應在西安的北部。但這隻高足銀質酒杯，既發現於西安的東南部，證明這批酒器大概曾由玄宗賜給邠王。所以它們才能在興化坊的邠王府的府址裏發現。爲了供奉們能夠時與皇帝見面，唐代的翰林院的院址，是不設在長安城內而特別設在宮城裏的。當李白在翰林院慢慢品嚐唐玄宗賜給他的那一千鍾御酒，他所用的酒杯也許與本篇所介紹的幾隻銀杯同一類

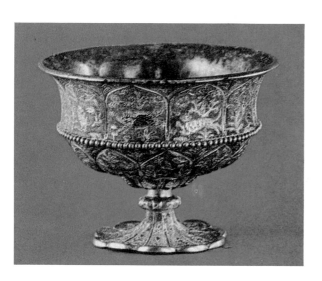

■圖三（甲）：形似茶杯的唐代銀酒杯

型。由拜占庭帝國輸入的無把手的高足銀杯，雖曾由宣徽酒坊專爲唐代的皇帝特加倣製，但這種器形也曾由民間的白釉瓷器加以摹倣。本篇所複印的瓷質高足酒杯（見圖二、丁），說不定就與李白在河南旅遊時所用的酒杯類型相同呢。

從器形上看，唐代的無把手高足杯（見圖三甲、乙）與唐代的無把手矮足杯（見圖二甲、乙、丙、丁）的主要分別，固然是足的長短，另一方

面，足上有無算子的使用，也形成一種明顯的差異。根據考古發現，無把手的矮足杯早在唐代以前，已經有所使用。譬如在從李靜訓的墓裏所發現的金杯（見圖三、丙），就是一隻既沒有把手，又沒有算子的矮足酒杯。李靜訓是隋代的人。沒有把手和算子的矮足杯既然出土於隋墓，可見屬於這種類型的酒杯（也即唐代金質酒杯的第三類），是在隋代，已經使用的。此後，在唐代，它又在當時的宮廷之內，被加採用。以出土於西安沙坡村而見於圖三乙的無把手高足金杯而論，不但酒杯是用黃金製做的，杯身的表面還刻着在叢

■圖三（丙）：隋代的金質酒杯（高足無把圓身金杯）

林中飛馬獵羊的花紋。在唐代，一般人飲酒，誰用得起價值這麼貴重、花紋又這麼精細的金杯？

北平的故宮博物院藏有一卷孫位的《高逸圖》。其中一段，畫了一位高士，手持塵尾，坐在樹下的地氈上。一個書僮，兩手端着一隻圓盤，盤裏放了一隻酒杯，正給高士送酒來（見圖四）。這隻酒杯正是一隻八角形的沒有把手也沒有算子的酒杯。樹下的人，既是高士，他的酒杯，大概不會是金杯吧。孫位是唐代末年僖宗的中和與光啟時代（八八一——八八八）的畫家。如果見於孫位的《高逸圖》的無算子的八角杯，

不是金杯，那就應該是一隻瓷杯。這樣說，到了第九世紀的晚唐，正像有算子的高足金杯，曾由瓷工做製，沒有算子的矮足金杯，也有瓷製的做製品了。

　總之，唐代的金質酒杯雖有三類，器形的來源卻只有一個；三種酒杯都是以拜占庭帝國的產品爲模型而做製的。拜占庭的無把手的矮足杯雖在隋代，已由中國藝人開始摹倣，不過在隋代，這種酒杯的杯身是圓形的，杯上也沒有花紋。到了唐代，這一類酒杯不但也在杯上刻以花紋，更

■圖三（乙）：唐代金質酒杯的第三類（短足無把八角杯）

■圖四： 《高逸圖》，晚唐孫位作（圓盤內有一
隻無把手的八角形矮足酒杯）

把杯身改變成多角形。這種改變，與唐代的匠人製造了八角形而又有環形把手的新類型是密切相關的。

至於無把手而有算子的高足杯，既然在質料上，有金、有銀、也有瓷，可見使用較多，流行較廣。它的模型，可能就是現在存於日本正倉院內的紫琉璃杯那一類的器物。最後要說的，是有環形把手的圓身杯（見圖一甲、乙、丙、丁、戊）。這種酒杯，既不見於唐代以前的墓葬，顯然是在唐代才從西域傳入中國的一種新類型。在質料上，這一類酒杯雖然有金質的、也有銀質的，還未見有瓷製的。可見它從傳到中國之後，似乎一直爲宮廷或貴族所專用，民間還沒有做製的機會。有的杯身嵌飾寶石，也更可證實這種酒杯，大概在唐代是貴族特別喜愛的用品。

中國古代的酒杯是觴，觴是沒有環狀把手的。用慣了觴和沒有把手的矮足杯或高足杯，突然見到帶有環狀把手的酒杯，不免是覺得既新奇又方便的。無把手的高足杯雖已可在民間用瓷做製，可是有環形把手的圓身杯，卻一直保存在宮廷裏，大概正由於唐代皇帝們的自私，不肯把又新奇又方便的東西流傳到民間去吧。

唐代的陶盤與銀盤

一九八四年，有一件唐代的銀盤（通高一〇、直徑五〇公分），出土於河北寬城。此盤盤底附有三足（足為腿之術語），每足大致作成接近逗點形的長環（見圖一）。盤形雖然像是圓的，但如仔細觀察，可見盤的外緣並非真正的圓形，而是一個六面形。銀盤的盤心向下低陷。盤心的中央是一隻浮雕的鹿。盤邊連接着盤心的邊緣而向外延伸，裝飾了由植物花葉組成的浮雕圖案。這些圖案與那隻鹿，各自凸起於盤邊與盤心。如果有機會用手接觸這件銀盤，可以感覺到盤邊與盤心都是高低不平的。

與這件銀盤幾乎完全相同的另一件唐代銀盤，現藏於日本奈良的正倉院（見圖二）。它在西元七五六年（唐玄宗天寶十五年）已經從中國傳入日本。這件銀盤不但也是三足、六面的，而且在盤邊與盤心也各有浮雕的裝飾。特別值得注意的是此盤盤心的花紋也是一隻鹿。如與河北的銀盤互相對照，正倉院那隻銀盤的三足，製作比較簡單。可是那些點綴在此盤盤邊上的許多金花與色珠，却是河北銀盤所沒有的。

■圖一（甲）：唐代的三足銀盤（全形）

安祿山叛唐是唐代的一件大事。從安祿山叛唐之後，唐代的國勢就日漸衰退了。可是在安祿山叛唐之前，他很得唐玄宗的寵愛。唐玄宗曾經賞賜安祿山許多禮物。禮物之一是銀盤。雖然原來由唐玄宗用於宮中的銀盤是什麼樣子，現在已不可考，不過在唐代，銀盤是貴族階級才能使用的器具，則無可疑。一般人雖然不能使用銀盤，

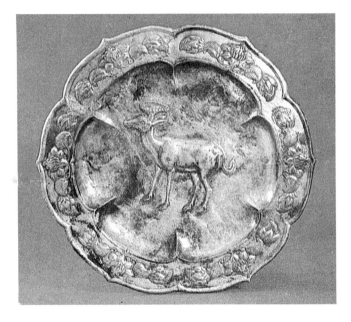

■圖一（乙）：唐代的三足銀盤（盤心）

却可用陶器來模倣銀器的造型與結構。

三足葵花陶盤

有一件三彩的三足葵花盤，就是陶器模倣銀器之一例（見圖三）。這件陶盤盤底附有三足，與銀盤的構造相符。可是在造型上，盤的外形分成九瓣，就不很像是圓形了。陶釉以赭色爲主、

■圖二：唐代的三足銀盤

■圖三：唐代的三彩三足葵花盤

綠色較少、藍色更少。唐代的三彩釉陶器，以盛唐與中唐（也卽第八世紀）的使用最多（詳見本書第五十七篇）。這件三足葵花盤，既然飾以三彩釉，似乎也是八世紀的產品。這樣說，三足狠盤與三彩三足陶盤，都屬於八世紀的唐盤的同一個類型。

■圖四：唐代的三彩三足圓盤

一九七五年，有一件三足、圓形的三彩陶盤，出土於可有各易（見圖刃），至發作二、七

■圖五：唐代的三彩束腰陶盤

盤的三足又短又粗，足上連陶釉也沒有，所以它既不像河北出土的銀盤盤足那樣的製為環形，也不像三彩葵花盤盤足那樣的富有雕刻性。可是在造型上，這件陶盤的盤口邊緣是圓形的。圓形的

製作，比多面形要簡單得多。這樣說，儘管這件陶盤的三彩花紋，相當精緻，不過如與銀盤和三彩葵花盤相較，它的器形似乎是十分普通的。

三足束腰陶盤

一九七三年出土於陝西富平的橢圓形三彩陶盤（見圖五），高五‧八、長三十六公分。此盤之外形是兩端粗而中間細，略似腰果。在當時，這種盤形是稱為「束腰盤」的。意思是盤的這種造型，好像是一個因為特意收縮所以十分纖細的，女子的第二圍。儘管唐代的，尤其是盛唐時代（八世紀）的男子，特別喜歡比較肥胖的女子，不過他們心目中的女性美，並不只是肥胖而已，

■圖六：唐代的藍釉三彩高足盤

■圖七（甲）：唐代的綠釉平底盤（全形）

■圖七（乙）：唐代的綠釉平底盤（正面）

根據束腰盤這個名詞，似乎要身材豐滿而細腰的女子，才是他們最喜歡的典型。

從實用的觀點來看，葵花陶盤、三足圓陶盤、和束腰陶盤的盤心，雖有用刀刻劃出來的、或者用釉點成的幾何形圖案，不過盤心是不坦的。用這樣的盤子來裝盛食物、水果、甚至雜物，都是平穩的。這樣說，也許出土於河北的、與現存於日本的那兩件銀盤，盤心因浮雕的圖案而高低不平，並不實用。這種製作精細的銀盤，或者只是一種象徵身份的擺設吧？

總之，在器型上，這兩件銀盤，與這三件三彩陶盤，既然不是圓形的、就是接近圓形的、或者是橢圓形的，而且在構造上，這五件盤子都有短足。這五隻盤子，或者可以代表唐盤的一種類型。

高足陶盤

另一件唐代的藍釉三彩圓盤（見圖六），直徑二十三・五公分，雖然盤心下陷，盤壁直立，可是在盤壁上，既沒有向外伸展的盤邊，在盤底

之下，也沒有三足而只有一隻短而粗的把手。這樣的圓盤，無論在造型上，還是在構造上，都代表唐盤的另一種類型。

從裝飾設計上看，盤心的圖案，是一個幾何形的花朵。在當時，這種花稱為寶相花。所謂寶相是佛教的梵文名詞 Ratnaketu 的意譯。據佛教的教義，佛有十個不同的名號，其中一名是如來。

而寶相就是可以代表佛之如來相的一種佛相。不過如來又有七個不同的名稱。此盤盤心的寶相花，是由七個花瓣組成的。也許是每一個花瓣象徵一個如來，也就是一個佛的象徵。從這個觀點來看，盤心圖案是與佛教密切相關的。製作或設計這隻高足陶盤的師傅，或許是一位佛教徒吧。

■圖八：唐代的複合陶盤

平底盤

唐代還有一種綠釉的陶盤，是既沒有三足、也沒有高足的平底盤（見圖七）。因為是無足的，在構造上，這種盤也是最簡單的。這是唐盤的第三個類型。在造型上，此盤的外形雖然接近圓形，實際上，是由五個花瓣共同組成的。盤心與盤瓣上雖然各有幾何式的花紋，不過這種花紋，是先刻在一個模型上的。需要這種花紋的時候，就把模型印在陶盤上。以模型來印花，省時省力，可以大量生產。根據此盤花盤的形成方式，可知這種綠釉盤並不是唐代的高級用品。

複合盤

在多足盤、高足盤、與平底盤之外，唐盤的第四個類型是複合盤。複合盤就是把許多小盤聯合起來，當作一個大盤來使用。在構造上，複合盤並不完全一樣，譬如有一種複合陶盤，是由六個菌狀小盤組成的（見圖八）。也有其他類型的複合盤，是由四個花狀小盤組成的。不過無論小盤的數目是四、是六，其形狀是菌、是花，在組織上，複合盤是比一般的多足盤、高足盤、與平底盤，都更複雜的一種類型。不同的小盤既可同時裝盛不同的食物、水果或其他雜物，所以從使用功能上看，複合盤的利用價值也更大。根據考

古發現，現有的唐代複合盤數量甚少。也許在唐代，複合盤並不是每一個家庭都需要的。

唐代的酒壺

本書第五十九篇介紹過唐代的金質酒壺，又在第六十篇介紹過唐代的銀質酒杯。在當時，這種金質的酒壺，雖然價值不菲，並未在民間使用。不過在李白的時代（第八世紀的中期），在足上附有算子型突出物的金質高足酒杯，在民間已用瓷土仿製，也許要到晚唐（第九世紀），才已由陶工加以模仿，而在民間逐漸流行。根據宋人的記載，到唐憲宗元和時代（西元八〇六——八二〇年）的初期爲止，民間用來倒酒的器具是尊和杓。所謂尊，是一種形態接近圓桶形的長身盛酒器（這種器形，本書在第九、第十、和第十一篇，已有簡單的介紹）；而所謂「杓」，是一種具有長把手的勺，杓的形狀與功用，大概與現在宴會上用來盛湯的長柄湯勺相近。尊、杓旣然並用，可見到唐代元和初期爲止，盛酒的過程是用杓從尊裏取酒，再用杓把已得的酒倒入酒杯。用這樣的方法倒酒，不但在把酒從杓裏倒入杯裏的過程中，一定會有些酒滴在桌上，造成無謂的浪費，同時必須用杓由尊裏取

得的酒倒在桌上，造成無謂的損失，也不需要經過先用杓由尊裏取酒，再用杓來倒酒入杯那麼麻煩的手續。所以用壺的單獨使用來取代杓和尊的並用，是有實際需要的。

金質酒壺是非常貴重的器物。民間的平民哪

也可說是相當的麻煩。對飲酒的人而言，用這樣的方式來取酒和飲酒，在時間上，也甚不經濟。爲了避免酒的浪費和時間的浪費，從元和初期開始（也就是從九世紀初期開始），促成了新的倒酒器——「注子」的出現。

注子的由來

唐代的酒壺，從器形上看，器身大致是圓桶形（見圖一）。壺頸上有一個蓋，蓋頂上，是桃形的提手。器身的一側，是管狀的壺嘴，由下向上斜伸。壺身的另一側，是一把細長的壺柄；它一面連接壺頸與壺身，一面又與壺嘴遙相呼應。同時，附在壺柄上的短鍊，也是和壺蓋互相聯繫的。用這種金質酒壺來倒酒，好像把茶由茶壺裏倒出來，旣不會把酒倒在桌上，造成無謂的損失，也不需要經過先用杓由尊裏取

間的瓷質酒壺就應時上市了。用瓷土來仿照宮廷所用的金質酒壺，就是「注子」。

有一件淡青色的瓷器，是近年在安徽省宿松縣所出土的，一套北宋時代的酒器裏的一件（見圖二）。這件注子的下半段，雖因放在一個大碗裏，而難見其全形，不過這件注子的上半段既與彩圖一所見的唐代金質酒壺非常接近，那看不見的一部分，大概也與金質酒壺的下半段，沒有顯著的差別。經過比較仔細的比照，當然也可發現

■圖一：唐代的金質酒壺（注子的前身）

唐代的金質酒壺與北宋時代的瓷注子，並不是完全一樣的。有什麼差異呢？

首先，瓷注子的壺嘴不但稍長，而且也略向前彎。因為如此，注子壺嘴的嘴，也更像茶壺的嘴了，也就是說，由於壺嘴的設計，北宋的注子比唐代的金壺更易於把酒從酒壺裏倒出來。第二，金壺的壺蓋與壺身是有鍊相連的。瓷注子卻沒有鍊。這不難解釋：用瓷土來塑造和鍛燒一條短鍊，在技術上，是相當困難的。何況在金壺

上附加短鍊，是由於金壺的本身，比較貴重，為了避免壺蓋的遺失，才有把壺蓋連繫在把手上的必要。注子既用瓷土製造，成本低，可以大量燒製。因此，注子的蓋，就沒有必需用鍊繫佳的必要。第三，金壺的壺身，劃着細緻的花紋。注子的器身雖然沒有這些刻花，不過壺頸下裝飾着蓮瓣，壺蓋的提手，也用立雕的方式，表出一隻狻猊（猊像是獅又像是虎的一種想像中的怪獸）。這些用浮雕與立雕的方式表出的蓮瓣與狻猊，抵

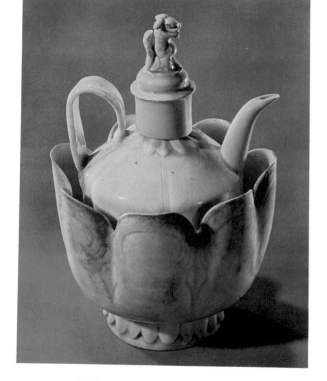

■圖二： 北宋的注子與燙酒碗
（由唐代的酒壺演變而成）

得上金壺壺身的細緻花紋了。

宋人飲燙酒

北宋的瓷注子，是與大碗一齊出土的。唐代的金質酒壺，卻從未與大碗同時發現過。這個事實說明，注子與大碗形成一套酒具，同時使用。但唐代的金質酒壺，似乎是單獨使用，沒有配件的。注子的功用既是倒酒，大碗又具有什麼功用呢？原來北宋人飲酒，是喜歡把酒燙熱了，而飲

■圖三：　南唐時代顧閎中畫《韓熙載夜宴圖》的
　　　　一部份（几的一端有注子、燙酒壺，和飲酒
　　　　的碗）

燙酒的。這隻外緣是荷瓣形的大碗，不但大得可以把注子放在碗裏，而且還有不少多餘的空間。

如把這些空間加滿熱水，正好形成燙酒器。酒燙熱了，才能由注子裏倒出來，開懷痛飲。由彩圖

二所見的那套北宋時代的瓷酒器，正可由器物的設計與使用方法，說明宋代飲酒需要燙熱的風氣。以下引用幾段施耐庵《水滸傳》裏的資料：第二回描寫王教頭路過史家莊，史太公叫莊客給王教頭安排晚飯，於是「莊客托出一桶飯，四樣菜蔬，一盤牛肉，舖放桌上，先燙酒來」。第四回描寫魯達巧遇金老，「金老一面開酒，收拾菜蔬……」；另一方面，「丫頭將銀壺燙上酒來」。第九回描寫林沖經過柴家莊，請魯達吃飯，「只見數個莊客托出一盤肉，一盤餅，溫一壺酒」。施耐庵雖然是明代末年的小說家，但《水滸傳》的內容却完全與北宋末年的一批英雄好漢有關。如果北宋時代常人飲酒不需燙熱，施耐庵怎會在幾個不同的場合，爲王進、魯達、林冲安排燙酒？

飲燙酒的開始

唐代雖然已有酒注，但唐人飲酒是否也需先把酒燙熱，似乎還不能證明。不過燙酒的風氣，不從宋人開始，從中國文物上，是可以證明的。在五代時代的南唐，有一位叫做顧閎中的畫家，曾經畫過一卷《韓熙載夜宴圖》。此圖的一部分所表現的，就是坐在几後而戴高帽的韓熙載（見圖三）。除了扠手的那一位，全神傾聽演奏以外，韓熙載與圖中各人，無不同時注視彈琵琶的

女郎（但此人不見於附圖中）。橫置於韓熙載之前的，是一條長几。在靠近女侍的几端，放着兩把注子，注子的旁邊，有一隻面積接近飯碗的碗。此外，又有些碗底向上的碗，放在盤裏。几上沒有酒杯，這些碗，就是酒杯。顧閎中是南唐時代（也即是第十世紀）的畫家。在他的畫裏，既有注子和燙酒的大碗，可見注子雖是九世紀的產物，但到第十世紀，注子已與燙酒碗同時使用。那麼飲燙酒的習慣也許從十世紀開始的。現在中國人飲花雕酒，不是也還要先燙熱了才飲用的嗎？那又是古風的遺存了。

唐代的龍耳壺

絲路的開拓者

「絲路」（The Silk Road）全長七千餘公里，起點是陝西省的省會西安市（在西元前二世紀末期，當絲路開始使用時，西安稱爲長安，是漢代的國都）。終點是現在的敍利亞的安提俄克（Antioch）與黎巴嫩的泰爾（Tyre）。從西元前二世紀末期開始，一直到十六世紀末期（後漢初

■圖一： 希臘的盛酒器「奧伊諾可愛」
（陶製）

到明末），在海運未通之前，這條國際道路一直是連接中國與歐洲的重要通道。

漢代的張騫與班超，爲了聯絡與平定中亞與新疆各部落、晉代的法顯與唐代的玄奘，爲了到印度去學習佛教經義，都先後利用了絲路的東段。

西元前三三一年，希臘的軍事天才亞歷山大，先從泰爾沿着絲路的西段，到達喀什各爾，然後率兵向南，佔領了印度的西北區。意大利人馬可波

羅在一二七一年自歐來華時所經之路程，雖然有時不在絲路上，却大致利用了絲路的全程。除了這些歷史人物對於絲路的利用，中國造紙術傳入歐洲的路線，也是這條有名的絲路。根據這些史實，絲路不只是連接歐亞的商業通道，也是傳播雙方文化的重要途徑。現在就以一種器物為例，而說明希臘的文化，如何根據絲路，逐漸東傳，然後從唐代開始，成為當時器物裏的新類型。

遠西傳來的器物

「奧伊諾可愛」（Oinochoe）是希臘人常用的器物之一。它主要的功用是盛裝酒漿。在製作上，這種器物，有的用陶土（見圖一）、有的用

■圖二：希臘的盛酒器「奧伊諾可愛」
（青銅製）

青銅（見圖二）。質料既異，所以工藝上的價值，相差很大。但在器型上，陶與銅的奧伊諾可愛却具有不少共同特徵。第一、器身方面，都是上大下小，形狀略似鷄蛋。第二、器頸方面，都高而寬，敞口無蓋。第三、器底方面，都是一個平而中空的圓圈。第四、把手方面，都上彎而下直。彎曲的部份連接頸口，直的部份連接器身之肩部。就製作時代而言，陶質的奧伊諾可愛大約製於西元前七世紀的後半期（相當於我國的春秋時代）、銅質的那一件約製於西元前五世紀的中期（相當於我國的戰國時代）。從這兩件奧伊諾可愛的製作年代，可以看出這種器物在希臘的使用，至少長達兩百年。

亞歷山大既曾率軍遠征印度，而且在其歸程中，在絲路中部的撒馬爾罕(Sarmarkand)，因為與其部將開懷痛飲，以致在醉中以長矛刺殺他的救命恩人。所以像見於圖一或圖二的那種奧伊諾可愛，或許曾經由於希臘軍隊的攜帶，再不然就是由於到東方來經商的歐洲商人的攜帶，而順着絲路，流傳於撒馬爾罕或此城附近的絲路東段各地。

另一件陶器（見圖三），就其製造技術而言，屬於「唐三彩」（關於唐三彩，請參閱本書第五十七篇）。但在器形方面，由於把手接近龍形，而在器物學上，把手的術語是「耳」，所以

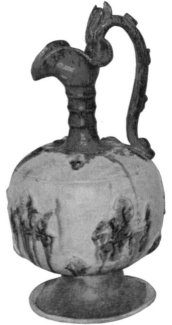

■圖三： 唐代的唐三彩「龍耳壺」
（器形上可能受希臘影響）

從清末首次發現唐三彩以來，這種器物是一向稱為龍耳壺的。如將唐代的龍耳壺與希臘的奧伊諾可愛互相對照，可以看出龍耳壺的根源，大概就是奧伊諾可愛。

不過兩者之間並非完全沒有差異。譬如在器身方面，龍耳壺並非蛋形而是圓形。在器頸方面，此壺之頸非但細而窄，並且附有平行而凸出的橫線。在壺底方面，此壺用一個寬大的喇叭形的圓底，取代奧伊諾可愛的圓而中空的圈足。至於龍耳壺的把手，不但在彎曲的部份增加了龍頭，同時也把直的部份，稍為增加一些弧度。此外，又在把手之外側，附加四個圓餅。這樣，像

見於陶質奧伊諾可愛的簡單的把手，就在唐代的龍耳壺上，形成一條只存上半身的龍的軀體。陶質的奧伊諾可愛的把手雖然沒有裝飾，銅質的那一件的把手，却在連接頸口之處，附飾一位女郎的上半身。唐代的龍耳壺的造型，看來雖像是希臘的陶質奧伊諾可愛，但把龍耳壺的把手改成半條龍的這種裝飾趣味，却又似與希臘的銅質奧伊諾可愛不無關係。這麼說，唐代龍耳壺的形成，與希臘的陶質的和銅質的奧伊諾可愛，大概都有

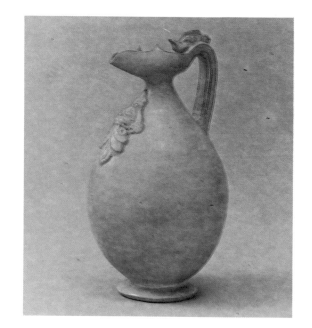

■圖四：　唐代的青釉「龍耳壺」
（器形上受希臘和波斯的影響）

一點關係。

中國、希臘、波斯的綜合

在唐代初年的器物裏，有一件青釉龍耳壺（見圖四）。此器將把手的前端改爲簡單的龍頭的裝飾手法，雖與唐三彩的龍耳壺相同，可是此器的器身不但較長，而且在造型上，上尖下圓，很像一隻倒立的鷄蛋，這樣的器身，在一方面既與三彩龍耳壺的器身，大異其趣，在另一方面，又與

希臘的文化傳統無關。大體上，上尖下圓的倒立式蛋形器型，是典型的波斯文化。波斯（Persia，即古代的伊朗）雖在西元前四世紀末年亡於希臘，但到第五世紀（相當於中國歷史上的南北朝時代），當薩珊朝（Sassanid）建立以後，又再度成爲在軍事與文化上，都有影響力的強國。此外，波斯的南部，也是絲路通過的地方。大概由於這種關係，波斯薩珊朝的器物，不但也順着絲路傳入中國，而且還在中國境內，產生一些影響。唐代的青釉龍耳壺採用倒立的蛋形作爲器身，正是把波斯的器形與希臘的器形加以綜合的一種表現。

一九七五年之春，考古家在內蒙古發現一批遼代早期的金銀器。其中有一件鎏金銀壺（見圖

五），在器形上，與唐代的青釉龍耳壺，是很接近的。最值得注意的是此壺把手頸口相連之處，飾有一個人頭。此人深目高鼻，髮向後刷，嘴上留有八字鬚。在人種上，此人雖然不能一定說是波斯人，卻顯然不是中國人。這件銀壺的器型之根源，豈不是波斯文化嗎？而在銀壺上飾以人頭的裝飾手法的根源，豈不是希臘文化嗎？遼代的早期，相當於西元的十世紀的中期（也即宋代初期）。以唐代的三彩的、與青釉的龍耳壺、以及遼代的人頭銀壺爲例，希臘與波斯文化對中國器物的影響，似乎直到十世紀中期，是仍未停止的。

唐代的鳳首壺

本書的第六十三篇，介紹了唐代的龍耳壺。它的來源，一方面是希臘的，一方面又是波斯的。得自希臘的，是上大下小的器形，得自波斯的，是上小下大的器形。此外，在器物的口部以立體的人物作爲裝飾的傳統得自希臘，但把質樸的把手改變爲龍形的作法，却又得自波斯。

附有龍耳的鳳首壺

根據近年的考古發現，唐代的龍耳壺，似乎還有一種造型（由於附圖的數量的限制，本書的

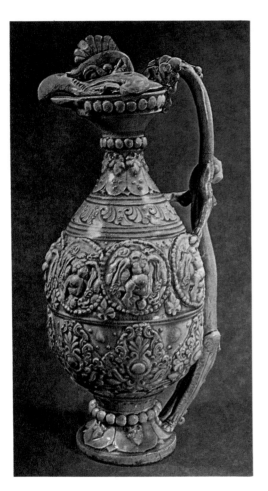

■圖一：唐代初年的龍耳鳳首壺

六十三篇對這種造型、並未加以討論）。譬如從河南省汲縣所出土的初唐時代的文物之中，有一種龍耳壺（見圖一）。它的特徵是不僅全身都以凸起的浮雕圖案作為裝飾，而且在這件龍耳壺的壺口之下，還用一個形象頗為逼真的鳥頭作為壺蓋。此外，成為把手的龍身，頎瘦修長；它口啣壺蓋、前肢踏住器身、後肢蹬在壺底的圓餅上。在器物學上，這種造型是稱為鳳首龍耳壺的。

薩珊王朝的銀壺

從三世紀初年開始，直到六四一年，被阿拉伯人所滅為止，在這四百多年之內的波斯（即今

■圖二： 波斯薩珊王朝的平口高足長把銀壺

伊朗），是稱為薩珊王朝的（Sassanid）。薩珊時代的一隻銀瓶（見圖二），製造的時間，大約在第六世紀（相當於中國的南北朝時代）。以唐代的鳳首龍耳陶壺與薩珊銀壺相較，可以發現不少相同點。甲，陶壺的壺身，上小下大，與蛋形很接近，與銀壺的壺身造型是一致的。乙，中國器物的表面，一向不用凸起的浮雕作為裝飾。鳳首龍耳壺壺身凸起的浮雕圖案，與薩珊銀壺壺身上的裝飾手法，是一致的。丙，唐壺在蛋形壺身以下，以喇叭的形狀，表出壺的底座。這種喇叭式的底座，雖然不像銀壺壺身上的那麼明顯，作風是一樣的。而且這種作風，與中國器物的傳統

波斯文化，也不無關係。譬如這件白釉鳳首壺的底座的喇叭形，就儘量向外擴展，形成一個大圓餅。如與龍耳鳳首壺的小喇叭形的底座相較，白釉鳳首壺的底座，比以長龍爲耳的鳳首壺的底座，是更接近薩珊王朝之銀壺的。此外，桃形的器身，也是典型的波斯式。在中國的陶器之中，桃形器身的出現，恐怕是十五世紀以後（也即是明代中期以後）的事。從這兩方面來觀察，白釉鳳首壺與波斯文化的關係，也相當親密。

中國式的鳳首壺

無龍耳的白釉的鳳首壺，雖然在造型上，與滿佈浮雕的龍耳鳳首壺，類型各異，這兩件鳳首壺似乎還不能夠完全代表唐代鳳首壺所有的類型。另外一件在製作上屬於唐三彩的鳳首壺（見圖五），儘管在裝飾花紋方面，以及在把手的形狀方面，與見於圖四的唐三彩鳳首壺，稍有差別，就器型而言，也屬於唐代的鳳首壺的第三類。譬如製於唐代中期的一件三彩鳳首壺（見圖四），就與前所介紹的那兩類，都有所異。以這兩件三彩壺與白釉壺和浮雕壺互相比較，又可發現這兩件三彩鳳首壺，屬於第三種類型。三彩鳳首壺的主要特徵是先把鳥頭安在壺頸上，然後再把壺的平口，安放在鳥頭上。所以第一類與第二類鳳首壺固然有不少相異點，可是把鳥頭安放在壺口上，成爲全壺最高的地方，卻無疑是第一類與第二類的共同特徵。但是第三類鳳首壺既把鳥頭放在壺口以下，使壺口成爲全壺最高的地方，這種設計手法，就與前兩類的傳統，很少有什麼關連了。這麼說，鳳首壺的第三類型，也許是中國陶工自己的造型。

然而，如果從別的方面去觀察，此壺把手的上端，附在於壺口上，而其下端則連接靠近壺頸以下的部分。這樣的做法，如與白釉壺的底座的尺寸與形狀加以比較，似乎又與浮雕壺的傳統相近。所以這三件鳳首壺，雖然各可代表唐代鳳首壺的一種類型，但在這三種類型之間，也存有不少錯綜複雜的關係。

波斯與唐代器形的互傳

總之，在唐代陶器之中的鳳首壺，正像本書前一篇所介紹過的龍耳壺，是一個嶄新的類型。在源流上，鳳首壺又有三種，附有龍耳的，與波斯的薩珊王朝文化有關，沒有龍耳而身作桃形的，與波斯的一般文化有關。這兩種鳳首壺，大概都是利用絲道做爲傳播的道路，而由波斯通過中亞細亞和西域，然後流入唐代的。至於那沒有龍耳，但把鳥頭置於壺口之下的鳳首壺，也許是唐代的陶工，揉合了中國與波斯的器物傳統，而自製的新造型。這種新造型，後來又順着絲路，

從中國傳播到波斯去。直到十三世紀（當時蒙古人正與南宋政府作戰），波斯人還在使用這種鳳首壺。唐代的中國，固然在器物製造方面，接受了不少出自另一文明的傳統，可是中國式的鳳首壺，似乎也曾使波斯人為之心醉，連續的使用了五百年。正負既可互相抵消，中國人對波斯文化，至少在陶器方面，似乎也就沒有什麼欠債了。

在七四三年的年底，榮叡等買到一隻軍船。

鑒眞僱用了十八名水手，又帶了繪畫、雕刻、碑刻、玉刻、刺繡方面的師傅八十五人，裝載了大批的乾糧、藥材、佛經、和佛教儀式所需的器具，離開揚州。可是此船未離浙江，船身的一部分已被風浪擊破。只好停船修補。一月之後，再度啓航，船又觸礁受損。渡海赴日，又因此而中止。

七四四年，榮叡、普照又在浙江買了一艘海船。鑒眞也以巡禮佛迹爲名，而順沿浙江海岸南下，準備上船赴日。一部分不願意鑒眞遠赴重洋的佛僧，又向淮南采訪使上書，請求他阻止鑒眞赴日。采訪使派人追蹤，把鑒眞接回揚州。

七四八年，榮叡和普照再度訂造海船。同年十月，船離浙江。漂流十四日後，到了海南島。

本地的官員先把他安頓在當地的佛寺裏，住了一年，然後把他送到廣東西南角的雷州。從那裏，鑒眞由陸路轉到廣西，一路上他旣廣受各地人民的尊敬，也常爲信佛者授戒。鑒眞由廣西到了廣東北部，榮叡在高要病逝。正當他準備跨越五嶺之際，普照又離他而去。這兩位邀請他赴日的日僧之生離死別，對鑒眞在精神上的打擊很大。加以由於嶺南的天氣炎熱，鑒眞得了眼病。在唐代，很多眼科醫生都是西域胡人。給鑒眞治療眼疾的醫生也是一位西域胡人（詩人劉禹錫在一首詩的

詩題裏就提到這一點）。可惜鑒眞的雙眼終於失明了。但他仍然按照已定的計劃，穿過大庾嶺。此後，他一面向北走，一面又爲佛徒們講道、授戒，終於回到揚州。

七五三年，日本遣唐使向唐玄宗上奏，要求派遣鑒眞與其弟子赴日，傳播佛法。可是玄宗深信道教。他雖然批准日人之所請，却提出附加條件，要日人也邀請一些道士同赴日本。由唐廷派遣鑒眞赴日的事，就這樣的不了了之。不過鑒眞終在這年的十一月，乘搭日本遣唐副使的海船，離華東渡。十二月二十日，這艘船抵達九州南部。日本朝野，爲之轟動；大舉出迎。

每次均帶去不少佛像

七五四年二月，鑒眞率領着他的弟子，到達日本的首都平京城，住在目前位於京都的東大寺裏。同年四月，鑒眞設立戒壇，首先由日本的天皇、皇后和太子們登壇受戒。跟着他又爲四百多名日僧受戒。甚至有八十餘名已經受戒的日僧，捨棄舊戒，而在鑒眞的戒壇上重新受戒。從七四二年起，鑒眞就計劃到日本弘揚佛法，經過十二年的努力和多次波折，到這時才算完成。

七五九年，在安如寶的策劃與設計之下，日僧爲鑒眞在奈良建立一座唐招提寺，作爲他在日

本講授律宗佛學的地點。七六三年，他七十六歲，死在日本。其墓在今唐招提寺內。

鑒眞每次赴日，都準備了不少佛像，也邀請一些雕刻家與他同行。他在七五三年抵日時，由他帶去的安如寶、軍法力，都是原已在華定居的西域雕刻家。在他的弟子之中，也有出類拔萃的藝術家。本篇所介紹的鑒眞像，就是他弟子思託的精心之作。鑒眞雖盲，他堅定的毅力與慈祥的個性，都在這具塑像上表示得非常完美。

一九七七年，此像在法國巴黎展覽，受到無數的讚賞。一九八〇年三月，此像又由日本運到江蘇，在鑒眞的故鄉揚州，展覽了四十五天。

初唐時期，為了尋求佛教知識，玄奘穿越西域的大漠和中亞的雪山，遠赴印度。盛唐時期，爲了把中國的佛學宣揚於外國，鑒眞遠涉重洋，親赴日本。這兩位高僧的宗教熱誠，眞是感人。玄奘的面貌，由於缺乏藝術性的紀錄，已經無法瞭解。鑒眞的面貌，卻因此像之刻塑而得流傳萬古。鑒眞眞是足以自傲的。

釋帝）。他的侍衞是 Catur Maharaja，卽所謂「四天王」，每一天王的責任是保衞此天的一個方向。負責保衞東方的是 Dhritarashtra（中文譯名是「持國天」）、負責南方的是 Virudhaka（中文譯名是「增長天」）、負責西方的是 Vir-upaksha（中文譯名是「廣目天」）、負責北方的是 Vaisravana（中文譯名是「多聞天」）。

在佛教藝術中，三十三天的天主釋帝，極爲罕見，但他的四位侍衞天王，卻由佛教藝術家轉用到表示佛之出現的構圖裏去。所以在敦煌的三二

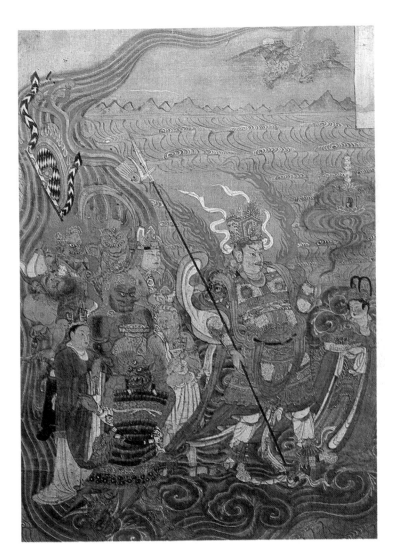

■圖一： 《北方天王持戟渡海圖》（唐代敦煌絹畫）

唐代的天王與天王俑

本書在第十一篇指出，釋迦牟尼與其兩側的「脇侍菩薩」，在美術史上，有「一舖」的專稱。所謂「舖」，意思是一組。佛教雕塑家對釋迦牟尼的表出，既不僅限於與脇侍菩薩同現，所以這一舖的人數，是頗有變化的。

譬如在甘肅敦煌的第四一九窟，是在隋代（也即第六世紀末期至七世紀初期）開鑿的。窟內的彩色塑像也是在隋代完成的。在此窟內，彩塑的釋迦牟尼，居中而坐，阿難與迦葉等二大弟子，分立在佛的兩側。而觀世音與大勢至等二菩薩，又分立在阿難與迦葉的兩側。這「一舖」塑像是由五位佛教人物共同組成的。

又如敦煌的第三二二窟，開鑿於唐代初年（第七世紀初期），而窟內的塑像，也完成於唐。就此窟內的彩色塑像而言，釋迦牟尼居中而坐，除二大弟子（阿難、迦葉）和脇侍菩薩（觀世音、大勢至）分立在他的兩側以外，又有兩位天王，分立於兩位菩薩的兩側。這「一舖」塑像的人數是七位，比隋代的「一舖」人數更多了。

再以河南洛陽附近的龍門石窟雕像為例，在奉先寺，大盧舍那佛居中而坐，除了二位弟子、兩位菩薩、和兩位天王分立在佛之兩側。這「一舖」的人口總數，是九人。在時間上，奉先寺的開鑿與石像的完成，都在唐高宗的時代（七世紀中期）。既然在第五與第六世紀末期，「一舖」的總數是三人或五人，到第七世紀初期，「一舖」的人數由五人增加到七人，而到第七世紀中期，「一舖」的人數又由七人增加到九人，可見在佛教雕塑之中，「一舖」的人數與時代的關係是：時代越早，舖的人數越少；時代越遲，舖的人數越多。

天王的琵琶寶劍怪獸與寶塔

前面已經指出，天王是在中國唐代初年的第七世紀初期開始見於佛教雕塑的。所謂天王，本來就是印度梵文Maharaja-devas的中文譯名。根據佛經的宇宙觀，佛教的世界，從人間到天堂，分成許多層，每一層稱為一天。每一層各有天主一人。第三十三天是Trayastrimsat（中文譯名是忉利天）。此天之天主是Indra（中文譯名是

■圖二（甲）：《南方天王持劍圖》（唐代紙本畫）

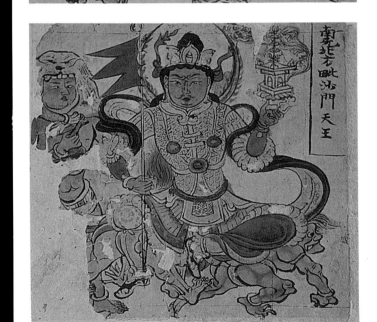

■圖二（乙）：《北方天王持戟圖》（唐代紙本畫）

二窟，既有兩位天王分立於釋迦牟尼的兩側，而在龍門的奉先寺，也有兩位天王分立在大盧舍那佛的兩側。

在唐代的雕塑與繪畫之中，這四位天王的一般形相是：東方天王持國天，手持弓箭、南方天王增長天，手持寶劍、西方天王廣目天，手持繯槍、北方天王，手持長戟。譬如在從敦煌千佛洞裏所發現的唐代絹畫之中（見圖一）、或者紙本的冊頁之中（見圖二、甲、乙），天王的形象，正如上述。附帶一提的是宮大中在其一九八一年出版的《龍門石窟研究》之中，認為這四位天王的一般形相是：東方天王手持琵琶，南方天王手持寶劍，西方天王手持龍或人頭蛇身之詭異形象，而北方天王則手持寶塔。這種見解雖不

能說是完全錯誤，不過琵琶、寶劍、怪獸與寶塔這四種器物或動物，與天王的關係的建立，似乎相當晚。龍門奉先寺石窟裏的一位天王雖然手托小塔，可是其他三位天王，卻既不持琵琶、更不持以怪獸。位於北京近郊居庸關過街塔存有不少石質的浮雕，都是元代中期，也即十四世紀中期的作品。在居庸關的四位天王的身旁，都有力士，而琵琶、寶劍、怪獸、與寶塔等四種器物與動物，則或由天王自持或由力士代持。看來前引宮大中的論點的錯誤，可能是把唐代與元代的天王形相混爲一談了。

中國佛教分十個支派

唐代是佛教最興盛的時期：在傳播方面，不

但前有玄奘穿越大漠與雪山，赴印取經，後有鑒眞險渡狂濤與怒海，赴日弘法，在教義上，由於高僧輩出，各有勝解，而把中國的佛教分成十個支派（法相、三論、天臺、華嚴、淨土、律、密、禪等八宗屬於大乘，成實、俱舍等二宗屬於小乘）。大概由於佛教的興盛，天王衞護釋迦牟尼的藝術造型，受到廣泛的注意。因此，在唐代的，特別是在九世紀以前的墓葬裏，流行天王俑的使用。在造型上，這些俑像也以戎裝表出，看來與佛教石窟裏的天王，無甚差別。不過在觀念上，這些天王是以武士的身分，成爲死者的陪葬品。他們所執行的任務是保衞墓葬內空間的安全，使死者身在黃泉之下，不會受到邪魔、鬼怪的侵犯。在唐人的小說之中，北方天王常是主

■圖四：新疆吐魯番唐墓出土的彩繪天王木俑

角，其他三位天王，却罕見提及。現在選擇三件唐代陪葬品中的天王俑，來大致介紹唐代雕塑家對於天王的形象的造型。

第一件（見圖三），是一位一手扠腰，一手持戟的陶質天王俑。（不過他的長戟，現已不存）。從此俑所用的兵器來判斷，他應該是北方天王。此俑左腿直伸、右膝彎曲，用後跟與脚心踏在鬼的小腹上。小鬼腹部受壓，兩腿翹起，兩

手抱住天王的脚踵，意圖掙扎。

第二件是唐代的吐魯番的木俑（見圖四），一九七二年發現於新疆的吐魯番。除其手、面之外，木俑全身遍施濃色，似如油漆。小鬼全身不着色，只有頭、面例外。在姿態方面，此俑的右手，高舉齊頭、左手的手指在腰部合併成圓環形。根據他兩手的動作，大概這位天王，本來也是雙手合持一隻長戟的。不過長戟現已不存了。天王的左腿

直立於地，右腿半曲，踏在一個胖鬼的小腹上。胖鬼雙手撐在地面上，雙腿彎曲，彷彿有掙扎的樣子。

至於天王俑的第三個例子（見圖五），又是一件陶俑。在姿態方面，他一手扠腰，一手高舉長戟（戟亦不存）。甚至兩腿一彎一直，無不與第一件陶質天王俑的立姿相同。值得注意的是第二位陶質王天王俑的冠上站着一條鳥，而小鬼又已爲一隻怪獸所取代。總之，根據這三件唐俑，俗世藝術受到佛教藝術的影響，是明顯可見的。

蘇州的瑞光寺，目前藏有一隻宋代的木盒子。盒的四面，各有畫於宋代的一位天王。南方

■圖五：唐代陶質彩釉天王俑

天王的長劍的劍尖雖然插入地面，他卻一面手按劍把、一面舉目他望（見圖六、甲）。北方天王本應手持長戟，在此盒中，卻改成手持有柄的長斧（見圖六、乙），舉頭仰視。他們的腳，各踏一隻惡鬼。

可見以腳踏惡鬼作爲表示天王之威嚴的唐代藝術傳統，不但在時間方面，直到宋代，還是存在的，而且在地理方面，以蘇州瑞光寺所藏的宋代木盒爲例，還可以看出來，天王腳踏惡鬼的藝術傳統，雖在唐代，只在黃河流域的上游有所發展，可是到了宋代，這種傳統，已經從黃河流域，發展到長江流域的下游了。

■圖六（甲）：　南方天王按劍踏鬼圖　　　　　■圖六（乙）：　北方天王持戟踏鬼圖
　　　　　　（繪於江蘇蘇州瑞光寺所藏，宋代之　　　　　　　　　　（繪於江蘇蘇州瑞光寺所藏，宋代之
　　　　　　木盒上）　　　　　　　　　　　　　　　　　　　木盒上）

唐代的柘枝舞伎

美國華盛頓州的西雅圖美術館（The Seattle Art Museum），藏有一件大理石的圓雕（見圖一）。根據該館的陳列說明，這件圓雕所表現的，是唐代女性的舞姿。

石雕舞者的服裝

舞者半蹲；長袖下垂，長裙委地。但再仔細觀察，可看出舞者長裙裙頭的腰帶，雖然綁成兩個小圓結，長裙本身却是飾着條紋的。本書在第七十二篇所介紹的唐代土木合俑，就是一個兩手置於腹前的舞伎的靜姿。她身上所穿的，是黃底而飾有紅色條紋的長裙。一九五七年，考古家在陝西西安的郭杜鎮墓裏，發現了若干唐代的壁畫。壁畫中翩然起舞的舞伎，也穿着白底而飾以紅色條紋的長裙。

唐代的條紋長裙似乎款式甚多，譬如郭杜鎮墓壁畫中所見的舞女，其長裙裙頭，是在腰部與一件又薄又短的內衣相連的。而那件內衣祇用兩根吊帶吊在肩上，如果舞者的兩臂與後背沒有長巾掩蓋，她應該是既露胸又露背的。香港的年青

仕女們，近年來頗流行用兩根吊帶吊起背心的露背裝。就唐代舞女的服飾言，她們所穿着的，上身只是一件連內衣的條紋長裙，與目前流行的露背裝，似乎所差無幾。

就西雅圖美術館所藏的石質圓雕而言，舞者腰部以上的長袖上裝，雖亦與條紋長裙相連，可是除了馬蹄形的低口衣領裏，露出她胸口的一部分，這件舞衣却是不露背的。如與郭杜鎮墓壁畫中的舞女相較，這個圓雕舞女的服裝似乎較爲保守。但她們的上裝既與條紋長裙相連，這兩位舞女的服裝似乎屬於同一類。如與現代女性的服飾相較，她們所穿的可說是套頭裝（One piece）。

在吐魯番出土的唐代舞女俑雖然也穿條紋長裙，上裝却顯然有別。本書已經指出，此俑上裝的質料是飾以聯珠紋的波斯錦。條紋裙與用錦做成的上裝，在質料上互不相干，在縫紉做法上，衣裙也各自獨立，都與圓雕舞女的套頭裝迥異。看來吐魯番女俑的條紋裙，大概與現代女士們的單件裙差不多。這樣一件條紋裙可以和許多質料與花樣不同的上裝互相配合。總之，在唐代，裙

■圖一：大理石雕舞者像（唐）

的做法，有套頭的，也有單件的，與現代女士的裙子類別，也幾乎沒有分別。

袖窄套袖寬

本篇所介紹的圓雕舞女，除了穿着條紋裙，她的上裝也值得注意。她舞衣的袖口不但十分寬大，而且袖口的下端，飄然下垂，增加了圓雕石像的動感。

其次，從這段寬大的袖口裏所伸出的雙手，似乎不是赤裸的而是罩在另一層窄袖裏的。從服裝史的立場看，以寬袖套小袖的裁縫方式，似乎遠在西元二世紀的漢代，已經開始。

關於這一點，沈從文先生在其《中國歷代服飾研究》中，已經略有所論。一九五九年，在陝西西安發現了唐人李壽的墓葬。在該墓墓誌上的若干線刻（見圖二），對於唐代舞伎的衣袖的瞭解，極為有用。譬如舞女的衣袖，不但都在寬袖裏另有窄袖，而且雙手也罩在一層窄袖裏，這樣可以上溯於漢，歷史就更長遠了。

舞女右腿半蹲，臀部幾乎全部枕在右足的跟上。左臂嬝然下垂，左足却是向前平伸的。

在構圖上，彎曲的右腿與平伸的左腿，以及上揚的右臂與下垂的左臂，在形態上，形成強烈的對比。可是如果把舞者的四肢按照左右的關係再加觀察，又可看出上揚的右臂與半蹲的右腿都由曲線組成，但平伸的左腿與斜垂的左臂，却是由直線來表現。在設計方面，由左與右、直與曲，以及左與右、上揚與斜垂的關係，都可看出原作者的匠心獨運。這唐代舞女石像的完成，就藝術的表現功能而言，真是非常出色。

在唐代，中國的國勢強大，西北方面的領土，一直伸延到現在蘇聯治下中央亞細亞的塔什干區（Tashkand）。那一區雖在唐代文獻中稱為石國，而且行政治獨立，但在唐代政治轄區內，却是安西大都護府治下的一部分。現在的歐裏亞他（Auliata），在當時，稱為怛羅斯（Talas），就是石國的首府。中亞細亞的這一地區，直到玄宗開元時代為止，一直是臣服於唐朝的。柘枝舞就發源於怛羅斯。此舞雖是一種地方舞蹈，上，卻滲有波斯文化成分。譬如此舞的舞名，大概就是波斯語 Chaj 一字的譯音。

中國的舞蹈，因為講求姿勢的優美與情緒的溫寧，到唐代為止，一直缺乏明快的節奏與迅速的動作。如與傳統的中國舞蹈相較，柘枝舞却大不相同。在手臂動作方面，有振臂、振袖、舉袂、翹袖等等花式，在腳部動作上有進退、踏節、騰躍等等變化，另外還有跑、閃、拜、側身、回旋、偃臥等等姿態，身體與四肢的動作，既明快

■圖二　唐代李壽墓墓誌上的線刻
（陝西西安所發現）

又富於旋律，所以柘枝舞由中亞細亞傳入中國不久，就在黃河與長江流域流行起來。在盧肇與白居易的詩裏，都描寫了他們在湖南所見的柘枝舞。在唐代，無論從經濟或文化方面觀察，湖南都不是重要地區。而柘枝舞卻能在湖南流行，這就證明這種快步舞傳入中國之後，曾經得到中國人民普遍的喜愛。

由歐陽予倩主編的《唐代舞蹈》，在一九八〇年間世於上海。根據此書所附的「柘枝舞意想圖」，舞者的右腿後曲，左腿平伸，正與這件圓雕舞女的腿姿無異。在「柘枝舞意想圖」中，舞者的左臂上揚，右臂前伸的姿勢，也與圓雕石像一樣，只是左右的位置相易而已。如果歐陽予倩生前能夠見到這件唐代的圓雕石像，一定驚歎這件石雕所表現的動作，正是失傳柘枝舞的舞姿。

與這件圓雕石像印證，《唐代舞蹈》所附的「柘枝舞意想圖」，其精確性是可讚的。歐陽予倩與參加《唐代舞蹈》一書的編輯們，應該可以引以自慰了。

板，腰帶上懸有一條白色的東西，其形大致像一條沒有頭的小魚。這件白色的東西，就是帛魚。根據本篇的兩張附圖，唐代高品官員所佩的魚袋和低品官員所佩的帛魚，大致可以明瞭了。

唐代婦女的華服與戎裝

所謂盛唐時代，一般是指第七與第八世紀。

在這百餘年內，中國的文化因為受到從西域傳來的西方文化的衝擊，發生了很大的變化。在當時不但盛行「胡食」，也盛行「胡裝」。所謂胡食，指飲食方面，享用由西域運來的外國酒，和由在長安的胡人所製作的帶有異域風味的食物。而胡裝，當然是指與中國的服裝傳統無關的，外國的衣、帽，以及飾物。本篇彩圖所印的陶質女俑與壁畫人物的服裝，就是胡裝。現在就以這四位女性的服裝為資料，而對盛唐時代婦女的胡裝，簡單的討論一下。

戎裝源自古代西方民族

想要瞭解盛唐時代婦女的胡裝，應該注意兩件事，第一，應該根據唐代的文獻，去發現當時的胡裝的特徵，第二，應該再把這些特徵與現存的唐代文物，互相印證。現在先看看盛唐婦女胡裝在文獻上有何特徵。關於這一點，姚汝能的《安祿山事跡》，有這樣的一段記載：

「天寶初，貴遊士庶，好衣胡服為豹幅。

婦女則簪步搖。衣服之制度，襟袖窄小，識者竊怪之。知其戎矣。」

天寶十四年（西元七五五年），安祿山從河北起兵，逼得唐玄宗不得不放棄他的國都，逃到四川去避難。安祿山的叛亂雖然得到平定，但唐代的太平盛世卻從此難返。姚汝能的著作是專門記載安祿山事跡的。安祿山既是盛唐時代的藩將，這部書也等於是專門記載盛唐時代事跡的著作了。根據前面的引文，在玄宗天寶時代（西元七四二——七五六年）的初期，也即在從七四二到七四六這五年之間，當時的婦女們，除了喜歡在頭上飾以「步搖」，又喜歡穿一種衣襟和衣袖都很窄小的服裝。對於這種服裝，姚汝能早已指出其來源是「戎」。所謂戎，是中國人對於西方民族的通稱。窄袖和窄襟的女裝既是「戎裝」，戎裝也就等於是對西方傳到中國來的服裝的代稱。

甘肅敦煌莫高窟之第三二九窟的牆上，畫了一位跪坐的女像（見圖一）。無論根據張大千的，還是敦煌文物研究所的調查報告，都說此窟是在唐代開鑿的。據此圖，可以看出跪坐的少

女，在身上穿着淺黃色的衣服，下身穿着深黑色的長裙。這件上衣的特徵是，不但袖子窄到剛好包住兩臂，還是沒有衣領的。

還有，在一幅由斯坦因（A. Stein）發現於敦煌，而現爲英國倫敦大英博物館藏品的唐代絹畫中，有一位紅裙少女，跪坐在地氈上（見圖二）。

■圖一：敦煌千佛洞第三二九窟之 《 少女跪坐圖》（唐代壁畫）

她身上穿了兩件衣服；裏面的，是袖子非常窄的長袖緊身T衫，外面的，是一件短袖的「半臂」。

此外，考古學家近年又從陝西的西安附近，發現了一件通稱唐三彩的唐代女俑（見圖三）。

這位穿了綠色長裙的少女，大概原來是手持樂器而坐着演奏的坐部伎女。她的上身，也穿了兩件

■圖二：發現於敦煌千佛洞之《少女跪坐圖》（
　　　　唐代絹畫）

物。步搖的結構雖然可簡可繁，不過無論是簡是繁，無不都以一些細小的瓔珞自金簪下垂，爲其構造上的特徵。金簪之上，既有瓔珞下垂，所以婦女在步行時，金簪上的瓔珞就不停的擺動。「步搖」之名，就是由於瓔珞之擺動而產生的。

在見於本書第七十篇彩圖一的，美女髮髻上的金色飾物，正是姚汝能所提到的步搖。這一點，本書第七十二篇，還有比較詳細的討論。

盛唐時代的婦女雖喜着「戎裝」，然而傳統的華服，畢竟是更普遍的服裝。本書第三十八篇的彩圖，介紹了一幅新疆出土的《奕棋美人圖》。此圖的繪成時代，大約是在第七世紀下半期與第八世紀下半期之間。所以，這幅《奕棋美人圖》正是一幅繪成於盛唐時代的風俗畫。從畫面上考察，奕棋美人的衣袖，十分寬大，衣領也剪裁成尖銳的V形。此外，她還在紅衣上，加蓋了一條薄而透明的白紗。儘管白紗是飾物，可以不必深究，不過至少奕棋美人的袖與V領，與本篇所介紹的「戎裝」是完全不同的。

根據以上的資料，可以清楚的看出來，在唐代，中國內陸的婦女們喜穿「戎裝」，在新疆的婦女，反而喜歡中國傳統式的華服。這一現象大概正由中西文化相互交流的刺激而形成。

唐代婦女的柳眉與蛾眉

對現代婦女而言，畫眉是面部化粧的一個重要部分。所以各大百貨公司都在入口處，佈滿各種不同商標的化粧品，專門爭取愛打扮的（粵語稱為「扮靚」）的時髦女性。

從文獻上看，中國古代的婦女，大概遠在漢代（西元二世紀時）已知道怎麼在面部畫眉。儘管漢代新發現的出土文物已經很多，可是畫眉的形態，却仍不足與文獻紀錄相互印證；因此漢代婦女眉型的討論，只好留待將來。

現在先說唐代的。唐代婦女們的眉型，大致有兩種：一種是長眉，一種是短眉。長眉通稱柳眉，可能流行於唐代的前期；短眉通稱蛾眉，可能流行於唐代的後半期。

翠柳眉間綠——唐代的長眉

本世紀初年，在新疆省吐魯番附近吐峪溝的唐代墓葬裏，發現了一幅殘存的唐代絹畫。絹畫的一部份，是一位高髻的美女（見圖一）。在此圖中，就這位女性的面部化粧而言，她的眉型是值得注意的。這位美女的雙眉，不但細而長，而且還是中間粗、兩頭尖的。這種眉型，與柳樹的

長而尖的樹葉，非常相似。在中唐時代，白居易（西元七七二——八四六年）是最出名的平民詩人，他的《長恨歌》更是膾炙人口。在這首詩裏，他描寫唐玄宗在安祿山事變之後，從四川回到京城長安，見到了宮中的芙蓉和垂柳，然後他借用當事人的口氣寫出這麼兩句：「芙蓉如面柳如眉，對之如何不淚垂」。意思是說：「雖然我寵愛的楊貴妃已經死了，可是芙蓉花白裏透紅，正與她生前的面孔和眼眉一樣。對着芙蓉和垂柳，想起已死的楊妃，怎不叫我傷心流淚呢？」

十九世紀末年，在位於甘肅省西北角的敦煌，發現了一大羣以人力開鑿的石洞（原稱莫高窟，通稱千佛洞），在這些洞裏又發現了無數的手寫紙卷；有《道經》和《佛經》，亦也有不少與宗教無關的資料，寫成的時代大致都在西元五至十世紀之間。在這些非宗教性的唐代寫本之中，有一套民間的通俗文字，總題是《敦煌曲》。此曲的第一百二十首有這麼兩句：「翠柳眉間綠，桃花臉上紅」。這兩句詩的文學價值雖然遠遜於白

中有一句：「淡掃蛾眉朝至尊」。不但杜甫的詩裏提到「掃」字，前述無名詩人在《敦煌曲》的第二十七首，也有類似的詩句：「蛾眉不掃天生綠，蓮臉能勻似早霞」。根據杜詩與無名詩人的用語，可見唐代婦女修飾眼眉，當時是稱為「掃眉」的。明白了這些人物的身分、關係與當時的專門用語，杜甫為虢國夫人所寫的那句詩就容易懂了：「我輕輕淡淡的在臉上畫出蛾形的眼眉，然後我要去朝見天子了。」細看周昉筆下的戴花美女，她雙眉的形狀不正像一對燈蛾的蛾身嗎？

白居易的樂府詩裏，有一首詩，其詩題是《時世妝》。所謂「時世妝」，就是流行的時髦化粧方式。此詩一開始就說：「時世妝，時世妝，出自城中傳四方。」下面又描寫了時世妝的特徵：「雙眉畫作八字低。」這句詩與蛾眉的歷史很有關係。唐代的皇宮，建築在京城之北；四周有宮牆，形成宮城。白居易詩中所說的「出自城中」顯然是說有一種新興的面部化粧式，先從宮城中流傳到京城，然後又傳播到京城以外的各地。

什麼是新興的化粧方式呢？「雙眉畫作八字」。其實白詩所說的八字，根據周昉的《簪花仕女圖》來看（見圖二），應該是倒八字。可是「掃」成倒八字的雙眉不正是蛾形嗎？白居易的《長恨歌》雖說楊貴妃是「芙蓉如面柳如眉」，却也說過她是「宛轉蛾眉馬前死」。這樣看來，楊貴妃在

其生前是既掃柳眉也掃蛾眉的。爭取流行的新款式來作面部化粧，固然是由於婦女愛美的天性，對楊貴妃來說，時時改換面部化粧的款式，也許還是她爭取寵愛的一種手段呢！

唐代的驚鵠髻與婦女的面部化粧

■圖一： 唐代土木合俑（一九七三年於新疆吐魯番
　　　　出土）之驚鵠髻、花鈿與粧靨

久；也就是，先有唇邊的紅點，然後才有額上的紅花瓣。

此三俑在花鈿之下，橫畫兩條長眉。對現代婦女的面部化粧而言，畫眉是件大事。其實從文獻上看，中國古代的婦女大概早在紀元二世紀已經知道怎麼畫眉。唐代婦女們喜愛的眉型，大致有兩種：由第七到第八世紀的後半到第九世紀，流行長眉，從第八世紀的後半到第九世紀，流行短眉。長眉通稱柳眉，短眉則通稱蛾眉。此三俑花鈿下面的兩條長眉，不正與柳葉的形狀很相似嗎？白居易的《長恨歌》是膾炙人口的詩篇。詩裏曾說「芙蓉如面柳如眉」，可見楊貴妃生前也愛在她的臉上畫出柳葉形的長眉。

條紋長裙的盛衰

女俑穿着紅白相間的條紋長裙。一九五九年，在陝西西安發現了建於高宗顯慶三年（六五八）的郭杜鎭墓。墓內的壁畫大半脫落，只有一位編着高髻的舞女，卻保存得不錯。這個舞女不但穿着長裙，而且裙色紅白相間，也與發現於新疆的女俑之長裙無異。根據近三十年的考古發現，九世紀的婦女對於紅白相間的條紋衣料，從不穿着。看來這件女俑長裙上紅白相間的條紋，正是在八世紀流行的花紋。到九世紀，帶有這種花紋的衣料，恐怕已經過時了。

最後要考察的是女俑身上的背心（見圖一）。首先，這種背心的形式，不是中國的。其次，背心的料子大概是波斯錦。錦上的兩個大型的圖案，雖受俑身披肩之掩蓋而不能全見，不過圖案之邊緣用十二個以上的小圓圈連綴而成，卻可以看得很清楚。這種用許多小圓圈圍繞大型圖案的織錦，通稱聯珠紋錦。在七世紀，聯珠錦是要從波斯，經過中亞細亞，輸入唐代國都長安的。這種錦既有新鮮的圖案和艷麗的顏色，而且又是從萬里之外輸入的外國貨，在唐代，正是當時婦女們最喜歡採用的一種高級衣料。到了八世紀，因為需求量的增加，中國的織工，大致已經可以仿造波斯的聯珠錦了（順便可以一提的是，這種波斯錦，到第九世紀，又由中國傳到日本去。現在日本京都附近的古都奈良，在正倉院裏，還保存着一些沒有用過的波斯聯珠紋錦）。既然從此俑之服飾、髮型、眉型種種方面觀察，其製造與八世紀前半的風格相近，如把這件土木合製的女俑，定爲盛唐時代的工藝品，大概是沒有問題的。

中國化粧術傳入西方

新疆的吐魯番，位在絲路的北支。在唐代，當地稱爲高昌，是西域的若干小國之一。據中國方面的記載，高昌婦女流行紫髮辮。此俑既然編着驚鵠髻，顯然採用了中國的髮型。可見在唐

代，中國文化雖然受到西方文明的若干衝擊，但中國的舊有文化，卻也不無利用絲路而傳播於國外的趨勢。就這件女俑看來，西方的聯珠紋波斯錦，固已從地中海岸傳到新疆，而中國的高髻、柳眉、花鈿與粧靨，也已從長安傳到萬里長城盡頭的玉門關外。新疆的地理位置，本來就在中國本土的西北邊緣。這三位女俑能把中西文化集於一身，一方面說明唐代婦女之樂意愛美，一方面恐怕也與新疆的地理位置不無關係吧。

中國商代的貴族，遠在西元前十二世紀，已有用活奴隸來陪葬的惡習。商代一般的人民雖無奴隸可葬，卻不得不追隨舊有的風俗，而用俑作爲眞人的代替品。所謂俑，就是專爲陪葬而做的人的模型。商代的俑固然用陶土製做，到西元前五世紀，南方的楚國又開始用木做俑的新作風。根據晚近的考古發現，唐代以前的俑，幾乎都是陶質的。梳着驚鵠髻的女俑，在一九七三年發現於新疆的吐魯番。在質料方面，俑的頭雖用泥製，身體卻是木質的。用土木合製的俑，恐怕到目前爲止，還沒有別的發現。這件唐俑的重要性，不言可喻了。

中國化粧術傳入日本

日本古都奈良市有一幢完全用杉木建造的正倉院。該院本是佛寺東大寺的倉庫。天平勝寶八

年（七五六）六月，日本的光明皇后在聖武天皇死後四十九日，把他個人生前的收藏，捐獻給東大寺。東大寺就把這批捐贈品收藏在正倉院裏。目前，這座建築已經成爲日本的一個小型的國立博物館。

在聖武天皇的御藏之中，有不少由唐代的中國，或者從韓國（當時一部份稱爲百濟，另一部份稱爲新羅）轉運到日本去的器物。除此以外，還有一些摹倣唐代的文化而在日本製成的物品。在這些倣製品之中，有一套「鳥毛立女屛風」，非常值得注意。在八世紀初年，唐中宗的女兒安樂公主曾經把許多種鳥的鳥毛混合在一起，織成一種鳥毛裙。因爲非常別緻，爲了趕上時髦，一些大官也爲他們的妻女趕做鳥毛裙。正倉院所藏的「鳥毛立女屛風」，本來在屛風上描畫六位站在樹下的美女。爲了摹倣唐代的鳥毛裙，在這六位美女的衣服上，都貼滿了鳥毛。這裏只介紹六位美女裏的一位（見圖四）。

這位美女衣上的鳥毛，雖然因爲時間太久，早已掉光了，在另一方面，她們的面部化粧，還是值得注意的。首先，她的前額不但畫了四塊花鈿，嘴角的兩側也各畫了一塊粧靨。其次，她的雙眉，正和前一篇所介紹的，唐代婦女所喜愛的眉型一樣，也是兩條濃而寬的蛾眉。日本的女性雖把花鈿和粧靨的顏色，由紅色改成綠色，不

唐代婦女的步搖與髮花

樂廷瓌夫人是王維親戚？

本書第六十八篇的彩圖，介紹了敦煌第一三
○號石窟北壁的壁畫，畫面上身着青紫色衫的男
子，是在唐玄宗時代（七一三──七五六），在

敦煌擔任使持節都督的樂廷瓌。本篇要繼續介紹
同窟南壁的壁畫。在這幅壁畫的左側，寫着一行
簡短的題名：「都督夫人、太原王氏、一心供
養」（見圖一）。既然北壁的畫面表出了都督樂
廷瓌，所以南壁的都督夫人當然就是樂廷瓌的太

太。

在唐代，山西省太原的王氏，是河東有名的家族（黃河自北而南，流經山西省境，自秦漢以來，向稱河東）。故山西省境內黃河以東的地區，在唐玄宗朝內曾經擔任過中書省尚書右丞之職的詩人王維（七〇一——七六一），就是太原人。尚書右丞的官階是從四品下，官職不算太高。但是王維的弟弟王縉，不但擔任過黃門侍郎（官階是正四品，地位已比尚書右丞要高），而且後來還受賜為同平章事。唐代雖有宰相，可是他除有幾個低級職員，既無幕僚，也沒有自己的行政機構。所以由宰相的地位雖然顯赫，本身的權力是頗有限的。但是凡由皇帝賜同平章事的官員，才是真正處理朝政的宰相。王縉既曾受賜同平章事，他的政治地位之高，在唐代的太原王氏家族之中，無人能逾其右。樂廷瓌既是防守邊區的大將，在未婚之前，他的妻子恐怕也是要從當時的名門大族之中加以挑選的。樂廷瓌的太太既姓王，籍貫是太原，而樂廷瓌又與王維、王縉兄弟同時，也許樂廷瓌的太太，本來就是王氏兄弟的一位親戚呢！

敦煌第一三〇號石窟南壁的壁畫，在畫面上，一共表出十二位女性，不過是分屬四排的。第一

排，只有樂夫人一人前面，是表示她的地位最高。把她表出於其他十一人前面，只有樂夫人一人。在她身後的那一排，共有四人。左邊的兩位，根據題名，各為十一娘與十二娘（唐代文人常以他在家族中的總排行，作為對人的稱呼，譬如中唐時代的詩人杜牧是杜十三，但他的兒子杜荀鶴卻是杜十五。事實上，杜牧並沒有十五個兒子，那麼，杜荀鶴何以稱為杜十五呢？原來唐人的排行，是由曾祖父那一代開始計算的。算到自己的時候，應該是整個家族裏的第幾人，他的排行就是第幾。因此，樂夫人身後的十一娘與十二娘，並不是她的第十一與第十二個女兒，而是從樂廷瓌的曾祖父那一輩算下來的第十一與第十二個女兒）。在這一排的右邊，第十一娘與十二娘，卻都是樂夫人的女兒）。不過十一娘與十二娘，都捧著花盤。第三排共有四人，第四排共有三人。第三排有一個女郎，捧著放了瓶子的盤子，第四排又有一個女郎，拿著橢圓形的扇子（見圖二）。

步搖髮花乃唐代婦女頭飾

敦煌第一三〇號石窟南壁壁畫的另一部份是范文藻摹成的（見圖二）。可是范文藻並沒有把原畫的題名，照摹在他的摹本裏。在此摹本之中，原作的第二排，成為第一排。范氏摹本之中，第一排的第一人，就是樂廷瓌的第二個女兒；十

二娘。此外，十二娘本來站在十一娘的身旁。現在十一娘見於附圖一而十二娘見於附圖二。這是需要說明的。十二娘的髮上既戴了三朵花，又插着三隻金鳳。左右兩側的金鳳，其嘴啄與三串以黃金爲鏈的珠串是相連的。金鏈與珠串，都是金鳳的附屬品。中間的那隻金鳳，體積最大，嘴裏搖擺。

却沒有金鏈與珠串。大概是怕金鏈與珠串會影響視力，所以特別在中間的金鳳上，不加附屬飾物的。在唐代，這種在婦女的髮上連接着鏈與珠的飾物，稱爲「步搖」。顧名思義，當使用人在步行當中，珠串和金鏈就跟着步伐的前進而不停的

不過，遠在第四世紀的晉代，當時的婦女已經使用過步搖。只是構造上，晉代的步搖，如與十二娘所戴的那幾隻相比，是相形見絀的。步搖的發明，雖不在唐代，却是唐代婦女非常喜愛的髮上飾物。在白居易的《長恨歌》，是膾炙人口的通俗詩篇。在此詩中，白居易描寫楊貴妃受寵於唐玄宗時，有這麼一句：「雲鬢花顏金步搖」。意思是說楊貴妃的耳邊的頭髮，捲曲如雲，面孔白裏透紅，嬌美如花，髮上再配戴幾隻用黃金製作的步搖，怎麼不叫唐玄宗愛得她如醉如癡！由白居易這首詩，可知用黃金鑄成步搖，大概在唐代的貴族婦女之間，是流行的。在唐玄宗時代，樂廷瓌既是西北邊區的防衞大將，他要用黃金為他的女兒鑄造幾隻步搖，又算是什麼大事？何況樂夫人出身於太原的名門，怎會不知道該怎麼給自己的女兒打扮一下？

　樂十二娘除了髮插步搖，還戴了三朵大紅花。在范文藻的摹本之中，第二排的三個女侍和第四排的一個女侍，也都戴着花。這些侍女所戴的花，除了一人所戴與十二娘相同之外，其他諸女所戴的，儘管花型相同，瓣數却大有差別。譬如第二排托盤女侍所戴的花，是八瓣的，但她身旁掉首他顧的那一位，所戴的花，却只有五瓣。而十二娘身後那一位所戴的，又是七瓣的。這些花的瓣數既然互不一致，而且每花紅綠相間，不像

是真花。敦煌文物研究所的工作人員曾經在敦煌發現過唐代婦女所用的假髮。當時的髮型，既可用假髮來扮裝，看來髮上的花朵，或許也可用手工藝品充當。本書第七十九篇的彩圖，放大了周昉《簪花仕女圖》裏一位婦女的頭部。她頭上所戴的牡丹，才是真花。也許由於敦煌地近沙漠，難有真花，十二娘與其女侍雖顧按照長安貴族婦女的慣例而在頭上戴花，却不得不戴幾朵假花。

　根據一部寫於十一世紀的《芍藥譜》的序言，在北宋中期，江南的揚州一帶與中原的洛陽一帶，無論是什麼階級的婦女，頭上都戴芍藥花。樂十二娘雖沒有牡丹、也沒有芍藥可戴，就連假花也要戴。愛美出自天性，當然無可厚非。到現在，臺灣的，或香港的女性誰戴花？社會改變了，觀念改變了，美的定義是要跟着改變的。這樣說，粵語之諺語的「賺錢買花戴」，在語義上，已經沒有美的觀念，只不過是一句不着邊緣的空話而已。

唐代女侍的粧扮與服飾

從髮型看出端倪

本篇所要介紹的，是敦煌壁畫中洪䇳（佛僧）為的編結。不過在唐代，婦女的頭髮一定要經過人的侍從。在畫面上，洪䇳本有兩個侍從，都站在為的編結。未經編結的長髮不但不是一種髮型，樹下。因篇幅所限，先介紹左面的一個。右面的而且除了洗頭梳髮之外，是不容許長髮披肩的。

一株樹，綠色分成深淺二色，彷彿葉被風吹，反所以在唐人的畫蹟與雕塑之中，從沒見過長髮披覆轉動。從十一世紀開始，中國北宋時代的文人肩的少女。在文獻方面，也只有當紅拂女梳洗的畫家，在描寫墨竹時，喜歡以深淺相對的墨色，時候，紅拂「以髮長委地，立梳床前」，才有來表現竹葉的正反兩面。北宋的這種畫法，也許長髮的記載（見杜光庭「虬髯客傳」）。正因如可從宋代以前的繪畫裏見其根源。本篇所介紹的此，近事女不得不把她的長髮在耳旁編成兩個扁敦煌壁畫，不正是唐代的畫蹟嗎？的圓環（髮環中間的空際，因為印刷條件的限

站在這樹下的少女，手持長杖，身着橙色的制，不甚清楚）。
長衣。據張大千臨摹這段壁畫時的紀錄，這位少此外，她又在頭頂上編以扁圓的雙髻。唐代
女的身份是近事女。所謂「近事女」，本是一個能夠編結高髻的女性，如果不是宮廷貴婦，就是
很少用的佛教名詞。在中國，它是對印度的梵文大家閨秀。近事女既是在家修行的佛門女性，對
名詞 Upasika 這個字（佛教的舊音譯是「優婆於髮型不會是很講究的。所以她頭頂的雙髻，要
夷」，新音譯是「鄔波斯迦」）的意譯。所謂近編成扁圓形而不是真正的高髻。如與本書第七十
事女，狹義的意思是指「五戒」的女性（五戒就一篇所介紹的唐代驚鵠髻（高髻的一種）互相對
是「不殺生、不偷盜、不邪淫、不妄語、和不飲照，可以看出近事女的髮髻的高度是有限的。在
酒」），廣義的意思是指在家裏帶髮修行的佛門唐代，婦女髮髻的高低，大致可以視為身份高低

女性。

她的頭髮很長，如果披散開來，恐怕可以垂蓋雙肩。

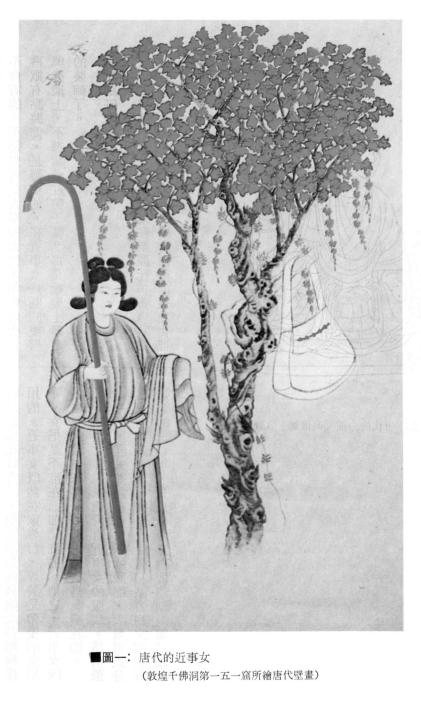

■圖一：唐代的近事女

（敦煌千佛洞第一五一窟所繪唐代壁畫）

■圖二：唐代的白描《高僧圖》（敦煌出土）

的象徵。近事女既然從事修行，所以並無身份可言。除了頭髻矮扁之外，像本書前一篇畫頁所複印的，樂夫人頭上所佩戴的金質步搖，當然也是不會有的。不過愛美是人類的天性，年輕的少女喜歡有點裝飾，是難免的。在近事女扁圓的雙鬢與髮環上，不都紮着紅帶子嗎？那是她髮上僅有的裝飾了。

面部爲何沒化裝

本書第七十一篇，曾以在新疆吐魯番唐墓出土的女俑爲例，介紹了唐代婦女面部的幾種化粧

方式。可是在近事女的臉上，除了她紅色的嘴唇透露着青春的氣息，什麼面部化粧都沒有。在唐代，在額頭描以粧靨與在嘴角點以花鈿，雖是流行的面部化粧方式，畢竟不是每個婦女都能夠採用的。近事女既然在家修行，等於是帶髮的女尼了。女尼是不准在面部化粧的。總之，近事女既然獻身宗教，在許多方面，是要自我犧牲的。爲明瞭這一點，應先知道唐代女子的服飾，大致可以分爲三期：第一期，大體上從唐初諸帝到玄宗在位之前的一百年，是以華服爲主的時期。第二期，

髮型之外，我們看看近事女的服裝。

是指由玄宗的開元與天寶時代（七一三——七五六）到憲宗的元和時代（八○六——八二○）這百餘年。在此時期，胡裝特別流行。第三期，指從元和時代以迄唐亡（九○七）的百餘年。至此期間，華服與胡服並行。根據這一大綱，可以看出本書第七○篇畫頁所介紹的，窄袖女服與紅白紋相間的長裙，是流行於第二期的胡服，而近事女所穿的小圓領長衣，是第三時期的華服。近事女的長衫爲橙色，在唐代的畫蹟中，此色不多見，大概橙色是女侍衣服的顏色吧。她橙衫的兩側，左右相對開叉（像現代女性所穿的旗袍一樣），露出綠色的襯裏。見於第六十九篇之畫頁裏的唐代女俑的衣袖非常窄，窄到除了包住兩臂，幾乎連一點空隙也沒有。把女俑的與近事女的衣袖相較，近事女的衣袖眞是寬大得多了。胡服與華服的不同，衣袖的寬窄正是一個顯著的特徵。

她的腰帶和書包

在橙色的長衫上，近事女束着一條綁成蝴蝶結的腰帶。其帶既可綁結，當然是一種柔軟的織物，也許是布帶吧。大體上，這條軟帶是衣衫的配件。其用途與現代仕女穿洋裝時要在腰間束以細帶的方式無異。近事女的腰帶雖細，從別的資料看來，唐代有些女性的腰帶可能很寬。譬如美國堪薩斯州堪薩斯城（Kansas City）的納爾遜美術館（The Nelson Gallery）藏有一幅晚唐畫家周昉的《停琴啜茗圖》。圖中女侍的腰帶不但十分寬大，而且是層層相繞的。也許用寬帶圍腰，不但爲長衫提供配件，也兼有爲女性緊腰束腹的功能吧。

近事女身旁的樹上，掛着一隻書包，其形與現代仕女不可一日分離的手袋非常接近。這個書包的物主很難確定。英國倫敦的大英博物館（The British Museum）藏有一幅白描的《高僧圖》，該圖雖然不知出於何人手筆，也是一件由敦煌石窟中發現的唐代文物。在此圖中，有一位高僧，席地而坐（見圖二）。他身後的枯樹上，懸掛着兩樣東西。掛在上面的是一隻書包。掛在下面的，是一串念珠。這隻書包的提帶很短，與一般現代女性所用的手袋相較，兩者可說毫無分別。書包既與念珠一同掛在高僧身後的樹上，高僧應該是這隻短帶書包的物主。根據這個旁證，近事女身旁樹上所懸的書包，應該是她的主人洪昬的。洪昬的像是泥塑的，但他所用的書包既不能用泥塑造，只好用繪畫的方式表達。爲了明顯的表達洪昬曾經潛讀佛經，把他曾經使用過的書包，畫在他塑像之後的壁畫裏，不也正爲洪昬作了一點宣傳的工作嗎？

唐代的比丘尼

■圖一： 唐代的比丘尼
　　　（敦煌第一五一窟唐代壁畫）

單衣袖的原因

前一篇介紹了敦煌壁畫裏的近事女。這畫本有兩壁，左右對稱，近事女是站在樹左邊的。現在再介紹樹右邊的。站在樹下右邊的是一位女性。手持團扇的紅衣人，據張大千的紀錄，是一位比丘尼。比丘尼本來是印度古文 Bhiksni 的音譯。在印度，凡是薙髮修行的女僧，統稱比丘尼。

在中國，直至唐代爲止，女僧也稱比丘尼，後來把這個名詞慢慢的通俗化，就變成現在通用的尼姑了。女尼內着褡衫，外罩紅袍。由其領口與袖口都可看出在其褡衫之下，還有一件外綠內黃的底衣。印度佛徒一向講究三衣：外衣（Kasaya）、中衣（Uttarasanga）、與內衣（Autar-Vasaka）。

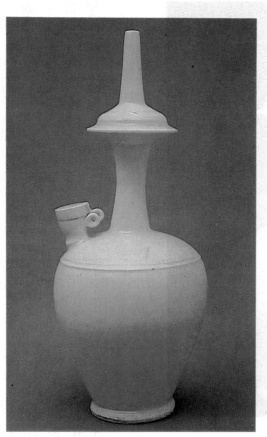

■圖二： 宋代白釉淨瓶

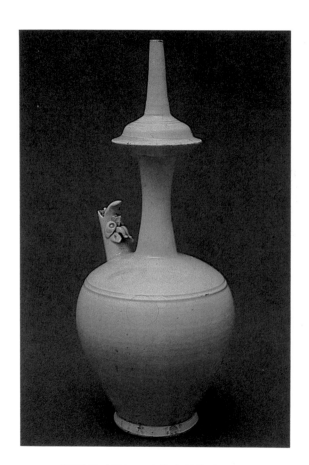

■圖三（甲）：宋代白釉龍首淨瓶

也許女尼身上的紅、赭、綠衣，各自代表她的外、中、內衣。紅色的外衣，應該稱爲袈裟。袈裟只有一隻衣袖，這是值得注意的。在印度，因爲天氣熱，連釋迦牟尼的外衣也只有一隻衣袖。到唐代爲止，中國的佛教藝術，旣然幾乎全盤接受印度的風格，所以釋迦牟尼的袈裟也是只有一隻衣袖的。後代的佛像，慢慢的中國化，袈裟才改

成兩隻袖子。敦煌第十七窟（按：這是新的統一編號，張大千臨撫的是他自己的編號）的壁畫，是在晚唐（第九世紀）完成的。在此壁畫中，女尼的袈裟也是只有一隻衣袖的（見圖一）。可見直到晚唐，印度文化的影響，仍然十分深遠。

女尼手中的長扇，有兩點值得注意。第一，不但扇柄很長，扇的體積也特別大。這種長柄扇

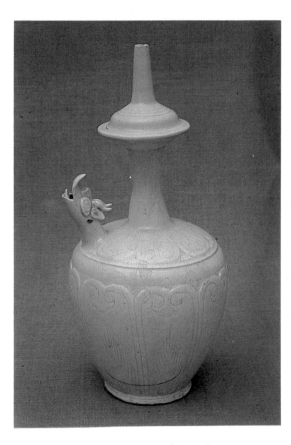

■圖三（乙）：宋代刻花白釉龍首淨瓶

本是古代有地位的人的一種儀仗，而不是真正搧風取涼的日用品。第二，扇面上畫着兩隻鳳鳥。在唐代末年，曹議金擔任歸義軍節度使，是敦煌的地方官。敦煌的第一○○窟有曹議金夫人的畫像。曹夫人身後有些侍女，手持長扇。如果把比尼丘手中的扇子與曹夫人身後女侍手中的長扇互相對照，這兩柄團扇上的鳳鳥圖案幾乎是一樣

的。這就說明雙鳳的圖案，從第九世紀到第十世紀，使用不斷。

第二，女尼身旁的樹上掛着一個長頸瓶。這種瓶型，在佛教藝術方面，稱爲淨瓶。在印度，這種瓶型，稱爲 Kundika。在中國，一向譯爲「軍持」的 Kundika，是 Kundi 的音譯，尾聲的 ka，在翻譯的過程中是故意漏去的。明代吳承恩

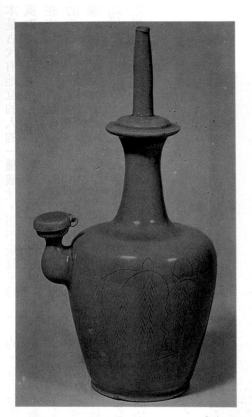

■圖四：韓國高麗時代之青釉淨瓶

的《西遊記》，描寫觀音大士座前擺設着淨瓶。可是什麼是淨瓶呢？《西遊記》的文字並不能給讀者以具體的答案，倒是這個比丘尼身旁樹上所懸的長頸瓶，對於什麼是淨瓶，可以使我們一目瞭然。

以女尼身旁樹上所掛的淨瓶，與本書前篇所介紹的唐代白描《高僧圖》裏所畫的淨瓶，互相對照，可以看出唐代的淨瓶的特徵是：第一，在壺身的肩部，向外突出一個短而有蓋的「流」。流的蓋，連在流嘴上，可打開，也可關閉。第二，瓶肩以上有一條長頸。頸以上有一個盤形的壺嘴，嘴上有蓋，蓋上又有一條長把。這種造型，在北宋時代，特別是在中國北方所常用的白釉瓷

器裏，是很常見的（見圖二）。不過在北宋的白釉瓷器中，有些淨瓶的流，是以砌花的方式，以龍頭爲裝飾的（見圖三，甲、乙）。北宋淨瓶的這種新造型，就在北宋時代，已經流到中國領土以外的鄰國，譬如韓國高麗時代的淨瓶，雖然是青釉的（見圖四），不過瓶流附有龍頭，完全採用北宋淨瓶的新造型。

施主與供養人

在香港，週末到郊外旅行的朋友，都記得在沙田萬佛寺或大嶼山寶蓮寺的牆壁上，密密的刻着爲建造這兩所佛寺而捐施金錢的善長之姓名。根據佛教的一般用語，這些善長是稱爲施主的。

如果根據中國藝術史上的佛教用語，從南北朝到唐朝（也即從第六到第九世紀）的這四百年內，這種施主，大體上通稱供養人。

晚唐的詩人杜牧在一首七言絕句裏說：「南朝四百八十寺，多少樓臺煙雨中。」可見在中國的江南地區，在前述的這幾個世紀之內，佛寺林立的盛況。但在同一時期，中國西北邊陲的佛寺，數目就少得多了。在這四百年內，中國佛徒對於印度佛教文化全部接受。為什麼在中國內陸，遍地廟宇，而在邊陲之地却以石窟多於佛寺？原來在印度，由西元前二世紀到西元六世紀的這八百年內，佛徒學習與禮拜的中心，都不是佛寺，而是以人力開鑿的石窟為主。從印度的西北五省區，經過阿富汗，折而向東，再經過古代的西域而連接中國的西北邊疆，從而深入中國內陸，正是佛教在亞洲傳播的主要途徑。在這條溝通中印文化的途徑上，古代佛教徒要敬佛禮拜，便採取接近印度的方式，而在懸崖絕壁上用人力開鑿石窟。到現在，從阿富汗、到中國西北的新疆，這些石窟的遺址仍然是斑斑可考的。在地理上，敦煌是從西域進入中國本土以後，第一個以漢族居民為主的城市。更巧的是在敦煌的三危山下有一大片絕壁，使當地的佛教徒可以按照印度式的營造方式，而以人力來開鑿石窟。在建築材料方面，木材在西北邊疆供不應求，造價太高。

如以木材興建佛寺，大概購買木材的開銷，比在絕壁開鑿石窟的花費還大。基於這兩個原因，敦煌石窟的數量遠逾佛寺，也就不難瞭解了。

在敦煌，富有的施主們，可以捐獻一筆錢來開鑿石窟。一般的施主，所捐的錢，不夠開鑿石窟，只能在由大施主所捐建的石窟裏，或者塑造一尊佛像，或者繪製一幅壁畫。這些大小施主，在前述那四百年內，一律稱為供養人。

這與今天二十世紀，捐款人往往要在他所捐贈的建築內，留下他肖像，作為紀念，垂之永久，是一樣的。譬如香港大學的陸佑堂，就在大堂門口留下他的銅像。根據敦煌石窟的資料，陸佑這種自我宣傳的手法，似乎並不新鮮。在敦煌，捐贈壁畫的供養人，就常在他資助完成的壁畫之下，畫着他自己和他太太的肖像。有些供養人甚至把一家老少的容貌都畫到牆上去。敦煌供養人自我宣傳的手法，如與二十世紀捐款人的宣傳手法相比，不但不遑多讓，也可說是有過之而無不及的。

僧官白賺塑像

敦煌的石窟雖然多於佛寺，石窟却又分屬各寺。佛寺的主持，往往由政府派任；其階級大致分為七等，通稱僧官。佛寺主持既有官職，地位自然特殊。有些僧官可以不捐一文，反而叫人在

石窟中爲他的容貌塑造一尊塗彩的泥像，成爲白佔便宜的供養人。以敦煌的第十七窟而言，在此窟內的小洞裏（小洞專稱耳洞），就塑有佛僧洪晉的泥像（見圖五）。據刻於唐宣宗大中五年（八五一）的「賜沙州僧政敕」與刻於同年的「洪晉告身」，洪晉不但是佛僧，而且是官任副僧統的。在七等僧官中，副僧統是第三等，官職已不算低。也許洪晉就憑着這種地位，在耳洞裏白賺了一尊彩塑。在此塑像之後的牆壁上，畫着他的兩個侍從，也就是本書前一篇和本篇所介紹的

近事女和比丘尼。

■圖五：敦煌一五一窟之唐代彩塑（洪晉像）

唐代的面衣與覆面

對於人類而言，衣服的作用有二：在意識上，衣服的穿着是爲了符合禮教。在功用上，卻是由於實際需要；因爲人體對於寒冬的抵抗力是有限的。在禮教作用以外，當身體感到寒冷，首先需要的是衣和褲（或裙）。腳感到寒冷，要穿鞋襪。如果穿了褲（或裙）而腿還感覺寒冷，可穿把鞋面加高的長靴。手冷，可戴手套。頸冷，可纏圍巾。耳朵冷，可以戴上耳罩。在非常寒冷的地方，當人體之頭、頸、軀、腿、足、耳、和手部都加上禦寒之物，只有面部是裸露在外的。

玄奘使用過的面衣

從文獻上看，至少在唐代，人類的面部，也可以和手、足、頭一樣，用特製的禦寒物加以包蓋。唐太宗貞觀元年（六二七）八月，佛僧玄奘離開當時的國都長安，順沿着從漢代以來就已溝通中國與歐洲的絲綢之路，到印度去學習佛教的哲理。大概就在這一年年底，玄奘到達高昌。唐代的高昌，就是現在以出產哈蜜瓜而聞名的新疆吐魯番。玄奘路過高昌時，高昌王麴文泰對他非

常尊敬。玄奘臨行之際，麴文泰除了爲他準備了三十套僧衣，還爲他特製了若干手套和面衣。因爲由高昌繼續向西行走，必須穿越大戈壁沙漠。爲了避免在嚴多穿越大戈壁時曠野中的寒冷，手套和面衣，都是不可缺少的必需品。麴文泰爲玄奘所做的面衣，大概就是見於本篇彩圖的，那種以錦爲面的面部禦寒物。

二十世紀初年，斯坦因（A. Stein）在吐魯番發現過一座古墓。墓內還有初唐延壽五年（六二五）的墓志。在一九五九與一九六〇年之間，中國的考古學家又在吐魯番發現了一些古墓。並從其中一座之中發現了永徽四年（六五三）的墓志。根據這兩方墓志的年代，這兩座古墓的建成時代，各可確定在第七世紀的初期與中期。從這兩座古墓裏出土的多種文物之中，發現了一種以錦爲面，以絹爲裏的面衣。不過有的考古學家把這種面衣稱爲覆面。面衣上的錦，通常裁成長方形；長二十厘米，寬十四厘米。在錦與絹之間，有時還襯有一層絲棉。錦面絹裏的那一部份，就縫在另一塊絹上。而這一塊絹，又縫在面罩上。

面罩的左右兩側，各有長帶。假使把面罩罩在頭上，再把長帶在腦後綁緊，人面的臉與雙耳雖可嚴密的包在面罩之內（見圖一），使用人卻是既難以呼吸又目不見物的。以在吐魯番古墓中出土的面衣為例，在錦面之下相當於眼部的絹裏上，留有十九個小孔。大概這些小孔就為使用人能夠從面衣裏看到面衣以外的景象，而特別留在絹裏的。根據這件在眼部留有十九個小孔的面衣來推想，玄奘在戈壁沙漠中使用的面衣，應該是在眼部與口部開有小孔，以便觀看與呼吸的。

絲棉雖輕，極能禦寒。人死之後，面部不須禦寒。但在吐魯番之古墓中出土的面衣，既在錦絹之間，襯有絲棉，可見這件面衣大概是按着一般面衣的規格而為死者特製的。當死者身亡之

■圖一： 唐代面衣的使用方法

後，他的家人把這件面衣放在他的墳墓裏，作為死者的陪葬品之一。既是為陪葬而特製，所以面衣的眼部雖留有若干小孔，嘴部卻不再在錦上開口。看來，唐代的面衣與覆面，也許就是同一種臉部的禦寒物。生人使用它，稱為「面衣」，當它成為陪葬品時，卻改稱「覆面」了。

覆面──陪葬品裏的面衣

死者的面部既然不需要禦寒，何以埋在吐魯番的唐墓之內的「覆面」，要在兩層絲織品之間襯以絲棉呢？原來從漢以來，直到唐代，中國的北方，曾有這麼一種風俗：如果死者在其生前，行為不檢，有辱家風，對不起族人，他入葬時，面部是需要加以掩蓋的。也許掩蓋是遮醜的一種象

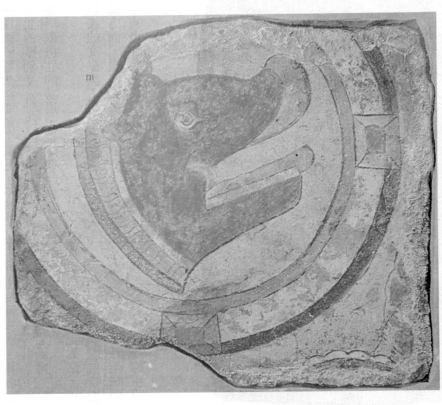

■圖二： 阿富汗巴米延石窟窟頂的猪頭圖案壁畫 （繪於西元前二世紀）

徵。這樣看來，在唐代，生人與死者的面部，都──叫做「面衣」，為了象徵掩沒死者在生前所做的可覆以絲織品。為了禦寒而戴在生人臉上的面罩──壞事，而加於死者面部的面罩，則稱「覆面」。

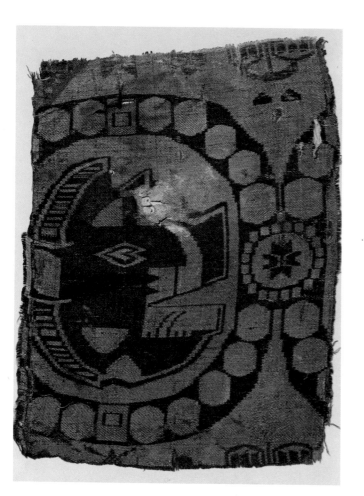

■圖三：　一九六〇年中國考古學家在吐魯番阿斯塔那
　　　　　所發現的唐代聯珠對雀紋錦覆面

「面衣」與「覆面」雖然都要戴在臉上，不過使用人除有生與死的區別，就是「面衣」與「覆面」的實際性與象徵性的功用，也是彼此大有差別的。

在唐代以後的文獻裏，似未再有面衣的紀錄，而在考古發掘方面，也沒從唐以後的墓葬裏，看到覆面的出土。也許到唐代以後，生人既已不再使用「面衣」，死者也不再加以「覆面」了。

「覆面」錦的圖案

從風格上觀察，在吐魯番唐墓裏出土的「面衣」上，花紋頗為特別。首先值得注意的是，無論是在圖二，還是在圖三，其圖案的表出，都只囿限於一個圓形的空間。在組織上，每一個圓形

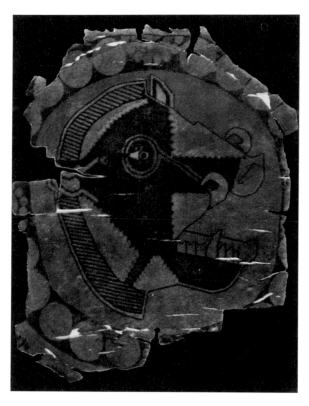

■圖四：一九一五年英國考古學家在吐魯番阿斯塔那
　　　所發現的唐代聯珠獸頭紋錦覆面
　　　（現藏於英國倫敦大英博物館）

空間都可分為兩層：外圈是一個大環，環內填滿
了圓形的小球。裏面的一層，空間大，才是圖案
之主題。把外圈填以小球的花紋，考古學家稱為
聯珠紋。歐洲地中海的東岸，也就是現在的伊朗
的領土，在由第五至第七世紀的兩百多年之間，
是屬於波斯王國（Persia）的薩珊朝（Sasaniad
Dynasty）。聯珠紋正是在薩珊朝時代，流行於
波斯的一種圖案。從漢代開始，絲綢之路既已溝

通了中國與歐洲的交通，薩珊朝的聯珠紋也就通
過絲綢之路，而由地中海的東岸，逐漸向西岸傳
播。從地域上看，波斯的聯珠紋，雖然穿過了中
亞細亞，却終止於西域（今之新疆），未能進入
中國之本土。

　至於圓形空間內的圖案，無論是在那一幅圖
裏，都是一隻野豬頭。在薩珊朝，野豬頭是波斯
錦常用的圖案之一。不過這隻野獸的來源，却是

印度的神話。由印度再向北，經過阿富汗（Afg-hanistan），可以連接絲路。在阿富汗的巴米延（Bamiyan）有一個很有名的佛教石窟，開鑿於西元前二世紀。在巴米延石窟的窟頂，繪有壁畫。在這些壁畫之中，可以看到豬頭的使用（見圖二），以巴米延石窟裏的豬頭壁畫作爲證據，大概在西元一世紀以後，野豬頭的圖案就由阿富汗傳到絲路上，再由絲路向西傳播，傳入波斯，薩珊朝的工藝家便把它織入波斯錦。幾百年後，

■圖五： 一九六九年中國考古學家在吐魯番阿斯塔那所發現的唐代聯珠獸頭紋錦覆面

豬頭圖案沿絲路而向東傳播，逐漸傳到西域。

一九六〇年中國考古學家從吐魯番三二五號唐墓（建於高宗顯慶六年，六六一年）中得到面衣的錦，錦高一七‧五，寬二三‧五厘米（見圖三）。其錦色與斯坦因在一九一五年從吐魯番唐墓中所得而現藏倫敦大英博物館的那塊覆面錦（見圖四），幾乎完全一樣。一九六九年，中國考古學家又從吐魯番一三八號唐墓裏發現一塊盛唐時期的覆面錦（見圖五）。這塊錦的內外兩

圈，共用藍、紅、白三色。錦色比前述那兩塊鮮艷
得多。斯坦因認爲由他發現的那一塊是薩珊朝的
出口貨。但中國考古學家却認爲由他們所發現的
豬頭錦，是模仿波斯錦的中國產品。關於豬頭錦
的產地問題，雖然也許還有待更多考古資料的發
現，不過唐墓裏的覆面錦，既然常常採用豬頭，
由此可見這種圖案，在八、九世紀的西域是相當
流行的。從七世紀開始，在以後的將近兩百年的
時間之內，唐代的中國人非常喜歡通過西域而由
波斯方面傳來的有環形把手的金質酒杯。可是由
波斯傳來的豬頭錦，既在中國境內從未發現過，
這個現象似乎可以說明唐代的中國人，對於外來
的文化的接受，是經過選擇的。

丁編

宋、元、明、清與近代

崔白的雙喜圖

崔白是北宋中期的畫家。他的家鄉是濠梁（即在今安徽省鳳陽縣的東北。流行於清代與民國初年的「鳳陽花鼓」——一種以鼓來伴奏的單人歌唱藝術，就發源於鳳陽）。他在神宗熙寧時代（一〇六八——一〇七七）進入當時的國家畫院，成為受薪的宮廷畫家。大概從此以後，他就未再回過故鄉。

根據與崔白同時的藝術史家的記載，崔白不但能畫花竹禽鳥，就是佛道、鬼神、山林、人獸，也「無不精絕」。中國的繪畫，在北宋時代，根據官方的分類法，分成十類。而花鳥、佛道、鬼神與走獸則各為十類之一類。可見崔白在繪畫方面的才藝，原是多方面的。不過在目前，除了花鳥畫，崔白在其他方面的作品，全部失傳了。

《雙喜圖》（見圖一）是崔白在仁宗嘉祐六年辛丑（一〇六一）完成的。崔白自己所寫的名款，因為隱藏在圖中老樹近根處的分枝上（見圖二），很少有人注意到。譬如這幅畫雖在清代卽

■圖二：《雙喜圖》的題款處，很難辨出，以至乾隆的御藏古畫目錄的編者也看不出來

■圖一：北宋畫家崔白的「雙喜圖」

成為乾隆皇帝的御藏之一，可是乾隆的藏畫目錄只把它稱為宋人的畫。看來乾隆藏畫的目錄的編輯，對於這幅畫的鑑定，十分粗心。至少他沒發現崔白的姓名是以隸書的書體寫在樹幹上的。

圖名的來源

在畫面上，一隻野兔，蹲在地面。一隻喜鵲，停在從土坡上長出的老樹上。另一隻喜鵲，則表

出於畫面之上端。儘管兔與喜鵲都是中國神話裏的生物，可是兔子除了陪着嫦娥，住在月宮裏，並沒有重要的象徵意義。但無數喜鵲卻會在農曆七月七日的晚上，互相結集，形成鵲橋，讓分住在天河兩岸的牛郎與織女，通過此橋，纏綿一夕。鵲的行動，既表示它們對於這兩位戀人的關懷，也是同情心的表現。除此以外，這種鳥既被稱爲喜鵲，也等於是吉祥的象徵。所以此圖雖然有兔也有鵲，可是把全圖稱爲「雙喜」，顯然是由於在一般的觀念之中，鵲的地位是高於兔的。

構圖的特徵

由土坡頂長出的老樹，以其樹頂之枯枝，伸向畫面的左上角。一隻喜鵲，停在樹幹的中部，對着野兔，張口聒噪。另一隻喜鵲，表出於畫面的右上角，雖然仍然鼓動雙翅，不過散開尾毛，似乎準備從空中降下，也停在老樹上。至於野兔，一面懸起右前腿，一面轉過頭來，看着在樹上吵鬧的喜鵲，顯出一副不耐煩的神態。野兔的所在地，正是畫面的左下角。右下角雖然空着，不過如把樹根的所在地，用一條虛線加以連接，大致可以延長到畫面的右下角。如果肯定這條虛線的存在，也即樹根的所在地，可說處於畫面的右下角而非處於土坡的坡頂，那就可以看出畫面的右上角、右下角，以及左上角、和左下角，是各

由飛鵲、樹根、樹梢、與野兔所盤據的。由現有的樹幹，通過樹根下面的延長線，這一條斜線，造成畫面的對角線。同時，連接飛鵲、鳴鵲、與野兔，在畫面上，也可以得到一條虛線，而這條虛線，也形成畫面的另一條對角線。這兩條對角線一明一暗、一實一虛，在畫面的中部，也即接近鳴鵲的地方相交，大體上，形成畫面上的X形。畫面上所有重要的景物，大致都佈置在這個X形上。

傳統的利用

從藝術史的觀點來觀察，把畫面上的重要景物，佈置在X形的四角，也即畫面的四個角落，既非崔白的創舉，也不是十一世紀的（或北宋中期的）構圖法。譬如說，本書在第四十五篇介紹過隋代（第六世紀）展子虔的《遊春圖》。在《遊春圖》中，畫面的左下、右下與右上角，完全是由江岸和山峯所盤據的。只有左上角，爲了表示遠方的天水相接，才是空曠的。可是如果把畫面中部的峯巒，畫出一條虛線，而向左移動，虛線的盡頭，正是畫面的左上角。儘管崔白的《雙喜圖》是立軸，而展子虔的《遊春圖》是橫幅，可是在這兩幅畫裏，在構圖方面使用X形而佔據四角的相同點，是相當明顯的。這麼說，由展子虔在第六世紀使用於山水畫的構圖原則，到

十一世紀的中期，已由崔白轉用於畜獸畫。

除此以外，在《雙喜圖》裏，野兔回首而仰望，喜鵲居高臨下，俯視野兔。喜鵲與野兔的目光是對視的。由於牠們的目光相接，不僅構圖顯得緊湊，在畫面上，因連接飛鵲、鳴鵲與野兔而形成的這條對角虛線，在畫面上，也顯得特別的明顯，彷彿可以呼之欲出。

根據中國繪畫史的發展，對視法的使用，可以推溯到漢代末年，也即第二世紀。過去在河南洛陽發現的彩色墓磚畫、以及近年在湖南長沙馬王堆發現的大型帛畫，都有人物對視的表現。此後，四世紀的顧愷之在其《女史箴圖》中（見本書第十九篇）、六世紀的閻立本在其《步輦圖》中（見本書第四十六篇）、以及十世紀的顧閎中在其《韓熙載夜宴圖》中（見本書第六十二篇），都曾利用對視法，而在人物畫方面創造了不同的名蹟。山水畫與人物畫的發展，都早於畜獸畫。用X形來處理山水、與用對視法來處理人物，既然早已形成傳統，像崔白這樣的全能畫家，知道如何從山水畫與人物畫的傳統裏去吸收古代的創作經驗，應該是很自然的事。

以上的分析，雖然並未抹殺崔白的貢獻。老樹的葉子已經脫落得所剩無幾了，野兔的毛，也已由赭轉變為黑褐色。崔白不是用兔毛與枯樹來表示畫面裏的根源，却並未抹殺崔白的貢獻。老樹的葉子已經

時令，已經進入深秋嗎？樹枝、孤竹與野草都在風中搖曳不停。面對此景，豈不感到秋風之蕭瑟嗎？崔白對於時令的描繪，既不費力也不露痕跡，這正是他的成功之處。

一九七四年考古家曾在位於遼寧法庫縣葉茂臺的遼墓裏，發現過一幅《竹雀雙兔圖》（見圖三）。在畫面上，此圖中部有一叢矮竹。竹叢之前是三棵野菜。野菜之前有兩隻野兔。右邊的一隻正在吃菜，左邊的一隻，擡起頭來，彷彿正望着竹枝上的麻雀。在《竹雀雙兔圖》，雖然沒有像崔白畫在《雙喜圖》裏的那棵體積較大的枯樹，不過，如果此圖之無色竹可與《雙喜圖》中之綠色竹相當，此圖中之雙兔也可與《雙喜圖》中之野兔相等。那麼，在構圖上，這兩幅畫畫面上景物的佈置，幾乎是一樣的。特別是如把《竹雀雙兔圖》與唐代的花鳥畫互相比較（見本書第五十一篇的附圖），把高度比較大的植物，作為體積比較小的動物或飛禽的背景，從唐到宋、到遼，一脈相傳的。也許遼人的文化成份稍落，所以《竹雀雙兔圖》所保存的唐畫的成份較多。宋人既較遼人文化程度高，崔白又是專門為皇帝作畫的院畫家，在繪畫方面，當然不能完全承襲唐代的舊傳統。在他的《雙喜圖》中，枯樹不放在野兔身後，而放在畫面之一側，就是他對唐代的構圖傳

統的變化。要能夠分別《雙喜圖》與唐代花鳥畫的不同，才能看出中國的繪畫，如何由唐代的變成宋代的。

■圖三：遼墓出土的《花竹兔雀圖》

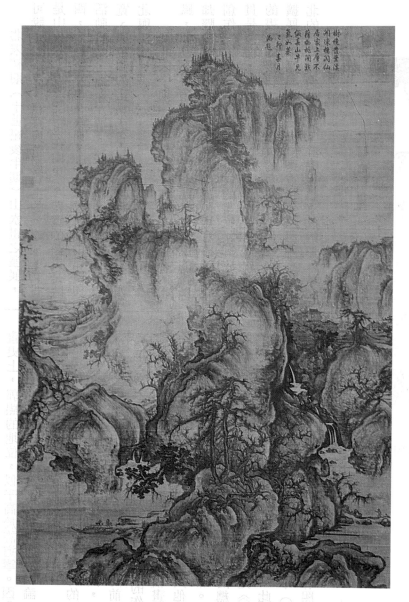

北宋畫風的國際化

——以郭熙的「早春圖」為例

■圖一：《早春圖》，北宋郭熙作

北宋初期（十世紀後半期）山水畫之發展，可說是以李成、范寬與董源爲主的。李成的籍貫是山東，活動範圍也在陝西。至於董源，他的籍貫與活動範圍也在陝西。至於董源，他的籍貫與活動範圍，都在江蘇。從地理上看，李成、范寬、與董源的畫風，各自建立於中國的東方、西北與江南。

到北宋中期（十一世紀），范寬與董源的畫風，似已不再發展了。但就在此時，李成的畫風却驟然興盛。興盛的主因是由於郭熙和許道寧在創作上，都繼承和發揚了李成的畫風。郭熙的籍貫是河南，許道寧的籍貫是陝西。他們對於李成的畫風的接受，許道寧的籍貫是陝西。他們對於李成的畫風的接受，說明山東的畫風，不但已由東方擴展到中原與西北，而且還取代了原已建立在西北的范寬的畫風。郭、許雖同爲李成的傳人，在

■圖二：郭熙《早春圖》的題款

畫史上，郭熙的地位，似乎高於許道寧。因爲郭熙不僅是畫家，也是畫論家，儘管他的畫論《林泉高致》是由他的兒子郭思編輯成書的。

在十一世紀的六〇至八〇年代，當時的皇帝宋神宗非常喜歡郭熙的畫；在他的宮廷裏，到處都懸掛着郭熙的作品。可是在十二世紀的前二十五年，當宋徽宗在位時，這位皇帝對郭熙的作品，好像並不十分看重。他雖把郭熙的三十幅畫列入他的御藏，却並未禁止宮女把不少郭熙其他的畫蹟，裁成小塊，作爲清潔他的書桌的抹布。到目前，綜合中外與公私的收藏，郭熙眞蹟的總數，不會超過十幅。其中最有代表性的，是《早春圖》（見圖一）。根據郭熙自己的題款，此圖作於壬子（見圖二），也卽宋神宗熙寧五年（一〇七二）。在神宗元豐七年（一〇八四），郭熙的年

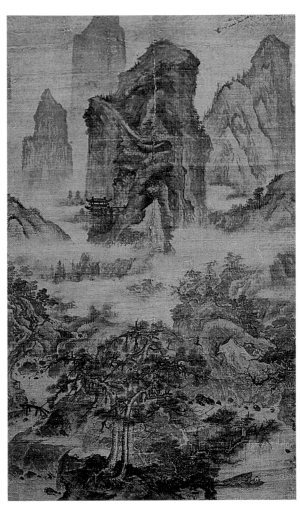

■圖三：《山水圖》，明代李在作

齡是六十歲。根據這項資料，郭熙在熙寧五年，應該是四十八歲。因此，也許可以把《早春圖》視爲郭熙在他精力最充沛的時代所完成的作品。

在《早春圖》中，形成一個三角形的三塊大石，構成畫面的近景。兩棵勁挺的松樹，聳立於這個三角形的頂端。松的左邊，有些樹木，枝葉已茂。松之右側的樹木，却仍然只有枯枝。松樹的後面，有若干形狀與大小都不同的巖石，連成

一排，橫貫畫面，形成全圖之中景。在中景的中央大石的上面，有一座山峯，其上半段雖然山勢迴轉，下半段却爲雲霧所掩。山峯的位置雖然高於近景與中景，從距離上看，也與觀者相去最遠。因此這座山峯不但形成近景與中景的背景，也是畫面上的遠景。《早春圖》裏的空間，正由於前景、中景與遠景的前後排列，而一面層層推遠，又一面漸漸昇高。把畫面上最遠的題材安排

在最高的位置上，是中國山水畫裏一種特別的佈局法，這種構圖，根據傳統的術語，是稱爲「高遠山水」的。

在《早春圖》中，松樹的所在地，是近景的正中央。構成中景的山巖，雖然橫着展開，却以松樹正後面的那一大塊巖石，居於中央。形成遠景的山峯，雖然部份廻轉，但也有直立的部份。

那直立的一部份，也正是遠景的中央部份。如把近景、中景與遠景的中央部份，也卽松樹、中部山巖與山峯之直立部份，用一條虛線來加以聯接，可以發現這條虛線雖不存於畫面，實際上，却是《早春圖》的中軸線。在此圖中，松的重要性，旣因大於兩側的樹木而成爲主樹，就是中立的山峯，也因大於它兩側的小峯而成爲主峯。以

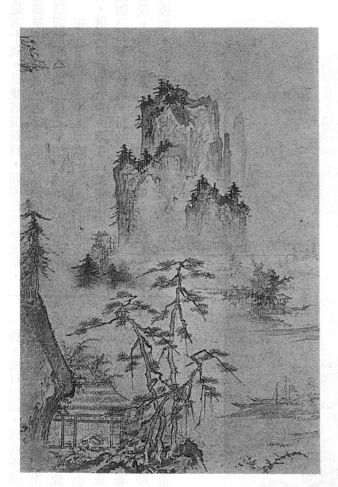

■圖四：《水村讀書圖》，傳爲日本・天章周文作

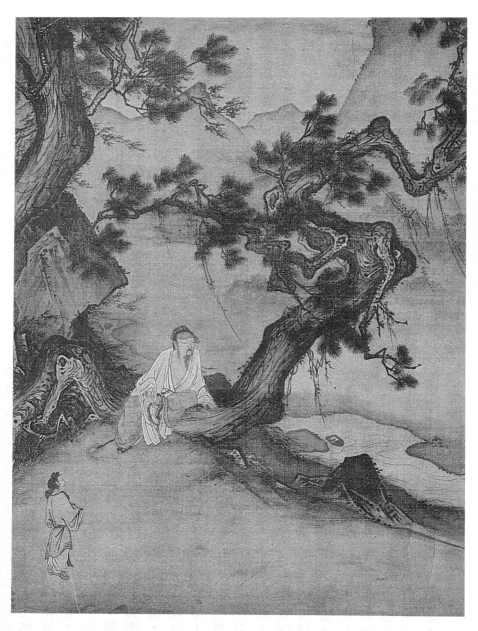

■圖五：《靜聽松風圖》，南宋馬麟作

主樹與主峯上下相對，形成畫面的中軸線，成為郭熙山水畫的重要特徵。

李在是活動於明宣宗宣德時代，也即是十五世紀之二○至三○年代的畫家。在李在的一幅山水畫中（見圖三），近景是一片長着松樹的石岸；中景是屬於河之兩岸，却分佈於畫面左右兩端的巖石；遠景是由雲霧中挺立而出的主峯，以及若干筍狀的小峯。在此圖中，松樹的位置，雖然並非完全處於近景的中央，但從主峯的位置來看，依然是上下相對的。易言之，李在的構圖法，如與郭熙的構圖法加以比較，是一致的。在此圖雖無完成年代的題款，大體上，或可視為一四三○年代的作品。這樣說，以主樹對主峯的構圖法，在十五世紀初期，仍舊是中國山水畫家樂用的一種畫法。

《水村讀書圖》（見圖四）是一幅十五世紀的日本山水畫。據說完成這幅作品的畫家，是一位名叫天章周文的畫僧，而完成此畫的年代約在一四四五年。在時間上，《水村讀書圖》的完成，大致是在李在繪成《山水圖》十五年之後。《水村讀書圖》雖然出自日本畫僧的手筆，但與中國繪畫的關係是非常明顯的。

要從這幅日本山水畫裏辨明中國山水畫的傳統，首先要看天章周文的作品的布局。《水村讀

書圖》的前景包括不少景物，有石岸、有松樹、有茅屋、還有直立的三角形的山石。中景是分成兩部份的，第一部份是空曠的河面，第二部份雖有實質，却已簡化到接近於無，只有在主峯山脚下的兩側，還有些樹木與建築，隱約可見。遠景是由三個石峯所組成的，不過在視覺上，三峯渾然一體。如把《水村讀書圖》與《早春》和《山水》互相對照，儘管周文的構圖簡單，郭熙與李在的構圖複雜，但周文既以松樹作為主樹，又以近景的主樹與遠景的主峯上下相對，那就說明北宋的山水畫構圖原則，不但在時間上，從十一世紀延續到十五世紀，又在地理上，從中國傳播到日本。除此以外，在《水村讀書圖》中，其近景的三角形岩石的風格來源，却不是北宋的，而是南宋的山水畫。譬如在馬麟的《靜聽松風圖》裏（見圖五），岩石就是三角式的。而馬麟正是

南宋中期的或十三世紀上半期的山水畫家。這樣說，以主樹對主峯的構圖法，雖在十一世紀的下半期，由郭熙建立於北宋中期，而把岩石用三角式的形狀加以表出的畫法，雖然建立於南宋，但到十五世紀中期的明代初期，北宋的中軸式構圖法與南宋的三角式畫石法，由於遠傳日本，已經國際化了。

南宋畫風的國際化

——以蘿窗的「竹雞圖」為例

■圖一：《子母雞圖》，北宋王凝作

■圖二： 《雛雞圖》，南宋李廸作

中國畫家對於鴨的表現，雖然遲至元代初年（也即十四世紀上半期，詳見本書第一○一篇），但就現存而可靠的畫蹟而言，中國畫家對於鷄的表現，卻早在北宋末期（十二世紀初期），已肇其始。在北宋的亡國之君的宋徽宗時代，有一位畫家叫做王凝，現藏於臺灣故宮博物院的《子母鷄圖》，就是他的作品（見圖一）。

王凝的《子母鷄圖》

在《子母鷄圖》裏，有一隻母鷄，帶領着八隻小鷄，彷彿正在院裏覓食。雖然母鷄與小鷄都擁擠在一起，不過由於有些小鷄隱藏在母鷄的身體下面，有些小鷄站在母鷄的左右兩旁，又有一隻小鷄站在母鷄的身上，所以此圖對於前後、左右、高低、遠近的關係，是都有所表現的。王凝

■圖三：《竹鷄圖》，南宋蘿窗作

既能以這樣簡單的畫題，表現這些複雜的關係，他的《子母鷄圖》不能不說是一幅好畫。

在技巧上，無論是母鷄還是小鷄，都由王凝先用比較直而長的線條，畫出它們身體的輪廓線以及羽毛的輪廓線。然後再用很精細的筆觸，慢慢的描劃長羽毛的彈靱性與短羽毛的柔軟性。最後才用一層淡墨和淡赭，以及一層淡黃，去渲染母鷄與小鷄的身體。

李廸的《雛鷄圖》

現藏於北平故宮博物院的《雛鷄圖》（見圖二），是南宋中期（十二世紀末期）之畫院畫家李廸的作品。在技巧上，小鷄先用許多細線表出它們的茸毛，然後再用一層淡黃色去渲染它們的身體。這種畫法，看來雖然好像沒有輪廓線，但

是無數茸毛仍舊構成小雞身體的輪廓線。所以王凝與李迪的畫法，雖有繁簡之異，從表現的方式上觀察，大致是一樣的。可以說，在十二世紀初期使用於北宋畫院的技法，在十二世紀末期，仍然使用於南宋畫院。

可是從另一個角度來觀察，南宋的畫家們，並非完全沒有創造性。譬如見於《竹鷄圖》（見圖三）的技法，就不見於北宋之畫蹟。在紀錄上，蘿窗是南宋末期（十三世紀後期）的禪僧畫家。《竹鷄圖》就是他的作品。

蘿窗的《竹鷄圖》

在此圖中，一隻白色的公鷄，昂首揚冠，站在竹下的石臺上。竹的表現很特別：：既沒有竹根以及竹的下半段，也沒有竹梢或竹的上半段。在畫面上，只有竹的中段。把畫面主題旁邊的竹或樹，不完全表示出來，就中國繪畫的發展而言，是南宋時代（一一二七——一二七九）的流行畫風。蘿窗在《竹鷄圖》中，畫竹的中段而不畫竹的上半段或下半段，正是南宋的典型畫法。

值得特別注意的是蘿窗在技巧方面對於鷄的表現。如前述，王凝與李迪的母鷄與小鷄，是有輪廓與顏色的。蘿窗的白公鷄，是既沒有輪廓線也沒有顏色的。正因爲他不畫輪廓線而又需要輪廓線，所以蘿窗在他的作品裏，用一層淡墨，把鷄、竹與石臺之外的空間，完全渲染一遍。鷄身的形態，在渲染的過程之中，是經過小心的處理，而特別保留下來的。因此，鷄身的形態，雖然沒有任何線條，却可在把公鷄包圍起來的那層淡墨之中，顯出它的輪廓。用更明顯的方式來解釋，淡墨與鷄身接觸的地方，就自然形成公鷄的輪廓線。

由於文獻上沒有紀錄，而現在可以看到的與這種畫法有關的畫蹟也不多，在淡墨渲染的過程之中，留出空白而形成想要表達的主題的畫法，究竟是由誰開始使用的，現在還沒辦法確定。不過，留白法在北宋時代還沒使用，大概是可以肯定的。唯一與蘿窗《竹鷄圖》的畫法完全一致的畫蹟，是馬遠的《雪灘雙鷺》（見圖四）。

馬遠的《雪灘雙鷺》

在此圖的近景部分，有兩隻鷺鷥，站立在水旁。鷺鷥的身體是沒有輪廓線的。牠們身體的形狀，也是在淡墨渲染的過程中，預先小心的留出一些空白而形成的。所以在這幅畫裏，馬遠所畫的飛禽，雖是白鷺，不過他所使用的留白法，與蘿窗所使用的留白法，在技巧上，是一樣的。馬遠的生卒年代雖然不很明確，大體上，他是南宋中期宋光宗與宋寧宗時代（一一八九——一二二四）的畫院畫家。因此，馬遠比蘿

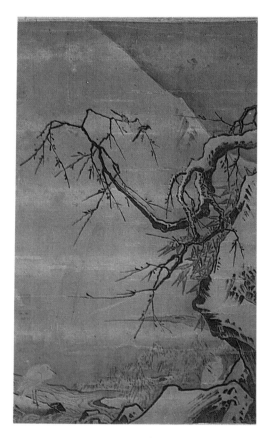

■圖四：《雪灘雙鷺圖》，南宋馬遠作

窗的時代，早了五十年。這樣說，以這兩人的現存畫蹟爲例，用留白法來表示飛禽，在南宋，使用了將近一百年。

良全的《白鷺圖》

在南宋，許多日本佛僧到中國來學習佛法。他們在中國，集中在浙江的著名佛寺裏。南宋的國都是臨安，就是現在浙江省的杭州。畫院既是爲皇帝而設立的，院址當然也在杭州。馬遠既是畫院的畫家，他工作的地點也是杭州。日本佛僧

在自日抵華後，或離華返國之前，都要經過杭州。他們很可能在杭州見過馬遠的作品，或者在某些佛寺裏見過蘿窗的作品。日僧離華時，常把中國繪畫帶囘日本。《竹雞圖》就是被他們從中國帶到日本去的。所以卽使日本佛僧沒有機會在中國見到馬遠與蘿窗的作品，他們應有機會在日本見到已經運到日本的中國畫蹟。良全是十四世紀中期的日本佛僧，《白鷺圖》就是良全的作品（見圖五）。在此圖中，站在水裏的鷺鷥，舉步欲行。鷺鷥身體以外的空間，完全用淡墨渲染，

所以鷺鷥的身體的形態，是由墨汁與特加保留的空白之接觸而形成的。良全的畫法，與馬遠和蘿窗所用的留白法是一樣的。根據良全對於留白法的使用，中國畫風的國際化，早在十四世紀中期，已經開始了。

任頤的《寒泉鸚鵡圖》

最後應該注意的，是一幅時代很晚的《寒泉

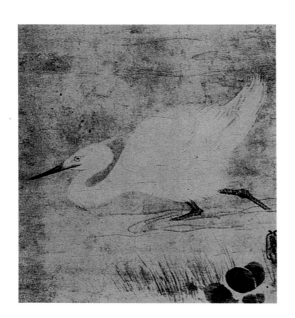

■圖五： 《白鷺圖》，日本畫僧良全作

鸚鵡圖》（見圖六）。根據畫家的題語，這幅畫是任頤在清末光緒八年（壬午一八八二）完成的。圖中的白鸚鵡，站在寒泉之前的一枝孤竹上，形影寂寥。鸚鵡是沒有輪廓線的。不過任頤在用淺藍色渲染流泉之側的巖石與天空的時候，爲了顯示鸚鵡，特別保留了一部分白色的空間。表示鸚鵡身體的輪廓線，是由於淺藍色與被保留的白色空間的接觸而形成的。屈指算來，從馬遠到任

頤，留白法在中國繪畫裏的使用，已經超過七百年了。

■圖六：《寒泉鸚鵡圖》，清末任頤作

宋代的蔬菓畫

按照在北宋徽宗宣和二年（一一二〇年）編輯成書的《宣和畫譜》，中國繪畫的內容，在當時是分爲道釋、人物、番族、龍魚、山水、畜獸、花鳥、墨竹與蔬果等十類的。道釋、人物與番族，雖然各指宗教人物畫、普通人物畫與其他民族的生活紀錄畫，却都是人物畫。龍魚、畜獸、花鳥、墨竹與蔬果，雖然主題各異，却可合倂到花鳥類裏。至於宮室，就是建築畫。宋元時代的宮室畫，雖然自成一類，但自此以後，建築大致成爲人物或山水畫的背景，不再是一個獨立的畫題。所以在十二世紀初期清楚劃分的十個門類，經過時間的演變與事實的需要，目前只剩下人物、山水與花鳥等三大類。可是在十二世紀，這十類繪畫的內容，到底怎麼樣，很多人都不清楚。本篇所要介紹的，就是宋代的蔬果繪畫。

許廸的《野蔬草蟲》

在十一世紀，以描繪蔬果著名的畫家，只有郭元方、李延之和居寧等三人。他們的身份都很特別，前兩人是武官，後一人是和尚。三人的畫蹟既已失傳，他們的畫風也難以明瞭。但據文獻，許廸曾經得到居寧的指導。居寧與許廸的籍貫，都是毗陵（今江蘇省武進）。許廸得到居寧的指導，也許正由於他們是同鄉。

完成於圓形扇面上的《野蔬草蟲》，是許廸的作品（見圖一）。畫面上的景物是，左上方有一棵白菜、右下方有一隻蚱蜢。左上方有一隻蝴蝶，右上方有一隻豆娘。蝴蝶是淺白的，豆娘是深褐的，在視覺上，這兩種顏色形成強烈的對比。

白菜的菜幹是白色的，但菜葉在碧綠中帶有透明的質感。蚱蜢的頭與翼是草綠色，腹部却是粉紅色的。所以白菜葉的碧綠色，既因與蚱蜢的草綠色，大致同屬一色而協調，同時也與蚱蜢腹部的粉紅色形成對比。另一方面，白菜幹的白色，又與飛舞於空的白蝴蝶，在色調上，和諧一致。

在佈局方面，蝴蝶與豆娘相對而飛，蚱蜢也向白菜的所在地疾行。由於這幾種不同的昆蟲與蔬菜的面面相對，整個的構圖，似乎是向中央集中的。可是在畫面的中心，卻什麼也沒有。如把這四種題材的任何一種作爲起點，而與其他三種

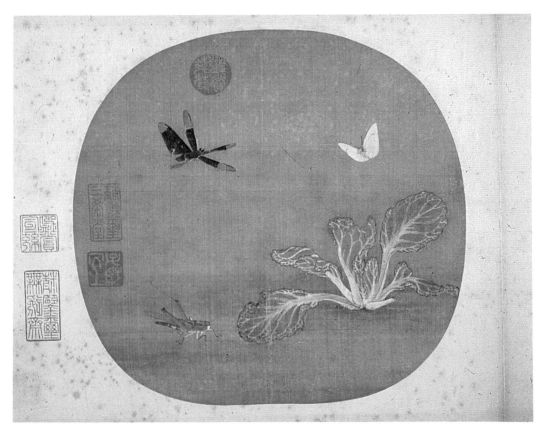

■圖一：《野蔬草蟲圖》，南宋許廸作

■圖二: 《螽斯綿瓞圖》，南宋韓祐作

連接，都可以在畫面中間發現一個小圓圈。這個圓圈雖然不見於畫面，實際上是存在的。也正由於這個隱藏的圓圈之存在，這棵白菜與這三種不同的昆蟲的所在點，可說是按照圓形扇面的外形而特別安排的。用另一句話來解釋，昆蟲與白菜所形成的隱圓，與扇面外形的眞圓，是互相平行的，也是互相呼應的。根據這樣的瞭解，儘管這幅《野蔬草蟲》只是一幅面積不大的扇面畫（高二五‧八、橫二六‧九公分），可是無論是在用色還是在構圖方面，許迪必曾煞費苦心。

附在本書的第七十六篇《崔白的雙喜圖》一文之中所介紹的，發現於遼墓裏的《花竹雀兔圖》，在這個關節上，值得重新注意一次。在該圖中，雙兔佔據畫面的右下角與左下角，雙雀佔據畫面的右上角與左上角。把這四角用虛線加以連接而形成的長方形，正好是畫面的長方形的縮影。這個由虛線表出的長方形，與成爲畫幅形式的長方形是平行的。如以遼代畫家的這種畫法，當然得自北宋的繪畫。如以遼代的《花草雀兔圖》與南宋許迪的《野蔬草蟲圖》爲例，可以看出，儘管在許迪的作品之中，沒有表示高度的竹，而且畫面也是圓的，不是長方形的，可是像遼代畫家，從北宋的畫蹟中所學到分佔四角的構圖法的使用，是很清楚的。想要瞭解北宋（包括遼）與南宋繪畫的關係，這兩幅畫應該是很好的例子。

韓祐的《蚤斯綿呲》

《蚤斯綿呲》（見圖二）是韓祐的作品。韓祐的籍貫是江西省的石城。他的主要活動，集中在南宋高宗紹興時代（一一三一──一一六二），也即是十二世紀的中期。在時間上，韓祐比許迪晚了五十年以上。韓祐所畫的，雖然是瓜而不是蔬菜，不過瓜與菜，都是人類佐食的食物。所以在韓祐的作品裏，雖然缺少了由許迪所表出的白菜，但從繪畫發展的觀點來看，却毋寧說，以瓜來取代白菜，增加了一個新的畫題。

在畫風方面，有些值得注意的地方：第一，在用色方面，許迪使用了多種顏色；既有紅、也有褐。這兩種顏色都是易於引人注目的。但韓祐却旣不使用紅色、也不使用深褐，色調的對比是柔和的。然而瓜的本身、瓜葉、瓜梗、瓜旁的長形野草，甚至表示於畫面左方的一隻蚤斯，無不都是綠色的。瓜皮的綠色，也許滲有墨色，顏色很濃。正面的與反面的瓜葉，各用深草綠與淺草綠以表出。這樣在同一種顏色之中分出濃淡層面的畫法，是許迪不曾使用過的。第二，在此圖中，兩隻蚤斯，一白一綠，看來都像蠢蠢欲動，可是它們出現的地點，完全沒有離開瓜葉。因此，在畫面上，缺乏高度的表示。在許迪的扇面畫裏，由蝴蝶和豆娘的飛翔於空所形成的高度感，在韓

■圖三：《果熟來禽圖》，南宋林椿作

祐的作品裏，是完全沒有的。韓祐何以不注意畫面空間裏的高度的表示呢？這個問題，或者可由《果熟來禽圖》來尋求答案。

林椿的《果熟來禽》

黃筌蘋婆山鳥

■圖四：《蘋婆山鳥圖》，傳五代黃筌作

《果熟來禽圖》（見圖三）是活動於南宋孝宗淳熙時代（一一七四——一一八九）的，浙江籍的宮廷畫家林椿的作品。在此圖中，一隻小鳥，站立在蘋果樹上。三隻蘋果，黃中帶紅，紅色有深有淺。這種畫法不但能表出蘋果的成熟，

甚至連蘋果的重量，也都表現得非常的真實。蘋果樹上的葉子，雖然都是綠色的，可是有的深、有的淺；樹葉接受了不同的日光的狀態，也由林椿充份的表現出來了。在韓祐的《蠶斯綿蝶》裏，瓜與瓜葉之有深有淺的畫法，大致是一樣的。林椿雖然把小鳥安排在枯枝上，可是空中旣然什麼都沒有，樹下也沒有地平面的表示。儘管雀立樹梢，高於地面，事實上，在這幅畫的畫面裏，還是缺乏高度感的。這種畫法，豈不與韓祐把蠶斯安排在瓜葉上的畫法，是相當接近的嗎？

根據這樣的分析與比較，可以看出喜歡使用濃淡不同的綠色，但是在畫面上不對空間的高度加以表示，是十二世紀的蔬果畫的特徵。韓祐活動在十二世紀的中期、林椿活動在十二世紀的後期，所以在他們的畫蹟裏，儘管小鳥有別於蠶斯，可是無論用色、還是佈局，是有共同性的。

許迪是十一世紀的畫家，他的《野蔬草蟲》，當然不會具有十二世紀的繪畫的特徵。可是使用多種顏色與注意畫面空間的高度，旣不見於十二世紀的韓祐與林椿的作品，或者應該視爲十一世紀的蔬果畫的特徵了。

順便可以附帶一提的，是另一幅畫着小鳥站在蘋果樹上的圓形扇面畫（見圖四）。除了有些輕微的差異，這幅題名爲黃筌的《蘋婆山鳥圖》與林椿的《果熟來禽圖》，幾乎完全一樣。中國的花鳥畫，就是由於黃筌和徐熙的風格的對立，而在五代末期，迅速發展的。把一幅與林椿的作品相當的南宋扇面畫，題爲黃筌，不是後代的收藏家沒有鑑別的能力，就是他們一廂情願的，把時代晚的畫，改作時代早的畫，來炫耀他們的收藏，內容如何豐富。要利用古畫來討論問題，對於這種似是而非的作品，還真要小心呢。

南宋畫蹟中的貓與狗

貓狗雖然同為中國家庭經常畜養的動物，中國藝術家對這兩種動物的注意力，卻並不相等。遠在後漢時代（西元前二世紀），用陶土塑製的陪葬器之中，既已有貓，而在河南與山東的磚刻與石刻之中，也常有狗的蹤跡。可是漢代的藝術家似乎從未以任何方式，表現過貓的形象。這種重狗輕貓的形勢，一直要到唐代，才稍為改變。

譬如，周昉與韋无忝都是唐玄宗時代（八世紀中期）的畫家。周昉在他的《簪花仕女圖》裏畫有小狗（見圖一）。在紀錄上，韋无忝也曾完成過若干以貓為主題的作品。到了五代時代（十世紀），韋无忝與李靄之的畫蹟雖已失傳，可是到南宋時代，以貓狗為主題的傳統，不但沒有失傳，更成為動物畫裏的熱門畫題。

貍奴小影

畫過《雛雞圖》的李迪，又畫過一幅《貍奴小影》（見圖二）。在字典裏，貍是山貓。不過在宋代，貍奴似有特別的用法。譬如北宋詩人黃

庭堅有一首「乞貓」詩，南宋詩人陸游又有一首「贈貓」詩。黃、陸兩家在他們的詩裏雖然不提貓字，卻都提到貍奴。可見在宋代，貍奴似是貓的代名詞。至於小影，本來是人像的意思。但把貍奴與小影共用，在字義上，可以作為貓的畫像來理解。不過在字義上，簡單的說，這四個字所代表的，就是貓。李迪既是南宋時代的畫家，所以他所畫的貓，也按照當時的慣例，而以「貍奴」來稱呼它。

李迪是河南省河陽縣人。他雖在北宋末年徽宗時代進入畫院，擔任宮廷畫家，可是他現存的畫蹟，卻集中在南宋的孝宗（一一六三——一一八九）、光宗（一一九○——一一九四）與寧宗（一一九五——一二三四）時代。他在這幅《貍奴小影》的右上角，題着「甲午歲，李迪筆」六個字。甲午這年相當於孝宗淳熙元年（一一七四）。假如李迪在徽宗宣和末年（一一二四）進入北宋畫院，而他當時的年齡是二十四歲，到他在甲午年畫貍奴時，已經七十四歲了。

圖中所畫的，大概是一隻小貓。貓的全身先

■圖一：《簪花仕女圖》中的小狗，唐代周昉作

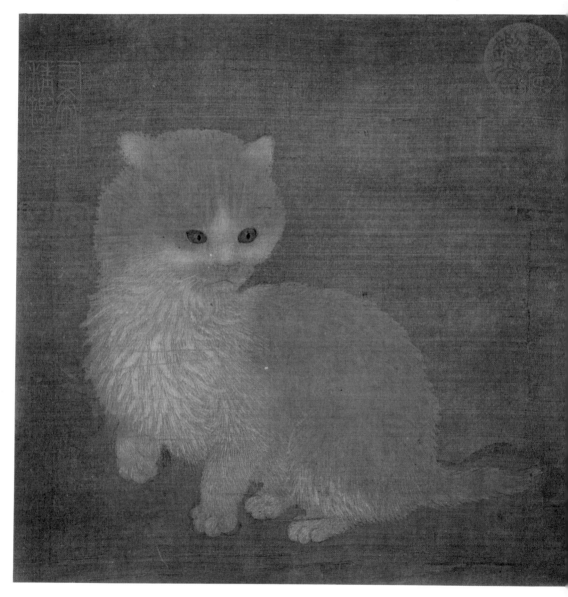

■圖二：　《貍奴小影圖》，南宋李廸作
（作於一一七四年）

用淺赭色渲染成形，然後再以較乾的筆，蘸了白粉，細細的描畫出胸前、腿上、臉上與耳上的白毛。北宋中期的歐陽修（一○○七——一○七二）雖然是文學家而非畫家，却早已注意到，貓的眼睛整天都是圓的，只有在中午，貓眼的瞳孔才變成一條直線。根據歐陽修的觀察，可以看出李廸的小貓，睜圓雙眼，顯得很有生氣，也許正是貓在清晨的樣子。

黑狗襲貓

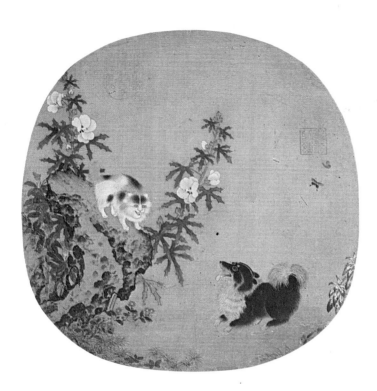

■圖三：《秋葵山石圖》，南宋李廸作

除了《貍奴小影》，李迪又畫過一幅《秋葵山石》（見圖三）。此圖的右方是一塊彎曲的太湖石。從石塊的後面，長出兩棵秋葵。在石塊前面的平地上，有一隻狗，吐着舌、張着嘴，正在大聲吠叫。而一隻貓，彷彿受了驚，跳到太湖石上去躲避狗的襲擊。貓一面把背拱成圓弧形，一面也張開嘴，面對着狗，發出憤怒的聲音。所以在這幅圓形扇面畫裏，主題是相對而視與互相對叫的貓與狗，秋葵與石塊，不過是陪襯主題的背景而已。把這幅畫稱爲《秋葵山石》，似乎反客爲主，並不是恰當的畫題。

貓的毛色，雖然以白爲主，却也雜有一些黑毛與赭毛。在視覺上，顏色相當複雜。此外，在構圖上，把多色的花貓安置在以秋葵爲背景的太湖石上，也使得畫面右側的景物，多於左側的。可是把黑狗置於沒有背景的地面，不僅使得狗的形態與地位，在整幅畫裏，特別的突出，而且狗毛是以黑色爲主的。這種濃色，既可壓倒右側所有景物的顏色，似乎也足以與花貓、秋葵、和石塊互相抗衡。

以少勝多的構圖

這樣說，在畫面上，雖然右側的景物多，左側的景物少，可是景物多的那一邊，成爲次要部分，景物少的這一邊，倒反而是主要部分。用另外一句話來解釋，主要與次要的分別，一方面

是由於黑色濃於任何顏色，成爲最「搶眼」的所在，一方面也由於貓的受驚，是由於狗的襲擊所造成。根據這樣的分析，沒有狗吠，貓就不會受驚。貓受驚是果，狗狂吠是因。沒有因，不會有果。《秋葵山石》的畫面，雖似不平衡，其實却是平衡的。這種以少勝多的構圖法，正是中國繪畫的一種重要特徵。

園中羣貓

見於圖四的是毛益的《秋葵遊貓圖》。毛益的籍貫是江蘇崑山，其地與上海相距不遠。在紀錄中，毛益是孝宗乾道時期（一一六五——一一七三）的宮廷畫家。毛益的確切的生卒年齡雖然沒有紀錄，至少他與李迪不但同時，而且更是同事。李迪既是南宋畫院的副院長，所專長的又以對動物的形態的描寫爲主，所以毛益在畫題與畫風方面的選擇，也許多少受到李迪的若干影響。

雖然李迪的《秋葵山石》是圓扇面，而毛益的《秋葵遊貓》是方形的冊頁畫，方與圓的形式完全不同，可是如把《秋葵山石》與《秋葵遊貓》互相比較，類似的地方是很多的。譬如說，第一，在李迪的畫面中，右側的景物多於左側的，在毛益的畫面裏，也是這樣處理的。第二，在李迪的畫面中，以秋葵與太湖石作爲貓的陪襯，在毛益的畫面裏，也以秋葵與太湖石作爲貓的背景。第三，

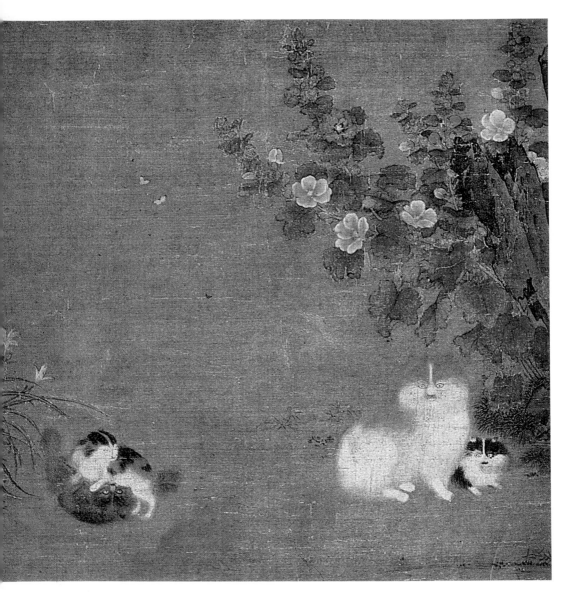

■圖四：《秋葵遊貓圖》，南宋毛益作

在李迪與毛益的畫面中，都把黑色的動物置於沒有背景的畫面的左側。除了這些共同點，毛益也有一些改動；除了把黑狗換成黑貓而外，又在每一隻貓的旁邊，增加另一隻。所以在《秋葵遊貓》裏，右側的畫面是一隻棕色的母貓，領着一隻花毛小貓，安歇在石旁花下。但在左側的畫面裏，卻有兩隻小貓，互相嬉戲；一隻仰臥於地，另一隻壓在它的身上。畫面右側的安寧與左側的躍動，雖然形成強烈的對比，可是畫面卻因爲動與靜的衝突，顯出矛盾，同時使得整個畫面缺乏統一性。

總之，根據李迪與毛益的這三幅畫，可以看出在十二世紀後期的南宋中期，宮廷畫家常畫的動物題材是貓與狗。這三幅畫既然有的只畫一隻小貓，有的又表出貓與狗的鬥爭，有的又表出一羣貓的不同的動態，可見他們對於貓與狗的表出的手法，還是有所變化的。至於像牛與馬這一類體積龐的大動物，也許由於在宮廷之中，不易見到，所以在像李迪、毛益這一批宮廷畫家的筆下，是沒有的。南宋的山水畫，雖然閒澹清雅，卻缺少北宋山水畫的雄偉與氣魄。在畜獸畫方面，南宋畫家只畫貓、狗之類的家庭寵物，而少有對於牛馬之類大型動物的描寫，似乎也和南宋的山水畫一樣，缺少氣魄。這種取小而不取大的風氣，旣然在南宋的山水畫與畜獸畫之中，都能看得很清楚，似乎不能不說是南宋繪畫的一項特徵了。

南宋繪畫裏的街頭趣劇

男女演員‧各不相屬

到唐代為止，中國的音樂，一向分為雅樂與俗樂兩大類。雅樂是在隆重的祭祀場面中演奏的音樂。用歷史的眼光看，雅樂就是周代的與漢代的音樂傳統的延續。所謂俗樂，雖指不能在祭祀時演奏的音樂，其實這種音樂也就是南北朝的與隋代音樂傳統的延長與擴張。

在演奏姿態方面，雅樂採取立姿。俗樂則既可坐也可立。坐着演奏的，稱為坐部樂伎，站着演奏的，稱為立部樂伎。所謂伎，就是演奏者。因此，坐部與立部伎樂各自代表以坐姿與立姿演奏的音樂。這兩部所演奏的項目，雖以音樂為主，也包括其他方面的技藝。譬如坐部樂伎是可以表演歌唱的。立部樂伎雖然不能表演歌唱，卻可以表演舞蹈與雜技。

在唐代，戲劇式的表演形式，是還沒有的。惟一接近戲劇形式的表演，是附屬於立部樂伎裏的參軍戲。所謂參軍戲，是以滑稽的動作與詼諧

只有兩人；一個叫蒼鶻、另一個叫參軍。在表演的過程之中，參軍是可以動手輕打蒼鶻的。這就表示在參軍戲裏，參軍的身份高於蒼鶻的。所以這種雙人表演，是稱為參軍戲而不稱為蒼鶻戲的。

一直到現在，表演合口相聲的時候，主要演員有時還可以動手輕打次要演員，也常以滑稽的動作與詼諧的語言來表示諷刺或嘲笑的主題。現代的相聲與唐代的參軍戲，是有不少關連的。

到了北宋，唐代的參軍戲雖已不存，但以參軍戲的性質來演出的諷刺趣劇，却不但並未中斷，而且在冠以雜劇的新名稱之後，發展更加迅速了。大致說，北宋的雜劇可分兩種。當時有不少的民間藝人，由中央政府徵集到一齊，編到軍隊裏去。這些藝人雖有軍籍，不過並不負責作戰。他們按月受薪，工作是為宮廷表演。由這些軍籍藝人，亦即男性的職業演員所演出的雜劇，當時是稱為「諸軍雜劇」的。未受中央政府徵集的民間藝人，特別是職業性的女演員，雖然有時

■圖一： 南宋時代的街頭趣劇（宋代人物畫，作
　　　者未詳）

臺上去表演，不過她們的表演經常是在街頭。在北宋，女演員有弟子的專稱。既然由女弟子表演的場地，不是露天的街頭就是露天的戲臺，所以由女演員演出的雜劇，當時特稱露臺弟子雜劇。由諸軍雜劇與露臺弟子雜劇的對立，可以看出在北宋時代，滑稽趣劇的演出，是男女分開的。在諸軍雜劇之中，似乎沒有女演員，在露臺弟子雜劇之中，似乎也沒有男演員。

京劇粵劇角色的由來

到了南宋，雜劇的發展，又產生一些新面目。

首先，這時的雜劇，由於劇情複雜，而開始使用劇本。其次，南宋雜劇的演出，固然大多數由男女演員分別表演，不過由於事實上的需要，有些雜劇已改由男演員與女弟子合演。第三，南宋雜劇的演出，在一般情形之下，需要四個演員，有時多至五個演員。根據這些比較，北宋的雜劇固然比唐代的參軍戲要複雜一點，南宋的雜劇又要複雜一點。

南宋的雜劇既然需要四至五位演員同臺演出，這些演員究竟代表什麼身份呢？大致說，南宋雜劇中共有淨、末、酸、裝旦與裝孤等五種角色。所謂淨，是從唐代的參軍戲裏的參軍演變而成的。扮演淨的演員，不但手執竹竿輕打其他的演員，而且可以在必要時，用竹竿輕打其他的長形道具，

員。在南宋時代，雜劇的演員還沒有在臉上塗抹顏料的風氣。所以南宋雜劇裏的淨的面部是不化粧的。從元代起，擔任淨的演員，才開始在面部塗以不同的顏料。從此以後，這種角色就慢慢的形成目前的京劇或粵劇裏的花臉了。

所謂末，就是由參軍戲裏的蒼鶻演變而來的角色。經過種種的發展，末又形成京劇或粵劇裏的鬚生或老生。至於酸，就是劇中的文人。把文人稱為酸，固然有點諷刺的意味，但與文人的窮酸性質也許不無關係吧。經過演變，南宋雜劇裏的酸，形成京劇或粵劇中的小生。裝旦，是裝扮成婦女的演員，這種角色也就是京劇與粵劇裏的花旦的前身。至於裝孤，就是在雜劇中具有官員身份的人。南宋的雜劇裏，可能只有淨、末、酸、孤等四種角色，如果沒有演員扮演旦角，在男女同臺合演的時候，需要在這四種角色之外再增加一個旦角。

有一幅不知畫家姓名的南宋人物畫（見圖一），其內容似與南宋雜劇頗有關係。畫面左方的人，戴着尖帽、穿着闊袍，在臀部上還掛着一隻黑布袋。此人不但在其帽、袍與袋上，都畫了許多眼睛，還伸出右手的食指，指着站在他對面而手裏拿了竹片的人的眼睛。看來這許多眼睛，可能是左方的人的招牌。根據這些招牌，可知這個人大概是一個眼科醫生。站在醫生前面的人，

很像是患了眼病的人，他用食指指出他的病眼之所在，彷彿向眼醫求診。值得注意的是眼病患者在腰間插有一把扇子。

扇雖已破，還可看得出來寫在扇上的字是個

■圖二： 由女子反串男子的南宋雜劇
（演員帶有耳環，南宋人物畫，作者未詳）

淨字。可能在南宋，當雜劇開始以淨、末、酸、孤等四種角色去扮演劇中人物的時候，並沒有一定的方法，使觀眾辨認某一演員扮演何種角色。

所以劇中角色一定要配戴一種標記，讓觀眾知道

某一演員扮演什麼角色。那插到腰帶裏的扇上的字，就是劇中角色的標記。前面說過，唐代參軍戲裏的參軍和蒼鶻，到了南宋，演變成淨和末。而淨是可以打人的。眼病患者既然是淨，眼科醫生大概就是末。淨手裏的竹片，大概就是用來打末的道具。根據這樣的理解，由圖一之畫面所表出的兩個人，並不是普通的市民，而是南宋雜劇裏的兩個演員。

另一幅不知畫家姓名的南宋人物畫（見圖二），也非常值得注意。在畫面上，有兩個人，相對而揖。他們雖然都穿着男人的衣服，却都戴着耳環。看來這兩個人本來應該都是女演員。在頭上戴花的那個人的腰間，也插有一把扇子，扇上寫着末色二字。由這兩個字，可知戴花人在劇中扮演的，是末的角色。

由這兩幅畫，不但讓我們知道南宋雜劇的演出，可以由女弟子來反串男性，而且也讓我們看到女弟子在街頭演出的情況。

元代壁畫裏的雜劇

本書在前一篇介紹過南宋時代的街頭趣劇。

元代的雜劇，就是從宋代趣劇的基礎上發展起來的。根據中國文字的訓詁，戲（遊戲）與劇二字不但同義，還是可以互相解釋的。所以雜劇的本義就是多種不同的遊戲。推想雜劇從元代開始發展的時候，大概既有戲劇的演出，也有雜技和趣劇的表演。以後，趣劇、與雜技表演，和戲劇的演出，逐漸分離，形成兩種性質不同的舞臺藝術。因此，儘管雜劇還保持「雜」的名稱，實際上，雜劇所包括的內容，就只有戲劇的演出而沒有雜技與趣劇的表演了。

元雜劇常分四折

從戲劇藝術的觀點看，宋代趣劇的演出時間既短，又沒有複雜的劇情，性質接近現代的相聲，並不需要劇本。元雜劇的演出，在時間上，往往需要一個上午或下午。長時間的演出，必有相當複雜的劇情，那就有編寫劇本的需要了。在結構上，元雜劇的劇本的長度雖然沒有限制（譬如《西遊記》有二十折，《西廂記》有二十四

折），不過大多數的雜劇都只有四折。所謂「折」，就是段。所以四折就是四段，也就是整個劇情可用四個段落來表敍。現在的京劇有時只演折子戲。意思是只在幾個長劇裏各自選演一個片段。看來折子戲這個名詞，恐怕還是從元雜劇的術語演變而成的。

元雜劇分四折的原因

演員由幕後走上舞臺，無論是表演唱詞還是道白，只要由舞臺回到幕後，就叫做一場。在表演雜劇的過程之中，無論演員出場幾次，要演唱的曲子，卻只有四套。如果不是每折一套，以四折的雜劇而論，必有一折要分到兩套。演員在表演唱曲時，是會覺得吃力的。何以呢？因為元雜劇的演出，固然有淨（花臉）、有丑、有旦、有末（老年人）、也有生（小生），可是能夠演唱的角色，只有旦與末。淨、生與丑，只能道白，不能演唱。不但如此，旦與末還不能在同一本雜劇裏一齊演唱。假使劇本以旦角爲主角，這四套曲子就得由旦角一個人獨力唱完。同樣的，假使

劇本是以末角為主角的，這四套曲子也得由他一人唱完。為了節省末角與旦角的體力，把四套唱曲分為每折一套，應該是最合理的辦法。元雜劇的劇本在結構上，多半以四折為主，可能與這四套曲是由一人演出，是有密切關系的。

元雜劇的舞臺布幕

明瞭了元雜劇的這些特徵，就容易瞭解由本篇彩圖所表現的元雜劇了。山西省洪趙縣道覺鄉既保存了一座築於元代的水神廟，而廟之主殿的

大行散樂忠都秀在此作場

■圖一：元代壁畫中的雜劇演員與舞臺佈景

四壁也保存了不少元代的壁畫。見於本篇彩圖的元雜劇畫，就是水神廟主殿南壁的壁畫。此畫的中部是一塊布幕。幕的右面畫了（或者繡了）一條青龍。它不但乘風駕雲而來，而且張牙舞爪，把這十一個字視為為太行劇團而特製的宣傳字面對左面的人。那個站在松樹面前的人，看來雖已受到風雲的干擾，但他手持長劍，面對青龍，毫不畏懼。蛟與龍，都是水陸兩樓的大動物。一般而言，蛟常以龍的形象表出。在晉代，周處斬蛟，為民除害，是有名的故事。可能那條青龍就是蛟，而繡在幕上那個執劍的人，就是周處。

元雜劇劇團的宣傳語

在懸掛於布幕之上的橫幔上，寫着「大行散樂忠都秀在此作場」等十一個大字。這些字是需要稍加解釋的。首先，太行山不但在黃河流域是一座名山，而且正好位於山西省境之內。所以橫幔上的「大行」，可能是太行的誤寫。其次是「散樂」。據前述，元雜劇，既包括音樂與舞蹈、又包括趣劇與雜劇。這種綜合遊藝，常稱「百戲」，也叫散樂。元代著名的散樂女演員，譬如天然秀、芙蓉秀、燕山秀等人，都以秀字作為藝名。看來寫在橫幔上的忠都秀，似乎也是一女演員的藝名。寫在橫幔上的最後兩個字；「作場」，是表演的意思。橫幔上既然指明「忠都秀作場」，可見忠都秀如果不是女主角，就是表演

雜劇的戲班的女班主。如果寫在橫幔上的十一個字，需要用現代的語言來重寫一遍，大概可以寫成：「太行劇團在此演出。女主角：忠都秀。」把這十一個字視為為太行劇團而特製的宣傳字句，應該是沒有疑問的。

元雜劇劇團演員謝幕

在舞臺上站着分成三排的十個人。還有一個人，站在幕後，手拉着幕，向外窺視。整個畫面很像是演員與樂師謝幕的情形。從右邊算起，第一排的第一人，頭戴方巾、身着黃袍，手持長刀。第二人戴有翅方巾、着青袍、足登烏靴，面掛假鬚。第三人戴長腳幞頭、着紅袍、手執笏板，居中而立。第四人戴黑帽，衣襟敞開，其面非但粗眉濃鬚、眼外另有白圈。第五人帶短腿幞頭、着淺綠袍、手持宮扇。

第二排第一人亦持宮扇，但眉目清秀，似為女演員。第二人手執節板，亦為女演員。第三人戴寬檐帽、帽有紅色披風垂於腦後，面掛黑鬚。第四人不僅戴鬈帽且有連腮鬚，似乎是蒙古人。第三排的人，橫笛而吹，也帶鬈帽。

在這三排之中，第一排五人與第二排的面掛黑鬚者，都是演員。第二排的執節板與執宮扇的人、以及第三排的吹笛人，是雜劇的樂師。而站在這兩排最左面的蒙古人，大概是劇團的管理雜

務的人。目前京劇在轉換佈景時，常有一兩個「檢場人」出來搬動桌、椅或其他道具。看來這位蒙古人像是太行劇團裏的檢場人。至於拉幕窺視的人，如果不是準備出場的劇中人物，大概就是幕後的工作人員。

元雜劇劇團裏的角色

在此壁畫之中，第一排的紅袍人，雖穿男裝，可是兩耳戴有金環，分明是由女子反串的。太行劇團的女主角是忠都秀，這位居中而立又反串男子的女演員，也許就是忠都秀吧。前面說過，在元雜劇中，能演唱的，不是旦就是末。其餘的淨、生、丑等角色，只能道白。在此畫中，雖然沒有旦角，不過其他的角色，似乎都可辨認。譬如居中的紅袍人是生，他右側的掛鬚人是末，他左側的穿敞衣的人是淨。第二排的第三人，是丑。這樣看來，元代的淨，在臉上加塗白色，已與現代京劇裏丑角的扮相十分相近了。

錢選的青綠山水畫

中國山水畫家所使用的藍色與綠色，根據質料的來源，共有兩種：由植物色素凝結而成的，在術語上，稱爲花青與草綠。從礦物裏提煉與研磨而成的，在術語上，稱爲石青與石綠。如把石青與石綠和花青與草綠互相比較，前兩種不但在實質上比後兩種更濃厚，在色澤上也比後兩者更鮮艷。用花青與草綠爲主色的山水畫，並無專稱，但以石青與石綠爲主色而完成的山水畫，在術語上，專稱青綠山水。

青綠山水畫的簡史

據現存畫蹟，晉代的顧愷之在畫《洛神圖》時，他的山水背景只用草綠與花青。隋代的展子虔在畫《遊春圖》時，初次使用石綠。到盛唐時代，李思訓才在他的山水畫裏兼用石青與石綠。由這段簡史，青綠山水是在盛唐成熟的。在北宋，青綠山水仍然流行。不過到南宋，由於水墨畫的盛行，青綠山水突然中斷。要到元代初期，山水畫家對青綠山水的興趣，才重新恢復。元初的錢選（一二三五──約一三○一）是復古派的

主要畫家。《歸去來圖》（見圖一）與《觀鵝圖》（見圖二）就是錢選的兩件有代表性的青綠山水畫。要知道這兩卷畫的內容，應該先對兩個有名的歷史人物有所瞭解。

表現陶潛的歸去來圖

第一個是陶潛（三七二──四二八）。陶潛從小就很有學問，詩作得尤其好。他在青年時代，曾被任命爲大致相當於省立大學校長的州祭酒。可是他不慣於應付公事；所以到任不久，就辭了職。中年時代的陶潛，又曾被任命爲一個縣的縣長。有一次，他的上級派了一個督察到他那裏去。按規矩，他是應該穿好官服再綁好腰帶，去見督察的。陶潛居然爲這件事而大有感慨；他說：「當縣長，每月的薪水不過只能買五斗米。我何必爲了這五斗米而彎着腰，低聲下氣的去奉迎那些沒有見識的人呢？」於是他連辭職書也沒寫，就很輕鬆的回家去了。到家之後，爲了紀念這個離職的行動，他還特別寫了一篇文題叫《歸去來辭》的文章。該文的大意說：我以前爲了擔任

■圖一:《羲之觀鵝圖》卷， 元初錢選作

■圖二：《歸去來圖》卷，元初錢選作

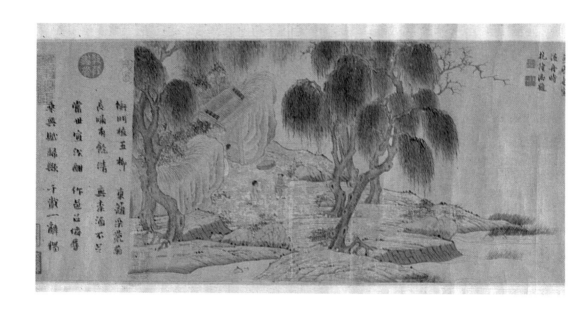

漢的造型的來源了。

這麼說，趙孟頫雖然在繪製這卷小畫的時候，是以畫家的身份從事創作，但他在書寫題語的時候，他除具有畫家的身份，似乎也具有政治家的顧慮。趙孟頫雖以南人的身份從政，但他在官場裏，一直立於不敗之地，恐怕與他小心謹慎的性格是密切相關的。在中國歷代的畫蹟之中，很少能夠見到畫家表明自己的心理狀態的例子。趙孟頫的這幅《紅衣羅漢圖》，與他作畫的心理有關，可說是非常特殊的一個好例子。

在畫風方面，把穿著紅衣的佛教人物置於樹下，並不只限於趙孟頫的《紅衣羅漢》。至少在第七世紀，由和闐國送到唐代來作人質的西域畫

家尉遲乙僧，就畫過一幅《吉羅林果佛圖》（見圖二）。因此，根據尉遲乙僧與趙孟頫的這兩畫，把穿著紅衣的佛教人物置於樹下，最少有兩個系統；據第一個系統，樹下的人物是佛，但據第二個系統，樹下的人物，却不是佛而是羅漢。

在現存畫蹟中，清代中期的金農的《菩提古佛圖》（見圖四），都屬於上述的第一個系統。和《綠林古佛圖》（見圖三），和《綠林古佛圖》（見圖四），都屬於上述的第一個系統。清末民初的黃葆戉的《紅衣羅漢圖》（見圖五）、以及近代齊白石的《紅衣羅漢圖》（見圖六），則都屬於上述的第二個系統。在人物造型方面，元代的趙孟頫雖然想利用印度人為模特兒而追求古意，可是金農、黃葆戉以及齊白石却從沒再在人物造型方

面，提出「古意」的意見。可見當趙孟頫死後，盛行於元初繪畫的復古主義，以明清時代的人物畫爲例而言，已經一去不返了。

所謂「菩提」，是菩提樹（Bodhidruma）的簡稱，據說釋迦牟尼（Sakyamuni）就是在一棵菩提樹下修道，因爲徹底瞭悟人生的意義，然後

■圖五：《紅衣羅漢圖》，民國初年黃葆戊作

才開始雲遊各地，廣收弟子，跟着又創立了佛教的。金農在《菩提古佛圖》中所畫的佛，既然還閉着眼，大槪他所表現的，正是釋迦牟尼坐在菩提樹下專心修道的情況。至於「綠天」，根照金農在《綠天古佛圖》上的題語，是芭蕉樹的代稱。我國東南各省產芭蕉，印度的氣溫高於我國，當

的另一邊是畫的遠景。在近景與遠景之間，除了船，沒有其他的實物。江水就是中景。錢選以石青與石綠作爲主色，固然是對南宋以前的古典畫風的追求，可是用江水把畫面橫分爲二，却是北宋畫家不曾使用過的方式。二分式的構圖，既是新興的構圖，可見錢選雖在用色方面復古，在景物佈局上，他不但並不復古，還是頗能創新的。

在元代初年，趙孟頫也是一位重要畫家。他年青時曾經跟隨錢選習畫，所以他有些作品，不免受到錢選的影響。譬如他的《洞庭東山》（見圖一），在構圖上，也採用以江水把畫面橫分爲二的方式。

位於湖南省的洞庭湖，是中國的第一大湖。

不過位於江蘇省的太湖，在當地，從三國時代開始，也稱爲洞庭湖。太湖區的居民把太湖裏的東西二島，稱爲東山與西山，正與香港的居民把離島之一的大嶼稱爲大嶼山，如出一轍。趙孟頫的家鄉是吳興。吳興雖屬浙江省，位置却正在太湖的南岸。《洞庭東山》正是他對太湖風光的描繪。

在此圖中，湖的這一邊是突出於太湖之中的石岸，岸上有樹，樹下有路。樹、岸、與路構成畫的近景。立於太湖之中的東山，是畫面的中景。東山既是此畫之主題，體積很大。湖的那一邊，一面與近景遙遙相對，一面顯露於東山之左側。這一部分的體積最小，是畫面的遠景。從構圖上看，《洞庭東山》的特徵是用湖水把畫面分割成

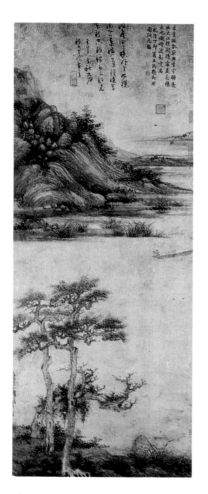

■圖二：《洞庭漁隱圖》（一三四一年），元末吳鎭作

■圖三：《秋江待渡圖》（一三六三年），元末
　　　盛懋作

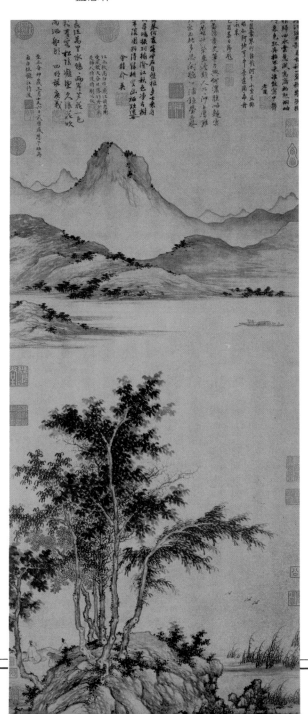

兩大部分：近景是第一部分，中景與遠景連在一起，是第二部分。根據這些瞭解，可見由趙孟頫使用於《洞庭東山》的構圖法，與錢選使用在他那兩卷青綠山水畫裏的構圖法，大致是一樣的。

《洞庭東山》雖由趙孟頫題之以詩，可是他對於完成此畫的年份，却隻字不提。因此，這幅畫的完成時代，只能從畫風上去推測。元貞元年（一二九五），趙孟頫完成了他的名作《鵲華秋

色》。在此圖中，他使用了兩種皴法，一種是使用於五代與北宋的披麻皴；另一種是從披麻皴蛻變而成的荷葉皴。後者旣爲前者之變形，所以趙孟頫應當先使用披麻皴，然後才創造荷葉皴。在《洞庭東山》裏，無論是近景的石岸還是中景的東山，都以披麻皴來表示山石的表面狀況，荷葉皴是完全未加使用的。根據趙孟頫對皴法的使用，也許可以斷定《洞庭東山》的

萱草可以忘憂

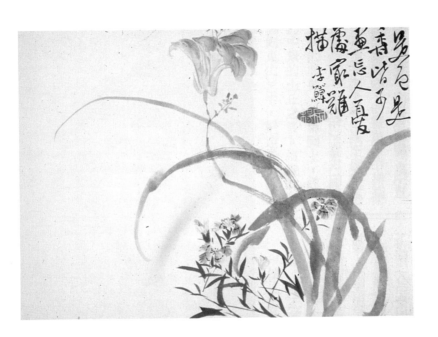

■圖一： 《忘憂草圖》，清代李鱓作

萱草花就是金針菜

《詩經》之「衞風」的「伯兮」篇，提過一種諼草。根據漢代的字典，諼是蕙的變體字，而萱又是蕙的變體字。現在常見的萱草，應該就是《詩經》裏的諼草。

萱草屬於百合科，是一種多年生的草本植物。葉子細長，花像漏斗，但有橘紅與橘黃等兩種不

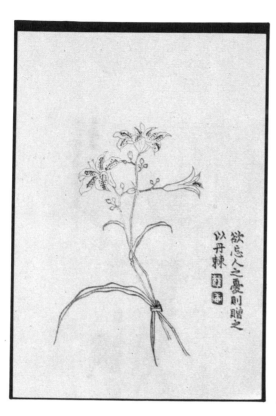

欲忘人之憂則贈之
以丹棘

■圖二：《丹棘圖》（刻於天啓六年）。明末套色版畫

同的顏色。開花的時間雖然不很固定，大致是以夏季爲主的。花以複數開在莖的最上端，花疏的時候只有六朶，可是花繁的時候，可以多至十二朶。

諼的字義是諼，而諼的字義，既可解釋爲欺詐，也可解釋爲忘記。當諼與草聯合使用時，是採取諼字的第二個字義的。所以在漢代的字典裏，諼草是當作忘憂草來解釋的。諼草如何使人

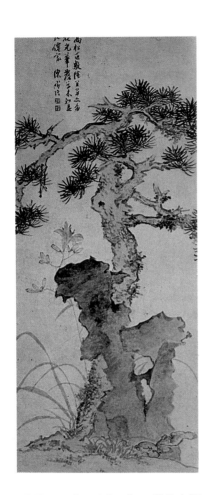

■圖三：《宜男草圖》，明代中期
　　　陳淳作

忘憂呢？原來這種草是可以吃的（把萱草的花曬乾，就是廣東人所說的金針菜。在臺灣，是人人都熟悉的黃花菜）。據說如把萱草的嫩葉當作蔬菜來吃，就會引起一種迷迷朦朦的感覺；好像喝醉了酒一樣。如有八分酒意，醺然欲睡，心中就有再大的憂愁，也可暫時忘記。李白在醉酒後所說的「我醉欲眠君且去」，正是達到這種境界之後的自白。吃了萱草的嫩葉，既能產生酒意醺然的感覺，所以在西元一世紀，漢代的字典之編者，已把忘憂草當作萱草的另一名稱了。清代揚州派畫家李鱓在他的《萱草圖》上，題以「忘人憂處最難描」之詩句（見圖一），正由於萱草有

忘憂草的別名。

在漢代，不僅紅色可以稱爲朱色，紅色的石頭更稱爲丹色。從此以後，朱與紅常用丹來代替。譬如紅唇稱爲丹唇、朱砂稱爲丹砂。萱草的花的顏色，雖是橘黃色與橘紅色的，不過橘紅既接近紅色，所以萱草的第二種名稱是丹棘。譬如在明代末年刻印的版畫書籍（蘿軒變古箋譜）之中（見圖二），萱草是稱爲丹棘的。

忘憂、丹棘、宜男、鹿葱

在傳統社會中，男子的地位高於女子。一般的孕婦都盼望至少能夠生下一個男孩，才有面

子。佛教傳入中國之後，懇求送子娘娘保祐孕婦生子，正是重視男子的社會地位的心理反應。但在送子娘娘的信仰未曾普及之前，據說讓孕婦常常佩帶萱草的紅花，是可以獲得男丁的。到二十世紀，以科學的眼光來回顧，這種傳統的說法，當然不值得相信，可是根據在晉代寫成的一本書，至少在第四世紀，萱草是又稱為宜男草的。這是萱草的第三種名稱。在明代中期的寫意派畫家陳淳的《松萱圖》之中，萱草是稱為宜男草的（見圖三）。

再根據在北宋初期編寫的醫書，鹿也愛吃這種草，因此從十一世紀中期開始，萱草又增加了鹿葱的別名。屈指算來，在萱草的忘憂草、丹棘與宜男草之外，鹿葱已是萱草的第四個別名了。

北宋初期的一種醫書認為鹿雖只吃植物，是難免不會中些草毒的。可是鹿即使中毒，卻有能力支持到去吃九種解毒草來解它所中的毒。萱草既是鹿的九種解毒草裏的一種，所以萱草才有鹿葱的別名。其實這種解釋似乎難以令人置信。如果人類吃了萱草葉就會醺然忘憂，鹿吃了萱草，也應該頭暈暈的跑不快。怎麼會人吃了萱草像中了微毒，而鹿能以萱草來解毒呢？這種理論上的矛盾，到了明代，才有合理的解釋。根據王象晉所編的《羣芳譜》，鹿的確愛吃鹿葱。不過鹿葱

並不是萱草。所以人吃萱草而有麻醉之感，與鹿吃鹿葱而能消解所中的毒，完全由於萱草和鹿葱根本不是同一種植物。

《詩經》的「衞風」第一次提到萱草。而《詩經》是曾經孔子刪定的。在孔子時代（西元前四世紀），衞的地理位置相當於河南省的北部與河北省的中南部。看來河南與河北的交接地區，也許就是最早發現萱草的地區。到北宋前期，擴展到黃河流域的中游（河南省），到北宋前期，袞州與亳州的居民，曾把萱草當作蔬菜來種植。所謂袞州，指河北省的西南部與山東省的西北部，也卽與河南省東南角毗鄰的地區。而亳州則指安徽省的西北部，也卽與河南省東南角毗鄰的地區。這麼說，到十一世紀中期，萱草的產區，已由黃河流域的中游（河南省），擴展到黃河流域的下游（山東省）與淮河流域了（安徽省）。臺灣的故宮博物院，藏有一本明初畫家徐賁的《獅子林園》冊。在此冊中，他畫過萱草。而徐賁的籍貫，是江蘇的蘇州。根據徐賁的這本冊頁的畫蹟，也許可以假定，到了明代初期，或十四世紀下半期，江蘇省境內才有萱草。此後，到了明代末期，也卽在十七世紀的上半期，萱草才又由淮河流域繁殖到長江流域的下游。不過在江蘇省內，萱草的產地，大致集中在太湖的東西岸。蘇州既在太湖的東岸，是有不少萱草的。

除了黃河中游、淮河流域與長江下游等三區

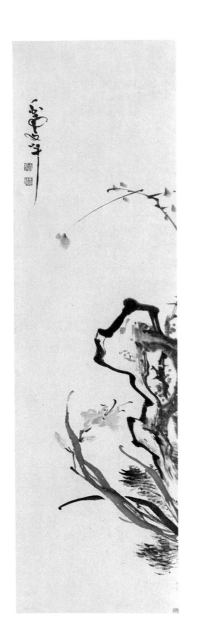

圖四：《萱草圖》，清末文斗作

域，據嵇含的《南方草木狀》，在晉代，也即在第四世紀，在粵北，也即在廣東北部的南雄、曲江一帶，也頗有萱草。不過到了清代，除了廣東的北部，萱草早已繁殖到廣東南部的珠江流域。譬如清末的廣東畫家文斗，就畫過一幅《萱草圖》（見圖四）。從這個簡單的介紹，可以看出萱草在中國的地理分佈，主要是在華北與東南沿岸。中國的西北與東北，似乎是少有萱草的。

文徵明的萱草圖

在繪畫方面，第一位把萱草當作一種主題來描寫的，可能是活動於唐代中期的（第八世紀）一位畫家。他的作品見於本書第五十一篇《唐代

的花鳥畫》的附圖。第二位描畫萱草的畫家，根據畫史方面的文獻，可能是活動於唐末與五代初期（九世紀末期至十世紀初期）的江南畫家梅行思。據編成於十二世紀初期的繪畫紀錄，他曾畫過兩幅《萱草雞圖》。這兩幅畫雖然並未流傳下來，不過如以畫題爲根據來分析，畫面上一定是既有萱草也有雞的。這樣的主題，或者與畫成於唐代中期，而發現於新疆吐魯番之唐墓的《萱草鸂鶒》或《蒲公英錦雞》那一類畫蹟，是多少有些關係的。

此後曾經以萱草爲主題的畫家，或者是南京籍的艾宣。北宋的國都是汴，即今河南省北部的開封。艾宣既是北宋中期的宮廷畫家，應該是經

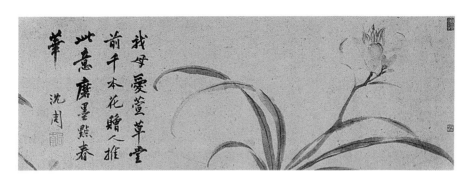

■圖五：《萱草圖》，明代前期沈周作

常住在河南的。根據前面的介紹，萱草不但在北宋中期，成爲蔬菜，十分普遍，而且蔬菜又是北宋繪畫的一個重要題材（參閱本書第七十九篇《宋代的蔬菓畫》）。在北宋時代的花卉畫蹟裏，除了荷花是草本植物的花，其他的花，似乎都是木本植物的花。萱草旣是草本，又是當時流行的蔬菜，也許艾萱筆下的萱草，是當作一種蔬菜的主題來描繪的。

到了明代，把蔬菜當作繪畫主題的風氣，旣已過時，而且把萱草當作蔬菜的風尚，也不再流行。籍貫是蘇州的沈周，是明代前期的，或者十五世紀的，重要的吳派畫家。他在一本册頁之中，畫過一幅《萱草圖》（見圖五），在此圖中，他題着這樣的一首詩：「我母愛萱草，堂前千本花。贈人推此意，磨墨點春華。」根據這幅畫和這首詩，大概到了十五世紀，萱草在蘇州，已經成爲一種非常普通的花卉。也許從這時開始，一般的文人是喜歡把萱草種在花園裏或住宅旁邊來欣賞的。

譬如同是蘇州籍而時代卻比沈周要晚的文徵明，旣是有名的畫家，也是一位文人。一五三三年，他受邀到洞庭山上去避暑。洞庭山旣是太湖中間的一個島，把被湖水長年沖擊，形成許多孔穴的太湖石，抬到洞庭山上去佈置花園，自然非常方便。文徵明就在他避暑的假期之中，爲他

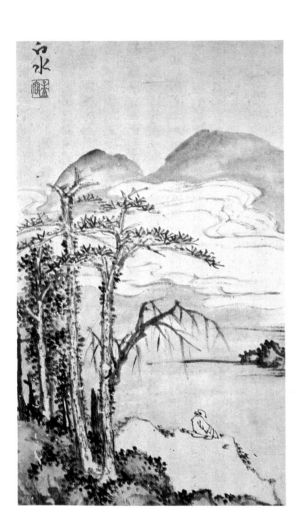

■圖四：《王維詩意圖》（約作於一六六○年前後），
　　　　明末賴鏡作

的畫法，從十七世紀中葉到十八世紀末葉，在江
南地區，一直是很流行的。

《坐看白雲圖》

　　江南以外的地區是什麼情形呢？這個問題的
答案，是賴鏡的《坐看白雲圖》（見圖四）。賴
鏡是廣東南海人。他的另外一個名字是孟容，別
號是白水。明朝亡國後（一六六二），他改名深
度，出家爲僧。此圖既有他用白水之名所寫的名

欵，又有他用孟容之名所蓋的圖章，可見這幅畫
應該是他未出家之前，也卽明亡之前的作品。易
言之，這幅畫也似乎可以假定是十七世紀中期的，
或者是一六五○至一六六○年代的作品。

　　在此圖中，有一個人，坐在河岸上，遙望從
對岸昇起的白雲。雲的後面，是用淡墨表現的遠
山。大概這幅畫的內容，是對唐代詩人王維的「
行到水盡處，坐看雲起時」那兩句詩的描寫。賴
鏡這幅畫的景物雖然簡單，不過他用河水把畫面

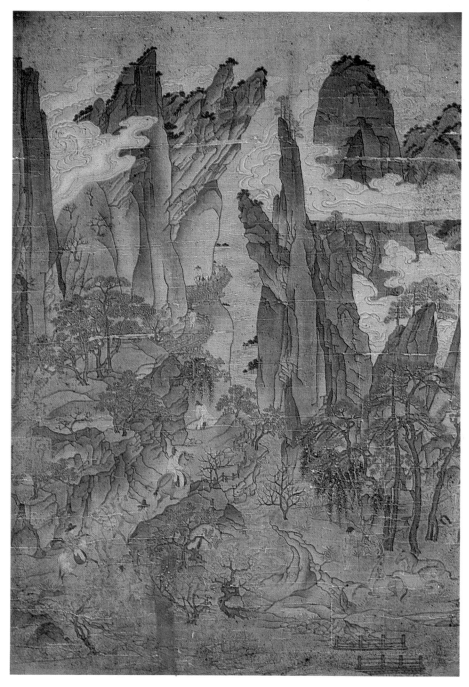

■圖五: 《明皇幸蜀圖》，唐畫的北宋摹本（部份）

分成近景與遠景，又把白雲的位置，表出於遠峯之下，這樣的佈局，大致說，與王時敏的《杜甫詩意》，略爲相近。

根據這四幅畫，可見如果把「雲鎖山腰」當做山水畫的一個類型來看待，這種類型不但從十七到十八世紀在江南地區十分盛行，甚至在十七世紀中期，連廣東的畫家，也曾受到影響。

從繪畫史上觀察，「雲鎖山腰」是中國山水畫裏的一種古典畫法。採用了這種的畫法，而完

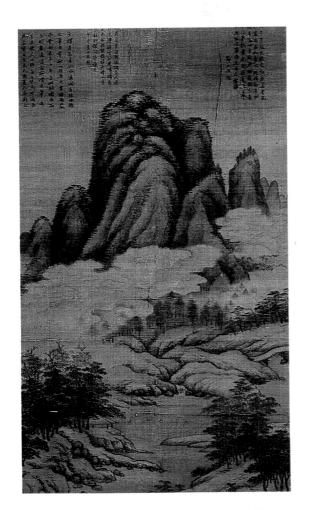

■圖六：《雲橫秀嶺圖》，元初高克恭作

成時代又比較早的山水畫，也許可以北宋時代無名畫家的《明皇幸蜀圖》作爲例子（見圖五）。

在此圖中，人物、橋樑是近景、長松是中景、高峯絕壁是遠景。爲了表示遠景的高度，白雲是用筆鈎畫出來，表出於絕壁之山腰的。本書的第八十三篇，介紹了以錢選的兩卷青綠山水爲例的元代繪畫的復古主義。唐代的雲鎖山腰的畫法，雖在南宋時代中斷了一個時期，到了元代初年，又成爲復古主義畫家追求的對象而重得生機。譬如

高克恭是元代初年的著名的畫家。在他的《雲橫秀嶺圖》裏（見圖六），白雲也是爲了表示遠峯的高度而佈置在山腰裏的。這樣的畫法，與宋代的《明皇幸蜀圖》，也是一致的。可見北宋的畫法，雖中斷於南宋，却首先重現於元初，以後，又在明清兩代，得到賡續。這麼說，明代山水畫裏的「雲鎖山腰」，既是元初的，或者北宋的構圖佈置的延長，所以是一種古典畫法。

雲封崖頂

——明代山水畫裏的一種新式畫法

籍貫是江蘇太倉但長居蘇州（今江蘇吳縣）的仇英，是明代中葉著名的畫家。《停琴聽阮圖》是他的佳作（見圖一）。在此圖的中部，有一個水塘。在靠近水塘出口的石岸上，有兩位樂師。左面的，把手按住琴頭，彷彿剛剛奏完一曲，想要鬆弛一下。右面的，却拿起阮咸，似乎準備演奏，囬贈一曲。

就構圖而言，這幅畫的佈置似乎相當富於對稱性。不要說兩位樂師是相對而坐的，就是水塘兩側的山石與山石上面的樹木，也都是對稱的；

儘管山石的大小與樹木的高低與多寡並不是絕對均等的。此外，水塘之中與水塘前面的流水，也大致是對稱的，甚至水塘裏那塊稜角尖銳的石頭，也可在塘前流水部份發現另一塊，與它對稱。在《停琴聽阮圖》中，完全沒有對稱性的景物是瀑布與白雲。瀑布從山崖中飛瀉而下，注入水塘。白雲不但廻繞在瀑布的上端，而且遮斷了山崖的頂端。由於不能見到崖頂與瀑布的來源，這種佈局一方面強調山崖之可望而不可及的高度，一方面也增加了畫面的幽深的氣氛。

■圖二：　《觀山圖》，（《山水册》裏的一幅），
　　　　清代初期高遇作

仇英的卒年大概是明世宗嘉靖三十一年（一五五二）左右。他死時只有四十多歲。《停琴聽阮圖》的左下角雖有仇英的名款而沒有年款，不過此圖筆墨深沉，顯出畫家的功力已經相當精湛。因此這幅畫也許可以定爲仇英三十五至四十五歲之間的作品。如果在一五五二年，仇英死時的年齡是四十五歲，那麼《停琴聽阮圖》也許應該完成於一五四二至一五五二年之間。總之，根據以上的分析，這幅畫可能是十六世紀中期的作品。

從十六世紀初期到十七世紀中期，蘇州雖是江南的藝術中心，不過在十七世紀的中期與後期，江蘇的南京，因爲有一羣畫家經常住在南京（在過去這羣畫家是稱爲金陵八家的）。所謂金陵，就是南京。在第四至第六世紀，南京稱爲金陵），於是南京也曾在一個短暫的時間之內，形成蘇州以外的另一個藝術中心。譬如籍貫是浙江杭州的高遇，就是金陵派的畫家之一。《觀山圖》（見圖二），就是高遇的作品（此圖是高遇的一本山水册裏的一幅）。在此圖中，一條山路，穿過一排樹林，通到一座小樓。樓房後面的大山，幾乎全被白雲遮住了；除了長着一排小樹的那部份，還清楚可見，山的其他部份，是完全看不見的。高遇的《觀山圖》雖然沒有水，不過他用白雲遮住山頂，增加了畫面的神秘感。這種構圖法，與仇英在《停琴聽阮圖》裏，利用白雲來遮斷崖頂的構圖法，是一樣的。

高遇的生平雖然不可考，不過在紀錄上，他在清初的康熙十七年（一六七八），還描畫過南京郊外的牛首山的風景。包括這幅《觀山圖》在內的《山水册》，雖然沒有成畫年份的紀錄，也許可以視爲康熙七年至十七年之間，也卽是一六六八至一六七八年之間，所完成的作品。如果這項推測沒有問題，由高遇在十六世紀中期所使用的雲封崖頂的畫法，到仇英在一六六八年前後再度使用時，至少已在江蘇地區使用了一個世紀。

籍貫是山西陽曲的傅山（一六○五至一六九○），雖然活動中國的西北，在時代上，却與高遇同時。《道中所見》（見圖三），是傅山的山水册裏的一幅。在這幅山水之中，近景是帶有一排柳樹的石岸。分成幾段的瀑布，從石崖的高處，慢慢的注入小河。這樣的佈局，不但與《停琴聽阮圖》中把孤泉注入水塘的佈局相同，而且傅山用幾條橫着平行的雲氣遮住河那邊的石崖的崖頂，既與仇英的雲封崖頂無異，也與高遇的雲遮山頂相同。

從畫家的生活史上觀察，傅山的一生，從未離開山西，高遇的一生，也從未離開江蘇。傅山與高遇既然素不相識，在畫風上，談不到誰受到誰的影響。那麼，在高遇與傅山的作品中所表現的雲

封崖頂的畫法，也許應該視爲清代初期的，或者十七世紀之後半期的一種新類型來看待。

籍貫是廣東的高儼，在清代初年，是廣東的重要畫家。《雲深古寺》（見圖四），是高儼的

■圖三：《道中所見》，（《山水册》裏的一幅），
　　　清代初期傅山作

佳作之一。此圖的左側，是一塊筆直的懸崖。從畫面的中央一直擴展到右側，是一塊大石，也就是一座大山的一部份。大石上面有一叢樹，佛寺的建築，就在樹叢中若隱若現。懸崖與山石之間

■圖四：《雲深古寺圖》，清代初期高儼作

有一條舖滿石級的山路。手持長杖的人，正在山路上，拾級而行。山崖的前面與後面，以及懸崖的上面，因爲完全被白雲遮蓋了，在畫面上，什麼也沒有。高儼的佈局，與高遇的和傅山的佈

局，在類型上，是非常接近的。

高儼的生平，雖然也不很清楚，不過在紀錄上，他生於明神宗萬曆四十四年（一六一六），到清初的康熙二十六年（一六八七），他已七十一歲，仍然健在。他的《雲深古寺》雖不知究竟畫於何年，也許可以假定是他在六十歲至七十一歲之間的作品，易言之，此圖的完成時代，也許應在一六七六至一六八七年之間。如果這項假設可以成立，《雲深古寺》的完成，應與高遇的《觀山圖》、和傅山的《道中所見》的完成，相差不遠。

根據以上所介紹的這四幅山水畫，雲封崖頂的畫法，在十七世紀下半期的清初，不但由高遇使用於江蘇、由傅山使用於山西、又由高儼使用於廣東。換句話說，如與古典性的雲鎖山腰的畫法相較，雲封崖頂的歷史雖短，但在清初，特別是在康熙時代，它的使用，似乎是全國性的。這樣看來，雖然雲鎖山腰的畫法，由明代延續到清代，可是在清代，以雲封崖頂以表出白雲之位置的新畫法，對當時畫家的山水構圖而言，似乎是更有吸引力的。

明代中期的高遠式山水畫

一五四九年(明世宗嘉靖二十八年，己酉)，蘇州籍的江南畫家文徵明畫過一幅《古木寒泉》(見圖一)。此圖的左下角是從水邊亂石叢中生長的兩棵柏樹。第一棵，枝幹盤屈，但向右側伸延。第二棵比較直，先從第一棵柏樹的後面顯露出來，再向上伸延。在這棵柏樹的左側，又有兩棵松樹，一粗一細、一高一矮。它們除了大致平

行，又一致向上生長。矮松雖然比第二棵柏樹高不了太多，可是高松的松梢，却幾乎到達畫面的頂點了。這棵松樹與從左上角倚斜而下的山崖的高度相等。所以松樹的尖梢，遮住了山崖的輪廓的一部份。

畫面的右側，是一段山崖。在兩崖的相交點，有一道筆直的瀑布，飛流而下。瀑布既被從

左下角伸過來的柏枝擋住了，所以瀑布的末段，一面衝擊着柏枝，一面從柏枝裏流出來。由瀑布變化而成的流水，分成幾段，流向畫面亂石旁的右下角。水既流出畫面以外，畫面的動力也就在此消失。

如果想把《古木寒泉》觀覽一周，視線的起點應該是由亂石轉到柏樹、由柏樹轉到松樹、由松樹轉到瀑布、最後，再由瀑布轉到流水，作為觀察線的終點。由起點到終點，視線的變化是由左下角到左上角、由左上角到右上角、再由右上角轉到右下角。這條觀察線的路線是一個狹長的長方形。這個長方形與畫幅本身的狹長的形狀，是互相脗合的。看來文徵明是特別為了畫幅的形狀，而設計了這個細長的畫面來加以配合的。

雖然瀑布是向下飛流的，可是由柏樹襯托出來的勁直的長松，却能引導觀者的視線，由下向上，由低而高。瀑布既從高度大致與松樹相等的山谷裏流下來，它本身也代表一個相當大的高度。這樣說，在這幅畫面裏，畫家所強調的，是高度的表現。柏樹在前面，與觀者的距離最近。松樹在柏樹後面，距離稍遠，左上角的山崖之後，距離最遠。左上角的山崖之頂，既是高度最高的地方，也是距離最遠的地方。這種既強調高度又強調遠近關係的構圖，從十二世紀起，已有高遠山水的專稱。文徵明的《古木寒泉》，就是

一幅十六世紀中期的高遠山水畫。他這幅高遠式的山水畫的特徵，是把引人目光向上的因子設計在畫面之一側，再把引人目光向下的因子設計在畫面的另一側。如以郭熙的《早春圖》為例（見本書第七十七篇），明代中期的高遠山水畫的構圖，與北宋中期的山水畫的構圖，可說完全屬於兩個不同的類型。在文徵明的《古木寒泉圖》裏，如果沒有這一上一下的兩條平行線，畫面的高度是不容易表現得這麼明顯的。

《春深高樹》的特徵

《春深高樹》也是文徵明的作品（見圖二）。此圖的右下角是一個水潭。潭的後方有一個小石橋。兩位隱士對坐在石橋旁的石岸上。石岸與石橋的後面是一條小河。河前面所有的景物，共同構成了畫面的近景。河後面的岸上有許多樹。樹叢之中隱現着一條山徑。一個小童就站在山徑的起點。這條彎彎曲曲的山徑在樹叢後面的山谷中，一面把距離推遠、一面又把高度提高。最後，山徑在一片藍色的石崖之後消失。由小童的立身之處，直到山徑的消失點，在這片空間裏的景物，構成畫面的中景。從近景到中景，文徵明利用石橋和山徑，引導觀者的視線，逐漸向上移動。

當山徑消失以後，觀者的視線，需要從畫面

■圖二： 《春深高樹圖》，明代文徵明作

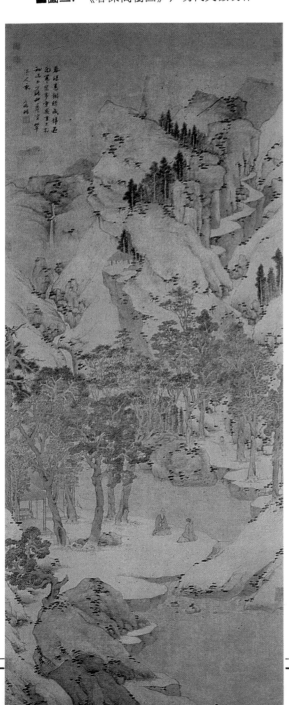

的右上方，轉移到畫面的左上方去繼續探索。首先出現於左上方的是一座帶有瀑布的小山。山的體積雖小，在距離上，却比中景的山崖與巨石的位置更遠。所以畫面上的遠景，是以這座小山爲主的。瀑布發源於遠景的小山，但在中景之左側的山谷裏形成一條溪流。溪流的終點，是中景的小河。由於河岸左側的樹木，枝葉茂盛，擋住了溪流與小河的交滙點，文徵明對溪與河的接觸，

就省略了。從遠景回到中景，文徵明利用瀑布和溪流，引導觀者的視線，逐漸向下移動。當觀者的視線再順着小河而石橋、由石橋而達到水潭的時候，他的視線正好把畫面所有的景物都看了一遍。

如果需要把觀賞此圖的方法簡述一次，視線之移動的順序，應該是由水潭而石橋、由石橋而童子、由童子而山徑、由山徑而瀑布、由瀑布而

溪流、由溪流而小河、由小河而石橋、再由石橋回到水潭。這個視線移動的路線是循環的；它由水潭開始，也回到水潭而結束。

在構圖上，《春深高樹》是高遠式的山水畫，此圖對於高遠的表示，是由彎曲的山徑引人視線向上、與飛瀑的引人視線向下而構成的。把這一上一下的兩條表示高度的平行線表出於畫面的兩側，與文徵明在《古木寒泉》裏的表現方式，在原則上，是一致的。不過此圖的景物較多，不加仔細觀察，似乎不容易注意到那兩條一上一下的導引線而已。

文徵明的影響

《春深高樹》的左上角有文徵明自己的題詩。可惜他對完成此圖的年份，竟然一字不提。不過《古木寒泉》的佈局簡單，《春深高樹》的佈局複雜。複雜的佈局常常是跟着簡單的佈局而發展的。所以根據常理與兩圖之景物的多寡來推測，《古木寒泉》的完成，可能早於《春深高樹》。《古木寒泉》既然繪於一五四九年，《春深高樹》應該至少是一五五〇或者該年以後的作品了。在年齡上，一五四九年，文徵明八十歲，一五五〇年，他八十一歲。他在一五五九年去世時，是九十歲。

以《古木寒泉》與《春深高樹》爲例，把上

下交錯的導引線設計於畫面之左右兩側的高遠山水，也許可以算是文徵明晚年山水畫的特徵。這種高遠山水，雖在十六世紀的中期與後期，只在蘇州地區發展，可是到十七世紀的中期與後期，這種山水畫，已經在中國許多地方，普遍發展。關於這一點，限於篇幅，只好另加討論了。

明代後期的二分式山水畫

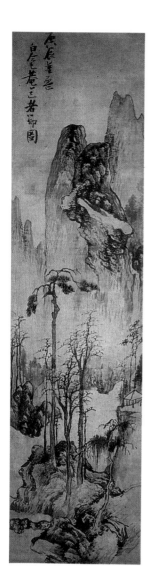

■圖一：《松亭飛瀑圖》
（一六四〇年），明末張
瑞圖作

元末以後的三百年，到了明代末期，而且在朝代上，也到了明、清之交的時期。在這時期，曾經在元代末年流行於浙江和江蘇的二分式山水（請參閱本書第八十五篇），在江南地區，特別是在江蘇，再度流行起來。不過根據景物的表現，晚明的二分式山水，大致都與《容膝齋圖》相近，也卽都與倪瓚所創造的無人二分式山水有關。

張瑞圖的二分式山水

《松亭飛瀑》（見圖一），是張瑞圖（卒於一六四四）的作品。一條小河的此岸與彼岸，分別形成此圖的近景與遠景。在近景部份，有一條小路，繞過岸上的大石，可以通到一個涼亭。如與《容膝齋圖》相較，張瑞圖對於近景的處理是頗有變化的。首先，他不但把原來建於石岸中部的涼亭，更把它放在一個孤立的高臺之頂。其次，也許是為了要與高臺的高度可以互相呼應，他採用誇張的手法而對樹木的高度極力強調。最後，他又在近景的枯樹之

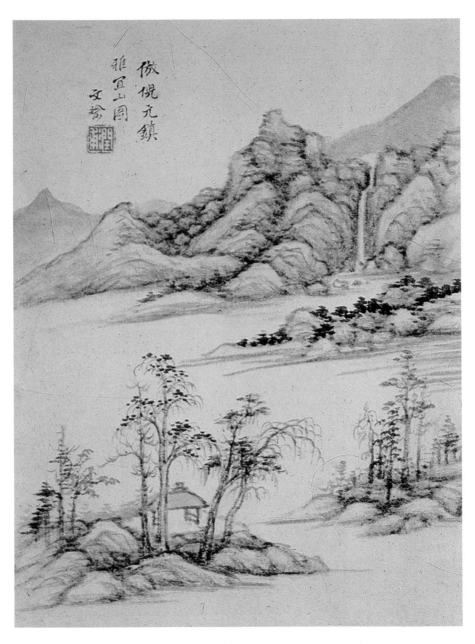

■圖二：《雅宜山圖》（一六五三年），卞文瑜作

中，夾雜了一棵長松。

如果再與《容膝齋圖》加以比較，張瑞圖對於《松亭飛瀑》的遠景的處理，也是頗有變化的。譬如他不只用石質的高山取代了倪瓚筆下的土質丘陵，石山的形狀還是非常奇特的，石山的形勢也是峭拔的。更值得注意的是，在石山的右側，有一道瀑布，飛瀉而下，注入河中。如用一條在畫面上並不存在的垂直線把近景的涼亭與遠景的瀑布加以連接，可以發現涼亭與瀑布正好處在同一條垂直線上。據畫面上的題語，《松亭飛瀑》完成於庚辰年，這一年，就是明代最後的皇帝明思宗的崇禎十三年（一六四〇）。

在構圖上，此圖畫面無人，雖然屬於由倪瓚所創的無人的二分式山水，可是由於張瑞圖在近景表現了高度異常的樹木、與偏立於畫面之一側的涼亭、以及在遠景表現了挺立的石峯和飛瀉的瀑布，他的《松亭飛瀑》已與倪瓚的、甚至整個元代的二分式山水，幾乎全不相似了。

卞文瑜的二分式山水

《雅宜山圖》（見圖二），是明末卞文瑜的作品。此圖的近景是分成兩截的；左邊的，在一些樹木的後面有一座涼亭，右邊的，除了一些樹木，什麼都沒有。在右邊的近景的後面，有一排石岸，從畫面的最右側，一直伸延到畫面的中央。石岸之後的小山，一面又向右向左伸延，一面又從山石之間流出一道瀑布，注入河中。在《雅宜山圖》裏，涼亭的位置，雖然稍為偏左，如與《容膝齋圖》裏的涼亭的位置相較，還是接近的。而且卞文瑜利用石岸形成畫面的中景，也與倪瓚在《容膝齋圖》裏的佈置，十分相似。然而卞文瑜既把遠景的高度增加，又在遠景裏設計一道瀑布，這樣的佈局法，與張瑞圖的《松亭飛瀑》一樣，共同屬於晚明時代的、二分式山水畫的新類型。

《雅宜山圖》沒有完成此畫的時間的紀錄。不過事實上，此圖只是卞文瑜的《摹古山水冊》裏的一幅。《摹古山水冊》裏的最後一幅，題着癸巳的年款（一六五三）。這一年，既是南明的桂王永曆七年，也是清代的順治十年，所以卞文瑜完成包括《雅宜山圖》在內的《摹古山水冊》的時候，已經到了前面所說的明清之交的時代。

根據癸巳這個年款，可以看出來儘管張瑞圖與卞文瑜的二分式山水，在創作的時間上，雖有十四年的差別，而且在佈局上，張瑞圖把近景橫貫畫面，卞文瑜把近景分成兩截，手法各異，可是他們把遠山的高度加強，又在遠山中表出瀑布，這兩點卻不能不視爲晚明的、或者是十七世紀中期的，二分式山水畫的新特徵。

惲向的二分式山水

《秋亭嘉樹》（見圖三），是惲向（一五八六——一六五五）的作品。根據畫家的題語，這幅畫作於甲午（一六五四），這一年既是南明的永曆八年，也是清代的順治十一年。因此，惲向的《秋亭嘉樹》是卞文瑜完成《雅宜山圖》之次年的作品。在此圖中，河的此岸與彼岸，分別形成畫面的近景與遠景。這種佈局，與倪瓚在《容膝齋圖》裏所表現的方式是一致的。在河的這邊，河岸由左向右，微微傾斜，又一面由左側通到右側。石岸的中部有幾棵枯樹，樹下有些竹子。一

座涼亭，建於竹樹之間。河的那一邊是兩組大小不一的丘陵。

在樹木方面，惲向沒有增加長松，在建築方面，他沒把涼亭由畫面中央移到右側，在近景方面，他既沒把石岸分成兩截，也沒增加高臺。更重要的是，惲向的遠山既不高，山間也沒有瀑布。從他對《秋亭嘉樹》的佈局，可以想見，他是極力追求倪瓚的《容膝齋圖》那種二分式山水之原貌，而不想加以改變的保守畫家。

董其昌的二分式山水

《沒骨山水》（見圖四），是董其昌（一五

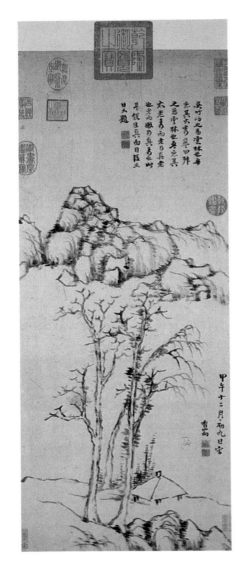

■圖三：《秋亭嘉樹圖》（一六五四年），明末惲向作

五五—一六三六）的作品。據他的題語，此圖作於乙卯（明神宗萬曆四十三年，一六一五）。此圖的近景是一片沙岸，岸前有兩塊石頭。石之前後與沙岸之上，長滿了樹。也許是為了表示秋天吧，有不少樹木的葉子已經變成紅色，又有些樹木，已經脫盡樹葉成為枯木了。從樹林後面顯露出來而向左側伸延過去的第二片沙岸，形成畫面的中景，中景以上，煙霧迷濛，表示畫面遠景的高山，就在煙霧之中，聳然而立。

在構圖上，樹林與第一片沙岸，位於河之此岸，第二片沙岸與遠山，位於河之彼岸。河水正

好把這幅山水畫從中央橫分為二。易言之，董其昌的這幅畫在構圖的類型上正是二分式山水。可是根據董其昌的題語，他却說這幅畫是按照楊昇的沒骨畫法而完成的。所謂楊昇，是一位唐代的畫家，而所謂「沒骨」（這是畫家的術語），就是只使用顏色不使用墨線的一種畫風。因為從四世紀以來，中國畫家已把墨線稱為「骨」了。在此圖中，董其昌雖然對於樹木的表現，還有墨線的使用，不過他對沙岸前的石頭與煙霧中的遠山的表現，都只用顏色，沒有線條。他在題語中所說的沒骨畫法，應當正指這些地方。所以董其昌

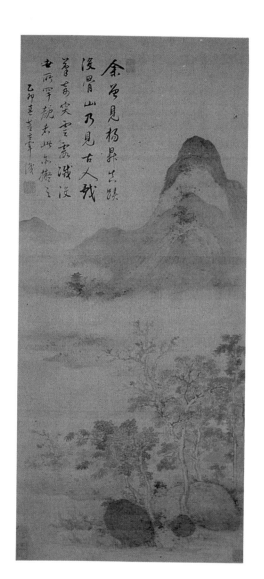

■圖四：《擬楊昇沒骨山水圖》（一六一五年），
　　　　董其昌作

這幅畫雖然在畫法上，採用了唐代的沒骨法，可是在構圖上，他也採用了元代的二分法，不過他在題語之中，並未提到他構圖的來源而已。

根據這四幅畫，張瑞圖、卞文瑜、惲向與董其昌，都在明代末年畫過元代的二分式山水畫。在這四人之中，惲向的興趣是極力追求倪瓚的原有面貌。張瑞圖與卞文瑜的興趣，是爲元代的二分式山水，在遠山裏增加瀑布。至於董其昌，他的興趣是用色彩鮮艷的沒骨法，來取代元末的完全沒有顏色之使用的水墨二分式山水。他們的興趣既然各不相同，那就使得二分式山水在晚明時代的表現與發展，更加多采多姿了。

明代的純藝術版畫

■圖一： 《釋迦牟尼說法圖》（《金剛般若經》
卷首所附版畫），刻於八六八年

■圖二

一九〇七年，斯坦因（Aurel Stein）從敦煌石窟裏，得到一卷「金剛般若經」（Vajracchedika Prajuaparamita Sutra），現爲英國倫敦大英博物館（The British Museum）的藏品。此經卷首，附有一幅木刻版畫（見圖一）。畫面描繪的，是釋迦牟尼（Sakyamuni）在祇園（Jetavana）裏給他的弟子須菩提（Subhuti）講說佛法的情形。在這幅版畫的左側，印有「咸通九年四月十五日王玠爲二親敬造普施」等十八個字。咸通九年卽西元八六八年，其時已爲唐代末年。此圖刻線流暢，看來在晚唐之前，中國的版刻藝術也許已有

一段相當長的歷史。可惜在實物方面，現在還沒發現在完成的時間上，比咸通九年更早的版畫。

一九二四年九月，杭州西湖旁邊的雷峯塔突然坍塌。可是在此塔的塔基裏，却意外的發現了在吳越國（八九五——九七八）時代所印的，附有版畫的「陁羅尼經」（吳越國是五代時期的十個小國裏的一個）。這些「陁羅尼經」所附的版畫，在畫面之前刻有三行題記，最末一句是「乙亥八月日記」。所謂乙亥，就是吳越國錢弘俶的第三十年，也就是北宋太祖開寶八年（九七五）。

除了吳越國的版畫，斯坦因又在敦煌石窟裏，發

的。現了一幅刻印於五代後晉開運四年（九四七）的「毗沙門天王像」（根據本書內編的《天王與天王俑》，毗沙門是印度古文 Vaisnavana 一字的譯音，意思是北方天王）。從地理上看，後晉建立在黃河流域的中部，吳越建立在浙江省的錢塘江畔。以後晉的「毗沙門天王像」與吳越的《陀羅尼經》之附圖作為證據，可以說明在第十世紀，佛教版畫的刻印，至少北達黃河、南達長江以南的錢塘江，這種宗教版畫的地理分佈是相當廣闊的。

一九六〇年，日本京都清涼寺的佛僧，從一尊遠在北宋時代已自中國運到日本去的木佛的腹內，發現了兩幅北宋時代的版畫（見圖二、圖三）。這兩幅作品不但尺幅大、附有甲申年的年款，而且還註明版畫的原作者是待詔高文進。根據郭若虛在熙寧七年（一〇七四）寫成的《圖畫見聞志》，高文進本是後蜀（九二五──九六五）的，也即五代時代之另一個小國的畫家。他在北宋滅了後蜀以後，才由四川轉到河南，成為北宋畫院裏的一位宮廷畫家（待詔就是宋代的宮廷畫

■圖三

家的一種職位）。用這段資料來判斷，在日本所發現的版畫上面的甲申年，應該是北宋太宗的雍熙元年（九八四）。從晚唐以來，中國版畫之原作者的姓名，是向無紀錄的。高文進恐怕是第一個在版畫上，紀錄了他自己的姓名的畫家。

根據以上所介紹的幾件作品，從唐末，經過五代，直到北宋初年，也即在從九世紀下半期到十世紀下半期的這一百多年之內，佛教版畫的發展是沒有間斷的。不過到了南宋，中國的版畫家雖然還維持着佛教版畫的舊傳統，卻又開拓了一條向純藝術方向尋求發展的新途徑。在南宋理宗嘉熙二年（一二三八）刻成的《梅花喜神譜》，大概可以算為時代最早，價值也最高的一種藝術版畫集。所謂「喜神」，本來是宋代的流行俗語，意思是人像。所以《梅花喜神譜》，就是一部專門用版畫來表現梅花的各種形態的書。

《梅花喜神譜》的原作者是浙江籍的宋伯仁。他這部書是分為上下兩卷的，然後又用「蓓蕾」、「小蕊」、「大蕊」、「欲開」、「大開」、「爛熳」、「欲謝」、和「就實」等八個專題，分別表現梅花從發苞、含蕾、到開花、結果等等八個不同的階段之內的種種形態。除此以外，宋伯仁又爲每一幅梅花的不同的形態，刻印一首詩。此書不但詩圖並茂，而且由於脫離了宗教版畫的舊傳統，特別富於創造性。南宋理宗景定二

年（辛酉，一二六一），浙江金華的雙桂堂又把此書重新刊印了一次。這時距離《梅花喜神譜》原版的問世，不過才二十二年。雙桂堂把此書重新刊印，說明這種純藝術性的版畫集，在出版之後，立即已在民間得到熱烈的歡迎。

元代仁宗延祐時代（一三二四——一三三〇），由河北籍畫家李衎畫了原作的「竹譜」，又以純藝術性版畫集的方式，在民間刻印成書。《竹譜》共分「畫竹譜」、「墨竹譜」、「竹態譜」與「墨竹態譜」等四部份。所謂「畫竹」與「墨竹」，是指用線條完成的、與只用墨色完成的兩種不同的風格。李衎既是元代著名的竹畫家，難怪他會對表示竹的生態的畫風這麼注意了。

李衎對於表示竹的注意，是宋伯仁的《梅花喜神譜》裏所沒注意到的。雖然如此，李衎既用「竹態」與「墨竹態」來表現竹在不同的情況之中的形態，與宋伯仁以「欲開」和「欲謝」等八個階段來表現梅花在不同的時間之內的形態的編輯方式，還是一脈相通的。李衎《竹譜》的編輯與刊印，可說是在南宋的純藝術版畫集受到歡迎之後，所編印的另一部純藝術版畫集。在這部書裏，既可看出李衎與宋伯仁的關係，也可看出李衎對於畫風的注意。版畫既可用雙線表示竹的外形，也可用一條粗線表示竹的形與質。在「竹譜」裏，版畫的功能的發揮，可說是淋漓盡致了。

夫優曇現瑞普獲馨香善逝應真皆蒙
解脫為大事因緣演教世出世間決生

■圖四：《靈芝圖》（《金剛般若波羅經》的卷
　　　首版畫），刻於一三四〇年

元代的版畫，雖然在宗教性的與純藝術性的方面，都有所發展，又因為常用版畫給當時的通俗文學配製插圖，而開拓了版畫的第二條新途徑。譬如說，在元英宗至治時代（一三二一——一三二三）所刻印的幾種通俗文學作品——《全相武王伐紂平話》、《全相樂毅圖齊平話》、《全相

秦併六國平話》、《全相續前後漢書平話》、與《全相三國志平話》，就是這類文學版畫的代表作品。所謂《平話》（也有人說是「評話」，因為現在的蘇州人，是把平話稱為「評彈」的），也叫「說書」，就是不用動作表演，只以口頭講述來敍述歷史故事的一種個人表演。從歷史上

看，平話的興與盛，雖然都在宋代，不過把口頭講述的歷史故事，用通俗的文字寫出來，再配以插圖，大體上，是遲到元代才有的。聽不到平話，可以看說書人的講詞，為了增加閱讀人的興趣，每一段講詞，都配有一幅用版畫完成的插圖。這種帶有插圖的說書人的講詞，就是「全相平話」。

根據以上的簡略的回顧，到元代為止，中國的版畫，大致是按照宗教性的、純藝術性的、與文學性的三條道路，而先後發展的。但是在二十世紀之前，中國版畫的黃金時代，卻是從明神宗的萬曆時代（一五七三——一六二○）開始，直到明思宗的崇禎時代（一六二八——一六四四）的那幾十年。明代的版畫，大致是以刻書業的中心為中心而逐漸發展的。刻書業的中心，一般說來，又以北京、南京、建安（福建建陽）與徽州（安徽歙縣）等四地最重要。在通俗文學作品方面，徽州所刻印的書籍，似乎又比在其他三個中心所刻印的，更富於藝術價值。簡單的說，徽州的版畫，不但線條纖細、構圖緊湊、而且常有若干原圖，出自當時的著名畫家之手筆。譬如刻印於萬曆三十三年（一六○五）的《程氏墨苑》的原圖，是由丁雲鵬畫的。刻印於南明桂王六年（也即清初的順治九年，一六五二）的《博古葉子》的原圖，是由陳洪綬畫的。此外，當時的流

行文學作品——《離騷》、《水滸傳》、和《西廂記》的版畫插圖的原作，也是由陳洪綬畫的。在明代末年，丁雲鵬與陳洪綬，都是相當有名的畫家。

版畫的好壞，除了要有一幅優秀的原作，與刻版的技術的高低，關係最大。在萬曆時代，徽州最好的版刻手，幾乎沒有不是由汪、黃兩家訓練出來的。譬如給《程氏墨苑》刻版的黃璘、與給《博古葉子》刻版的黃子立，就都是徽州黃家的子弟。徽州的版畫的原圖，既然常常出自名家，而刻版手又經常出自汪、黃兩家的訓練班，所以到明代末年（十七世紀的上半期與中期），徽州版畫的地位，已經超過南北二京與建安而成為全國之首。

可是從另一個觀點來看，明代最重要的版畫，似乎還不是夾插在由徽州的版刻手所完成的通俗作品裏的文學版畫，而是在明代末期的天啓與崇禎時代所發展起來的，純藝術性的套色版畫。從版畫的製作技術上看，明末的套色版畫，似乎又可分為兩個階段。

代表第一個階段的版畫，是在天啓六年（一六二六），由吳發祥所刻印的《蘿軒變古箋譜》。所謂箋，本來是信紙。據說在唐代中期，住在四川成都的名女人薛濤（七七○——八三二），曾經用一種深紅色的信紙，寫上她自己的詩，送給

白居易、杜牧、劉禹錫等詩人。後人大概覺得薛濤的信紙很別緻，就把她的印了花紋的紅信紙，稱為薛濤箋。北宋時代，謝景初在成都製造的十種顏色不同的信箋，當時已有「謝公箋」的美稱。十色之中，與紅色有關的，有深紅、與淺紅等兩種。深紅色的信箋，當然是對薛濤箋的模倣。不過，從歷史上看，直到北宋為止，有色的信箋，都是素箋，也就是在信箋上並沒有手畫的或木刻的花紋或圖案。到了明代後期，在信紙上印以圖

■圖五：《輞川帚》（《蘿軒變古箋譜》裏的套色版畫之一），刻於一六三二年

案的風氣，才慢慢的流行起來。吳發祥的《蘿軒變古箋譜》，也許是在薛濤箋之後，另一種重要的信紙。何以呢？

遠在元代順帝的至元六年（一三四〇），當時的佛教版畫已經能把兩種不同的顏色，一齊印到同一張紙面之上。譬如由思聰無聞所刻印的《金剛般若波羅經》的注釋，附有一幅《靈芝圖》（見圖四）。在《靈芝圖》的畫面上，除了松樹是黑色的，其他的種種景物（人物、傢俱、和靈

芝），都是用紅色印刷的。元代的版刻家雖然可以利用黑、紅兩色分別套印不同的景物，可是吳發祥却可以利用幾種完全不同的顏色來套印同一件器物。與思聰無聞的雙色套印相較，吳發祥的多色套印，難度是更大的。吳發祥既然克服了這種技術上的困難，而在他的《蘿軒變古箋譜》裏

■圖六： 《女蘿》 （《蘿軒變古箋譜》裏的套色
版畫之一），刻於一六三二年

開展了多色套印的新方向，難怪他要把這些用多種顏色套印而成的信箋，稱之為「變古箋譜」了。「變古」這個字眼，雖有幾分自我炫耀的意思，不過，從版畫技術的過程上看，却也不得不承認由他所掌握到的多色套色術，對從唐代以來已經有所發展的版畫而言，是一種「變古」。假如改用現代的語言來說，吳發祥的《蘿軒變古箋譜》，在版畫技術上，的確是一種突破。

在信紙上印以作為裝飾的圖畫，其主要目的，是為了觀賞，而不是為了實用。不過如果有人眞正要用《蘿軒變古箋譜》來寫信，當然是未嘗不可的。為了要使信紙上的字蹟不致與原已印在紙上的圖畫互相混雜，紙上的圖畫的顏色，就不能太濃或太重。以《輞川帝》（見圖五）與《女

列子
笑談蕉鹿夢不窮
世人知　十竹齋

■圖七：《列子》（《十竹齋畫譜》內「餖板」
套色版畫之一），刻於一六三三年

蘿》（見圖六）為例，可以看出印在《蘿軒變古箋譜》裏的版畫，儘管是套色的，顏色無不清淡秀雅。

天啓七年（一六二七），一位長住南京而原籍是徽州的文人胡正言，在許多徽州版刻手的共同協助之下，先後刻成《十竹齋書畫譜》。此書共分「書畫譜」、「墨華譜」、「果譜」、「翎毛譜」、「蘭譜」、「竹譜」、「梅譜」與「石譜」等八譜。每譜各有四十幅版畫。這些版畫的原作，既有胡正言自己的作品，也有對古代名家譬

如元代的趙孟頫、明初的沈周等人作品的臨摹。不過其中最別緻的，也許是胡正言在崇禎十七年（甲申・一六四四）所完成的《十竹齋箋譜》。吳發祥的《蘿軒變古箋譜》裏的版畫，以顏色清淡為主，胡正言的《十竹齋箋譜》，也具有同樣的特徵。

此外，他在這套箋譜裏，還使用了一種簡化的象徵手法，譬如姜肱兄弟與孔融兄弟，為了表示禮讓，在吃梨的時候，都只選小梨，而想把大梨留給對方。胡正言在《十竹齋箋譜》裏，雖然

■圖八： 《鳳子》（《十竹齋畫譜》內「餖板」套色版畫之一），刻於一六三三年

選擇讓梨這個題材，可是在畫面上，他只表示梨而不表示人。他省去了姜家與孔家兄弟，使得畫面的構圖似乎缺少完整性，那正由於胡正言只對具有象徵意義的器物加以強調，畫面上本來應該存在的人物，甚至其他的景物，他完全都刪去了。如與胡正言在十年前所印的《十竹齋書畫譜》、或者吳發祥在十一年前所印的《蘿軒變古箋譜》互相比較，胡正言在《十竹齋箋譜》裏，以具有象徵意義的器物，一面去突出主題，一面去簡化畫面，這種表現方式，當然是新穎的。

胡正言雖然發明了「餖板」套色法，他並不是以此自足的。經過由他聘請的徽州版刻手的試驗與改良，他又發明了「拱花」印刷術。所謂「拱花」，是用一種先在木板上刻好的圖案，緊壓被印的紙面。把木板從紙面移開之後，紙面的某些部份（通常是水面的波浪、鳥雀的羽毛、或人物的頭髮等纖細部份），也可高起、或凹陷。紙面上既有高低的分別，當然就能增加畫面上的立體感與實質感了。

「拱花」難用普通的平面印刷加以表現。在本書中，沒有與「拱花」有關的附圖，這是要向讀者致歉的。可是「餖板」印刷的效果，現在的平面印刷還是可以表現的，譬如在「列子」（見圖七）與「鳳子」（見圖八）的那兩幅版畫之中，由於「餖板」技術而產生的深淺不同的顏色，還是可以分辨的。

當吳發祥與胡正言在十七世紀的三〇與四〇年代，使用多色套印法來印刷《蘿軒變古箋譜》、《十竹齋書畫譜》與《十竹齋箋譜》，在中國以外，全世界的任何國家都還沒有套色版畫。明代的純藝術版畫真是中國版畫史上的黃金時代。如何把中國的優秀的版畫傳統，發揮光大，那就要看我們現代的版畫家怎麼發明新技術，和怎麼創造新局面了。

清初的高遠式山水畫

本書在第八十九篇指出，把上下交錯的導引線設計於畫面之左右兩側的高遠式山水畫，在十六世紀，雖然只在江蘇的蘇州地區發展，可是到十七世紀，這種山水畫已經在中國各地，普遍發展了。本篇所要討論的，是十七世紀中期與後期的，也就是清代初年的高遠山水。

髡殘的高遠山水畫

《蒼翠淩天》是髡殘的作品（見圖一）。據他的題語，此圖作於庚子年。這一年（在當時，既

■圖一：《蒼翠淩天圖》（作於一六六○年），清初髡殘作

是南明的永曆十四年，也是清初的順治十七年），相當於西元一六六○年。圖之左下方的路旁，有兩間房屋。右下方有一排木牆和一道柴門。位於房屋與柴門之間的景物，共同構成畫面之近景。在右側的山腰裏，有些平房和樓房。從柴門右側的樹叢中顯露出來的山路，通到樓房的所在地。位於山路之兩側的巖石與樹木，形成畫面的中景。遠景裏的山峯，雖然在距離上最遠，在高度上，却是最高點。把最遠的地方設計為最高的地方的山水畫，是典型的高遠式山水畫。

在遠景的山谷裏，有一道瀑布，分成兩段，急瀉而下。瀑布的起點與山路的終點，大致處於同一高度。瀑布的第二段的起點，與第二段山路的消失點，也大致處於同一高度。山路固然若斷若續，瀑布也時隱時現。這兩條引人視線向上與向下的導引線，在中景的巖石之兩側，相對成趣。山路雖然把畫面的高度，逐漸提高到山頂，瀑布的出現，在視覺上，又把畫面的高度，驟然帶到山腰以下。儘管瀑布消失處，煙霧迷濛，不過這片空間已經與畫面左下角的房屋的所在地，非常接近了。根據以上所述的順序，觀者的視線，可以在畫面上，由左到右、再由右到左、整個的循環一周。

王原祁的高遠式山水

華山為中國五嶽之一，是著名的風景區。康熙三十二年（癸酉，一六九三），王原祁遊華山後，完成《華山秋色》（見圖二）。此圖的右下方有些樹與房屋。屋後有石崖，崖後有急灘。灘之後，有一片雲海。雲海之左的（也是之前的）高巖，形成畫面的近景。一條山路，連接房屋、急灘與石橋。橋之前的空間，形成畫面的近景。山路通過石橋，蜿蜒而上，終點是山腰裏的小村落。村落之後，有一片雲海。雲海之左的（也是其後的）山峯，形成畫面的遠景。

沒有顏色的雲海既與染着紅、藍、綠、赭各色的高巖，形成形體與色彩上的對比，觀者可從村落為起點，順著雲海左側高巖的輪廓線，而把觀察的視線帶到巖頂。從巖頂，也即在畫面最高的地方，觀者對畫面的觀察，需要分成兩條路線。第一條路線是從巖頂把視線向下移，這樣就可發現在中景山腰裏，有一道瀑布。跟著瀑布的向下奔瀉，可在畫面的左下角發現一條小河。第二條路線是把視線從巖頂移到峯頂，再沿著山峯的輪廓而把視線向下移動，然後逐次發現隱藏在雲海裏的山峯的兩個不同的部份。跟著又在雲海的下面發現從山峯腳流出來的三道小瀑布。瀑布的下面發現從山峯腳流出來的水，穿過急灘，也流到畫面左下角的小河裏。

高儼的高遠山水畫

《楓山日暮》是明清之際的粵籍畫家高儼的作品（見圖三）。圖之左下角有一石橋。一個白袍黑帽的人，通過石橋，正在楓林之中漫步。畫面右側中部的房屋，是山路的終點，也是漫步之人行程的終點。屋後除有楓樹，還有松樹。樹林之後是一座小山。山勢斜展與松枝伸延的方向，都集於瀑布。瀑布應與小河接觸，但河水雖然省略了，河床裏的幾堆石塊却在橋洞裏顯露出來。觀者發現橋下石塊的時候，他對畫面的觀察，早已由石橋、而人物、而山路、而房屋、而松樹、而瀑布，經過一個循環，囘到石橋了。

高遠山水畫的地理傳播

根據本書的第八十九篇，文徵明的《古木寒泉》作於一五四九年，他的《春深高樹》則可能作於一五五〇年或者該年以後。髡殘的《蒼翠凌天》却是一六六〇年的作品。在時間上，髡殘作《蒼翠凌天》時，已在文徵明作《古木寒泉》與《春深高樹》的一百又十年之後。髡殘的主要居地是南京。南京雖距蘇州不遠，但在十六世紀，像

■圖三：《楓山日暮圖》，清初高儼作

《古木寒泉》那一類型的，導引線上下交錯的高遠式山水，還沒在南京發展過。因此，以髠殘的《蒼翠凌天》爲例，導引線可以上下循環的高遠

式山水畫，大致在文徵明使用了一百年之後，才由蘇州傳播於南京。

王原祁的籍貫雖是江蘇，他因爲擔任清代畫

院的院長，大半生是在北京渡過的。以他的《華山秋色》爲例，用一上一下的導引線而構成的高遠式山水畫，在十七世紀之末期，已經從江蘇傳於北京。再以高儼的《楓山日暮》爲例，同樣的構圖法，在十七世紀之下半期，也已爲廣東的畫家所使用。髡殘、高儼的導引線，高至山腰以上，王原祁的導引線，則不超過山腰。這三位畫家對導引線的高度的表現，雖有差異，然以南京、北京與廣州爲代表，由十六世紀中期所興起的循環式高遠山水，在十七世紀的下半期，已由長江流域傳播於黃河與珠江流域了。

清初的二分式山水畫

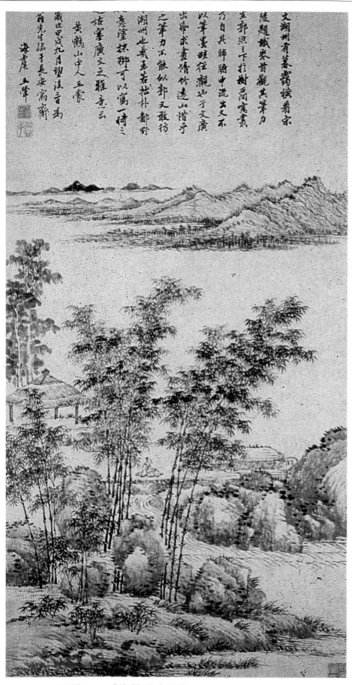

■圖一: 《修竹遠山圖》（作於一六九四年），
　　　　初王翬作

元代的二分式山水（見本書第八十五篇），在晚明與明、清之交的時代（見本書第九十二篇），是相當流行的。在經過明、清之交的過渡時期之後，二分式山水又在清代繼續發展下去。本篇先介紹清初的二分式山水法。所謂清初，雖然有時兼指康熙（一六六二——一七二二）與雍正（一七二三——一七三五）等二時期，但一般而言，清初大多僅指康熙時代的六十年。清初的繪畫，由於傳統畫家與革新畫家的對立，風格的分歧，是很明顯的。所謂傳統畫家，是指他們在畫風上，主要是摹倣唐代與宋元時代的古典畫風，至於革新畫家的畫風，雖然並未完全放棄過去的傳統，不過無論是筆墨的使用，還是題材的選擇，無不別出心裁，富於開拓的精神與氣息。以下就從這兩大畫派之中，各選兩件作品，來說明二分式山水在清初的發展。

王翬的《修竹遠山》

作於康熙三十三年（甲戌，一六九四）的《修竹遠山》，是王翬的作品（見附圖一）。在清初，王翬與比他年長的王時敏和王鑑、以及比他年輕的王原祁，合稱四王；而四王正是傳統畫派的主要畫家。

據寫在此圖上端的題語，這幅畫是他對北宋畫家文同的《幕靄橫看圖》的摹本，可是北宋既

沒有二分法，而文同也可能從未畫過這樣的山水畫。因此，如果說，這幅以二分法來設計的山水畫就是文同的作品的摹本，那既是自欺，也是欺人的說法。王翬的這段題語，既對這幅畫的來源無法交待，因此，這幅畫不應視為宋畫的摹本，反之，卻不妨把它視為王翬自己的作品。

在此圖中，近景的石岸和岸上的竹林、以及遠景的小山和山腳的矮樹，是被處於畫面中央的河水，從中橫分為二的。近景與遠景，成為各自獨立的兩大部分。從構圖而言，這幅畫雖是標準的二分式山水，可是王翬對於景物的安排，卻有不少值得注意的地方。首先，近景是由河岸與石塊共同形成的。河岸靠左，面積大而平坦。石塊則靠右，面積小而有起伏。河岸與石塊的位置非常接近，不過兩者之間仍有一個缺口。河水以S式的形狀，通過缺口，流到近景的最前方，也即與觀者位置最近的地方。其次，河岸上的涼亭，不但位於畫面之極左側，而且還被竹梢遮擋了一部分，地位是不很明顯的。第三，除了涼亭之後有兩棵樹，近景的空間，完全被竹林所籠罩。因此，在畫面上，樹的存在，與涼亭一樣，也沒有重要性。最後，河岸上，有一個坐在水邊的人。

以張瑞圖的《秋亭飛瀑》與卞文瑜的《雅宜山圖》為例（見本書第九十二篇），早在十七世紀的中期，涼亭的位置已經被當時的畫家，置於

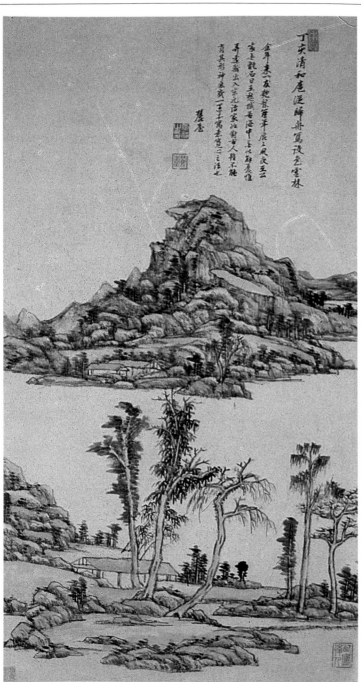

丁亥清和虞山餐舟寫設色雲林

全年秋一夜起若眷薩平莊上風度至云
家王鼓石曰王窈腹者涇中王比解羲惟
年逢蕭出大宋元活家此關古人程不畹
首其形神坐歲一年至萬青三三汪走

麓臺

■圖二：《設色雲林圖》（作於一七○七年），
　　清初王原祁作

畫面之一側，而他們對於近景的處理，也早已把江岸從一整塊分裂成兩小塊。在此圖中，王翬既把涼亭置於畫面之左側，又把近景分為石岸與石塊等兩部分，可見這樣的佈局，與晚明的二分式山水，是有關係的。至於他用修竹取代樹木，以及在石岸上增加一個體積很小的人物，也許可以視為清初的二分式山水的特徵。

王原祁的《設色雲林》

作於康熙四十六年（丁亥，一七○七）的《

設色雲林》，是清初傳統畫派之另一位重要畫家王原祁的作品（見附圖二）。此圖中部的江水，既把畫面分爲近景與遠景等兩大部分，這幅畫的構圖，當然也是標準的二分式。所謂雲林，是元末的倪瓚的字。倪瓚的作品是極少使用顏色的。不過王原祁既在這幅山水裏使用了顏色，所以他要把這幅畫稱爲《設色雲林》。成爲近景的江岸，雖在左右兩側有些石塊或石坡，岸的中部卻相當平坦。就在這個地區，有一間茅屋。成爲遠景的山，是比較高的。山是由那些有棱角的石塊，互相堆積而形成的。在山腳下，又有幾間茅屋。

道濟的「淺色山水」

元代的二分式山水是有三個類型的。由倪瓚所完成的二分式山水，大致在近景的江岸上，都有一間涼亭。即使沒有涼亭（譬如現藏上海博物館的《六君子圖》，就沒有涼亭），他也不畫茅屋。王原祁既在他完成於一七〇七年的作品裏，在近景表現一間茅屋，然後又在遠景裏增加幾間茅屋，這種佈局，與倪瓚的二分式山水的傳統，可說並無關係。儘管他把這一幅畫稱爲《設色雲林》，從景物佈置上說，並不是完全忠實於倪瓚的，更不要說顏色的使用，在倪瓚的作品之中是極罕有的了。

在道濟的一本畫册裏，有一幅淺色山水（見附圖三）。在清代，道濟與朱耷、漸江、和髡殘，合稱「四僧」，這四位佛僧都是革新畫派裏的重要作家。在道濟的這幅畫裏，近景不但不是橫貫畫面的江岸，還是由一前一後的兩大塊石頭共同組成的。在石頭的旁邊與後面，是兩大堆蓮葉。蓮葉是用蘸了淡綠的筆，再採用漫不經意的方式，點染而成的（這種畫法與在十九世紀盛行於西方的印象主義畫派的風格，有相近的地方）。在第二堆蓮葉的後方，有一座小山，在天水相接之處，屹然獨立。畫面的中心的江水上，有一隻小舟。在江水上安排一隻小舟，雖然是元代的二分式山水的一個類型，卻不是倪瓚的類型。

這樣說，清初的二分式山水，有兩個系統，在王翬與王原祁的作品裏，既有橫貫畫面的江岸，又有建築物；他們的二分式山水，大體上，屬於倪瓚的系統。但在道濟的作品裏，既沒有橫貫畫面的江岸，反而有附以人物的小舟，這種佈局，大致屬於吳鎮或盛懋的，也即倪瓚以外的系統。不過由於道濟把生長在近景之中的綠竹或樹木，一概刪除，他對二分式山水的景物佈置的改革，是相當徹底的。就以他對二分式山水的景物佈置的處理爲例，也可發現道濟的確應該算是革新派的畫家。

龔賢的《谿山疏樹》

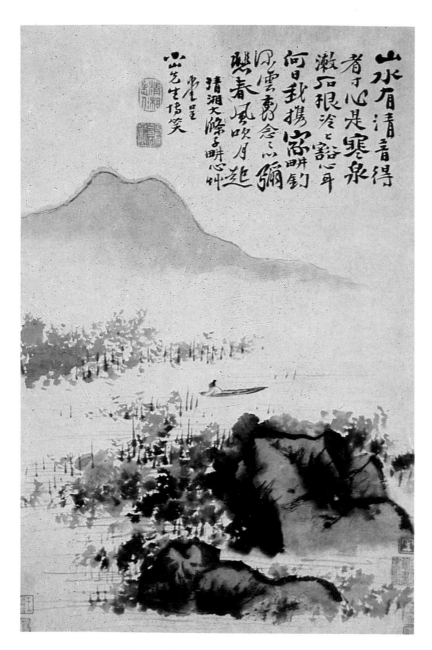

山水有清音得
者才心是寒泉
漱石根冷□諧心耳
何日我攜窓釣
閒雲□雪念□□彌
懨春風咬月逃
猜湘大滌子畊心艸
山光生相笑

■圖三：《淺色山水圖》，清初道濟作

《谿山疏樹》（見附圖四），是龔賢的作品。在清初，龔賢與葉欣、鄒喆等人合稱「金陵八家」；這些畫家也是革新派的重要人物。此圖的近景雖然還是江岸，不過岸上遍佈亂石，這樣的佈置，與現於倪瓚、王翬、王原祁筆下的坦岸，是大異其趣的。也許由於要表現樹木的高岸

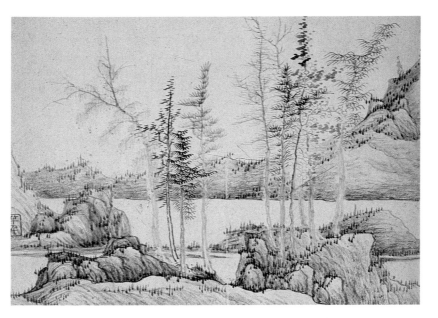

■圖四：《谿山疎樹圖》，清初龔賢作

度，長在近景之亂石上的樹木，幾乎頂着畫面之上端。所以江水那邊的遠山，要透過近景的樹木才能看得見。畫面上的空間，是相當緊逼的。元代的二分式山水在空間上的空曠與遼濶，在《谿

山疏樹》之中，完全消失了。

總之，在這幅畫裏，近景雖然橫貫畫面，可是在畫面上，它既沒有涼亭，又沒有平岸，而且把遠山的位置向前移動。在類型上，它雖是二分式山水，不過在系統上，與從元代形成的二分式山水的任何類型，似乎都沒有什麼關係。根據這樣的了解，龔賢雖然採用了二分式的構圖原則，畫面的佈局方式卻是他自己的。他也不愧被稱為清初的革新派畫家。

以上述的四幅山水畫為例，可以看出來在清初，無論是傳統派還是革新派的畫家，都曾採用二分式的構圖，來處理他們的山水作品。二分式山水在清代中期與晚期的發展，受到篇幅的限制，需要另加討論了。

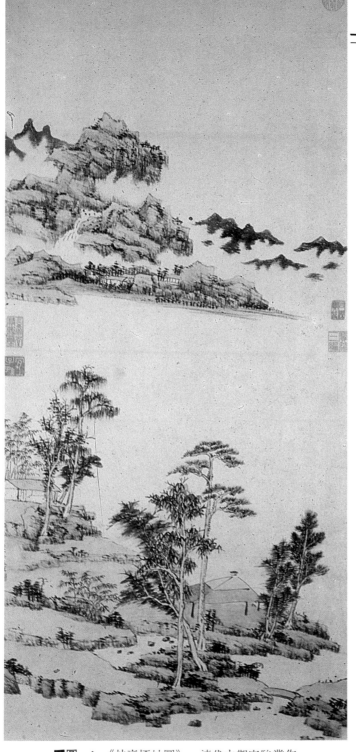

■圖一： 《林亭煙岫圖》，清代中期宋駿業作

《幽亭秀木》（見圖四），是另一位清代後期畫家王文治（一七三〇——一八〇二）的作品。

此圖的近景，分成很明顯的兩大部份。每一部份都長有若干樹木，不過右岸的樹木高，左岸的低。江水雖從畫面中部，經過近景的左右兩岸之間的缺口，而流到近景的最前方，不過江心沒有船、沒有沙丘、也沒有石堆，所以不但江水平靜、江面也顯得寬闊。這樣的畫法，與文鼎在《林亭遠岫》裏的畫法，是一致的。此外，王文治把遠山置於遠峯之後，再向畫面之一側展開的佈置法，也與文鼎的手法相同。如說這兩幅十九世紀的二分式山水，頗有相似之處，這個看法，不會太武斷吧。

金農的採菱圖

康熙元年（一六六二），清代消滅了南明，統治了整個中國。二十三年之後（一六八四），康熙帝第一次離開國都，南下巡視。康熙二十八年（一六八九），他第二次離開北京。康熙帝不但在乾隆十六年小駐。七十多年以後，乾隆帝不但在乾隆十六年（一七五一）、乾隆二十二年（一七五七）兩次離京南巡，而且，也都曾在揚州小駐。康熙與乾隆以揚州為其南巡的駐蹕點，提高了揚州的重要性。在經濟上，在十八世紀的前期與中期，江南地區的許多商人，因為經營鹽的生意，發了大財，都住在揚州，無形中使揚州成為一個經濟中心。為了生活上的享受，不少鹽商曾在揚州興建園林。也有不少揚州富商，既喜吟詩弄文，又愛書畫藝術，他們對於需要金錢的藝術家，是頗有資助的。在文化上，江南不少的名士，例如屬鵑、杭世駿、全祖望等等，也是長住揚州的。

藝術家的謀生之道，大致不外三項：首先，要有精采的藝術造詣。其次，作品能夠暢銷。如果乏人問津就需要富貴之家的大力資助了。第三，如果作品難於為人接受，就要文人雅士在行

動上、或在理論上加以支持。揚州既然兼有政治的、經濟的、與文化的重要性，所以在十八世紀的上半期與中期，許多籍貫不同的書畫家，為了這三項謀生之道，都不約而同的集中於揚州。

在繪畫方面，那時由外處移居揚州的一批畫家，在創作的態度上，是輕視傳統，重視自我。根據這種創作態度而完成作品，在畫風上，是獨具一格的。這些畫家中比較突出的幾位，從清末以來，常被稱為「揚州八怪」。輕視傳統與重視自我，用現代的意識來看，可說是十八世紀的新潮畫派。在「揚州八怪」之中，金農不但年紀較大，交遊也比較廣，儼然是一位核心人物。康熙二十六年（一六八七），金農出生於浙江，乾隆二十八年（一七六三）卒於揚州，年七十七歲。據他自己的記述，他是在六十歲那年（一七四五）才學習作畫的。他最先入手的畫題，是比較容易畫的墨竹。以後，他在繪畫方面的興趣逐漸擴張，所以梅、馬、人物、山水和佛相，都是他的畫題。本篇所介紹的《採菱圖》，現藏上海博物館，畫紙長三五‧五厘米，高二六‧二厘米

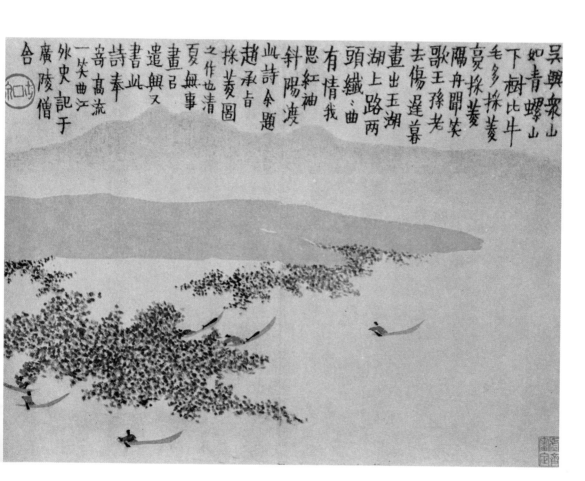

吳興衆山
如青螺山
下樹比牛
毛多採菱
亮採菱
隔舟聞笑
歌王孫老
去傷遲暮
畫纖三曲
頭上路兩
湖上路兩
山出玉湖
有情我
思紅袖
斜陽渡
山詩余題
趙承旨
採菱圖
之作也清
頁無事
畫日又
遣與又
書山
詩奉
寄高流
一笑曲江
外史記于
廣陵僧
舍

■圖一：《採菱圖》，清代中期金農作

（見圖一）。

在畫面上，湖水平潔如鏡，據有畫面空間之半。湖水以外的空間，表現了幾乎相等的三部份：淡赭部份，接近湖水，代表湖岸。淺藍部份，起伏相間，形成一脈遠山。空白的部份，代表天空。以目前還保存在敦煌石窟裏的壁畫爲例，在第八世紀，作爲人物背景的天空，常染以藍色。再以現藏於臺灣故宮博物院的十世紀的畫蹟爲例，成爲一些花草與樹木之背景的天空，也是藍色的。可惜於十四世紀以來，把天空染以藍色的，旣古典又寫實的畫法，早已失傳了。在金農的《採菱圖》裏，天空旣不染藍色，湖水也是一片空白。這種以空白來表示天與水的畫法，當然不是古典的寫實畫法。不過，以虛無代表眞實，却不能不說是從十四世紀以後才得到完全發展的、中國繪畫的一項重要特色。

《採菱圖》中的遠山與近岸都沒有輪廓。無數綠色的小點，代表菱與菱葉的存在，也都沒有輪廓。採菱女郎與其小艇，甚至女郎們正在搖動的，或已放在艇上的木槳，依然是沒有輪廓的。新石器時代（西元前二萬至六千年前）的岩畫（見本書第三篇），是完全以顏色表出畫題的。可是這種畫風，早已斷絕。一般說來，從四世紀以來，強調線條的重要性，成爲中國繪畫的基本特色之一。而且中國繪畫裏的線條，從四世紀以

來，專稱爲「骨」。不用線條的畫，另稱「沒骨畫」。在金農的《採菱圖》裏，旣然所有的景物，都沒有輪廓線，在風格上，可能是應該稱爲「沒骨山水」的。一般的沒骨山水畫，用色鮮艷而穠麗。這幅《採菱圖》，在用色方面，雖然是輕描淡寫，可是在視覺上，平淡、柔和、幽雅，又該視之爲沒骨山水的變體了。

畫上的題款是這麼寫的：「吳興衆山如青螺，山下樹比牛毛多。採菱復採菱，隔舟聞笑歌。王孫老去傷遲暮，畫出玉湖湖上路。兩頭纖纖曲有情，我思紅袖斜陽度。此詩，余題趙承旨採菱圖之作也。清夏無事，畫以遣興。又書此詩，奉寄高流一笑。曲江外史記於廣陵僧舍」。題款中所說的趙承旨，指元代初年的趙孟頫。而浙江吳興，正是趙孟頫的故鄉。在地理環境上，北方崇山峻嶺，罕見菱湖，所以從文學作品上看，與勞動有關的工作，常是採桑、採藥、採薇、和採葵。由女郎們搖艇採菱的景象，只有在江南水鄉，才是常見的。

趙孟頫的採菱圖，今已不存，但以採菱作爲畫題，或者是在元初才興起的。從文學作品方面觀察，與採菱有關的紀錄，却可推至四世紀。在晉代的雜曲歌辭裏，有一首《長干曲》，歌詞有兩句：「逆浪故相邀，菱舟不怕搖。」這菱舟二字，似可理解爲採菱的小舟。再晚一點，到南北

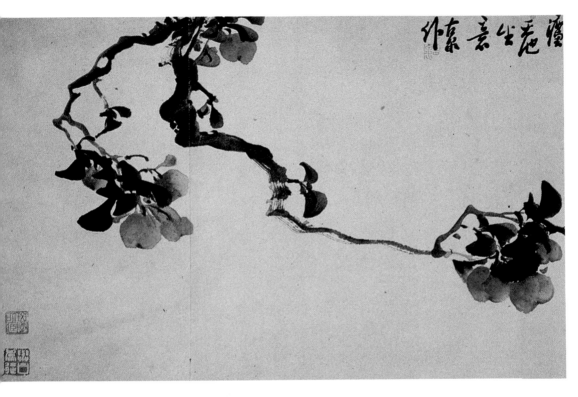

■圖二：《紅果圖》，清末居廉作

朝時代，宋代的鮑照第一次寫出七首《採菱歌》，其中一首說：「簫弄澄湘北，菱歌清漢南。」在齊代，謝朓寫過《江上曲》，其中有兩句：「江上可採菱，清歌共南楚。」根據鮑照與謝朓的詩句，採菱是在歌聲中，甚至是在伴奏的簫聲中進行的。金農在其《採菱圖》的題詩中所說的：「採菱復採菱，隔舟聞笑聲」，固然是有來源的，也許就是實況的寫照。一羣穿得花花綠綠的少女們，一面唱歌、一面採菱、一面搖艇，工作的進行不是既富詩意，又輕鬆愉快嗎？

　　在《採菱圖》內，金農所用的印章之印文是「古泉」二字。就字義言，「泉」有兩種解釋：既是水、也是錢幣。所以「古泉」既可解爲古水也可解爲古錢。根據金農此印的印形，他所用的古泉，顯然不是古水。從漢代到清代的這兩千餘年之中，中國的錢幣一直採用圓形，並在圓幣的中央，留有方孔。孔的四周，刻以文字。金農在《採菱圖》上所用的印章，既用古錢之形，又把他的別名（古泉）刻在圓印內方孔之兩側。所以他別名的文字意義與印章的形狀是互相一致的。

　　清代末年廣東畫家居廉（一八二八——一九〇四）的別名亦爲古泉。《紅果圖》是他的作品（見圖二）。在此圖之中，印文是古泉二字的印章，却不是錢幣形而是方形的。看來居廉的別名雖與金農相同，但其方形印章的設計，却遠不及

金農的幣形印那樣生動別緻。金農生前，喜歡採集古代金石，而居廉却沒有這方面的興趣。金、居二氏的「古泉」印章，迥然有別，與這兩位藝術家在繪畫以外的興趣是有關係的。

金農的飛白竹圖

概在一般人的心目中，是迂怪的。

於康熙二十六年（一六八七）出生於浙江錢塘的畫家金農，在康熙五十五年（一七一六）他三十歲的那一年，初訪江蘇名城揚州。從此以後，以迄乾隆二十七年（一七六二），他在七十六歲那年死於該城，除了幾次遠赴黃河流域各地去遊歷，以壯胸懷，金農的一生，大致可說沒有離開過揚州。

在清代，想要在政府裏擔任一官半職，有兩條途徑；正途是通過由國家舉辦的考試，再由戶部正式委派職位。次途是由當事人向政府捐獻一大筆金錢，然後也可由戶部委派一個多數是不很重要的職位。金農並不富有，當然無力捐錢買官。他雖在乾隆元年遠赴北京去參加一種特別考試，可是等了幾個月，還未能參加考試。他發起脾氣來，離京南返揚州了。金農既然從來沒在政府裏擔任過任何職位，所以沒有固定收入；經濟情況是相當不穩定的。雖然他有時因為以高價賣掉了自己的作品而賺了不少錢，可是他在有錢的時候，總不留一點積蓄。等他把錢用完了，依然一貧如洗。他有錢而不會為自己的生活着想，大

揚州八怪之一

除了金農，在乾隆初期，有不少的畫家，都為了揚州是江南的經濟中心，容易賣畫為生，而聚集在揚州。這些畫家，包括金農在內，不但很有個性，就是他們的作品，也往往在風格上，特立獨行，不落俗套。所以從清代末年起，有人就把住在揚州而畫風大致相近的八位畫家，稱為揚州八怪。金農正是這八怪裏的一怪。

在創作方面，金農雖非神童，卻從小就能作非常出色的詩。他青年時代的驚人之句，逼使幾位比他年長的清初詩人，也不得不背誦他的詩篇。大致說，金農是在他六十歲那年（一七四六），才從事繪畫創作的。在他的繪畫過程中，他最先畫竹，以後畫梅，跟着畫馬，最後才畫佛與羅漢。除了這四種題材，他也畫山水。本書在第九十五篇所介紹的《採菱圖》，就是金農的一幅山水畫。

三竹構圖具巧思

見於本篇的彩圖，是金農的一幅竹畫。在畫面上，共有三隻竹。最大的那隻立於其他兩隻之間。左面的，由左下角斜伸到右上角，幾乎形成長方形的畫面之對角線。最小的竹，雖與最大的那隻平行，長度卻比大竹的一半還短。儘管畫面

上的主題，完全是竹，可是金農對於三竹的大小、長短，與前後的關係，卻都有所表現。

竹的葉、枝、幹，全用淡墨的線條鈎出輪廓。畫面上竹以外的空間，似乎由金農塗滿一層淺朱紅色。朱紅色既然形成畫面的底色，竹的形態，甚至成為竹之輪廓的線條的形態，就顯得十分突出了。

畫面的兩側，各有一段金農自己的題語。根據這兩段文字，可以看出金農是在乾隆十三年戊辰（一七四八年），因爲買了一百隻竹才畫竹的。從這年起，直到乾隆十五年庚午（一七五〇），他題在他這三年內所完成的竹畫上的文字，已有五十八篇。這些文字，由江鶴亭給他印成一部書。金農雖然沒說該書何名，不過現在還可看到的《多心先生畫竹題記》（此書以下簡稱《畫竹題記》），可能就是江氏所印的書。金農此畫繪於何年，兩段題記也都沒有說明。但據左側題記，金農在乾隆二十七年（一七六二），也即他七十六歲那年，又在這幅畫上重題了一次。

畫竹題記之時間

此畫右側題記雖說他開始畫竹，是乾隆十三年，可是在「畫竹題記」中，他對開始畫竹的時間，又有一種說法：

「予自丁卯歲，從江上遷居城南隅，種竹無算。日夕對之，寫其面目。」

丁卯是乾隆十二年（一七四七）。這個年代，與金農題在這幅竹畫之右側的年代，相差一年。在邏輯上，金農在一七四六年，即他六十歲那年，回想他在一七四四年，也即他在五十八歲那年所作的事，似應比他在一七六三年，也即他在七十六歲那年，追想他在十五年前所作的事，

更加可靠。因之，金農開始畫竹，似乎應該根據《畫竹題記》而定在一七四七年，而不應據這幅竹畫上的題記文字，而定在一七四八年。

前面說過，畫面上的三隻竹是用線條畫出輪廓而完成的。在中國繪畫的發展史上，這種畫法，一向稱爲鈎勒法（此外，也有白描法的俗稱）。可是根據金農在此畫左側的題語，他是使用王維的飛白法而完成這幅畫的。按照金農的題語，鈎勒法或白描法，似乎又該稱爲飛白法。事實上，金農這種說法，並沒有根據。

飛白筆法之根源

所謂飛白，本是中國書法上的一種技法的特稱。這種技法，據說是在漢代末年由蔡邕創始的。

當書寫者通過手指而把腕力轉送到紙或絹上，如果筆的運動很快，同時筆鋒的墨汁較少，筆毛就會分散成幾組，不過每一組筆毛依然根據腕力而同時運動，產生幾組大致平行的線條。平行的線條是由筆毛與墨汁形成的，是黑色的，介於平行的線條之間的空間，既是筆毛不到之處，也即沒有墨汁，所以是白色的。用強力、快速、與少墨使筆鋒產生幾組平行的線條的技法，就是飛白。唐代雖有若干書法家喜歡用飛白法寫字，不過在北宋初年以前，似乎還沒有人把這種技法轉用到繪畫方面去。金農把飛白法定爲唐代王維

的畫法，是沒有歷史根據的。那麼，金農為什麼要把飛白法認為王維的畫法呢？

原來陝西鳳翔的一座佛寺裏，存一塊石刻。石上刻有相傳是出於王維之手筆的一幅竹畫。這些竹子都以鈎勒之法完成。金農既然嗜好古物與古畫，而且又曾到陝西去遊歷，也許可以假設他在陝西見過王維白描竹的拓本。所以他以鈎勒法畫成這三隻竹，或者本有使用王維的畫法來作畫的原意。不過把鈎勒法說成王維的飛白法，如果他不是故意存心托古欺人，那就是金農對書畫歷史的認識不夠了。

清代與近代的葫蘆畫

蔬菓畫是在宋代才開始成立的。根據在北宋末期（亦即十二世紀初年）才編輯成書的《宣和

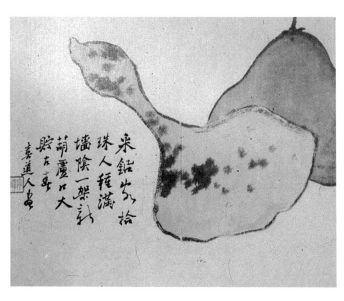

■圖一： 《蔬菓圖》(作於一七六一年)，清代羅聘
作

畫譜》，也卽宋徽宗的御藏繪畫目錄，當時的中國繪畫，是可以按照畫題的性質，而分爲十大類的。蔬菓畫就是這十大類之中的一類。本書在第七十九篇，曾以許迪等人的四幅作品爲例，介紹過蔬菓畫在宋代的發展。在政治上，宋徽宗不是一位好皇帝，在藝術上，他却是一位有造詣的畫家和重要的書畫收藏家。旣然連宋徽宗都承認蔬菓畫是中國繪畫的十種題材之一，從此以後，蔬菜與水菓就慢慢的固定下來，成爲中國繪畫題材的一部份。雖然從元代開始，已經很少有專門以蔬菓爲表現之主題的畫家，不過，從時間看，一直到清代，蔬菜畫的發展是從未斷絕的。

在蔬菜方面，宋代畫家常畫的題材是白菜和各種的瓜類。到了元代，中國的蔬菓畫家又在菜與瓜之外，增加了茄子。明代的蔬菓畫家，對於白菜、瓜類、與茄子，雖然完全接受下來，但似乎沒有開創新的畫題。到了清代，特別是清代末年，蔬菓又突然變成當時的蔬菜畫家的新題材。根據這個簡單的回顧，以蔬菜作爲繪畫的對象，葫蘆的出現，是相當遲的。

羅聘創始葫蘆畫

《葫蘆圖》是羅聘（一七三三——一七九九）的一本册頁裏的一幅作品（見圖一）。在此圖中，後面的是一隻梨，前面的是一隻葫蘆。葫蘆

是蔬、梨是果。把葫蘆與梨一同表出，這幅作品就成爲標準的蔬菓畫。梨上尖而底大，狀似三角形。葫蘆的身體既分成兩部份，不過每部份的大小不一，因此形狀不規則，而且也沒有可以穩立的重心。在畫面上，梨短而正立，葫蘆長而傾斜。兩者無論是形狀、還是大小，都形成對比。此外，梨色靑而無斑點，葫蘆淡黃而有斑點，這些差異又形成兩者的另一種對比。總之，這幅畫的面積不大；主題也不複雜，可是在羅聘的筆下，這幅畫是富於變化的。

羅聘是誰呢？在清代中期的乾隆時代，有一批畫家不約而同的都集中在揚州。這批畫家不但畫風比較新，而且個性也很強，當時有人把這一批畫家裏的八位，視爲一個新的畫派而把他們稱爲「揚州八怪」。羅聘就是這八位之中最年輕的一位。其他的七怪除了金農，似乎都不畫蔬菜。而在金農的蔬菓畫之中，似乎也沒有與葫蘆有關的作品。也許羅聘是第一位把葫蘆當作蔬菓畫的一種題材的畫家。在這幅作品上雖然沒有完成此圖的時間的紀錄，不過在他同一本册頁之中的另一幅，題有乾隆二十六年（辛巳，一七六一）的年款。這麼說，也許直到十八世紀中期以前，從來沒有人畫過葫蘆的。「八怪」之所以被稱爲怪，與他們對新題材的開創，也許不無關係吧。

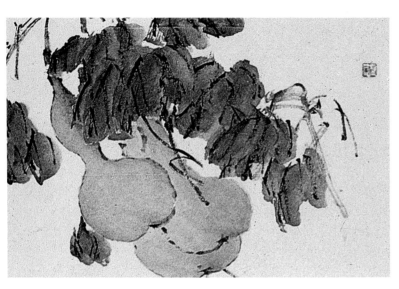

■圖二：《葫蘆圖》（作於十九世紀末年）， 清代
末期虛谷作

虛谷的葫蘆畫

在清末活動於上海的畫僧虛谷（一八二二

——一八九六）也畫過葫蘆（見圖二）。在此圖
中，共有三隻淡綠色的葫蘆。儘管它們在位置
上，有的在前有的在後，不過它們的形狀、大

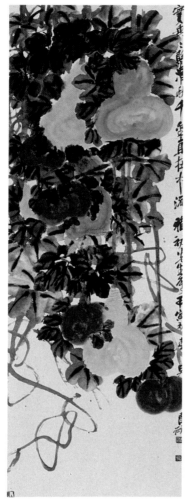

■圖三：《清秋圖》（作於一九一五年），
　　　　民初吳昌碩作

小、與顏色，都非常接近，在視覺上，是缺乏變化的。也許正爲了這一點，虛谷在葫蘆的兩側，表出了葫蘆的葉與蔓。這樣，這幅畫看來就與羅聘的那一幅，很不相同了。如果說羅聘的那幅畫相當於西洋畫裏的靜物寫生，虛谷的這幅，相當於靜物寫生長在藤蔓上，一面又不表出藤蔓從何而來，這種畫法，就是純粹的中國式的畫法了。羅聘的那幅，如果相當於靜物寫生，應該沒有題字。虛谷的這幅，既以純粹的中國畫風完成，應該有些題字。但事實上，該有題字的，沒有題字，反而類似靜物寫生，同時，應該沒有題字的，却因爲具有一段題字，反而不像靜物寫生。

吳昌碩的葫蘆畫

《清秋圖》是吳昌碩（一八四四——一九二七）的作品（見圖三）。在此圖中，葫蘆的數量，固然增加到十隻，而且葫蘆的顏色，也有黃、有紅，看來與虛谷的畫法不同。實際上，這些葫蘆既然都生長在藤蔓上，而且藤蔓從天而降；畫面上看不出藤蔓的來源。這種構圖法，與虛谷的構圖法，是沒有分別的。所不同的是，在《清秋圖》裏，吳昌碩對於葫蘆的表示，並不依賴線條的使用。每一隻葫蘆，無論是黃的還是紅的，都直接用顏色點染而成。這幅畫上所題的甲寅，相

■圖四：《蔬菓圖》（作於民國初年），
　　民初吳昌碩作

當於民國三年（一九一四）。根據這個年份，可以看出來，十八與十九世紀的葫蘆畫家，譬如羅聘與虛谷，都喜歡用輪廓線來表示葫蘆的形狀。可是到二十世紀，以吳昌碩的《清秋圖》為例，已經不用輪廓線，而直接用顏色表示葫蘆。吳昌碩的這種畫法，並不僅見於《清秋圖》。譬如在他另一幅既有葡萄、又有葫蘆的作品之中（見圖四），那幾隻黃色的葫蘆仍然是用顏色完成而沒有輪廓線的。至於他用濃綠色表示葫蘆葉，再用白色描出葉脈，在技法上，這種畫法，接近宋代與元代的，只用顏色而不用墨的「沒骨畫法」，在吳昌碩的作品之中，似乎是不多見的。

齊白石的葫蘆畫

近代畫家齊白石（一八六三——一九五七）也畫過葫蘆（見圖五）。他的葫蘆也是不用輪廓線而直接以黃色繪成的。畫面上所題的年款是乙酉，此年相當於民國三十四年（一九四五）。由於齊白石的畫風與吳昌碩的畫風類似，可以看出齊白石在二十世紀的中期，還沒能擺脫十九世紀的畫風的影響。儘管在這幅作品之中，稀疏的竹架與竹架上的一隻蜻蜓，是十八與十九世紀的葫蘆畫裏所不曾見的。

從地理上，無論是十八世紀的羅聘、十九世

紀的虛谷、還是十九與二十世紀之間的吳昌碩，以及二十世紀的齊白石，他們的籍貫無不都在長江流域的江蘇與湖南。黃河流域的畫家，似乎直到現在，還沒對葫蘆這個新題材，產生興趣呢。

蒸葫蘆吃的故事

說起葫蘆，這裏可以順便介紹一個歷史故事。唐代末年，鄭餘慶官居宰相。有一天，他請中書與門下二省的同事到他家裏去吃飯（唐代的省，等於現在的部）。當時大臣參見天子與討論國事，都在清晨（白居易在《長恨歌》裏說，唐

■圖五：《葫蘆圖》（作於一九四五年），
　　　近代齊白石作

玄宗得到楊貴妃之後，「從此君王不早朝」，就指天子不再在清晨會見大臣，商討國事），快到中午了，太陽已經升得很高了，還不像要吃飯的樣子。大家既然忍不住了，就大聲嘈鬧起來。這時候，鄭餘慶才吩咐他的佣人：「吃的東西要先拔掉毛，再蒸得爛一點。還有，千萬不要把頸弄斷。」大家聽見他這樣說，以為放入蒸籠去蒸的東西，不是鴨就是鵝，就不再吵鬧了。等到主人請來客入座，大家又覺得非常失望。原來每人座位前面祇有一小碗米飯與一隻蒸得爛爛的葫蘆。

有的人不想吃，又怕得罪了當政的宰相，只好勉

為其難的吃下去。到北宋時代，詩人蘇軾在他一首詩題為《過岐亭陳季常》的詩裏說，「不見盧懷愼，蒸葫似蒸鴨。」在南宋時代，吳曾與邵博，都在他們的著作裏，一面引用蘇軾這首詩，一面批評蘇軾的詩句與史實不符；因為蒸葫蘆來吃的人，是鄭餘慶而不是盧懷愼。可見請人吃蒸葫蘆的故事，在南宋與北宋，恐怕很流行。大家既然以為被蒸的東西是鴨或鵝，而實際上所吃到的却是蒸葫蘆，可見在唐代，鴨、鵝、與葫蘆都是蒸來吃的。

清末的文人薛寶辰（一八五〇——一九二六）曾經編寫過一本書名是《素食說略》的素食譜，書中記載了在清末，也即在十九世紀的後半期，還比較流行的一百七十多種素食的烹飪術。根據這本素食譜，在清末，還是有人吃葫蘆的，不過，已經不再採用蒸的方式了。在當時，吃葫蘆，要把這種本身沒味的東西，先切成長方塊，再用油炸，最後再加上點醬油與料酒，作成紅燒炸葫蘆。可是曾幾何時，現在已經很少有人再吃葫蘆了。儘管目前很少有人吃葫蘆，不過在香港的茶樓裏，還可吃到蒸紫茄。這種蒸茄子吃的方式，說不定還是從唐代遺留下來的一種古典吃法呢？

■圖一: 《六色牡丹圖》，清末張兆祥作

清末的六色牡丹

張兆祥（一八五二——一九〇八）是河北省 — 的天津人。他的時代雖然距今不遠，可是他的姓

名，尤其是在南方，很少有人知道。本篇所介紹
的《六色牡丹圖》（見圖一），是他的精品。據說
張兆祥生前編過一部《百花譜》，可見他在繪畫
方面的專長，絕不限於描繪牡丹。可惜他的作品
既不易見，那部《百花譜》，更是從未見過的。

張兆祥的六色牡丹

《六色牡丹圖》的景物很簡單：第一部份是
立於花園之一角的一塊太湖石。第二部份是從石
後挺立的一叢牡丹。染以石綠的太湖石，遍佈青
苔，飽經風霜。與在石後開放而代表春日美好的

■圖二：《雙雉圖》，明末凌必正作

牡丹，形成對比。牡丹共有六朵，除了一朵朱紅
色的，一面含苞欲放，一面又隱藏在許多綠葉之
後，其他各朵，全已盛開。紫黑色與粉綠色的，
分佈於畫面的左上方與右上方。深藍色、粉白
色、與粉紅色的，分佈在畫面的中央。不但六朵
牡丹各具一色，絕不重複，就是表示花葉的草綠
與太湖石的石綠，在色調上，也有陰沉與鮮明的
不同。總之，這幅畫不但用色富有變化，而且色
彩濃艷，在視覺上，是非常富麗堂皇的。

牡丹是一種木本植物，本來無論是草本的還
是木本的植物，只能開出一種顏色的花。譬如

南北朝時代的牡丹

牡丹是何時發現於中國的，現在還不清楚。

但據南北朝時代著名文人謝靈運的紀錄，在永嘉時代（三○七──三一二），牡丹是常常夾在野竹之中而生長在水邊的。可見在第四世紀的初期，牡丹還是野生植物。正由於牡丹是野生的，它的觀賞價值，似乎還沒有受到注意。由於牡丹的根可以醫治中風、癰瘡與癲疾等病，甚至到南北朝時代的末期（第六世紀的下半期），牡丹還是當作藥材而受到紀錄的。

唐代的牡丹

大概要到了盛唐時代的開元時期（七一三──七四一），牡丹才由野外移植到當時的國都長安（即今陝西西安）。牡丹既是木本植物，所開的花又與草本植物的芍藥頗為相似，在當時，牡丹是稱為木芍藥的。從文獻上看，在第八世紀的上半期，種植牡丹的地方，不是皇宮的庭園，就是佛寺的天井。那時每一棵牡丹的身價，要在

由明代畫家凌必正表現在他的《雙雉圖》裏的牡丹，就都是純白色的（見圖二）。在張兆祥畫裏的國與秦國夫人。唐玄宗每個月還送這三姐妹每人的牡丹，不但六花各具一色，而且好像是開放在同一棵牡丹樹上的。要解釋同一棵樹何以會開出不同顏色的花，不得不對牡丹的歷史有所瞭解。

三萬銅錢以上。唐玄宗的愛妃是楊貴妃。她的姐姐與妹妹，也因楊貴妃之得寵而受封為韓國、虢十萬銅錢作脂粉費，讓她們扮靚。這十萬銅錢，在當時，數目已頗不小。可是買一棵牡丹，至少要三萬銅錢。不要說長安的一般市民買不起牡丹，就是那時的許多達官貴人，恐怕也是買不起的。野生牡丹移植到長安之後，真可說是驟然之間，身價百倍了。牡丹既貴又好看，所以盛唐時代的開元時期開始，直到晚唐時代的長慶時期（八二一──八二四），也即從八世紀中期到九世紀前期，每年三月十五日的前後二十日，長安居民必到佛寺觀賞牡丹。

宋代的牡丹

到了北宋，種植牡丹的中心，已由陝西的長安，轉移到河南的洛陽。俗稱牡丹之王的姚黃與牡丹之后的魏紫，正是以洛陽為中心而培植的牡丹名種。甚至北宋中期的文學家歐陽修（一○○七──一○七二），還特別為當地的牡丹而編寫一部《洛陽牡丹記》。可能在北宋末年，由於宋金之間的戰事頻繁，洛陽的地位，逐漸衰退。位於河南南部而接近湖北的陳州，又取代了洛陽而成為新的牡丹中心。但到南宋初年，四川天彭的牡丹，由於栽培得法，非常受人歡迎。天彭也因

此得到小洛陽的俗稱。不但如此，南宋中期有名的詩人陸游（一一二五──一二一○）還爲天彭的牡丹寫過一部《天彭牡丹譜》。

明清時代的牡丹

到明代中期的正德與嘉靖時期（一五○六──一五六六），安徽亳州對於牡丹的栽植，非常普遍；每年三至四月，牡丹盛開，眞是春光如錦。明末萬曆四十一年（癸丑，一六一三），薛鳳翔著《牡丹史》，就是爲亳州的牡丹而特寫的。除了亳州，在明代，山東曹州的牡丹，也漸漸重要。譬如綠色的牡丹花，雖是在明代才有的新品種，而綠牡丹的來源，正是曹州。到清代，亳州牡丹的地位終於被曹州所取代了。一直到現在，山東荷澤的牡丹，還是中國最好的。

牡丹的品種

在紀錄上，在宋代初期，牡丹只有三十四種。到宋代中期，增到九十多種。到明末，牡丹的品種已經增加到一百五十多種。在清代，雖然沒人爲曹州牡丹作過統計，不過應該不會少於明末的一百五十種吧。

從明代起，在花色方面，牡丹的顏色共有三大類：純色的：主要是黃、紅、紫、白、黑、綠、藍等七色。混色的是粉白與粉紅。至於雙

色的，譬如在名種牡丹之中，有一種叫做「醉玉杯」的，在白色的花瓣上帶有紅色、藕色、與淺藍等三種顏色，還有一種「界破玉」，會在白瓣上有一條紅線。

六色牡丹的來源

從文獻上看，到明代中期爲止，牡丹的栽培法，只有「種」、「栽」、與「分」等三種方法。可是從萬曆八年（一五八○）開始，又增加了「接」法。所謂種，是用花的種子入土。栽，是插枝入土。分，是把根分開再在多處重新入土。但接是把第一種牡丹的枝，剪下來又接到第二種牡丹的樹幹上去。用種、栽、與分等三法，紅綠二色的牡丹不能同樹，但用接法，兩種或多種的牡丹就可以同樹了。接枝法旣從一六八○年已經使用，到張兆祥的牡丹，六色同樹，是可以解釋的，只是這種牡丹罕見而珍貴而已。近十年內，香港雖然舉行過幾次牡丹花的展覽會，可是六色牡丹還是從來未見過的珍品呢。

清代的考古繪畫

古代文人喜歡研究古銅器

從商周、到春秋、再到戰國時代，中國的青銅器物經常刻有銘文。銘文的內容，固可補充古史之不足，而銘文的字體也富有書法的價值。

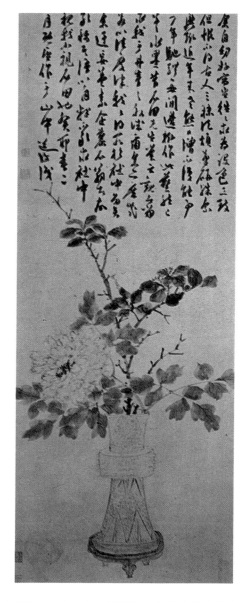

■圖一：《山茶牡丹圖》，明代中期陳淳作

所以從北宋開始，當時的文士在考古學方面的興趣，就是對於這些銅器的研究；有的去考證銘文的內容與製器的時代、有的去摹寫銘文的字體、有的去決定銅器的名稱。據說著名的畫家李公麟不但曾對許多古代青銅器物的器形逐一描繪，還

■圖四：《海棠山竹圖》，明代末期陳洪綬作

如果把這件𣪠的蓋子拿開，陳洪綬的畫裏的𣪠的造型，與這件器物的形態，幾乎完全沒有分別。在這本册頁中，陳洪綬雖未記載他畫成此册的時間，不過從畫風上看，此圖大致可以視為他四十歲（崇禎十一年，一六三八）以後的作品。也即是一件十七世紀上半期的作品。陳洪綬在創作《海棠山竹圖》時，未必見過陳淳的《山茶牡丹圖》，不但如此，恐怕也沒閱讀過前面提到的那幾部專門記載明代文人生活的書。可是陳洪綬

在他的畫裏，不但把古代的青銅𣪠作為花瓶，而且還借用他自己的畫筆，儘量表現古代銅器因為銅鏽之堆集而形成的，古典性的色彩美。陳洪綬用他的畫筆來描寫銅器，是由於銅器具有美學上的欣賞價值。他對古銅器的態度，與陳淳在畫中表現銅尊的態度是一致的，與高、張、屠、文等人在其著作中，強調古代銅器具有觀賞價值的態度，也是一致的。

《吉祥貴壽圖》是清末畫家吳昌碩（一八四

四——一九二七）的作品（見圖六）。圖中的青

銅器，雖然上粗下細而中部凸出，看來似與陳淳

所畫的尊並不完全相同，其實這件銅器，不但也

是尊，而且他對此尊的器形之描寫，也比陳淳正

確。此尊之前，是一枝帶有綠葉的荔枝，而插在

尊裏的，是兩枝紅梅。據畫家的題語，他這幅畫

作於庚戌（清宣統二年，一九一〇）。可見由明

代中期的嘉靖時代（十六世紀上半期）開始形成

的，以古代青銅器而作為盛花瓶的風氣，經過明

末的陳洪綬，一直到清末的宣統時代（二十世紀

■圖五：商代之青銅盛酒器——觶

初期），歷時三個半世紀，仍然沒有間斷。

在《吉祥貴壽圖》裏的尊，是以墨筆完成

的。也許由於這件尊的表面是黑色的，所以它並

不具有由各種銅鏽所形成的古典性的色彩美。可

是如果仔細觀察，尊的表面不但附有許多雷紋，

飾於尊頸上的那兩大條塡滿了雷紋的花紋帶，還

是對稱的。吳昌碩雖然在這件銅尊上不能得到色

彩美，卻可由於銅尊的表面花紋，而得到古典的

圖案之美。也就是說，在吳昌碩的眼中，這件銅

尊的圖案既有組織之美，也有對稱之美，是具有

明清時代的年畫

年畫象徵民間心理需要

在中國人的歲時節令中，農曆新年向來是最重要的。爲了配合春節的歡樂氣氛，以及對於未來的生活的盼望，無論是在黃河流域、還是在長江流域、甚至是在珠江流域，民間藝術家幾乎每年都要爲一般民衆設計一些非常富於裝飾趣味的木版水印畫。在二十世紀以前，這種裝飾畫並沒有特別的名稱。民國二年（一九一三），天津教育司爲了破除迷信，曾在農曆新年之前，用石版

■圖一：《端陽喜慶》，清代末期的年畫

印刷的方式，發行了一批題材新穎的通俗畫。為了宣揚這批畫的內容，每一張畫上都蓋有「改良年畫」的圖章。從此以後，「年畫」二字，不脛而走。直到現在，在農曆新年期間所發行的通俗性裝飾畫，無論是由木版還是由石版印刷的，一律稱為年畫。

除了發行的時間必在農曆除夕稍前，年畫是有幾種特徵的。甲、在用色方面，色彩不但濃厚，而且鮮艷。色調的對比是十分強烈的。乙、在線條方面，只要求宛轉與流暢，筆墨上的特別的技巧（譬如飛白、折蘆描等等）是不需要的。丙、在內容方面，經常有兩大類：第一類是神像；常見的有門神、財神、倉神、藥神、樹神、壽星、與鍾馗等等。根據民間的通俗信仰，這些神祇不但可為每一家庭招財賜福，也可為家庭成員辟邪除害，甚至由於這些神祇的保護，倉廩常滿、樹木茂盛、衣食無憂。在各地的年畫之中，這一類的需求量一向較大。至於第二類，大致是通俗故事、戲劇情節、各地風俗、名勝古蹟、各式美女、以及白胖嬰孩。刻印於清代末年的《端陽喜慶》圖（見圖一），所表現的是在端午節的龍舟競渡的場面。這種年畫的內容，就是第二類裏的風俗畫。

在傳統社會，聆聽故事（黃河流域的大鼓與江南各地的彈詞，都是講說故事的表演藝術）、

與觀賞戲劇，對中下等階級的民眾而言，是一種生活上的享受。把故事與戲劇的內容用年畫的形式加以表現，可使張貼了這類年畫的家庭，一方面覺得已經得到觀賞戲劇或聆聽故事的樂趣，另一方面，家庭的成員也往以年畫裏的人物的性格為榜樣，而對自己的行為，時加檢討，甚至改進。所以把故事或戲劇的內容轉變為年畫，既可使一般家庭得到心理上的滿足，也可在無形中發生潛移默化的教育作用。無論是第一類還是第二類，由於色彩鮮艷、內容通俗而富於鄉土氣息；從明代直到現代，年畫一直是為廣大的民眾所深愛的。

中國地大，各省風俗，常不盡同。各地名勝古蹟雖多，未必人人都能有親自旅遊的機會。在年畫中表現各地風俗，固可適應不同地區的居民之需要，而在年畫中表現名勝古蹟，也能使中下階層的民眾在畫面之中欣賞名山大川，使他們在心理上，得到另一種滿足。至於美女與嬰孩，無疑是家庭的象徵，既盼望自己能有嬌妻，貌美如畫中人，也盼望家裏有三兩個嬰兒，長得像年畫中的胖娃娃。從中國繪畫的內容上看，譬如仕女圖，早從八世紀的下半期開始，就是唐代人物畫的新題材，而嬰孩的生活，又在十三世紀的南宋，成為另一個新畫題。因此，除了心理上的與象徵性的需要，年畫的第二類題材之形成，與古

刑受蓋黃　　　　　　計肉苦獻

■圖四：《黃蓋受刑》，清代末期刻印於蘇州

發源於黃河流域的中游，但根據現存實物，中國最早的彩色年畫，却在十六世紀末葉，刻印於長江流域之下游。譬如《祝壽圖》（見圖二）就是一件佳例。此圖的主題是由漢鍾離、李鐵拐、呂

■圖五：《武松打虎》，在清代末期刻印於蘇州

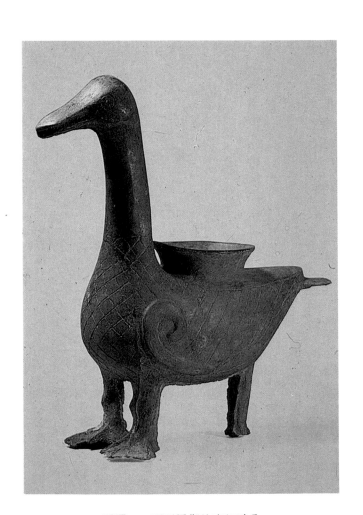

■圖一： 西周早期的青銅鴨尊

元明清時代的水鴨圖

一九五五年，有一件西周早期（西元前十一──世紀）的青銅鴨尊（見圖一）發現於遼寧省喀左

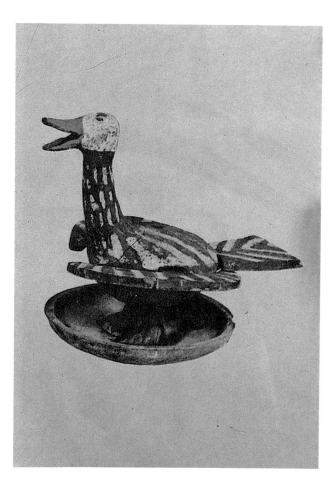

■圖二：戰國時代的彩繪陶鴨

馬廠溝。除了爲了增加支持力而在鴨尾下所添附的那條短柱並非鴨身而外，鴨的表現是相當寫實的。大概在一九五四年，又有一件戰國時代（西元前五至三世紀）的彩繪陶鴨（見圖二），發現於河南鄭州。此鴨張口而叫，神態比西周的銅鴨更生動。在繪畫方面，把水鴨作爲一個主題，就

現存畫蹟而言，恐怕不會早於元代初年。可見在時間上，畫家對於鴨的表現，比雕刻家對它的表現，至少晚了將近兩千年。

元代的野鴨圖

大致可以視爲陳琳的作品的《溪鳧圖》（見

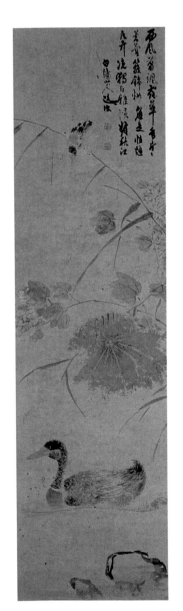

■圖四：《秋江青興圖》，
　　　　明代中期陳淳作

與枯墨線、以及表示漣漪的細線與表示波浪的粗線，從運筆與用墨的方式與趣味來比較，差異是很明顯的。也卽應該不是同一位畫家的手筆。

合作畫是中國藝術的一項特徵。在西方，藝術創造永遠是個別的，所以在西方，從沒有一幅像《溪鳧圖》這樣的合作畫。從文獻上看，遠在唐代，有些壁畫的主題，常由第一人完成墨線的輪廓，再由第二人負責加上顏色。可惜唐代的這些合作畫，現在無法再見了。

明代的野鴨圖

《秋江清興圖》（見圖四）是一幅明代的水鴨圖。畫家是明代中期的陳淳（一四八三──一五四四）。陳淳的第二個名字是道復，第三個名字是白陽道人。在此圖中，畫家在他所題的詩（西風蕭颯露華香，片片芙蓉簇錦妝。應是怕隨凡卉洗，獨佔雅淡媚秋江）的後面所簽的名（術語應該是所落的款），正是白陽山人、道復。

在畫面上，有一隻野鴨正從殘荷下面慢慢的游過去。殘荷上面有幾枝芙蓉與蘆葦。鴨的前面有兩塊石頭。在構圖上，陳淳這幅畫似乎與元代的《溪鳧圖》很接近；野鴨與芙蓉的配合是在元代就存在的，《溪鳧圖》裏的石岸雖然已經取消了，可是在陳淳的畫蹟裏，兩塊石頭仍然安放在

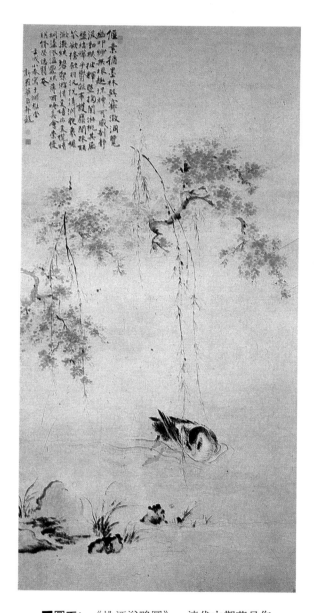

■圖五： 《桃漂浴鴨圖》，清代中期華嵒作

原來是石岸的位置。用水裏的石頭取代石岸，增加了水的空間，這樣才能使畫面有充分的空間，讓野鴨去自由的遨遊。在野鴨以上的空間增加荷葉與蘆葦，是由於《秋江清興圖》的畫面狹長，不對細長的蘆葦加以表現，似乎不容易把這張長紙填滿適當的景物。至於添畫翠鳥，一面有以鳥與鴨造成構圖裏的上下呼應的用意，一面也由這兩隻鳥類的身體的大小不同，從而造成野鴨在畫面上的重要性更加突出。畫面上的主題是主，配景是賓。這賓與主的觀念，是在宋代中期（十一世紀）開始使用於山水畫的。到了十六世紀中期，賓與主的觀念，已由對山水畫的使用，擴展到中國繪畫的其他門類。在陳淳的這幅畫裏，到中國繪畫的其他門類。在陳淳的這幅畫裏，鴨大是主，鳥小是賓。賓主法在明代的山水畫以外也有所使用，根據陳淳的這幅畫，不是看得很清楚嗎？

根據畫面上的題詩，完成於清代乾隆七年（壬戌，一七四二）的《桃潭浴鴨圖》（見圖五），是華嵒（一六八二——一七五六）的作品。如與《秋江清興圖》互相對照，此圖與陳淳的作品，在構圖上，是異同各半的。華嵒把野鴨表出於水面的石頭之後、與桃花和垂楊之下，與陳淳把野鴨置於水面的石塊之後、與殘荷和芙蓉之下，是完全一樣的。所不同的是陳淳使蘆葦向上挺，而華嵒却使柳條向下垂。就是桃枝，也大半是伸向水面的。由於石旁的水草向上而桃柳向下，正好使得在水面緩游的野鴨，形成畫面的主題。像陳淳在十六世紀所使用的賓主法，當華嵒在十八世紀作畫時，是未再使用的。華嵒雖然是福建畫家，在派別上，他却屬於揚州派。揚州派繪畫的主要特徵正是發揮畫家獨立的個性。賓主法既已有幾百年的歷史，華嵒當然不會再加使用了。

桃花與柳條雖然從畫面的最高處嫋然垂下，可是那最高處却是空無一物的。雖然空無一物，華嵒是利用這段空間來表示雲煙或迷霧那類虛景的。以虛景來表現實景，正是中國繪畫在構圖方面的一種特徵。此外，從歷史上看，這種畫法，與本書在第八十八篇所介紹的雲封崖頂的作品的最高處是一致的。可見陳琳與陳淳在他們的作品的最高處不表示煙霧之類的虛景，是古典的畫法，華嵒在他的作品裏，既以煙霧填滿畫面的最上端，屬於

在古典畫法之後所興起的新畫法，是明顯可見的事實了。

元明清時代的偷桃圖

在一幅刻於南宋時代（十三世紀）的版畫裏（見圖一），有一個老翁，他雙手扶着扛在肩上的桃枝，一面掉首回顧，一面向前急行。想知道這幅版畫的內容，要先知道兩個人。

西王母

■圖一：《東方朔偷桃圖》，南宋時代的版畫

根據戰國（也卽西元前三世紀）以前的神話，中國西方的崑崙山，是神仙居住之地。西王母就住在這座山上。按照字面，西王母應該是一位慈祥的老太太。其實不然。在紀錄上，當時的西王母，不但長着虎牙與豹尾，而且披頭亂髮，常常高聲大叫。不過大概到南北朝初期（三世紀），

■圖二： 《東方朔偷桃圖》，元代的緙絲畫

西王母已經被視為象徵長壽的女神。因為據戰國以前的神話，西王母有一種吃了可以不死的藥。嫦娥就因為偷吃了這種藥，千百年來，雖然不死，也離不開寂寞的月宮。再據漢以後的傳說，西王母所種的蟠桃，要每三千年才能成熟一次。

她要不是長壽，怎能吃得到？

東方朔

西王母的蟠桃，共有七個。她吃了兩個，又送給漢武帝（西元前一四〇──八八）兩個。送

■圖三：《東方朔偷桃圖》，明代初期吳偉作

桃以後，西王母與漢武帝高談濶論，整夜沒睡。當他們在談論時，有一個叫東方朔的人，由窗外向內偷看。東方朔偷桃的畫題，就是由於後人把西王母種蟠桃、東方朔曾經犯罪、與偷看西王母與漢武帝的會談這三件事，混雜在一齊而創造出來的。見於南宋版畫的老翁，就是東方朔。他肩上扛的，就是仍舊長在樹枝上的，兩個偷來的蟠桃。

事實上，東方朔是實有其人的。據漢代的兩種史書，他出生於山東省，身高九尺三寸，眼如懸珠、齒如編貝。他在漢武帝時代，擔任過階級不高的官職。在南宋的版畫裏，東方朔並不是一個高個子。他睜開的雙眼，固然很有精神，但並不能表現「眼如懸珠」的特徵。此外，他既閉着嘴，也不能表現「齒如編貝」的特徵。

元代的偷桃圖

元代有一件用手織的緙絲畫。畫題就是東方朔偷桃（見圖二）。在此圖中，東方朔雙手捧着一個帶葉的蟠桃，掉首回顧。他偷了西王母的蟠

桃而又怕被她發現的神態，表現得很生動。他衣上的褐帶與向下垂的衣袖，都飄向左方。畫家利用這些細微的動態，來表現東方朔的快步前進；如果不是由於快步向前而引動了風，衣帶與衣袖怎麼會因風而飄？

東方朔的前面，有一棵靈芝，又有一棵蘭花。在東方朔的身後，是桃樹的一枝。畫面的左上方，還有一個淺朱色的圓圈。蟠桃固然象徵長壽，靈芝却不只代表長長壽，更是祥瑞的象徵。既畫蟠桃、又畫靈芝，豈不更能強調東方朔所處之地，是神仙居住的長生與祥瑞之地，經過戰國末年的屈原的描寫，蘭已成為高士的代表。不過西王母的時代既遠在屈原之前，緙

絲緙畫裏的蘭花，應該與高士的身份無關。大概畫家是想為西王母的居住地，增加一點女性的氣息，才表現蘭花吧。樹上有四隻桃子。加上東方朔手裏的那一隻，桃的總數是五隻。這個數目與神話中西王母吃剩的桃的總數是相符的。左上角的圓圈，可能代表太陽。西王母與漢武帝既因談論而一夜未睡，也許是到天明之後才去休息的。東方朔大概就在他們都已入睡之後才去偷桃。所以畫中既有太陽，可以說明偷桃的時間不是夜晚而是白天。最後，應該注意到：東方朔的眼睛，既圓且亮，而他的兩排牙齒。用懸着的珠子與一串小貝殼來形容東方朔的眼睛與牙齒，是相當恰當的。這樣說，元代緙絲畫家在對

■圖四：《東方朔偷桃圖》，
　　　明代中期唐寅作

（圖中題字）
王母東都方小兒偷
桃三度到瑤池群仙
無庸追琢珎却自持
愛為壽兄唐寅為
守齋索奉
馬守齋索壽

■圖五：《東方朔偷桃圖》，現代齊白石作

東方朔的形象加以表示之前，恐怕還參考過古代神話與漢代史書對東方朔的描寫呢。

在南宋版畫中，偷了桃的東方朔，用肩扛着桃枝：囬首而行。但在元代緙絲畫中，東方朔卻雙手捧桃，囬首而行。小心翼翼的捧着桃子，似乎比用肩膀扛着帶桃的樹枝，更能表現偷的行為。何況在緙絲畫裏，對偷桃的時間有所交待，而在南宋版畫裏，偷桃的時間，是完全不加表現的？根據這些比較，可見元代的偷桃圖，不但比南宋的更能符合文獻上的記載，甚至對東方朔的心理的刻劃，與對偷桃的時間的表現，也都比南宋的版畫，更加精緻入微，合情合理。

明清兩代的偷桃圖

到了明代，東方朔偷桃這個畫題，變得更普遍了。以見於附圖三與附圖四的作品為例，明代初期畫家吳偉（一四五九——一五〇八）與明代中期畫家唐寅（一四七〇——一五二三），都畫過這個題材。在這兩幅偷桃圖中，東方朔都用一隻手托着偷來的蟠桃，一面掉首回顧，一面邁步疾行。不過在吳偉的作品中（見圖三），東方朔用左手托桃，面向左、在唐寅的作品中（見圖

乾隆庚午夏四月

五原寶斌寫

四），東方朔用右手托桃，面向右。東方朔疾行的方向，在吳偉與唐寅的筆下是不同的。唐寅的東方朔，面向右，與宋元的偷桃圖相較，是一致的。但吳偉的東方朔，面向左，就成爲從明代開始的新畫法。

如把吳、唐兩人的作品與宋元時代的偷桃圖再加對照，可以看出，在明代的偷桃圖裏，旣沒有扛在肩上或長在樹上的桃枝，也沒有靈芝、蘭花，表示時間的太陽，更是沒有的。這樣說，在構圖上，明代的偷桃圖，固然簡化了許多，甚至

在方向上、東方朔可左可右，也已經沒有定規。不過如果再以現代畫家齊白石的偷桃圖爲例（見圖五），把東方朔畫成面向右而回顧的那種表現法，也就是與南宋版畫、元緙絲畫、和明代唐寅的畫蹟都採用過的那種畫法，大致相同。目前保存於北平萬壽山下之某處，有一些清代的壁畫。壁畫之一是東方朔偷桃圖。在這幅壁畫裏，東方朔扛着帶有三個蟠桃的桃枝而面向右。那麼這幅壁畫的來源，顯然是把南宋的緙絲畫與吳偉的畫蹟，加以綜合的一種改革畫法。

有一幅在清代乾隆十五年庚午（一七五〇）刻於廣西的版畫值得注意（見圖六）。在此畫中，東方朔鬢髮皓白，好像一個老壽星。他身前站着鹿，頭上飛着蝙蝠。這位版畫家雖用隱喻的手法，把通俗的福（蝠）、祿（鹿）、壽（老人）的觀念，一一表現，但是如果不知道東方朔偷桃的故事，老壽星掉首而顧的形象是難以解釋的。在清代的版畫裏，老壽星手捧蟠桃，毫無心理恐懼。偷桃的事，已被時間冲淡得毫無痕跡了。

元明清時代的歲寒三友

中國繪畫的內涵，雖然大致可以人物、山水、與花鳥爲主，但在中國繪畫的發展史上，卻以人物畫的成立最早。除了因爲神靈鬼物與遠祖的圖象，是古人的祭祀主題之外，古代人物畫的體裁，大致都與宣傳孔教的善惡思想有關。所謂善，是通過對於古代的聖人、賢君、名臣、貞婦的事蹟的描寫，以增進後人對於他們的尊崇與欽仰；所謂惡，是通過古代的昏君、奸相等類的人物的描寫，從而激發後人在理智上對於善與惡的裁判，是用藝術的形象來推進倫理觀念之發展的一種方式。所以唐代的藝術史學家在討論繪畫的歷史的時候，劈頭便說：「夫畫者，成人倫，助教化。」把藝術與政教揉合爲一，正是中國繪畫的最早的階段。在這一階段，只有人物繪畫才能勝任政、藝合一的功能。

漢晉以後，山林文學旣漸發達，山水畫的雛形也漸成長。在此時期，一般文人固可用山水詩來寄托心胸，而若干畫家也已使山水畫漸脫政藝合一的舊有樊籬。此外，就在中國繪畫的發展史中，山水畫的完成，也由空擬式的雛形，逐漸接近寫實式的眞實山水。由對於人物的描寫轉變到對自然環境的描寫，是中國繪畫的第二階段。

從宋代開始，特別是在明代，中國繪畫裏的草木花鳥，一方面開始與象徵意義結合，一方面又與寫實主義結合，而逐步形成一個獨立的新天地。譬如所謂的「寒歲三友」（松、竹、梅）與「四君子」（梅、蘭、菊、竹）也都慢慢成爲普遍使用的畫題。中國繪畫發展到這一地步，已能用眞實的題材來表示抽象的意義。亦即發展到從畫面上看似與政教無關，而在涵義上實與政教密切相關的第三階段。

在目前，山水畫與花鳥畫的創作依然興盛不衰，新人物畫的發展，不但在數量上，似已與日俱增，在功能上，新人物畫的「成人倫、助教化」的宣傳功能，也已比過去更多。揉合政教與藝術於一爐的趨勢，已經十分明顯。從中國繪畫發展史上觀察，這種週期性的循環現象豈不是極堪玩味的課題？

■圖一： 《歲寒三友圖》，宋元之際趙孟堅作

歲寒三友的歷史背景

在松、竹、梅等三友之中，松與文學和藝術的關係極密。松是長春喬木，能與嚴多對抗。

《論語》的第九章《子罕篇》在讚美人物的美德時說：「如松柏之後凋。」可見遠在孔子之時，中國的知識分子已經注意到松的堅毅不屈的精神。

在東晉時代，當田園詩人陶淵明（三七二——四二七）因不爲五斗米折腰而罷官退隱，對於松和菊，是獨有偏愛的。在其《歸去來辭》中，他寫有「景翳翳以將入，撫孤松而盤桓」的名句。獨立的孤松正象徵了隱士的清風高節。中國文學既予松以如許深厚的象徵意義，到了相當於西元七、八世紀的中唐與晚唐，松就在中國繪畫之中，成爲一個新題材。根據著於晚唐時代的幾種藝術史、和在寫實詩人杜甫（七二一——七七〇）的詩篇裏，張璪、畢宏、韋鑒、和韋偃等人，都能以畫松專擅於時。

歲寒的第二友是竹。《詩經》裏已有許多篇章提到淇、澳之竹。但那只是記述性的描寫。在晉代，嵇康、阮籍、劉伶、阮咸等七人，玩世不恭，嘯傲竹林，成爲世人所稱的「竹林七賢」。與他們的時代相距不太遠的書法家王獻之，非但喜竹，而且更有「一日何可無此君」的名言。到西元四世紀，竹才成爲代表隱逸之士的高風的一

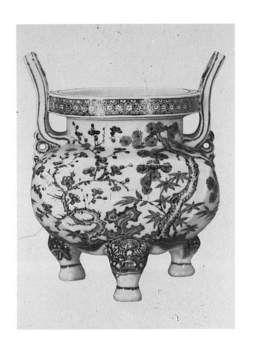

■圖二：元代歲寒三友青花瓷爐

種象徵。可是在藝術史上，竹畫的創始，究竟如何，似乎始終是語焉不詳。中唐的民間詩人白居易（七七二──八四六）的詩篇、與晚唐的藝術史料，都記載過蕭悅善畫一色竹。推想這種一色竹，就是後代的墨竹的起源。蕭悅之外，相傳在第十世紀的五代十國時期，郭崇韜的夫人李氏，在月映竹影於窗之夜，爲摹竹影而創造了中國繪畫裏的墨竹。這一傳聞雖富浪漫氣息，眞實性却是難於考證的。

在北宋初年的第十世紀，唐希雅與若干畫院裏的工筆畫家，都能用勾勒塡彩的方式畫竹，不過在他們的作品之中，竹子只是配景。在十一世紀的畫院裏，崔白是一位重要的畫家。在他的《雙喜圖》裏（見本書第七十六篇的彩圖一），竹子仍然是兔與鵲的配景。要到十一世紀的中葉，當四川籍的畫家文同，專畫一色的墨竹，才把竹從人物畫與花鳥畫的背景之中分離出來，形成一個獨立的新畫題。

在技法上，文同畫竹是以深墨爲正面，淡墨爲反面。這種畫法成爲「湖州竹派」的一個重要

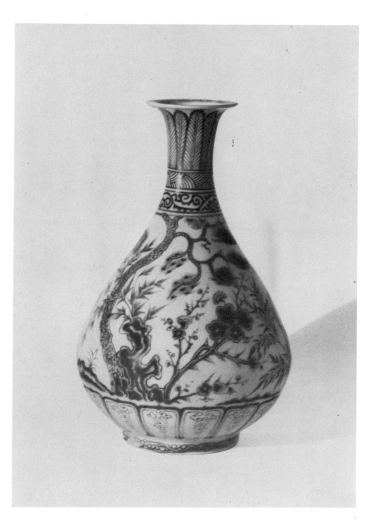

■圖三：元代釉裏紅歲寒三友瓷瓶

特徵。北宋的時代全能文人蘇軾（一〇三六——一一〇一）也擅畫竹，他也是從學習文同的畫法入手的。湖州竹派的精神是強調竹的神韻，並不拘泥於竹的枝節或幹葉之形似。中國的詩與畫，一向都有神韻派與寫實派的分野。畫史上的神韻派的出現，可說正由墨竹的形成而得建立。

到了北宋末葉，宋徽宗的宮中搜藏了大批的古今名畫。因此編了御藏畫目；《宣和書譜》十卷。此譜分中國繪畫為十門（每門相當於一類），而墨竹正是十門之一。可見到十二世紀為止，墨

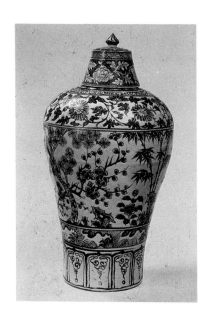

■圖四： 明代嘉靖時代歲寒三友釉
　　　　裏紅瓷盤

竹的重要性極大。其影響之所及，一直到二十世紀，中國畫家對墨竹的興趣，仍舊十分濃厚。

再看三友中的梅。《詩經》五次提到梅。不過《詩經》的梅，正和見於《詩經》的竹一樣，同屬於記述性的記載。一直要到北宋末年，住在杭州西湖的處士林逋，以梅爲妻（又以鶴爲子），同時詠出「暗香疏動月黃昏」的名句之後，梅才成爲隱士的另一種象徵。至於在藝術史上，最初創始墨梅的，似是活動於十一世紀末期的畫僧仲仁。南宋以後，士人楊補之與湯正仲才得仲仁之遺風。宋元之交，王冕更以墨梅擅名於時了。

以上所述，是松、竹、梅等三畫題的個別的發展簡史。至於把松、竹、梅三友合繪於一，成爲一個獨立的新畫題，似乎始於十三世紀末期的南宋末年。元滅南宋，北方遺老甚多。當時的遺老建設了一種理論，他們認爲松、竹、梅等「歲寒三友」能在嚴多不變其色，正如忠貞之士身處亂世，不變其節。所以他們高唱「君子於松，取其貞、於竹，取其直、於梅，取其潔」。這種理論，很快就被當時的藝術家所認識。譬如活動於宋元之交的趙孟堅（一一九九——一二九五），即爲具有代表性之一人。他所畫的《歲寒三友

圖》（見圖一），更爲典型之一例。

趙孟堅爲元初全能藝術家趙孟頫之兄。二人同爲宋代皇族之後裔。宋亡之後，孟頫降元，官至集賢學士。孟頫却退隱山林，享其高蹈式之文人生活。相傳孟頫曾訪其兄。孟堅以水洗拭其弟所坐之椅，以見清潔。孟堅既對孟頫如此厭惡，他筆下的《歲寒三友圖》，寓有象徵高士之忠貞、正直、與潔麗的意義，是不言可喻的。易言之，趙孟堅必嘗以松、竹、梅的精神，代表他自己的精神。與趙孟堅同時的南宋遺民鄭思肖，曾畫《無根蘭圖》（宋失國土，蘭亦無處可生，故其筆下之蘭無根）。這種象徵性的畫法，與寓於《歲寒三友圖》中的象徵意義，是完全相同的。這正是前述把政教傳統有關係的畫題，利用來諷刺外族「政教」的一種新畫法。

在趙孟堅的《歲寒三友圖》中梅枝居中，松枝與竹枝則交錯於梅枝之間。在直覺的感念上，松在梅上，竹在梅下，梅則散見於松針與竹葉之間，具有連繫的作用。松針以剛勁的直線表出的畫法，與文同《歲寒三友圖》中的三種折枝，亦無處可生，故其筆下之蘭無根）。這種象徵性竹葉之形成，則純運中鋒，墨色淋漓，控制得宜，一如文同。至於梅瓣則以白描圈線細描，不事暈染。據楊補之的《四梅花圖卷》來看，趙孟堅的白描畫法，與楊補之的畫法十分接近。相傳趙孟堅在獲得楊補之與湯正仲的梅圖之後，「卷舒坐臥，未嘗去手；盡得楊、湯之

妙」。可見在這幅《歲寒三友圖》裏，也許既有文同的竹法，也有楊、湯的梅法，易言之，這幅畫可能正保存了南北兩宋的若干古典畫風。

現存的一件元代的青花瓷爐（見圖二），也畫有以歲寒三友爲主題的裝飾圖案。在景物的布置上，松、竹、梅都由地面生長，而不是趙孟堅筆下的三種折枝。中國青花瓷器的裝飾圖案，因與各種工藝品互相借鏡。「歲寒三友」也精仿歷代構圖較爲簡易的名畫，除了取樣於唐、宋的錦緞，也精仿歷代構圖較爲簡易的名畫。「歲寒三友」的構圖既然可繁可簡，畫法也可兼用工筆與寫意的方式，借用爲瓷器的裝飾圖案的畫題，是相當適宜的。畫在元代青花瓷爐上的「歲寒三友」既非折枝，也許在宋、元之間，在繪畫之中，本有若干歲寒三友圖，畫着生長於地的松竹梅，並非每幅都必畫折枝的。

在此瓷爐上，梅樹盤據爐腹之左，松樹相對於右。竹枝的重要性顯然較小，它和旁邊奇形的太湖石的位置相當；成爲松與梅的襯托。在畫法上，靛藍的使用，有輕有重，恰如一幅水墨畫。譬如勾出湖石輪廓的線條是深青色的，沿着輪廓線而施以暈染的那一部分，却是較淺的青色。在被施暈染的那一部分之中，又留有一圈空白的邊緣，由於這種明暗互濟手法的使用，特別使得湖石產生一種鱗峋兀突的形象和實質。

至於松與梅的樹幹，也是先畫輪廓，再施密

圈與皴線以描寫其樹皮組織，形態十分逼眞。根據它們盤結與扭曲的姿態，這株松樹與梅樹，都具有相當的年齡。中國自古就有「老而彌堅」的思想，這些老樹正是不屈不撓的堅毅精神的象徵。在佈局方面，松樹彎曲向左，梅樹彎曲向右，其位置不但在畫面上互相均衡，而且也隔着竹與石而遙相呼應。總之，瓷爐上的《歲寒三友圖》佈局得宜，畫法高妙，形象逼眞，可能是直接摹自繪畫。

元瓷爐上的佈局只是歲寒三友圖的一種。元代的另一件釉裏紅瓷瓶（見圖三），用紅釉代替靛藍，畫着歲寒三友圖的另一種佈局。在此瓶上，梅竹的地位相當，松樹則受到強調，巍然獨尊。從藝術的眼光觀察，施於此瓶的畫法是遠較瓷爐爲遜的。譬如松幹和松針的表出，已經圖案化，梅瓣的表出，忽大忽小，亦非合宜。這些小處顯示瓷器上的歲寒三友。趨於公式化，大概是瓷工自己的創意。元代青花瓷爐與元代釉裏紅瓷瓶上的「歲寒三友」之佈局法，對於明代青花瓷器上的裝飾畫，極有影響，十分值得注意。

譬如在製於明代嘉靖時代（一五二二──一五六六）的一件釉裏紅瓷瓶上（見圖四），那「歲寒三友」的表示方法，與元代釉裏紅瓷瓶上的「歲寒三友」，幾乎是一樣的。更仔細的說，在嘉靖瓷瓶上，松樹居左，綠竹居右，梅樹居中，

三者之位置與元代瓷瓶上的松、梅、竹的位置是一致的。但梅、竹遙遙相對，把較矮的梅樹加以環繞的佈局方式又與元代青花瓷爐上的「歲寒三友」相當。至於嘉靖瓷瓶在梅、松之間另加牡丹，那更是時代較晚的附加物。

《歲寒三友圖》在明代瓷器上長期使用的結果，是一面逐漸遠離寫實的畫風，一面圖案化。這種趨勢，在製於嘉靖時代（一五二二──一五六六）的一件青花盤上是可以得見的（見圖五）。

在此盤中，松竹梅不但並置於雙耳罐內，罐前有地板，罐後也有欄杆。在這樣的佈置之下，松竹梅等三友，已無異於花瓶中的任何花卉。它們原來的象徵性的意義，也早在明代末期的瓷工的筆下，消失得乾乾淨淨。

隨着歲寒三友的原義的消失，松的樹幹又由嘉靖時代的瓷工，畫成一個大體可以辨認的草體「壽」字。梅朶但用圓圈表出，難有梅花的形象。竹葉因爲採用雙鉤，旣與梅瓣的圓圈畫法一致，也與松針的單調的墨線對襯出些新意趣上的變化，雖然如此，這一整體的藝術價值，已經流於低俗了。

時代再晚一點，到了清代末期，在用木刻水印的年畫之中（關於年畫，請參閱本書第一○○篇《明清時代的年畫》），松、竹、梅等三種可以長期耐寒的植物，已被當時的民俗畫家，與一

朶嬌艷的牡丹混雜在一起，作為一個胖娃娃的陪襯（見圖五）。就歲寒三友的表現而言，這恐怕是時代最晚、也最沒有意義的一種表現手法了。

小　結

根據以上簡單的討論，在宋元之際「歲寒三

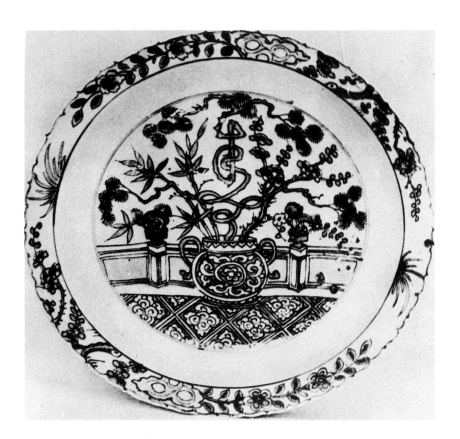

■圖五：明代嘉靖時期的歲寒三友青花瓷盤

友」本是繪畫方面的一個新畫題，其本身大致象
徵高士遺民所具的不折不撓的精神。從元代開
始，這一畫題由瓷工轉用於青花瓷器，雖然在風
格上，瓷器上的繪畫，依舊與宋元的畫風，保持

■圖六：清末年畫中所見之歲寒三友

十分親密的關係。但從明代中期開始，「歲寒三
友」的象徵性的意義既漸消失，表出的手法也與
繪畫的風格逐漸遠離。到明代的晚期，它僅是工
藝品上的裝飾性的圖案了。

明清時代的蘇軾畫像

蘇軾，字子瞻，生於北宋仁宗景祐三年（一○三六），卒於宋徽宗建中靖國元年（一一○一），卒時年六十六歲。在北宋時代，這位生於四川眉山的才子，是一位全才的文人；他不但能寫漂亮的古文與散文，在詩、詞、賦方面，也是第一流的作家。在藝術上，他既能用古木竹石這類簡易的題材和磊落不羣的筆意，開創中國文人的寫意畫，而他穩重却揮灑自如的書法，更在宋代四大書家的名份之中，永遠排名第一。除了文學與書畫創作，蘇軾又是藝術理論家，譬如他在《書鄢陵王主簿所畫折枝》詩中所說的「論畫以形似，見與兒童鄰」之名句，千百年來，也早已成為中國文人畫的理論基礎。

蘇軾是在宋仁宗嘉祐二年（一○五七），也即他二十二歲那年，通過中央政府的禮部所舉辦的考試，而以全國第二名的資格，得中進士的。他中舉那年，禮部的主考官，是宋代的文學家歐陽修。後來歐陽修在度過六十歲生日之後，為他自己起了一個六一居士的別名。蘇軾自稱東坡居士，也許是對他的主考官自稱六一居士的雅事的

一種模倣吧。不論這個推測是否真的接近蘇軾自稱東坡居士的原意，自從他使用了這個別名之後，東坡居士就很快的成為宋代文人對於蘇軾的代名詞。譬如在南宋時代的蘇軾的時候，也只稱東坡而不稱其本名。到現在，蘇東坡這個別名仍比蘇軾的本名，更為人所熟悉。

在北宋中期，從宋仁宗慶曆八年（一○四八），經過整個宋英宗的治平時代，直到神宗熙寧二年（一○六九），文彥博、富弼、韓琦和曾公亮等人，在這二十二年的時間之內，先後擔任宰相。這幾位大臣，一方面勤簡治國，另一方面也為北宋中期的政治，開拓了平實與穩健的道路。

可是宋神宗後來為了改革政治，從熙寧二年起，到熙寧九年止（一○六九——一○七六），兩次改任王安石為宰相。於是在這七年之中，以王安石為首的新進政客與朝中一般舊臣，就因政見的分歧而形成新舊兩黨。王安石雖然因為對於變法改革操之過急，在罷相之後，鬱志而死，不過在他死後，除了舊黨的司馬光、呂公著、呂大防和

■圖一：《蘇軾畫像》，元初趙孟頫作

范純仁等人曾經短期執政，到紹聖元年（一〇九四），哲宗在罷除呂大防與范純仁之後，委任章惇為相；而章惇正是王安石的助手。他既得勢，就把舊黨裏的重要人物，紛紛貶除於中央政府之外。蘇軾被放逐到海南島，正由於他擁護舊黨，以致受到新黨的政治迫害。

從元豐八年（一〇八五），離開黃州，直到宋哲宗紹聖元年（一〇九四），蘇軾在這十年之中，除了一度住在宋代的國都開封，擔任中央政府的中級與高級官員——中書舍人、兵部與禮部尚書，又先後在浙江杭州、河南潁州、河北定州、廣東英州和惠州等地擔任地方官職。蘇軾

在惠州時，曾經作過一首詩，詩題是《縱筆三首》，其中一首有這麼兩句：「為報先生春睡足，道人輕打五更鐘」。意思是說，道教寺觀裏打鐘的人，為了讓我能夠好好的睡上一覺，連打鐘也不敢打得跟平常一樣的響，否則鐘聲那麼響，豈不要把我吵醒了？據說這首詩後來傳到開封，被當時的宰相章惇看見了，就狠狠的說：「原來蘇軾到了惠州，沒什麼公務，所以還能睡這麼清閒的大覺！」於是就下定決心，要好好的再貶他一次。因此，到紹聖四年（一〇九七），蘇軾就被貶到瓊州去了。所謂瓊州，又名儋耳，就是現在的海南島。

蘇軾在瓊州的時候，當地只有兩個文人。一個叫姜唐佐，是海南島的朱崖人。他雖然喜歡讀書，卻是沒有通過科舉考試的布衣。不過他很仰慕蘇軾，曾經要求蘇軾為他作一首詩。東坡就在他的扇子上題了兩句詩，每句七個字。蘇軾對他說，如果我能離開此島，將來再為你把整首詩作完。可是不知為了什麼，東坡在離開瓊州之前，竟未能把這首未完成的詩寫完。當他離開海南島一年之後，姜佐書終於為了要參加科舉考試而到了開封。可是那時蘇軾已經因病逝世了。後來還為姜唐佐代作一首七言律詩。此詩有六句，都是蘇轍作的，不過夾雜在蘇轍的詩句裏，當然還有蘇軾在瓊州已經寫好的那兩句。

瓊州的第二個文人叫黎子雲。當蘇軾在海南島的時候，黎子雲是當地居民之中，唯一曾經通過科舉考試的人。蘇軾到了瓊州不久，當地的軍區司令張中還陪着蘇軾一齊去拜訪黎子雲。看來黎子雲雖是一名舉人，不過家裏除了藏有一部唐代文學家柳宗元的詩文集，沒有別的書。蘇軾曾經向黎子雲借過這部書。從此以後，《柳子厚集》成為蘇軾在瓊州時期的唯一讀物。

有一天，不知道是為了還書，還是去聊天解悶，蘇軾獨自走到黎子雲家去。沒想到在歸途中，卻下起雨來了。去時既是好天，他當然沒帶雨具。雨勢既然不小，蘇軾只好走到路邊的農舍裏去，向人借了一頂草笠和一雙木屐；然後戴了草笠，穿了木屐，冒雨回家。當地的婦女和小孩，看見蘇軾打扮成這個樣子，於是一面跟着他，一面起鬨的笑。大家為什麼要笑呢？

海南島的緯度低於臺灣和香港。在地理上，這個島位於盛產椰子的熱帶區域之內。椰子樹既是熱帶地區的樹木，所以海南島的椰子樹也相當多。當地的一般居民，為了避免熱帶的陽光可以把人曬得頭昏眼花，常戴用椰子殼作成的椰子冠。草笠是只有農人下田耕種才戴的。

蘇軾在沒到瓊州以前，就喜歡戴一種色黑而質硬的短簷帽。元代初年的著名畫家趙孟頫曾經畫過一幅蘇東坡的像（見圖一）。在此圖中，蘇東坡頭上所戴的，就是有人稱為東坡巾的短簷帽。到了瓊州，儘管一般人都戴椰子冠，他還是照戴他的短簷帽。另一方面，蘇軾到瓊州時，雖然在公職上，從軍區的副司令降級到地方法院的院長，不知道。所以蘇軾第一次在瓊州公開露面，連地方上的鄉紳父老都要到街上去，看看新到任的法院院長，是什麼樣子，同時，他們當然也免不了要看清楚這位不戴椰子冠的法院院長的短簷帽，又是什麼樣子。不過蘇軾在瓊州住久了，大家都

已經看慣他的短簷帽了，也就不覺得他所戴的黑色硬帽，有什麼特別。可是當有人發現蘇軾居然不但不戴短簷帽，而且頭戴草笠，脚穿木屐，與他們已經看慣了的蘇軾的形像大不相同，所以又要覺得好笑了。

其實蘇軾寧願戴短簷帽，被人爭看，也不肯換戴椰子冠，他自己知道是有點違背鄉俗的。不過他既沒有勇氣改戴椰子冠，曾在戴上短簷帽之後，很感慨的跟他自己說：「東坡何事不違時！」

蘇軾的這句感慨話，是有歷史的。蘇軾在廣東惠州擔任軍區副司令的時候，有一天，他摸着他那有點凸出的肚子，歎了一口氣，同時向他的幾個妻妾發問：「你們猜……我這個肚子裏裝的是什麼東西？」有一個妾說：「是學問。」另一個說：「是文章。」蘇軾聽了，大搖其頭，表示她們的答案都不對。這時候，他的愛妾王朝雲才說：「我猜你一肚子裝的，全都是不合潮流。」蘇軾聽了，哈哈大笑。他雖沒說朝雲沒猜中，其實他

日諳蒃子雲造中值雨□□□□
□婦人小兒相隨爭笑邑犬爭吠東坡謂曰笑
所怪也
右宋伯時寫偶上有此數語題識
之龍仙中之仙景正高風有托而傳
□□□□米之蕃臨并誌以賁
甲□□□□□□□□□□
乙未四月四日
真廬陵江嶺義人待兩宣雲水風祿搆海天東知松雪牟何仍漫堂蹹枓徵書陽怡慈香二十年嘉慶壬戌長二月九日北平學人□□題

發笑，正表示朝雲的答案與他自己的腹案是符合的。根據這件事，可見朝雲必定相當聰明，她才是眞正瞭解蘇軾的性格的人。

可是朝雲在蘇軾貶到海南島的前一年，已經病死。蘇軾在海南島發出「東坡何事不違時」的感歎，可能一方面是抱怨自己缺乏丟掉短簷帽而換戴椰子冠的勇氣，另一方面是爲了這件事的有違鄉俗與不合潮流，而想起了已逝的朝雲。這麼說，「東坡何事不違時」一語雙關；並不是一句簡單的歎詞。

明代神宗萬曆二十三年（乙未，一五九五），畫家朱之蕃畫了一幅《東坡笠屐圖》（見圖二）。畫面所表示的，正是蘇軾因爲遇雨而換上草笠與穿了木屐的新形像。畫上前三行題語，在文獻上是曾由費袞的《梁溪漫志》加以記載的。費袞是南宋光宗紹熙時代（一一九〇──一一九四）的進士。所以蘇軾因遇雨而換裝的事，在時間上，似乎首先見於十二世紀末期的記載。

不過朱之蕃在他的題語中指出，李伯時的蘇東坡畫像上，已經題有蘇軾因雨而換裝的那一回事。所謂李伯時，就是本名是李公麟的北宋畫家（一〇四九──一一〇六），他與蘇軾，大致可算同時代的人物。蘇軾是在一一〇〇年的六月離開瓊州的，不過他在一一〇一年的五月，蘇軾才病曾經與李公麟見過面。再過兩個月，蘇軾才病

死於江蘇的常州。從時間上看，如果李公麟曾爲蘇軾畫過他戴着草笠，又穿着木屐的畫像，是絕對可能的。可惜李公麟的《東坡笠屐圖》早已佚傳，現在無法知道在他那幅畫上，第一個寫下東坡遇雨換裝之趣事的人，究竟是誰了。

既然南宋中期的費袞，在他《梁溪漫志》裏所記載的，東坡因爲遇雨而戴笠穿屐的那段文字，本是由某人寫在北宋中期的，李公麟的畫上的題語，那就證明費袞的《梁溪漫志》裏的文字，不過只是轉錄前人之所言而已。在一般情形之下，考證畫裏的史實或某件古畫的年代，往往要以文獻的資料作爲證據。然而，朱之蕃的《東坡笠屐圖》似乎是一個例外，因爲他這幅畫上的題語，倒是正好可以反過來，讓我們知道繪畫裏的材料，有時候，也未嘗不可作爲證據，從而判斷文獻裏的資料，大概寫成於什麼時代。

在朱之蕃的《笠屐圖》裏，蘇軾一面戴笠踏屐，一面用雙手提着他長衫的衣襟；東坡濺水而行的形像，是很生動的。可是在明代另一位畫家孫克弘（一五三三──一六一二）的《東坡笠屐圖》裏（見圖三），儘管蘇軾仍然戴笠踏屐，可是提着衣襟的，只是他的左手，蘇軾的右手，是拿着一枝長竹杖的。在孫克弘的這幅《笠屐圖》的畫面上，雖然沒有完成此畫年份的紀錄，不過他與朱之蕃，大致都是明代後期的萬曆與天啓時

代的畫家，也卽朱、孫兩人可以說是同時人。這麼說，以朱、孫兩人的《東坡笠屐圖》爲例，在十六世紀的末期，《東坡笠屐圖》似乎已有兩個不同的類型；據朱之蕃的類型，蘇軾是手持長杖、但在孫克弘的類型之中，蘇軾是沒有手杖、在元豐三年（一〇八〇），當蘇軾還在黃州的時候，他已經常常拿着手杖，走到江邊去散步。到了海南島，他曾以海南島特產的黃子竹杖送給他的弟弟。至於他自己想必仍是杖不離手的。孫克弘把《東坡笠屐圖》裏的蘇軾畫成一手提襟，一

手持杖，也是有根據的。可惜他的畫像，並不完全按照由費袞所記載的北宋時代的文獻。因爲在文獻中，東坡遇雨換裝時，是手中無杖的。

蘇軾戴笠穿屐的形像，後來又根據這兩個類型而各有發展。譬如韓國的畫家金正喜（一七六八——一八五六），也畫過一幅《東坡笠屐圖》（見圖四）。圖中的蘇軾是沒有手杖的。他雖然一手提着衣襟，可是他的另一隻手，卻在玩弄他自己的長鬍子。根據畫上的題語，這幅畫是由金正喜按照王春波的《東坡笠屐圖》，臨摹而成

■圖三：《東坡笠屐圖》，明末孫克弘作

的。王春波的身世雖然不詳，不過在他的原作上，曾由清代中期的著名鑑賞家翁方綱（字蘇齋，一七三三——一八一八）書寫題語。這樣說，王春波大概與翁方綱一樣，也是清代中期的，或者乾隆時期的人物。韓國沒有人姓王，所以王春波的國籍，或許是中國而不是韓國，根據金正喜對王春波的《東坡笠屐圖》的臨本，可以看出來，王春波所畫的蘇軾，因爲沒有手杖，應該屬於朱之蕃所創始的那個類型。不過在此圖中，東坡玩弄長髯，在造型上，已對朱之蕃的原有類型，有所改變了。

近代的粵籍畫家黃少強（？——一九四二）又畫過一幅《東坡笠屐圖》（見圖五）。據他的

題語，這幅畫的藍本，是由廣州六榕寺所收藏的一種蘇軾畫像的石刻。在此圖中，蘇軾雖然一手持杖，可是他的另一隻手，因爲不把衣襟提高；所以並不能顯出蘇軾在雨中趕路的狼狽情況。看來這幅畫雖然屬於孫克弘所創始的那一類型，不過就人物造型而言，這幅畫裏的蘇軾，如與孫克弘所創始的，一手持杖、一手提衣襟的蘇軾的形像，顯然也已有所改變。

根據這四幅蘇軾的畫像，可以看出來，在十六世紀的《東坡笠屐圖》中，無論蘇軾有無手杖，無不手持衣襟，這種造型的設計，比較能夠表現這位詩人冒雨趕路的情況。到十九世紀，在王春波的造型中，蘇軾雖提襟，却玩長鬚，至於

■圖四：《東坡笠屐圖》，韓國金正喜作

時代文獻裏的記載，完全符合了。蘇軾的形像已難與北宋軾的動作既然經過改變，畫家所創造的蘇軾畫像，再加改變而形成的。蘇符合宋代文獻裏的記載。清代的畫像是根據明代經過分析，結論是明代的蘇軾畫像比較能夠

在六榕寺所藏的石刻之中，蘇軾完全不提衣襟。這兩種畫法既不能明顯的表現東坡在雨中趕路的情況，也不能表現他不願衣襟爲水所濕的那種心態。

■圖五：《東坡笠屐圖》，近代黃少強作

明清時代的無皴畫

中國繪畫的特徵之一，是對於皴法的使用。

所謂皴法，就是表示山石表面狀況的線條。從繪畫的發展史上看，皴法是在五代時代逐漸發展的。不過要到宋代，才能建立雨點皴、鬼面皴、披麻皴、斧劈皴、與馬牙皴等等不同的類型。再晚一點，元代的畫家，又根據宋代的傳統再加發展而產生了荷葉皴、解索皴、折帶皴等等新的皴法類型。如果說中國畫的派別有異，是由於皴法

的不同而形成的，這句話似乎不能說是沒有見解的。儘管中國畫的派別各異，不一定完全由於皴法類型的不同。

明代的無皴畫

皴法的主要類型，既在宋、元兩代使用了幾百年，已經發展成熟，所以到了明代，中國繪畫就漸漸形成一種避免使用皴法的新趨勢。《牡丹

■圖一：《牡丹蕉石圖》，
明代中期徐渭作

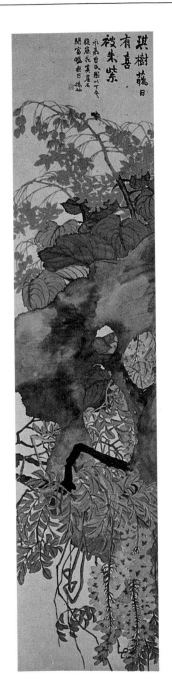

■圖四：《紫藤圖》，清代
末期趙之謙作

和徐渭一樣，並未題下作畫的年代。不過就惲壽平的個人史而言，大概他在四十五歲（清初康熙十六年，一六七七）以後，才使用「白雲溪外史」的別號與印章。而在這幅《蓼汀魚藻圖》上，惲壽平正好用了白雲溪外史的別號。根據這一點，這幅畫的完成，大概不會早於康熙十六年。如果把徐渭的《牡丹蕉石圖》定為一五八○年的作品，再把惲壽平的《蓼汀魚藻圖》定為一六八○年的作品，可見在明末興起的無皴線的畫法，在徐渭完成了《牡丹蕉石圖》的一百年之後，又由於惲壽平的繼續使用，而把無皴畫法由明末延長到清初。

清代中期的無皴畫

《蕉石圖》（見圖三），是江西籍畫家閔貞的作品。閔貞生於一七三○年，卒年不詳，但在一七八八年，亦即他五十八歲那年，他還在世的。這幅《蕉石圖》雖然只由畫家寫下他的姓名而沒寫下完成此畫的年代，可是即使以最保守的方式來看，此圖至少也該是一七八八年之前的，也即十八世紀之後半期的作品。

在此圖中，兩棵芭蕉樹，挺立於兩塊太湖石之間。與徐渭的《牡丹蕉石圖》相較，此圖除了缺少牡丹以外，其他的畫題，是完全一樣的。不

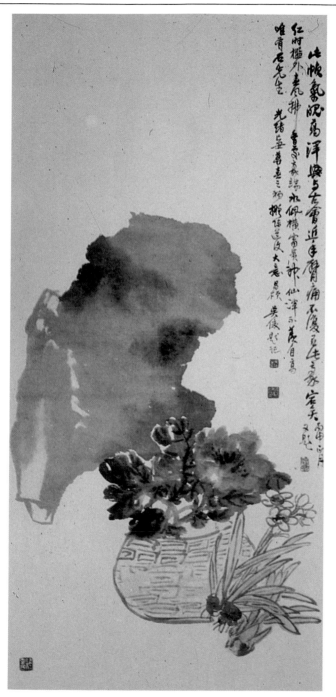

■圖五：《牡丹水仙圖》，清代末期吳昌碩作

但如此，那高低與大小都不同的兩塊石頭，也完全是用豐富的水與墨的混合液體、和渲染的方式而完成的。在閔貞的筆下，雖然沒有見於徐渭的《牡丹蕉石圖》裏的濃墨，可是與惲壽平的淡墨無皴畫法，幾乎是沒有分別的。這樣說，十八世紀後半期的無皴畫，雖與十六世紀後半期的，稍

有距離，但與十七世紀後半期的，則相當接近。

清代晚期的無皴畫

《紫藤》（見圖四）是清末著名畫家趙之謙（一八二九——一八八四）的作品。此圖雖然也未經畫家親題成畫年月，但從畫風與字跡判斷，

大概是趙之謙五十歲以後的，也即一八七八年以後的作品。在此圖中，巨石的上下與前後，各有一種花卉。巨石的表出，是毫無皴線的。石塊的外形，雖然由於充分的水量把墨汁化開，形成輪廓線，事實上，趙之謙並未用筆鈎出輪廓線。這種畫法，在閔貞的《蕉石圖》裏，已經存在了。也即是說，十九世紀後期的無皴畫，與十八世紀後期的，是相當一致的。

《牡丹水仙圖》（見圖五）是近代畫家吳昌碩的作品。根據圖上的題語，這幅畫是他在光緒十五年（己丑，一八八九）完成的。在此圖中，除了石塊的下段，有一點輪廓，石塊是用水墨渲染的方式完成的，所以整塊石頭既無輪廓也無皴法。吳昌碩的這種畫法，雖與趙之謙的不類，卻與惲壽平的相當接近。總之，根據這五幅明清時代的作品，可以看出在從徐渭到吳昌碩的這三百年之內，無皴畫法雖然從未成為中國繪畫的主要畫風，其發展却是向未間斷的。甚至到二十世紀，無皴繪畫仍在繼續發展之中。關於這一點，必需另加討論了。

■圖一：《萬刼危樓圖》（作於一九二六年），
　　　　高劍父作

近代的無皴畫

本書在前一篇的結語是：「在從徐渭到吳昌碩的這三百年內，無皴畫法雖然從未成爲中國繪畫的主要畫風，其發展却是向未間斷的。甚至到二十世紀，無皴繪畫仍在繼續發展之中。」本篇所要介紹的，就是二十世紀的無皴畫。

高劍父的無皴畫

《萬劫危樓》（見圖一）是高劍父的作品。根據他的題語，此圖繪於民國十五年（丙寅，一九二六）。在畫面上，共高五層的鎮海樓，聳立在廣州的越秀山上。山上的樹木，高低參差。長空除略現紅色，又有橙黃數抹，表示畫中的時間，已是黃昏。描繪越秀山的墨色，與描繪長空餘暉的紅與黃，在視覺上，形成強烈的對比。對越秀山，高劍父是以豪放的筆觸，配合濃淡得宜的墨汁，自上而下，一氣呵成的。墨色從最濃、次濃、到淺淡，雖然富於變化，可是越秀山的完成，是既無輪廓線也沒有皴線的。

高劍父的一生都在提倡新國畫。據他的解釋，新國畫有兩種特徵：第一，要實地寫生；第二，在畫風上以宋代院體派的繪畫風格爲基礎，再配合其他國家繪畫的特徵。他認爲成爲西洋繪畫之基礎的透視學、色彩學、光學，固然要儘量採用，就是埃及、印度、與波斯的畫法，也要採其精華，與中國畫熔爲一爐。在《萬劫危樓》之中，鎮海樓的側面比較光亮，樓的正面是相當陰暗的。把光亮與陰暗形成對比，豈不是他對於光學的運用嗎？在同圖中，用淺紅與橙黃去渲染天空以表現黃昏，又豈不是他對西洋畫的色彩學與空氣層的運用嗎？

清末使用無皴法的主要畫家是趙之謙、任伯年、吳昌碩，這幾位畫家都是長居上海的。一九○六年，高劍父初到上海。一九一二年到一九一三年，他也住在上海。同年，他雖被袁世凱通緝而亡命日本，但在次年，他又回到上海。直到一九二三年，他才正式離開上海。趙之謙與任伯年既在清末已經是上海畫壇上有影響力的畫家，而直到高劍父離滬，吳昌碩依然在世。高劍父既是在上海住了十年以上的畫家，他對於趙、任、吳等名家所使用的無皴畫法，必然有所瞭解。《萬劫危樓》裏的無皴法，既與西洋繪畫無關，也許應該從明清時代的無皴畫裏去尋找根源吧。他在此圖中，把中國的無皴畫法與西洋的光學及色彩學共同使用的無皴畫法，豈不正與新國畫要把中西畫法共熔於一爐的宗旨完全符合？不瞭解高劍父的新國畫的定義，不能瞭解《萬劫危樓》的內涵。不瞭解明清以來的無皴畫，對於《萬劫危樓》裏的無皴畫法的來源，似乎是無法解釋的。

傅抱石的無皴畫

《中山陵圖》（見圖二）是傅抱石（一九〇四──一九六五）的作品。他在畫上的題語雖不包括成畫的年份，但從畫風上看，此圖大致作於一九五五年左右。在畫面上，近景是河之此岸的幾棵松樹。在對岸的涼亭之後，有一山崗，遍佈蒼鬱的松林。中山陵與其入口，就隱現在松林裏。山崗與陵墓，形成畫面的中景。成爲遠景的弧形山峯，是染成暗綠色的。在此圖中，近景的

松樹與山腳下的松林，雖有明確的輪廓線，中景的山崗與遠景的山峯，却都以點和染的畫法完成。所以這兩部份的景物，無論是山還是樹，既沒有輪廓線，更沒有皴線。

高劍父雖於一九二三年，創辦春睡畫院於廣州，但他從一九三三年到一九三七年，曾經先後擔任中央大學藝術系的兼任與全職教授而執教於南京。這時，三十初度的傅抱石，正在中央大學擔任講師。高劍父旣挾盛名自粵而來，傅抱石又剛從美術史的研究轉移到國畫創作，他對高劍父

■圖二：《中山陵圖》，傅抱石作

■圖三: 《蒼巖白練圖》（作於一九六三年），
　　　　李可染作

的新國畫，必定相當注意。他在一九五〇年代的畫風，雖與高劍父在一九三〇年代的畫風大異，——不過他在這時期，先後到西北、西南、與東北各地去寫生。這種面對實景創作的寫實精神，與高

劍父在提倡新國畫時所要求的實地寫生的寫實精神，是一致的。《中山陵圖》裏的無皴法，即使不是對高劍父的畫風的模倣，也可能是由於受到高劍父的新國畫畫風的啟發而產生的。

李可染的無皴畫

《蒼巖白練圖》是李可染在一九六三年完成的作品（見圖三）。畫面的涼亭，建在左側的岩石上。亭內外的人全神注視從亭之右上方奔瀉而下的兩道瀑布。亭下的岩石雖有輪廓也有皴線，但在上半段瀑布之兩側的峭壁，既由濃墨與深綠點染而成，輪廓線與皴線都是沒有的。這種畫法，與傅抱石的無皴畫法，約略相似。

張大千的無皴畫

《潑墨山水》是張大千（一八九九——一九

■圖四：《潑墨山水圖》，張大千作

八三）繪於一九六七年的作品（見圖四）。位置最低的小山，是畫面的近景。分立於左右兩側的兩座山，是中景，隱現於中景的兩山之間的山峯，是遠景。近景與左側的中景，用濃墨完成。遠景與右側的中景，用較淡的墨色完成。此外，有些石青與石綠，染在用濃墨完成的山上。這兩種顏色雖然鮮艷，却不能否定墨的重要性。墨是以潑墨的方式使用到畫面上去的，皴線是完全沒有的。

張大千雖在一九三六年，也曾任教於南京中央大學，不過在那時，他在創作方面，也與高劍父一樣的負有盛名。他所藏、所閱、與所摹的古畫極多。與高劍父的新國畫比較，他的創作路線是完全不同的。而且張大千對無皴法的使用，比高劍父遲了四十年。因此，他的無皴畫，一方面可說與高劍父完全無關，另一方面，可說是他利用古代畫法從事多年創作之後，對於山水畫的認識的總結。

根據這四幅作品，也許可以得到這樣的結論：在畫題方面，二十世紀的無皴法，完全使用於山水畫，與明清時代把無皴法使用於花卉畫的風氣大不相同。在地理方面，高劍父把他的無皴畫法使用於廣州、傅抱石把無皴畫法使用於南京，李可染用之於北平。張大千先把這種畫法用之於海外（潑墨山水是他在南美洲居住時的作品），然後又用之於臺灣。在明清時代，無皴法只在江蘇、浙江兩地使用。但在二十世紀，無皴畫法的地理範圍已經擴大為全國性的。如果要找出二十世紀的繪畫，有什麼有異於清代的，或者二十世紀以前的繪畫，無皴畫應該算為二十世紀的一種新畫風吧。

中國繪畫題款的類型

畫家在他自己的作品上附寫題語的風氣，大致是在五代時代（第十世紀）開始的。以現存的畫蹟而論，臺灣故宮博物院所藏的《江行初雪圖卷》，就附有畫家趙幹自己的題語：「江行初雪。畫院學生趙幹狀」。在五代時代，南唐雖為建立於江蘇省的一個小國，却設有國家畫院。「學生」就是畫院裏一個比較低的等級。而所謂「狀」，就是畫的意思（從十一世紀起，再沒有別的畫家用過狀字）。根據趙幹的這條題語，在五代時期，題語的內容只包括兩點：一、畫的名稱，二、畫家的名款。

在第十世紀，建國於四川省的後蜀，也是五代時期的小國。後蜀的李昇，是相當有名的畫家。據十二世紀的文獻，李昇喜歡用濃厚的色彩作畫。這種畫法在風格上與第八世紀的唐代畫家李思訓的畫風，相當接近。在北宋末年，米芾得到李昇的一幅山水畫；畫面上有李昇的名款。後來米芾用這幅畫向別人換了一卷字。可是他的朋友却在得到這幅畫之後，先把李昇的名款括掉，改題李思訓三字，然後再賣給別人。從所引的故

事可以看出，大概在唐代與五代時期，當時的畫家，往往只在畫上題以名款。像趙幹那樣在畫上為自己的作品題以畫名的例子，是很少有的。不過儘管如此，却不能不承認唐代的畫家，五代的畫家，在名款之外，只題名款。

在宋代，畫家自己的題款方式，又稍有改變。且看以下各例：一、在臺灣故宮博物院所藏的崔白《雙喜圖》上，崔白自題：「嘉祐辛丑年，崔白筆。」辛丑年合嘉祐六年（一○六一）。二、在臺灣故宮博物院所藏的王詵《瀛山圖》上，王詵題着：「保寧賜第王晉卿，瀛山旣覺，因圖夢中所見。甲辰春四月，夢遊者」。甲辰年卽治平元年（一○六四）。三、在臺灣故宮博物院所藏郭熙《早春圖》上的郭熙自題：「早春。壬子年。郭熙畫」。壬子年卽熙寧五年（一○七二）。四、在北平故宮博物院所藏郭熙《窠石平遠圖》上郭熙自題，「窠石平遠。元豐戊午年，郭熙畫」。戊午年合北宋元豐元年（一○七八）。五、在臺灣故宮博物院所藏李唐《萬壑松風圖》上，李唐自題：「皇宋宣和甲辰春，河陽李唐筆」。

■圖一：《溪艇玩月圖》，明陳道復作

甲辰年即宣和六年（一一二四）。根據以上五例，每位畫家的題跋，都包括年款與名款。此外，在王詵與郭熙的題跋裏，除了年款、名款，還有畫名。既然在五代時代的題跋裏，只有畫名與名款，而北宋的題款，在畫名與名款以外，還有年款，所以，北宋的題款，比五代的，更富資料性。

畫家在自己的作品上題款的方式，在元代又有改變。現在也舉數例：一、現藏美國國都之佛利爾美術館的趙孟頫《人馬圖》，有趙氏自題：「元貞二年正月十日，作人馬圖，以奉飛卿廉訪清玩」。元貞二年是一二九六年，也即元代建國後第十二年。廉訪是廉訪使的簡稱。可見在元代初年的畫家題款之中，不但開始對受畫人的名字加以紀錄，就連受畫人的官銜，也是一齊題出來的。二、在現藏臺灣故宮博物院的吳鎮《中山圖》上，有吳鎮自題：「至元二年春二月，爲可久戲作中山圖」。至元二年是一三三六年。三、在爲北平故宮博物院所藏的王蒙「夏日山居圖」上有王氏自題：「戊申年二月，黃鶴山人王叔明爲同玄高士畫」。戊申年即至正二十八年（一三六八），也即元代之最後一年。在這兩條題款中吳鎮與王蒙所使用的名字都不是他們的本名。由此三例，可見從元初到元末，當時的畫家如果完成一幅爲他人而畫的作品，一定把受畫人的名字寫在他的題款裏。這樣的題款方式，

雖不見於宋畫，但自元人開創後，却由明代的畫家普遍的使用了兩百年。

但從十七世紀的後半期開始，也即在明代的最後二十幾年之內，又興起另一種新的題款方式：上款常是「某某大人（或仁兄、或年兄、或年臺、或父臺、或年翁）教正」（或笑正、或況正、或鑒正、或指正、或博教、或博笑），而在名款方面，常在自己的姓名之上，冠以「弟」。譬如在爲美國佛里爾美術館所藏王時敏《山水冊》上，畫家自題：「庚戌仲夏寫此六幀，似顯翁老年臺笑正」。王時敏是明清之間的人物，庚戌年即清康熙九年，一六七○。在爲南京博物館所藏高岑的《山水扇面》上，高岑自題：「壬子夏日並題似子翁老長兄教政」。壬子年即康熙二十八年，一六八九。這種題以請人指教的題款，是畫家自款之中，時代最晚的一種。

明代畫家陳淳的《溪艇玩月圖》，現藏北平故宮博物院（見圖一）。在此圖上，陳淳只題道復二字，不題其他。如果把道復二字視爲陳淳的本名，這種題款，相當於唐代的題款款類。明末陳繼儒的《梅花扇面》，現藏上海博物館（見圖二）。他的題款是：「眉公寫似允恬詞丈」。扇上雖無年款，但是這種題款，在類型上，與「王叔明爲同玄高士畫」，如出一轍。在清末朱偁的《花鳥扇面》之中（見圖三），他在受畫人的名

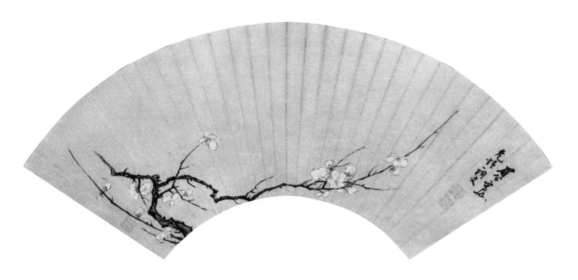

■圖二：《梅花》，明陳繼儒作

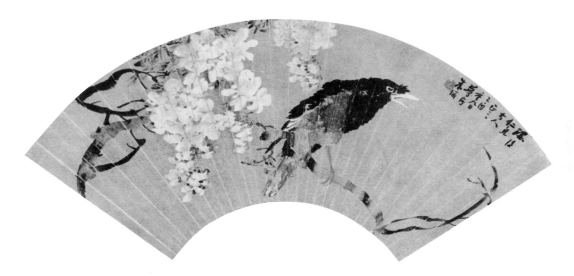

■圖三：《花鳥》，清末朱偁作

字之下，加題「仁兄大人正之」。這既是明代題款方式在清代的延續，也是清代題款的標準方式。

總之，根據以上所舉各例，唐代的畫家，只題一樣（姓名）、五代的畫家，題兩樣（姓名與圖名）、宋代的畫家，題三樣（圖名、姓名與時間）、元代的畫家，題四樣（圖名、姓名、時間與受畫人之名字）。明清的畫家雖然也是四樣，但對受畫人常另加尊稱，而對自己則謙稱爲弟。歷代的繪畫在畫風上，固然成段落，以畫家的自題爲例，也是歷代各有面目的。

漢、晉、唐、遼時代的金耳環

現代女性最常用的飾物，大概是耳環、戒指、與別針。別針不但是從西方傳來的，它在中國的歷史也是有限的。本篇現在要介紹的，是耳環在中國的發展。

■圖一：　西漢時代的葡萄形金耳環
　　　　（發現於新疆）

製於西漢初年而出土於新疆西北角之特克斯縣的金耳環（見圖一），可能是中國最早的耳環。在構造上，這隻金耳環的上半部是一個面積比較大的圓圈（圈的直徑是一・三公分）。下半部先由兩個鈎子互相銜接，再與第二個小鈎下面的八個空心圓球連接。圓圈既有一個缺口，可以看出

■圖二： 希臘陶器上所表現的葡萄

來必需要利用這個缺口，把圓圈穿過耳肉上的人工小孔，才能佩戴它。

在外型上看來，這八個互相重疊的小球，很像是一小串葡萄。現代的中國雖然也出產葡萄，不過在歷史上，歐洲的希臘可能是最早出產葡萄

的國家之一。譬如在一件製於西元前六世紀的希臘彩陶器物上（見圖二），葡萄就是這件器物的主要裝飾圖案。西元前三三一年，由於希臘的亞歷山大大帝（Alexander the Great，西元前三五六—三二三年）打敗了波斯王大流士第三

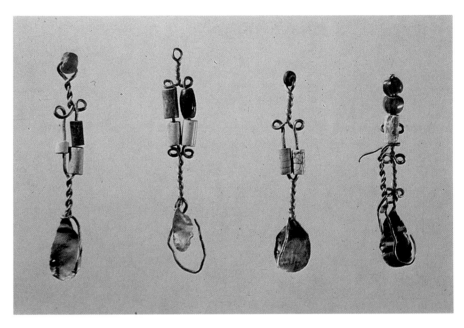

■圖三： 西漢時代的瑪瑙玉石金耳環

（發現於遼寧）

（Darius III），進而征服了整個波斯（那時的波斯，就是現在的伊朗），所以逐漸把葡萄由地中海區域傳到現在的中東。當地的商人，又從中東，通過連接中國與地中海東岸地區的絲路，而把葡萄帶到西域（漢代的西域得到葡萄，正是現在的新疆），已經晚到西元前二世紀之初期。

從現代設計的立場來看，用一串葡萄的形象做為一隻耳環的裝飾的造型，除了直覺上，似乎感到有點滑稽外，在主題上亦毫無時代感。可是在漢代，當葡萄剛剛傳入中國的時候，以葡萄的形象來設計這隻耳環，恐怕不但在主題上，是新穎別緻的，而且在觀念上，也是時髦的。

在一九五六年發現於遼寧省西豐縣的兩組金耳環（見圖三），在時代上也是西漢時期的。不過以此圖內的第二隻耳環為例，這隻耳環的上半部，不是一個圓圈，而是一個形狀不很整齊的小鈎子。一定要把小鈎穿過耳肉上的人工小孔，才能佩戴它。鈎子的下半部，附有兩對筒狀玉石；第一對是黃色的，第二對是灰色與藍色的。金鈎下面的金絲不但貫穿寶石，而且，更在玉筒的上方以及下方，糾結起來，形成四個小環，成為耳環之裝飾的主要部份。其他幾隻耳環的構造，與第二隻的構造是大致相同的。所不同的，是成為裝飾部份的石料，在原料上，不一定都是玉，而

且在數量上，也不一定都是兩對。譬如第一隻耳環的作為裝飾的石料就只有三塊，可是在耳環的最下方，附有一塊瑪瑙。發現於遼寧的耳環不但在製作方面，手工不精，在造型方面，用玉做的管、或者用瑪瑙做的珠與環，來作為裝飾，似乎也顯得單調。如把圖三與圖一互相對照，發現於遼寧的與發現於新疆的，雖然都是西漢時代的耳環，可是兩者的品質是有高低之分別的。

這些分別，也許可用地理位置來解釋。在漢代，黃河流域是中國文化程度最高的地區。遼寧的居民，雖有不少是從山東渡過渤海而移居遼寧的，不過遼寧既然偏於中國的東北，如與黃河流域互相比較，遼寧的文化程度仍是落後的。在另一方面，中國的東北地區既不是絲路的必經之途，與從西域傳入中國的西方文化，就難有接觸的機會。所以發現於遼寧的金耳環，手工既差、裝飾部份的造型又缺乏時代感，也許可以代表傳統的漢代手工藝。至於發現於新疆的金耳環，手工較精，以葡萄作為裝飾部份的主題，富於時代氣息，也許可以代表受到西方文化之衝擊而形成的，漢代手工藝的新類型。

唐代的兩副耳環（見圖四）都是金的。圖中較大的那一副，既然也由上下兩部組成，在構造上，與發現於新疆的漢代金耳環，就類型而言，似乎十分接近。成為這副耳環之上半部的圓圈是

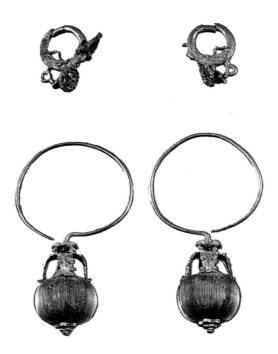

■圖四：唐代的兩副金耳環

相當濶寬的。要把這副耳環佩戴起來，需要把上部的大圓環從耳肉的人為小孔中穿過去。由於圓環的缺口很小，大概只要把靠近缺口的那一部份穿過耳上的小孔就行了；穿插的過程大概是很快的。這副耳環的下半部的裝飾部份的主題，很像是一對燈籠。體積相當大。耳環既是純金的，必有相當的重量。在耳上佩戴這麼大的一對純金耳環，耳肉的負擔相當大，是可想而知的。這對耳環如果佩戴久了，耳肉也許會覺得有些疼痛。不

過女子為了愛美，儘管耳孔發痛，耳環還是要戴的。這麼說，為了扮靚而受些痛苦，大概在唐代女子的心目中，認為還是值得的。

形體較小的那副耳環（見圖四），也是純金的。不過如與較大的那副比較，二者之構造並不一樣。首先，小耳環的上半部的環，由於黃金的質量的增加，環的直徑相當窄小。此外，環的兩端是完全密合的。在佩戴這種耳環的時候，並不需要把厚重的小環穿過耳肉的小孔，反之，只要

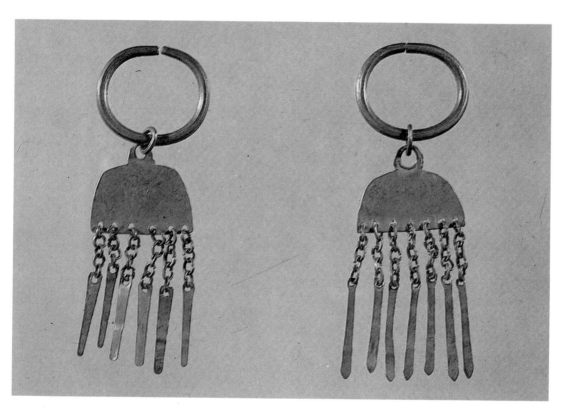

■圖五: 晉代的撞擊金片金耳環

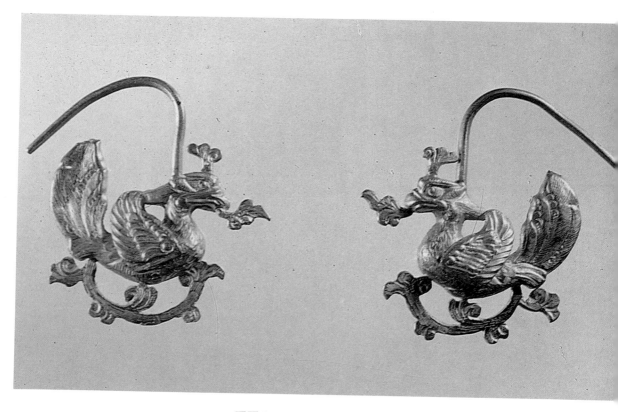

■圖六: 遼代的鳳凰形金耳環

把環的左右兩端夾住耳肉，就完成佩戴的過程了。

還有一幅在時代上，製於漢與唐之間的晉代的耳環（見圖五），也是純金的。從手工的技術來看，這副耳環的製作並不精巧。可是從設計的立場來看，它却頗富創造的意義。它的下半部是一個半月形的鏈，鏈上的小圓環，與成為耳環上半部的大圓環是互相銜接的。這一部份的製作，與漢代耳環以兩個小圓圈再與一串葡萄相銜接的設計是一樣的。

特別的地方是在半月形的金鏈上，鏨有若干小孔，通過每一個小孔，這隻金鏈又與一串連接着一條金片的套環相連。各金片之間的距離很近。佩戴着這副耳環的人，會因步伐之移動而引起的搖擺，而使得這些金片發出鏗鏘的聲響。所以這副耳環的手工雖差，可是耳環既能發出聲響，同時又是最早的以夾耳法來佩戴的耳環。它的歷史意義是相當多的。再說唐代的燈籠耳環既用夾耳法來佩戴，而夾耳法又在晉代已經開始，可見晉代的夾耳法對於後代是有影響的。

製於遼代（十一世紀）的耳環（見圖六），也是近年在遼寧發現的。這副耳環的特徵有兩點：在佩戴方法上，既不用圓環夾耳，也不用圓環穿耳，而是用一個半圓形的小鈎子，貫穿耳肉上的人工小孔。在裝飾主題上，它使用了一對鳳凰，鳳凰是純金的，它必與唐代的金燈籠一樣，具有

相當的重量。佩戴了這副金鳳耳環的人，如果佩戴的時間太長，免不了也會覺得耳肉是會發痛的。

總之，根據以上五副耳環，中國古代的人，從漢代到遼代，都以黃金鑄造。佩戴的人，是會因為黃金的重量而感到耳痛的。第二，佩戴的方法，有穿耳法，也有夾耳法。這與現代女性佩戴耳環的方法是一樣的。第三，在主題上，漢代的耳環，中國人對於西方文化的輸入是有興趣的。可是遼代的耳環採用中國神話中的鳳凰作為主題，又顯示文化低落的契丹人，在接觸到漢文化之後，產生了漢化的現象。以考古發現所得的耳環為例，不但可以看出各代的手工藝的高低，還反映了中國文化的曲折的發展。

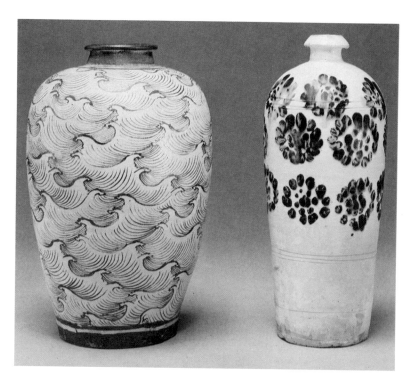

南宋時代的水紋瓶

■圖一： 南宋吉州窰水紋瓶

在南宋初年，當岳飛在河南與金兵作戰時，河北早被金人佔領。建於河北南部之磁州（今河北磁縣）的磁州窯，從北宋時代開始，已是華北的重要瓷窯之一。磁州窯的若干陶工，為了不甘受治於金人，輾轉逃亡，他們先後渡過黃河與長江，終於到達南宋的領土。當這批有經驗的北方陶工在江南定居之後，就在浙江、安徽，與江西等地，重拾舊業，開窯燒瓷。

建於江西吉安的吉州窯，雖在十一世紀已經生產，不過此窯既因其地理位置，而能利用江西特產的白瓷土，似乎正好為由北方逃亡而來的磁州窯陶工，提供了可以充分發揮他們製作經驗的作坊。怎麼說呢？

磁州窯器物上的筆繪圖案，無論內容是山水、是人物、還是花鳥，一律以單調的赭色加以描繪。在北宋時代的吉州窯的產品中，並沒有赭色圖案。可是在南宋時代的吉州窯的產品中，赭色圖案是相當多的。由吉州窯陶工對於赭色圖案的使用，是在磁州窯陶工投奔自由之後，這就說明吉州窯陶工對於器物的圖案的處理，在筆繪方面，是深受磁州窯之影響的。譬如本篇所介紹的第一隻水紋瓶（見圖一），完全用赭色描繪圖案，具有典型的磁州窯的風格。但此瓶製於十三世紀，所以它應該是受到磁州窯之影響而完成的，吉州窯的產品，而不是磁州窯的產品。

此瓶瓶身的主要圖案是水紋。波浪的方向是有變化的，正的向前，反的向後。不過無論是向前還是向後，每一組波浪都由四個浪頭組成；兩個高，兩個低。波浪的輪廓線較粗，但集中在另一組波浪的輪廓線之外的旋還線條，因為要表示波浪的組織，不但互相平行，也是比較尖銳和細緻的。對此瓶凝神細觀，不但彷彿覺得水波在眼前動盪，而且好像也能在耳旁聽見浪花的激濺之聲。

一九六七年有一對南宋時代的吉州窯的水紋瓶，在江西南昌出土。一九七三年，江西省博物館又從民間徵集到一件吉州窯的水紋缽。後來，江西省博物館在吉安發掘，又得到三件元代的吉州窯的水紋瓶與水紋缽（見圖二）。這六件畫著水紋的器物，雖然都用赭色描繪，卻不及本篇圖一的水紋精細。可是水紋何以會在十三世紀，也即在南宋時代成為吉州窯器物的圖案？這個問題，從中國藝術的發展史上著眼，是耐人尋味的。

水紋代表水。水是山水畫的一部分。要明瞭水紋何以會成為吉州窯的器物的圖案，也許應該從水在山水畫裏的演變加以著手。唐代的畫家們對於水的存在，固然在構圖方面，要給予相當的空間，可是對於水的形態，並不著意描畫。譬如在傳說出於王維（七〇一──七六一）之手筆

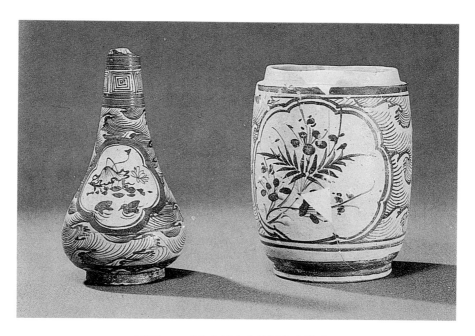

■圖二： 元代吉州窰水紋瓶與水紋缽

■圖三：南宋馬遠《水圖》的《層波疊浪》

的《山水訣》裏，就特別指出「遠人無目，遠水無波」。

北平故宮博物院藏有阮郜的《閬苑女仙圖》卷。此卷之主題雖爲仙女，但在畫面的左右兩側，描畫了起伏的海浪，由近而遠，連緜不斷。波浪全用線條畫成，既有輪廓線，也有許多半圓

形的細線，用來表示水的質量與動態。阮郜之生卒年不詳。但他既在北宋初期擔任過小官，其晚年應在十世紀之後期。《山水訣》之作者可能並非王維。卽使王維眞爲此訣之作者，阮、王二人的時代，相距大約兩百年。阮郜既在其畫卷中，把波浪由近景一直推到天水相接的蒼茫之處，可

■圖四：南宋馬遠《水圖》的《雲舒浪卷》

見他對水的形態的表現，如與唐代的畫論互相對照，已經大不相同。在北宋中期，或者十二世紀的中期，著名的文人蘇軾之子蘇過，是一位山水畫家。他的畫，因為「遠水多紋」，畫評家認為是富有「新意」的。蘇過的作品，現雖不存，但據「遠水多紋」的紀錄，他對水的形態的表現，應與阮郜的畫法同一類型。畫評家認為蘇過的作品富有新意，也許正由於他對水態的描畫，真實詳細，打破了唐畫「遠水無波」的傳統。

水在北宋時代既然受到畫家重視，所以南宋的若干畫家，對於水的表示，也有濃厚的興趣。現藏北平故宮博物院的馬遠《水圖》，似乎是最有代表性的一件。《水圖》共有十二段。每一段描畫水的一種形態。見於此圖的「層波疊浪」（見圖三）、與「雲舒浪卷」（見圖四），在風格上，與吉州窰瓷瓶上的水紋，是相當接近的。

馬遠的生卒年代不詳。不過他既在紹熙元年（一一九〇）才開始擔任南宋畫院裏的畫家，他的《水圖》似應是十二世紀末期的，甚至是十三世紀初期的作品。從阮郜所處的十世紀之下半期到馬遠所處的十二世紀之末期，水態雖然是中國繪畫的新題材，但在歷史上已經超過百年。對於這個新題材，陶工們怎麼會不知道？何況水波的形式接近圖案，正是適於當作器物之圖案的花紋，

呢？

北宋畫家們在描繪水態的時候，在水之外，配以其他的景物。可是南宋的畫家喜歡把北宋的複雜的山水加以簡化。所以在馬遠的十二幅《水圖》之中，有十幅是沒有配景的，除了水，什麼都沒有，把「山」由「水」裏剔除，再把水紋仔細描繪，豈不正是馬遠的「層波疊浪」或「雲舒浪卷」？也豈不正是吉州窰瓷瓶上的水紋？這種水紋的來源，雖然不能確言是對馬遠水圖的摹做，但與南宋的繪畫題材有關，這話不會太錯。然而吉州窰器物上的水紋，一律用赭色表示，那又是由於磁州窰陶工的影響了。不把這兩種來源同時闡述清楚，何以水紋在南宋時代的中期、甚至在元代，成為吉州窰器物的圖案，還真不容易解釋呢。

銀質與犀角的槎杯

本篇所介紹的元代的銀質龍槎杯的作者，是朱碧山。關於這位銀器的製作人，文獻中對他的記載不多，大致說，朱碧山一字華玉，是浙江嘉興的魏塘人。他大概生於元代中期而活動於元代末期（也即是十四世紀的前半期）。至於清代的那隻槎杯（見圖二），質料是犀牛角。刻杯人是明代末期（也即十七世紀的中期）的尤通。這兩隻形狀奇特的酒杯，現都收藏於北平的故宮博物院。

所謂槎，實際上就是筏。筏是一種渡水的工具。把許多竹幹或木材綁成一大片，經過人力的撐動、或者水力的自然漂動，筏可以成為一隻沒有頂篷、也沒有欄杆的臨時渡船。朱碧山的銀質酒杯雖然稱為龍槎，他並沒採用筏的本形而表出許多綁緊的木材，他是用一棵老樹的樹幹來表示木槎的。把這一棵樹幹稱為龍槎，是由於樹幹的形狀與中國人一般觀念之中的龍的形象大致符合；特別是樹頂的枝椏向左彎曲，很像龍尾。從樹身向下生長的小枝，很像龍爪。而長在樹幹根部的凸起的小瘤的形狀，也很像龍眼。至於樹幹

上的樹洞，當然是特別製造出來，以便盛酒的。清代的那隻酒杯，因為要遷就犀角的原形，雖然表出樹幹，却沒有龍的形狀，所以只稱槎杯，不稱龍槎。

坐在槎上的人，究竟是誰，是需要考察的。為了說明乘槎人的身份，需要介紹一段神話。根據由宗懍在晉代（第三世紀）所編寫的《荊楚歲時記》（見七月七日條），有一些住在海邊的人，每年八月，總會看見在海面有些木槎，來來去去的漂浮。有一個人因為覺得奇怪，於是也準備了一隻槎，出海探險。不過他既在這隻槎上築了一間小艙，又在艙裏儲藏了糧食。當他在海上漂流的時候，前十幾天，他還能看到日、月、與星辰。再過十幾天，什麼景觀都沒有了，連白天與黑夜也分辨不出來了。又過了十幾天，他的木筏漂流到一個地方，可以隱隱約約的看見一座城。遙望過去，城裏的人，好像個個都是從事紡織的婦女。這時有一個男人把他的牛牽到水邊，讓牛喝水。當這牽牛的人突然發現乘槎的那人，覺得非常驚奇。於是他發問：「你怎麼會到這裏來

■圖一：銀槎杯（元，朱碧山）

的?」乘槎的人老老實實的把他的旅程介紹了一遍，然後他反問：「現在我到了什麼地方?」牽牛的人並沒回答，只說：「你回去以後，到四川去問問嚴平君，就知道了。」

乘槎的人沒上岸，就從那座城外的水邊，又乘着槎而回到他所住的海邊。以後，他真的到四川去找嚴平君。據嚴平君的推算，某年某月，有一個外來的星座侵犯到牽牛星的星座裏去。而嚴平君所推算出來的日期，正是乘槎之人到達城外，見到牽之的人的那一天。

根據這段神話，牽牛之人正是牛郎，隱約可見的城，是織女住的地方，而牛臨流喝水的那條河，應該是天河了。乘槎之人既然可由海邊到達天河，所以在第三世紀，在中國人的觀念之中，天上的銀河與地面的大海，應該是互通的。同時根據這段神話，也可看出乘槎之人，是並無姓名的。

除了晉代的神話，《史記》之中與張騫有關的記載，也值得注意。在西漢時代漢武帝的時候，現在的甘肅，也即是另一種遊牧民族。建元二年（西元前一三九年），漢武帝爲了聯絡大月氏來夾攻匈奴，派張騫到大月氏去。可是他還沒到大月氏，已被匈奴扣留；前後十年。張騫雖然娶了一個匈奴太太，而且還生了一個混血種的兒子，可

是他在元光六年（西元前一二九年），乘匈奴人的防衞稍爲鬆弛，還是逃到大月氏去了。到了元朔二年（西元前一二七年），他才離開大月氏，設法回國。在他的歸途之中，張騫又被匈奴人捉住。西元前一二六年，他才回到中國。

西元前一二三年，張騫參加漢代征伐匈奴的戰爭，立了戰功，受封爲博望侯。兩年之後，他再度參加征伐匈奴之戰。可是這一次他行軍誤期，被漢武帝貶成沒有官職的庶人。西元前一一九至一一八年，張騫又奉漢武帝之命，到中亞細亞的烏孫、大宛等國去作大使。西元前一一五年，他第二次回到中國，第二年病死。在《史記》裏，曾有「漢代的使臣爲了追尋黃河的發源地，而發現黃河是從于闐發源的」之記載。所謂于闐，在今新疆南部，其地絕不是黃河的發源地，《史記》裏的這一段紀錄，用現代的地理知識來評判，當然是錯誤的。而且所謂「漢代的使臣」，究竟是指張騫還是他的隨從，司馬遷也並沒有清楚的交待。

然而在清代初年，著名的詩人王士禛（一六三四──一七一一）不但曾經見過朱碧山的銀槎，而且更作了一首詩來記載這件銀槎。在這首詩裏，他認爲乘槎的來源，是由於張騫爲了探求黃河的河源。由王漁洋的詩，可以看出他對槎的了解不正確；因爲即使張騫探求過黃河之源，他

■圖二：犀角槎杯（清，尤通）

並未乘槎。乘槎而至天河的，是住在海邊的人，不是張騫。王漁洋把乘槎的人斷定爲張騫，是把漢代的歷史記載與晉代的神話混爲一談了。許多詩人常愛發表不務實際的言論。王漁洋對龍槎的考證，好像也是一例吧。

據其他的文獻，朱碧山所作的銀槎，共有五件，其中三件，有一件作於至正五年乙酉（一三四五）、另一件作於至正二十一年辛丑（一三六一）、第三件作於至正二十二年壬寅（一三六二）。完成於壬寅年的那一件，從十七世紀下半期以後，一直下落不明。完成於辛丑年的那一件，雖在十九世紀初年曾經有人爲它畫了一幅素描，現在也是下落不明的。只有完成於乙酉年的那三件，到了清代，一直保存得很好。三件中的第一件，現藏於北平故宮博物院、第二件，現藏於臺灣故宮博物院、第三件，自從在一八六一年的八國聯軍攻打北京的時代，由英軍從圓明園裏搶走以後，一直由英國的私人加以收藏。一九七九年蘇士比公司在倫敦總行舉行古物拍賣時，這件銀槎還在倫敦，現在卻不知轉入那位收藏家之手了。

明清時代的木椅

現代中國人的家庭，無論貧富，一定都有幾張椅子。可是椅子大致是在五代時代的末期，也即十世紀的中期，才開始使用於中國的。從世界文明史上看，這一千年的歷史，似乎並不很長，譬如埃及與希臘早在西元前十二世紀、與西元前

五世紀，也就是在相當於中國的商代和戰國時代的時候，都已各有椅子。

從形態上，中國的椅子，大致可分兩類：一類是圓的，另一類是方的。從構造上看，方椅又可分成兩種：第一種沒有扶手，構造簡單，第二

■圖一：明代無扶手之燈掛椅

種有扶手，構造稍爲複雜。

燈掛椅

先看看這張在明代以黃花梨木製成的無扶手椅（見圖一）。椅的後腿向上伸延，形成靠背的兩腿。置於靠背上面的橫木，雖由靠背的兩腿加以支持，却伸延到靠背的腿以外的空間裏。這種椅子，在傳統術語中，稱爲燈掛椅。明代的燈掛椅的靠背腿，常比椅腿長。清代雖然沿用了明代的燈掛椅，可是清椅的靠背腿的長度，並不長於椅腿的長度。儘管明清兩代都使用無扶手的燈掛

■圖二：明代有扶手之玫瑰椅

椅，在構造上，明椅與清椅是有分別的。

玫瑰椅

有扶手的方椅，如以對扶手的設計爲觀察，又有三型，第一型稱爲玫瑰椅（見圖二）。椅的扶手雖然也由椅腿之向上伸延部份所形成，可是後腿的上延部份，在長度上，大於椅前腿之上延部份的長度的一倍。所以前腿上延部份的下半段，形成扶手的後腿，而其上半段，又形成靠背的腿。從扶手前腿的頂點上安放一條橫木，與椅後腿的上延部份相接，它不但一面可把這條上延

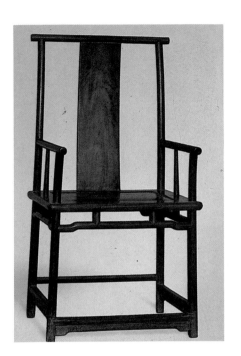

■圖三：明代有扶手之四出頭官帽椅

的後腿中分為二，同時也形成扶手的頂木。可是靠背頂點的那條橫木，既不伸出靠背的兩腿之外，扶手頂點的那條橫木，也不伸出扶手的兩腿之外。

四出頭官帽椅

有扶手方椅之第二型（見圖三），是椅的前後兩腿雖然也向上伸延，並且形成扶手的前後腿，可是椅後腿的上延部份，却並不由扶手上的橫木中分為二，如同玫瑰椅。形成扶手之後腿的那一

段較短，而成為靠背之兩腿的，椅腿的上延部份却是比較長的。扶手頂端的橫木既伸出於扶手之前腿以外的空間，而靠背之頂端的橫木，也伸延到靠背的兩腿以外的空間。在結構上，這兩條橫木共有四個前端，是懸空的。所以在傳統術語中，有扶手的方椅的這一型，稱為四出頭官帽椅。所謂官帽，是由於椅形方整，近似明代官員的紗帽，而四出，則指扶手上與靠背上橫木的四個懸空的頂端。

南官帽椅

有扶手方椅的第三型（見圖四），是這種方椅的構造，如與四出頭官帽椅椅相較，可說完全相同，只有扶手與靠背上的橫木的頂端，剛好與扶手腿與靠背腿相連接，是其異點。易言之，如果有扶手的方椅有四出，就是四出頭官帽椅，沒有四出，就是南官帽椅。這兩型在構造上的差異，需視扶手與靠背上橫木的有無四出而定。

■圖四：明代有扶手之南官帽椅

圓　椅

介紹了有扶手方椅與無扶手方椅，再來看看圓椅。這種椅子的異名甚多，譬如在明代，它稱為圓椅，到清代，它改稱圈椅。在英語之中又把它稱為馬蹄椅（horseshoe chair）。圓椅與方椅的主要分別，固然在形態上，前者的圓異於後者的方，但在構造上，也有顯著的不同。根據前面的介紹，在有扶手的方椅之中，無論是有四出

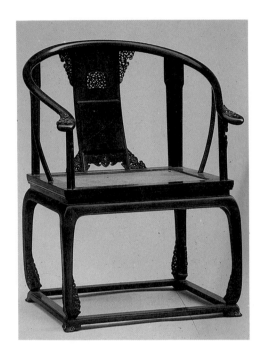

■圖五： 清代之圈椅

的、還是沒有四出的，那靠背頂上與扶手頂上的兩條橫木，是完全不相連接的。但以明代的圓椅爲例（見圖五），却可看出此椅之靠背與扶手是由同一條彎木形成的。這條彎木雖然有些弧度，可是曲線既柔和、又流暢。因此，圓椅的外形不但婉曲，而且在視覺上，具有美感。

古畫中的椅

以上所論的木椅，無論是圓椅、還是方椅的各種類型，一面由明代延續到清代，一面又由清代延續到現在。譬如在香港中環的陸羽茶室裏，除了沒有靠背也沒有扶手的木椅，所有的木椅，都是掛燈椅。現在應該知道的，是這些木椅的類型，是在什麼時代，開始使用於中國的。

本書第六十二篇的一幅彩色附圖，是五代時代末期顧閎中的《韓熙載夜宴圖》的一部份。在那幅彩圖之中，有兩個人坐在兩張沒有扶手的掛燈椅上。如與本篇圖一裏的明代的燈掛椅相較，可以明顯的看出來它們的不同：在五代時代，掛燈椅靠背上面之橫木的兩端，先向外伸出，然後

大宋國日本國天無
根地無他一旬寔千差
南雄夆曲直驚起南
雖向額忠浩二清風
半張晏
日午久能念長老
寫子幻質請赴貢
嘉熙戊戌中夏仁
大宋徑山無準老僧

圖六： 南宋時代禪僧畫像中所見之圈椅

再向內廻旋。此外，四條椅腿的下端，並沒有連接的橫木。但在明代，靠背上面的橫木的兩端，雖向外伸延，卻並不向內廻旋，同時，四條椅腿的下端，是有四條橫木加以連接的。這樣說，可能遠在五代末期，中國已有燈掛椅，儘管那時的燈掛椅在靠背的設計上，與明清兩代的燈掛椅，是稍有差異的。

在杭州從南宋禪僧無準師範學習禪義。一二四〇年，無準師範的畫像（見圖六）由圓爾辨圓攜歸日本。完成此像的畫家雖不著名，但畫面上卻有無準的親筆題識與嘉熙戊戌的年款。嘉熙是南宋時代的理宗的年號，戊戌年相當於嘉熙二年，亦即一二三八年。在此圖中，無準坐在一張圓椅上。如與明代的圓椅相較，在南宋時代，圓椅的扶手之前端是相當厚重的。此外，它的椅腳不但

一二三五年，日本僧人圓爾辨圓由日赴華，

形狀彎曲，近於S形，而且椅脚的內緣，還有許多連續相接的半圓形，也卽是傳統術語中的雲紋。根據這兩幅畫蹟，可以看出燈掛椅與圓椅，至少在十世紀中期與十三世紀上半期，已經分別使用於中國了。

浮圖與佛塔

佛教的創始人釋迦牟尼 (Sakyamuni) 在逝世以後，其屍體由佛徒們加以火化。焚化以後，佛徒們從其骨灰中發現若干形狀與面積都像是珍珠、卻晶瑩透明的小圓粒。根據佛教的名詞，這些小圓粒，稱爲舍利子 (Sarira)。在西元前三世紀，印度佛徒對佛像加以膜拜的風氣還未開始。當時的佛徒們，爲了紀念釋迦牟尼，興建了一種梵文叫 Stupa 的建築，同時把他留於人世的舍利子、牙齒、乃至較大的骨骼，都埋在 Stupa 之下。在中國，Stupa 的譯名很多；有的譯爲窣堵波，有的譯爲塔婆，有的譯爲浮圖。

印度的浮圖

在印度，Stupa 是由三大部份組合而成的（見圖一）。中間的那一部份，是一個半圓形，形狀很像半個饅頭（這部份梵文稱爲 auda，義即子宮，意思是說佛教的思想就由這裏孕育而成。但在中國建築史上，這部份改稱覆鉢）。在 auda 的上面，是一個用石條構成的，長方形的空盒 (harmika，中國建築史稱爲寶匣)，由空盒中

部豎以層層相疊的傘狀石輪 (Chatra，中國建築史稱爲相輪)。在 auda 的下面，是一個直徑比 auda 更大的圓形塔基 (medhi，中國建築史稱爲臺座)。在塔基的邊緣，築有欄柵。欄柵與覆鉢之間的空間，形成一條通道。禮拜釋迦牟尼的佛徒們，往往在這條通道上，繞着半圓形的覆鉢，環行一周，以表崇敬。

釋迦牟尼死後，印度國王阿育王 (Asoka)，爲了推廣佛教，不但把佛經加以整理，同時也在其國土之內，興建了八萬四千座浮圖。目前保存在印度中部之德干高原上的三座珊其浮圖 (Sanchi Stupas)，就與阿育王有關。這三座浮圖裏的第一座，原來是在阿育王在位時（西元前二七四——二三七年）與建的。不過在西元前一世紀，其半圓形的部份不但經過重修，面積也較前增大，此外，又加修了四座石門。目前這座浮圖的尺寸是：高十六・五米、覆鉢的直徑是三十一米，就是寶匣的高度，也有兩米。所以在學術界，位於珊其的三座浮圖的第一座，一向稱爲珊其大浮圖，以別於其他的兩座。

■圖一： 印度的珊其大浮圖 （建於西元前三世紀）

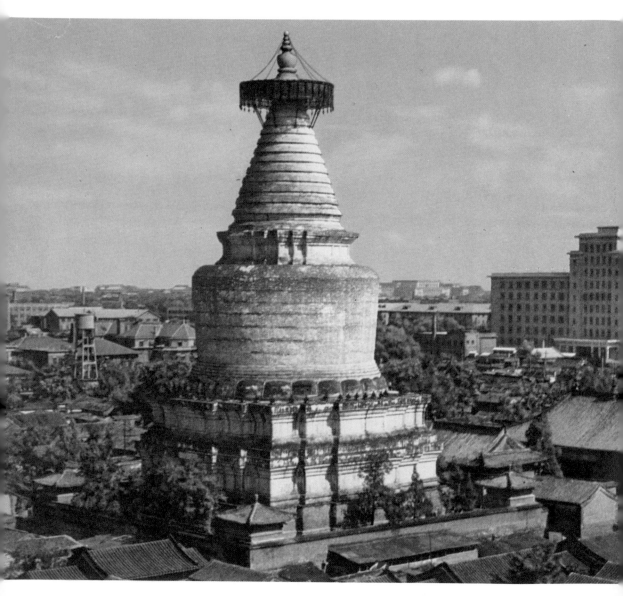

■圖二：北京妙應寺白塔（建於一二七一年）

印度浮圖式的北京白塔

以現存的實物為例而言，建於元初至元八年（一二七一）而位於北平妙應寺的白塔（見圖二），大概是以印度式的浮圖為模型而興建的佛塔。把白塔與珊其大浮圖互相對照，可以看出兩者之間的異同：白塔的方形塔基（中國建築史家把這部份稱為須彌座）相當於珊其大浮圖的通道與欄柵，白塔的石墩形塔身，應該是大浮圖的覆缽的縮小，但是白塔的三角形的塔尖，又應該是大浮圖上面的傘狀相輪的擴張。此塔雖然全部用磚砌築，不過磚的表面因為經常由石灰水刷成白色，所以向稱白塔。塔高五十・八米，設計者是來自西藏與中國邊境的泥泊爾人阿尼哥。由尼泊爾的建築師，在蒙古人治下的中國北京，設計一座印度式的浮圖，白塔的興建，是非常國際化的。

樓閣式塔——一種中國式的塔

北京妙應寺的白塔，雖在建築式樣上，最與印度式的浮圖類型相近，其建成時代卻晚至十三世紀。就時間而言，時代更早的中國式的塔，並不是浮圖型。在文獻裏，在第五世紀之末期建於河南省洛陽永寧寺內的木塔，平面上，是正方形的，立體上，共有九層。每一層各有三個門和六個窗。此外，每一層的屋檐下，都掛着若干銅鈴，

風吹鈴動，其音清亮。塔身既有九層，當然是樓閣式的佛塔。可惜此塔早在北魏永熙三年（五三六），被火燒毀。永寧寺塔雖已不存，方形的樓閣式塔卻從六世紀開始，形成中國式塔的一個傳統，而一直流傳下來。下面所介紹的大雁塔（見圖三），就屬於這一類型。

唐僧玄奘從印度取得佛經後，一直在唐代首都長安的慈恩寺內翻譯佛經。唐高宗永徽二年（六五一），玄奘在慈恩寺裏設計了一座磚塔，而且又像印度佛徒用浮圖來保存佛牙一樣的，把他從印度的佛經都保存在慈恩寺塔裏。此塔初建時，只有五層。到武則天稱帝時的長安元年（七〇一），既把此塔加以重修，又把塔身由五層增到十層。到了明代，此塔又經重修，塔身卻由十層減為七層，成為目前的現狀（高六十四米）至於把慈恩寺塔稱為大雁塔，是因為在建塔之前，曾有飛雁自空墮於寺內而死，所以在雁死之處所築的慈恩寺塔，後來逐有大雁塔之俗稱。

天寶十一年（七五二），盛唐時代的五位詩人：薛據、高適、儲光羲、杜甫、和岑參，曾經一齊登上大雁塔的最高點，一面欣賞長安的市容與南郊的景色，一面各自作一首詩。一百年後，唐代的古文家韓愈也曾登臨此塔，放目遠眺，他一不小心，竟由窗口跌出塔外，幸虧衣服鈎在懸掛銅鐘的架上，才沒摔死。卻已嚇得面無人色了。

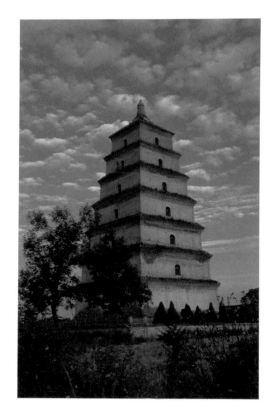

■圖三：西安南郊慈恩寺大雁塔（建於六五二年）

建於杭州開化寺的六和塔（見圖四），是在南宋孝宗隆興元年（一一六三）完成的。此塔建於浙江錢塘江畔，初建時，所用的材料，也是磚，不過每一層的塔檐，却是用木材做成的。把磚木混合並用，當然是建築技術的一種進步。在塔的式樣方面，六和塔的平面是八角形，立體上，共十三層。內部設有階級，以便遊者登臨。可是從歷史紀錄上看，六和塔可說一向多災多難。此塔修成四百年後，到明嘉靖三年（一五二四），宋代原建部分已經殘毀不堪。隔了六十多年，到萬曆時代（一五七三——一六二〇），才得到重修。清代雍正十三年（一七三五），又第二次重修。道光三十年（一八五〇），重修的部分又毀於太平天國時代的兵亂。隔了二十年，到光緒二十六年（一九〇〇），才又三度重修。目前所見到的六和塔，除了塔檐、塔頂，全部是木造的。真正用磚造的塔身，這木造的塔身只是個外殼。在營造方式上，此塔以是包在塔的木身之內的。

■圖四：杭州開化寺六和塔 （建於一一三六年，重
　　　　修於一九○○年）

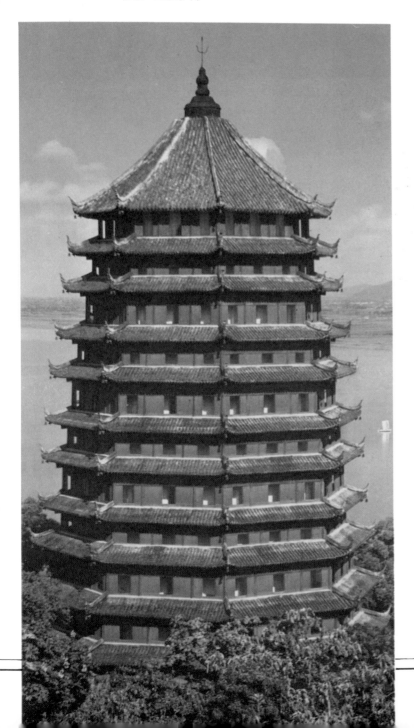

磚與木合用，完全是中國建築傳統的運用。此
外，把八角形的十三層塔身築成樓閣式的佛塔，
也與印度建築傳統無關。在六和塔上，把印度式

的浮圖縮小，成為此塔的塔尖。這或是在中國樓
閣式塔裏所遺存的，惟一的印度文化因素了。

柱的變化與盤龍柱

由於近年的考古工作，商代的宮殿遺址，先後發現於河南鄭州的商城與湖北黃陂的盤龍城。鄭州的宮殿南北長約三十四米、東西寬約十點二米，黃陂的宮殿南北長約四十米、東西寬約十二米。在平面上，這兩處的宮殿，都作長方形。在這些宮殿之內與其四周，都使用了大量的木柱。從柱穴的形狀來推測，這些木柱的形體都是圓的，直徑在十五公分左右。根據考古發現，除了柱下端的石礎，這些木柱沒有特別裝飾。看來圓形木柱的形成，完全由於木材的外形。在中國建築史上，圓形木柱是最原始的柱型。它最早的使用見於陝西西安附近的半陂遺址，而它的歷史可以追溯到西元前四千年前左右，發源於黃河流域的新石器時代的仰韶文化。直到漢代，圓形木柱仍是中國建築中常用的柱型。

從時代上看，大概在西元一世紀的末年，中國建築裏的柱型，開始發生變化。以在東漢順帝永建四年（一二九）建於山東肥城孝堂山祠堂裏的（見圖一）、和約在東漢獻帝初平四年（一九三）之前，建於山東沂南石墓裏的兩隻屋柱爲

■圖一： 山東肥城孝堂山的祠堂（建於一九三年）

■圖二： 河北磁縣響堂山第七窟之入口（建於六
世紀中期）

例，可以看出在當時流行的柱型是八角形的，而在質料上，不是木，而是石。既然要把堅硬的石料作成八角形的石柱，可見這種柱型的形成，是由於建築師的設計。它比商、周的圓柱的形成，是由於對木材原貌的利用，更有設計意義。

到了南北朝時代，北朝的北魏，在孝昌年間（五二五——五二八）發生內戰。當地人民在戰後爲犧牲者掩埋枯骨。後來又在北齊天統三年至武平元年（五六七——五七〇）之間，建築了一方高約七米的、獨立的義慈惠石柱，以資紀念。此柱的柱身也是八角形的。義慈惠石柱的柱型，雖與孝堂山和沂南石柱柱型無異，可是在風格上，東漢的八角柱柱身的直徑，上下相等，而北齊的八角柱的柱身卻上細下粗，直徑是不相等的（上細下粗的這種特徵，在建築術語中，稱爲收分）。此外，在使用的地點方面，東漢的八角柱用於室內，北魏的則用於曠野。對八角柱的使用而言，漢代的、與漢代以後的，分屬兩個不同的階段。

除了收分，中國建築的柱型，又在南北朝時代，發生第二次變化。這種變化，似乎可以見於龍門與響堂山石窟的柱型來作說明。位於河南洛陽近郊的龍門石窟、與位於河北磁縣近郊的響堂山石窟，都開鑿於北朝。龍門的藥方洞大致開鑿於北齊的天保時代（五五〇——五五九），而響

■圖三：印度西北部 Junagadh 的 K 號石窟之入口

堂山的第七洞，雖不能確定完成於何朝，也是在北齊時代（五五○──五七七）完成的。易言之，龍門藥方洞與響堂山第七洞都是開鑿於第六世紀中期，而又具有佛教雕刻的石窟。藥方洞洞口兩側，不但有兩個六角形的石柱，柱身還有四朵蓮花。在響堂山第七洞的三個洞口之兩側，共有四隻八角柱，中間兩柱的柱身各有一朵蓮花，左右

兩側柱，各有兩朵蓮花（見圖二）。把一朵或兩朵蓮花置於柱身之中部，固然是為柱身增加裝飾，却又有把柱身分為二段或三段的功能。漢代既沒有飾以蓮花的、也沒有把柱身分為數段的六角形石柱，所以南北朝時代的分段式的六角形柱，似乎比帶有收分的八角形石柱更具時代性。

如果把亞洲的佛教文化作為觀察的對象，不

難看出龍門藥方洞與響堂山第七洞在洞口安置石柱的作法，與印度的佛教建築藝術，是密切相關的。譬如位於印度西北之 Junagadh 的一批石窟，大致開鑿於西元前三世紀中期與西元一世紀初期之間。其 K 號窟的入口之兩側，各有一柱，柱身是由形似西瓜的飾物，把柱身分爲上下兩段的（見圖三）。這樣說，在六世紀中期見於河南和河北的六角形的分段石柱，似乎有兩個不同的來源；把柱身分段的設計，來自印度的佛教文化，而六角柱的本身，或者是漢代的八角柱的簡化。六角形的分段石柱的出現，具有融合中外文化的意義。

大概在第六世紀的下半期，中國建築的柱型，又產生第三次變化。譬如刻於隋文帝開皇二年（五八二）的邴法敬造像，附有一幢九脊殿。殿門刻成小型佛龕，龕門兩側各有一隻具有收分的盤龍柱（見圖四）。此龍用前肢踏地，把身體倒立起來，所以後肢既朝柱頂，龍尾也是扭曲而朝天的。龍頭既由柱身伸出柱外，可見龍身與龍尾雖是半立體的浮雕，龍頭與前肢却是立體的。

從此以後，盤龍柱就在中國流行起來。爲了紀念孔子，而在宋代興建、金代重修、與明清時代重建的孔廟，建於山東曲阜。孔廟大成殿的殿前檐柱，就都是盤龍柱（見圖五）。周代立國

■圖四：邴法敬造像內九脊殿之盤龍柱（造像刻於五八二年）

■圖五（甲）：山東曲阜孔廟大成殿之全貌

後，周成王把他弟弟叔虞封爲唐侯。後人爲了紀念叔虞，先在山西太原近郊爲他建祠。到北宋仁宗天聖時代（一〇二三──一〇三一），又在祠內增建了聖母殿（見圖六）。此殿廊前的檐柱，也都飾有蟠龍於柱身的長龍。在風格上，晉祠的蟠龍，形象簡單明確，與隋代邗法敬造象上所附的蟠龍的明快的風格，是比較接近的。孔廟大成殿的蟠龍，除了精細，更在柱身增刻朵朵雲頭，

作爲龍的陪襯。設計的用意雖好，整個柱身裝飾的佈局，卻因此顯得過於繁縟；成爲蟠龍柱之主題的龍，倒反而覺得不很明顯了。在曲阜的孔廟裏，龍與雲的表出，完全採用半立體式的浮雕立體的雕刻手法，是不曾使用的。這樣看來，宋代建築上的蟠龍，雖保存了隋代的古典風格的一部份，但到明代，這種風格已經完全消失了。

位於山東煙臺之福建會館的蟠龍柱（見圖

■圖五（乙）：山東曲阜孔廟大成殿之明代蟠龍柱

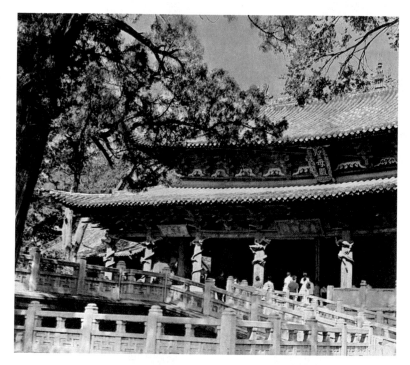

■圖六: 山西太原晉祠聖母祠之北宋盤龍柱

四合院式的建築與都市

任何國家的屋宇，無不具有屋身與屋頂。中國的屋宇，小至民居、中至廟宇、大至宮殿，莫不在屋身與屋頂之外，另具一座臺基。以河南安陽（商代後期國都）與湖北盤龍城（商代後期在

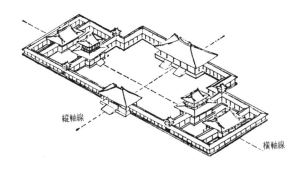

縱軸線

橫軸線

■圖一： 橫式四合院

長江流域之領土）之建築遺址而論，商代的宮廷建築已經是由上述三部份共同築成的。在香港，中環的文武廟（建立年代不詳，重修於清道光三十年，即一八五○年）、與灣仔的北帝廟（建於

清同治元年，即一八六二年），是歷史比較爲人所知的兩座傳統建築。但此二廟之屋身既建於石臺基上，亦即皆不與地面直接接觸。以安陽的宮殿與香港的廟宇爲例，可見臺基在中國建築之中，源遠流長，是中國建築的一項重要特徵。

具有臺基、屋身、與屋頂的屋宇、寺廟、甚至宮殿，固可獨立使用，自成單元，不過在一般情況之下，是常把具有這種特徵的三幢或四幢屋宇同時使用，從而形成一個屋羣的。屋宇既然成羣，所以需要組織，成爲一個大單元。大體上，由屋羣構成的大單元，常用或縱或橫的四合院的方式來發展，再採取均衡對稱的原則來組織。

先看什麼是四合院的橫式發展。從唐到宋，亦即在七至十三世紀後期之間，有些屋羣常把北面的正房與南面的前房建在同一縱線之上，卻把東西廂房建在與主房和前房都相距甚遠的橫線上。儘管這四房全部用長廊加以連接，並且在四廊的中央形成廊院，不過東西廂房之間的長度，大於南北的正房與前房之間的長度，亦即橫線的長度大於縱線的長度，在平面上，形成亞字形的佈局（見圖一）。所以這種屋羣的發展，是對稱式的橫式發展。宋代以後，縱式的四合院逐漸流行。到了清代，橫式的廊院，幾乎完全被縱式的四合院取代了。

至於所謂縱式四合院，是把四幢屋宇建在東、

南、西、北等四個方位。東西的與南北的，不但面面相對，而且互相垂直。每兩房之間的空間都以圍牆加以連接，然後再通過各房之後的空間，而與他牆加以銜接。這樣，那位於四房之中的空間，便形成一個小院落。以圍牆或走廊圍繞兩兩相對的佈局，在中國建築史上，稱爲四合院。在四合院內，坐北朝南的那一幢，稱爲正房，由家長長居住，建於東西兩方的，稱爲廂房，常由子女居住，至於建於南方的，則稱爲倒房。此房既爲四合院的出入所在，地位最低，經常用爲客廳與客房，或者不設寢具，改爲全家之儲物室。按照一般慣例，正房與倒房的長度大，兩廂廂房的長度大，所以四合院的院落形狀，除了特例，都是長方形的（見圖二）。但在佈局上，一般的四合院，常由垂花門把全院分爲前後兩院。家庭成員雖可自由出入前後院，在一般情況之下，親友到訪，是不能進入後院的。

中國家族每樂羣居。意即上下兩代甚至上下四代共同居住，形成四世同堂之複雜局面。如果家族成員過多，非一院所可容納，可在第一座四合院的後面，加築四幢屋宇，形成第二座四合院。必要時，甚至可在第二院與第三院之後，增建第三院與第四院。由於從第一院到第二院、或由第一院到第三院、乃至第四院，都建築在同一條縱線之上，這種屋羣的發展，屬於縱的發展方

■圖二：北平的四合院

式。

從宋代起，縱式四合院，在中國是普遍盛行的。

每一四合院既可自成單位，已有兩代、三代、甚至四代的大家族，常按其家族地位之高下，而分住於前院、後院、或者三院、四院。每一代雖然各住一院，卻無礙於數代同住之羣居。據中國的倫理傳統，孝順是人倫大事。遵從長輩意旨，固然是孝、能夠隨時奉侍父母，尤為更實際的孝行。由於羣居，子女們由一院進入另一院，既無時間之延誤，亦無交通之阻礙。對於父母之照顧，至為方便。

實行羣居，居民方能按照中國的倫理觀念而充分盡孝。沒有四合院，就不易羣居，而不能羣居，也就不易發揮孝道。中國的四合院建築，在佈局上富於彈性，既能每院獨立，也能數院並存。四合院既在建築上具有特殊風格，又能在精神上與中國的倫理觀念密切配合，這正是中國建築能由個別的屋宇組成屋羣的原因。

如把四合院的規模就形成寺廟加以擴大，再轉用於宗教，具有這種格局的建築就形成寺廟了。坐北朝南的建築，通稱正殿（或主殿）。分佈於東西兩側的建築，通稱偏殿。南面是寺廟的入口，稱為山門。各殿之間，甚至偏殿與山門之間，常有圍牆或走廊。正殿、偏殿、與山門之間的空地，形成寺廟的庭院。一般寺廟多由兩院或三院組成（在

建築術語中，每一院，稱為一進）。位於上海的龍華寺，建於五代或九世紀，就是兩進（見圖三），可是大型的廟宇，譬如北平西郊的碧雲寺（建於元初，明、清兩代續有擴建），可以多至六進。由山門經前殿而至正殿的垂直空間，是四合院式廟宇平面佈置的中軸線。

如把寺廟的規模再加擴大，可以看出在明清兩代設計發展完成的紫禁城（見圖四），甚至整個北平城（見圖五），皆以中軸線為中心，而在線的左右兩側，對稱發展。明清以來的北京雖分為內城、外城與紫禁城，可是如把外城南方的永定門、和內城的正陽門、與紫禁城的天安門，以及城內的三大殿（泰和、中和、與保和殿）加以連接，通過紫禁城北側的景山，而止於內城北部的鐘、鼓二樓，可以形成一條垂直縱線。這條縱線長達八公里，正是北京城的中軸線。所有大型建築都以對稱的方式，分佈在這條中軸線的兩側。北京城的建築與發展，可說是四合院縱式發展的極限。

總之，四合院的佈局，在思想上，能與中國的倫理觀念密切配合，在建築上，既能對稱發展，又富於伸縮性，所以無論民居、寺廟、宮廷，甚至城市，無不皆為四合院的使用。寺廟與民居的不同、宮殿與寺廟的不同、乃至城市與宮殿的不同，只不過是四合院的面積與深度的大小有異

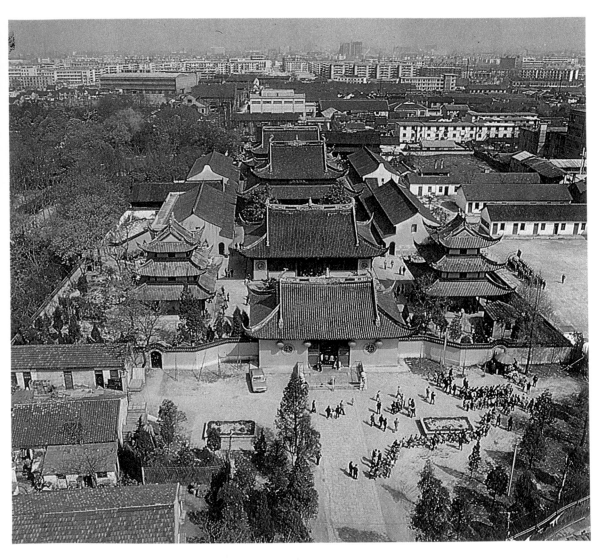

■圖三: 上海龍華寺（建於九世紀）

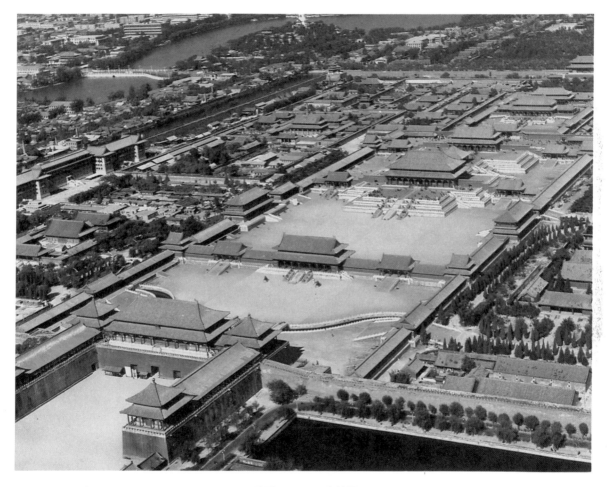

■圖四：北京紫禁城

而已。

北

德勝門　　　安定門

西直門

積水潭

鐘樓
鼓樓

東直門

瓊華島　景山

阜城門

朝陽門

紫禁城

西便門

社稷壇　太廟

東便門

宣武門　　正陽門　　崇文門

廣寧門

廣渠門

山川壇　　天壇

左安門　　永定門　　右安門

■圖五：北京城之平面圖

太和殿與乾清宮

清代的北京，在建築上，由內外二城共同組成。內城較長，在北，外城較寬，在南。兩城垂直相接，成爲凸字形。清代的皇城，建於內城的中央，而宮城（俗稱紫禁城）又建於皇城的中央

。所有的宮殿，都集中在宮城裏。紫禁城的平面是一個矩形，南北較長、東西較短（見圖一）。南有午門、北有神武門、東有東華門、西有西華門，遙遙相對。午門與神武門

■圖一： 清代紫禁城之平面圖

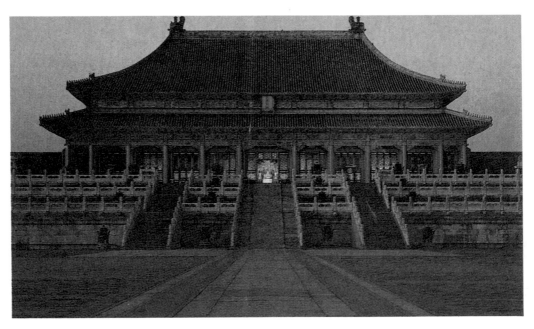

■圖二：太和殿

之間建有太和、中和、保和等三大殿，以及乾清、交泰、與坤寧等後三宮。坤寧宮以北還有欽安殿。這七座宮殿不但完全建築在同一條直線上，而且這條直線還形成清代宮城的中軸線（見圖一）。

乾清宮以東，建有景仁、承乾、鍾粹、延嬉、永和、與景陽等六座小宮，俗種東路六宮。乾清宮以西，又建有永壽、翊坤、儲秀、長春、咸福、與重華等六座小宮，俗稱西路六宮。東六宮以東與西六宮以西，還有寧壽、慈寧二宮。俗稱外東路與外西路的這兩宮，也是遙遙相對。以上各宮殿，大致上是清代宮城裏比較重要的建築。在這十幾座宮殿之中，又以處於宮城中軸線上的三大殿與後三宮比較重要。但在這六座宮殿之中，又以太和殿與乾清宮的地位，最為重要。所以在紫禁城中，最重要的建築，就是太和殿與乾清宮。它們的重要性，可從使用與建築來作解釋。

在使用方面，太和殿（見圖二）是舉行國家特別隆重之大典的地方，譬如皇帝的即位與結婚、皇后的冊立與元旦的慶祝，都在這裏舉行。除了這些場合，在平時，太和殿是不加使用的。至於保和殿，除了常常作為皇帝賞賜御宴的地方，也是殿試的所在地。說到殿試，可以順便把清代的科舉制度，略為介紹。

清代的士人，在每年二月參加本縣的考試。及格的，再在同年四月，參加府考（一府包括數縣，譬如廣州附近數縣都屬廣州府）。府考及格後，需再參加由學院主持的院考（每省的學院，由皇帝親自委派。職務是辦理地方的考試，但職位不屬地方政府）。院考及格，稱為秀才。此後秀才要參加在各省省會舉行的鄉試。及格的，稱為舉人。舉人再到北京參加由禮部舉辦的會試。及格的，稱為貢士。只有貢士才有資格參加殿試。殿試的地點，就是前面提到的保和殿。殿試及格的，稱為進士。進士的前三名，各稱狀元、榜眼、探花。祇有這三名進士可以留在翰林院，稱為翰林（要有翰林的頭銜才能被派為學院，到各省去主持院考）。其他的進士，則按成績而分到兵、戶、工、農、禮、刑等六部裏去擔任中央政府的基層工作。成績最差的進士，祇能分到各省去擔任縣官，也即擔任地方政府的基層工作。

在清代的康熙時代，太和、中和、與保和等三大殿，是紫禁城裏的外朝。大臣入朝，以保和殿為極限。建在保和殿以北的乾清宮（見圖三），是皇帝居住的地方；坤寧宮，是皇后住的地方。交泰殿，是儲放皇帝傳國玉璽的地方。這後三宮，是紫禁城裏的內廷，任何皇親國戚與得寵大臣，除由皇帝或皇后特別召見，絕對不能進入內廷。康熙死後，雍正皇帝首先搬到乾清宮西南角的養

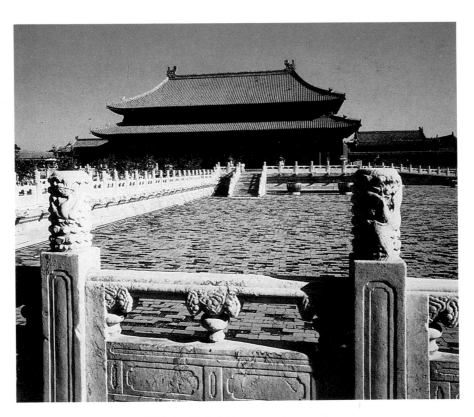

■圖三: 清代紫禁城內乾清宮之外景

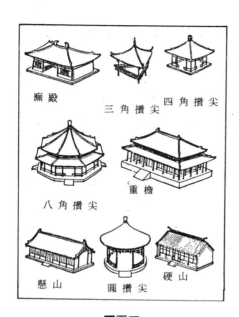

廡殿

三角攢尖 四角攢尖

八角攢尖 重檐

懸山 圓攢尖 硬山

■圖四

心殿去居住，從此以後，清代各帝就再也沒有住過乾清宮。不過清代皇帝却利用這座大宮，作爲接見外國外交大使的場所。看來從雍正時代開始，直到清代最後的皇帝宣統放棄紫禁城，太和殿、保和殿、與乾清宮，似乎是經年空置的。

在紫禁城內，養心殿所佔的面積很小，但從雍正以來，不但乾隆、嘉慶、道光、咸豐、同治、光緒、與宣統等八位皇帝先後都住在這裏，清代末年，慈禧太后控制光緒而垂簾聽政，那垂簾的地方，也是養心殿的一部分。所以養心殿雖在建築上，不像太和殿與乾清宮那麼壯麗與穆肅，但

從中國近代政治史上看，這座小宮殿的重要性，是遠在太和殿與乾清宮那兩座大宮殿之上的。

中國一般的民居，都建成矩形。因此前後牆較長，側牆（術語是山牆）較短。以屋頂與山牆的結合作爲分類的標準，民居的屋頂，常用硬山與懸山。所謂硬山，指屋頂與山牆相交於同一平面，也即屋頂不伸出山牆之外。而懸山，則指屋頂稍爲伸出山牆之外的那種類型。硬山與懸山的屋脊（術語是正脊），不但與地面平行，而且祇有一條（見圖四）。

太和殿與乾清宮的屋頂（見圖二、三），雖

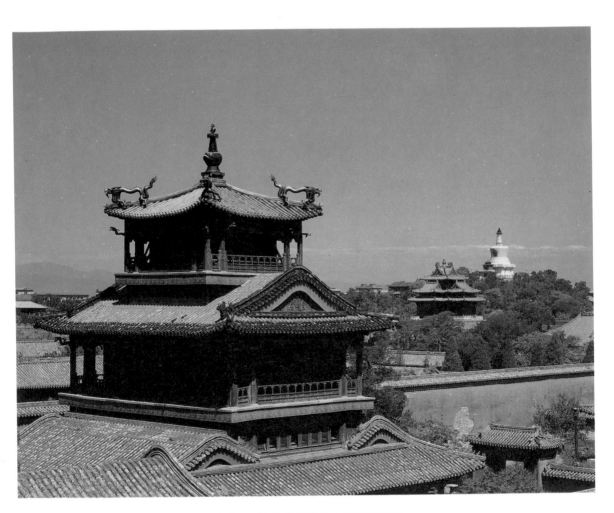

■圖五：清代紫禁城內之佛樓雨花閣

然伸出山牆之外，看來好像是懸山，可是整個屋頂是分爲四份的。由於每兩份之間各有一條斜脊，再加上平直的正脊，這種屋頂是共有五脊的。在宋代，具有這種屋頂的建築，是旣稱五脊殿，又稱吳殿的。到了元代，吳殿誤稱爲吾殿。到清代雍正十二年（一七三四），才把吾殿改爲廡殿。從此，具有五脊的屋頂，就稱爲廡殿頂。太和殿與乾淸宮的屋頂共有兩層（見圖二、三）。

廡殿頂雖然也可使用於宗教建築，然而把兩層廡殿頂上下重疊，成爲重檐廡殿頂，却祗有皇帝的御用宮殿才能使用。太和殿與乾淸宮的重要性旣由政治因素而來，所以在建築上，使用於太和殿與乾淸宮的重檐廡殿，正是政治因素的代表。

中國的涼亭與小閣，在平面上，旣非矩形，硬山與懸山屋頂都是不合用的。亭與閣的屋頂，在建築上，稱爲攢尖頂。在營造上，攢尖頂又分圓形、三角形、四角形、與八角形等四種（見圖四）。清代紫禁城內，雨花閣的屋頂（見圖五），就是四角攢尖頂。不過此閣每一斜脊上各鑄金龍一條，象徵君權的威嚴，又是民間亭閣之攢尖頂所沒有的屋頂裝飾了。

清代織物裏的蝴蝶

直到清代爲止，中國的絲質手工藝，大半是由女性完成的。不要說在農村裏的男耕女織，早成必然，就在城市之中，一般女性也是經常要在家中製作女紅的。

昆蟲是絲質手工藝品裏常見的裝飾題材。在昆蟲之中，蜜蜂、蜻蜓、與蝴蝶，都能自由飛翔。不過蜜蜂有刺，可以傷人。它又終日採擷花粉，製造蜂蜜。在感覺上，蜜蜂很像是辛勞的工人。蜻蜓雖然沒有刺，不會傷人，可是它既不採擷花粉以製造自己的食糧，又不停的飛來飛去。在感覺上，蜻蜓好像是流浪漢。蜜蜂與蜻蜓既是工人與浪子的象徵，在性別上，也就自然成爲男性的代表。女性思春，是不體面的事。從事女紅之製作的少女與少婦，罕用蜜蜂與蜻蜓作爲她們絲質手工藝品裏的裝飾題材，可能與這兩種昆蟲的性別，不無關係吧。

至於蝴蝶，首先，由於它的顏色鮮艷，體態輕盈，而且隨風飄舞，翩然有姿。所以在性別上，蝴蝶是女性的代表。其次，蝴蝶雖然也像蜜蜂一樣的採擷花粉，攝取營養，延續生命，然而

在感覺上，蝴蝶既不像蜜蜂那樣爲工作而終日忙碌，也不像蜻蜓那樣因爲沒有工作而終日遊蕩。再說，蝴蝶還與中國的哲學與民間的愛情故事有關：春秋時代的哲學家莊周，有一次做了一個夢，在夢中，他變成了一隻蝴蝶，竟然記不得他本來是誰了。等到他從夢中醒來，又不記得他是曾經變成蝴蝶的。梁山伯與祝英台本是一對情人，他們因不能結爲夫婦，一起殉情而死，然後變成一對蝴蝶，自由飛翔，永不分離。所以在中國哲學思想之中，蝴蝶是自由與變化的象徵，在民間故事之中，蝴蝶代表愛情的永存。蝴蝶既有這麼多的意義，所以在由女紅家所完成的絲質手工藝品之中，它是一向受歡迎的裝飾題材。

南宋緙絲與蝴蝶

這裏有一件南宋初期的緙絲（見圖一）。所謂緙絲，是利用紡織機上的經線（直線）與單線沉浮的技術，織出所需要的花紋，然後再用紡織機上的緯線（橫線），根據通梭平織的技術，織出花紋以外的空白部分。譬如在附圖一，花與蝴蝶

■圖一：《山花蛺蝶圖》，南宋朱克柔作

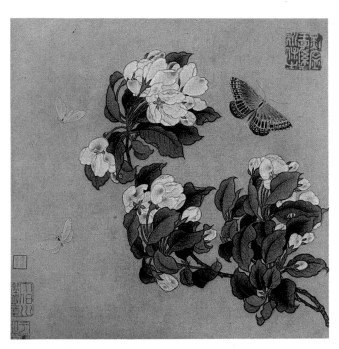

■圖二：《海棠峽蝶圖》，南宋初期沒有作者姓
名的作品

是用經線織的，藍的底色是用緯線織的。

這件緯絲所表現的主題是四朵山茶花。位於畫面中央的兩朵，已經盛開。位於右下方的，剛剛綻放。昂然中立的，是一朵還未開苞的蓓蕾。

有一隻淡黃色的蝴蝶，似乎受到山茶花的香與色的誘惑，彷彿想從左上角，翩然下降。

在北宋末期的徽宗（一一○一──一一二五）與南宋初期的高宗（一一二七──一一六二）時代，江蘇上海（當時叫做雲間）有一位緯絲家，本名是朱強，別名是克柔。圖一的左下方，有一

方用絲線織成的圖章，印文是朱克柔印。根據這
方印章，知道圖一雖是一件緙絲，緙絲上蝴蝶與
山茶的原作者，卻應該是朱克柔。

南宋繪畫與蝴蝶

從構圖上看，把山茶放在畫面中央與右下方、
和把蝴蝶放在左上方的這種佈置，與宋代的繪畫

傳統有關。在北平的故宮博物院的藏品之中，有
一株海棠，由右下方伸向畫面中央（見圖二）。
由於海棠受到從左面吹來的風，花朵與葉子都偏
向右方了。在海棠附近的空間裏，共有三隻蝴
蝶，一隻較大，飛向右上角、另外的兩隻較小，
在畫面的左側飛翔。現在的畫家不會忘記在他自
己的作品上落款（落款是簽名的術語）。在宋

■圖三： 清代康熙朝的花緞
（可能製於十七世紀後半期）

代，落款的風氣還不普遍。見於圖二的這幅畫，就因爲沒有名款而不知道畫家是誰。不過從北宋中期（也即十二世紀下半期）開始，宋代的畫家已經常使用以對角線爲主的構圖法。圖二的海棠，由右下角伸向畫面中央，也就隱含由右下角伸向左上角的意味。把畫面的主要題材——海棠，放在對角線上，是對北宋時開始的對角線畫法的承繼，不過把畫面的次要題材——蝴蝶，放在對角線以外的空間，卻又是從南宋時代開始的新畫法。所以從構圖原則來分析，可以看出圖二應該是南宋的畫蹟。

朱克柔的時代雖然介於北宋與南宋之間，不過在圖一，他既利用對角線而構圖，同時又把蝴蝶的位置，放在畫面的左上角，也即對角線上，所以朱克柔的對角線式的構圖裏，北宋繪畫的傳統是比較重的。在圖二，蝴蝶的位置，既已離開對角線，也就是南宋的面目，已經出現了。經過這樣的分析與比較，似可肯定圖一的創作時代早於圖二；在時間上，大概圖一是南宋初期高宗時代的產品，而圖二或許是高宗以後的畫蹟吧。

清代花緞與蝴蝶

這裏有一塊清初康熙時代（一六六二——一七二二）的花緞（見圖三）。緙絲的製作是把經線與緯線分開來，單獨操作，緞的製作卻需要把經線與緯線交互穿插。不過如果成品的表面上，只顯出經線或緯線的任何一種，就是緞。譬如見於圖三的這塊花緞的表面，就全都是經線，緯線是看不到的。

在花緞的底部，有一塊帶有許多小孔的太湖石。畫面的中部，是從石塊後面長出來的三朵牡丹。牡丹只有四朵花，不過花的顏色卻有好幾種（清代的牡丹，可以同株而不同色，詳見本書第九十七篇）。在深紅色與粉白色的牡丹花的上面，各有一隻蝴蝶，右側的較小，左側的較大。

從構圖上看，這兩塊花緞的圖案的佈置，是頗富對稱性的。不但兩隻蝴蝶左右相對，就是那四朵花，也大致是對稱的：深紅的與粉紅的，上下相對，粉白的與白色的，左右相對。正由於這種對稱性，可以看出像在南宋時代流行於繪畫與緙絲之間的對角線式構圖，到了康熙時代，也即十七世紀的下半期，已經過時了。除此以外，康熙花緞以黑色爲底，也比南宋緙絲所採用的深藍色，更能襯托出藍石、紅花、與彩蝶的色澤艷麗。

清代紅絽與蝴蝶

蝴蝶又見於可能是清代中期的、或十八世紀的紅絽（見圖四）。絽的底部與頂點，各爲一棵蘭花與菊花。一隻蝴蝶飛翔於蘭菊之間。在構圖

■圖四：清代中期的紅絨
（可能製於十八世紀）

上，蘭與菊的位置，既不對稱，也與對角線無關。在色彩方面，以深紅爲底色，固然強調了吉祥與快樂的氣氛，却與繪畫的傳統相距更遠。在線條方面，不但蘭菊的枝葉柔軟，S式的弧形也多次出現，就連蝴蝶的雙翼與觸鬚，也是彎曲成S形的。如把這幅紅紲的蝴蝶與康熙花緞上的蝴蝶的外形相比，它們的差異是很明顯的。

根據這四個例子，可見中國女紅家對蝴蝶的表現，或者可以分爲兩個階段：在較早的階段（譬如南宋時代），蝴蝶顏色不僅單薄，表現作品的構圖，也與當時的繪畫風格有關。在較晚的階段，譬如到十七世紀中期，女紅家已漸擺脫繪畫的影響。到十八世紀，以紅紲爲例，蝴蝶的形狀既因愈來愈纖弱而缺乏眞實感，不過使用的顏色却愈來愈鮮艷，這種作品，與當時的繪畫風格，是無關的。它終於成爲獨立的手工藝品了。

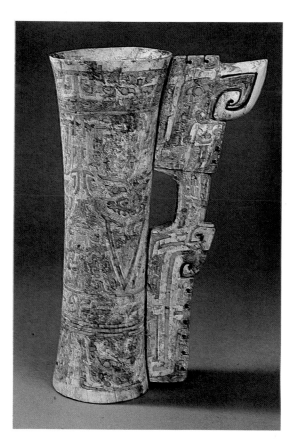

■圖一（甲）：商代後期之長身象牙杯
（製於西元前十三或十二世紀）

宋代的長身酒杯

一說到杯，我們可以想到的，大概不是酒杯，就是茶杯。一般說來，中國的酒杯都沒有把，至於茶杯，雖然有的沒有把，有的卻是有把的。從

中國器物的發展史上看，這個結論，似乎只能適用於近代的酒杯與茶杯。至少到唐代爲止，中國的酒杯都有把，而茶杯却全是沒有把的。也即是

說用十世紀的器物為例，酒杯與茶杯的有把與無把，和現代的這兩種器皿的關係，似乎正好相反。

商代的長身酒杯

現在知道的最早的杯，是一隻商代的象牙長杯（見圖一）。這隻杯的高度是三〇·五，杯口的直徑是一〇·五厘米。杯身的中部雖然略向內縮，不過杯口的直徑與杯底的寬度，大致相等。

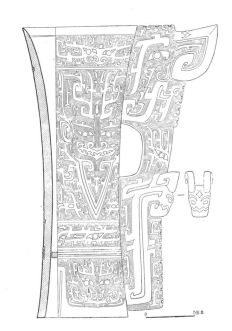

■圖一（乙）：商代後期長身象牙杯之圖案

杯身完全沒有連接與補綴的痕跡，可見它是用一隻完整的象牙雕刻而成的。杯的外表由三組用綠松石鑲嵌而成的橫線，把杯身劃分為四部分。除了最下面的那部分的裝飾圖案，是一個饕餮紋而外，上面那三部分的每一部分，都有一個獸面紋作為裝飾圖案（插圖一）。

所謂饕餮，是一種想像中的動物。據說龍有九個兒子，饕餮是他們的大哥。饕餮的特性是能吃——它不但什麼都吃，而且需要永遠不停的吃。

把饕餮的臉作爲這隻象牙杯的底層圖案，似乎在裝飾功能之外，還有象徵的意義：希望使用這隻象牙杯的人，在飲食方面，能夠吃得像饕餮一樣的多。獸面紋雖然也是裝飾圖案，卻沒有固定的造型，試看杯口下面的獸面紋雖像一個牛頭，但杯身第二部分的獸面紋的形狀，卻像一隻兇惡的猛獸，這兩個獸面紋的形狀，似乎是完全不相同的。

杯的把手（術語是鋬），是先用另一塊象牙刻成弓形，再插入杯身上的小孔裏去，而加以連接的。鋬上有兩種花紋。第一種是用綠松石鑲嵌而成的圖案。第二種是浮雕的夔紋。所謂浮雕，是把夔身以外的地方剷平，使得夔身突起的一種手刻法。至於夔，據說是只有一隻腳的長形爬蟲。

商代的女強人

這隻象牙杯是從殷墟的婦好墓裏發現的。殷墟在河南省安陽縣的西北，面積約二十四平方公里。過去是商代末期的國都之所在地。至於婦好，根據商代的甲骨文字裏的紀錄，是商代末年的國王武丁的三個配偶之一。她曾統領軍隊，與夷人打仗，是當時的女強人。她的墓的建造時期，不在西元前十三世紀的最後幾年，就在西元前十二世紀的前幾年。此杯既然從婦好墓中發現，可見它的製作時期，最晚也不會超過西元前十二世紀的前幾年。而曾經使用過這隻長身酒杯的人，如果不是婦好，可能就是武丁。總之，這種遍飾綠松石的象牙杯，不但是商代末年的最高級的工藝品，也是高貴的身份的象徵。在功能方面，這隻象牙杯是盛酒的。可見中國最早的酒杯，與現代的酒杯不同；在構造上，早期的酒杯是有把的。

宋代的龍鋬長身杯

宋代有一件玉器（見圖二），高一五．四厘米，過去雖稱爲觥，其實正是一隻酒杯。此杯杯身的兩側，各有一隻螭龍。一般人常認爲龍出於海，大概爲了配合這個通俗的觀念，製杯人又在杯底增加一隻以海濤爲主題的黑玉座，象徵這兩隻龍是從海裏躍出來的。但是如與剛介紹過的象牙杯互相比較，可以看出螭龍玉杯與象牙杯的關係是相當顯著的。首先，玉杯的杯身，既然作成高而圓的直筒，與象牙杯之杯身的造型是一致的。其次，儘管在右側的螭龍與杯身的邊緣之間，沒有很大距離，不過手指也許勉強可由杯身與龍腹之間穿過去。這樣說，這隻螭龍是可以作爲鋬的。從另一個角度來看，假使此杯左側的龍與杯底的海濤座，都可視爲後來的附加裝飾而不予計算，這件宋代的玉杯既有筒狀的長身，又有一隻體積很長的鋬，它的造型，與象牙杯屬於同一類型，是清楚可見的。根據這些分析與比較，

■圖二：宋代的長身螭龍玉杯

商代的長身酒杯之類型，也許直到宋代，還是存在的。

玉的重量很大。宋代的螭龍杯，既然是用玉做的，大概除了作為一件只有在祭祀的場合中才會使用的盛酒器，平常是不會有人把它真的當作酒杯而使用的。可能也正由於真的不把它當作酒杯使用，杯身與龍腹之間的距離，才會小到幾乎難於把手指穿過去。

宋代的環鋬長身杯

如果說宋代的螭龍玉杯，雖然保存了商代長身有鋬酒杯的類型，不過由於重量太大，是不適於用來飲酒的，跟着產生的問題應該是：在宋代，真正可以用來飲酒的酒杯，應該是什麼樣子

■圖三：宋代的長身有把玉杯

的？要想知道這個問題的答案，請參看圖三。

見於該圖的玉杯，一方面是宋代的高級手工藝品，一方面是一隻可以實用的酒杯。儘管在製作方面，鎣的體積已經被製杯人縮小到只是一個小圓環，而且在筒式的杯身下面，又增加了一個圓盤式的杯底，不過，此杯的杯身既然直而長，與商代的象牙杯的類型，以及與同一時期的螭龍

玉杯的類型，還是相當接近的。

這樣說，一直到宋代，也即西元十三世紀，中國酒杯的造型特徵，大致仍然保持着商代的長身有把的長身鎣杯的造型特徵。從時間上計算，有把的長身酒杯，從商代末年到宋代末年，也即從西元前十三世紀初期開始，直到西元十三世紀末年爲止，在中國，便一共使用了將近兩千五百年之久。現

在，雖然這種酒杯的式樣已經過時了，我們對於中國最早的酒杯的類型，不應該不知道吧？

根據本書丙編裏的第六十篇，唐代的酒杯大致有兩個類型：第一類，有小環作爲把手，第二類，沒有把手。不過不論是第一類還是第二類，唐代的酒杯的體積都不大。像使用於宋代的這種長身酒杯，在唐代是不見踪影的。除此以外，還應該指出的是，唐代的短身酒杯，是在西域傳入中國的西方文化的影響之下而產生的。這類酒杯雖從第七到第九世紀，在唐代流行了三百年，可是在從第十世紀到第十三世紀的這三百年，也即在宋代，唐代的短身高足酒杯，似乎突然消失了。取而代之的是本篇所介紹的長身酒杯。由於器物上的證據不足，現在還難說，宋代的長身酒杯一定是對商代的類型的復古。不過，宋代不再使用像在唐代所使用的，含有西方文化因素的高足酒杯，却似乎是可以肯定的。經過這個簡單的分析，結論是唐與宋的文化，屬於兩個不同的類型。這種不同，以酒杯的造型爲例，是看得很清楚的。

應縣的遼代木塔與其壁畫

屬於契丹族的遼族，是一個遊牧民族。在唐代末年，遼族的活動地區是中國東北角的遼河流域。不過耶律阿保機在統一了契丹族的許多其他部落之後，不但勢力日漸強大，更在西元九〇七年（相當於五代時代後梁的開平元年），自立為帝。當時，阿保機是以自己的民族名為名，而把他的國家稱為契丹國的。四十年之後（九四七年），遼世宗把這個國家的國號改稱為遼。九八五年，遼景宗又把此國的國號，由遼改回契丹。一〇六六年，遼道宗再把國號由契丹改為遼。從

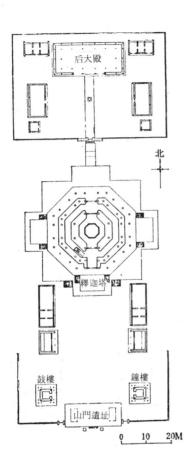

■圖一： 應縣遼代釋迦木塔之平面圖

（平面圖標示：后大殿、釋迦塔、鼓樓、鐘樓、山門遺址、北、0 10 20M）

此，這個國家的國號就沒再改動過。一直到一一二五年，遼國才被屬於女眞族的金族所滅。一一二七年，當金人攻陷北宋的國都汴京，把宋代的最後一位皇帝（徽宗）當作俘虜而運回他們自己的根據地，北宋也亡於金族了。

從中國政治史上看，遼的立國（九〇七──一一二〇），前半期與中國的五代同時，後半期與北宋同時。

宋遼邊界上的遼塔

遼的發源地雖在遼河流域，不過在國勢強大後，卻不斷向西方發展，不但一度佔有蒙古與現在的俄屬中央亞細亞，也佔領了北宋的河北與山西的北部。位於內長城以北的應縣，目前雖然位

■圖二：應縣之遼代木塔

於山西省的北部，在遼代，此城却因爲屬於遼國的西京道，而與宋遼兩國的西北邊境十分接近。遼族雖屬契丹，在宗教上，不但崇信佛教，而且對於佛教的推廣，是不遺餘力的。甚至連在遼國南方的邊境上，也建有不少佛塔，譬如建於遼大安五年（一〇八九）的覺山寺磚塔，現在雖然位於山西與河北交界處不遠的靈邱縣，但在十一世紀之末年，這座磚塔也和應縣的木塔一樣，都可說是建在遼宋兩國之邊境上的。

中國的佛塔，以建築材料而言，共有木塔、磚塔、石塔和琉璃塔等四類。從文獻上看，中國最早的塔，似乎是木塔，譬如位於河南洛陽，而建於北魏熙平元年（五一六）的永寧寺塔，就是木塔。可惜此塔早在北魏永熙三年（五三四年）已被火災燒得毫無蹤影。中國目前所保存的時代最早的，完全用木料建成的佛塔，就是這座位於山西應縣，建於遼道宗清寧二年（一〇五六）的釋迦塔（俗稱爲州塔或木塔）。

應縣木塔具有新舊兩種傳統

中國後期的塔，固然多數巍然獨立（譬如本書在第一一三篇所介紹的六和塔，就獨立於錢塘江畔），可是早期的塔却大多是佛寺建築的一部份。根據佛寺的佈局，塔的位置，共有三種：第一種，建在佛寺的主殿的前面、第二種，建在主殿的後面、第三種，在佛寺圍牆的外面。在時間方面，早期的佛寺裏的塔，都建在主殿之前。佛宮寺的釋迦木塔，雖然建於十一世紀的中期，但在時間上，並不算太早，不過此塔的位置，既然建在主殿之前（見圖一），可見遼代的佛寺，在佈局上所採用的，還是中國宋代以前的舊傳統。

應縣的釋迦塔坐落在一個分爲兩層的臺基上。臺基的下層是方形的，不過上層却是八角形的（見圖一）。在十一世紀之前，中國的塔，在平面上，除了建於北魏正光四年（五二三），位於河南登封的嵩嶽寺磚塔，是十二角形的，別的塔，大致都是正方形的。到五代末年，中國佛塔的平面，才逐漸採用八角形。建於五代時代之吳越國錢弘叔叔十三年（九五九），而位於江蘇蘇州的雲岩寺塔，也許就是時代最早的八角形佛塔。應縣的釋迦塔，在建築時代上，比蘇州的雲岩寺塔，剛好遲了一百年。從地理位置上看，蘇州位於江南，應縣遠在西北，兩者之間，相隔萬里，很難說遼代的蘇州雲岩寺塔的影響。不過從另一個角度來說，八角形塔是從五代晚期才開始有的，遼代的釋迦塔既然也是八角形的，顯然不屬於南北朝和隋唐時代的舊傳統，應縣木塔與從五代以來新興的，八角塔的傳統，具有密切的關係，是很明顯的。

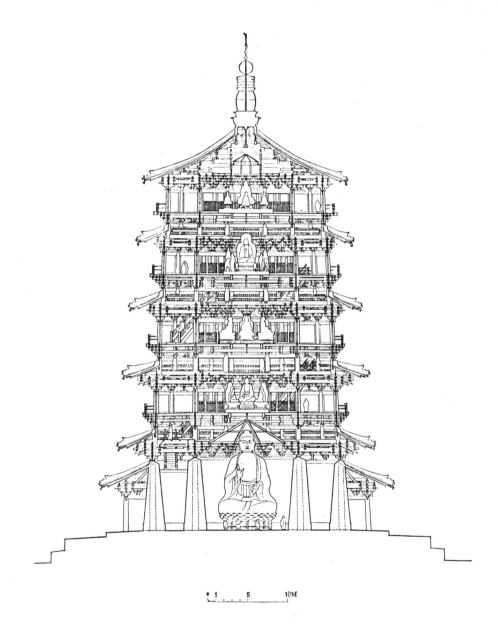

應縣木塔八角而九層

釋迦塔的塔身，高六十七點三米，直徑是三十米。前面說過，這座塔完全是用木材建成的，

■圖三：應縣木塔底層之泥塑釋迦牟尼佛

0 1 5 10M

據專家的估計，建塔所用的木材，大概在三千五百立方米以上，而這些木材的重量，恐怕不會少於三噸。在外表上，這座塔的每一層，又分成兩層（一層是看得見的、另一層是看不見的），所以應該共有九層（見圖二）。遼代的塔，常用磚砌，實心而密檐（密檐是傳統建築學的一個術語，常在十層以上的意思）。密檐塔既是實心的，佛徒或瞻仰者只能在遠處讚賞這種高層建築的雄偉，而不能走上塔的最高層，向外觀覽風景。除此以外，密檐塔的外表，常用半立體的浮雕作為塔身的裝飾。可是這座釋迦塔既以木材建成，當然不是實心的；因此，塔的每一層不但都可登臨觀眺，也都各有一些立體雕刻。底層的泥塑釋迦牟尼佛，高十一米，氣魄非常（見圖三）。這座木塔就因為這尊立體的泥塑以致稱為釋迦塔。從這個觀點來看，應縣木塔與一般的遼代密檐磚塔互相比較，可說頗不相同。

遼代天王腳下無鬼

釋迦塔底層內部，保存一些遼代的壁畫。除了分佈在泥塑大佛四周的六尊小佛、南北門的兩側表現了四大天王、南北門門闌上面又表現了六個男女供養像，此外，塔之闌門的甬道，又表現了兩個門神。

所謂天王，如用現代的語言來解釋，他的身份一方面相當於佛的隨身保鑣，一方面，又相當於警察。因為天王的職責，是既要保護釋迦牟尼、又要掃除惡魔，維持佛國的治安。在唐、宋兩代，天王的形相常是手持武器、腳踏惡鬼、立在地上的。（參閱本書在第六十六篇《唐代的天王與天王俑》）。不過畫在應縣木塔裏的東南二天王（見圖四甲、四乙），儘管依然手持弓箭與寶劍，但在姿態上，已由立姿改為坐姿，此外，最重要的是，由唐代天王踏在腳下的惡鬼，在遼代的壁畫裏，已經取消了。所以在這兩位天王，雖然形象威猛，因為缺少了已被制服在腳下的惡鬼，並沒有什麼東西可以代表他們在佛國裏維持治安的成果。

根據這個比較，如把唐、宋兩代的天王像，與遼代壁畫裏的天王像互相比較，可以說，唐代的雕塑家與宋代的畫家對於天王的職責的表現，不但是更直接的，也是比較成功的。

在圖四甲與四乙，天王頭部的兩側，各有兩個長方形的空白長框，以敦煌的壁畫為例（參閱本書在第二十六篇所介紹的《第五世紀的佛教連環壁畫》），這種空框，本來在北魏時代，是為了說明所畫的人物的名稱或身份、以及所畫的內容，而準備在框裏填寫簡單的文字解說。不過有時候，壁畫雖然完成了，說明文字卻忘了填寫進

■圖四（乙）：應縣木塔壁畫所見之東方天王　　■圖四（甲）：應縣木塔壁畫所見之南方天王

去，所以就在畫面上，形成這種空框了。到了唐代，有的壁畫，仍然由於在完成之後，未加說明，而在畫面上存有空框。應縣木塔裏的四天王，只有四個人物，按理說，繪製壁畫的人，不應該忘記框內的文字說明。可是在天王頭部的兩側，居然也有這種空框。這就看出來當時繪製壁畫的人，因爲不明瞭空框的作用，只好把它當作古代壁畫傳統的一部份，莫明其妙的加以保存。

要是**遼代**的壁畫家明白空框的作用是什麼，豈不會在空框裏寫幾個字，說明他們所畫的是什麼人或者所畫的內容是什麼嗎？

唾壺的類型與演變

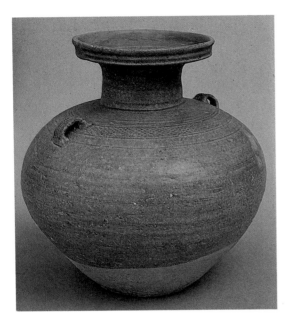

■圖一：三國時代吳國的越窯唾壺

在南北朝時代，由劉慶義寫成的《世說新語》是一部專門記載南朝名士生活細節與趣事的書。在這本書的《豪爽篇》，他記載了這樣一段故事：「王處仲每酒後，輒詠：『老驥伏櫪，志在千里，烈士暮年，壯心不已』。以如意打唾壺；壺口盡缺。」到了唐代初年，房玄齡等奉唐太宗之命，編寫《晉書》，又把這一段話，收在王敦的傳記裏。「老驥伏櫪」那四句，本是曹操

的《短歌行》裏的句子。這四句詩的主旨是說「我雖然年老了，可是還能做很多大事」。劉慶義所記的王處仲就是房玄齡等人所記的王敦。

王敦（二六六——三二四）雖然是晉武帝時代的駙馬，而且又在晉元帝的時代先後擔任武官

裏的大將軍和地方官的江州與荊州牧（牧大致相當於省主席），可是他因為政治野心太大，終於在永昌元年（三二二）以荊州為軍事根據地，而在武昌起兵，反叛東晉政府。明帝永寧二年（三二四）王敦因為打了敗仗，才「憤惋而死」，死

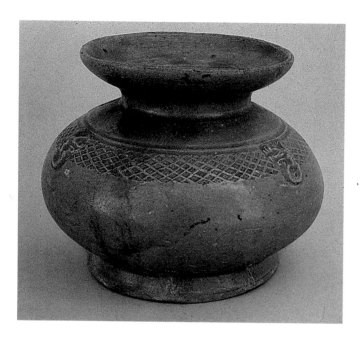

■圖二：西晉時代的唾壺

年五十九歲。但在唱《短歌行》的時候，還沒叛晉。所以他那時的年齡，可能正是五十歲前後的中年。他既已有反叛政府的意思，不過却還沒有叛變的行為的表現，所以每一次喝一點酒，在唱

■圖三：唐代的邢窯唾壺

到曹操這首《短歌行》的時候，大概因為心情矛盾，情緒是既緊張又相當不穩定的，試想他一面唱着詩，一面用如意去打唾壺；唾壺的壺口已經被他打缺了，他還一面唱、一面打。這樣的心情

豈會是好的？什麼是唾壺呢？

——什麼是唾壺

■圖四： 五代時代的越窯唾壺

要解釋什麼是唾壺，不妨先從現代的飲食服務說起。在酒樓吃飯，不想吃的、吃不了的、或者吃剩下的東西，無論是經過烹調的餸菜，還是不能吃的魚肉之骨，都可放在自己面前的小碟子裏。每逢吃過一兩道菜之後，酒樓裏的伙計，會把裝有剩菜或肉骨的小碟撤走；同時再換用第二隻清潔的小碟。

可是古人吃飯的時候，既沒有這麼講究的規矩、也沒有這麼週到的服務。不想吃的、吃不了的、或者吃剩下的餸菜或骨肉，如果一直放在自己的小碟子裏，既會佔據小碟的有限的空間，也不好看，所以這種不需要吃或不能夠吃的東西，只好倒進一個公用的儲骨器裏（古代並沒有儲骨器這個名詞。這個名稱是爲了便於解釋什麼是唾壺，而特別杜撰的。這個儲骨器，就叫唾壺）。

大概凡是要倒入儲骨器裏的東西，都經過嘴的咀嚼，也卽都曾接觸過嘴裏的唾液，所以就把這個儲骨器，稱爲唾壺了。唾壺是什麼樣子呢？

三國時代的唾壺

見於附圖一的這件陶器（一九七二年出土於浙江嵊縣），是三國時代的吳國的產品（在當時，浙江是吳國國土的一部分）。錢塘江在浙江的北部，橫貫而過。位於錢塘江之南岸的上虞、紹興、蕭山、和位於錢塘江北岸的德清、餘杭，從

漢代開始，就生產一種在器物表面塗滿帶黃色的青釉的器物，這稱爲越窯。見於附圖一的陶器，就是一件三國時代的越窯唾壺。此器高二四‧四、闊二二‧九公分，是中國現存的最早的唾壺之一。在器形上，這件唾壺的壺腹是圓的、壺頸是長的、壺口的邊緣短而直，很像一隻比較深的盤子。壺肩上有幾道平行的橫線（術語是弦紋），在第一與第二道弦紋之間，又有若干由菱形構成的斜格紋。此外，這件唾壺的肩部還有兩個半圓形的系。系既是一種立體的裝飾，也可把繩索由系中間穿過去，而便於此壺的移動。

晉代的唾壺

見於附圖二的，是西晉時代的越窯唾壺（一九七二年在浙江紹興出土）。此壺高九‧八、闊八‧八公分。如與三國時代的唾壺相較，此壺的壺腹圓而扁，壺頸寬而短，壺口大而敞，好像是一隻碗。在壺肩上，也有平行的弦紋與斜格紋。雖然沒有系，卻有兩個嘴裏卿著圓環的獸頭（術語是獸面紋。從漢代開始，這種獸面紋，如果使用於屋宇建築的大門，則改稱舖頭，詳見本書第八十八篇）。在造型上，由於三國時代的唾壺的壺口小而直，不容易把剩菜或肉骨倒進去壺內，但是西晉的唾壺的壺口既大且敞，就比較容易把

■圖五： 清宮御用的黃底藍龍琺瑯唾壺

食桌上的廢物倒入壺內。可見把壺口改大，是由於實際的需要。

唐代的唾壺

見於附圖三的唾壺（一九五五年在陝西西安出土），是唐代的產品。浙江的越窯雖從漢代就開始生產，到了唐代，已有四百年以上的歷史，不過從隋代開始，位於河北西南部的曲陽，逐漸生產一種在白胎土上塗滿白釉的白瓷。在隋、唐兩代，這種白瓷，稱爲邢窯。見於附圖三的白唾壺，大概就是邢窯的產品。在器形上，除了這件唾壺的壺腹也是扁而圓的，看來與西晉的唾壺有些類似，許多地方都不同，譬如，第一壺身沒有作爲裝飾的花紋，壺頸因爲過度的縮短，幾乎完全不存在了。至於壺口方面，又由於過度的放大與向外開敞（壺口的直徑是一六公分），以致形成了一隻碗。在構造上，這件唐代的唾壺，好像是把一隻碗放在與一件沒有器頸的圓壺的壺口而共同組成的。把唾壺的壺口儘量的放大，大到好像一隻碗，當然又是由於強調它的實用性：壺口既大而斜，不用說，是很容易把食桌上的廢物倒入唾壺裏去的。

五代時代的唾壺

從此以後，唾壺的造型就慢慢固定下來，沒有重大的改變。譬如見於附圖四的蓮花瓣紋越窯唾壺（一九七六年在浙江紹興出土），是唐代以後的五代時代的唾壺。這件唾壺的壺口的直徑高達一九‧三公分，如與唐代的邢窯唾壺的壺口的直徑相較，顯然在五代時代，唾壺的直徑，又增長了三公分。加強唾壺壺口直徑的製作，在五代時期，達到最高峯。到目前爲止，似乎還沒有發現過壺口直徑大於十九點三公分的唾壺。

清代的唾壺

在宋代的器物之中，是很少有唾壺的。也許在宴席之間，用一個壺口直徑幾乎高達二十公分的唾壺來收集廢物，是不方便的，也是很雅觀的。所以在飲食之間使用唾壺的舊俗，就逐漸中斷了。儘管唾壺已不再使用於宴席，卻並未從中國人的一般生活之中完全中斷。譬如見於附圖五的那件在黃地的底色上畫著藍龍的那件琺瑯器，雖然在器名上，已經改稱痰盂，實際上這件痰盂，就是古代的唾壺。這種器物不但從十七世紀到十九世紀，使用於清代的皇宮之內，就在目前，這種器具的使用，仍然沒有廢止。在香港的某些老字號的茶樓裏（譬如中環的得雲茶樓），就在桌邊放著痰盂。此外，就在鄧小平接見外賓的大客廳裏，也在桌邊放著痰盂。痰盂雖然並不美觀，不過痰盂是從古代的唾壺演變而來的這段

■圖六: 唐代的有蓋唾壺

歷史，卻常有人不知道的。

唐代的有蓋唾壺

最後應該介紹的是見於附圖六的另一件唐代的三彩唾壺（一九五五年在西安東郊唐墓出土）。如與上述的五件唾壺相較，這件唾壺的特徵是有蓋的。此外，此壺的壺口分爲上下兩層。其他五件唾壺既無蓋，壺口也不是兩層的。看來前五種可以說是中國唾壺的第一種類型，使用的時間，從三國時代以迄於今，歷史超過一千三百年。見於附圖六的那件，是唾壺的第二種類型。它既有蓋，無論是對使用的場合還是對使用人而言，都比較衞生。可是這種類型的歷史很短。除了在第七、八世紀的唐代初期與中葉有所使用外，很快就斷絕了。何以古代的社會喜歡無蓋的唾壺，多於有蓋的，是值得另加研究的。

後記

《百姓》是由胡菊人先生在一九七八年的八月，在香港創刊的一本半月刊。在創刊以前，胡先生告訴我，他即爲《百姓》設計了一個以介紹中國藝術爲主的專欄，欄名是〈根源之美〉，同時也希望我能爲這個專欄撰稿。

《百姓》創刊前後，我正負責爲香港大學創立藝術系，工作相當忙。不過我還是接受了胡先生的邀請。港大的藝術系成立了三年以後，我得到一年的休假，剛好也得到美國阿芮桑那州州立大學的邀請，去擔任一年的客座教授。在阿芮桑那的時候，我雖與〈根源之美〉的寫作暫時無關，可是當我在一九八二年的八月，從美國回到香港以後，由於胡先生的再度邀請，又重新爲《百姓》的〈根源之美〉繼續撰稿。一九八七年十月，這個專欄才因爲我的另一次休假，也離開了香港，而終於停止。在時間上，從一九七八年之夏到一九八七年之夏的這九年之中，我爲《百姓》撰稿，前後八年。在百分比上，收在本書裏的這一百多篇文章，有百分之九十以上，原來都是爲《百姓》的專欄而寫的。此外，我在香港的時候，也還爲別的刊物，寫過一些文章。在性質上，這些文章，與爲〈根源之美〉所寫的，相當接近。現在也把它們一齊收在這本書裏。

前面提到的那一百多篇文章，雖然在《百姓》的專欄裏，前後連載了八年，不過這些文章，並不是一本書的連載稿。在撰稿之前，根據胡先生的意見，這個專欄的文章，既要有彩色插圖，又要有絕對的獨立性。如果要計劃寫一本書，而在這個專欄裏逐段刊出，他認爲與

《百姓》半月刊的編輯原則是有點距離的。爲了要配合他的要求，所以這一百多篇文章的每一篇，雖然分別討論不同的主題，卻不曾想要在一個整體的計劃之下，編寫一本書。目前能夠把這些舊稿，編成這樣的一本書，自己覺得是很有意義的。

《百姓》的《根源之美》，雖然是介紹中國藝術的專欄，可是藝術只是中國文化的一部份。爲專欄而寫的那一系列文章，都是在這個看法之下寫成的。因此這本書的內容，雖然是中國藝術，其實所討論的主題的性質，與其說是中國藝術，毋寧說是中國文化。這本書的編寫，也不過是希望能夠達到透過藝術來解釋文化的想法而已。

本書能夠以豪華的面目出版，要感謝三個人：第一位是胡菊人先生。如果當年沒有收到他的邀請，我絕不會爲他的《百姓》半月刊，擔任《根源之美》那個專欄的撰寫，這樣，當然也就不會有這本書的初稿。還有，他並不反對我把已經在《百姓》所發表的文章結集出版。爲了紀念胡先生的盛情，我願意把《根源之美》這個專欄的欄名，作爲本書的書名。第二位是東大圖書公司的劉振強先生。他願意投下鉅大的資金，來出版這本書，這種堅毅的決定，使我很感動。第三個是吾妻張琬。她在精神上給我的鼓勵，和對家庭的照顧，是相當週全的。沒有她，我想我必難於專心從事研究的工作。這本書就算我們結婚三十年後，由丈夫送給妻子的一件禮物。

離開香港，回到台灣。由於受到資料的限制，像收在本書裏的這種深出淺入的學術文學，今後恐怕是不會繼續再寫的。我在香港大學任教二十二年，先後出版過三本書，這本《根源之美》，就算是我在香港時期寫成的最後一本書吧。

一九八八年十月二十五日